폰트랩 타입 디자인

폰트랩과 한글 2780의 즐거운 스토리

권군오 지음

지은이 **권군오**

월간 한글과컴퓨터 취재기자, 한컴프레스 편집팀장을 지냈다.
인생이 헝클어져 돌공사 제이팀에서 방파제 돌쌓기에 몰두하기도 했다.
저서로는 『따라해보세요 인터넷 정보사냥』, 『인터넷 정보검색사 한번에 끝내기』가 있다.
원고를 탈고한 지금, 눈 쌓인 광활한 테헤란로에 차가 한 대도 없던 2000년 어느 때의 겨울을 회상하고 있다.

폰트랩 타입 디자인 : 폰트랩과 한글 2780의 즐거운 스토리

© 권군오, 2025

1판 1쇄 인쇄__2025년 4월 20일
1판 1쇄 발행__2025년 4월 30일

지은이__권군오
펴낸이__홍정표
펴낸곳__컴원미디어
 등록__제25100-2007-000015호

공급처__(주)글로벌콘텐츠출판그룹
 대표__홍정표 이사__김미미 편집__백찬미 홍명지 강민욱 남혜인 권군오 기획·마케팅__이종훈 홍민지
 주소__서울특별시 강동구 풍성로 87-6
 전화__02) 488-3280 팩스__02) 488-3281
 홈페이지__http://www.gcbook.co.kr
 이메일__edit@gcbook.co.kr

값 38,000원
ISBN 979-11-90444-35-4 13600

폰트랩 F 타입 디자인

폰트랩과 한글 2780의 즐거운 스토리

권군오 지음

컴원미디어

여는 글

이 책을 손에 넣은 독자는 언제부터인가 어떤 프로그램인가를 사용하여 폰트를 만들어오던 사람일 것이다. 아니면 폰트 제작에 관심이 있어 이제 막 시작하려는 호기심 넘치는 사람일 수도 있다.

Glyphs vs. FontLab

폰트 디자이너를 미래로 두고 있는 사람이라면 글립스로 시작하라. 비록 매킨토시에서만 작동한다는 제약이 있지만 디자이너를 지향하는 사람은 어차피 맥을 사용하고 있을 것이라서 문제되지 않을 것이다.

폰트랩의 가장 큰 장점은 윈도우용과 맥용이 모두 제공된다는 것이다. 맥을 안 사도 된다. 지금 쓰는 컴퓨터로 시작할 수 있다. 폰트랩의 단점은 모두 영어이며, 글립스에 비해 한글 폰트 제작을 위한 특별한 기능을 제공하지 않는다는 것이다. 또한 사용법을 배우려고 해도 한글로 된 안내서도 없고, 인터넷을 뒤져도 없다는 것이다. 그나마 폰트랩 홈페이지에서 제공하는 매뉴얼, 튜토리얼 등을 참고할 수 있다는 점이 다행이다. 폰트랩 유튜브 채널도 있다. 아담 트와르도의 중후한 쇳소리나 데이브 로렌스의 낭랑한 목소리로 설명을 들을 수 있다. 그런데 폰트랩 유튜브 구독자가 만 명도 되지 않는다. 안타까워 필자가 1을 추가했다.

폰트랩 기능과 글자 만들기 방법을 동시에 설명

폰트랩 타입 디자인이라는 거창한 제목을 달았으나 실상 이 책은 이미 나와있는 SIL OFL 폰트를 분석하여 네모네모한 헤드라인형 글꼴을 만들어나가는 방법을 설명하고 있다. 명조는 부리의 크기와 길이를 어떻게 설정해야 적정한지, 곡선형의 자소는 어떻게 해야 아름다운지에 관한 지식과 경험이 부족하다. 그에 비해 헤드라인형은 일단 사각형만 그릴 수 있다면 도전해 볼 수 있다. 경험 많은 어느 폰트 디자이너는 고딕이 명조에 비해 더 어렵다고 말한다. 만만해 보이는 헤드라인형과 고딕형을 만들어낼 수 있다면 차후에 명조 도전의 길이 쉽게 열리는 횡재가 아닌가.

이 책은 폰트랩을 이용하여 글자 만들기를 시작하려는 사람들을 위한 폰트랩의 기능 설명과 글자 만드는 방법을 담고 있다. 당장 '가'라는 글자 하나를 만들더라도 ㄱ은 어디까지 치고 나와야 하며, ㄱ의 아랫 부분은 어디까지 내릴 것인지, '경'을 만들 때는 ㅕ의 '앞으로 나란히 한 두 팔'을 어디까지 낼 것인지, 위아래 간격은 어느 정도가 적당한지, 두께는 어떻게 해야 할 것인지를 정해야 한다. "이 폰트 예쁘네", "이 폰트 별로야"라고 쉽게 평가하고 써 왔지만 폰트를 직접 만들다 보면 모든 것이 생소하고 어렵다.

폰트를 만든다는 것/버전업되는 프로그램의 사용설명서를 만든다는 것

폰트 만드는 방법을 설명하는 것은 조심스럽다. 전문적인 폰트 제작자가 아니라서 조심스러움이 배가된다. 혹시라도 잘못 알고 있는 지식을 좋은 내용인 양 소개할까 봐 두렵다. 그럼 많이, 정확히 알고 있는 전문가가 책을 쓰면 안 되나 하는 생각도 할 것이다. 여러분이 옳다. 그러나 그들은 시간이 없다.

프로그램의 사용법을 설명하는 것도 조심스럽다. 버전 8을 기준으로 사용법을 열심히 설명했을 때 버전 9가 출시되면 그 책은 독자들로부터 외면받는다. 꼭 필요하지만 프로그램에서 제대로 지원하지 않는 기능을 구현하는 것을 알짜배기 팁이라고 열심히 소개했을 때 버전업된 프로그램에서 그러한 기능을 제공해 버리면 곧바로 공든 탑이 무너진다. 마치 LP 시대의 DJ들이 정확히 2초 후에 노래가 흘러나오도록 레코드핀을 위치시키는 것이 대단한 기술이었지만, CD가 나오면서 모든 것이 허무해졌을 때의 느낌이랄까.

그럼에도 불구하고 이 책을 쓴 가장 큰 이유는 한글로 된 폰트랩 설명서가 전무하다는 점이다. 그야말로 블루오션인 셈이다. 이 블루오션에 필자의 장구한 시간을 던져본다. 여러분도 빨리 풍덩 하기 바란다.

글자 조각 vs. 컨투어(패스)

가장 고심되는 용어다. 폰트를 사용하는 사람에게 폰트는 검은색으로 된 글자이지만, 폰트를 만드는 사람의 입장에서는 사각형 그림, 원 그림, 곡선을 가진 그림, 울퉁불퉁한 그림 등 여러 그림 조각들의 모임이다. 폰트랩에서는 이러한 조각을 Contour(컨투어)라고 부르고, 폰트 디자이너들은 Outline, Path라고도 부른다. 컨투어는 독자들에게 생소할 것 같고, 패스는 포토샵이나 일러스트레이터에서 '패스딴다'거나 '패스를 닫는다'거나 하는 식으로 면이 아니라 선에게 붙여주었던 연원이 있어 망설여진다. 어차피 글자 조각을 융복합하고 잘 비벼서 폰트를 만드는 것이므로 이 책에서는 '글자 조각'이라고 표현했다. 새로운 용어를 창조한 것이 아니라 글자 조각이기 때문에 글자 조각이라고 부른 것이다. 한편 글자 조각, 컨투어, 패스, 아웃라인 등이 혼합되어 나타날 수도 있다. 모두 같은 것을 가리킨다.

맘형, ㅁ 가족

글자의 조형구조로 볼 때 중성으로 ㅏ만 사용한 모든 글자를 부를 때 '맘형'이라고 표현했다. 따라서 맘형에는 마맘갈안짬… 등이 포함된다. 동일한 방식으로 맴형은 매맴갤앤쨈…을, 뫠형은 뫄뫰괄왠쨈…을 가리킨다. 한편 'ㅁ 가족'은 초성이 ㅁ으로 시작하는 모든 글자들을 의미한다. 이 책에서는 맘멈맴뫔뷈 등 ㅁ을 초성으로 가지는 글자를 기준으로 삼아 다른 글자들을 만드는 방법을 소개하고 있으므로 'ㅁ 가족'은 무척 중요하다. ㅁ을 초성으로 가지는 모든 글자를 지칭하는 표준 명칭을 찾으려 노력하였으나 찾지 못하였다.

레이어 vs. 층

폰트랩은 Layers & Masters 패널에 나타나는 레이어가 있고, Element 패널에 나타나는 글자 조각들의 레이어가 있다. 둘을 쉽게 구별하기 위해 Layers & Masters 패널에 나타나는 레이어는 '레이어'라고 표현하고, Element 패널에 나타나는 글자 조각들의 레이어는 '층'이라고 표기한다. 특히 Element 패널에 나타나는 '층' 순서를 부를 때는 위에서부터 아래로 1층, 2층, 3층이라고 부른다. 인터폴레이션을 위한 인스턴스 레이어를 생성할 때 글자 조각의 층 순서를 맞추는 것이 중요하므로 '층'이라는 표현은 그 무엇보다 자주 언급된다.

1 유닛

폰트랩과 같은 폰트 제작 프로그램은 UPM에 의해 분할된 평면좌표에 글자를 그리며, 좌표값은 X204/Y352와 같이 소수점 없이 정수로 된 1 단위를 기준으로 설정된다. 이에 따라 1 픽셀이나 1mm 등으로 단위를 말하지 않고 1 유닛(1 단위)이라는 명칭을 사용한다.

UPM 1000

"'말'에 비해 16 유닛 더 크다.", "'맘'의 초성 ㅁ을 X70, Y735 위치에 놓는다."와 같이 구체적인 수치가 제시되는 경우가 있다. 이 때 사용하는 수치는 UPM 1000을 기준으로 한 수치이다.

멘토가 되어준 참고도서

글립스 타입 디자인

2022년, 노은유·함민주의『글립스 타입 디자인』이 선보였다. 폰트에 대한 기술적인 설명, 글립스 프로그램을 이용해 글자 만드는 방법, 글립스 매뉴얼까지 담은 이 책은 저자들의 오랜 경험과 전문적인 지식에 덧붙여 방대한 글립스 네트워크에 기초한 풍부한 자료까지 담은, 너무 훌륭한 책이다. 이 책을 마주하고 마치 100대 1에 출연한 느낌이었다.『글립스 타입 디자인』을 추앙하며 읽고 또 읽어, 이와 동행할 수 있는 폰트랩 책을 써야겠다는 결의를 날마다 드높였다.『글립스 타입 디자인』에서 부족하다고 느낀 점은 이 책에 담고, 좋은 것은 훔쳐왔다.

고딕 폰트 디자인 워크북

2024년 출판된 박용락의『고딕 폰트 디자인 워크북』은 폰트를 만들려는 사람에게 기본 사상을 심어줄 뿐만 아니라 글자를 디자인하고 구성하는 구체적인 방법론까지 알려주는 책이다. 게다가 이 책의 저자가 폰트랩을 사용하는 까닭에 왠지 모를 친근감까지 더해진다. 폰트랩 프로그램 사용에 어느 정도 자신이 붙어 자신만의 독창적인 폰트를 만들고 싶은 단계에 이를 때는 반드시 이 책을 읽어보아야 할 것이다. 이 책을 펼치는 순간 폰트 덕후에서 폰트 마니아로 한 단계 성숙한 자신을 마주하게 될 것이다.

폰트랩은 미국의 Fontlab Ltd.가 개발한 폰트 제작 프로그램으로, 1993년 윈도우용 FontLab 2.0 이 첫 번째 제품으로 출시되었다. 꾸준한 기능개선을 거쳐 2017년 Fontlab 6, 2019년 Fontlab 7 이 선보였으며, 2022년 대규모 업그레이드가 적용된 Fontlab 8이 발표되었다.

유튜브 폰트랩 강의를 통해 만나볼 수 있는 아담 트와르도가 제품 및 마케팅을 담당하고 있고, 외부 협력 파트너로는 캘리포니아 타입 파운드리의 데이브 로렌스가 있다. 두 사람의 인터넷 강의를 들으면 폰트랩 기능에 대한 이해를 더 쉽고 빠르게 할 수 있다. 한국어 자막이 제공되지는 않지만 폰 트랩에 대한 이해도가 조금씩 높아질수록 무슨 말을 하고 있는지 이해할 수 있게 된다.

폰트랩에서 지원하는 파일 타입

폰트랩은 자체 파일형식인 vfc와 Fontlab JSON 형식인 vfj를 지원한다. 폰트랩 작업과정에서 vfc 형식으로 파일을 저장하고 불러들이면 된다. Export를 통해 TTF, OTF, 베리어블 폰트와 같이 친숙 한 형식으로 폰트를 만들어낼 수 있으며, 글립스 형식으로도 내보낼 수 있다.

폰트랩에서 읽어 들일 수 있는 파일은 vfc, vfj와 더불어 OTF, TTF, Postscript Type 1 등 다 양하다. 글립스 프로그램이 생성한 글립스 소스 파일(.glyphs)과 글립스 패키지 파일(.glyphs package)도 읽어 들일 수 있다. 폰트 애호가들이 많이 사용하는 폰트크리에이터 파일(.fcp)은 읽어 들이지 못한다.

할인판매에 진심인 폰트랩

폰트랩은 1년에 2~3회 할인행사를 진행한다. 어느 경우에는 20%, 어떤 때는 40% 할인된 가격에 폰트랩을 판매한다. 폰트랩 8 일반판 정가는 약 78만원이며, 교육할인판(학생, 교사)은 약 53만원 정도이다. 어둠의 경로라는 심연에 빠져들지 말고 할인행사 기회를 잘 잡아 정품구매를 노리자.

차례

06__ 폰트 내보내기

07__ 폰트랩 매뉴얼

01

**백업
그리고
폰트,
폰트랩**

File-New를 하기 전에 알아야 할 것들

백업의 중요성

글자를 만들지도 않았는데 웬 백업이 제일 먼저 나오나 의아할 수도 있다. 단언컨대 폰트 제작에 관한 그 어떤 지식보다 백업이 중요하다. 소설가 김영하는 말했다. 글쓰기에서 가장 중요한 것은 무엇인가에 대한 답변은 바로 '백업'이라고.

폰트랩은 크래시(따운)가 너무 잦다. 작업하다가 참고할 파일을 불러와도 따운, 글자 조각에 설명 좀 달아놓으려고 Text 스티커를 붙여놓았다가 이걸 위치이동하려고 조금만 드래그하면 여지 없이 따운이다. 그것도 저장하지 않았을 때만 골라서 따운된다. 하나의 작업을 완료할 때마다 Ctrl-S를 습관적으로 눌러야 하며, 컴퓨터의 특정 폴더를 아예 백업파일로 가득 채워야 한다. 폴더 지저분한 것 못참는 사람이더라도 이것만은 참고 넘어가야 한다.

폰트랩 파일 저장하는 기법

파일은 D:\MyFont와 같이 전용 폴더를 만들어 저장하자. 파일을 저장할 때는 이름 끝부분을 001부터 시작해서 수시로 숫자를 올려가면서 다른 이름으로 저장한다. 999번까지 갔을 때 나의 폰트 만들기가 완성된다는 신념으로 전진하자.

폰트랩 자동저장간격 설정하기

폰트랩이 크래시되더라도 5분은 참을 수 있다. 폰트랩 환경설정에서 자동저장 간격을 5분으로 설정한다. 폰트랩을 사용하면서 사람이 10분이라는 짧은 시간에 그렇게 많은 창조적인 생각을 해내고 그것을 파일에 반영해놓을 수 있다는 것을 깨닫게 되었다. 별안간 떠오르는 자신의 창조성을 믿자. Edit – Preferences를 실행한다. Preferences 창이 나타나면 Save Fonts 항목의 Save copy in Autosave folder every ☐ minutes에 5를 입력한다.

자동저장되는 파일은 윈도우 사용자계정의 폰트랩 폴더(C:\Users\사용자계정\AppData\

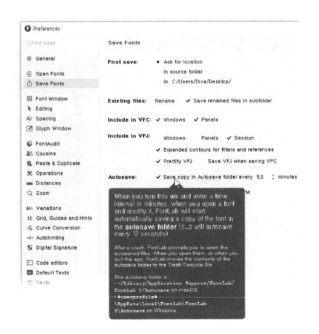

Local\Fontlab\FontLab 8\Autosave)에 담겨지고, 폰트랩이 크래시되었을 때 다시 실행하면 자동저장된 파일을 불러올지 안내한다.

이중 삼중의 확실한 백업본 저장하기

자동저장 기능으로도 불안할 경우 이중 삼중으로 안전장치를 마련할 수 있다. Ctrl-S를 눌러 파일을 저장하면 보통 기존 파일을 덮어쓰게 동작하는데, 폰트랩은 기존 파일을 하위 폴더에 별도로 남겨둘 수 있다. Edit 메뉴에서 Prefrecnes를 실행해 환경설정으로 들어간다. Save Fonts 항목의 Existing files에서 Rename을 선택하고, 오른쪽의 Save renamed files in subfolder의 체크박스를 ON한다.

　이렇게 해두면 D:\MyFont에 수많은 하위폴더가 생성되면서 작업 파일이 보관된다. 이 폴더와 파일들은 모든 작업이 완료된 후 삭제하면 된다.

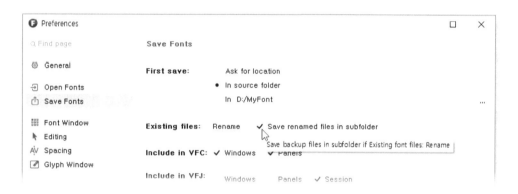

폰트랩 크래시로 인해 재시작 했을 때

불러올까요? 불러와야 한다. 따운되기 직전에 저장을 했다는 확신이 있을 때에는 꼭 불러와야 한다. 그런 확신이 있어서 불러오지 않거나, 불러왔더라도 별도로 저장하지 않았을 때만 골라서 문제가 생긴다. 폰트랩이 따운될 때 작업하던 파일이므로 파일 자체가 깨진 것 아닌가 하는 의구심도 있을 수 있다. 파일은 정상이다.

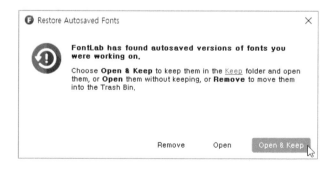

폰트의 저작권

저작권법에 의하면 저작물은 별도의 등록이나 공표가 없어도 저작되는 순간 저작자에게 저작권이 생긴다. 폰트 파일은 저작권법의 특별법에 해당하는 컴퓨터프로그램보호법에 의해 보호받는다. 컴퓨터프로그램보호법의 보호 대상에 해당하는 것은 폰트 파일 그 자체이며, 글자의 모양이 아니다. 글자 모양에 독창성이 있을 경우 특허청에 디자인 등록을 하여 글자 모양에 대한 보호를 받을 수 있다.

상업용으로 판매되는 폰트이든, 무료사용으로 배포되는 폰트이든 관계 없이 모든 폰트 파일은 저작권이 존재한다. 저작권 없는 폰트는 없다. 컴퓨터프로그램은 원칙적으로 창작 시부터 시작하여 저작자 사후 (다음 해부터 계산하여) 70년까지 보호된다. 폰트 파일도 컴퓨터프로그램에 속한다.

SIL Open Font License

SIL OFL은 비영리 단체인 국제 SIL이 주관하는, 폰트에 관한 오픈 소스 라이선스이다. SIL Open Font License가 적용된 폰트는 다음과 같은 특징을 갖는다.

1. **사용의 자유** – 사용에 제한이 없다. 개인용, 공공기관용, 비상업용, 상업용 어떤 목적이나 대상물에 사용하든 별도의 이용허락을 구하거나 크레디트를 표기하는 것 없이 이용할 수 있다. 심지어 유료로 판매하는 프로그램에 같이 포함시켜 배포해도 된다.
2. **수정·개작·배포의 자유** – SIL OFL이 적용된 폰트는 누구든지 자유롭게 수정·개작하고, 배포할 수 있다. 그러나 SIL OFL 폰트를 수정한 후 배포할 때는 동일한 SIL OFL 조건을 따라야 하며, 원저작자가 명시적으로 서면으로 허락하지 않는 한 원본에 사용된 폰트 이름을 사용할 수 없다.
3. **발췌이용의 자유** – SIL OFL이 적용된 폰트의 일부를 다른 폰트에 자유롭게 가져다 쓸 수 있다. 단, 이렇게 만들어진 폰트는 SIL OFL을 따라야 한다.

동일한 SIL OFL 조건을 따라야 한다는 것은,
1) SIL OFL 폰트를 수정·개작하여 이를 상업용으로 판매할 수 없다는 뜻
2) SIL OFL 폰트를 수정·개작하여 무료로 배포하더라도 자신의 폰트는 수정할 수 없도록 조건을 걸 수 없다는 뜻
3) 자신만의 독자적인 작업으로 폰트를 만들어 배포할 때 "이 폰트는 SIL OFL을 따릅니다."라고 표현하면서, 한편으로는 사용자가 임의로 이 폰트를 수정할 없다는 조건을 거는 것도 SIL OFL에 어긋난다 하겠다.

폰트랩 인터페이스

///

폰트랩에서 한글을 타자하고 싶다

폰트랩을 만든 Fontlab Ltd.의 설명에 의하면 2002년에 CJKV 글꼴 편집을 더 빠르고 쉽게 하기 위해 많은 기능을 추가한 제품인 AsiaFont Studio for Windows를 개발하여 출시했고, 아시아폰트 스튜디오 기능은 이제 FontLab에 포함되었다고 한다.

그러나 폰트랩을 사용해본 입장에서 아쉽다. 일단 Text 툴로 글립편집창에 한글을 입력할 수가 없다(여기에서 말하는 한글 입력이란 한글을 그린다는 의미가 아니라 한글을 타자해 해당 글자가 화면에 나타나게 하는 것을 뜻한다). 편집화면 뿐인가? Preview 창에서도 한글 입력이 안된다. 메모장에서 입력한 다음 Ctrl-CV를 해야 한다.

폰트랩에서 한글은 Text바를 통해 입력할 수 있다

다행스럽게도 폰트랩에서 한글을 입력할 수 있는 방법이 있다. **폰트랩 상단에 나타나는 Text바가** 그것이다. 글자를 더블클릭해 **글립편집창으로 들어간 후 View 메뉴에서 Control Bars – Text Bar** 를 선택한다. 화면 상단에 긴 가로줄로 Text바가 나타나는데, 이곳에서는 한글 입력이 가능하다. 작업기간 내내 Text바가 보이도록 유지하자(해제하지만 않으면 된다).

TIP 글립편집창 왼쪽 상단에 있는 사이드바 단추 ▯▯를 누르면 나타나는 사이드바에서도 한글을 입력할 수 있다.

폰트창

Hide Unfilterd Glyph
필터로 설정한 글자들만
보여주기/모든 글자
보여주기를
ON/OFF한다.

Cell caption
글립의 이름이 보이게 하기,
글자폭이 보이게 하기 등을 설정한다.

Sorting
글립 정렬 기준을 선택한다. Index,
name. width 등으로 정렬기준을
선택할 수 있다.

Font filter type
글립이 표시되는
형태를 선택한다.

사이드바 ON/OFF
폰트창의 사이드바를
보이기/숨기기한다.

사이드바 내부
문자, 숫자, 심볼 등의
카테고리별로 글자를
나타나게 할 수 있다.

Search History
Search 상자에서
검색을 수행한 이력이
나타난다.

Bookmark
검색 이력을 북마크로
등록하여 관리한다.

북마크 등록/삭제 단추
검색 이력을 북마크로
등록(+), 삭제(-)하는
단추

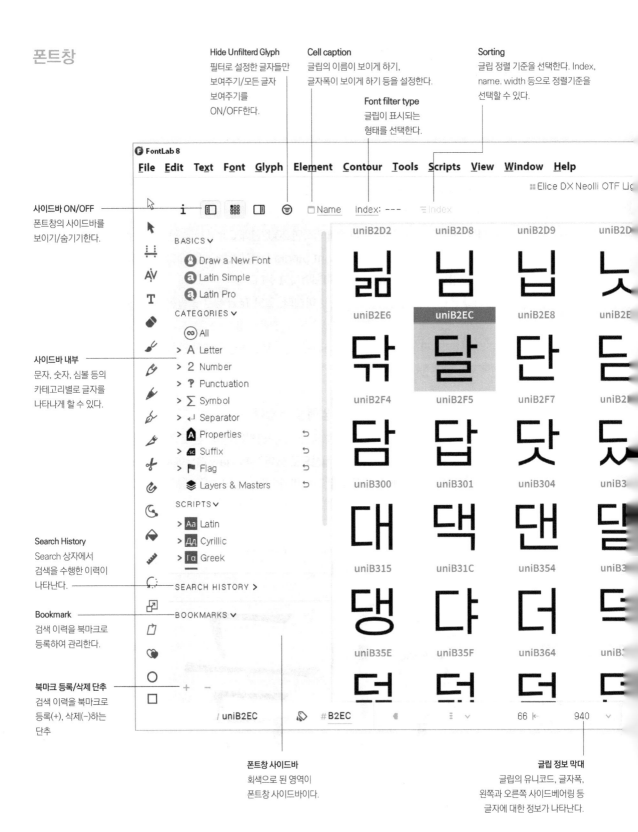

폰트창 사이드바
회색으로 된 영역이
폰트창 사이드바이다.

글립 정보 막대
글립의 유니코드, 글자폭,
왼쪽과 오른쪽 사이드베어링 등
글자에 대한 정보가 나타난다.

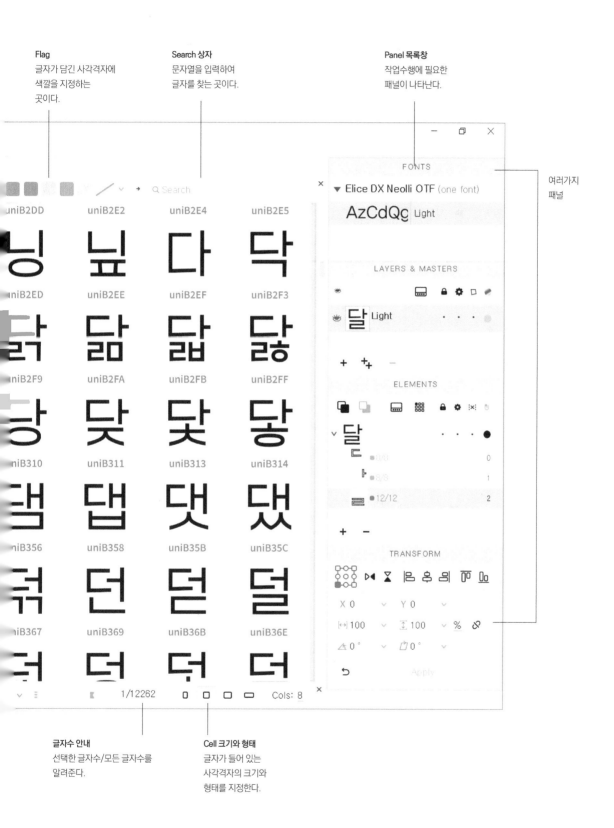

Flag
글자가 담긴 사각격자에
색깔을 지정하는
곳이다.

Search 상자
문자열을 입력하여
글자를 찾는 곳이다.

Panel 목록창
작업수행에 필요한
패널이 나타난다.

여러가지
패널

글자수 안내
선택한 글자수/모든 글자수를
알려준다.

Cell 크기와 형태
글자가 들어 있는
사각격자의 크기와
형태를 지정한다.

글립편집창

글자 이동
앞글자가 보이게 하거나 다음 글자가 보이게할 수 있다.

폰트 이름
폰트의 이름이 표시된다.

글립 이름
글립의 이름이 나타난다.

글립 정보
작은 창의 띄워서 글자폭, 세로크기, 좌우 사이드베어링 등을 보여준다.

사이드바 단추
화면에 나타난 글자의 크기, 정렬형태 등을 설정하는 사이드바를 ON/OFF한다.

사이드바 내부
한글을 입력할 수 있으며, 화면에 나타난 글자의 크기, 글자간격, 줄간격을 설정할 수 있다.

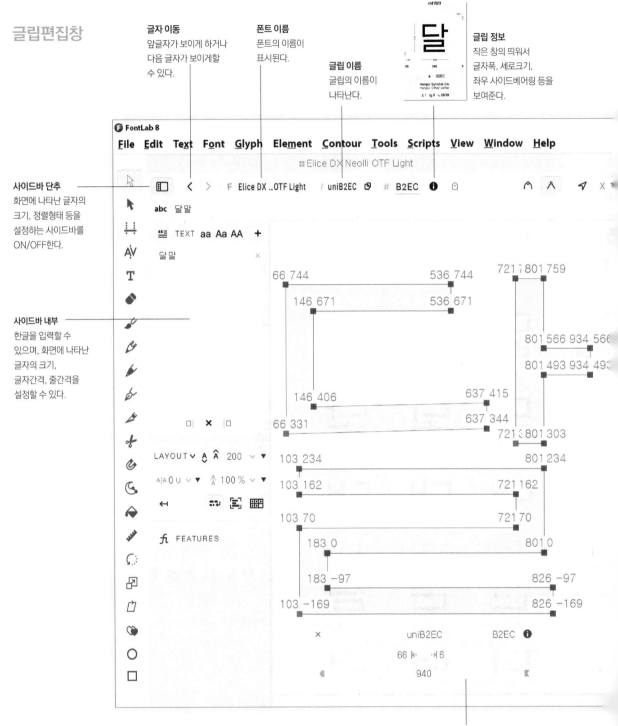

글립 정보 위젯
글립의 이름, 유니코드, 좌우 사이드베어링, 글자폭 정보를 보여준다.

화면 이동: 스페이스바를 누른 채 드래그

화면 확대/축소: Ctrl키를 누른 채 +/-
　　　　　　　　또는 Alt키를 누른 채 마우스 휠 조작

다음 글자: 〉 또는 Ctrl-]　　이전 글자: 〈 또는 Ctrl-[

검은색 글자로 보기: 스페이스바

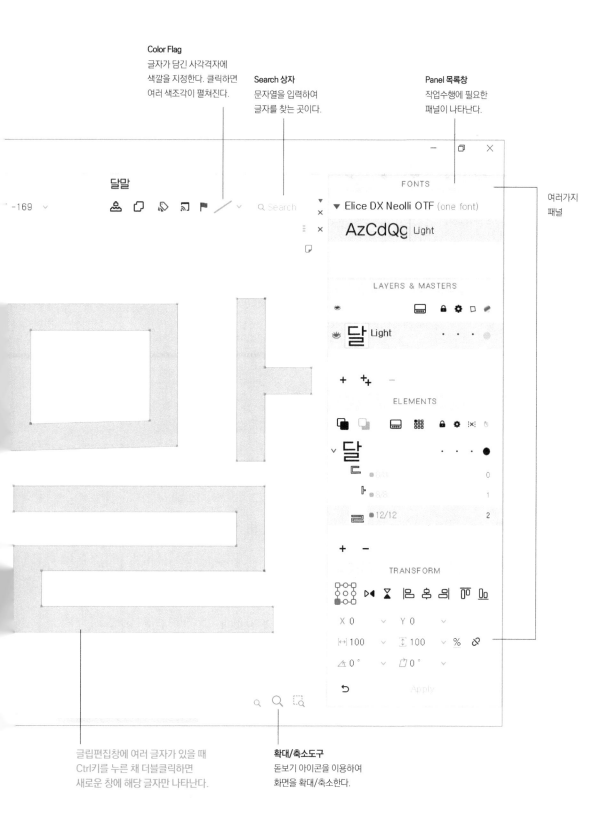

Color Flag
글자가 담긴 사각격자에
색깔을 지정한다. 클릭하면
여러 색조각이 펼쳐진다.

Search 상자
문자열을 입력하여
글자를 찾는 곳이다.

Panel 목록창
작업수행에 필요한
패널이 나타난다.

여러가지
패널

글립편집창에 여러 글자가 있을 때
Ctrl키를 누른 채 더블클릭하면
새로운 창에 해당 글자만 나타난다.

확대/축소도구
돋보기 아이콘을 이용하여
화면을 확대/축소한다.

편집 툴

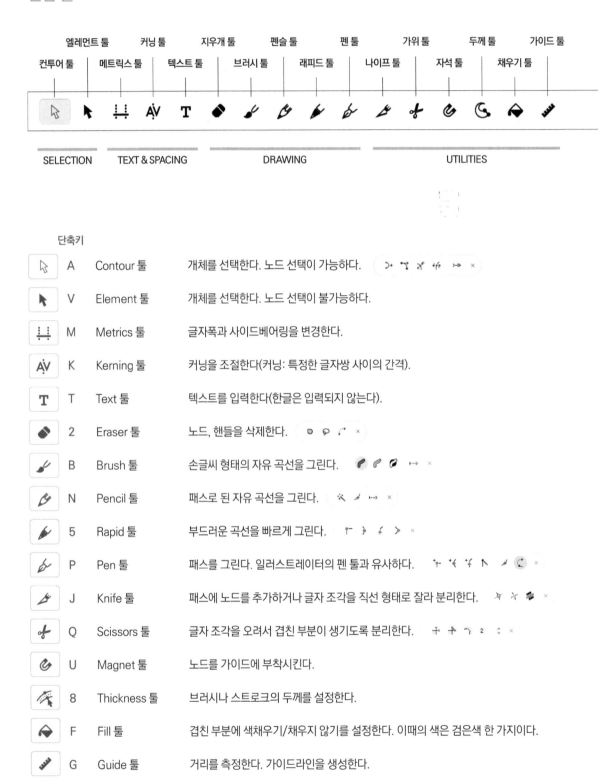

	단축키		
	A	Contour 툴	개체를 선택한다. 노드 선택이 가능하다.
	V	Element 툴	개체를 선택한다. 노드 선택이 불가능하다.
	M	Metrics 툴	글자폭과 사이드베어링을 변경한다.
	K	Kerning 툴	커닝을 조절한다(커닝: 특정한 글자쌍 사이의 간격).
	T	Text 툴	텍스트를 입력한다(한글은 입력되지 않는다).
	2	Eraser 툴	노드, 핸들을 삭제한다.
	B	Brush 툴	손글씨 형태의 자유 곡선을 그린다.
	N	Pencil 툴	패스로 된 자유 곡선을 그린다.
	5	Rapid 툴	부드러운 곡선을 빠르게 그린다.
	P	Pen 툴	패스를 그린다. 일러스트레이터의 펜 툴과 유사하다.
	J	Knife 툴	패스에 노드를 추가하거나 글자 조각을 직선 형태로 잘라 분리한다.
	Q	Scissors 툴	글자 조각을 오려서 겹친 부분이 생기도록 분리한다.
	U	Magnet 툴	노드를 가이드에 부착시킨다.
	8	Thickness 툴	브러시나 스트로크의 두께를 설정한다.
	F	Fill 툴	겹친 부분에 색채우기/채우지 않기를 설정한다. 이때의 색은 검은색 한 가지이다.
	G	Guide 툴	거리를 측정한다. 가이드라인을 생성한다.

툴 아이콘을 더블클릭하면 하위 도구가 나타난다.

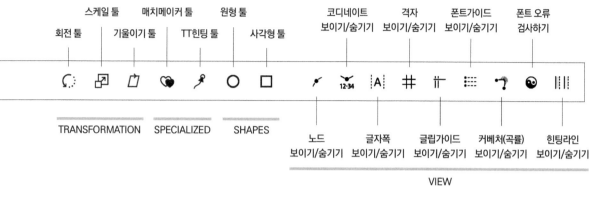

단축키

	R	Rotate 툴	선택영역이나 개체를 회전시킨다.
	S	Scale 툴	선택영역이나 개체의 크기를 조질한다.
	D	Slant 툴	선택영역이나 개체를 기울인다.
	7	Matchmaker 툴	인터폴레이션을 위해 글자 조각 사이의 연결을 수행한다.
		Turetype Hinting 툴	트루타입 힌팅을 수행한다.
	O	Ellipse 툴	동그란 개체를 그린다.
	I	Rectangle 툴	사각형 개체를 그린다.
		All nodes	모든 노드를 화면에 표시한다.
		Coordinates	노드와 핸들의 좌표 숫자를 보여준다.
		Spacing controls	글자폭 안내선을 보여준다.
		Grid	사각 격자로 된 그리드를 표시한다.
		Glyph Guides	글립가이드를 보여준다(글립가이드: 하나의 글자에서만 나타나는 안내선).
		Font Guides	폰트가이드를 보여준다(폰트가이드: 모든 글자에서 나타나는 안내선).
		Curvature	곡률을 나타내는 둥근 빗이 보이게 한다.
		FontAudit	노드, 조절점 등의 오류를 검사한다.
		Hints	힌팅 라인을 보여주기/숨기기한다.

글립 다루기

'맘', 'A'와 같은 하나의 글자를 글립(Glyph)이라 한다. 글립이 문자로서 기능을 수행하려면 유니코드라는 공인된 코드를 부여받아야 한다. 예를 들어 '맘'은 B9D8이 공인된 유니코드이다.

　글립은 이름을 붙여줄 수 있는데, 유니코드에 기초하여 'uniB9D8'이라고 붙일 수도 있고, 우리말 발음에 따라 'mam-ko'라고 붙일 수도 있다. 전자를 uniXXXX 이름체계, 후자를 Friendly 이름체계라고 한다.

글립 이름 규칙

글립 이름은 31자를 초과해서는 안 되며, 마침표(.) 뒤에 접미사를 붙일 수도 있다. 기본 이름과 접미사에는 모두 영문 알파벳 대문자, 소문자, 숫자(0~9), 밑줄(_)만 사용할 수 있다. 공백은 허용되지 않는다. **글립 이름은 대소문자를 구별**하며, 문자(숫자로 시작하면 안된다는 뜻이다) 또는 밑줄 문자로 시작해야 한다. 마침표로 시작하는 특별한 글립 이름인 .notdef는 예외이다.

TIP 글립 이름은 대소문자를 구별하므로 Aacute와 aacute가 서로 다른 글립으로 취급되고, 동시에 존재할 수 있다.

폰트랩은 폰트제작 프로그램이므로 다양한 용도로 사용하기 위한 재료들을 글립의 형태로 보관해둘 수 있다. 따라서 글립 이름은 있지만 유니코드는 부여되지 않은 글립이 존재할 수 있다. 컴포넌트로 사용되는 글립이 이런 방식으로 존재한다. 문자로서의 기능보다는 폰트랩 내부에서 사용하는 용도로 생각하면 된다.

특별한 글립

.notdef 글립

유니코드가 부여되지 않으면서 .notdef라고 이름이 설정된 글립은 폰트 파일에 존재하지 않는 글자가 입력되면 그런 글자가 없다는 의미로 보여주는 네모 상자(□, ⊠)가 있는 글립이다. 모든 글꼴에는 .notdef가 첫번째 글립(글립 인덱스 0)으로 포함되어야 한다.

두부를 영어로 tofu라고 하는데, 네모상자가 두부를 닮아 영미권에서는 이 문자를 tofu라고 부른다. 노토산스(Noto Sans)와 노토세리프(Noto Serif)에서 사용하는 Noto는 No More Tofu(두부 없는), 즉 표현되지 않는 글자가 없도록 모든 글자를 담겠다는 의지의 표현이라고 한다.

Space(유니코드 0020) 글립

키보드의 스페이스바를 눌렀을 때 나타나는 빈 칸을 표시하는 글립이다. 내용은 비어 있다. 글자폭을 어떻게 설정하는지에 따라 스페이스바를 눌렀을 때의 공백 크기가 결정된다. 유니코드 00A0 글립도 빈 칸을 표시해주는 글립이다. 하나의 글립에는 여러 개의 유니코드를 부여할 수 있는데, 보통 빈 칸에 해당하는 글립에는 유니코드 0020과 00A0이 동시에 부여되어 있다.

NULL 글립과 CR 글립

'값 없음'을 의미하는 NULL 글립(유니코드 0000, 비어었음, 글자폭 0)과 캐리지 리턴을 의미하는 CR 글립(유니코드 000D, 비어있음, 글자폭은 Space와 일치시킴)은 예전에는 필수였지만 이제 글꼴에 포함할 필요가 없다. 한편, 오리지널 Apple TTF 사양과 일치하도록 처음 세 개의 글립을 .notdef, NULL, CR로 시작하는 경우도 있다.[*]

[*] https://developer.apple.com/fonts/TrueType-Reference-Manual/RM07/appendixB.html

폰트창에 나타나는 글립 크기 조절하기

폰트창에 나타나는 글립의 크기와 개수는 폰트창 오른쪽 하단에 위치한 사각형 조절바를 통해 변경할 수 있다. 조절할 수 있는 형태로는 Narrow, Normal, Wide, Extra Wide가 있으며, 각 형태별로 하나의 줄에 몇 개의 글자가 나타나게 할 것인지 설정할 수 있다.

글립 추가하기/복제하기

새로운 글립을 추가하려면 Font 메뉴에서 New Glyph을 선택한다. 이 방법으로 추가한 글립은 내용이 비어있는 상태일 뿐만 아니라 글자폭 등이 프로그램에 설정된 기본값으로 지정되기 때문에 여기에 새로운 글자를 그리려면 글자에 관련된 설정을 다시 해주어야 한다.

새로운 글립을 추가할 때는 만들고자 하는 글자와 유사한 모습을 가진 글립을 복제한 후에 수정해주는 것이 더 좋다. 예를 들어 '막'이라는 글자를 추가할 때는 '막'과 형태가 가장 비슷한 '맏'을 복제한 후 받침 ㄷ만 ㅋ으로 수정하고 '막'의 유니코드를 지정한다.

1 '맏'을 클릭하고 Glyph 메뉴에서 Duplicate Glyph을 실행한다. Duplicate Glyph 상자가 나타나면 **①** 적당한 접미사(글립 이름 뒤에 붙여줄 문구)를 선택하고 **②** New glyphs 항목에서 아무런 연결속성이 없는 단순 글자가 되게 할 것인지(independent), '맏'과 컴포넌트로 연결되게 할 것인지(component), '맏'과 레퍼런스로 연결되게 할 것인지(element references) 중 하나를 선택하고 OK한다.

컴포넌트,
레퍼런스
☞ 38, 47쪽

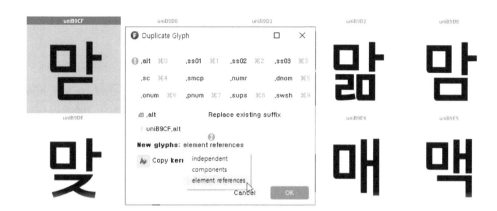

2 예제에서는 접미사로 .alt를 선택하고, 연결형태로는 element references를 선택했다. 복제된 글립은 폰트 창의 제일 아래쪽에 uniB9CF.alt와 같이 원본의 이름 뒤에 .alt가 붙어 나타난다. 복제한 글립을 더블클릭해 글립 편집창에 불러들이면 원본 글립이었던 '맏'과 레퍼런스로 연결된 글자 조각이 나타난다.

Contour 툴로 삭제하면 원본 글립의 ㄷ도 같이 삭제되므로 주의해야 한다. ☞ 56쪽

3 Element 툴로 '맏'의 받침 ㄷ을 선택해 삭제하고, '악'에서 받침 ㅋ을 복사한 후 '맏'에 레퍼런스로 붙여넣기한다(단축키 Ctrl-Shift-V). '막'이라는 글자가 만들어졌다. '막'의 유니코드는 B9E0이다. Window 메뉴에서 Panels – Glyph을 선택하여 글립창이 나타나게 한 뒤 유니코드 항목에 'B9E0'을 입력하고 엔터를 누른다. 이로써 '막'이라는 글자가 정식으로 추가되었다.

TIP 특정한 글자의 유니코드를 알고 싶으면 구글에서 '막 unicode'와 같이 검색한다.

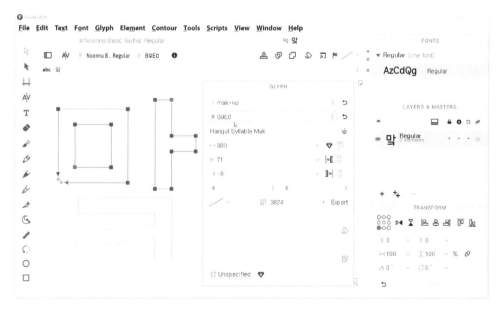

글립 위치 이동하기

폰트랩은 각 글자마다 순서에 대한 정보를 기록해두고 있다. 예를 들어 '가'는 1193번째 자리에 위치해 있고, '각'이 1194번째에 위치해 있는 방식이다. 이 숫자가 인덱스인데, '금'을 끌어서 '각'의 앞에 위치시키면 '금'의 인덱스가 1194가 된다. 글립 인덱스 0을 제외하고는 폰트의 기술적인 내용과는 관련없고, 단지 폰트랩 프로그램 내부에서 글자의 순서를 정렬하기 위해 사용하는 기능이다(폰트 사양에 의하면 글립 인덱스 0은 .notdef가 와야 한다).

글립의 위치를 이동하려면 폰트창의 Font filter type 항목을 반드시 Index로 설정해야 한다. Index가 아닌 다른 것으로 되어 있을 때는 폰트창에서 글립의 위치를 이동시킬 수 없다. 글립의 위치를 이동하려고 드래그 앤 드롭하면 글립을 대체하겠다는 메시지가 나온다. 글립의 위치를 바꾸는 방법은 415쪽을 참고한다.

글립에 메모 달아두기

글립에 한글로 메모를 달아둘 수 있다. 메모는 글립창(단축키 Ctrl-I)의 제일 아래에 위치한 Note 항목에 입력한다. 이렇게 입력해준 메모는 글립편집창과 폰트창에서 해당 글자의 오른쪽 상단에 나타난다.

메모 내용을 입력할 때는 # 구문(Syntax)을 사용하여 큰제목, 작은제목 등으로 글자크기를 지정할 수 있다. # 뒤를 한 칸 띄어야 작동한다. 예를 들어 '# 한글'과 같이 입력하면 글립편집창 오른쪽 상단에 약 16 포인트 정도 크기로 메모 내용인 '한글'이라는 글자가 표시된다.

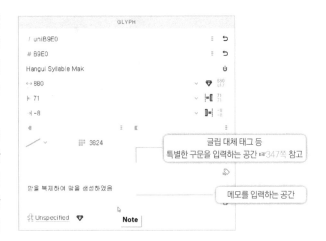

글립 사각 격자에 색깔 칠하기

폰트창에 나타나는 글립의 사각 격자(글립 셀)에 색깔을 지정할 수 있다. ❶글립을 선택한 후에 오른쪽 상단에 있는 ❷Flag에서 색깔을 선택한다. 글립 사각 격자에 색깔을 지정하는 기능은 글자의 디자인 상태 등을 구별하기 위한 용도 또는 유사한 특징을 가진 글자들을 분류하기 위한 용도로 많이 사용된다.

글립에 칠해준 색깔은 농도를 조절할 수 있다. Edit 메뉴에서 Preferences – Font Window – Background 항목에 있는 농도 슬라이드바를 오른쪽으로 드래그하여 더 진하게 설정하면 된다.

글립에 칠해준 색이 진하게 나타나도록 설정한 모습

엘레먼트 패널의 층에 따른 개체 선택

feat. Contour 툴 vs. Element 툴

일러스트레이터, 인디자인, 파워포인트를 오랜 동안 사용해 개체를 선택하는데 익숙한 상태라 하더라도 폰트랩을 처음 사용할 때 개체를 선택하는 것이 상당히 낯설게 느껴질 수 있다. 여러 개의 글자 조각을 선택하고 싶은데 글자 조각들이 선택되지 않는다거나, 하나만 선택하고 싶은데 여러 개가 동시에 선택되는 상황을 만나는 것이다.

두 개의 선택 툴 – 하양이와 까망이

폰트랩은 선택툴로 Contour 툴▷과 Element 툴▶ 두 개를 제공한다. 둘 다 개체를 선택할 때 사용한다. Contour 툴은 개체 전체는 물론 개체의 노드(일러스트레이터의 앵커포인트(고정점)에 해당)를 선택할 수 있다. 따라서 개체의 형태를 변경할 수 있다. Element 툴은 개체 전체를 선택할 수 있지만 개체의 노드 선택이 불가능하다. 노드 선택이 불가능하니 개체의 형태를 수정할 수 없다. 작업대상으로 지정하기 위한 포커싱(개체를 한 번 클릭해주는 것), 개체의 이동, 삭제, 복사 등만 가능하다.

contour [kɑ ntur]
n. (사물의) 윤곽,
등고선

Contour 툴의 동작

여러 개의 개체를 선택할 때 Contour 툴과 Element 툴의 결정적 차이점이 있다. **Contour 툴은 (기본적으로) Element 패널에서 같은 층에 있는 개체들에 대해서만 여러 개체 선택이 가능하다.** 개체가 넉넉히 포함되도록 범위를 크게하여 드래그해도 같은 층에 있지 않으면 선택되지 않는다.

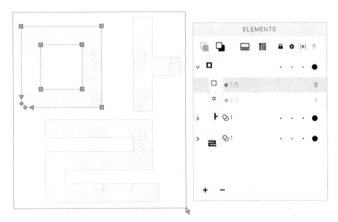

ㅁ, ㅏ, ㄹ이 서로 다른 층에 있는 상태이다. Contour 툴로 아무리 범위를 넓게 지정해도 ㅁ 외에는 선택되지 않는다.
Contour 툴은 다른 층에 있는 것에 대해 (기본적으로) 동시선택이 불가능하다.

Contour 툴을 이용해 선택할 때 '기본적으로'으로 라는 표현을 사용한 이유는 Edit 메뉴에서 Edit Across Elements를 ON하면 다른 층에 있는 개체도 동시에 선택할 수 있기 때문이다.

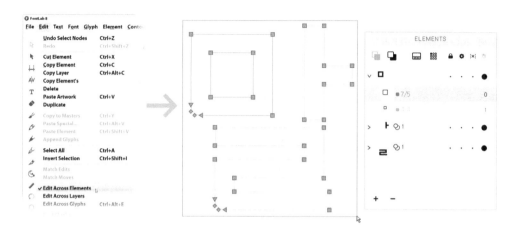

Element 툴의 동작

Element 툴🏹은 같은 층에 있는 개체에 대하여 개별적으로 선택할 수 없다. 같은 층에 있는 개체는 모두 선택된다. 예를 들어 같은 층에 원과 사각형이 있을 때 Element 툴을 이용해 원만 선택하는 것은 불가능하다. 다른 층에 있는 것은 마우스로 드래그하거나 Shift키를 누른 채 클릭해 여러 개를 선택할 수 있다.

Contour 툴🏹은 (기본적으로) 다른 층에 있는 것 동시 선택 불가능, Element 툴🏹은 같은 층에 있는 것 개별 선택 불가능이라고 정리해두면 혼란을 방지할 수 있다. 같은 층이냐 다른 층이냐는 Element 패널을 보면 된다. 그래서 작업할 때는 항상 Element 패널을 띄워놓고 있어야 한다.

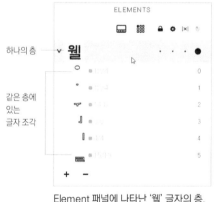

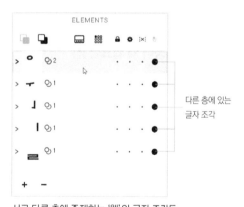

하나의 층

같은 층에 있는 글자 조각

Element 패널
활용하기
☞ 430쪽

Element 패널에 나타난 '웰' 글자의 층, 모든 글자 조각들이 같은 층에 위치해 있다. 아래쪽으로 보이는 것은 같은 층에 있는 조각들이다.

다른 층에 있는 글자 조각

서로 다른 층에 존재하는 '웰'의 글자 조각들. ㅇ, ㅜ, ㅓ, ㅣ, ㄹ이 독자적인 층에 위치해 있다.

참고 컴포넌트나 레퍼런스로 지정하면 서로 다른 층에 글자 조각이 위치하게 되므로 본격적인 글자만들기 작업이 수행되면 글자 조각들은 서로 다른 층에 배치되어 간다.

컨투어 툴로 이동하기/엘레먼트 툴로 이동하기

\\\

feat. 절대위치와 상대위치

모든 글자 조각(개체)은 위치에 대한 좌표값을 가지고 있다. View 메뉴에서 Contours – Nodes 를 선택하면 글자 조각에 작은 사각형이나 원으로 노드가 표시되고, View – Measurements – Coordinates를 선택하면 노드의 좌표를 알려주는 숫자가 나타난다.

 Contour 툴과 Element 툴을 이용하여 글자 조각의 위치를 이동할 수 있다. 그런데 둘의 위치 이동 특징이 다르다.

절대위치 이동과 상대위치 이동

Contour 툴로 글자 조각의 위치를 이동하면 실질적인 위치가 이동된다. 이를 절대위치라 불러보자. 반면 Element 툴로 위치를 이동하면 '상대위치'를 이용한 이동이 이루어진다. **상대위치란 글자 조각이 있는 기준 좌표로부터 예를 들어, X축 20, Y축 30 이동했다는 정보를 가진 채 이동하는 것이다.**

X 20 ∨ Y 30 ∨ ↺ ⬚

Contour 툴로 개체 이동
글자의 절대위치가 변경된다.

Element 툴로 개체 이동
X축/Y축의 이동정보를 가진다.

상대위치 이동이 왜 필요한가?

몰믈믈을 만든다고 가정해보자. 세 글자에 모두 一라는 가로획('보'라고 부른다)이 레퍼런스나 컴포넌트로 사용되어 있을 때, 상대위치 이동기능이 없으면 세로위치가 Y440에 있는 一 하나, Y445에 있는 一 하나, Y450에 있는 一 하나 이렇게 세 개의 一를 만들어야 한다. 상대위치 기능이 있으면 一 하나를 만들어 '연결 성질을 가진 상태로' 붙여넣어 위아래로 5 유닛씩 이동하면서 몰믈믈에 사용할 수 있다. 게다가 하나의 글자 조각을 여러 글립에 레퍼런스로 사용했을 때 상대위치 이동 기능을 사용하면 다른 글자에는 영향을 주지 않으면서 해당 글자에서만 위치를 옮길 수 있다.

 상대위치를 알려주는 숫자는 Element 패널에 나타난다. Element 패널의 가운데에 있는 Element Properties에 가로/세로의 상대위치를 알려주는 숫자가 나타난다. 폰트랩을 처음 사용할 때는 Element 패널의 가운데에 Element Properties가 나타나지 않으므로 Element 패널 상단에 있는 Show element properties 단추를 눌러줘야 한다.

연결 성질을 가진 상태로 붙여넣기 (=레퍼런스 연결) ☞ 47쪽

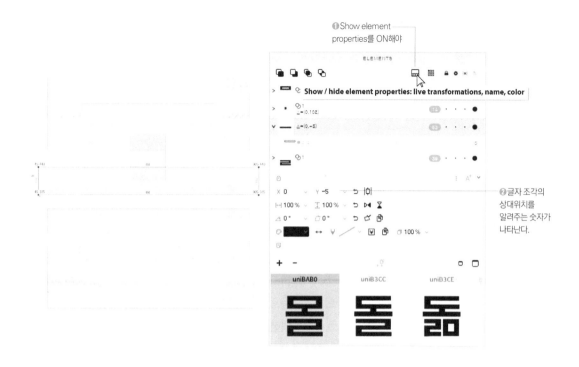

❶Show element properties를 ON해야

❷글자 조각의 상대위치를 알려주는 숫자가 나타난다.

상대위치 안내
상대위치를 알려준다.

선택한 개체를 좌표 기준 0, 0으로 동작하게 하는 Element Expand Transformation 단추
글자 조각을 선택하고 이 단추를 누르면 선택된 개체가 새로운 0, 0 기준점이 된다. 글자 조각을 여러 글립에 레퍼런스로 사용했다면 상대위치가 이 개체를 기준으로 한 수치로 변경된다.

TIP ⤳ 단추는 "나를 기준으로 상대위치 숫자를 모두 바꿔"라는 명령이다.

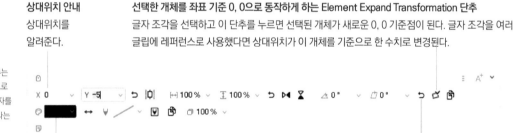

글자 조각의 색깔 지정
색상을 클릭하여 글자 조각에 색깔을 지정할 수 있다.

개체를 0, 0의 위치로 이동시켜주는 Reset Live Shift 단추
이 단추를 누르면 0, 0 위치로 개체가 이동한다.

참고 Element 패널의 가로크기가 충분하지 않으면 Element Expand Transformation 단추 ⤳가 나타나지 않을 때도 있다. 가로폭을 충분히 넓혀주면 그때서야 나타난다. 가로폭이 작으면 아이콘이 아래쪽으로 배치되면서 나타나야 하는데, 폰트랩의 동작이 매끄럽지 못할 때가 있는 것이다.

참고 상대위치를 알려주는 숫자는 Widgets 상자에도 나타난다. View 메뉴에서 Widgets를 실행하면 글자의 하단에 상대위치, 글자폭, 좌우 사이드베어링 등을 알려주는 위젯 상자가 나타난다.

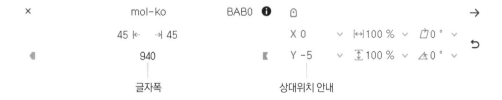

글자폭

상대위치 안내

일부분 선택으로 개체 전체 선택하기

개체의 일부분만 영역으로 선택했을 때 개체 전체가 선택되도록 하는 기능은 글자를 만드는 과정에서 빈번하게 사용된다. 이 기능은 개체 전체를 선택하기 위해 넓은 범위로 마우스를 드래그해야 하는 불편함을 없애주기도 한다.

폰트랩은 예전에는 Ctrl키를 누른 채 개체의 일부분을 드래그하여 전체가 선택되도록 하는 기능을 제공했는데, 버전 8부터는 불편하게 바뀌었다. 드래그를 먼저 시작하고, 도중에 Alt키를 눌러야 이 기능이 작동한다. Ctrl키를 누른 채 드래그하는 것은 사선 방향으로 영역을 설정하는 것으로 바뀌었다. 그런데 그 중요한 Ctrl-드래그로 전체선택하는 기능이 없어진 이유가 매킨토시 때문이라고 한다. 아쉽다. 폰트랩에서 일부분 선택으로 개체 전체를 선택하는 방법은 다음과 같다.

1. 개체의 패스 근처에서 더블클릭

글자 조각의 가장자리에 마우스 커서를 위치시키고 더블클릭을 하면 개체 전체가 선택된다. 그런데 더블클릭하는 과정에서 원하지 않게 글자 조각의 위치가 미세하게 이동할 수 있다. 폰트랩 개발진에서도 추천하지 않는 방법이다.

2. Ctrl-Alt-드래그

Ctrl과 Alt를 동시에 누른 채 개체의 일부를 포함하도록 드래그하면 개체 전체가 선택된다. Alt키를 누른 채 드래그하면 포토샵이나 일러스트레이터의 Lasso 툴과 같은 자유 영역 설정이 되는데 여기에 Ctrl키를 더하여 드래그하면 개체 전체가 선택되는 것이다. **떨어져 있는 여러 개체를 선택하고 싶을 때는 Ctrl-Alt-Shift키를 누른 상태로 연속적으로 개체의 일부분을 드래그하면 된다.**

Ctrl과 Alt를 모두 누른 채 개체 일부를 드래그하면 개체 전체가 선택된다.

3. 드래그-Alt

드래그를 먼저 시작하고, 드래그 도중에 Alt키를 누르고 있는 상태에서 일부분을 선택하면 개체 전체가 선택된다. 마우스 왼쪽 버튼에서 손을 떼기 전에 Alt키를 누르면 된다.

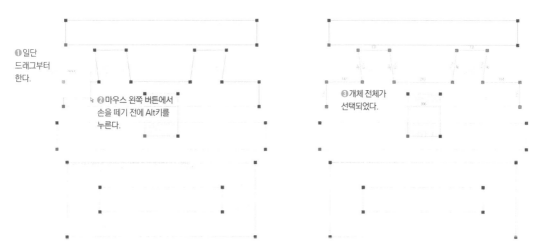

❶일단
드래그부터
한다.

❷마우스 왼쪽 버튼에서
손을 떼기 전에 Alt키를
누른다.

❸개체 전체가
선택되었다.

드래그를 먼저 시작한 다음 Alt키를 누르고 있는 상태에서 개체의 일부분을 영역으로 지정하면 개체 전체가 선택된다.
마우스 버튼에서 손을 떼기 전에만 Alt키를 누르면 된다.

🖱+ ALT 드래그를 먼저 시작하고 도중에 Alt키 누르기: 일부분 선택으로 개체 전체 선택

ALT +🖱 Alt키를 먼저 누른 상태에서 드래그: 올가미툴(Lasso)로 영역선택

컴포넌트

//

폰트랩을 비롯하여 글립스(Glyphs), 로보폰트(RoboFont)와 같은 폰트 제작 프로그램들은 반복되는 요소를 서로 연결되는 성질을 가진 상태로 재사용할 수 있는 컴포넌트 기능을 제공한다.

글자 조각 재사용의 필요성

맘담암을 생각해보자. 중성으로 ㅏ, 종성으로 ㅁ이 사용되었다. ㅏ와 ㅁ을 매번 만들 필요 없이 맘에서 만든 것을 재사용하면 된다. 그런데 재사용도 단순 Ctrl-CV가 아니라 서로 연결된 상태로 붙여주는 것이다. 서로 연결되면 맘에 사용된 ㅏ, ㅁ을 수정하기만 하면 담과 암에서도 자동으로 수정된 내용이 반영된다. 단순 Ctrl-CV에 비해 연결을 유지한 삽입은 나중에 발생할 수 있는 수정작업뿐만 아니라 더 굵거나 가는 두께별 폰트를 만드는 작업을 유연하게 해나갈 수 있는 발판이 된다.

폰트랩은 글자 조각의 재사용을 위해 컴포넌트와 레퍼런스라는 두 가지 기능을 제공한다. 컴포넌트는 Component(구성 요소), 레퍼런스는 Element Reference(요소 참조)가 정식 이름이며, 여기에서는 컴포넌트, 레퍼런스라고 부르기로 한다.

컴포넌트는 글립 전체를 사용한다

몇 가지 글자를 만들었다면 폰트랩 파일 안에는 적은 개수지만 숫자나 알파벳, 한글이 존재하게 될 것이며, 이들은 폰트창을 통해 사각형 격자 안에 담겨서 나타난다. 이렇게 사각형 격자 안에 놓여진 글자를 글립(Glyph)이라고 부른다.

컴포넌트는 글립 전체를 불러들여 재사용하는 기능이다. 글립의 일부만 불러들여 컴포넌트로 사용할 수는 없다. '글립 전체 사용'이라는 표현으로부터 알 수 있는 중요한 사항이 있는데, 컴포넌트를 사용하기 위해서는 그 재료가 반드시 '독자적인 글립'으로 이미 존재하고 있어야 한다는 것이다.

한편, 글자의 일부 조각만 선택하여 컴포넌트로 지정하는 방법도 있다. 컴포넌트는 그 재료가 독자적인 글립으로 존재해야 하는 동작 형태이기 때문에 폰트랩은 ❶선택한 글자 조각을 자동으로 하나의 글립으로 등재하면서 ❷이것이 곧바로 컴포넌트로 적용되게 하는 편리한 방법도 제공한다. 다음은 맘에 사용된 종성 'ㅁ'을 폰트랩이 자동으로 글립으로 등재하고, 동시에 컴포넌트로 동작하도록 하는 방법이다.

예제에 사용된 폰트는 SIL OFL인 고운바탕이다. https://github.com/yangheeryu

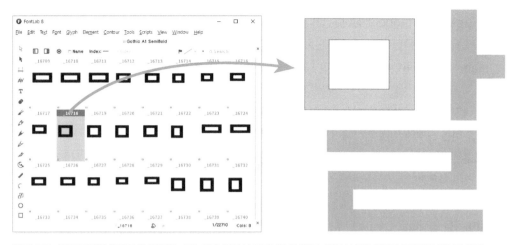

컴포넌트는 '글립 전체'를 빌려와서 사용하는 기능이다. 따라서 컴포넌트의 재료는 반드시 글립 형태로 존재하고 있어야 한다.

컴포넌트 삽입 – 글자 조각을 글립으로 자동 등재하면서 컴포넌트로 사용하기

1 글립편집창의 상단 Text바에서 '맘암'을 타자하여 맘과 암(ㅁ을 아직 완성하지 못했다고 가정한다)을 동시에 열어놓는다. ❶ Contour 툴로 맘의 종성 ㅁ을 전체선택한 후 ❷ Contour 메뉴에서 Convert – To New Component를 선택한다. 반드시 Contour 툴로 선택해야 한다. Element 툴로 선택하면 이 동작이 구현되지 않는다.

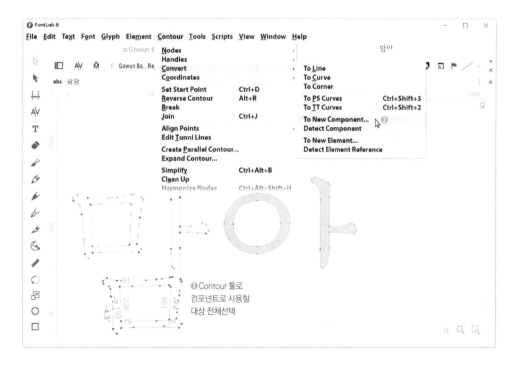

❶ Contour 툴로
컴포넌트로 사용할
대상 전체선택

❷Create Component 창이 나타나면 이름을 지정한다. 예제에서는 맘에 사용된 종성 ㅁ 컴포넌트라는 의미로 _mieum_j_mam이라고 입력했다(우리나라 폰트 제작사는 컴포넌트용 글립 이름으로 _15856과 같이 밑줄과 다섯자리 숫자를 주로 사용한다).

　여기에서 지정한 컴포넌트 이름이 글립 이름으로 사용되므로 글립 이름 규칙에 맞게 작성해야 한다. 컴포넌트 이름을 정할 때는 다른 글립과의 혼동을 방지하고, 검색시의 편리를 위해 제일 앞부분을 밑줄(_)로 시작하는 방법을 많이 사용한다.

글립 이름 규칙
☞ 26쪽

❸이름을 입력하고 Create 단추를 누르면 폰트랩은 선택한 글자 조각을 하나의 ❶글립으로 자동으로 등재하고, 맘의 ❷ㅁ을 컴포넌트 이용 상황으로 전환한다. 폰트랩은 새로운 글립을 생성하면 폰트창의 제일 아래쪽에 위치하게 동작하므로 폰트창의 제일 하단으로 이동해보면 _mieum_j_mam이라는 글립이 자리잡고 있는 것을 볼 수 있다.

TIP 폰트랩 내부적으로 사용되는 글립들은 유니코드가 부여되지 않은 채 존재할 수 있다.

❷ '맘'이 컴포넌트로 이용하는 것으로 바뀐다.

mam-ko　mieu j mam

❶글립으로 자동 등록된 ㅁ을

❹이렇게 등록해놓은 글자 조각을 '암'을 위한 '암'에서 컴포넌트로 이용해보자. '암'으로 이동한 후 편집화면 빈 곳에서 우클릭하고 빠른메뉴가 나타나면 Add Component를 선택한다. 또는 Glyph 메뉴에서 Add Component를 선택해도 된다(단축키 Alt-Ins).

참고 Ctrl-CV를 통한 컴포넌트 삽입은 조금 후에 다룬다.

❶빈 영역 오른쪽 클릭

❷Add Component 선택

Cut Element
Copy Element
Copy Layer
Paste Artwork
Delete

Contour
Remove Overlap

Mask
Edit Mask

Add Anchor
Add Guide

Add Component...
Decompose
Element

Actions...

❺ Add Component 상자가 나타나면 컴포넌트로 삽입할 글립 이름을 입력한다. '_mieum_j_ mam'을 불러들일 것이므로 입력상자에 반드시 대소문자를 일치시켜 ❶_mieum~~~를 입력하기 시작하면 문자열에 매치되는 ❷글립들이 아래쪽에 작게 나타난다(지금은 초기이므로 _로 시작하는 글립 이 _mieum_j_mam만 있다). 나타난 목록에서 '_mieum_j_mam'을 선택하고 OK한다.

참고 Add Component 상자에 글립 이름을 입력할 때 폰트랩은 대소문자를 구별한다. 따라서 글립 이름이 Round라고 되어 있을 때 소문자만을 사용해 round라고 입력하면 이름이 Round로 된 글립은 Add Component 상자에 나타나지 않는다. 글립 이름은 모두 소문자만 사용하거나 숫자만 쓰는 것으로 통일하면 좋다.

❻ 맘의 종성 ㅁ에 있는 것과 동일한 자리에 '_mieum_j_mam'이 컴포넌트로 삽입되었다. 이제부 터는 담남삼 등을 만들 때 '_mieum_j_mam'을 컴포넌트로 불러들여 이용하면 될 것이다.

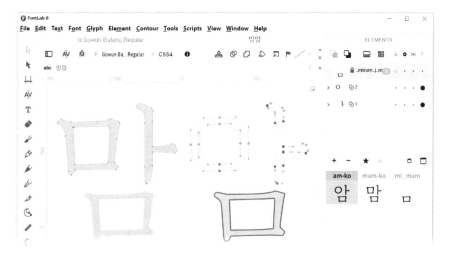

컴포넌트 삽입 - 복사하여 붙여넣기로 삽입하는 방법

컴포넌트가 있는 글립에서 컴포넌트 부분만 복사한 후 다른 글립에 붙여넣으면 붙여넣은 곳에서도 동일한 컴포넌트로 작동한다. 예를 들어 '맘'의 종성 ㅁ에 컴포넌트가 적용되었다면 ㅁ을 선택하여 Ctrl-C를 하고, 붙여넣을 곳으로 이동하여 Ctrl-V를 한다. 일반적인 붙여넣기가 아니라 컴포넌트로 붙여진다. Contour 툴/Element 툴 모두 가능하다.

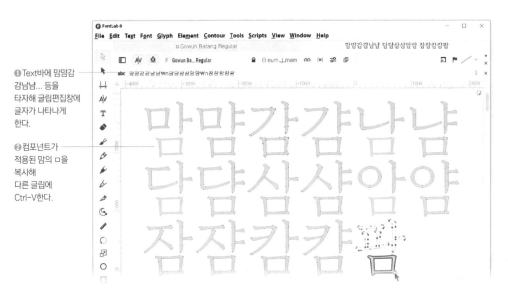

❶ Text바에 맘맘감 감남냠... 등을 타자해 글립편집창에 글자가 나타나게 한다.

❷ 컴포넌트가 적용된 맘의 ㅁ을 복사해 다른 글립에 Ctrl-V한다.

TIP 한글자소조합기를 이용하면 동일한 조형구조를 가진 글자를 글립편집창에 나타게 할 수 있다.
☞ 80쪽

폰트창에서 여러 글립에 컴포넌트 삽입하기

컴포넌트는 글립편집창뿐만 아니라 폰트창에서도 삽입할 수 있다. ①, ②, ③과 글자들은 같은 동그라미를 사용하는데, 동그라미 하나만 가진 글립을 클릭하고 Ctrl-C로 복사한 후 1~20까지 블록으로 설정하고(첫번째 셀 클릭 후 Shift키를 누른 채 마지막 셀 클릭), Edit 메뉴에서 Paste Components(단축키 Ctrl-Shift-V)를 하면 선택된 모든 글립에 동그라미가 컴포넌트로 삽입된다. 단순 Ctrl-V를 하면 글자를 대체하는 기능으로 동작하므로 주의한다.

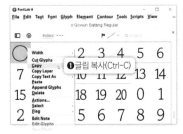

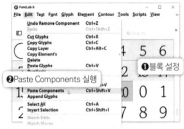

컴포넌트로 삽입된 상태라는 것을 폰트랩이 알려주는 방법

컴포넌트 기능을 이용해 삽입한 개체는 글립편집창에서 짙은 회색으로 나타나며, 해당 개체 위에 컴포넌트의 이름이 표시되어 컴포넌트로 연결된 상태임을 알려준다. Element 패널에는 동일한 컴포넌트를 사용하고 있는 모든 글자들의 목록이 나타난다. 또 Element 패널에는 컴포넌트 이름 앞에 물건을 놓고 있는 검은색 사각형▣이 나타난다.

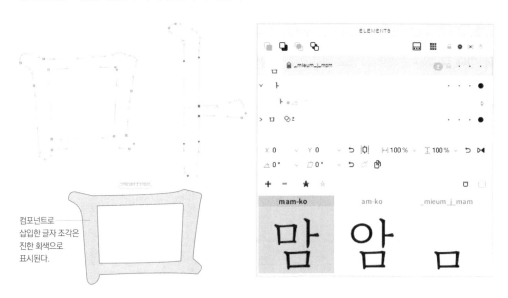

컴포넌트로 삽입한 글자 조각은 진한 회색으로 표시된다.

컴포넌트 기능을 사용해 11,172자로 제작된 실제 폰트를 살펴보면 다음과 같이 생겼다. 예제로 사용한 폰트는 SIL OFL 폰트인 Gothic A1 Bold이다. 컴포넌트로 사용된 요소와 연결정보가 살아있는데 자음 ㄱ만 해도 가용, 각용, 간용, 감용, 갈용, 곰용... 등으로 세분화되어 있다. 글립 이름 _15856에 해당하는 기다란 기역은 가, 갸에 컴포넌트로 사용되었음을 알 수 있다.

TIP 한양정보통신의 SIL OFL 폰트인 Gothic A1은 구글 폰트 (fonts.google.com)에 등록되어 있다.

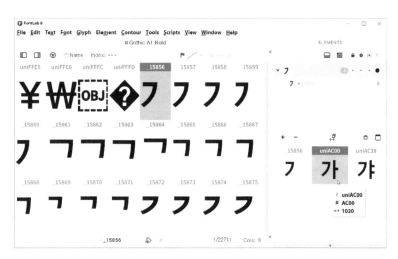

컴포넌트의 수정·삭제·적용해제

컴포넌트는 다른 글립을 빌려와 사용하는 것이다. 빌려쓴 글립에서는 컴포넌트로 사용된 재료를 수정할 수 없다. Contour 툴로는 포커스 설정(작업대상으로 지정하기 위해 클릭하여 선택해두는 것)을 하는 선택만 가능하며, 모양을 변화시키기 위한 노드 선택은 불가능하다.

Coutour 툴/Element 툴 모두 컴포넌트 개체를 선택한 후 Transform 패널이나 Element 패널을 통해 확대·축소, 기울이기 등의 효과를 줄 수 있다. 이때의 변형은 해당 글립에서만 나타나며 원본이나 다른 글립에는 적용되지 않는다. 마우스로 드래그하여 컴포넌트의 위치를 이동시킬 수 있다. 이때 절대위치는 변하지 않고 왼쪽으로 몇 유닛 이동했다는 식으로 상대위치 이동이 이루어진다. 이동한 결과는 해당 글립에만 나타나며, 다른 곳에는 영향을 미치지 않는다. 전체적인 이동을 수행하려면 원본 글립으로 가서 이동시키면 된다.

절대위치
상대위치
☞ 34쪽

컴포넌트를 더블클릭하면 오른쪽에 원본 글립이 나타나는데, 원본 글립으로 이동해 모양을 수정하거나 글자 조각에 색을 지정할 수 있다(여기에서 수행하는 글자 조각에 색 입히기는 컬러폰트와는 다른 개념이다. 글자 제작시의 편의를 위해 특정한 글자 조각에 색깔을 입혀놓는 기능이다). 원본에 변형을 가하면 컴포넌트를 사용하고 있는 모든 글립에서 자동으로 수정사항이 반영된다.

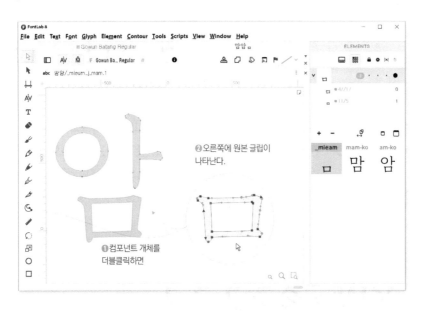

Contour 툴/Element 툴 어느 것도 컴포넌트 개체를 선택하고 Delete키를 누르면 해당 글립에서만 컴포넌트가 삭제된다.

컴포넌트 개체를 선택한 후 마우스 오른쪽 버튼을 눌러 나타나는 빠른메뉴에서 Decompose를 선택하면 해당 글자에서만 컴포넌트 적용이 해제된다. 컴포넌트 적용을 해제하면 글자 조각은 계속 남아 있지만 연결 속성이 사라지면서 단순한 글자 조각이 된다.

컴포넌트로 사용된 원본 글립을 삭제할 경우

컴포넌트로 사용된 원본 글립을 삭제하려고 시도하면 폰트랩은 해당 글립을 빌려쓰는 다른 글자들이 있음을 알려주면서 빌려쓴 글자들에서 컴포넌트를 레퍼런스로 전환시키거나 아무런 연결정보를 가지지 않는 단순 글자 조각으로 변환하거나 둘 중 하나를 선택하도록 안내한다.

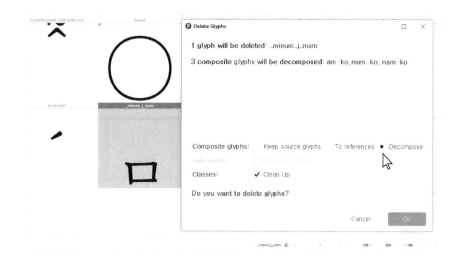

컴포넌트와 관련된 기능

컴포넌트 삽입에 편리성을 제공하는 앵커 기능

컴포넌트로 사용되는 글립과 컴포넌트로 빌려쓰는 글립 양쪽에 작은 점을 표시해놓고, 컴포넌트를 삽입할 때 그 점끼리 만나게 한다면 컴포넌트 삽입시 위치를 설정할 때 편리할 것이다. 이러한 용도로 삽입하는 작은 점을 앵커(Anchor)라 한다. 라틴 문자에서 Ā, Ă, Å와 같이 상단에 위치하는 부호를 달아줄 때 앵커가 빈번하게 사용된다.

앵커(Anchor)
☞409쪽

컴포넌트를 레퍼런스로 전환하기

컴포넌트 기능으로 삽입해준 글자 조각들을 (다음에 설명할) 레퍼런스로 전환시킬 수 있다. 하나의 글자에서만 컴포넌트를 레퍼런스로 전환할 수 있고, 해당 컴포넌트를 사용한 모든 글자에서 레퍼런스로 전환할 수 있으며, 폰트에 전체에 사용된 모든 컴포넌트에 대해 레퍼런스로 전환할 수 있다.

　　컴포넌트가 적용된 글립을 편집창에 나타나게 한 후 레퍼런스로 전환시킬 ❶컴포넌트 개체를 선택하고 Elements 메뉴에서 ❷Reference – Component to Reference를 실행한다. 다른 글자에는 영향이 없고 해당 글자에서만 컴포넌트가 레퍼런스로 전환된다.

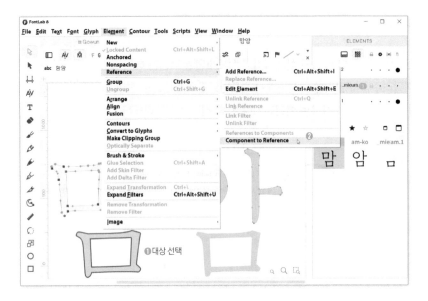

어차피 연결인데 왜 이런 행위를 하는가 생각할 수도 있다. 연결을 유지한 채 특정 글자의 요소에만 채우기, 색깔바꾸기 등을 해야 할 필요성이 있기 때문이다. 남용하면 동일한 요소에 대해 컴포넌트와 레퍼런스가 뒤섞일 수 있으므로 주의한다.

특정한 컴포넌트가 적용된 모든 글자에서 컴포넌트를 레퍼런스로 전환하려면 원본 글립을 삭제한다. 이때 나타나는 대화상자에서 컴포넌트를 레퍼런스로 전환(To references)을 선택한다. 폰트 전체를 대상으로 컴포넌트를 레퍼런스로 전환시키려면 폰트창으로 이동하여 Ctrl-A로 모든 글립을 선택한 후 Elements 메뉴에서 Reference – Component to Reference를 실행한다.

컴포넌트는 언제 이용하는 것일까

컴포넌트는 글자의 상단과 하단에 다양한 기호가 부착되는 라틴확장문자를 만들 때 많이 이용되고, 한글에서는 11,172자를 그려낼 때 이용된다. 폰트 제작사들은 한글 11,172자를 적정하게 그려낼 수 있는 초성, 중성, 종성 컴포넌트 조합을 보유하고 있다. 한양정보통신의 Gothic A1 시리즈 9개 굵기가 컴포넌트가 구현된 상태를 그대로 살린 채 SIL OFL 폰트로 공개되어 있다.

레퍼런스

컴포넌트와 마찬가지로 요소를 재사용하는 것이다. 폰트랩에서 사용하는 정식 명칭은 Element Reference(요소 참조)이며, 이 책에서는 간편하게 '레퍼런스'라고 부르기로 한다. 레퍼런스는 동작 형태, 삽입방법 등이 컴포넌트와 동일하지만 한 가지 결정적 차이가 있다.

컴포넌트는 글립 전체를 사용하는 기능이기 때문에 컴포넌트로 사용할 대상은 독자적인 글립으로 존재해야 하고 글립의 일부분만을 컴포넌트로 사용할 수 없다. 그에 비해 **레퍼런스는 글립의 일부분만을 대상으로 연결 속성을 유지하면서 재사용할 수 있다.** 레퍼런스로 사용되는 대상이 별도의 글립으로 등재되어 있든, 다른 글자의 일부분에 있든 상관없다.

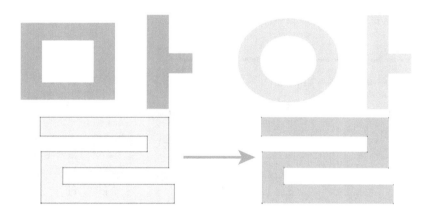

레퍼런스는 글자 조각을 **연결하여 복붙하는 기능**이다.
레퍼런스의 재료는 글립 전체여도 되고, 글립의 일부분이어도 된다.

글자 조각을 복사하여 '레퍼런스로 붙여넣기'를 통해 레퍼런스 삽입하기

TIP Element 툴로 선택해야 하므로 받침 ㅁ은 반드시 Element 패널에서 독자적인 층에 자리잡고 있어야 한다.

Element 툴로 개체 선택하기
☞ 32쪽

1 가장 기본이 되는 방법이다. 맘암담남이라는 글자를 만드는 과정에서 종성 ㅁ을 레퍼런스로 사용하는 예제를 살펴보자.

먼저 맘을 완성한다. 상단 Text바에 맘암담남을 타자하여 해당 글자들이 편집창에 나타나게 한다(암담남은 아직 완성되지 않아 아, 다, 나로 보이는 상황이다). Element 툴로 맘의 받침 ㅁ을 클릭하고 Ctrl-C로 복사한다. **반드시 Element 툴로 선택해 복사해야 한다.** Contour 툴을 선택해 복사하면 붙여넣을 때 단순 복붙으로 작동한다.

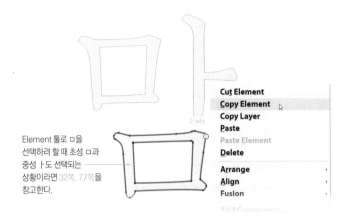

Element 툴로 ㅁ을
선택하려 할 때 초성 ㅁ과
중성 ㅏ도 선택되는
상황이라면 32쪽, 77쪽을
참고한다.

Cut Element
Copy Element
Copy Layer
Paste
Paste Element
Delete

Arrange
Align
Fusion
~~Add Component~~

2 rets

레퍼런스로 사용할 글자 조각을 Element 툴로 선택해 복사해야 한다.
Contour 툴로 복사해서 붙이면 연결속성 없이 단순한 복붙으로 작동한다.

❷ '암'을 위한 '아'로 이동하여 Edit 메뉴에서 Paste Element Reference를 선택한다(단축키 Ctrl-Shift-V). 복사해둔 ㅁ 글자 조각이 붙여지는데 단순 붙여넣기가 아니라 맘의 ㅁ과 연결을 유지한 채 붙여진다. 새로 붙여진 암의 ㅁ을 클릭하고 Element 패널을 살펴보면 암과 맘이 모두 나타난다.

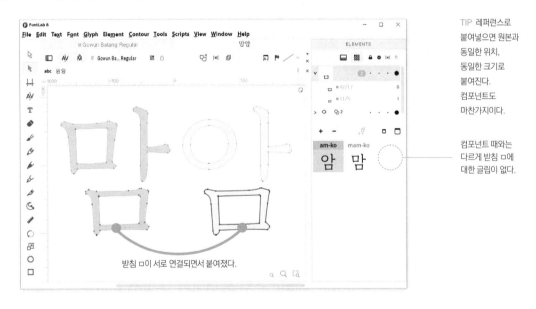

받침 ㅁ이 서로 연결되면서 붙여졌다.

TIP 레퍼런스로
붙여넣으면 원본과
동일한 위치,
동일한 크기로
붙여진다.
컴포넌트도
마찬가지이다.

컴포넌트 때와는
다르게 받침 ㅁ에
대한 글립이 없다.

❸ 복사해둔 내용이 그대로 유지되고 있으므로 남(나), 담(다)으로 이동하여 Ctrl-Shift-V로 계속해서 붙여준다. 그러면 맘암남담에 ㅁ이라는 동일한 글자 조각이 연결 속성을 가지면서 붙여진다.

글립 전체 내용을 레퍼런스로 사용하기

글립을 레퍼런스로 삽입하는 것인데, 방법은 컴포넌트를 삽입할 때와 같다. 다만 삽입해준 글립이 레퍼런스의 특징을 가지면서 글자 안에 자리잡는 것만 다르다. 이 방법으로 레퍼런스를 삽입하는 것은 글립을 대상으로 하기 때문에 글립에 있는 일부 조각만 레퍼런스로 사용할 수는 없으며, 글립 전체 내용이 레퍼런스로 들어온다.

Element 툴을 이용해 글립의 일부 조각만 Ctrl-C 하였다가 필요한 곳에 Ctrl-Shift-V를 하여 레퍼런스로 붙여넣는 방법은 글자 조각을 글립으로 등록해줄 필요가 없지만, 레퍼런스 삽입 대화상자를 이용하는 방법은 **삽입 과정에서 글립 이름을 지정해야 하기 때문에 대상이 되는 글자 조각이 별도의 글립으로 존재해야 한다.**

❶작게 만들어진 숫자 0에 동그라미 ○를 레퍼런스로 삽입하여 ⓪을 만들어보자. 동그라미 ○로 된 문자의 글립 이름은 Round라고 가정하자. 작게 만들어진 숫자 0이 글립편집창에 나타난 상태에서 Element 메뉴에서 Reference - Add Reference를 선택한다.

TIP ⓪의 이름은 Circled Digit Zero이며, 유니코드는 24EA이다. 여기에서 사용하는 0은 숫자용 1, 2, 3...의 0이 아니라 원문자용으로 사용하기 위해 별도로 만든 작은 0이다.

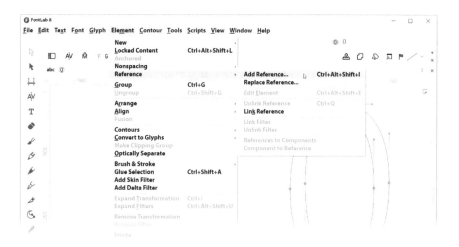

❷Add Element Reference 상자가 나타나면 입력란에 Round를 입력한다. Round 문자열을 가진 글립들이 나타나면 ○ 글립을 선택하고 OK 단추를 누른다. 글립 이름을 입력할 때 폰트랩은 대소문자를 구별하므로 round와 같이 대소문자가 일치하지 않게 입력하면 Round 글립이 나타나지 않으니 주의한다.

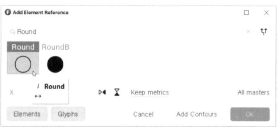

❸0에 동그라미가 삽입되었다. 레퍼런스 기능으로 삽입하였기 때문에 삽입된 동그라미 ○는 컴포넌트로 삽입했을 때와는 달리 색깔이 진한 회색으로 나타나지 않고, 글립 이름이 표시된 네모 상자도 나타나지 않는다.

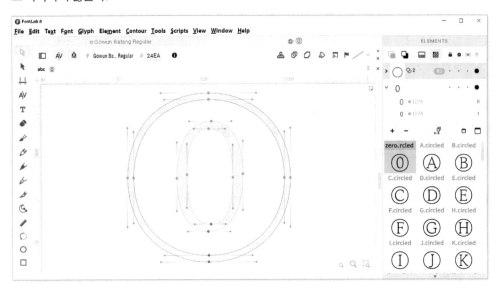

지금까지의 과정은 사실 작은 숫자 0과 동그라미 ○ 두 글자를 글립편집창에 띄워놓고 Element 툴로 ○를 복사해 0으로 돌아와 Ctrl-Shift-V를 한 것과 동일하다. 그 과정을 대화상자를 통해 진행한 것일 뿐이다. 대화상자를 이용하는 방법을 따로 제공하는 것은 여러 개의 글립을 블록으로 설정하여 레퍼런스를 한 번에 삽입하는 경우에 유용하기 때문이다.

엘레먼트 이름으로 레퍼런스 삽입하기

글자의 자음이나 모음에 '이름을 붙여준 다음' 레퍼런스 삽입 대화상자로 불러들여 레퍼런스로 사용할 수 있다. 예를 들어 '강'의 ㄱ에 넌 이름이 'giyeok_113'이야라고 지정해주고 다른 글자에서 레퍼런스 대화상자로 giyeok_113을 불러들여 사용하는 방식이다.

❶글립편집창에 '말'이 나타나게 한 후 Contour 툴로 종성 ㄹ만 전체선택하고 Contour 메뉴에서 Convert – To new Element를 실행한다. 또는 Contour 툴로 ㄹ을 전체선택하고 ㄹ의 패스 선 위에 '정확히' 마우스 커서를 위치시키고 우클릭한 후 나타나는 빠른메뉴에서 Selection to New Element를 선택해도 된다.

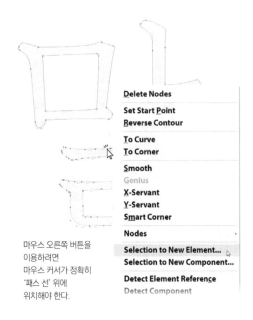

마우스 오른쪽 버튼을 이용하려면 마우스 커서가 정확히 '패스 선' 위에 위치해야 한다.

❷Create Element 상자가 나타나면 알맞은 이름을 지정한다. 예제에서는 _12780으로 지정했다. 여기에서 지정하는 이름은 글립 이름이 아니기 때문에 글립 이름 규칙에 따르지 않아도 된다(ㄹ_종성_높이368과 같이 한글을 사용해 입력해도 된다).

TIP Element 패널에 있는 Element name 상자에서 이름을 지정하는 방법을 사용해도 된다. 431쪽 참고

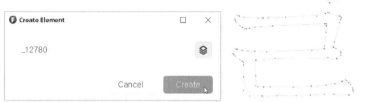

❸Element 패널에 ㄹ의 이름이 _12780으로 나타난다. 이렇게 엘레먼트 이름을 지정해준 글자 조각은 컴포넌트 때와는 다르게 별도의 글립으로 등재되지 않는다. 단지 폰트랩 내부에서 사용할 수 있는 정보만 생성된다.

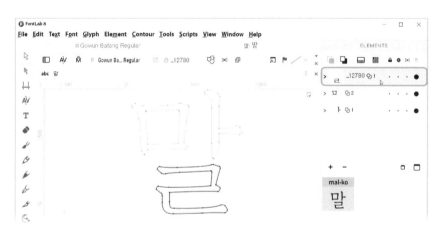

❹알 글자를 만들기 위한 아(ㄹ을 아직 완성하지 못했다고 가정한다)로 이동하여 Element 메뉴에서 Reference – Add Reference를 선택한다(단축키 Ctrl-Alt-Shift-I).

또는 Contour 툴로 편집화면 빈 곳을 우클릭하고 나타나는 빠른메뉴에서 Element – Add Reference를 선택해도 된다.

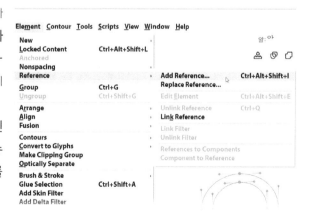

5 Add Element Reference 상자가 나타나면 먼저 아래쪽에 있는 **❶** Elements 단추를 선택해 진한 색깔로 나타나도록 ON시켜준다. 이어 **❷** 이름 입력란에 _12780을 입력한다. 그러면 _12780 항목이 가운데에 나타난다. 앞에서 이름을 지정해준 ㄹ은 별도의 글립으로 만들어지는 것이 아니기 때문에 대화상자 하단에서 Glyphs 단추만 선택된 상태라면 _12780 항목이 나타나지 않는다.

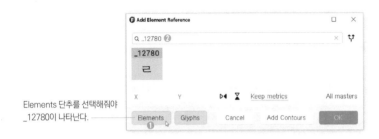

Elements 단추를 선택해줘야 _12780이 나타난다.

6 _12780을 선택하고 OK 단추를 누르면 ㄹ이 레퍼런스로 붙여진다. 예제에서 _12780은 '말'에도 사용되었으므로 Element 패널에는 '알'과 '말' 두 글자가 나타난다.

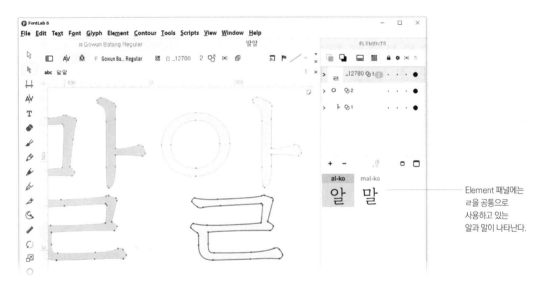

Element 패널에는 ㄹ을 공통으로 사용하고 있는 알과 말이 나타난다.

폰트창에서 레퍼런스 삽입 대화상자를 이용하여 레퍼런스 삽입하기

과정은 폰트창에서 컴포넌트를 삽입하는 방법과 동일하다. 삽입된 글자 조각이 레퍼런스로 작동하는 것만 다르다. 사용되는 재료는 반드시 **❶** 글립의 형태로 먼저 존재하거나 **❷** 엘레먼트 이름으로 지정되어 있어야 한다. 폰트창에서 크기가 작은 0, 1, 2...에 동그라미를 레퍼런스로 붙여 ⓪, ①, ②...를 만들어보자.

1 동그라미 ○의 글립 이름이 소문자로 된 round임을 알고 있는 상태이다. 폰트창에서 작은 크기로 만들어둔 0부터 20까지 블록으로 설정한다(첫번째 셀 클릭 후 Shift키를 누른 상태에서 마지막 셀 클릭). Element 메뉴에서 Reference – Add Reference를 실행한다.

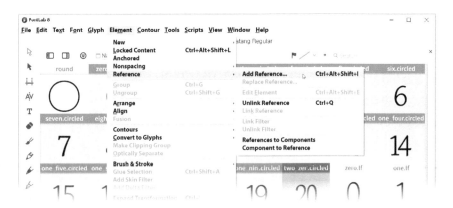

TIP 여기에서 이용하는 0, 1, 2...는 숫자 0, 1, 2 가 아니라 원문자용으로 만든 작은 크기의 숫자 이다.

2 Add Element Reference 상자가 나타나면 'round'라고 모두 소문자로 입력한다. round 글립이 나타나면 선택하고 OK 단추를 누른다.

대소문자를 정확히 일치시켜야 한다.

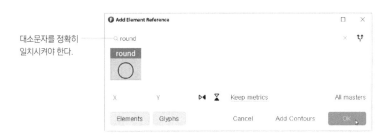

3 동그라미가 0부터 20에 삽입되었다. 단순 삽입이 아니라 레퍼런스로 삽입된 것이기 때문에 어느 하나의 글립에서 동그라미의 두께를 변경하면 모든 글립에 수정사항이 반영된다.

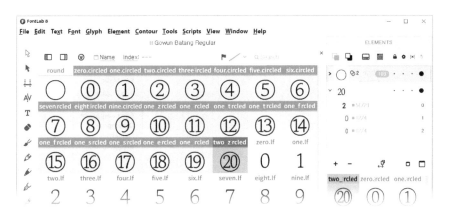

동일한 글립 안에서 연결하여 복제하는 방법

레퍼런스는 다른 글립에 있는 것을 대상으로 많이 사용하지만 하나의 글립 안에서 연결된 복제를 통해 사용할 수도 있다. Element 툴로 글자 조각을 선택하고 Alt키를 누른 채 드래그 앤 드롭하면 된다.

　예를 들어 '명'에서 ㅕ에 있는 두 개의 안쪽 곁줄기를 만들 때 위에 있는 곁줄기를 연결된 복제를 통해 아래에 위치시켜주면 재료 재활용과 수정의 편리성이 확보된다. 물론 두 곁줄기의 두께와 크기가 같을 때 사용해야 할 것이다. 반드시 Element 툴로 복제해야 하며 Contour 툴로 이 과정을 수행하면 단순 복제로 동작한다.

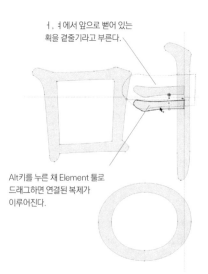

ㅓ, ㅕ에서 앞으로 뻗어 있는 획을 곁줄기라고 부른다.

Alt키를 누른 채 Element 툴로 드래그하면 연결된 복제가 이루어진다.

레퍼런스 연결 끊기

레퍼런스 연결을 끊어서 평범한 글자 조각으로 만들 수 있다. 연결을 끊으려는 레퍼런스 개체를 Element 툴로 선택하고 우클릭하면 빠른메뉴에 Unlink Reference 명령이 보인다. Contour 툴로 선택하면 빠른메뉴에서 Element로 들어가 Unlink Reference를 선택해야 한다.

　연결을 끊은 글자 조각은 삭제되지 않고 그대로 존재한다. 연결 정보만 삭제되었을 뿐이다. 연결을 끊을 때 빠른메뉴에서 Decompose를 선택해도 되지만, Decompose된 개체는 독자적인 층에 있지 않고 다른 개체와 한 몸이 되는 결합된 개체(Combind Group)로 들어가 버린다. 게다가 이름 자체가 무섭다. 사용하지 말자.

Decompose
☞ 426쪽

결합된 개체
☞ 77쪽

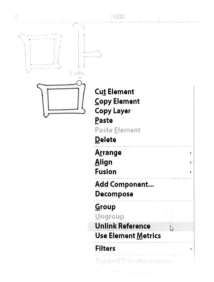

Element 툴로 개체를 선택하고 우클릭을 하면
Unlink Reference 메뉴가 나타난다.

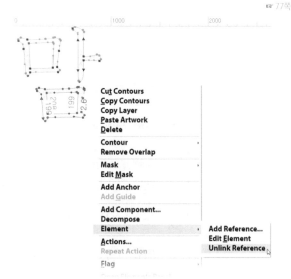

Contour 툴을 이용할 때는 개체의 내부에서 우클릭해야 하며
Element 항목으로 한 번 더 들어가야
Unlink Reference 메뉴가 보인다.

레퍼런스 사용 시 주의사항 – 수정할 때

컴포넌트는 개체의 색깔을 더 진하게 표시하고, 글립 이름까지 사각형으로 표시하면서 글자 조각에 연결 속성이 적용되어 있다는 것을 눈에 보이도록 화면에 표시해준다. 게다가 빌려쓴 글자 안에서는 컴포넌트에 수정을 가할 수 없게 동작한다. 이에 비해 **레퍼런스는 색깔 변화도 없고, 이름 표시도 없다. 또 연결된 모든 글자에서 레퍼런스 개체를 자유롭게 수정할 수 있다. 이게 레퍼런스의 최대 장점이다.** 수정을 위해 매번 원본 글립을 여는 수고를 하지 않아도 되고, 폰트에 별도의 글립을 만들지 않아도 된다. 마치 닌자처럼 내부적으로 은둔하면서 연결을 수행한다.

글립편집창에서 레퍼런스된 개체를 Element 툴로 클릭한 후 선택된 개체 위에서 커서를 살짝 움직이면 오른쪽 상단에 자기를 레퍼런스로 사용하고 있는 글립의 숫자를 아주 작게 보여준다. 표시되는 글자 크기가 작고(키울 수가 없다), 마우스 커서를 반드시 선택한 개체 위에서 움직였을 때만 동작하기 때문에 너무 미약하다. 컴포넌트가 여러 가지 '뚜렷한' 방법으로 자신이 컴포넌트 상태임을 표시하는데 비해 레퍼런스는 자신이 레퍼런스로 연결된 상태라는 것을 글립편집창에서 숨기는 형태이다.

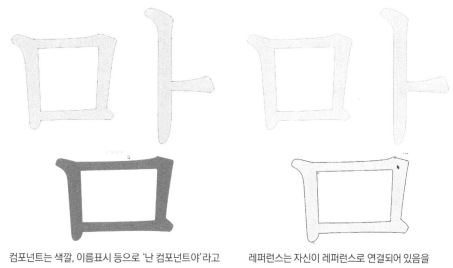

컴포넌트는 색깔, 이름표시 등으로 '난 컴포넌트야'라고
확실히 알려준다.

레퍼런스는 자신이 레퍼런스로 연결되어 있음을
명확히 알려주지 않는다.

레퍼런스가 자기를 과시하는 유일한 공간이 있는데 Element 패널이다. Element 패널에서 레퍼런스로 연결된 글립의 개수를 숫자로 표시하고, 같은 레퍼런스를 사용하는 글립을 하단에 '크게' 나열해준다.

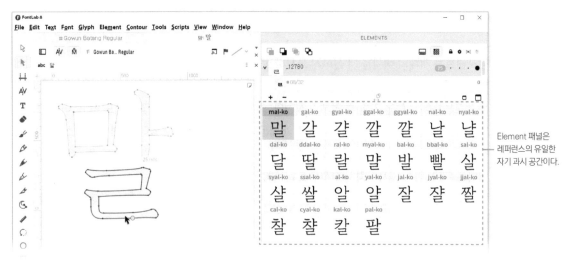

말의 종성 ㄹ을 레퍼런스로 사용하고 있는 글립들이 Element 패널에 나타난 모습.
25개의 글자가 레퍼런스로 연결되어 있다.

레퍼런스를 사용한 모든 글립에서 레퍼런스 개체를 자유롭게 수정할 수 있다는 장점 때문에 레퍼런스를 사용하지만, 반대로 이 특성이 폰트랩 사용 초기에는 잘못된 작업을 초래하는 경우가 많다. **바로 레퍼런스로 연결된 상태라는 것을 모르고 해당 글자 조각의 위치를 옮기거나 수정해버리는 것**이다. 수정을 완료한 후 '아차 레퍼런스로 연결되어 있지' 하고 되돌리는 일이 빈번하다. 실수를 곧바로 알아차리면 그나마 다행이다.

레퍼런스 사용 시 주의사항 – 삭제할 때

Contour 툴을 이용해 레퍼런스로 개체를 무심코 삭제하는 경우가 있다. '무심코'란 의도적인 삭제가 아니라 레퍼런스로 연결된 것을 모르고 삭제하는 것을 의미한다.

레퍼런스된 글자 조각은 Contour 툴과 Element 툴 모두 삭제가 가능하다. 그런데 어느 글립에서 **Contour 툴로 레퍼런스 개체를 삭제하면 해당 글자 조각을 연결해 사용하는 모든 글립에서 삭제가 이루어진다.** 간단한 동작 하나로 힘들게 구성한 조직화를 망치는 것이다. 글립 하나에서만 레퍼런스를 삭제하려면 Element 툴을 이용해 개체를 선택하고 삭제해야 한다. Element 툴을 이용한 삭제와 위치이동은 그 글립 하나에만 적용되고 다른 글립에는 적용되지 않는다.

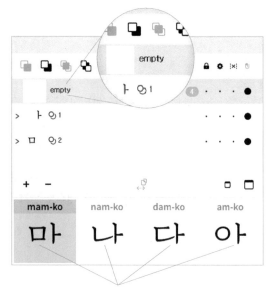

레퍼런스로 사용된 ㅁ을 Contour 툴로 선택하고 삭제한 결과
글자 조각을 공유하고 있는 글립들이 손상되었다.

참고 컴포넌트는 Contour 툴로 삭제하든, Element 툴로 삭제하든 해당 글립에서만 삭제가 이루어지고 원본을 비롯한 나머지 글립에서는 그대로 컴포넌트가 유지된다.

참고 이미 레퍼런스로 사용하고 있는 글자 조각을 컴포넌트로 전환시킬 경우
이러한 경우는 거의 없겠지만, 레퍼런스로 사용된 글자 조각을 39쪽의 방법을 사용해 컴포넌트로 전환시킬 경우를 생각해보자. 선택한 글자 조각이 독자적인 글립으로 등재되면서 컴포넌트로 전환되지만, 이 과정에서 원본 글자 조각이 삭제되기 때문에 레퍼런스로 연결된 다른 모든 글립은 레퍼런스 개체가 지워지고 Empty 레이어로 나타난다. 마치 레퍼런스된 개체를 하나의 글립에서 Contour 툴로 선택해 삭제하는 것과 동일하게 작동한다. 주의해야 한다.

레퍼런스 실수를 방지하기 위한 설정

❶Element 패널을 항상 띄워놓고 작업한다

폰트랩 이용 초기에 발생할 수 있는 '레퍼런스로 연결된 상태 인식 못 함'으로 인한 실수를 방지하기 위해서는 Window 메뉴에서 Panels – Element를 실행하여 Element 패널을 항상 띄워놓고 작업하는 것이 좋다. Element 패널에는 레퍼런스로 연결되어 있는 글자들의 목록이 나타나므로 특정한 글자 조각을 선택했을 때 이것이 레퍼런스로 연결된 상태인지 쉽게 알아차릴 수 있다.

 Element 패널이 나타나게 하면 최초에는 글자를 이루는 조각들의 층만 보여주는 모드로 동작한다. Element 패널의 위쪽에 위치한 Show/hide element properties 단추를 눌러 ON 시키고, 옆에 위치한 View components and references 단추도 눌러 ON 시켜야 비로소 Element 패널이 2개의 구역으로 나눠지면서 동일한 레퍼런스를 사용하고 있는 글자들을 보여준다.

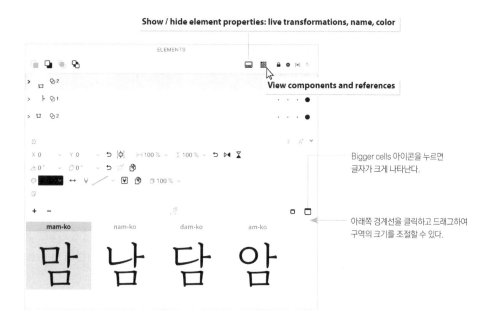

❷ 글자 조각을 잠근다

Element 메뉴에 있는 Locked Content는 글자 조각을 잠가 수정할 수 없도록 하는 기능이다. 레퍼런스를 이용할 때 대표가 되는 글자 조각만 남겨두고 나머지는 Lock을 시켜두면 레퍼런스 개체를 무심코 수정하는 실수를 방지할 수 있다. 그러나 폰트랩은 이미 형성된 레퍼런스에 대해 대표 글자를 제외하고 나머지 모두에 Lock을 거는 자동화 기능이 없다. 하나하나 다 Lock을 걸어줘야 한다.

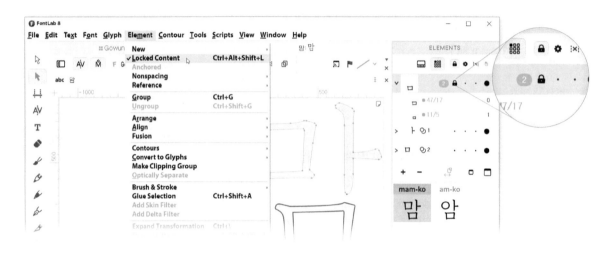

종성 ㅁ 글자 조각에 Lock을 설정한 모습. 글립을 잠그면 Element 패널에 자물쇠 아이콘이 나타난다.

폰트랩은 전체 글립을 대상으로 Unlock All하는 기능도 없다. Unlock All을 하려면 최악의 경우 모든 글립들을 찾아가면서 층 하나하나 Lock을 풀어줘야 한다. **Lock 기능은 나중에 살펴볼 인터폴레이션 과정에서도 문제를 일으키므로 사용하지 않는 걸 권한다.**

인터폴레이션
☞ 293쪽

동일한 요소를 찾아 레퍼런스로 만드는 Detect Composite

폰트를 완성한 후 TTF나 OTF로 내보낼 때 컴포넌트와 레퍼런스의 연결정보를 그대로 살려두는 경우도 있지만 대부분 연결을 끊고(Decompose), 글자를 하나의 층으로 통합하고(Flatten), 글자 조각이 겹쳐진 부분도 제거(Remove Overlap)한다. 이 결과는 모든 글자 조각이 하나의 층으로 모이며, 모든 연결정보가 삭제되어 평범한 글자 조각이 된다.

SIL OFL 폰트를 주재료로 하여 새로운 폰트를 만들고 싶을 때 동일한 요소에 대해 연결을 생성해낸다면 폰트 만들기 작업을 하는데 큰 도움이 된다. 폰트랩은 폰트 전체를 검색하여 동일한 모양과 크기를 가지는 글자 조각을 레퍼런스로 자동 설정하는 기능을 제공하는데 이것이 Detect Composite이다. 레퍼런스로 검출된 글자 조각들은 자동으로 별도의 층으로 자리잡는다.

TIP 고운 바탕의
소스 파일은 제작자인
류양희님의 깃허브
(https://github.com/
yangheeryu)에
공개되어 있다.

1 SIL OFL인 고운 바탕을 사용해 Detect Composite를 실습해본다. 고운바탕 배포본은 컴포넌트나 레퍼런스 정보가 살아있지 않으며, 글자 조각들이 하나의 층으로 모아져 있는 Flatten된 상태이다. '말'을 글립편집창에 불러온다.

　Contour 툴로 드래그하여 종성 ㄹ을 전체선택하고 패스 선 위에 '정확히' 마우스 커서를 위치시킨 후 오른쪽 버튼을 누른다. 그러면 빠른메뉴에 Detect Element Reference 명령이 나타난다.

2 Detect Element Reference를 실행하면 폰트랩은 모든 글립에 대해 현재 선택한 것과 동일한 형태를 가진 글자 조각들을 검색하고 이를 자동으로 레퍼런스로 연결한다. 예제에서는 갈, 걀, 걸 등 40개의 글립이 말의 ㄹ과 동일한 ㄹ을 사용하고 있다.

3 이번에는 말의 중성 ㅏ를 Contour 툴로 전체선택하고 우클릭하여 Detect Element Reference 명령을 실행한다. 그 결과 갏, 갈, 걇, 날 등이 말의 ㅏ와 동일한 요소를 사용하고 있음을 알 수 있다. 이들은 모두 레퍼런스로 연결되었다.

4 폰트 전체를 대상으로 하여 자동으로 레퍼런스 검색과 등록이 이루어지도록 할 수 있다. 아무 것도 선택하지 않은 상태에서 Font 메뉴에서 Detect Composites를 실행한다.

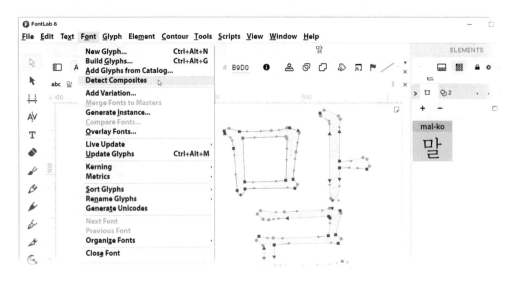

5 화면에는 아무 표시도 나타나지 않지만 작업이 완료되면 모든 글자에서 레퍼런스 검색과 등록 작업이 수행된다. 레퍼런스 연결정보가 없는 글자 조각들은 독자적인 크기와 모양을 가지고 있다는 뜻이다. 이제 글자의 모양을 변화시키거나 필요에 따라 연결을 끊거나 다른 것과 연결시켜주는 등 수정하면서 자신의 폰트를 만들어 나가면 된다(수정작업은 SIL OFL 폰트만을 대상으로 하자).

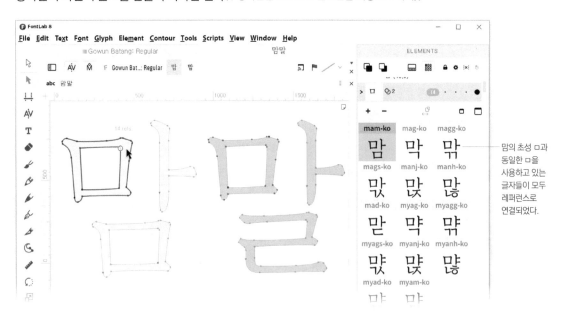

맘의 초성 ㅁ과 동일한 ㅁ을 사용하고 있는 글자들이 모두 레퍼런스로 연결되었다.

참고 고운 바탕은 SIL OFL 폰트이므로 누구든지 자유롭게 수정·개작·배포할 수 있다. 단 SIL OFL의 규정에 의해 원저작자의 명시적인 서면 허락이 없는 한 '고운 바탕'이라는 이름은 사용할 수 없다.

컴포넌트와 레퍼런스의 차이점

컴포넌트와 레퍼런스는 요소의 재사용으로 인한 작업의 수월성, 연결상태의 유지로 인한 수정의 편리성을 제공하는 기능이다. 레퍼런스의 최대 장점은 글립 전체가 아닌 일부 조각을 연결된 재사용으로 활용할 수 있다는 점이며, 어떤 글립 안에서도 레퍼런스된 개체를 자유롭게 수정할 수 있다는 점이다.

컴포넌트가 ❶메인이 되는 글립이 있고, ❷메인 글립이 다른 글립에게 자신을 사용할 수 있도록 빌려주는, ❸그래서 빌려간 글립들은 자기를 수정할 수 없게 하는, ❹중앙통제소가 있는 일종의 Client-Server 방식인데 비해 비해 레퍼런스는 중앙통제소 없이 해당 레퍼런스를 공유하는 모든 글립들이 주인이며 동시에 손님인 일종의 Peer-to-Peer 방식이다.

컴포넌트

용도	• 연결된 재사용
특징	• 메인이 있고 나머지는 빌려쓰는 형식임(Client-Sever 방식). 재류는 반드시 별도 글립으로 존재해야 함
장단점	• 빌려쓴 글립 안에서 수정하지 못하므로 연결된 상태라는 것을 모를 수 없음. • 내용을 수정하려면 일일이 원본 글립으로 이동해야 함. • 컴포넌트 원본에서 색을 지정하면 사용된 모든 글립에서 색이 바뀜. • 컴포넌트로 삽입된 조각은 다른 글자 조각에 비해 더 진하게 표시되고, 그 위에 컴포넌트 이름까지 사각형으로 나타나므로 다른 글자 조각들에 비해 이질감이 있음. • 한글 11,172자는 레퍼런스보다는 컴포넌트를 이용해 제작됨(글자수가 너무 많아 별도의 글립으로 나타나지 않는 레퍼런스로는 관리하기 힘듦).

레퍼런스

용도	• 연결된 재사용
특징	• 모든 글립이 주인이자 손님(Peer-to-Peer 방식). 재료가 독립적인 글립으로 존재하지 않아도 됨.
장단점	• 레퍼런스로 연결된 걸 모르고 수정했다가 아차하는 상황 잦음. • 모든 글립에서 레퍼런스를 수정할 수 있음. • 글자 조각에 색을 지정하면 해당 글립에서만 바뀜(레퍼런스로 연결된 다른 글립에서는 바뀌지 않음). • 폰트랩 편집창에서 다른 조각들과 동일한 농도를 가지며, 아무런 표시가 없이 나타나므로 이질감이 없음. • 작은 조각들의 재사용에 활용됨. 한글 2,780자를 만들 때 사용하면 효과 좋음.

델타 필터를 활용한 레퍼런스 연결

폰트랩은 글자 조각을 레퍼런스로 붙인 뒤 여기에 특수한 필터를 적용하여 두께, 길이 등을 조정하여 형태를 변화시킬 수 있는 '델타 필터'라는 기능을 제공한다(이를 '비파괴적 변형'이라고 부르기도 한다).

　델타 필터는 레퍼런스와 동일한 특징을 가진다. 최초에 복사를 시도한 글자 조각이 원본이긴 하지만, 글자 조각을 연결하여 사용하고 있는 모든 글립에서 원본의 형태를 변경할 수 있다. 원본에 대한 변형은 연결되어 있는 모든 글립에 반영된다. **레퍼런스와 다른 점이 있다면 연결되어 있으면서도 구체적인 모양이 다르다는 것이다.**

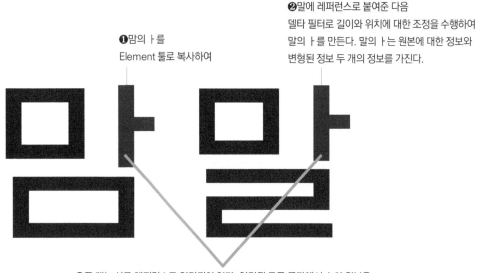

❶맘의 ㅏ를
Element 툴로 복사하여

❷말에 레퍼런스로 붙여준 다음
델타 필터로 길이와 위치에 대한 조정을 수행하여
말의 ㅏ를 만든다. 말의 ㅏ는 원본에 대한 정보와
변형된 정보 두 개의 정보를 가진다.

❸두 개는 서로 레퍼런스로 연결되어 있다. 연결된 모든 글자에서 ㅏ의 원본을
수정할 수 있다. 맘의 ㅏ 두께와 길이를 Bold에 해당하는 수치로 변형하면
'말'에서도 동일한 변화가 수행된다.

델타 필터의 특징과 동작 방식

델타 필터가 좋은 기능을 제공하는데 비해 작업 과정에서 '작업 취소(Ctrl-Z)' 기능이 제대로 작동하지 않아 Window - Panels - History를 선택해 히스토리창을 항상 띄워놓고 작업하는 것이 좋은데, 이렇게 해도 작업취소에 대한 만족도가 떨어진다. 게다가 노드의 위치만 이동할 수 있고 핸들은 변형할 수 없어 곡선형 글자 조각에 적용할 때 정밀한 변형이 어렵다. 그럼에도 불구하고 델타 필터는 **다른 글립에는 영향을 주지 않고 하나의 글립에서만 레퍼런스 개체의 모양을 변경할 수 있다**는 커다란 장점을 가지고 있다.

레퍼런스로 연결시킨 후 델타 필터를 적용해야 하므로 **작업 대상이 되는 글자 조각은 Element 패널에서 별도의 층으로 구분되어 있어야 한다.** 별도의 층에 있지 않으면 Element 툴로 해당 글자 조각만 선택하는 것이 불가능하기 때문이다.

델타 필터 동작 방식

글자 조각에 델타 필터를 적용한 후 '델타 필터용 노드'를 움직여 변형을 수행한다. 원본 글자 조각의 노드가 아니라 '델타 필터용 노드'라는 점에 주목하도록 하자.

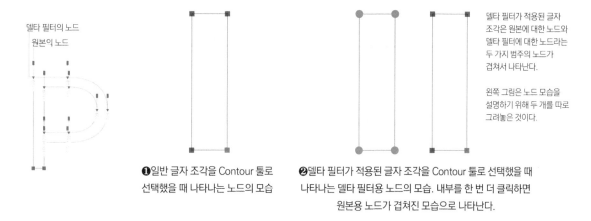

델타 필터의 노드
원본의 노드

델타 필터가 적용된 글자 조각은 원본에 대한 노드와 델타 필터에 대한 노드라는 두 가지 범주의 노드가 겹쳐서 나타난다.

왼쪽 그림은 노드 모습을 설명하기 위해 두 개를 따로 그려놓은 것이다.

❶일반 글자 조각을 Contour 툴로 선택했을 때 나타나는 노드의 모습

❷델타 필터가 적용된 글자 조각을 Contour 툴로 선택했을 때 나타나는 델타 필터용 노드의 모습. 내부를 한 번 더 클릭하면 원본용 노드가 겹쳐진 모습으로 나타난다.

델타 필터가 적용된 글자 조각은 내부에 '원본용 노드'와 '델타 필터용 노드' 두 개를 가지게 된다. Contour 툴로 델타 필터가 적용된 글자 조각을 클릭하면 파란색으로 된 델타 필터용 노드가 나타나며, 글자 조각의 내부를 한 번 더 클릭하면 일반 노드(=원본용 노드)가 나타난다. Contour 툴로 델타 필터용 노드를 선택하여 위치를 이동시키거나 변형을 할 수 있고, 일반 노드도 변형할 수 있다.

델타 필터용 노드의 방향성과 특징

델타 필터용 노드는 5가지 유형으로 구성되어 있다.

- ●　　　아무런 변형을 가하지 않은 기본 노드. 연관된 노드가 이동될 때 함께 이동한다.
- ■　　　양방향 잠금 델타. 가로세로 모든 방향으로 이동을 거부하고 제자리에 있는다.
- ▬　　　X축 잠금 델타. 세로 방향으로는 노드가 따라 움직이지만 가로 방향의 움직임은 무시한다.
- ▮　　　Y축 잠금 델타. 가로 방향으로는 노드가 따라 움직이지만 세로 방향의 움직임은 무시한다.
- ●┄>●　　노드가 이동되었음을 보여준다.

델타 필터 노드의 방향성은 해당 노드에 Lock을 걸어 움직일 수 없게 하는 것이 아니며, 또한 해당 노드를 이동할 때 X축(━)이나 Y축(▮) 방향으로만 이동할 수 있게 하는 것도 아니다. **노드가 ●■ ━▮ 어떤 형태이든지 관계 없이 마우스로 클릭하여 노드의 위치를 상하좌우로 변경할 수 있다. 노드의 방향성은 '연관된 다른 노드'를 움직였을 때 해당 노드가 제자리를 지키고 있거나 지정된 방향으로 따라 움직이게 하는 기능이다.** 델타 필터를 다룰 때 이 점을 이해하는 것이 가장 중요하다. 이 점에 착안하여 방향 이동성을 재미있게 풀어보면 다음과 같다.

나와 연관된 노드가 움직일 때

- ● **모두 OK.** 난 어느 방향으로든 따라 움직일 거야.
- ■ **모두 무시.** 난 어느 방향으로든 안따라다녀. 다 무시하고 제자리에 있을 거야.
- ━ **가로 무시.** 난 Y축 방향으로 움직이는 것이 있을 때만 따라 움직일 거야. X축 방향 움직임은 무시할 거야.
- ▮ **세로 무시.** 난 X축 방향으로 움직이는 것이 있을 때만 따라 움직일 거야. Y축 방향 움직임은 무시할 거야.

참고 직사각형 노드 형태에서 잠기는 방향은 긴쪽 방향이다. X축이 길면 X축이 잠기고, Y축이 길면 Y축이 잠긴다. 간혹 모양이 ━라서 가로 방향으로 잘 이동하겠구나 생각할 수 있는데, 이게 혼란을 불러일으킬 수 있으니 주의한다.

X축이 길다 → X축이 잠긴다

Y축이 길다 → Y축이 잠긴다

델타 필터 기본 동작 익히기

1 세로로 긴 직사각형을 하나 그린 후 델타 필터의 기본 동작을 익혀보자. 직사각형을 클릭해 선택하고 Element 메뉴에서 Add Delta Filter를 실행한다.

❷델타 필터가 설정되었다. 직사각형의 꼭지점에 파란색 원으로 된 노드가 나타난다. 원으로 된 노드는 어느 방향으로든 따라다니는 노드이다. 왼쪽 상단의 파란색 원을 마우스로 클릭하고 대각선 방향으로 이동해보면 모든 노드들이 따라 움직인다. 그 결과 개체의 위치를 이동한 효과가 나타난다.

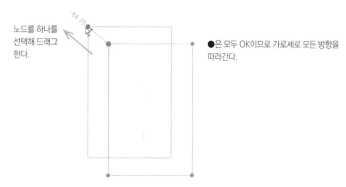

노드를 하나를
선택해 드래그
한다.

●은 모두 OK이므로 가로세로로 모든 방향을
따라간다.

❸작업취소를 하고(작업취소 기능이 별로 좋지 않다. 필요에 따라 다시 델타 필터를 적용한다) 이번에는 ❶왼쪽 상단 노드를 마우스로 계속 클릭해가면서 모양이 ━ 되도록 해준다. ❷왼쪽 하단의 노드도 ━ 모양이 되게 해준다, 이어서 오른쪽 상단 노드를 마우스로 클릭하고 ❸대각선 방향으로 움직여본다. ━노드가 '가로 무시'이므로 Y축 방향의 이동에 대해서는 따라가면서 이동했지만 ❹X축 방향은 변하지 않는다.

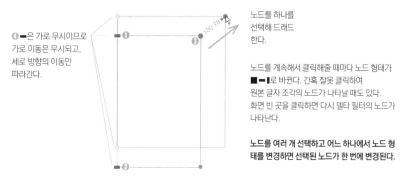

❹━은 가로 무시이므로
가로 이동은 무시되고,
세로 방향의 이동만
따라간다.

노드를 하나를
선택해 드래드
한다.

노드를 계속해서 클릭해줄 때마다 노드 형태가
■ ━ ▮로 바뀐다. 간혹 잘못 클릭하여
원본 글자 조각의 노드가 나타날 때도 있다.
화면 빈 곳을 클릭하면 다시 델타 필터의 노드가
나타난다.

노드를 여러 개 선택하고 어느 하나에서 노드 형태를 변경하면 선택된 노드가 한 번에 변경된다.

❹작업취소를 하고 이번에는 왼쪽 상단과 하단 노드를 마우스로 계속 클릭해가면서 모양이 ▮이 되게 해준다. 이어서 오른쪽 상단 노드를 클릭하여 대각선 방향으로 움직여본다. ▮는 '세로 무시'이므로 X축 방향의 이동에 대해서는 따라가면서 이동했지만 Y축 방향은 변하지 않는다.

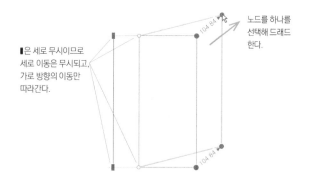

▮은 세로 무시이므로
세로 이동은 무시되고,
가로 방향의 이동만
따라간다.

노드를 하나를
선택해 드래드
한다.

5 작업취소를 하고 이번은 네 개의 노드를 모든 방향 잠금 ■ 노드로 변경한다. 오른쪽 상단 노드를 클릭해 대각선 방향으로 이동시키면 선택된 노드는 이동하지만 나머지 노드는 모두 제자리를 지키고 있다. **이동 방향을 잠근다 해도 마우스로 노드를 클릭하여 자유롭게 위치를 이동시킬 수 있다. 이동 방향을 잠그는 기능은 연관된 노드가 움직일 때 따라 움직이는 상황에만 적용**된다.

델타 필터의 수동 설정

Ctrl키를 누른 채 델타 필터의 노드를 클릭하면 빠른메뉴가 나타난다. 이동방향, 이동거리, X축 좌표, Y축 좌표를 직접 입력할 수 있다.

높이 또는 너비만 변형할 때

높이만 변형할 때는 델타 필터를 적용한 후 상단의 노드를 ■로 설정해 '모두 무시'로 설정한 후 아래쪽에 있는 노드만 위나 아래로 이동한다. 너비만 변형할 때는 왼쪽이나 오른쪽 노드를 ■로 설정한 후 반대쪽 노드를 모두 선택해 좌우로 이동한다. 곡선이나 원형을 변형할 때는 중심선이 되는 곳을 ■ ━ ┃로 설정한 후 좌우 노드를 이동한다.

노드의 형태를 ■ ━ ┃로 변경할 때는 변경할 노드를 모두 선택한 다음 어느 하나의 노드만 클릭하여 변경하면 선택된 다른 노드들도 동일한 변경이 수행된다.

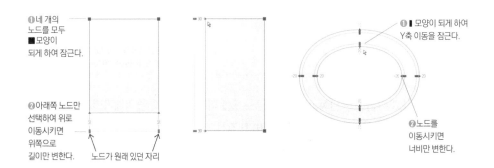

❶네 개의 노드를 모두 ■모양이 되게 하여 잠근다.

❷아래쪽 노드만 선택하여 위로 이동시키면 위쪽으로 길이만 변한다. 노드가 원래 있던 자리

❶ ┃ 모양이 되게 하여 Y축 이동을 잠근다.

❷노드를 이동시키면 너비만 변한다.

적용 강도 조정

상단에 있는 속성표시줄(Property Bar)에서 델타 필터의 적용 강도를 조정할 수 있다. 예를 들어 왼쪽으로 100 유닛 이동한 델타 필터에 대해 적용 강도를 60으로 지정하면 왼쪽으로 60 유닛만 이동한 결과가 적용된다.

델타 필터의 적용 완료와 설정 해제

델타 필터용 노드를 우클릭하여 나타나는 빠른메뉴에서 Apply Delta Filter를 실행하면 델타 필터 내용이 적용되면서 해당 글자 조각은 평범한 글자 조각으로 전환된다. 또한 레퍼런스 연결도 해제된다.

TIP 델타 필터가 설정된 상태에서 TTF나 OTF로 내보내면 폰트랩이 알아서 델타 필터로 설정한 크기에 맞는 평범한 글자 조각으로 폰트 파일을 내보내므로 일일이 Apply Delta Filter를 수행하지 않아도 된다.

델타 필터 설정을 취소하고 싶을 때는 델타 필터용 노드를 우클릭하여 나타나는 빠른메뉴에서 Remove Delta Filter를 선택한다. 델타 필터 설정이 해제되고 원본과 연결된 평범한 글자 조각이 된다.

델타 필터의 장단점

델타 필터는 레퍼런스 연결이므로 맘의 ㅏ와 말의 ㅏ가 연결되어 있다면 Element 패널에 말의 ㅏ를 사용한 글립들만 나타나게 할 수 없다. 말의 ㅏ를 선택하면 맘의 ㅏ를 비롯해 연결되어 있는 모든 글립들이 나타난다. 또 이미 델타 필터를 적용한 글자 조각을 복사하고 레퍼런스로 붙여넣어 적용 강도만 수정하는 것이 불가능해 크기나 모양이 다를 경우 매번 원본 글자 조각을 복사해 레퍼런스로 붙인 후 델타 필터를 적용하여 형태를 변형해야 한다.

이러한 단점에도 불구하고 델타 필터가 가지는 최대 장점이 있다. 직선형 글자 조각에 대해서 최소한의 개수만 만들어 많은 글자에 델타 필터를 적용해나갈 수 있다. 게다가 Bold, Heavy 등으로 굵기를 변화시킬 때 어느 하나에서만 굵기 변화를 수행하면 연결되어 있는 다른 모든 글자에서도 동일한 굵기 변화가 수행되어 두께 변경 작업을 쉽고 빠르게 수행할 수 있다. 그래서 글자 수가 많지 않은 라틴 문자를 디자인하는 작업자들이 델타 필터를 사용해 굵기 변화 작업을 수행하는 경우가 많다.

TIP 글립에 스티커를 붙이려면 Glyph 메뉴에서 Add Sticker를 선택한다.

밈민밀의 세로기둥에 델타 필터를 적용하여 크기를 조정한 모습. 밈민밀의 세로기둥은 레퍼런스로 서로 연결되어 있어 어느 하나에서 원본의 크기를 변경하면 다른 글자에서도 수정사항이 적용된다. 밈의 기둥에는 아무런 변형도 가하지 않은 원본이라는 뜻으로 별표 스티커를 붙여두었다.

델타 필터를 활용한 레퍼런스 개체의 수정

글자를 만들다보면 전체적인 크기와 형태는 같은데 특정한 부분만 크기를 줄이거나 늘려주어야 하는 상황을 많이 만난다. 이럴 때 새로운 글자 조각을 만드는 것보다는 유사한 것을 레퍼런스로 붙여 넣은 후 델타 필터를 이용하여 크기를 조절하면 '연결성'과 '작업의 편리성'을 모두 확보할 수 있다.
　 램과 렘의 경우 초성 ㄹ의 높이와 폭은 동일하지만 렘의 ㄹ 중 상단의 너비를 10 유닛 정도 작게 설정해주는 경우가 있는데 이때 델타 필터를 사용해보자.

**원하는 사항: 레퍼런스 연결을 유지한 채
렘의 ㄹ 중 윗부분의 크기를 줄여야 한다.**

1램에서 초성 ㄹ을 Element 툴로 선택하고 복사하여 렘에 레퍼런스로 붙인 후(단축키 Ctrl-Shift-V) ㄹ을 선택하고 Element 메뉴에서 Add Delta Filter를 실행하여 델타 필터를 적용한다. 이어서 마우스로 드래그하여 ㄹ의 왼쪽 델타 필터용 노드만 선택한다.

2선택한 노드가 빨간색 동그라미로 변하면 선택된 노드 중 아무 동그라미 위에서 마우스를 클릭해준다. 그러면 **선택된 노드들의 방향잠금 성격이 한 꺼번에 바뀐다.**

델타 필터 노드의 방향성을 '모두 무시' 상태인 파란색 정사각형■ 모양으로 만들어준다.

3마우스로 드래그하여 크기를 변경할 곳인 오른쪽 세로획의 노드를 선택한 다. 화살표키를 이용해 20 유닛 왼쪽으로 이동시킨다.

Shift키를 누른 채 화살표키를 누르면 10 단위씩 이동한다.

4램과 렘의 ㄹ이 레퍼런스 연결을 유지한 채 렘에서만 ㄹ의 상단 크기 조절이 완료되었다.

참고 몸뭄관뫔 형태에서 짧은기둥을 레퍼런스로 사용했을 때 길이를 조정해야 하는 상황을 만나면 델타 필터 사용을 적극 추천한다.

Auto Layer를 활용한 컴포넌트 이용

폰트랩은 Layers & Masters 패널에서 재료로 사용할 글립을 지정한 후 상하·좌우 대칭이동, 위치 이동, 글립의 합성 등을 수행하면서 컴포넌트로 사용할 수 있는 Auto Layer 기능을 제공한다. Auto Layer는 앵커(Anchor)와 함께 사용하여 Â와 같은 라틴확장문자를 만들 때 많이 이용된다.

앵커(Anchor)
☞ 409쪽

Auto Layer는 컴포넌트를 편리하게 사용하는 기능이므로 재료로 사용하는 대상은 글립으로 존재하고 있어야 하며, 글립 전체 내용이 사용된다(글립의 일부만을 Auto Layer로 사용할 수 없다). 또 컴포넌트로 동작하므로 Auto Layer가 지정된 글립에서는 원본 내용을 수정할 수 없으며, 글자 조각을 더블클릭했을 때 오른쪽에 나타나는 원본 글립으로 이동하여 수정해야 한다.

컴포넌트의 특징
☞ 38쪽

Auto Layer 지정 방법

폰트창 또는 글립편집창 모두에서 Layers & Masters 패널 또는 속성표시줄에 있는 Auto Layer 레시피 상자에 컴포넌트로 사용할 글립 이름을 지정하고 Auto Layer 단추 ⚒를 누르면 된다. 글립 이름을 입력할 때는 Friendly 이름체계, Unicode 이름체계를 모두 사용할 수 있다.

글립 이름 체계
☞ 26쪽

컴포넌트로 불러들이는 재료에 레시피 구문(Syntax)을 사용하여 상하좌우로 뒤집는 변환을 하거나 위치를 지정할 수 있고 여러 글립을 혼합하여 Auto Layer를 만들 수 있다. 이 때는 레시피 구문의 제일 앞에 =을 붙여준다.

TIP 레시피는
일종의 명령어이다.

Show 상태로 설정해야 아래쪽의 Auto Layer 옵션이 나타난다.

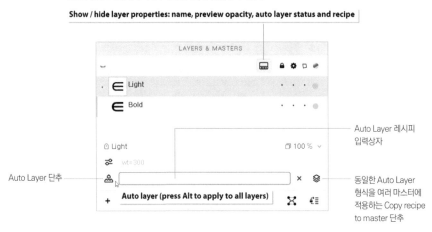

Auto Layer 레시피 입력상자

Auto Layer 단추

동일한 Auto Layer 형식을 여러 마스터에 적용하는 Copy recipe to master 단추

Auto Layer 레시피 구문(Syntax)

변환	구문	사용 예	결과	특징
글자 하나 이용	글자입력	P 또는 =P	P	원 재료인 P의 글자폭을 따라간다.
겹쳐서 나타내기	+	A+acute	Á	앞글자 A의 글자폭을 따라간다.
연달아 나타내기	_	A_B	AB	두 글자의 글자폭이 합산된다.
좌우 뒤집기	@~,	=6@~,	∂	좌우대칭
상하 뒤집기	@,~	=6@,~	℮	상하대칭
180도 회전	@~ 또는 @~,~	=6@~ 또는 =6@,~,~	9	상하좌우대칭
상하로 뒤집으면서 위치지정		=6@200,~100	℮	6이 상하로 뒤집히면서 왼쪽은 X축 200, 하단은 Y축 100 위치에서 시작하라.
좌우로 뒤집으면서 위치지정		=6@200~,100	∂	6이 좌우로 뒤집히면서 왼쪽은 X축 200, 하단은 Y축 100 위치에서 시작하라.
180도 회전하면서 위치지정		=6@~200,~100	9	6이 180도 회전하면서 왼쪽은 X축 200, 하단은 Y축 100 위치에서 시작하라.
		=6@~,~−10	9	6이 180도 회전하면서 X축은 6을 따르고, Y축은 하단이 −10부터 시작하라.
두 글립이 결합될 때 위치 지정		=A+acute@center,750	Á	A에 acute(´)가 부착되면서 가로는 A의 중앙, 세로 하단은 750에 위치하라.

마지막에 있는 =A+acute@center,750과 같은 구문은 복잡하므로 ÁÃĂ같은 글립을 만들 때는 앵커(Anchor)를 사용하여 두 개의 글립이 부착되는 위치를 지정하는 것이 좋다.

앵커(Anchor)
☞ 409쪽

Auto Layer에서 사용할 수 있는 자세한 레시피 구문을 보려면 Help 메뉴에서 Quick Help를 ON 한 다음 레시피 상자에 마우스 커서를 위치시키면 된다. 또 Quick Help 창이 나타났을 때 Shift-F1을 누르면 좀더 큰 글자로 도움말 내용을 볼 수 있는 상자가 나타난다.

❶ 수학 기호에서 부분집합을 나타내는 기호(⊂)를 만든 뒤 Auto Layer로 불러들여 좌우 대칭이동으로 설정해 반대쪽 부분집합 기호를 만들어보자.

먼저 Font 메뉴에서 Rename Glyphs – Friendly를 실행하여 글립 이름을 Friendly 이름체계로 변경한 후 ❶오른쪽 부분집합 기호를 완성한다(⊂, 글립 이름 propersubset). ❷왼쪽 부분집합 기호가 들어갈 글립을 선택하고 Layers & Masters 패널의 Auto Layer 상자에 좌우 대칭이동 구문인 @~,을 사용하여 ❸=propersubset@~,라고 입력하고 ❹Auto Layer 단추 ♒를 클릭한다.

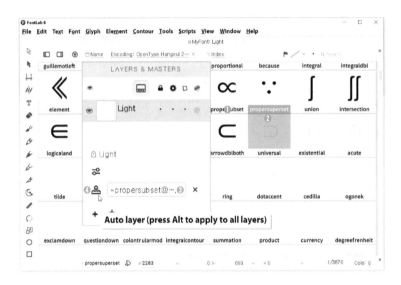

TIP ~
우리이름 '물결'
영어이름 '틸드'
Tilde

❷ 원본인 propersubset 글립과 동일한 글자폭, 사이드베어링이 지정되면서 왼쪽 부분집합 기호가 만들어진다(⊃, 글립 이름 propersuperset). @~, 구문에 의해 원본 글립이 좌우 대칭이동한 형태로 나타난 것이다.

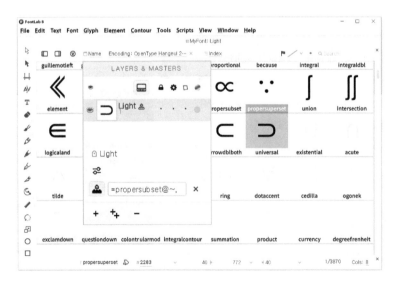

TIP
좌우대칭 꼴틸컴
상하대칭 꼴컴틸

72

Auto Layer 단추의 ON/OFF에 따른 동작

Auto Layer는 일반적인 컴포넌트보다 더 엄격하게 원본 글립을 수정할 수 없도록 동작한다. Layers & Masters 패널에 있는 Auto Layer 단추가 ON으로 설정된 상태에서는 글자 조각을 선택할 수 없고 Flatten 명령도 수행할 수 없다.

Auto Layer 단추가 ON으로 설정된 상태

Layers & Masters 패널에 있는 Auto Layer 단추가 ON으로 선택된 상태이면 Contour 툴과 Element 툴 모두에서 글자 조각을 선택할 수 없도록 완전히 Lock 이 설정된다.

　글자 조각을 선택할 수 없으므로 수정뿐만 아니라 위치이동과 삭제도 불가능하다. 글자 조각을 더블클릭하여 오른쪽에 원본 글립이 나타나게 하는 것만 가능하다.

Auto Layer가
설정되지 않은
상태

설정된 후
ON 상태

설정된 후
OFF 상태

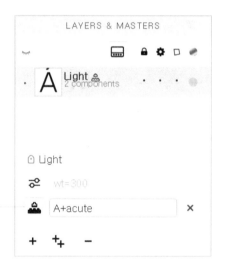

Auto Layer 단추가
ON인 상태. 움푹 들어간 모습
으로 나타난다.

Auto Layer 단추가 OFF로 설정된 상태

Auto Layer가 지정된 상태에서 Auto Layer 단추를 한 번 더 눌러 OFF로 설정하면 글자 조각이 일반적인 컴포넌트로 동작한다.

　Contour 툴과 Element 툴 모두 글자 조각을 선택할 수 있어 위치이동과 삭제가 가능하지만 노드 선택은 막혀 있으므로 수정은 불가능하다. 글자 조각을 더블클릭하면 오른쪽에 원본 글립이 나타나는데 원본으로 이동하여 수정해야 한다.

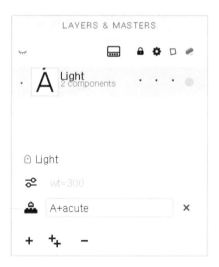

Auto Layer 단추가
OFF인 상태.
단순히 검게 변한 모습으로
나타난다.

Auto Layer의 해제

Auto Layer는 글립 이름을 지정하여 컴포넌트로 사용하는 방식인데, 글립의 이름체계가 중간에 바뀔 경우 자동으로 변경된 사항이 반영된다. 예를 들어 Friendly 이름체계로 설정된 상태일 때 오른쪽 부분집합 기호(⊂)의 글립이름인 propersubset을 이용해 Auto Layer를 지정한 상태에서 이름체계를 유니코드 기반의 uniXXXX로 변경하면 Auto Layer에 사용한 구문의 내용도 자동으로 유니코드 이름체계로 변경된다.

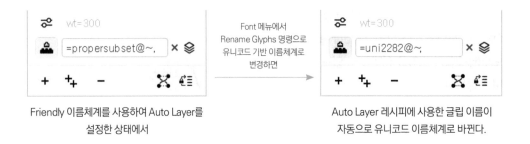

Friendly 이름체계를 사용하여 Auto Layer를 설정한 상태에서

Font 메뉴에서 Rename Glyphs 명령으로 유니코드 기반 이름체계로 변경하면

Auto Layer 레시피에 사용한 글립 이름이 자동으로 유니코드 이름체계로 바뀐다.

Auto Layer가 설정되었을 때 Layers & Masters 패널에서 Auto Layer 단추를 한 번 더 클릭해 OFF 상태로 만들면 Auto Layer가 평범한 컴포넌트로 동작한다. 평범한 컴포넌트일 때에는 Contour 툴과 Element 툴을 이용히 글자 조각을 선택할 수 있으므로 삭제, 위치이동과 Glyph 메뉴에서 Decompose를 수행하여 컴포넌트 기능을 해제하여 단순한 글자 조각으로 만들 수 있다.

다만 이렇게 했을 때도 레시피 상자에는 여전히 이전에 사용한 레시피 구문이 남아 있다. 따라서 언제든지 Auto Layer 단추를 눌러주는 것만으로 다시 Auto Layer를 구현할 수 있다. 레시피 구문까지 완전히 삭제하려면 오른쪽에 있는 Reset recipe 단추를 눌러주면 된다.

TIP Glyph 메뉴에서 Auto Layer 체크 상태 해제 또는 폰트창에서 우클릭하여 Auto Layer 체크 상태 해제 등으로도 Auto Layer 설정을 해제할 수 있다.

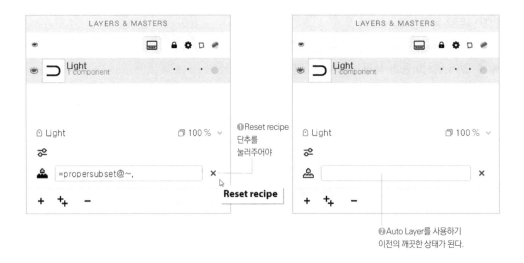

❶ Reset recipe 단추를 눌러주어야

❷ Auto Layer를 사용하기 이전의 깨끗한 상태가 된다.

Auto Layer의 장점

Auto Layer는 대칭적인 특징을 가지는 특수문자(≤ ≥▲▼▶◀)를 만들 때와 라틴확장문자에서 ÁÃĂĂÁÀÂ와 같이 동일한 글자가 반복되는 형태를 만들 때 많이 이용된다. 특히 폰트랩은 ÁÃĂĂÁÀÂ와 같은 라틴확장문자의 경우 **자동으로 글립을 만들어주는 Auto Glyph 기능**을 가지고 있어 acute(´ 유니코드 00B4) 글립과 알파벳 A 글립을 만들었다면 폰트창에서 Á 글립(유니코드 00C1)이 들어갈 셀을 선택하고 Auto Layer 단추 ♨를 눌러주기만 하면 자동으로 Acute(´)와 A를 합성하여 Á를 만들어준다. ÃĂĂ 등도 마찬가지이다. 이때 더욱 정밀한 위치를 지정하려면 앵커(Anchor)를 사용한다.

앵커(Anchor)
☞ 409쪽

대칭이동, 위치이동 등을 위해 @~,과 같은 구문을 사용해야 하는 불편함에도 불구하고 Auto Layer는 **원본 글립의 글자 조각뿐만 아니라 글자폭, 사이드베어링을 그대로 가져올 수 있기** 때문에 새롭게 만드는 글자의 글자폭이나 사이드베어링을 일일이 지정하지 않아도 된다는 장점이 있다.

또 Auto Layer는 멀티플 마스터를 구성했을 때 Copy recipe to master 단추 ◈를 눌러주는 것만으로 Auto Layer로 지정한 내용을 다른 마스터에도 동일하게 적용할 수 있다.

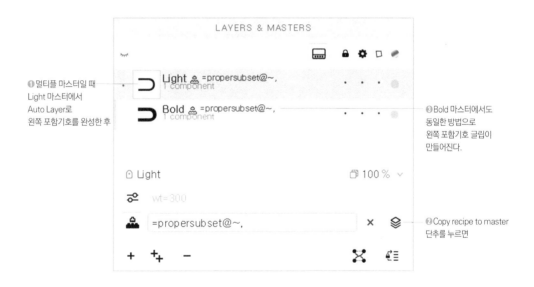

❶멀티플 마스터일 때
Light 마스터에서
Auto Layer로
왼쪽 포함기호를 완성한 후

❸Bold 마스터에서도
동일한 방법으로
왼쪽 포함기호 글립이
만들어진다.

❷Copy recipe to master
단추를 누르면

그룹으로 묶기와 결합으로 묶기

개체의 그룹화는 일러스트레이터, HWP, 파워포인트 등에서 익숙하게 사용해왔을 것이다. 폰트랩은 '일반적인 그룹'과 '결합으로 묶은 그룹'이라는 두 가지 그룹화 방식을 제공한다.

그룹(Group)으로 묶기

그룹으로 묶는 것은 두 개 이상의 글자 조각을 하나의 단위로 취급하는 것이다. **서로 다른 층에 있는 글자 조각들을 Element 툴로 선택**하고 Element 메뉴에서 Group을 선택하면 된다(단축키 Ctrl+G).

그룹으로 묶여진 글자 조각들은 Element 툴을 이용할 때 하나의 조각처럼 취급된다. 특히, 여러 글립에 레퍼런스로 사용했을 때도 다른 글립에는 영향을 주지 않고 어느 한 글립에서만 개별 조각의 상대위치를 이동시킬 수 있다. 그룹이면서도 개별적인 움직임이 가능한 것이다(이 때의 이동은 Element 툴로 해야 한다. 당연히 Contour 툴로 이동시키면 다른 글립에 영향을 준다).

절대위치와
상대위치
☞ 34쪽

그룹으로 묶여 있는 개체 하나 집어서 이동하는 것은 당연한 일 아니냐 할 수 있지만 **상대위치 이동**이라는 것이 중요하다.

1 그룹으로 묶여진 상태에서

2 Element 툴로 하나의 조각만 선택해

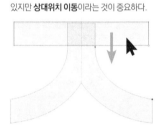

3 상대위치를 이동시킬 수 있다.

글자 조각을 그룹으로 묶으면 Element 패널에 네 개의 점❗️이 표시되면서 그룹 상태임을 알려준다. 또한 Element 패널에서 하나의 층을 차지하기 때문에 개별 조각의 층 순서를 살펴볼 때도 편리하다.

ㄱ, ㅅ을 조립해 ㅈ을 구성하고 그룹으로 묶어서 레퍼런스로 여러 글립에 사용했는데, 어느 하나의 글립에서 ㄱ만 위쪽으로 5 유닛 정도 움직여야 할 필요가 있을 때를 생각해보자. Element 툴로 선택하고 ㄱ만 위쪽으로 5 유닛 올리면 된다. 그러면 해당 글립에서는 적절한 수정이라는 목적을 달성할 수 있고, 다른 글립에서는 원본 상태가 그대로 유지되는 상황을 만들 수 있다.

TIP 왼쪽과 같은 상황을 만났을 때 델타 필터를 이용하는 방법도 있다.

전체이면서도 개별적인 움직임이 가능하다는, 이렇게 뛰어난 그룹으로 묶기에 치명적인 단점이 있다. 여러 가지 굵기를 만들기 위한 인터폴레이션 작업을 할 때 마스터 사이의 연결을 위해 Matchmaker 창에서 Match masters 단추 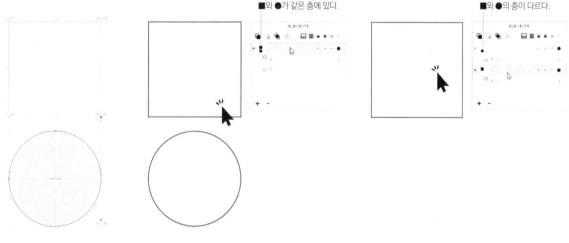 를 눌러야 하는 경우가 많다. 그런데 이 단추를 누르면 그룹으로 묶여진 글자 조각들은 그룹이 해제되면서 레퍼런스 연결까지 깨져 버린다. 그룹이 풀어지는 것은 참을 수 있어도 수많은 수고를 통해 구축한 레퍼런스 연결이 깨지는 것은 참을 수 없다.

Matchmaker 창
☞ 325쪽

하나의 두께를 완성하면 더 두꺼운 글자를 만들어보고 싶은 욕망이 넘쳐 흐른다. 이 욕망을 효율적으로 담아주는 그릇이 인터폴레이션인데 이 과정에서 그룹 기능이 문제를 일으키니 아쉽다.

결합(Combine)으로 묶기

두 개 이상의 개체를 하나의 단위로 취급하는 기능이다. 그룹으로 묶기와 동일해 보이지만 특징이 약간 다르다. 폰트랩에서 사용하는 정식 명칭은 Combine Element(요소 결합)이다. 그래서 여기에서는 이 방식을 '결합으로 묶기'라고 부르고 있다.

기존의 그리기 조각들이 있는 상태에서 새로운 조각을 그리거나 붙여넣었을 때 일러스트레이터나 인디자인 등은 별개의 조각으로 자리잡는다. 그러나 폰트랩은 기존에 있던 조각 안으로 포함되면서 자리잡는다. **정확하게는 Element 패널에서 동일한 층에 존재하게 된다.**

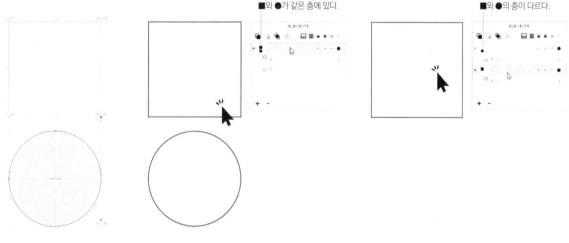

1 글립에 아무것도 없는 상태에서 사각형을 그리고 이어서 원을 그린다.

2 Element 툴로 사각형을 클릭하면 원도 같이 선택된다. Element 패널에 사각형과 원이 같은 층에 위치해 있다.

3 Element 패널에 사각형과 원이 다른 층에 있어야 Element 툴로 개별적으로 선택할 수 있다.

참고 Element 툴로는 같은 층에 있는 여러 개체 중 한 개만 선택하는 것이 불가능하다. 같은 층에 있는 두 개의 개체를 서로 다른 층에 배치하려면 Contour 툴로 한 개체를 선택하고 Ctrl-X로 오려둔 다음 곧바로 Ctrl-Shift-V로 붙이면 된다. 32쪽 참고.

그룹으로 묶기가 서로 다른 층에 존재하는 조각을 동일한 층에 있는 것처럼 동작하는 기능이라면 결합으로 묶기는 처음부터 동일한 층에 자리잡는 두 개 이상의 개체이다. 동일한 층에 조각들이 위치하면 어떤 특징이 있는가? 폰트랩의 Element 툴로 클릭했을 때 동일한 층에 있는 것은 하나의 개체로 취급되어 모두 선택된다. 이 상태에서 복사하여 다른 곳에 붙여넣을 수 있다.

폰트랩을 처음 사용했을 때 도형 2개를 그렸는데 얘들은 왜 그룹으로 묶은 것처럼 움직이려 하는 거야 하는 상황을 경험해본 적이 있을 것이다. 아니면 Ctrl-V를 했는데 의도하지 않은 조각과 한 몸이 되어 있는 것을 경험한다거나… 폰트랩은 새로운 개체를 그리거나 붙여넣으면 기존에 있던 개체와 동일한 층에 생성되거나 붙여진다. **동일한 층에 있는 개체들은 무조건 '결합으로 묶인 개체'가 된다.** 별도의 층에 위치하도록 붙여넣으려면 Paste New Emenent(단축키 Ctrl-Shift-V)로 붙여넣어야 한다(Element 툴로 복사한 후 Ctrl-Shift-V는 레퍼런스로 붙여넣기로 동작하고, Contour 툴로 복사한 후 Ctrl-Shift-V를 하면 레퍼런스로 붙여넣기로 동작하는 것이 아니라 단순 글자 조각인데 별도의 층으로 붙여진다).

그룹으로 묶여진 개체들은 Element 툴을 이용해 특정한 글자 조각만 위치를 이동시킬 수 있지만 결합으로 묶여진 개체는 Element 툴로 특정한 글자 조각만 선택하는 것이 불가능하다. Contour 툴을 이용하면 특정한 글자 조각만 개별적으로 선택할 수 있으나 이때의 이동은 그 개체의 절대위치가 이동하게 된다. 따라서 그룹으로 묶었을 때처럼 레퍼런스 연결이 유지된 상태에서 다른 글자에는 영향을 주지 않으면서 특정한 조각만 위치를 이동시킬 수는 없다.

절대위치와 상대위치 ☞ 34쪽

결합으로 묶여진 개체는 그룹으로 묶여진 것과 특징이 유사하다. 하나의 단위처럼 취급하면서 복사하여 붙여넣을 수 있다. 그룹으로 묶여진 것과의 결정적 차이는 Match masters 단추 ✖를 눌렀을 때 그룹이 풀리지 않으며, 레퍼런스 연결이 깨지지 않는다는 것이다.

그룹과 결합의 차이점

종류	특징1	특징2	Match masters 연결시
그룹으로 묶기	그룹이다.	개별 조각을 Element 툴로 이동시킬 수 있다.	레퍼런스가 깨진다.
결합으로 묶기	그룹이다.	개별 조각을 Contour 툴로만 이동시킬 수 있다.	레퍼런스가 유지된다.

1) 조각을 결합으로 묶는 방법(Element 메뉴 이용방법)

❶ Contour 툴 또는 Element 툴을 사용하여 묶을 조각들을 선택한다(이때 Contour 툴은 Edit 메뉴에서 Edit Across Elements가 ON되어 있어야 서로 다른 층에 있는 글자 조각을 동시에 선택할 수 있다).

❷ Element 메뉴에서 Contour-Combine to Element 명령을 실행한다. 글자 조각들이 결합으로 묶인다.

2) 조각을 결합으로 묶는 방법(복붙 방법)

1 글자 조각을 오려내 같은 글립 안에 있는 다른 조각에 결합으로 붙여넣어보자. Contour 툴로 오려 낼 조각 전체를 선택하고 Ctrl-X로 오려둔다.

2 하나로 묶이게 해줄 글자 조각을 클릭한 후(즉, 포커싱을 해준 후) Ctrl-V를 한다.

3 두 개의 조각이 결합으로 묶인다.

Ctrl-Alt키를 누른 채
일부분 드래그

1 ㅈ을 결합으로 묶어보자. Contour 툴로 ㅈ의 가로줄기를 전체선택해 Ctrl-X로 오려둔다(Ctrl-Alt-일부분 드래그 이용).

2 ㅅ을 클릭해 선택한다.

3 Ctrl-V를 한다. −와 ㅅ이 엘레먼트 패 널에서 동일한 층에 놓인다. 결합으로 묶 여진 것이다.

엘레먼트 패널에는 −와 ㅅ이
별개의 층에 자리잡고 있다.

ㅈ의 가로줄기(−)를 오려낸 결과
엘레먼트 패널에서 −의 층이 없어졌다.

붙여넣은 결과 −와 ㅅ이
동일한 층에 위치해 있다.

결합으로 묶기로 묶여진 조각은 Element − Contour − Seperate to Elements 명령을 수행하 여 언제든지 개별 조각으로 분리할 수 있다. 결합으로 묶은 조각을 레퍼런스로 여러 글립에 사용하 고 있는 상태에서 개별 조각으로 분리하면 레퍼런스 연결이 깨질뿐더러 다른 글립에서는 선택한 조 각이 삭제된다. 레퍼런스된 개체의 조각 분리에 신중을 기하자.

특정한 형태의 글자만 글립편집창에 나타나게 하기

특정한 형태의 글자란 중성으로 ㅏ, 종성으로 ㄹ을 사용하는 모든 글자(예들 들어 갈날달랄말...)와 같이 한글의 조합형태에 해당하는 글자를 의미한다. 폰트랩 자체적으로는 이러한 기능이 없다. 박민우님의 깃허브(https://github.com/minw0525)에 폰트랩 7과 8에서 사용할 수 있는 한글자소조합기가 등록되어 있다.

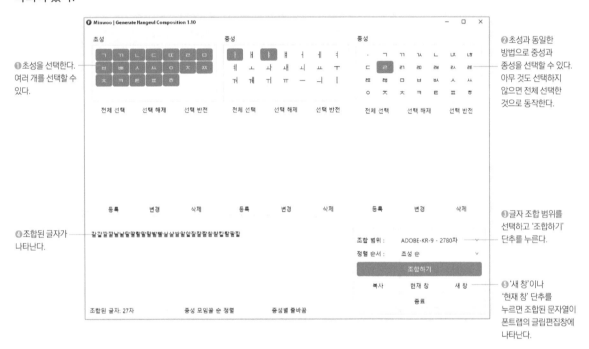

❶초성을 선택한다. 여러 개를 선택할 수 있다.

❷초성과 동일한 방법으로 중성과 종성을 선택할 수 있다. 아무 것도 선택하지 않으면 전체 선택한 것으로 동작한다.

❸글자 조합 범위를 선택하고 '조합하기' 단추를 누른다.

❹조합된 글자가 나타난다.

❺'새 창'이나 '현재 창' 단추를 누르면 조합된 문자열이 폰트랩의 글립편집창에 나타난다.

여기에서 제공되는 한글자소조합기는 폰트랩에서 글자를 만들어주는 기능이 아니다. **원하는 형태의 글자를 문자열로 생성하고, 생성된 문자열을 폰트랩 글립편집창에 띄워주는 역할을 한다.** 예를 들어 중성으로 ㅏ를 사용하고, 종성으로 ㅁ을 사용하는 모든 글자에 대해 지정된 범위에 맞게(KS X 1001-2,350자 내에서, ADOBE-KR-9-2,780자 내에서, 한글 11,127자에서) 문자열로 생성하고, 생성한 문자열을 폰트랩 클립편집창에 나타나게 하여 글자만들기와 검토를 편리하게 할 수 있게 해준다. 단순 문자열 생성기이지만 그 결과를 폰트랩 글립편집창으로 띄워줄 수 있다는 특징이 있다.

한글자소조합기는 폰트를 만드는 과정 또는 완성한 후 검토과정에서 많은 도움이 된다. 예를 들어 ㅊ 받침을 가진 모든 글자를 검토하고 싶을 때 Text바에 갗궂넟... 등을 타자하는 것이 아니라 한글자소조합기로 종성만 ㅊ을 선택하고 범위로 ADOBE-KR-9 – 2780자를 선택한 후 조합하기를 하면 갗궂궂...과 같이 2,780자 내에서 ㅊ 받침으로 된 글자들만 보여준다. 이 결과를 폰트랩의 글립편집창에 그대로 띄울 수 있다.

한글자소조합기 설치와 이용

1 제작자 박민우님의 깃허브(https://github.com/minw0525)에 접속하여 Fontlab-python-scripts를 선택하고 FL8 Scripts ➡ Generate_Hangeul_Composition에서 Generate_Hangeul_Composition.py 파일을 다운로드한다.

TIP '사용자계정/문서'
폴더는 '문서' 폴더를
의미한다. **2** 다운로드한 Generate_Hangeul_Composition.py 파일을 '사용자계정/문서/Fontlab/Fontlab 8/Script' 폴더에 복사한다. 폰트랩을 실행한 후 Scripts 메뉴를 클릭하여 MW: Generate Hangeul Composition을 실행한다.

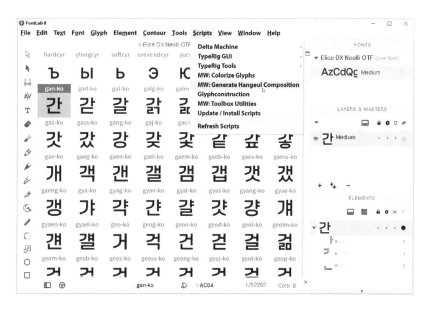

❸한글자소조합기가 실행되면 조합하려는 형태를 설정한다. 예를 들어 중성 항목에서 ㅏ, 종성에서 ㄹ을 선택하고, 조합범위로 'Adobe-KR-9 – 2780자'를 선택하고 '조합하기'를 누르면 갈깔날달...과 같이 2,780자에 속한 글자들이 나타난다.

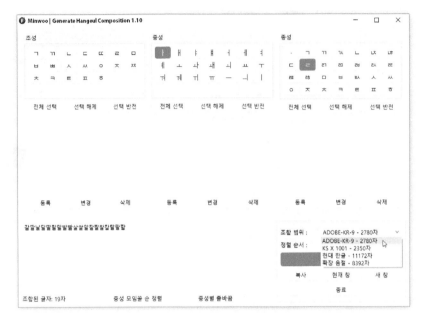

TIP Adobe-KR-9-2780은 KS X 1001에서 규정한 한글 2,350자에 430자를 추가하여 한글 2,780자를 정한 규정이다.

KS X 1001은 규격이 만들어질 때인 1974년의 컴퓨터 기술 상 모든 한글을 담을 수 없어 자주 사용하는 2,350자를 담은 한국산업규격이다.

❹폰트랩에서 글립편집창을 띄운 상태에서 한글자소조합기의 '현재 창' 단추를 누르면 생성된 문자열이 모두 글립편집창에 나타난다. 예제 그림은 발과 칼 뒤에 줄넘김 문자인 ₩n(₩는 역슬래시\를 뜻한다. 폰트에 따라 \가 ₩ 형태로 나타날 수 있다)을 입력해준 상태이다.

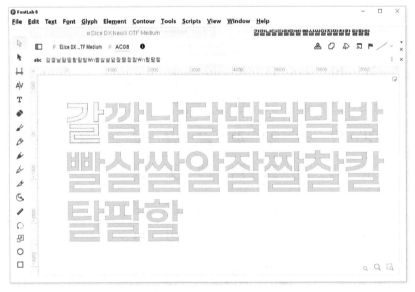

글립편집창에서 텍스트 줄넘김
☞ 445쪽

TIP 잘 작동하던 한글 자소조합기가 갑자기 실행되지 않으면 폰트랩을 종료했다가 다시 실행한다.

02

자음의
설계

한글 각 부분 명칭

한글 각 부분의 명칭을 소개하는 것은 글자 만들기 과정을 설명할 때 글자의 각 부분을 지칭해야 하는 상황이 많기 때문이다.

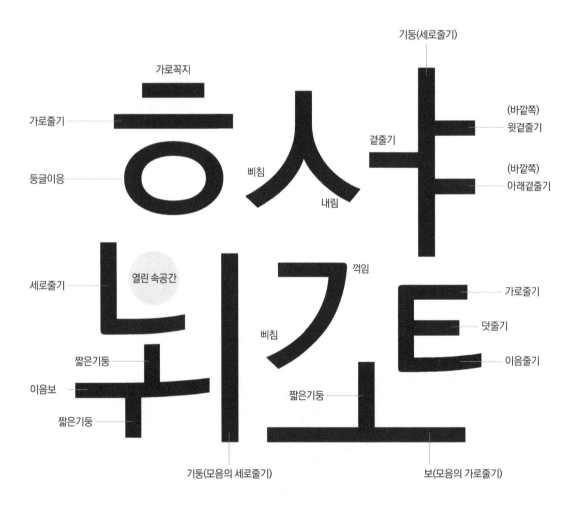

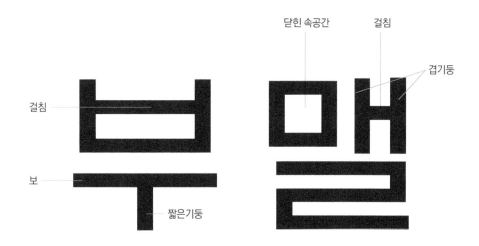

닫힌 속공간 걸침

겹기둥

걸침

보

짧은기둥

한글의 자음과 모음

한글은 자음 19자, 모음 21자, 받침 27자를 사용하여 자음과 모음을 가로 또는 세로로 조합하여 쓰는 모아쓰기 방식이다. 자음은 모음에 닿아야 소리가 나기 때문에 닿자라고 부르고, 모음은 홀로 있어도 소리가 나기 때문에 홀자라고 부르기도 한다. 현대 한글에서 사용되는 자음, 모음, 받침은 다음과 같다.

자음(닿자) 19자
1. 기본 자음자 : ㄱ, ㄴ, ㄷ, ㄹ, ㅁ, ㅂ, ㅅ, ㅇ, ㅈ, ㅊ, ㅋ, ㅌ, ㅍ, ㅎ (14자)
2. 복합 자음자 : ㄲ, ㄸ, ㅃ, ㅆ, ㅉ (5자)

모음(홀자) 21자
1. 기본 모음자 : ㅏ, ㅑ, ㅓ, ㅕ, ㅗ, ㅛ, ㅜ, ㅠ, ㅡ, ㅣ (10자)
2. 복합 모음자 : ㅐ, ㅒ, ㅔ, ㅖ, ㅘ, ㅙ, ㅚ, ㅝ, ㅞ, ㅟ, ㅢ (11자)

받침(종성) 27자
1. 기본 받침 : ㄱ, ㄴ, ㄷ, ㄹ, ㅁ, ㅂ, ㅅ, ㅇ, ㅈ, ㅊ, ㅋ, ㅌ, ㅍ, ㅎ (14자)
2. 겹받침 : ㄳ, ㄵ, ㄶ, ㄺ, ㄻ, ㄼ, ㄽ, ㄾ, ㄿ, ㅀ, ㅄ (11자)
3. 쌍받침 : ㄲ, ㅆ (2자)

시각보정 이론과 자음

같은 공간에서 원은 사각형보다 작다

■●▲▼을 동일한 가로·세로 공간에 그리면 ■에 비해 ●▲▼은 크기가 작을 수밖에 없다. 따라서 ●(ㅇ, ㅎ), ▲(ㅅ, ㅈ, ㅊ, ㅆ, ㅉ) 형태는 상하좌우 방향으로 크기를 더 확장하여 ■과 어울리는 부피감을 가지도록 해주어야 한다.

같은 경계선에 ■●▲▼ 크기를 맞추면 ●▲▼의 크기가 실제로 작다.

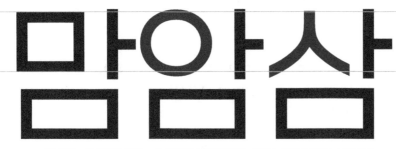

ㅁ, ㅇ, ㅅ이 유사한 크기를 가진 맘암삼. ㅁ에 비해 ㅇ과 ㅅ의 크기가 작다.

ㅁ에 비해 ㅇ은 적당히 크게, ㅅ은 더 크게 보정되어 있는 엘리스 DX 널리체 Light의 모습

끝이 뾰족한 형태는 더 크게 한다(ㅅ, ㅈ, ㅊ의 크기 시각보정)

ㅅ, ㅈ, ㅊ은 ▲ 형태로서 부피감을 크게 해주어야 하는 대표적인 자음이다. ㅈ과 ㅊ은 상단에 가로 줄기가 위치해 있어 위쪽의 공간을 어느 정도 보완해주는데 비해 ㅅ은 상단 왼쪽과 오른쪽에 큰 공간이 형성된다. 이러한 특징으로 인해 ㅅ의 크기를 가장 많이 확장시키고 ㅈ, ㅊ은 유사한 크기로 설정한다.

자음에 대해 시각 보정을 할 때는 네모 모양인 ㅁ을 기준으로 삼는다. ㅁ을 기준으로 하여 얼마나 더 왼쪽으로 낼 것인지, 더 위쪽으로 올려줄 것인지, 가로폭을 키울 것인지를 정한다.

KoPub 돋움체 Medium에서 ㅁ, ㅇ, ㅅ의 가로 방향 크기가 조정된 모습. ㅅ은 눈에 띌 정도로 확대되어 있다.

KoPub 돋움체 Medium에서 ㅅ, ㅈ, ㅊ의 가로 방향 크기 비교. ㅅ이 제일 크고, ㅈ과 ㅊ은 유사한 크기로 설정되어 있다.

곡선은 직선보다 가늘게 보인다

곡선은 직선보다 가늘게 보이기 때문에 직선과 같은 두께로 보이도록 하려면 곡선을 더 두껍게 보정해야 한다.

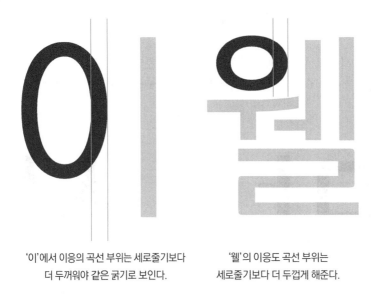

'이'에서 이응의 곡선 부위는 세로줄기보다
더 두꺼워야 같은 굵기로 보인다.

'웰'의 이응도 곡선 부위는
세로줄기보다 더 두껍게 해준다.

획의 개수가 적은 글자는 확장되어 보인다

'그, 마'와 같이 획의 개수가 적은 글자는 확장되어 보인다.[*] 다른 글자와 균형을 맞추려면 초성을 5~10 유닛 정도 작게 그린다. '작다'의 기준은 동일한 조형구조에 속하는 것 중 받침이 있는 글자이다. 예를 들어 '마'는 '맘'에 비해 가로폭을 5~10 유닛 정도 줄이고, 초성이 시작하는 위치도 5~10 유닛 정도 아래쪽으로 내려준다. 한편, 글자의 형태상 마의 ㅁ 세로길이가 긴 것은 시각보정 여부와 관계없이 당연한 것이다.

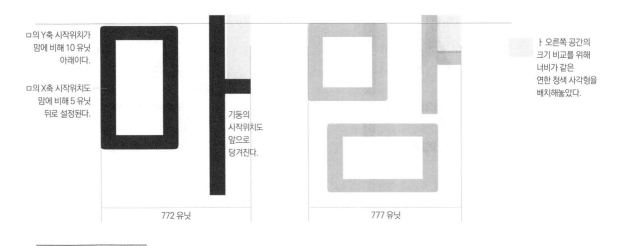

ㅁ의 Y축 시작위치가
맘에 비해 10 유닛
아래이다.

ㅁ의 X축 시작위치도
맘에 비해 5 유닛
뒤로 설정된다.

기둥의
시작위치도
앞으로
당겨진다.

ㅏ 오른쪽 공간의
크기 비교를 위해
너비가 같은
연한 청색 사각형을
배치해놓았다.

772 유닛

777 유닛

* 박용락(2024), 『고딕 폰트 디자인 워크북』, 안그라픽스, p.62.

직사각형과 반원이 만나는 부위는 오목해 보인다

직사각형과 반원이 만나는 부위는 오목한 느낌을 줄 수 있다. 수평으로 구성된 형태에 비해 수직으로 구성된 형태일 때 더 뚜렷하게 나타난다. 이를 Bone Effect라고 하는데 반원은 안으로 들어가려는 속성을 가지는데 비해 직사각형은 밖으로 확장되려는 성질 때문에 나타난다.[*] 오목해 보이는 느낌이 좋다면 그대로 두면 되고, 해소하려면 반원의 핸들 길이를 더 늘려준다.

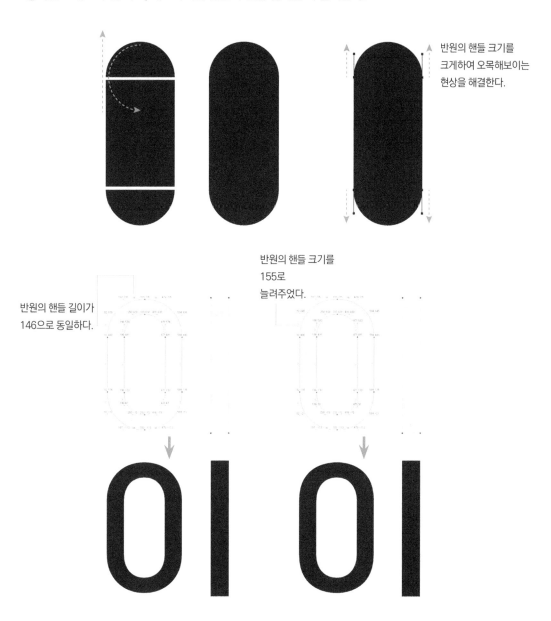

반원의 핸들 크기를 크게하여 오목해보이는 현상을 해결한다.

반원의 핸들 크기를 155로 늘려주었다.

반원의 핸들 길이가 146으로 동일하다.

[*] https://www.tiktok.com/@barnardco/video/7226201300986236186

가로획은 세로획보다 두꺼워 보인다

동일한 두께를 가질 경우 가로획은 세로획에 비해 두꺼워보인다. 따라서 세로획을 더 두껍게 조정해야 글자 전체의 획이 균일하게 보인다.

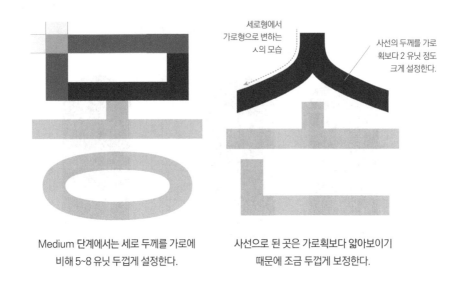

Medium 단계에서는 세로 두께를 가로에
비해 5~8 유닛 두껍게 설정한다.

사선으로 된 곳은 가로획보다 얇아보이기
때문에 조금 두껍게 보정한다.

기울어진 줄기가 만나는 부위는 두꺼워 보인다

기울어진 두 개의 줄기가 만날 때는 만나는 부위가 두꺼워 보인다. 따라서 두 줄기의 접속부위는 약간 가늘게 보정해야 한다. 한글 자음에서 기울어진 줄기가 만나는 형태로 ㅅ, ㅈ, ㅊ, ㅆ, ㅉ이 있다.

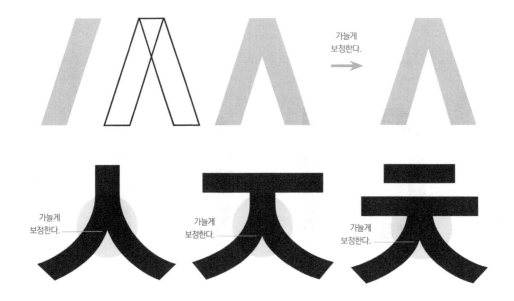

8의 시각보정 이론과 한글

시각중심선은 수치적인 중심보다 조금 위에 있다. 위아래에 같은 크기의 도형이 있을 때 아래에 있는 도형이 더 작아보인다. 따라서 아래에 있는 도형을 더 크게 그려주어야 위아래의 균형이 맞는다. 이러한 시각보정 이론에 의해 아래에 위치한 도형을 좀더 크게 그려주는 예로 숫자 8, 3이 있다.

수치적 중심

위/아래 크기가 동일하다.　　　　KoPub 돋움체 Medium의 8　　　　Noto Sans KR Medium의 3

한글 세로모임꼴에서 초성과 종성의 X축 시작위치를 같게 설계했다 하더라도 상단에 위치한 초성에 비해 하단에 위치한 종성의 높이를 크게 하고 오른쪽 끝을 더 내어준다. 특히 동일한 자음이 위아래로 배치되는 몸, 곡, 논, 돈, 롤, 봅, 솟, 옹... 등은 더 신경써야 한다. '응'의 경우 종성 ㅇ의 상하좌우 크기를 더 크게 해주며, 일정한 틀에 갖힌 형태인 ㄴ, ㄷ, ㄹ, ㅌ은 받침의 높이를 더 키워주고, 오른쪽 끝도 초성에 비해 10~20 유닛 더 내어준다. 세로모임꼴에서 받침을 좀더 크게 만들기 위해 초성과 종성의 X축 시작위치를 다르게 설정한 폰트들도 많다.

8의 시각보정 이론에 의해
종성으로 사용된
ㅇ의 크기가 좀더 크다.

종성 시작지점을 초성과 동일하게 설정하는
컨셉으로 인해 종성 ㄷ을 왼쪽으로 끌어줄 수
없을 경우 오른쪽을 많이 내어준다.

8의 시각보정은 시각적인 중심선으로 인한 보정이다. 이 보정은 자음 ㄹ, ㅌ에도 적용된다. ㄹ, ㅌ의 상하를 정확하게 이등분하면 아래에 있는 부분이 조금 작게 보인다. 따라서 위쪽보다 아래쪽을 더 크게 보정한다.

특히 ㄹ, ㅌ에서는 공간의 크기에 대한 배분뿐만 아니라 획의 굵기에 대한 배분까지 이루어질 수 있다. ㄹ에서 제일 아래에 위치한 가로획이 가장 두껍고, 제일 위쪽에 있는 가로획이 살짝 가늘고, 가운데에 위치한 가로획은 좀더 가늘게 설정되는 것이다. ㅌ도 마찬가지이다.

ㄹ과 ㅌ은 아래쪽 공간이 위쪽에 비해 3~5 유닛 더 크게 설정된다.
가운데에 위치한 가로줄기도 2~4 유닛 더 얇게 보정된다.

8, 3, 응, 돈과 같은 글자의 전체적인 구조에 관해서는 하단부를 좀더 크게 해주는 보정을 수행하지만 **한글 자음인 ㄹ, ㅌ에 대해서는 시각적인 보정을 하지 않고 수치적으로 동일하게 양분하는 폰트도 많다.** 다만 이러한 경우에도 가운데에 위치한 가로줄기의 두께를 더 줄여준다.

ㄹ과 ㅌ의 중앙에 위치한 가로줄기의 두께만 4 유닛 줄여주고
나머지 요소들은 수치적으로 동일하게 설정한 G마켓 산스 Medium

자음의 생태학적 분류

제목은 거창하나 사실은 자음이 어떤 모습을 띄고 있는지에 따라 나눈 것이다. 자음의 생김새는 글자를 조합할 때 여러 가지 상황판단에 도움을 준다.

위쪽이 가로줄기로 마감되는 형태

위쪽이 기다란 가로막대로 막혀 있는 모습을 말한다. 이 형태는 초성으로 쓰였을 때 Y축 시작위치 설정, 받침으로 사용되었을 때 중성의 기둥을 어디에서 끝맺어야 하는지 판단할 때 도움을 준다.

ㄱㄷㄹㅁㅈㅋ
ㅌㅍㄲㄸㅉ

TIP 하단부가 가로줄기로 마감되는 형태와 뾰쪽하게 마감되는 형태도 분류할 수 있다. 이들은 받침으로 사용되었을 때 밑선에 맞추는지, 더 내려주는지를 판단할 때 사용된다.

왼쪽에 세로줄기가 있는 형태

왼쪽이 세로막대로 막혀 있는 모습이다. 이 형태는 초성과 종성을 그릴 때 X축 시작위치를 설정하는 데 기준이 된다.

열린 속공간이 있는 형태

좌우 또는 위아래에 빈 공간이 형성되는 모습이다. 빈 공간을 보완하기 위해 자음의 크기에 변형을 주거나 모음의 곁줄기가 열린 공간 속으로 더 깊이 들어오게 된다.

ㄱㄴㅅㅈㅊ

자음이 차지하는 공간

초성에 사용하는 자음의 너비 분류

받침으로 사용되는 자음은 바로 위에 있는 중성의 오른쪽 세로줄기와 어울리게 하므로 어디에서 끝맺음해야 할 지에 대한 고민이 덜하다. 변화가 있다 해도 중성의 끝부분에 일치시키는 것을 기준으로 하여 ㅅ, ㅈ, ㅊ, ㅎ과 같이 사각형 모습을 벗어난 것을 밖으로 더 빼준다는 생각으로 접근하면 되므로 자음의 시작위치나 끝위치에 대한 판단이 쉬운 편이다.

이에 비해 초성으로 사용되는 자음은 오른쪽 끝을 기준삼을 기둥이 위나 아래에 존재하지 않는다. 초성 오른쪽에 위치하는 중성은 ㅏㅑ, ㅓㅕ, ㅣ, ㅐㅒ, ㅔㅖ 형태인데, 초성의 생김새 및 시각보정에 의해 변화된 크기에 맞게 중성과의 거리 설정과 공간 배분을 수행해야 하므로 초성은 종성에 비해 일률적인 너비를 가지지 않는다.

종성의 유형을 나눌 때는 높이가 기준이 되지만 초성의 유형을 나눌 때는 너비가 기준이 된다. 초성으로 사용하는 자음의 너비를 다음과 같은 유형으로 나눌 수 있다.

초성으로 쓰이는 자음의 너비 분류(예시)

유형	너비 비율(예시)	특징
ㄱ형 - ㄱ, ㄴ	0.95 또는 1	열린 속공간을 보완하기 위해 너비를 조금 작게 설정한다. 또는 ㅁ과 동일하게 설정할 수도 있다.
ㅁ형 - ㅁ, ㅇ, ㅂ, ㄷ, ㄹ, ㅌ, ㅋ, ㅅ	1(기준)	기준이 되는 크기로서, 네모에 잘 담을 수 있는 형태(ㅁ, ㅇ, ㅂ, ㄷ, ㄹ, ㅌ, ㅋ), 네모를 벗어난 부분이 있다 하더라도 네모와 같은 너비로 취급하는 형태(ㅅ)가 있다.
ㅈ형 - ㅈ, ㅊ, ㅍ	1.1	좌우에 열린 공간을 가지고 있는 자음들이다. ㅁ와 동일하게 취급할 수도 있고, ㅁ보다 조금 크게 설정할 수도 있다.
ㅎ형 - ㅎ	1.3	ㅎ의 ㅡ, ㅗ가 공간을 많이 차지해 너비가 커진다.
ㄲ형 - ㄲ, ㄸ, ㅆ, ㅉ	1.3	두 개의 자음이 들어가야 하므로 공간이 많이 필요하다.
ㅃ형 - ㅃ	1.4	ㅃ 형태로 디자인할 때 특히 공간이 더 많이 필요하다.

위의 분류는 자음의 물리적인 너비와 글자로 조합될 때의 너비를 융합한 것이다. ㅁ과 ㄹ/ㅌ이 같은 너비로 설정되어 있는데, ㄹ/ㅌ은 하단 가로획이 ㅁ에 비해 50~100 유닛이나 더 뻗어나가지만 ㅁ과 같은 너비로 취급하여 맴램탬 등의 글자에서 ㅐ 안기둥의 X축 시작위치를 ㅁ과 동일하게 설정할 수 있다는 뜻이다. ☞ 102쪽

세로선은 글자를 그릴 때 필요한 물리적인 너비의
비교를 위한 것이다.

ㅁ은 모든
상황판단의
기준이다.

미
밈
김
ㅇ인
ㅂ
ㄷ

미
밈
리
티
킴

미
심
짐
침
핌

ㄷ, ㄹ, ㅌ은
제일 아래쪽 획이
오른쪽으로
연장되었어도
오른쪽의
중심기둥은 ㅁ과
유사하다.

ㅇ은 상하좌우가
좀더 커졌어도
ㅁ과 동일한
너비로
취급한다.

ㅅ, ㅈ, ㅊ, ㅍ은
ㅁ에 비해 왼쪽과
오른쪽으로
더 연장된다.

오른쪽에 모음 ㅑ ㅕ ㅓ ㅣ가
올 때는 물리적인 너비만
존재한다.

ㅎ은
상단 가로줄기가
ㅁ보다 좌우로
더 뻗어나온다.

끝이 뾰족한
요소들은
더 많이
튀어나온다.

초성으로 사용되는 자음의 너비를
바라볼 때는

❶ 물리적인 크기로 바라보는 상황
❷ 글자로 조합될 때의 크기로 바라보는
　상황

으로 나눠진다.

물리적인 크기로 바라보는 것은
자음을 그릴 때 ㅁ 보다
얼마나 더 크게 할 것인지,
얼마나 더 위아래로 뻗어줄 것인지,
얼마나 더 좌우로 뻗어줄 것인지 등
드로잉 과정에서 나타난다.

글자로 조합될 때의 크기로 바라보는
것은 램렘 형태에서
ㅐ, ㅔ 안쪽 곁기둥의 X축 위치를
어떻게 설정할 것인지와 같이
자음과 모음을 끌어들여
글자로 조합할 때 나타난다.
맴앰샘의 ㅐ 너비가 같다는 것을
느꼈을 때 '글자로 조합될 때의 크기'와
조우하게 된다.

뺌은 ㅐ의 너비를
줄여줌으로써
쁘을 그려줄 공간
확보와
글자 전체의
빈 공간에 대한
균형을 꾀한다.

초성으로 사용하는 자음의 높이

사각형에 꽉 찬 형태로 디자인되는 헤드라인형 글꼴과 고딕형 글꼴에서 초성으로 사용하는 자음의 높이는 ❶받침에 사용된 자음의 높이, ❷자음의 생김새에 의해 결정된다. 초성을 그릴 때는 받침의 영향을 받아 주어진 공간 안에서 자음의 생김새에 따라 자연스럽게 만들어나가면 된다.

받침이 초성과 중성의 크기를 결정한다
받침으로 사용하는 자음의 높이에 따라 초성과 중성의 높이가 결정된다. 받침에 ㄹ이 오는 것과 ㄴ이 오는 것을 생각하면 쉽게 이해할 수 있다. ㄹ은 세 개의 가로줄기와 이들 사이의 거리가 있어 넓은 공간이 필요한 까닭에 초성과 중성에게는 상대적으로 좁은 공간이 배정된다. ㄴ의 경우 열린 속공간으로 인해 초성과 중성이 많은 공간을 사용할 수 있도록 해준다.

열린
속공간

받침이 이렇게 공간을 많이 차지하고 있으면, 초성이 사용할 공간이 줄어든다. 따라서 받침이 초성의 높이를 결정하게 된다.

받침으로 사용되는 ㄴ은 초성과 중성에게 넉넉한 공간을 사용할 수 있게 해준다. 이에 따라 만의 ㅁ과 ㅏ는 큰 높이를 가지게 되었다.

자음의 생김새가 초성의 크기를 결정한다
자음의 생김새가 자음의 높이를 결정하는 요인임은 당연하다. ㄹ은 ㅁ에 비해 높이가 더 크다. ㅎ 또한 ㅁ에 비해 더 많은 세로공간이 필요하다.

받침으로 쓰이는 자음의 높이 분류

자음은 생김새에 따라 차지하는 공간의 크기가 다르다. 받침으로 쓰이는 ㄴ은 가장 작은 공간을 차지하지만 ㄹ과 ㅎ은 많은 공간이 필요하다.

받침으로 사용되는 ㄴ은
높이가 낮다

ㄹ과 ㅎ은 가장 많은 세로공간이 필요하다.
ㄹ은 세 개의 가로선이 지나가지만 ㅎ은 네 개의 가로선이 지나간다.

받침으로 쓰이는 자음의 높이를 분류할 때도 네모의 대표인 ㅁ을 기준으로 삼는다. ㅁ을 기준으로 하여 ㅁ보다 낮은 것, 높은 것, 높으면 어느 정도로 높은 것인지로 분류하고 **같은 분류에 속하는 것은 동일한 초성과 중성을 적용하면 된다**. 예를 들어 받침 ㅁ, ㄷ, ㅋ이 같은 높이에 속한다고 분류해 글자를 만들면 상단에 위치한 '바' 부분을 밤, 받, 밬에 모두 컴포넌트나 레퍼런스로 적용한다.

높이 분류가 너무 많으면 매 상황마다 그에 어울리는 초성과 중성을 만들어야 한다. 적당한 것이 좋다. 높이가 유사한 것을 그룹으로 묶어보면 다음과 같다(이 분류는 본 책에서 제시하는 한 방법론일뿐 절대적인 것이 아니다).

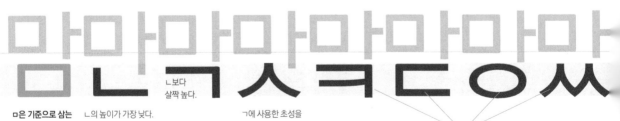

ㅁ은 기준으로 삼는
높이이다.

ㄴ의 높이가 가장 낮다.

ㄴ보다
살짝 높다.

ㄱ에 사용한 초성을
붙여줘도 잘 어울린다.

ㅁ과 동일 내지 유사한 높이를
가진다.

받침으로 쓰이는 자음의 높이 분류(예시)

유형	윗선의 높이 비율	특징
ㄴ형 – ㄴ	0.75	ㄴ은 세로줄기를 높여도 안쪽의 열린공간으로 인해 종성으로 사용되는 자음 중 가장 낮은 높이를 가진다.
ㄱ형 – ㄱ, ㅅ	0.8	ㅅ은 높이가 높지만 윗부분의 열린 공간으로 인해 거의 대부분의 글자에서 ㄱ에 사용된 초성을 적용해도 잘 어울린다. 그래서 ㄱ형에 속한다.
ㅁ형 – ㅁ, ㅋ, ㄷ, ㅇ, ㅆ	1	기준이 되는 크기로서, 네모에 잘 담을 수 있는 형태이다.
ㅈ형 – ㅈ, ㅍ	1.1	ㅈ과 ㅍ의 높이를 유사하게 설정하면 ㅈ에 사용된 초성·중성을 ㅍ에도 사용해도 큰 무리가 없다.
ㅂ형 – ㅂ	1.15	ㅂ의 중앙에 위치하는 가로획으로 인해 ㅂ의 높이가 커진다.
ㄹ형 – ㄹ, ㅌ	1.25	ㄹ, ㅌ을 그리려면 세 개의 가로줄기가 필요하다. 높이가 커지는 것은 당연하다.
ㅎ형 – ㅎ	1.3	ㅎ의 꼭지와 가로줄기, 동그라미를 모두 그려내야 하기 때문에 높이가 의외로 높다.
복합자음		ㅄ, ㅀ, ㄻ과 같이 복합자음이 받침으로 올 때는 큰 요소를 따라가되 변형할 수 있다.

※ 높이 비율은 전체 크기에 대한 비율이 아니라 받침으로 사용되는 자음의 '최상단 Y축 숫자'에 대한 비율이다. ㄹ/ㅌ의 ㅁ에 대한 비율이 1.25이므로 '맘'의 받침 ㅁ의 윗선이 210이면 '말'의 ㄹ은 210*1.25≒265 정도로 윗선 위치를 설정하면 적정하다는 뜻이다.

※ 받침은 제일 아래에 위치할 수밖에 없고, 위쪽으로 끝맺음되는 Y축 수치가 중요하기 때문에 이 수치를 기준으로 비율을 산정하였다.

※ 높이 비율은 맘멈밈맴멤 형태의 비율이며, 왐뭠왬뭠뭠 형태일 때는 상황에 맞게 적용해야 한다. 모든 형태의 수치를 살펴보려면 기준으로 삼을 SIL OFL 폰트를 폰트랩으로 불러들여 분석하도록 하자.

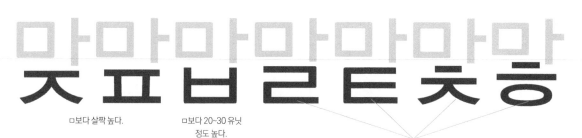

ㅁ보다 살짝 높다.

ㅁ보다 20~30 유닛 정도 높다.

제일 높다.
ㅁ보다 40~50 유닛 정도 높다.

같은 받침이어도 초성에 따라 높이가 달라진다

ㄹ, ㅌ, ㅎ이 초성으로 사용되었을 때 받침의 높이가 낮아야 한다. 초성을 그리는데 많은 공간이 필요하기 때문이다. ㅁ, ㄱ, ㅋ, ㄷ, ㄹ, ㅌ, ㅈ, ㅍ, ㄲ, ㄸ, ㅉ과 같이 윗부분에 가로획이 있는 자음이 받침에 사용되었을 때 초성의 높이에 따른 받침의 높이 변화가 많이 이루어진다.

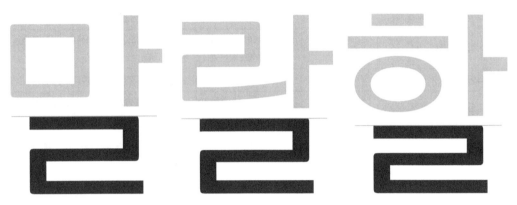

종성이 동일한 자음일 때 초성 ㅁ, ㄹ, ㅎ의 순서대로 받침의 높이가 낮아진다.

　　같은 받침이어도 초성에 따라 받침의 높이가 달라지는 순서는 크게 ㅁ→ㅂ→ㄹ→ㅎ으로 구분할 수 있다.

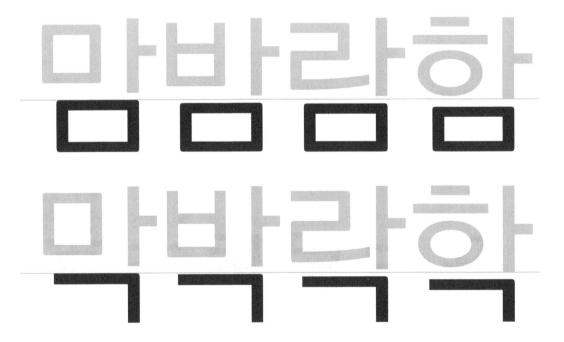

초성에 어떤 자음이 오느냐에 따른 받침의 높이 변화(같은 자음의 높이 변화 예시, Light 두께)

초성	받침의 높이	수치 증감	해당하는 글자 예시
ㅁㄱㅋㄴㄷㅇㅅㅈ	기준 높이	0	(예) 맘감캄남담암삼잠 초성 ㅁㄱㅋㄴㄷㅇㅅㅈ의 높이가 같다고 간주하므로 '맘감캄남담암삼잠'은 동일한 받침 ㅁ을 컴포넌트/레퍼런스로 적용할 수 있다는 뜻이다. 같은 논리로 '말갈칼탈달알살잘'도 동일한 크기의 ㄹ을 받침으로 사용할 수 있다.
ㅂㅍㅊㄲㄸㅃㅆㅉ	낮은 받침 높이	−10	초성에 이들 모음이 오면 받침의 높이가 기준 높이보다 10 유닛 정도 낮아진다. 예를 들어 밤의 ㅁ 높이가 암의 ㅁ 보다 10 유닛 작아진다. (예) 밤팜참깜땀빰쌈짬
ㄹㅌ	더 낮은 받침 높이	−20	초성에 ㄹ과 ㅌ이 오면 받침의 높이가 대폭 낮아진다. 예를 들어 '람탐'의 받침 ㅁ은 '맘'의 받침 ㅁ에 비해 높이가 20 유닛 정도 낮아지고, ㄹ/ㅌ의 비율이 동일하므로 '람'에 사용한 받침 ㅁ을 '탐'에 그대로 사용할 수 있다.
ㅎ	많이 낮은 받침 높이	−30	초성에 ㅎ이 오면 받침의 높이가 제일 많이 낮아진다.

※ 20 유닛 작다 등의 표현에서 사용한 구체적인 숫자는 UPM 1000, Light 두께일 때의 수치이다. Bold로 진행할수록 수치는 작아진다. 글자 조각이 위아래로 꽉 차 있는 뭠형, 뤱형, 뭄형 등에서는 받침의 높이 증감이 ½~⅓로 줄어든다. 공간이 충분하지 않기 때문이다.

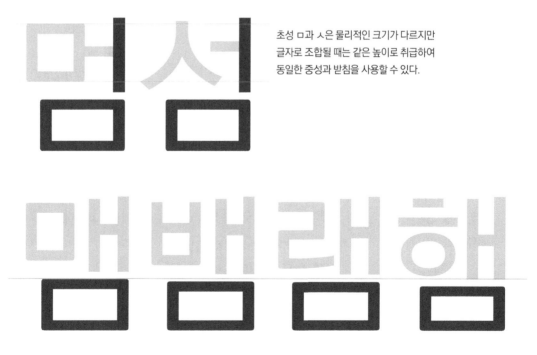

초성 ㅁ과 ㅅ은 물리적인 크기가 다르지만 글자로 조합될 때는 같은 높이로 취급하여 동일한 중성과 받침을 사용할 수 있다.

글자를 만들기만 하면 되지 왜 자음의 너비/높이/초성에 따른 받침의 높이를 분류하나?

폰트를 만들 때 조형미와 완성도 향상에 에너지를 더 쏟으려면 글자를 만드는 과정에서 단순 작업과 질문을 줄여야 한다. 자음의 너비, 높이 등을 분류하는 이유는 이를 달성하기 위한 것이다.

상황	의미	예
초성에 사용된 자음의 너비가 같다.	▮ 맴/멤/뺌/뷈 형태를 만들 때 동일한 ㅐ, ㅔ를 컴포넌트나 레퍼런스로 사용할 수 있다. ▮ ㅐ, ㅔ 형태에서 매번 안기둥의 시작위치를 어떻게 설정할지 고민하지 않아도 된다.	초성에 쓰이는 자음에서 ㅁ, ㅇ, ㄷ, ㅋ, ㅅ, ㅂ, ㄹ, ㅌ 의 너비가 같다.
받침에 사용된 자음의 높이가 같다.	▮ 초성과 중성을 가져와 수정없이 컴포넌트/레퍼런스로 사용할 수 있다. ▮ 필요하면 초성과 중성의 높이를 살짝 조정한다.	받침에 쓰이는 자음에서 ㅁ, ㅋ, ㄷ, ㅇ, ㅆ 의 높이가 같다.
초성에 사용된 자음의 높이가 같다.	▮ 동일한 받침을 컴포넌트/레퍼런스로 사용할 수 있다. ▮ 경우에 따라 중성까지 동일한 컴포넌트/레퍼런스로 사용할 수 있다.	초성에 쓰이는 자음에서 ㅁ, ㄱ, ㅋ, ㄴ, ㄷ, ㅇ, ㅅ, ㅈ 의 높이가 같다.

※ 다음에서 제시한 틀을 벗어나려는 시도는 이미 조형미와 완성도 향상의 길에 들어선 것이다. 독자 여러분도 글자를 만드는 과정에서 자신만의 분류를 만들어보기 바란다.

행동

동일한
ㅐ를
맴앰댐캠샘
에 컴포넌트/
레퍼런스로
적용한다.

ㅐ의
안기둥
시작위치를
뱀/럄탬
뱀은 맴과 동일하게 설정한다.
램탬은 맴과 동일하게 설정하고
램탬에 동일한 컴/레를 적용한다.

동일한
초성/중성
모두
맘막맏망맜
맘먁맏밍쌌
에 컴포넌트/
레퍼런스로
적용한다.

또는
초성이나
중성을
맴맥맫맹쌤

동일한
중성/종성
모두를
말갈칼날달알
맘곰콤놈돔왐

에 컴포넌트/레퍼런스로 적용한다.

받침으로 쓰이는 자음의 너비

헤드라인형 글꼴에서는 받침의 X축 시작위치가 거의 동일하다. 끝위치 또한 바로 위에 위치한 중성의 오른쪽 기둥과 어울리게 한다. Light 두께에서 왼쪽에 세로줄기가 있는 자음 형태(ㄴ, ㄷ, ㄹ, ㅁ, ㅂ, ㅌ) 중 ㄴ은 예외일 수 있다. Light는 두께가 얇아 ㄴ 받침의 안쪽에 큰 열린 속공간이 형성된다. 이를 보완하기 위해 다른 자음에 비해 10 유닛 정도 뒤쪽에서 시작하기도 하고, 밑선을 위쪽으로 5~10 유닛 올려주기도 한다. 글자의 두께가 Bold로 진행될 수록 차이를 줄여준다.

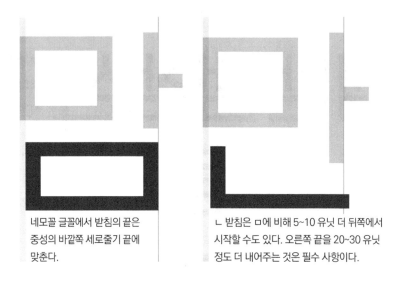

네모꼴 글꼴에서 받침의 끝은 중성의 바깥쪽 세로줄기 끝에 맞춘다.

ㄴ 받침은 ㅁ에 비해 5~10 유닛 더 뒤쪽에서 시작할 수도 있다. 오른쪽 끝을 20~30 유닛 정도 더 내어주는 것은 필수 사항이다.

복합자음이 받침으로 사용될 때 가로공간의 크기

받침으로 복합자음(ㄲ, ㅆ, ㄽ, ㅃ)이 사용될 때 단자음에 비해 종성의 너비를 더 늘려줄 수도 있다. 너비를 늘리지 않으면 두 개의 자음이 붙어 있어서 답답한 느낌을 줄 수 있고, 그림을 그릴 공간도 더 필요하기 때문이다. 단자음에 비해 복합자음의 너비를 10~20 유닛 더 늘려준다.

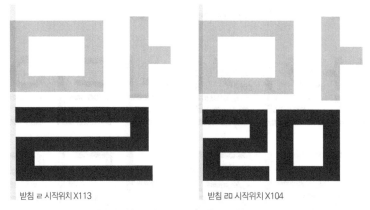

받침 ㄹ 시작위치 X113

받침 ㄽ 시작위치 X104

G마켓 산스 Medium의 말과 맒 받침 시작위치. 복합자음이 사용된 맒이 9 유닛 더 튀어나와 있다.

받침 ㄱ,ㅋ/ㅇ, ㅎ/ㅅ, ㅆ, ㅈ, ㅉ, ㅊ은 하단부를 더 내려준다

ㅇ을 타원형으로 디자인할 경우 초성은 ㅁ에 비해 위로 올라가서 시작해야 하며 받침은 아래쪽으로 많이 내려줘야 한다. 굳이 ■, ●의 시각보정을 생각하지 않더라도 이렇게 만들어야 글자의 균형이 맞는다. 받침의 경우 ㅇ을 가로로 긴 형태로 디자인한 ⬭ 모양일 경우에도 ㅁ에 비해 하단부를 5~10 유닛 정도 내려준다.

　뾰쪽한 형태로 마감되는 ㄱ, ㅋ, ㅅ, ㅆ, ㅈ, ㅉ, ㅊ은 왼쪽, 오른쪽, 아래쪽에 빈 공간이 생긴다. 이렇게 세로줄기 또는 사선으로 마감되는 형태는 받침으로 사용될 때 하단부를 ㅁ에 비해 5~10 유닛 더 내려준다.

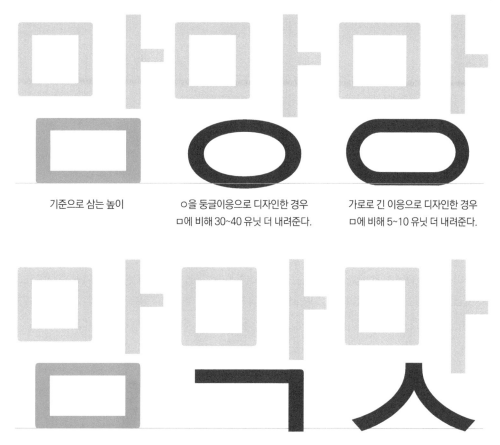

기준으로 삼는 높이

ㅇ을 둥글이응으로 디자인한 경우
ㅁ에 비해 30~40 유닛 더 내려준다.

가로로 긴 이응으로 디자인한 경우
ㅁ에 비해 5~10 유닛 더 내려준다.

기준으로 삼는 높이

받침 ㄱ, ㅅ의 끝부분은 ㅁ에 비해 5~10 유닛 더 내려준다.

맴 형태는 맘멈 형태보다 초성의 높이가 커지고 받침의 높이는 작아진다

맴 형태의 초성은 맘멈밈 형태보다 너비는 작아지지만 높이는 5~10 유닛 더 커진다. 초성의 높이가 커짐에 따라 받침의 높이는 작아지고, 받침의 높이가 작아져서 생긴 공간으로 중성의 끝부분이 더 내려오는 연쇄반응이 일어난다.

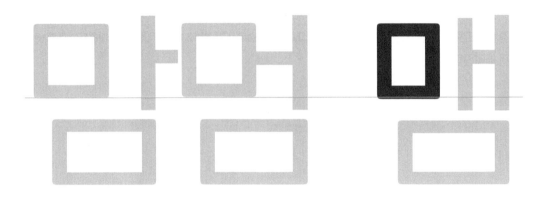

느는 노보다 초성의 높이가 커진다

큰 열린 속공간이 있는 형태인 ㄴ, ㄱ, ㅅ 등은 세로모임꼴의 민글자에서 짧은기둥이 없을 경우 크기가 아래쪽으로 크게 확장될 수 있다. 느를 만들 때 노에서 짧은기둥만 삭제하면 될 것으로 생각되지만 그렇게 하면 느와 노의 균형이 맞지 않는다. 짧은기둥이 사라진 공간을 ㄴ이 내려오면서 보완해 주어야 글자의 균형이 맞는다. 따라서 노의 ㄴ에 비해 느의 ㄴ 높이가 더 커진다. 여기에 더하여 느의 중성 ㅡ를 노에 비해 10~20 유닛 더 올려주기도 한다(Light 두께의 경우). 중성의 위치가 위로 올라가는 변화는 ㄴ, ㄱ, ㅅ뿐만 아니라 도드, 로르, 모므, 보브, 오으, 조즈... 등에도 적용된다.

TIP 획의 개수가 적으면 확장되어 보인다. ☞ 88쪽

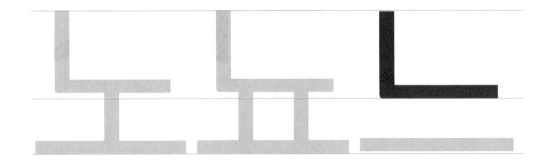

세로모임꼴에서 짧은기둥이 초성 안쪽을 파고들 경우 받침이 커질 수 있다

세로모임꼴이란 몸놀동과 같이 세로 방향으로 자음과 모음이 조합되는 구조를 말한다. 세로모임꼴에서 초성에 사용된 자음의 생김새에 의해 중성의 짧은기둥이 초성 안으로 깊이 들어오는 형태가 있을 때 중성이 위로 더 끌려오고 이에 따라 받침의 높이가 높아질 수 있다.

이러한 특징을 보이는 것은 ㄱ, ㄲ, ㄴ 등이다. 이들 중 ㄴ은 아래쪽이 가로막대로 마감되는 형태이지만 ㄴ의 높이를 크게 할 경우 글자의 조화가 깨져보이기 때문에 ㅁ보다 높이를 작게 설정하기도 하는데 이럴 때 받침의 높이가 커질 수 있다.

TIP 초성 속으로 파고드는 ㅔ와 유사한 컨셉이다. ☞ 128쪽

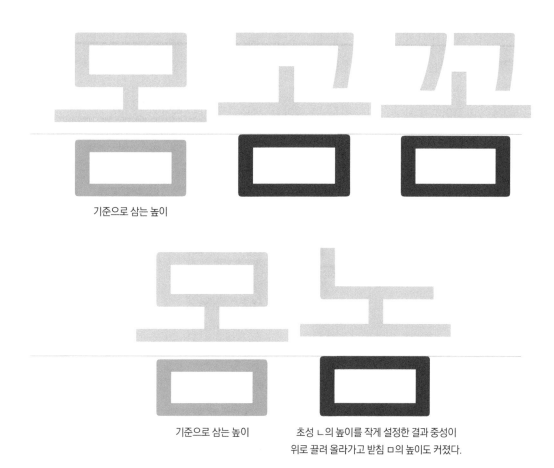

기준으로 삼는 높이

기준으로 삼는 높이

초성 ㄴ의 높이를 작게 설정한 결과 중성이 위로 끌려 올라가고 받침 ㅁ의 높이도 커졌다.

같은 자음/모음이더라도 글자 형태에 따라 가로획의 굵기가 차이 난다

한글은 '그느'와 같이 획의 개수가 적은 글자부터 '뤨뤨'과 같이 가로획이 꽉 차 있는 글자까지 있는 등 동일한 공간에 놓이는 획의 개수에 많은 차이가 있다. 이에 따라 같은 자음과 모음이더라도 ❶어떤 조형구조에 사용되었는지, ❷같은 조형구조라면 어떤 받침이 사용되었는지에 따라 가로획 굵기에 차이가 나타난다.

Light, Medium 두께에서는 1~2 유닛의 차이로 가로획의 두께가 변하지만 Bold로 두꺼워질 때는 굵기 차이가 더 커진다. G마켓 산스 같은 **헤드라인형 글꼴**은 Bold, ExtraBold로 굵어질수록 두께 차이가 크며, 본문용 고딕으로 설계된 KoPub 돋움체와 Noto Sans KR은 두께 차이를 최소화하고 있다.

TIP Light와 Bold에서 가로획의 굵기 차이 ☞ 278쪽

굵기가 변하는 순서
받침의 높이가 어떤가에 따라 초성과 중성이 사용할 공간이 정해지므로 ㄴ과 같이 받침의 높이가 낮으면 가로획이 굵어지고 ㄹ/ㅎ과 같이 받침의 높이가 높으면 가로획이 얇아진다.

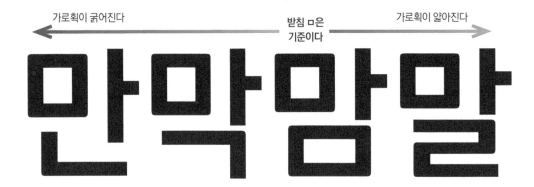

← 가로획이 굵어진다　　받침 ㅁ은 기준이다　　가로획이 얇아진다 →

자음 가로획의 굵기 차이
ㄱ의 경우 관에 사용되었을 때의 굵기가 가장 굵으며 꽐에 사용되었을 때 가장 얇다. 다른 자음들도 동일하다. 다음은 G마켓 산스 Bold에 사용된 초성 ㄱ의 두께 비교이다.

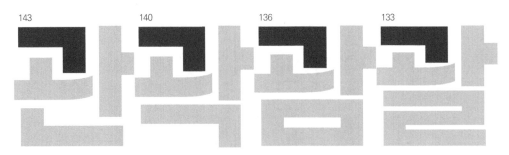

143　　140　　136　　133

G마켓 산스 Bold에서 초성 ㄱ의 가로획 굵기 변화

모음 가로획의 굵기 차이

모음에서 가로획의 굵기 차이가 발생하는 이유와 순서는 자음의 굵기 차이가 발생하는 것과 동일하다. 한글의 조형 구조상 가로획을 가진 모음이 나타나는 형태는 섞임모임꼴과 세로모임꼴이다. **Light에서는 1~2 유닛 정도의 차이로 가로획의 굵기 변화**가 이루어지며, Bold로 진입할수록 3~5 유닛의 큰 차이로 굵기가 변화된다.

TIP 섞임모임꼴
세로모임꼴
☞ 144쪽

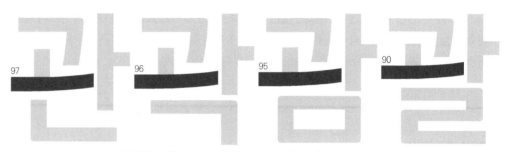

본문용 고딕인 KoPub 돋움체 Bold에서 모음 가로획의 두께 변화

G마켓 산스 Bold에서 모음 가로획의 두께 변화

위아래로 획이 꽉 차 있는 형태인 뭘뭴 형태에서도 글자의 균형에 맞게 가로획의 굵기 차이를 준다.

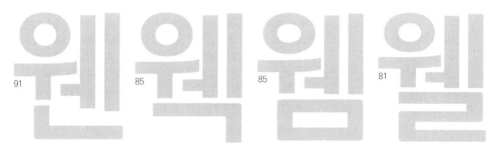

본문용 고딕인 KoPub 돋움체 Bold에서 모음 가로획의 두께 변화

초성으로 사용되는 자음의 시작위치

X축: ㅁ보다 뒤에서 시작하는 초성

동일한 조형구조에서, 끝이 뾰쪽해서 또는 시각보정에 의해 ㄱ, ㅋ, ㅅ, ㅈ, ㅊ, ㅍ, ㅎ 처럼 좌우로 더 확장된 크기를 가지는 형태는 ㅁ보다 앞에서 시작한다.

네모틀 규격에 꽉차게 설계되는 폰트에서 왼쪽에 세로줄기가 있는 형태인데도 ㅁ보다 더 뒤쪽에서 시작하는 자음은 ㄴ이 유일하다. ㄴ은 **넓은 열린 속공간을 가지고 있어 많은 여백이 생기기 때문에 이를 보완하려는 목적**에서 ㅁ 보다 더 뒤쪽에서 시작하는 경우가 많다. 많은 경우 ㄴ은 ㅁ과 동일한 위치에서 시작하거나 5 유닛 정도 뒤에서 시작하도록 설계되어 있다.

일반적인 예

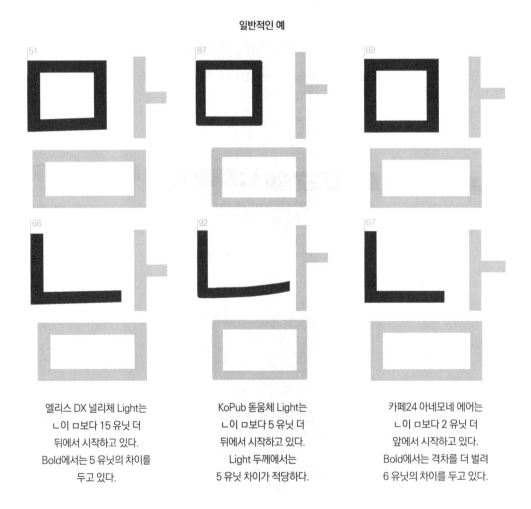

엘리스 DX 널리체 Light는
ㄴ이 ㅁ보다 15 유닛 더
뒤에서 시작하고 있다.
Bold에서는 5 유닛의 차이를
두고 있다.

KoPub 돋움체 Light는
ㄴ이 ㅁ보다 5 유닛 더
뒤에서 시작하고 있다.
Light 두께에서는
5 유닛 차이가 적당하다.

카페24 아네모네 에어는
ㄴ이 ㅁ보다 2 유닛 더
앞에서 시작하고 있다.
Bold에서는 격차를 더 벌려
6 유닛의 차이를 두고 있다.

Y축: ㅁ보다 위/아래에서 시작하는 초성

동일한 조형구조에서, ㅁ보다 위에서 시작하는 자음은 ㅇ, ㅅ, ㅊ, ㅎ이 대표적이다. ㅅ은 ㅁ에 비해 15~20 유닛 위에서 시작하고, ㅊ과 ㅎ은 상단의 꼭지로 인해 40~50 유닛 더 위쪽에서 시작한다. 자음의 형태상 더 위쪽에서 시작해야 균형이 맞는 것은 당연하다.

Light에서 네모 형태의 자음 중 ㄴ, ㅂ, ㅃ은 ㅁ보다 5~15 유닛 위쪽에서 시작하는 것이 일반적이다. ㄴ, ㅂ, ㅃ의 상단에 형성된 열린 공간으로 인해 크기가 작아보이는 현상이 생기기 때문이다. 폰트에 따라 ㄴ, ㅂ, ㅃ을 동일한 위치에서 시작하기도 하고, ㄴ이 좀더 위에서, ㅂ과 ㅃ은 ㄴ에 비해 3~5 유닛 더 아래에서 시작하기도 한다.

ㅁ보다 아래에서 시작하는 자음은 거의 없는데, Thin, ExtraLight, Light에서 간혹 ㅈ이 ㅁ에 비해 2~10 유닛 아래에서 시작하기도 한다. 얇은 두께일 때 잠점젬 등의 형태에서 ㅈ이 위로 올라간 느낌을 주기 때문이다. 이 경우 Bold에서는 거의 차이가 없게 위치시킨다. 한편, 112쪽에서 설명한 ㄴ, ㄹ 받침에 따른 글자 전체의 크기변화를 적용할 때는 ㄴ 받침을 사용하고 있는 모든 글자들의 초성이 5~10 유닛 낮아지고 ㄹ 받침을 사용하는 글자는 높아질 수 있다.

KoPub 돋움체 Light의 ㅁ, ㄴ, ㅂ, ㅃ Y축 시작위치 비교. ㅁ에 비해 ㄴ, ㅂ, ㅃ이 10 유닛 이상 위쪽으로 솟아 있다.

Noto Sans KR Thin의 ㅁ, ㅈ Y축 시작위치 비교. 얇은 두께에서 ㅁ에 비해 ㅈ이 3~8 유닛 아래쪽에서 시작한다.

받침 하단부가 가로줄기로 마감되는 형태이더라도 위치에 변화를 줄 수 있다

겉보기에는 똑같은 것처럼 보일지라도 자세히 들여다보면 수많은 변화와 세심함이 깃들어 있는 것이 폰트이다. 본문용으로 디자인되는 고딕의 경우 ㄴ, ㄹ이 받침으로 사용될 때 받침의 밑선이나 초성의 시작위치에 변화를 주는 경우가 많다.

받침 ㄴ과 ㄹ에 따른 글자 전체의 변화

나눔고딕 Light의 '맘만말'을 살펴보면 맘에 비해 만의 받침 ㄴ은 위로 10 유닛 정도 더 올라간 위치에서 마감되고, 말의 ㄹ은 오히려 10 유닛 더 내려와서 마감되어 있다. 게다가 말의 초성 ㅁ은 맘에 비해 10 유닛 더 올라간 위치에서 시작한다. 받침의 하단이 가로줄기로 마감되는 형태이더도 변화를 많이 주고 있다.

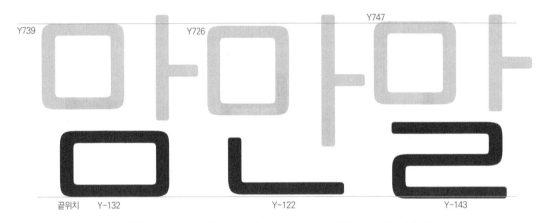

나눔고딕의 맘만말. 초성의 시작위치, 받침의 끝위치가 모두 다른 것을 볼 수 있다.

제목용 헤드라인형 글꼴은 맘만말에 변화를 주지 않는 경우가 많다

이러한 변화는 자음과 모음의 특징, 글자가 조형되었을 때 느껴지는 부피감 조정과 고른 회색도를 위한 것이다. 주로 본문용 고딕으로 설계되는 폰트에서 이러한 변화를 주고 있다. 이에 비해 G마켓 산스나 카페24 아네모네와 같이 **제목용 헤드라인으로 설계되는 폰트들은 맘만말의 초성 시작위치나 받침 끝위치를 동일하게 설정하는 경우가 많다.**

폰트 제작이 익숙하지 않은 상태에서 처음부터 세심함을 적용한다면 혼란이 발생할 수 있다. 따라서 필수적인 변화에 해당하는 것은 수행하되 깊은 분야의 세심함은 미루어두고 '일단 동일하게 만든다'는 생각으로 시작하자. 필수적인 변화란 ㅁ이 비해 ㅇ의 크기를 더 크게 한다거나, ㅅ의 윗부분을 더 올려주고 좌우 너비도 크게 해주는 것을 뜻한다.

'말'에서 사용한 ㅁ을 '멀'에서도 사용할 수 있는가?

이게 가능하다면 '만'의 ㅁ을 '먼'과 '민'에서 그대로 사용할 수 있다는 뜻이 되어 일손을 상당히 줄일 수 있다. 그런데 '말'과 '멀'의 초성 너비 및 '퐐'과 '뭴'의 초성 너비를 다르게 설정하는 경우가 대부분이다. 새로운 글자 조각을 만드는 수고로움이 있더라도 조형미를 살리겠다는 뜻이다.

어떤 이유로 두 글자의 ㅁ 크기가 다른지 살펴보자. 다음은 KoPub 돋움체 Medium에서 '말'의 초성 시작점부터 중성 시작점까지 거리와 '멀'의 동일 거리를 측정해본 것이다.

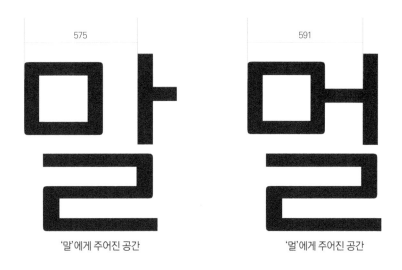

'말'에게 주어진 공간 '멀'에게 주어진 공간

'말'은 575, '멀'은 591로 16 유닛이나 차이난다. 이 간극을 어떻게 보완하는지에 대한 관점의 차이로 인해 ❶말의 ㅁ 너비를 5~10 유닛 더 크게 설정하는 폰트(KoPub 돋움체 미디엄: 3 유닛, Gothic A1 라이트: 10 유닛), ❷두 개가 동일한 폰트(나눔고딕 라이트), ❸멀의 ㅁ이 오히려 3 유닛 더 큰 폰트(노토산스 라이트)로 나누어진다.

멀은 ㅁ과 ㅣ 사이를 안쪽 곁줄기(-)가 안정적인 모습으로 채워주고 있다. 이에 비해 말은 ㅁ과 ㅏ 사이가 빈 공간으로 남는다. ❶빈 공간을 조금이라도 보완하기 위해 말의 ㅁ 너비를 더 크게 만드는 사람도 있고, ❷안쪽 곁줄기가 충분히 보완해주니 동일하게 만들어도 된다고 판단하는 사람도 있고, ❸멀의 공간이 더 크니 멀의 ㅁ을 더 크게 만들어준다는 사람도 있는 것이다.

일반적으로 '말/멀' 형태에서는 말의 ㅁ 너비를 더 크게 해주고, '퐐/뭴' 형태에서는 뭴의 ㅁ 너비를 더 크게 해준다. '말/멀' 형태는 '멀'의 초성 오른쪽에 있는 곁줄기가 공간을 안정적으로 채워주지만 '퐐/뭴' 형태는 초성 오른쪽에 곁줄기가 없기 때문에 오히려 '뭴' 형태의 초성을 5~10 유닛 정도 더 크게 설정한다. 한편 '말'에서 사용한 받침 ㄹ을 '멀'에서 사용할 수 있는지도 생각해볼 수 있다. 대부분 같이 사용하지 않는다. 공간의 크기 차이가 심하기 때문이다. 둘의 높이는 동일하지만 '멀'의 ㄹ 너비가 더 크다.

TIP 네모 형태가 아닌 ㄱ, ㅅ, ㅈ, ㅊ 등은 '살'에서 사용한 초성을 X축 위치만 이동하여 '설'에서 사용하기도 한다.

03

모음의
설계

시각보정 이론과 모음

세로획은 가로획보다 더 얇아 보인다

같은 두께를 가질 경우 세로획은 가로획에 비해 얇아보인다. 세로획을 더 두껍게 조정해야 글자 전체의 획이 균일하게 보인다. 모음은 가로획과 세로획이 집중적으로 사용되는 형태이므로 Light, Regular, Bold의 각 단계마다 가로획과 세로획의 두께비를 어떻게 설정할 것인지가 중요하다.

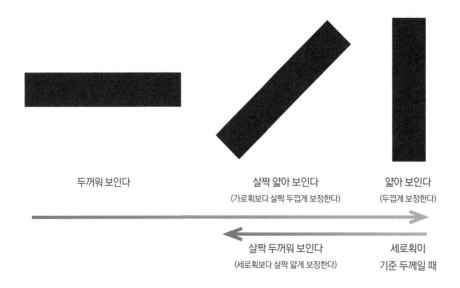

두꺼워 보인다　　　　　살짝 얇아 보인다　　　　　얇아 보인다
　　　　　　　　　(가로획보다 살짝 두껍게 보정한다)　(두껍게 보정한다)

살짝 두꺼워 보인다　　　　세로획이
(세로획보다 살짝 얇게 보정한다)　기준 두께일 때

　획의 두께 대비는 자음과 모음에 모두 적용되어 가로획에 비해 세로획을 더 두껍게 설정한다. Light 두께를 가진 폰트의 경우 가로/세로의 두께가 4~8 유닛 차이 나도록 설계한다(174쪽 참고). 가로/세로의 차이가 적은 것은 시각보정만 수행한 경우이며, **차이가 큰 것은 시각보정과 더불어 세로획이 약간 두꺼운 느낌을 주도록 한** 것이다.

　획의 두께 대비 이론에 의하면 세로획을 기준으로 했을 때 사선으로 변함에 따라 두꺼워보이게 된다. 따라서 사선 형태가 세로획과 동일한 두께감을 가지게 하려면 조금 얇게 설정해야 한다. 이러한 상황에 해당하는 것이 '위'처럼 ㅜ의 아래쪽 짧은기둥을 사선 형태로 디자인하는 경우이다. 기둥의 두께가 95 유닛일 때 ㅜ의 짧은기둥은 93 유닛 정도로 설정해야 두께가 비슷해 보인다.

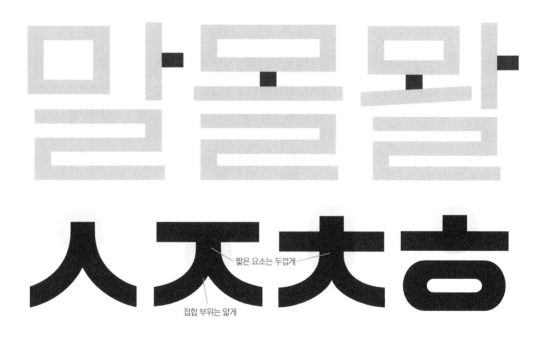

사선 형태로 된 권의 짧은기둥
두께(93 유닛)를 큰 기둥(95 유닛)에 비해
2 유닛 더 줄였다.

길이가 짧은 요소는 가늘어 보인다

길이가 짧은 요소는 가늘어 보이기 때문에 두껍게 보정해준다.[*] 한글에서 길이가 짧은 요소들은 모음에서 ㅏ, ㅗ, ㅘ, ㅚ, ㅙ 등에 있는 곁줄기와 짧은기둥이고 자음에서는 ㅅ, ㅈ, ㅊ, ㅎ 등에 있는 짧은 줄기나 꼭지이다.

짧은 요소는 두껍게

접합 부위는 얇게

ㅓ의 안쪽 곁줄기는 ㅏ의 바깥 곁줄기에 비해 충분히 크다. 길이가 짧은 요소에 대해 두께보정을 하는 것이므로 길이가 다소 긴 ㅓ의 안쪽 곁줄기에는 적용하지 않는다. 두 개의 곁줄기가 있는 ㅑ, ㅕ, ㅖ, ㅛ는 Light에서는 표준적인 두께로 설정하고 Bold에서는 표준적인 두께보다 얇게 설정한다.

[*] 박용락(2024), 『고딕 폰트 디자인 워크북』, 안그라픽스, p.28.

모음을 디자인할 때 생각해야 하는 것

〰〰〰〰〰〰〰〰〰〰〰〰〰〰〰〰〰〰〰〰〰〰〰〰〰〰〰〰〰〰〰〰〰〰

기둥을 어디까지 내려야 안정적인가

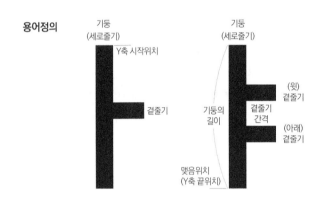

용어정의

기둥 (세로줄기)
Y축 시작위치
곁줄기

기둥 (세로줄기)
기둥의 길이
맺음위치 (Y축 끝위치)
곁줄기 간격
(윗) 곁줄기
(아래) 곁줄기

몸몰과 같은 세로모임꼴을 제외하고 모든 글자는 기둥이 있는 중성을 사용하고 있다. 글자를 만들다 보면 매 순간 중성의 기둥을 어느 지점에서 끝맺어야 할지 결정해야 하는 상황에 직면한다. 중성의 끝맺음 위치는 빈 공간의 크기와도 관련된다. 받침에 의해 주어진 공간 안에서 초성보다는 크게 끝 맺음 하는 것이 기본이지만 구체적인 수치를 정하는 것은 쉬운 일이 아니다.

받침의 윗부분이 가로줄기로 마감되는 형태

받침의 윗부분이 가로줄기로 마감되는 형태란 ㄱ, ㄷ, ㄹ, ㅁ, ㅈ, ㅋ, ㅌ, ㅍ 등이 받침으로 사용되는 형태를 말한다. 이들은 모두 상단이 가로막대로 마감되어 있다. 가로막대를 기준으로 삼아 60 유닛 떨어진 지점에서 종성을 끝맺음한다고 기계적으로 설정할 수도 있고, 유사한 형태를 5~6개 정도의 그룹으로 분류하여 끝맺음 위치를 정할 수도 있다.

엘리스 DX 널리체 Light의 경우 상단에 가로줄기가 있는 자음이 받침으로 사용될 경우
받침의 윗부분에서 일괄적으로 70 유닛 떨어진 지점에 세로기둥의 끝부분을 위치시키고 있다.

받침의 윗부분이 삼각형 모양으로 마감되는 형태

ㅅ, ㅇ, ㅆ과 같은 자음들은 위로 솟아오른 형태여서 윗부분이 삼각형 모양이 되고, 상단의 좌우에 넓은 공간이 생긴다. 이 공간을 보완하기 위해 **중성의 끝부분을 더 내려줄 필요가 있다.** ㅅ이 가장 많이 내려오고 ㅇ과 ㅆ은 유사한 크기로 내려온다.

받침으로 쓰는 자음이 좌우에 열린 공간이 있을 경우 중성의 끝부분을 많이 내려준다.

ㄴ, ㅊ, ㅎ이 받침으로 올 때

ㄴ은 넓은 열린 속공간으로 인해 초성과 중성에게 많은 공간을 사용할 수 있도록 해준다. 따라서 초성의 세로 크기도 커져야 하며, 중성도 아래쪽으로 많이 끌고 내려와야 한다. ㅊ과 ㅎ은 형태를 어떻게 디자인했는지에 따라 끝맺음 위치를 정해야 한다. ㅊ, ㅎ 형태로 디자인했다면 중간의 가로줄기를 기준삼아 중성의 끝위치를 정하고, ㅊ, ㅎ 형태로 디자인하면 위쪽에 있는 짧은 가로줄기에 닿을 듯한 곳에서 끝맺는다.

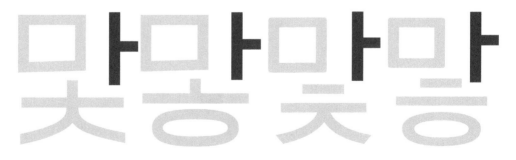

ㅊ, ㅎ은 어떤 형태로 디자인했는지에 따라 기둥의 끝맺음 위치를 정해준다.

민글자의 기둥은 종성의 하단보다 더 아래로 내려준다

마, 뫄와 같이 종성이 없는 글자를 민글자라고 한다. 민글자의 기둥은 밑선(받침의 하단부)보다 5~10 유닛 더 내려준다. 겹기둥을 가지는 민글자는 바깥쪽 기둥을 더 내려주고 안쪽 기둥은 더 올려준다.

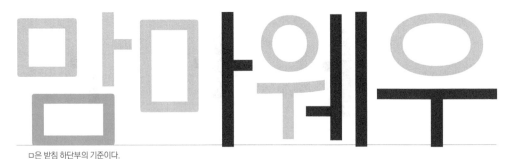

ㅁ은 받침 하단부의 기준이다.

민글자의 기둥은 밑선보다 5~10 유닛 더 내려준다.

ㅏ, ㅑ의 바깥 곁줄기를 어디에 위치시킬 것인가

ㅏ, ㅑ에서는 세로줄기에 부착되는 바깥 곁줄기의 Y축 위치를 어떻게 설정할 것인지가 큰 과제이다. **바깥 곁줄기는 초성의 시각적인 중심선보다 약간 위쪽으로 설정한다.** 뫄과 같은 형태는 **모** 전체를 초성이라고 보고 이것의 시각적인 중심선보다 약간 위쪽으로 설정한다.* 이렇게 배치하면 보통 기둥의 중심보다 위쪽으로 바깥 곁줄기가 위치하게 된다. 수치적인 중심보다 시각적인 중심을 기준으로 하는 이유는 **ㅎ, ㅊ**처럼 세로꼭지가 있는 경우 수치적인 중심보다 시각적인 중심선이 조금 더 아래에 있기 때문이다.

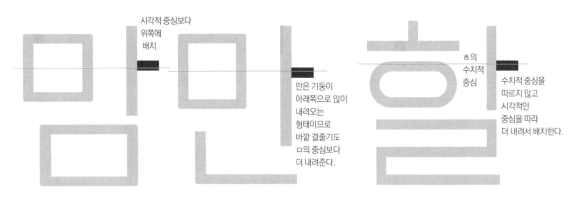

시각적 중심보다 위쪽에 배치

만은 기둥이 아래쪽으로 많이 내려오는 형태이므로 바깥 곁줄기도 ㅁ의 중심보다 더 내려준다.

ㅎ의 수치적 중심

수치적 중심을 따르지 않고 시각적인 중심을 따라 더 내려서 배치한다.

* 박용락, 변별점의 위치, https://blog.naver.com/rakfont/223696086652

ㅑ는 두 바깥 곁줄기가 ㅏ의 바깥 곁줄기를 1:2 정도로 분할하는 지점 또는 중앙 지점 등에 위치시킨다. Bold로 진행함에 따라 두께가 굵어질수록 중앙에 위치하게 해준다.

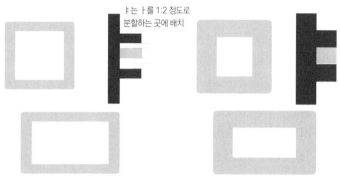

ㅑ는 ㅏ를 1:2 정도로
분할하는 곳에 배치

Light에서 맘과 얌의 바깥 곁줄기 세로위치
일반적으로 1:2 정도로 분할하는 위치로 설정된다.

Bold에서는 공간이 협소해지므로 중앙에
가깝게 ㅑ의 곁줄기가 배치된다.

바깥쪽 곁줄기는 폰트 제작자가 의도하는 중심선과 밀접한 관련이 있어 폰트마다 위치가 다른 편이다. 나눔고딕의 경우 곁줄기가 아래쪽으로 많이 내려와 있는 반면 KoPub 돋움체는 위쪽으로 형성되어 있다. 특히 '남'에서는 나눔고딕과 KoPub 돋움체의 생각이 완전히 다르다. KoPub 돋움체는 맘에 비해 남의 곁줄기가 더 위쪽으로 올라가고 있다.

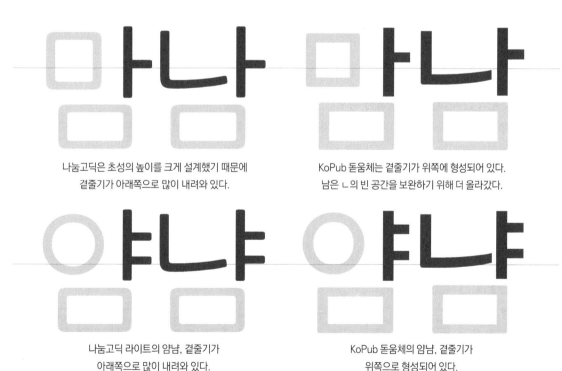

나눔고딕은 초성의 높이를 크게 설계했기 때문에
곁줄기가 아래쪽으로 많이 내려와 있다.

KoPub 돋움체는 곁줄기가 위쪽에 형성되어 있다.
남은 ㄴ의 빈 공간을 보완하기 위해 더 올라갔다.

나눔고딕 라이트의 얌냐, 곁줄기가
아래쪽으로 많이 내려와 있다.

KoPub 돋움체의 얌냐, 곁줄기가
위쪽으로 형성되어 있다.

안쪽 곁줄기의 Y축 위치를 어떻게 설정할 것인지, 안쪽 곁줄기를 어디에서 끝맺음할 것인지, '겸켬'
처럼 두 개의 안쪽 곁줄기가 있을 경우 끝부분을 같게 할 것인가 다르게 할 것인지를 생각해야 한다.

ㅓ, ㅕ 안쪽 곁줄기의 Y축 위치

안쪽 곁줄기가 한 개인 ㅓ 형태는 초성의 시각적 중심에 곁줄기의 Y축 위치를 두는 것이 일반적인
예이다. 시각적인 중심이므로 ㄱ과 같이 아래가 길게 늘어진 경우 수치적인 중심에서 더 위쪽으로
끌어올려주고 ㅎ과 같이 위쪽으로 솟아오른 요소가 있으면 곁줄기를 밑으로 내려준다. ㅕ의 두 곁줄
기는 ㅓ의 – 곁줄기를 중앙에 두면서 상황에 따라 위아래로 조금씩 움직여 배치한다.

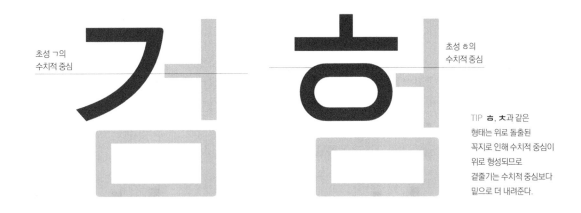

초성 ㄱ의
수치적 중심

초성 ㅎ의
수치적 중심

TIP ㅎ, ㅊ과 같은
형태는 위로 돌출된
꼭지로 인해 수치적 중심이
위로 형성되므로
곁줄기는 수치적 중심보다
밑으로 더 내려준다.

ㅓ, ㅕ의 안쪽 곁줄기의 끝맺음 위치

안쪽 곁줄기가 초성과 만나 자연스럽게 마감되는 형태는 끝맺음 위치에 대한 고민이 없다. 이때는
초성이 닫혀 있거나(ㅁ, ㅂ, ㅇ), 오른쪽 끝이 막혀있는 형태(ㄱ, ㅋ, ㄲ)여야 하는데 개수가 적으니 매번
끝맺음 위치를 결정해줘야 하는 상황에 부딪힌다. ㅁ, ㅂ, ㅇ도 초성에 붙여주지 않고 끝나는 형태로
설계하면 모든 상황에서 끝맺음 위치를 살펴야 한다(곁줄기에서 오른쪽이 시작위치, 왼쪽이 끝맺음 위치로
표현했다).

멈범엄뻠
검넘덜럼섬점첨컴텀펌험껌떰썸쩜

4:15. 안쪽 곁줄기가 초성과 만나 종결된 형태 4개와 만나지 않고 종결된 형태 15개로 구성된 KoPub 돋움체

ㅓ, ㅕ에서 안쪽 곁줄기의 길이가 같은가?

ㅏ, ㅑ에서 바깥 곁줄기가 1개일 때와 2개일 때 두께를 다르게 해줄 수 있지만 길이를 다르게 하는 경우는 거의 없다. 그러나 멈몀과 같이 안쪽 곁줄기가 초성과 만나 자연스럽게 마감되는 형태를 제외하고 모든 형태에서 ㅓ와 ㅕ의 안쪽 곁줄기 길이와 두께를 살펴야 한다. Light에서는 획의 두께가 얇기 때문에 넘과 념의 안쪽 곁줄기의 두께가 큰 차이가 나지 않는다. 그러나 길이는 다르게 설정하는 것이 대부분이다.

동일한 조형구조에서 Light 굵기의 경우 안쪽 곁줄기가 2개인 형태는 1개인 형태에 비해 길이는 10~20 유닛 정도 작게 설정되고, 두께는 동일하거나 1~2 유닛 정도 줄어든다.

본문용 고딕인 KoPub 돋움체 Light는 ㅓ에 비해 ㅕ의 곁줄기가 10 유닛 짧으며 두께 또한 2 유닛 정도 얇다.

제목용 헤드라인 계열인 카페24 아네모네 에어는 ㅓ에 비해 ㅕ의 곁줄기가 25 유닛 짧다. 안쪽 곁줄기의 두께는 ㅓ와 동일하다.

참고 넘념의 변화는 묘묘에도 그대로 적용한다. 묘묘와 같이 짧은기둥을 자음에 붙이지 않는 형태일 때, 묘의 짧은기둥이 ㅁ과 50 유닛 떨어져 끝맺을 경우 묘는 60 유닛 떨어뜨린다.

겹기둥(ㅐ,ㅒ,ㅔ,ㅖ)에서 생각해야 할 것

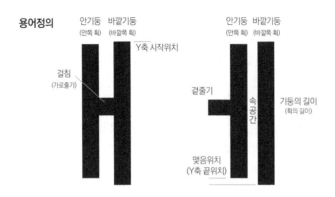

ㅏ, ㅓ, ㅣ는 하나의 기둥만 있으므로 글자를 구성할 때 어디에 위치시키고, 어느 지점에서 끝맺음해야 할 지만 고려하면 된다. 이에 비해 맴, 멤 등은 두 개의 세로줄기, 즉 겹기둥을 가지고 있다.

겹기둥을 가진 글자에서 생각해야 할 것으로 ❶안기둥의 X축 위치, 두 기둥의 굵기 차이, 두 기둥의 Y축 시작위치와 끝위치, 두 기둥 사이에 위치하는 가로줄기(걸침)의 Y축 위치와 같은 조형적 요소와 더불어 ❷글자를 만들 때 컴포넌트나 레퍼런스를 어떤 방식으로 적용할 것인지에 대한 제작 방법론적 요소가 있다.

겹기둥의 관심 사항

유형	관심 사항	검토할 사항
ㅐ, ㅒ, ㅔ, ㅖ	공간배치·굵기·크기	ㅐ, ㅔ 안기둥의 X축 위치(ㅐ, ㅔ의 너비)
		ㅐ, ㅔ 두 기둥의 Y축 시작위치를 위치를 같게 한다/달리 한다
		ㅐ, ㅔ 두 기둥의 굵기를 같게 한다/달리 한다
	컴포넌트 구성방식	ㅣ,ㅡ,ㅣ를 사용해 조합할 것인가/ㅐ, ㅔ를 한 몸으로 만들 것인가

이러한 선택사항은 왠, 웰과 같은 겹기둥을 가진 글자를 만들 때도 적용된다. 다만 왠, 웰의 형태는 맴, 멤에 글자수가 많지 않고(2,780자 대상), 초성에 어떤 자음이 와도 대부분 형태가 유사해 기둥의 굵기와 위치변화가 둔한 편이다.

ㅐ, ㅔ 안기둥의 X축 위치

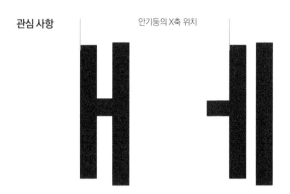

관심 사항 안기둥의 X축 위치

같은 초성에서 맴멤형태의 안기둥 위치 차이

맴멤/앨엘과 같이 동일한 초성이 오더라도 ㅐ에 비해 ㅔ는 안기둥이 Light는 20~30 유닛, Bold는 10~20 유닛 더 뒤쪽에 위치한다. ㅐ, ㅔ의 시각보정에 의한 것일수도 있고, ㅔ는 안쪽 곁줄기가 공간을 차지하고 있으므로 안기둥을 더 뒤쪽으로 위치시키는 것일 수도 있다. 어떤 이론에 기반하든지 ㅔ는 ㅐ보다 안기둥이 뒤쪽에 위치한다.

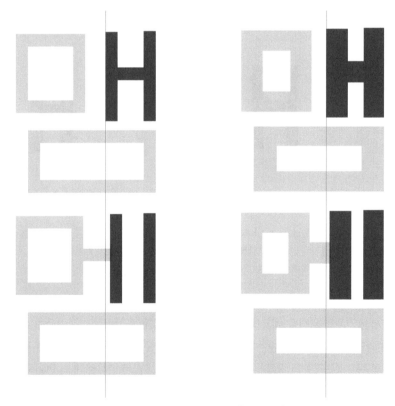

맴멤에서 멤의 안기둥 위치가 획이 가는 Light는 30 유닛, 두꺼운 Bold에서는 20유닛 더 뒤에 위치해 있다.
굵기가 두꺼워질수록 차이를 줄여나간다.

초성이 다름에 따른 안기둥의 X축 위치 차이

맴의 ㅐ와 햄의 ㅐ에서 안기둥의 위치가 동일할 것 같지만 그렇지 않다. 햄은 ㅎ을 그리기 위해 많은
공간이 필요한 까닭에 대부분의 폰트에서 햄의 ㅐ의 안기둥이 뒤로 밀려 있다.

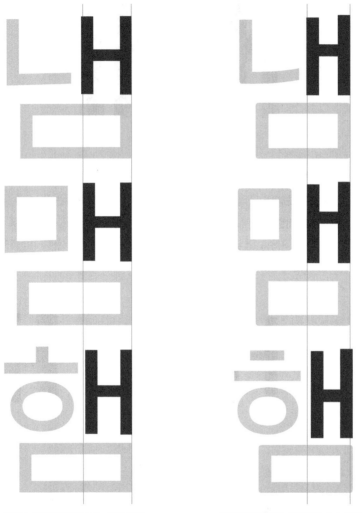

엘리스 DX 널리체 Light는 맴에 비해
냄의 ㅐ는 안기둥이 더 앞쪽에 위치하며,
햄의 ㅐ는 더 뒤쪽에 위치한다.

본문용 고딕으로 설계된 KoPub 돋움체
Medium에서 햄의 ㅐ는 가로폭이 작으면서
ㅐ 전체가 뒤로 많이 밀려 있다.

ㅐ, ㅔ에서 안기둥의 위치를 ㅁ에 비해 앞으로 끌어올 것인지, 뒤로 밀 것인지는 초성에 위치한
자음의 너비와 생김새에 영향을 받는다. 초성의 너비에 대한 사항은 앞의 94쪽에 자세하게 설명
되어 있다. 제목용 헤드라인형 글꼴인 G마켓 산스는 다음과 같은 분류로 ㅐ의 안기둥 위치를 적용
하고 있다.

G마켓 산스 Light의 'ㅐ' 안기둥 위치 변화(모든 글자의 글자폭은 962로 동일하다.)

글자유형	안기둥 시작위치	맴과의 차이
갬/샘	573	−5
맴/냄/댐/뱀/앰/잼/챔/캠/탬	578	0 (기준)
햄	583	+5
팸	593	+15
깸/땜/쌤/쨈	613	+30
뺌	668	+85

※ 팸의 ㅐ 안기둥이 맴에 비해 15 유닛이나 뒤쪽에 위치한 것은 G마켓 산스의 특성이다. 보통 팸은 맴과 유사하게 위치시킨다.

 G마켓 산스는 맴을 기준으로 했을 때, 갬/샘은 안기둥을 5 유닛 앞으로 더 내었으며, 햄은 뒤쪽으로 5 유닛 밀었다. 공간이 많이 필요한 뺌은 안기둥의 위치가 85 유닛 뒤쪽에 배치되어 있으며, 바깥기둥 위치도 더 뒤쪽으로 밀었다.

참고 안기둥이 놓이는 X축 위치는 초성에 사용된 자음의 크기(물리적 공간 및 시각적 공간)에 의해 결정된다. 많은 경우 '갬냄'은 안기둥이 앞으로 딸려나가며 '햄'은 안기둥이 오른쪽으로 밀려난다. 자음을 유사한 크기를 가진 것끼리 어떻게 묶느냐가 ㅐ의 컴포넌트를 몇 종류로 만들어야 하는가를 결정한다. 크기와 시각적 공간에 의해 자음을 그룹화하는 것에 대한 연구는 이용제에 의해 수행된 바 있다. [*]

* 이용제는 가로모임꼴 받친글자에서 첫 닿자는 [ㄱ] [ㄴ, ㄷ, ㅁ, ㅅ, ㅇ] [ㅈ, ㅋ] [ㅍ, ㄲ, ㅆ] [ㄹ, ㅂ, ㅊ, ㅌ, ㄸ] [ㅎ, ㅃ, ㅉ]로 분류하고, 세로모임꼴 받친글자에서 첫 닿자는 [ㄱ, ㅅ] [ㄴ] [ㄷ, ㅁ, ㅇ, ㅈ, ㅋ] [ㅍ, ㄲ, ㅆ] [ㄹ, ㅂ, ㅊ, ㅌ, ㄸ] [ㅎ, ㅃ, ㅉ]로, 가로모임과 섞임모임꼴 받침닿자는 [ㄱ, ㄷ, ㅁ, ㅅ, ㅇ] [ㄴ] [ㅈ, ㅋ, ㅍ, ㄲ] [ㄹ, ㅂ, ㅌ, ㄳ, ㅆ] [ㅊ, ㅎ] [ㄵ, ㄶ, ㄺ, ㄻ, ㄼ, ㄽ, ㄾ, ㄿ, ㅀ, ㅄ]로, 세로모임꼴 받침닿자는 [ㄱ, ㄷ, ㅁ, ㅇ] [ㄴ] [ㅅ, ㅈ, ㅋ, ㅍ, ㄲ] [ㄹ, ㅂ, ㅌ, ㄳ, ㅆ] [ㅊ, ㅎ] [ㄵ, ㄶ, ㄺ, ㄻ, ㄼ, ㄽ, ㄾ, ㄿ, ㅀ, ㅄ]로 분류하고 있다(이용제(2016), 「네모틀 한글 조합규칙에서 닿자 그룹 설정 방법 제안」, 『글자씨』 8(2), pp.60~74, 한국타이포그라피학회.). 첫 닿자는 초성, 받침닿자는 종성을 뜻한다. 학술적인 내용의 인용이므로 존칭을 생략했다.

초성 속으로 파고드는 ㅔ

ㅐ에 비해 ㅔ는 한 가지 더 고려해야 할 요소가 있다. ㅐ는 두 개의 기둥으로 양쪽이 막혀 있는 반면 ㅔ는 앞으로 튀어나온 곁줄기가 존재한다. 이 곁줄기가 멤, 엠, 벰과 같이 초성과 만나 자연스럽게 마감되는 유형, 넴, 셈, 뎀과 같이 초성의 안쪽으로 파고들어가다 적당한 지점에서 끝나는 유형이 있다. **안쪽 곁줄기가 초성 안쪽으로 파고들어가는 글자는 ㅔ의 안기둥을 더 끌어올 필요가 있다.** 따라서 멤에 비해 넴의 ㅔ 안기둥이 더 앞에 위치하게 된다.

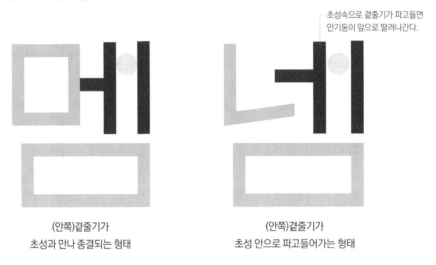

초성속으로 곁줄기가 파고들면
안기둥이 앞으로 딸려나간다.

(안쪽)곁줄기가
초성과 만나 종결되는 형태

(안쪽)곁줄기가
초성 안으로 파고들어가는 형태

ㅐ, ㅔ의 안기둥과 바깥기둥의 두께 차이

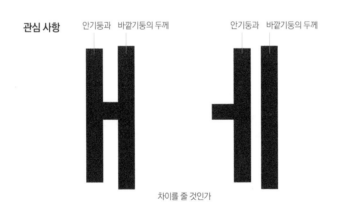

관심 사항

안기둥과 바깥기둥의 두께

안기둥과 바깥기둥의 두께

차이를 줄 것인가

Thin, ExtraLight, Light, Regular 단계까지는 글자의 두께가 얇기 때문에 대다수 글자에서 가로획과 세로기둥의 두께비를 일정하게 가져갈 수 있다. 예를 들어 ExtraLight에서 가로획 두께 30, 세로기둥 두께 35 등으로 맘, 맴, 뭘, 뫘, 웰를 구성할 수 있다. 그리고 ㅐ, ㅔ에서도 안기둥과 바깥기둥의 두께를 동일하게 설정하기도 한다.

두께가 두꺼워지는 단계에 이르면 시각적인 안정을 위해 바깥기둥을 더 두껍게 만든다. 보통 Medium 또는 Bold 단계부터는 ㅐ와 ㅔ에서 두 기둥의 두께를 달리한다. 어느 정도의 수치로 차이를 줄 것인가가 과제이다. 3개의 두께를 가지는 G마켓 산스의 ㅐ, ㅔ 가로세로 두께를 살펴보자.

ㅐ, ㅔ의 굵기 변화가 거의 없는 G마켓 산스

	Light	Medium	Bold
맴의 ㅐ 안쪽/바깥쪽 기둥	42:42	94:94	156:158
멤의 ㅔ 안쪽/바깥쪽 기둥	42:42	93:94	156:158
차이	차이 없음	거의 차이 없음	2차이

G마켓 산스는 글자별 변화를 거의 주지 않은 폰트이다. Bold 단계에서 2 유닛의 차이를 두어 ㅐ, ㅔ의 안기둥과 바깥기둥을 만들고 있으며, Light나 Medium 단계는 동일한 두께로 지정되어 있다. 이에 비해 9개의 두께변화를 가지는 Gothic A1은 얇은 단계에서부터 ㅐ, ㅔ에 안쪽과 바깥쪽에 대해 두께 차이를 주고 있으며, 두꺼워질수록 그 차이를 더 심하게 가져가고 있다.

글자 두께별로 ㅐ, ㅔ의 굵기 변화가 커지는 Gothic A1

	Thin	Light	Regular	Medium	Bold	Black
맴의 ㅐ 안쪽/바깥쪽 기둥	24:26	54:57	68:73	83:89	114:122	143:153
멤의 ㅔ 안쪽/바깥쪽 기둥	24:26	54:57	68:73	83:89	114:122	143:153
차이	2차이	3차이	5차이	6차이	8차이	10차이

각 단계마다 모두 두께변화를 준 형태는 Thin과 Black이라는 두 개의 마스터를 통해 둘 사이에 존재하는 Light, Medium, Bold 등의 두께를 인터폴레이션으로 생성했을 때 많이 나타난다.

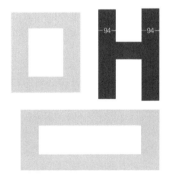

G마켓 산스 Medium의 ㅐ 두께. 안기둥과 바깥기둥 모두 94 유닛으로 되어 있다.

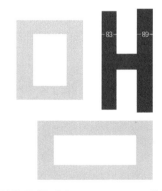

비슷한 두께를 가진 Gothic A1 Medium은 안기둥 83, 바깥기둥 89로 6 유닛의 두께 차이를 보여준다.

ㅐ, ㅔ 두 기둥의 Y축 시작위치와 끝위치

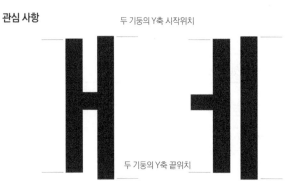

관심 사항

두 기둥의 Y축 시작위치

두 기둥의 Y축 끝위치

보통은 시각적인 안정을 꾀하기 위해 안쪽 기둥의 Y축 시작위치를 5~20 유닛 정도 더 내려준다. 본문용 고딕으로 디자인된 경우 15 유닛 정도의 차이를 두며, 제목용 헤드라인으로 디자인된 폰트는 5 유닛 정도의 차이를 두고 있다.

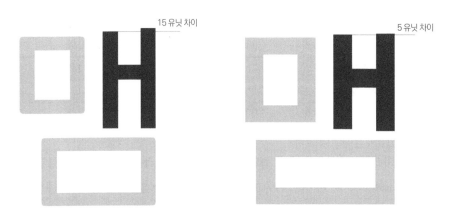

15 유닛 차이

5 유닛 차이

두 기둥의 Y축 시작위치에서, 본문용 고딕으로 디자인된 KoPub 돋움체는 15 유닛의 차이를 두고 있으며, 헤드라인 계열인 G마켓 산스는 5 유닛 정도의 차이를 두고 있다.

ㅐ, ㅔ에서 두 기둥이 끝나는 Y축 위치에 대해서도 ❶꼭 필요한 경우에만 끝위치를 다르게 하기 와 ❷대부분의 경우에서 끝위치를 다르게 하기를 선택할 수 있다.

꼭 필요한 경우에만 끝위치를 다르게 하기

대부분의 경우 두 기둥의 끝부분을 일치시키고, 겟, 겠, 겡과 같이 받침의 윗부분이 삼각형 모양이라서 좌우에 큰 공간이 생기는 경우만 바깥쪽 기둥을 더 아래로 내려 빈 공간을 보완해주는 방식이다. 엘리스 DX 널리체, 카페24 아네모네와 같이 제목용 헤드라인 형태로 디자인되는 폰트들이 이 방식을 따르고 있다.

대부분의 경우에서 끝위치를 다르게 하기

받침의 특성에 따른 공간은 신경쓰지 않고 맴과 같이 ㅁ으로 끝나더라도 두 기둥의 끝위치를 일부러 다르게 설정해 글자에 개성을 심어주는 것이다. 이때 끝위치의 차이를 크게 가져갈 것인지, 작게 가져갈 것인지 선택할 수 있다.

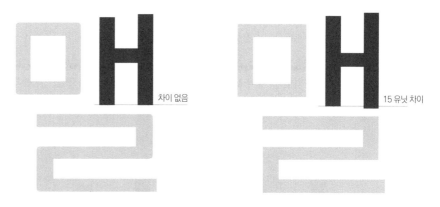

두 기둥의 끝위치에서, 차이 없이 동일하게 끝맺은 KoPub 돋움체 Medium과
15 유닛 이상의 차이를 둔 Noto Sans KR Regular

두 기둥의 끝맺음 위치 차이를 크게 설정하는 경우에도 Bold, ExtraBold 등으로 두께가 굵어짐에 따라 차이를 줄여나간다. 나눔고딕과 Noto Sans KR은 모든 경우에서 두 기둥의 끝위치를 달리하고 있는데 Light에서는 15 유닛 이상의 큰 차이를, Bold에서는 10 유닛의 차이를 두고 있다.

지금까지 살펴본 변화로 인해 ㅐ, ㅔ에서 안기둥은 두께가 더 얇아지고, 시작위치도 아래로 설정되고, 끝위치도 바깥기둥보다 더 위쪽으로 설정되는 변형이 가해진다.

곁줄기가 초성 속으로 파고듦에 따른 글자 전체의 변화

멈멈과 같이 ㅓ, ㅕ의 곁줄기가 초성과 만나 자연스럽게 끝맺음되는 형태에 비해 넘념/덤뎜/텀텸/
펌폄/섬셤/점졈/첨쳠/썸쎰/쩜쩸은 한 개 또는 두 개의 곁줄기가 초성 속으로 파고드는 형태이다.
이 형태 중 특히 자음에 가로획이 있는 넘념/덤뎜/텀텸/펌폄은 두 개의 안쪽 곁줄기를 가진 형태일
때 초성의 높이를 늘려주지 않으면 곁줄기와 초성이 부딪혀 조형미가 떨어지는 문제가 생긴다.

　　이러한 문제를 해결하기 위해 넘덤에 비해 념뎜의 초성 높이를 대폭 늘려준다. 펌폄/텀텸도 같은
방식이지만 변화의 폭이 넘념/덤뎜에 비해 작다. 초성 높이가 커지므로 받침의 높이는 작아져야 하
고, 받침이 작아지므로 중성 세로기둥을 더 아래로 끌고 내려와야 한다. 이러한 변화로 인해 남넘념
의 초성/중성/종성 높이에 큰 변화가 생긴다.

남➝넘(+10)➝념(++20)의 가중치로 변화를 주는 형태

큰 변화폭을 가져가는 형태로서, 남의 초성이 Y300에서 끝났다면 넘은 10 더 내려서 Y290, 념은
넘에서 20 더 내려서 Y270에서 끝맺는 방식이다. 남넘념은 0/10/30의 차이를 가지게 된다. 초성
이 이렇게 크게 변화하면 받침도 넘에서 10 유닛 더 내리고, 념에서 다시 15~20 유닛 더 내려주어
야 하며 중성의 세로기둥도 넘10/념15~25의 크기로 더 내려줘야 한다. 큰 폭의 변화는 남넘념/담
덤뎜에서 많이 나타난다.

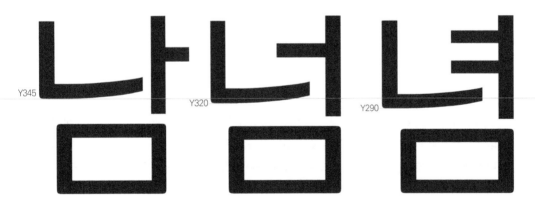

KoPub 돋움체 Medium의 남넘념 크기 변화. 초성 ㄴ의 끝이 Y345 → Y320 → Y290의 순으로 0/25/55의 격차가 나타나
고 있다. 이에 따라 받침의 높이도 Y218 → Y203 → Y191의 순서대로 낮아지고 중성 세로기둥도 커지고 있다.

남➝넘(0)➝념(+10 또는 +20)의 수치로 변화를 주는 형태

초성의 높이가 충분히 큰 글자의 경우 안쪽 곁줄기가 한 개인 것은 변화 없이 만들고 두 개인 념 형태
는 어쩔 수 없이 큰 변화를 가져가는 방식이다. 예를 들어 남넘 모두 Y300, 념 Y290 또는 Y280의

TIP 이렇게 초성의
높이가 차이나도록
해주는 것은 두 개의
안쪽 곁줄기가 들어오는
자리를 마련한다는
의도 외에 향후 볼드
두께를 위한 여유분을
미리 안배하는 의도도
있다.

변화를 가져간다. 이 형태를 취하면 남과 넘의 받침과 중성 세로기둥 크기를 동일하게 설정하고 넘에서만 변화를 준다. 넘 형태에서 초성과 종성에 델타 필터를 적용하여 높이만 조금 변화시키면 된다. 팜펌폄/탐텀텀 형태에서 사용할 수 있다.

델타 필터
☞ 62쪽

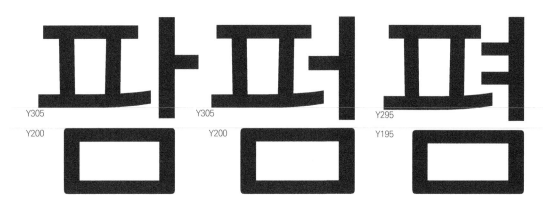

팜펌폄은 왜 변화의 폭이 작을까? 그 이유는 곁줄기가 초성 안으로 깊게 들어오지 않는 형태이기 때문이다.
펌이 ㅍ과 ㅁ에 델타 필터를 적용하여 높이변화를 수행했으므로 일단 레퍼런스를 사용해 펌과 폄을 만들어줄 수 있어 편리하다.

남➔넘(+5)➔녬(++5)의 동일한 가중치로 변화를 주는 형태

남넘녬의 순서대로 5 유닛씩 초성이 높이를 크게 해주는 형태이다. 남과 녬이 10 유닛의 차이가 나타나므로 남넘녬 형태에서 받침과 중성의 크기를 변화시키지 않아도 된다. 기다란 모습이면서 오른쪽에 빈 공간이 있는 삼섬셤/잠점점/참첨첨/쌈썸셤/짬쩜쩜에서 사용할 수 있다.

삼섬셤의 변화
☞ 254쪽

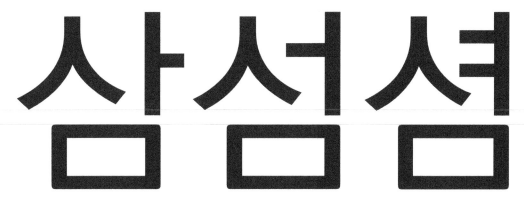

KoPub 돋움체 Medium의 삼섬셤 크기변화. 섬과 셤의 초성을 5 유닛씩 커지도록 설정하고,
중성과 종성의 높이는 2~3 유닛의 차이를 주는 등 큰 차이 없이 설정하고 있다.

볼드 두께에서 두 개로 된 안쪽 곁줄기 처리

뎐, 젼과 같이 두 개의 안쪽 곁줄기가 초성 속으로 파고드는 형태일 때 획의 두께가 얇은 Light, Regular에서는 ㅕ, ㅖ의 안쪽 곁줄기를 초성 내부에 안정적으로 배치할 수 있다. 그러나 획이 두꺼워지는 Bold, ExtraBold, Black 단계에 이르면 초성의 획 분만 아니라 곁줄기의 획도 두꺼워져 초성 내부로 곁줄기를 넣어줄 수 없다.

초성의 가로는 줄이고, 세로는 늘리고

이를 해결하기 위해서는 초성의 높이를 더 키워주고, 그래도 여의치 않을 때는 초성의 폭을 많이 줄여서 공간을 확보한 다음 두 개의 안쪽 곁줄기를 배치한다. 초성의 폭을 줄이더라도 안쪽 곁줄기의 길이가 마냥 커지지는 않는다. 공간이 충분하지 않기 때문이다.

Bold에서 안쪽 곁줄기가 한 개일 때는 초성 안에 안정적으로 넣어줄 수 있다.

방법1: 두 개의 곁줄기를 모두 초성 안에 넣을 수 없어 초성의 폭을 줄여주었다.

방법2: 초성 ㄷ의 윗부분 길이를 크게 줄이고 아래 곁줄기는 초성과 겹치게 하였다.

초성 안으로 안정적으로 들어간 한 개의 곁줄기

두 개의 곁줄기를 모두 초성 안에 넣어주기 위해 초성의 높이를 많이 늘려주었다.

조형구조에 따른 초성/중성/종성의 크기 변화

한글의 조형구조
☞ 144쪽

한글은 맘뫔몸과 같이 초성과 종성에 동일한 자음이 사용되더라도 중성에 어떤 모음이 오는지에 따라 조형구조가 달라진다. 특히 중성에 사용된 모음의 획이 많은지 적은지에 따라 초성/중성/종성의 높이가 달라진다. 자음과 모음의 높이는,

<div align="center">

가로모임꼴 맘멈밈 형태

↓

가로모임꼴 맴멤 형태

↓

섞임모임꼴 뫔묌밈 형태

↓

섞임모임꼴 뭠뮘 형태

↓

섞임모임꼴 뭼 형데

</div>

맴 형태의
크기변화
☞ 106쪽

라는 조형구조에 맞게 순차적으로 자음은 작아지고 모음은 커져야 글자의 균형이 맞는다(단, 맴 형태의 초성 높이는 맘 형태보다 커진다). 예를 들어 맘의 ㅏ 높이가 뫔의 ㅏ 높이보다 커지는 경우는 거의 없다. 다만, ㄴ받침은 위쪽으로 넓은 공간이 있어 이를 보완하기 위해 중성의 세로기둥이 아래쪽으로 많이 내려오며, 만맨완원뭰의 세로기둥 크기가 유사하거나 변화의 폭이 작다.

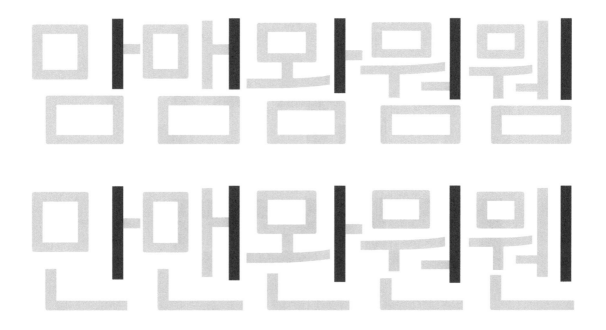

ㄲ, ㄸ, ㅃ, ㅆ, ㅉ에서의 변화

ㄲ, ㄸ, ㅃ, ㅆ, ㅉ는 중성의 시작위치와 굵기가 단자음과 다르다

ㄲ, ㄸ, ㅃ, ㅆ, ㅉ는 태생적으로 많은 공간을 필요로 한다. 그래서 같은 ㄹ 구조로 되어 있는 담과 땀에서 ㄸ은 ㄷ에 비해 더 앞으로 나와 있고, 땀의 ㄹ은 담의 ㄹ에 비해 더 뒤에 위치할 수도 있다. 이러한 현상은 Bold로 진입하는 순간 더 확실하게 나타난다. 획의 굵기가 굵어짐에 따라 더 많은 공간이 필요해지기 때문이다.

Thin이나 Light 정도의 굵기에서는 두께와 위치를 단자음과 같게 설정해줘도 된다. 획의 두께가 가늘어서 작은 공간에서도 조형미 있게 그려낼 수 있기 때문이다.

G마켓 산스 Bold에서 땀의 ㅏ 위치를 뒤로 더 밀고, ㅏ 바깥 곁줄기의 크기도 작게 설정하고, ㅏ의
세로줄기 두께도 줄인 모습. 땀에서 ㅏ가 뒤로 밀림에 따라 담과 땀의 종성 ㅁ이 같은 위치에서 시작
했음에도 땀의 ㅁ 너비가 더 늘어났다. **담과 땀의 글자폭은 962, RSB는 11로 동일하다.**

엘리스 DX 널리체 Medium은 담과 땀의 글자폭을 다르게 설정했다. 담은 940, 땀은 960
글자폭으로 설정해 그리는 공간이 더 필요한 땀의 글자폭을 20 유닛 늘려준 것이다.
글자폭을 늘려줬는데도 땀의 중성 ㅏ는 담의 ㅏ에 비해 35 유닛 뒤에서 시작한다.

담의 ┫에 비해 땀의 ┫이 더 뒤쪽으로 위치할 경우 두 가지 문제를 점검해야 한다. 바로 사이드베어링과 종성의 너비에 관한 사항이다. 동일한 글자폭을 가질 때 땀의 ┫이 더 뒤쪽으로 이동함에 따라 땀의 오른쪽 사이드베어링은 작아질 수밖에 없다. 담과 동일한 사이드베어링 값을 가지게 하려면 ┠에서 바깥쪽 곁줄기의 길이를 줄여야 한다. 바깥쪽 곁줄기의 길이를 줄이지 않고 그대로 둘 경우 (예컨대) 담의 ┠ 오른쪽 사이드베어링은 10인데, 땀의 ┠ 오른쪽 사이드베어링은 5가 된다. 이러한 문제에 대처하는 네 가지 선택사항이 있다.

복합자음(ㄲ, ㄸ, ㅃ, ㅆ, ㅉ)을 만들 때 글자폭 크기에 대한 선택 사항

선택사항	특징
ㄲ, ㄸ, ㅃ, ㅆ, ㅉ가 사용된 글자의 글자폭을 크게 설정한다.	공간이 확보되므로 단자음에 사용한 자음/모음의 컴포넌트를 사용할 수 있다. 상대위치만 이동시키면 된다.
글자폭을 그대로 두고, ┠의 바깥쪽 곁줄기 크기를 줄인다.	┠의 형태가 변하므로 복합자음에 맞는 컴포넌트를 따로 만들거나 델타 필터를 적용하여 바깥 곁줄기의 크기를 줄인다.
글자폭을 그대로 둔다. ┠도 조정하지 않는다.	ㄲ, ㄸ, ㅃ, ㅆ, ㅉ는 글자사이 간격이 조밀해지는 문제점이 발생한다. Thin이나 Light에서 이 방법을 사용할 수 있다.
글자폭을 크게 하고, ┠의 바깥쪽 곁줄기 길이를 줄이고, ┠의 기둥 두께도 줄인다.	좋다. 작업량이 많아진다.

가 뒤로 밀리면

오른쪽 사이드베어링에 영향을 준다.
· 사이드베어링을 맞추기 위해 곁줄기 길이를 줄인다.
· ┠의 기둥 두께도 줄일 수 있다.
· ┠의 형태가 달라지므로 단자음에 사용된 ┠를 사용할 수 없다.
앞 공간이 더 생긴다.
· 넓어진 앞 공간에 맞게 받침의 너비를 크게 할 수도 있다.

'땀'의 글자폭을 '담'에 비해 더 크게 설정하면 사용공간이 늘어나 담과 동일한 ┠를 사용하여 상대위치만 조정해 글자를 만들 수 있다. 담과 땀의 글자폭이 다르게 설정된 폰트로 엘리스 DX 널리체가 있다.

담이든 땀이든 글자폭을 동일하게 가져갈 경우 ┠의 바깥쪽 곁줄기의 크기를 줄여 담과 땀의 오른쪽 사이드베어링을 동일하게 할 것인지, 담은 10, 땀은 5와 같은 형식으로 할 것인지를 선택할 수 있다.

┠의 바깥쪽 곁줄기 길이를 줄이는 것으로 선택하다면 '담'에 사용했던 ┠를 ㄲ, ㄸ, ㅃ, ㅆ, ㅉ에 맞게 바깥쪽 곁줄기를 5 유닛 줄인 ┠로 조정해야 한다. ┠의 위치가 뒤쪽으로 밀릴 경우 그 만큼의 앞쪽 공간이 더 생긴다. 이 변화에 맞추어 깜땀밤쌈짬의 경우 종성의 너비를 더 크게 해야 할 필요성이 제기된다. 같은 ㅁ 받침이라 해도 단자음 맘에 비해 복합자음 깜의 ㅁ 가로폭이 더 큰 것이다. 이 변화를 수행하는 폰트도 있고, 수행하지 않은 폰트도 있다. 선택은 작업자의 몫이다.

❶ 기둥 자체를 뒤로 밀까? ❷ 기둥 두께만 줄일까? ❸ 기둥도 밀고 곁줄기 길이도 줄일까?

TIP 델타 필터를 이용하면 레퍼런스로 연결된 상태에서 크기를 조절할 수 있다. ☞ 62쪽

ㅘ, ㅚ, ㅙ 섞임모임꼴에서 짧은기둥의 끝위치 설정

섞임모임꼴 중 ㅘ, ㅚ, ㅙ 형태에서는 ㅗ에 붙은 짧은기둥을 초성에 붙여줄 수 있는 형태(완놘돤롼퇀봔완퐌홴)가 있고, 붙여줄 수 없는 형태(관콴솬좐촨콴퐌쏸쫜)가 있다. 붙여줄 수 없는 형태에서는 당연히 어디까지 짧은기둥을 끌고 올 것인가가 과제이다.

섞임모임꼴
괄웰과 같이 초성,
중성, 종성이
가로와 세로 형태로
조합되어
글자를 이루는 형태

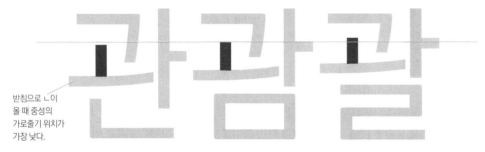

왐은 짧은기둥을 초성에 붙여서 종결시킬 수 있는 반면
관이나 솰은 짧은기둥을 적당한 지점에서 끝맺어야 한다.

섞임모임꼴에서 중성의 가로줄기가 가장 낮은 위치에 있는 것은 ㄴ 받침이 오는 글자이며, 가장 높은 위치에 있는 것은 ㄹ 받침이 오는 글자이다. **높이 판단의 기준인 ㅁ을 기준으로 하여 관과 괄 사이에서 알맞게 짧은기둥의 끝맺음 위치를 설정**한다.

받침으로 ㄴ이
올 때 중성의
가로줄기 위치가
가장 낮다.

ㅁ 받침을 기준으로 하여 ㄴ과 ㄹ 사이에서 짧은기둥의 끝맺음 위치를 정한다.
예를 들어 괌은 괌보다는 높고 괄보다는 낮게 설정한다.

짧은기둥은 Bold로 진행될 때 Light와 유사한 위치를 지키고 있거나 오히려 낮아진다.
위에 있는 자음이 아래쪽으로 확장되기 때문이다.

숌슘/좀죰/촘츔 형태의 짧은기둥 크기 설정

세로모임꼴 중 위쪽으로 향하는 짧은기둥이 초성과 만나지 않고 끝나는 형태로 숌슘/좀죰/촘츔, 쏨쑴/쫌쭘, 곰굠/콤쿰/꼼뀸이 있다.

숌슘/좀죰/촘츔 형태

초성에 사선 형태의 곡선이 있는 있는 글자로서 중앙은 공간이 크고, 가장자리로 갈수록 공간이 작은 형태이다. 이들 형태는 짧은기둥이 한 개인 형태에 비해 두 개인 형태의 짧은기둥 길이가 20 유닛 정도 아래 위치에서 끝맺음되며, 가로줄기(보)까지 10 유닛 정도 더 내려주기도 한다. 가로줄기가 20 유닛 이상 내려갈 경우 받침의 높이도 줄여준다.

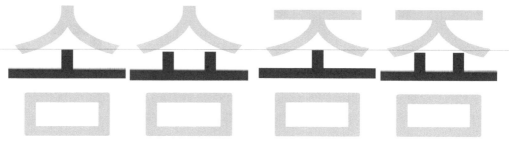

가장자리 공간이 작아짐에 따라 ㅛ 짧은기둥이 더 밑으로 내려오고 중성 가로줄기까지 아래로 내려준 모습

쏨쑴/쫌쭘 형태

숌좀과는 다르게 중앙 공간이 작고 좌우 공간이 더 큰 형태이다. 특히 ㅛ의 두 기둥이 ㅆ의 빈 곳으로 배치되는 형태이므로 오히려 ㅛ 형태의 짧은기둥 길이가 더 길어지게 된다. 가로줄기의 Y축 위치는 동일하게 설정한다.

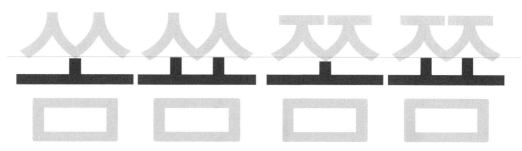

ㅛ 형태의 짧은기둥 두 개가 오히려 위로 올라간 모습

곰굠/콤쿰/꼼뀸 형태

짧은기둥이 초성 안을 유사한 크기로 파고들 수 있는 형태이다. 가로줄기의 Y축 위치를 동일하게 가져가면서 짧은기둥이 한 개일 때에 비해 두 개일 때의 높이를 10 유닛 정도 낮게 설정한다.

유사한 형태군에서 초성/중성/종성의 크기 통일하기

맘멈밈맴의 점검

유사한 형태군이란 맘먐멈몀밈맘맴멤몜/왐뫔뮘/뮌뭔과 같이 초성과 종성이 같은 형태이면서 중성만 바뀌는 구조를 말한다. 맘먐멈몀밈밈은 중성의 세로줄기가 끝나는 지점을 일치시키는 경우가 대부분이다. 이들에 비해 맴멤은 상단에 위치한 '매메'가 획이 꽉 차 있는 형태이므로 초성과 중성의 높이를 키우고 받침의 Y축 시작위치도 아래로 내려 '매메'가 사용하는 공간을 좀더 크게 해준다.

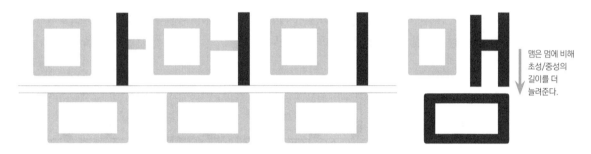

맴은 멈에 비해 초성/중성의 길이를 더 늘려준다.

맘먐멈몀밈밈의 세로줄기는 대부분 동일한 지점에서 끝난다. 이에 비해 맴멤의 세로줄기는 5~10 유닛 더 내려주고, 받침도 맘멈에 비해 5~10 유닛 정도 더 아래에서 시작한다.

밈 형태의 경우 멈멈 형태와 달리 중성에 곁줄기가 붙어 있지 않기 때문에 초성과 중성 사이에 존재하는 공간이 커보일 수 있다. 이를 보완하기 위해 밈 형태의 ❶초성 너비를 약간 크게 해준다거나, 시작위치를 5 유닛 정도 오른쪽으로 밀어 멈 형태에 비해 ❷살짝 홀쭉하게 만들기도 한다.

관귄권 형태의 짧은기둥 끝맺음 위치 동일성 점검

섞임모임꼴에서 중성의 짧은기둥이 초성 안쪽으로 파고들어가 끝맺음되는 글자에서는 유사한 형태의 짧은기둥이 끝나는 위치도 통일시켜야 한다. 글자를 완성한 후 '관귄권', '솬쉰신', '챤췬친'과 같은 글자들은 짧은기둥의 끝맺음 위치, 모음 가로줄기의 Y축 위치, 받침의 크기 등을 점검해야 한다.

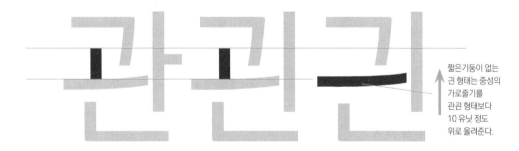

짧은기둥이 없는 권 형태는 중성의 가로줄기를 관귄 형태보다 10 유닛 정도 위로 올려준다.

동일한 초성과 종성으로 끝나면서 짧은기둥이 초성 안쪽으로 파고드는 형태는 짧은기둥이 끝나는 위치를 맞춰준다.

ㅏ, ㅑ, ㅓ, ㅕ, ㅐ, ㅒ, ㅔ, ㅖ의 컴포넌트/레퍼런스 구성 방식

기둥 1개 형태의 컴포넌트/레퍼런스 구성 방식

ㅏ, ㅑ, ㅓ, ㅕ는 기둥에 곁줄기가 부착되는 형태이다. 기둥에 시선을 주고, 곁줄기가 부가적으로 달라붙는다고 생각하면 갑걈검겸김에 모두 동일한 기둥을 컴포넌트나 레퍼런스로 사용하는 방식을 선택할 수 있다. 이에 비해 모음을 하나의 단위로 구성하는 것에 중심을 두면 분리된 조각을 사용하지 않고 ㅏ, ㅑ, ㅓ, ㅕ를 하나의 단위로 만들어 컴포넌트를 적용하는 방식을 선택하게 된다.

2,780자의 한글을 만들 때는 ㅓ를 −와 ㅣ의 분리된 조각으로 구성해 레퍼런스를 적용하면 작업이 편하다. 반면 11,172자를 만들 때는 하나의 단위로 만들어 컴포넌트만 사용해 제작하는 것이 좋다. 11,172자는 글자 수가 너무 많기 때문에 재사용되는 글자 조각들이 독자적인 글립으로 존재하지 않으면 관리하기 힘들기 때문이다.

알얄얼열일에 동일한 기둥을 레퍼런스로 사용한 모습. 곁줄기만 따로 그려주면 되어 편리하나 알의 기둥 두께와 얼의 기둥 두께에 차이가 없을 때 이용한다. 알에 비해 얼의 기둥을 2~3 유닛 더 두껍게 만드는 경우도 있기 때문이다. 기둥 두께가 다르면 알얄 형태와 얼열일 형태에 별개의 레퍼런스를 사용하거나 동일한 레퍼런스를 사용하고 얼열일의 기둥에 델타 필터를 적용해 두께를 변화시킨다.

알얄얼열일에 각기 다른 컴포넌트를 적용한 형태. 11,172자를 만들 때는 글자를 조각으로 분리하지 않고 모음이나 자음 단위로 단일 조각으로 만들어 컴포넌트를 적용한다.

겹기둥의 컴포넌트/레퍼런스 구성 방식

ㅐ, ㅔ는 유사한 크기를 가진 기둥 두 개(ㅣㅣ), 두 기둥 사이를 가로지르는 가로줄기(ㅡ, 걸침이라고 부른다), 기둥에 부착되어 안쪽으로 뻗어나가는 곁줄기(ㅐ, ㅔ)가 있는 형태이다. 따라서 컴포넌트나 레퍼런스를 통해 ㅣ, ㅡ라는 글자 조각을 공통으로 사용할 수 있는 여지가 많다.

ㅣ, ㅡ를 조합해 레퍼런스로 사용하는 경우

ㅣ, ㅡ를 조합하여 ㅐ는 ㅣ, ㅣ, ㅡ라는 세 개의 조각으로, ㅔ는 ㅡ, ㅣ, ㅣ라는 세 개의 조각으로 구성하여 레퍼런스를 적용하는 방법이다. 이때 ㅔ 형태는 ㅐ의 두 기둥을 그대로 사용하고 안기둥을 상대위치 이동으로 20~30 유닛 오른쪽으로 밀어준다. 한글 2,780자를 만들 때 적용할 수 있다.

ㅣ, ㅡ, ㅣ라는 세 개의 글자 조각을
레퍼런스로 사용해 ㅐ를 구성한 형태

ㅐ, ㅒ, ㅔ, ㅖ를 단일 조각으로 만들어 컴포넌트를 구성하는 경우

ㅐ, ㅒ, ㅔ, ㅖ라는 모양을 하나의 단위로 만들어 컴포넌트로 사용하는 방법이다. 11,172자의 한글을 가진 대부분의 폰트가 이 방식을 채택하고 있다. 안기둥의 가로위치 변화 및 ㅐ, ㅔ의 높이 변화에 따라 컴포넌트를 여러 개 만들어야 한다.

Gothic A1 ExtraBold에서
단일조각으로 구성된 ㅐ를 컴포넌트로 사용하고 있다.

초성의 형태에 따라 ㅐ 안기둥의 위치를 달리하는 경우 맴댐앰용 ㅐ, 갬냄용 ㅐ, 램탬용 ㅐ, 햄용 ㅐ 등 자신이 선택한 컨셉에 맞게 ㅐ를 만들어 사용한다. ㅐ, ㅔ 안기둥의 위치 변화를 몇 개의 종류로 설정하느냐에 따라 만들어야 할 개수가 달라질 것이다. 이 분류가 너무 많으면 작업량이 과다하게 되며 너무 적으면 글자의 개성을 무시한 일률적인 적용이 되어 글자의 조형미가 깨질 수도 있다.

받침의 변화에 따라 자연스럽게 ㅐ, ㅔ의 세로크기가 변하므로 맬용 ㅐ, 맨용 ㅐ 등을 만들어야 함도 당연하다. 한글 11,172자를 담은 Gothic A1 ExtraBold에서 컴포넌트로 사용된 ㅐ의 개수를 세어보니 178개, 이들 중 2,780자에 사용된 ㅐ는 136개였다.

04

폰트를 만들기 위한
워밍업 그리고 실전

조형구조에 따른 글자의 분류

///

한글의 조형구조

한글은 초성/중성/종성이 모여서 글자를 이루는 구조이다. 어떤 형태로 조합되는지에 따라 가로모임꼴, 세로모임꼴, 섞임모임꼴로 나누어진다.

민자	가로모임꼴 민글자	세로모임꼴 민글자	섞임모임꼴 민글자

| 초성 중성 | 초성 중성 | 초성 중성 중성 |

가야
매녀

고요
모뇨

과위
왜눼

받침글자	가로모임꼴 받침글자	세로모임꼴 받침글자	섞임모임꼴 받침글자

| 초성 중성 받침 | 초성 중성 받침 | 초성 중성 중성 받침 |

감얌
맨녕

곰욤
몬뇽

괌욈
뭔눵

이 책의 글자 제작 방식에 따른 한글 분류

이 책에서는 조형구조, 글자 그리기 과정의 순서, 중성의 형태에 기반하여 ㅁ으로 시작하는 대표글자에 따라 맘형, 멈밈형, 맴멤형, 뫔형... 등으로 구분한다. 같은 형태에 속하는 글자들을 한 곳에 모아놓고 그리면 공간배치에 대한 고민이 줄어들 뿐만 아니라 컴포넌트와 레퍼런스를 적용해나가는 과정도 빠르게 수행할 수 있다. 예를 들어 맴멤형에 속하는 맴멤을 동시에 작업하는 경우를 생각하면 이해하기 쉽다. 맴에 사용된 요소를 멤에 빠르게 컴포넌트나 레퍼런스로 붙여줄 수 있는 것이다.

글자 그리는 순서 →

대표글자	맘형	멈밈형	맴멤형	뫔형	묌밈형	뭠뭠형	뫰뭼형	몸형
소속글자	날당 밫안 ⋮ 쌀쨩	넑딩 볌인 ⋮ 썬쩍	낼뎅 백엔 ⋮ 쌤쨱	놘돨 봨왕 ⋮ 쏼쫙	뇔됨 뵐윈 ⋮ 쇤쮠	뉠뒨 뷜뛴 ⋮ 쉼쮐	냬뒉 뵋뭴 ⋮ 쐒쮇	논둗 봉음 ⋮ 쏜쭌
특징	모음으로 ㅏ, ㅑ만 사용	모음으로 ㅓ, ㅕ, ㅣ만 사용	모음으로 ㅐ, ㅔ만 사용	모음으로 ㅘ만 사용	모음으로 ㅚ, ㅡ만 사용	모음으로 ㅝ, ㅕ 사용	모음으로 ㅙ, ㅞ 사용	모든 세로모임꼴

폰트랩의 폰트창에서 같은 유형에 속하는 글자들을 한 곳으로 모아 배치해줄 필요가 있다. 글립의 위치이동 방법은 이 책 152쪽을 참고한다.

1. 맘형

맘얌과 같이 중성으로 ㅏ, ㅑ가 사용되는 형태를 뜻한다. 맘형 전체적으로 조형적 구조가 동일하다. 맘형은 경우에 따라 초성이 홑글자(ㄱ, ㄴ, ㄷ, ㄹ ... ㅎ)로 된 글자와 겹글자(ㄲ, ㄸ, ㅃ, ㅆ, ㅉ)로 된 것을 구별하여 ㅏ, ㅑ의 위치와 바깥 곁줄기의 크기를 달리한다.

2. 멈밈형

멈념임과 같이 중성으로 ㅓ, ㅕ, ㅣ가 사용된 형태이다. 멈과 몀은 조형적 구조가 동일하므로 초성 ㅁ, 중성의 ㅣ, 종성 ㅁ을 공유할 수 있다. 따라서 이들은 레퍼런스나 컴포넌트로 구성하고 안쪽 곁줄기인 ─와 =만 따로 만들어주면 된다(단, 11,172자를 만들 때는 ㅓ, ㅕ를 조각으로 분리하지 않고 한 몸으로 만드는 방법을 사용한다).

멈형과 밈형이 완전히 동일할 것 같지만 대부분의 폰트가 멈형에 비해 밈형의 가로폭을 약간 줄여주는 식으로 하여 둘을 달리하고 있다. 멈형은 안쪽 곁줄기(─)가 ㅁ과 ㅣ 사이의 공간을 효과적으로 보완해주고 있는 반면 밈형은 ㅁ과 ㅣ 사이에 아무것도 존재하기 않는데, 이로 인해 큰 공간이 생기고, 이 공간을 채우기 위해 초성 ㅁ을 5~10 유닛 더 뒤쪽에서 시작하고 너비까지 살짝 늘려준다.

3. 맴멤형

맴샘넴과 같이 중성으로 ㅐ, ㅔ가 오는 형태를 말한다. 맴형과 멤형은 시각적인 구조는 유사하지만 디자인을 할 때는 약간 다르게 취급한다. 맴의 ㅐ는 두 개의 기둥으로 좌우가 마감되어 더 이상 앞쪽으로 튀어나오는 요소가 없는 반면 멤의 ㅔ는 앞쪽으로 튀어나오는 안쪽 곁줄기(─)로 인해 맴에 비해 디자인 공간이 더 필요하다. 공간을 확보하기 위해 멤의 초성 ㅁ의 폭을 맴에 비해 좀더 작게 해주고, ㅔ의 안기둥을 맴형에 비해 뒤쪽으로 더 밀어준다.

4. 뫔형

뫔형은 맘형과 유사하면서도 다르다. 초성과 종성 사이에 ㅗ가 들어있기 때문에 이들을 넣어줄 공간을 확보해야 하며, 오른쪽에 ㅏ가 자리잡고 있어 맘형과 동일한 오른쪽 사이드베어링이 적용되기도 한다.

뫔형을 설계해놓으면 이를 이용하여 뫰형과 뫰형을 손쉽게 만들 수 있다. 뫔형의 초성, 중성, 종성을 복사하여 뫰형에 붙여넣은 뒤 위치를 재설정하고 가로폭, 세로길이만 조정하면 되기 때문이다.

5. 뫼밈형

왼뵐꾐과 같이 복합모음이 사용되며, 중성의 오른쪽이 ㅣ로 마감되는 형태이다. 글자의 오른쪽 끝은 ㅣ의 지배를 받는다. 멈밈형과 유사하기는 하지만 ㅣ 외에 다른 중성이 또 있기 때문에 이것을 넣어줄 공간을 확보해야 한다. 이에 따라 글자 전체의 폭이 커지며, 오른쪽 사이드베어링도 멈형이 비해 작다.

6. 뭠뭠형

뭠뭠형은 글자 구조상 뫰뫰형과 동일할 것으로 생각되지만 많은 폰트에서 뭠형을 약간 더 홀쭉하게 만든다. 뫰뭠을 한 자리에 놓고 살펴보면 뫰형은 평체, 뭠형은 장체적인 느낌이 들기도 한다. 뭠형은 ㅓ의 안쪽 곁줄기를 더 그려넣어야 하기 때문에 뫰형에 비해 Y축 공간의 확보가 절실하다. 이러한 문제를 피해가기 위해 초성의 오른쪽에 안쪽 곁줄기가 위치토록 하는 겵과 같이 디자인된 폰트들이 많다.

평체
납작한 느낌의 서체

장체
홀쭉한 느낌의 서체

7. 뫰뭼형

뫰왠웰퀫과 같이 중성에 복합모음 두 개가 오는 형태이다. 다른 어떤 형태보다 적절한 공간배분이 필요하며, 아주 두꺼운 굵기로 가더라도 가로획의 두께를 마냥 키울 수 없다는 특징을 가지고 있다. 공간이 한정적이기 때문이다. 게다가 모음이 전체적으로 복합모음이면서 또 그 안에 복합모음(ㅐ, ㅔ)을 가지는 형태이므로 가로 방향으로도 많은 디자인 공간이 요구된다. 이러한 특징으로 인해 뫰뭼형은 다소 뚱뚱한 형태로 만들어진다.

8. 몸형

몸울과 같이 초성/중성/종성이 세로형으로 배치된 형태이다. 중성으로 복합모음이 사용되지 않기 때문에 홈형을 제외하고는 디자인 공간도 여유있게 사용할 수 있다. 모음은 ㅗ, ㅛ, ㅡ, ㅜ, ㅠ만 있으며, 이들은 하나의 보(ㅡ)에 위 아래로 한 개나 두 개의 짧은기둥만 존재한다. 따라서 초성과 종성만 만들어 ㅗ, ㅛ, ㅡ, ㅜ, ㅠ에 그대로 사용하면 제작이 쉽고 시간도 단축된다. 이때는 중성의 보(ㅡ) 위치만 위아래로 이동시킨다.

한글의 조형적 특징을 크게 여덟 가지 형태로 나누어보았다. 경우에 따라 멈과 밈, 뮘과 뮘, 뱀과 뷈을 구분하여 11가지 형태로 나눌 수도 있다. 각 형태별로 ㅁ을 기준으로 하여 초성, 중성, 종성이 놓일 위치를 정하고, 다른 글자를 만들 때 ㅁ과 유사하게 갈 것인지, ㅁ에 비해 더 앞으로 내거나 위로 올릴 것인지를 판단한다.

받침 ㄴ, ㄹ에 따른 글자 전체의 변화 ☞ 112쪽

특정 폰트들은 같은 자음으로 시작하더라도 '괄'의 ㄱ은 위로 더 올리고, '관'의 ㄱ은 아래로 내리는 등 초성의 위치에 변화를 주기도 한다. 노토산스, 함렛 등이 이렇게 구성되어 있다.

일단 같은 자음으로 시작하는 모든 글자의 위치를 동일하게 설정하고 시작한다. 처음부터 변화를 주면서 시작할 수도 있지만 충분한 폰트 만들기 경험이 없을 경우 마음이 조변석개하여 오늘은 관의 ㄱ을 5 유닛 내렸다가, 내일은 어? 티도 안나네 10 유닛으로 내려볼까 하는 혼돈의 연속이 발생할 수 있다. 일단 동일하게 만들고 검토 단계에서 변화를 적용하자. 마지막 단계에서 에너지가 떨어져 변화를 구현하는 작업을 하지 못하더라도 충분하니 말이다.

조형구조와 종성의 높이에 따라 글립을 재배치한다

SIL OFL 폰트를 폰트랩에 불러들여보면 대부분 유니코드 순서에 맞춰 글립이 정렬되어 있다. 따라서 막→맥→먁→먹→멕→멱→목→뫈→묜→묵→뭔→뮌→믄→뮤→믹의 순서대로 글자가 나타난다. 2,780자를 직접 그리거나 SIL OFL 폰트를 기반으로 하여 2,780자를 수정해나갈 때는 글립이 위와 같이 정렬되어 있으면 글자를 만들어나갈 때 매우 불편하다. 유사한 조형구조를 가진 그룹 및 유사한 종성 높이를 가진 글자가 한 곳으로 모이도록 글립을 재배치하면 생각이 단순화되고 글자를 빠르게 그려낼 수 있다.

　유사한 조형구조와 종성 높이에 따라 'ㅁ 가족'들을 재배치해보면 아래 그림과 같다. 이렇게 배치했을 때 유사한 글자끼리 모아서 작업할 수 있어 효율이 좋고, 생각의 전환도 빨라지게 된다. 세로축은 이 책이 제시하는 글자의 조형구조에 따른 구분이며, 가로축은 해당 조형구조에 속하는 글자 중에서 유사한 종성 높이를 가지는 것을 높이순으로 이웃하게 한 배열이다.

종성의 높이에 따른 그룹(이 순서대로 그려나간다) →

조형
구조

기준
높이　　높이순 → (표준형인 ㅁ 받침을 먼저 그린다)

맘 : 맘맡맠망맜 만막맛 맙맞맢 맠맡맑맒맓맔맕맖맗 / 먐 : 먐먕 먄먁먈

⬇

멈 : 멈멍멎 먼먹멋 멉멎 멀멐멁멂 / 몀 : 몀멷멷몂몃 면멱멋 몁 몔몇

⬇

믐 : 믐믑밍밌 민믹믓 밉밎밓 밀밑밊및

⬇

맴 : 맴맫맹맸 맨맥맷 맵맻 맬맽맻 / 먜 : 먜먠

⬇

몜 : 몜멛멩멨 멘멕멧 멥멜멫 / 몜 : 몜몐

⬇

뫔 : 뫔뫝뫙뫘 뫈뫅뫗 뫕뫈

⬇

묌 : 묌묑 묀묏 묍묔

⬇

믬 : 믬밍 믠믦 믭밀

150

↓

뭠 : 뭠뭥 뮌뭑뭑뭣 뭽뭹

↓

뭴 : 뭼뭑뭥뭧 뮌뭑뭣 뭽뭹뭵

↓

뫰 : 뫰뫴

↓

뮈 : 뮈뭑뮝뮋 뮌뮉 뮙뮐

↓

목 : 뫔뫔뫔 뫔뫔뫔뫔 뫕뫔 뫁뫏뫑뫒뫓

↓

뫇 : 뫇뫉 뫈뫇뫓 뫕뫕

↓

믁 : 믁믕 믌믁믓믗 믑믈

↓

묵 : 뭄뭍뭉 뭆뭄뭌 뭅 믌믍믎믏뭉뭨믫뭜뭟

↓

뮥 : 뮥뮁 뮞뮥뭡 뮡

초성이 ㅁ으로 시작하는 글자뿐만 아니라 ㄱ, ㄴ, ㄷ 등 모든 글자군에서 글립의 배열을 이러한
방식으로 설정해준다. 그렇지 않은 경우에 비해 3배 이상의 효율을 보장한다.

폰트랩에서 글립 위치 이동하기

폰트랩의 폰트창에서 드래그 앤 드롭으
로 글립의 위치를 바꿔줄 수 있다. 글립의
위치를 변경하려면 폰트창 왼쪽 상단에
서 Font filter type 항목이 반드시 Index
로 설정되어 있어야 한다. Index 외에 다
른 것으로 설정되어 있는 상태에서 글립
을 드래그 앤 드롭하면 원래 것을 대체하
는 기능으로 작동한다.

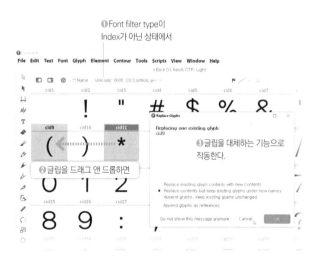

❶ Font filter type이
Index가 아닌 상태에서

❷ 글립을 드래그 앤 드롭하면

❸ 글립을 대체하는 기능으로
작동한다.

1 폰트창 왼쪽 상단에 있는 Font filter type 항목에서 Index를 선택한다.

2 '갸갹갼걀걋걍'을 '가'의 끝부분인 '걓' 뒤로 이동시켜보자. '갸'를 클릭한 후 Shift키를 누른 채 '걍'을 클릭한다. 선택한 처음부터 끝까지 블록으로 설정된다.

3 블록설정된 것의 첫 글자(여기에서는 '갸')에 마우스 커서를 위치시키고 왼쪽 버튼을 누른 채 끌어서 '개' 글자의 위로 이동시켜준다. 이때 진하게 변한 블록의 모습이 아니라 '마우스 커서'가 위치해 있는 곳이 중요하다. 마우스 커서를 '개'자 위에 위치시키면 선택한 글자들이 '개' 앞으로 자리잡는다.

4 블록으로 설정해 드래그 앤 드롭해준 '갸각간걀갓걍'이 '개' 앞으로 이동했다. 한편 글립 하나를 드래그 앤 드롭해주면 해당 글자만 이동하므로 개별 글립을 드래그 앤 드롭하여 종성의 높이가 유사한 것끼리 모이도록 배치해주면 된다.

Em, UPM 그리고 정수 좌표

폰트에서 Em은 설계 목적으로 만든 가상의 공간이며, 이 공간을 분할하는 단위를 UPM(Unit Per eM)이라 한다. Em이라는 명칭은 과거 활자 시대에 M 글자가 들어가는 정사각형의 금속 막대에서 유래하였다.[*]

　UPM은 가로·세로에 모두 적용된다. UPM이 1000이면 가상의 공간을 가로 1,000, 세로 1,000개의 좌표로 분할하는 것이며, 2048이면 2,048개의 좌표로 분할하는 것이 된다. 글꼴 형식 사양에서 허용하는 최대 UPM 크기는 TrueType 및 OpenType의 경우 16,384(2^{14})이다.[**]

　실제 폰트 제작에 사용되는 UPM은 2048, 1024, 1000 등 다양한데, 한글 폰트나 영문 폰트 모두 일반적으로 UPM 1000으로 작업한다. 윈도우 시스템 기본폰트인 맑은 고딕은 UPM 2048, 공개폰트인 Gothic A1은 UPM 1024, 나눔고딕은 UPM 1000으로 되어 있다. 우리도 UPM 1000으로 작업하자.

가상의 공간을 900개의 좌표로 분할한 UPM 900에 비해 1000개로 분할한 UPM 1000으로 작업하면 정수 좌표를 이용하여 글자를 그릴 때 세부적인 디자인에 더 유리하다.

UPM 수치는 어디에 영향을 미치는가?

UPM 수치는 글자를 그릴 때 정밀도에 영향을 준다. 폰트 제작 프로그램에서 글자 조각을 그릴 때는 어차피 벡터 이미지로 그리는데 1,000개로 분할하든, 800개로 분할하든 정밀도가 무슨 상관이 있나 하는 의문이 들 것이다.

[*, **]　https://help.fontlab.com/fontlab-vi/Font-Sizes-and-the-Coordinate-System

가상의 공간을 '분할'한다는 표현 때문에, 또는 사각 격자 그림을 통해 UPM을 설명하는 것으로 인해 사각형 안을 채워서 그림을 그려나가는 것으로 생각하면 안된다. 폰트랩, 글립스, 폰트크리에이터와 같은 폰트 제작 프로그램은 벡터 드로잉으로 그림을 그린다. 비트맵 이미지처럼 칸을 채워서 그림을 그리는 것이 아니다.

문제는 노드, 개체 등이 위치하는 곳의 좌표, 특히 **정수 좌표**(Integer coordinate, 소수점이 없는 좌표)이다. 폰트 규격에 의하면 TrueType 윤곽선을 사용하는 경우 최종 출력 글꼴은 정수 좌표를 사용해야 하며, PostScript 윤곽선에서 고정밀 좌표를 사용하는 것은 표준이 아니며 글꼴 파일 크기가 더 커진다.[*] 이러한 이유로 폰트를 만들 때는 정수 좌표를 사용한다. 물론 분수 좌표(소수점이 있는 좌표, fractional coordinate)를 사용해 정밀도를 높일 수 있지만 최종 결과물인 TTF나 OTF로 내보낼 때 '반올림을 통해 분수 좌표를 정수 좌표로 변환하기' 옵션을 사용한다.

가상공간의 분할에 사용된 선이 '정수 좌표'가 된다(이 선의 교차점에 노드를 부착시키면 XY좌표값이 정수가 된다). UPM이 1000이면 가상의 공간에 가로 1,000, 세로 1,000개의 정수 좌표선이 생기며, UPM이 2000이면 동일한 크기의 가상 공간에 2,000개의 정수 좌표선이 생긴다. 정수 좌표를 이용해 디자인할 때 1,000개의 정수가 있는 곳에서 작업하는 것보다 2,000개의 정수가 있는 곳에서 작업하는 것이 더 정밀한 그림을 그릴 수 있다. 마이크로소프트는 성능상의 이유로 2의 거듭제곱을 UPM으로 사용하라고 권고하지만(예를 들어 2^{10}인 1024) 대부분 UPM 1000을 사용한다.

폰트랩에서 분수 좌표를 사용할 수 있도록 설정한 상태에서 글립편집창을 확대하여 노드를
이동시킨 모습이다. 가로 79.72, 세로 566.28이라는 분수 좌표에 노드가 위치해 있다.
소수점에 노드를 위치시킬 수 있기 때문에 정밀한 작업은 가능하나 종국에는 최종 폰트 내보내기
과정에서 반올림을 통해 80, 566의 좌표값을 가지게 된다.
오른쪽 그림은 왼쪽에서 작업한 파일을 TTF로 내보낸 뒤 좌표값을 본 것이다.

* https://help.fontlab.com/fontlab-vi/Rounding-Coordinates/

UPM이 1000이라는데, 1000이 넘어가는 좌표에 글자가 위치하면 문제가 생기는가?

'원칙적'으로 글자는 UPM 범위 안에 놓여져야 한다. UPM은 가로·세로에 모두 작동하므로 UPM 1000일 때 글자의 가로폭은 1000 이하로, 글자의 세로 규격을 정의하는 Font Dimension의 Ascender와 Decender 수치의 절대값의 합(Descender 수치는 음수이다)이 UPM 값인 10000이 되도록 설정하는 것이 일반적이다.

일반적이라는 것은 반드시 UPM 숫자에 맞출 필요는 없다는 뜻이다. Font Dimemsion의 Ascender와 Descender 및 글자 조각이 UPM 범위를 벗어난 곳에 위치했을 때의 문제에 대해서는 이 책 168쪽을 참고하라. 한편, 가로 방향의 공간도 UPM 1000일 때 글자폭이 1000을 넘어가도 된다.

TIP 폰트랩의 Font Dimension에 있는 Ascender는 OS/2.sTypoAscender Descender는 OS/2.sTypoDescender 에 해당한다.

UPM 2000으로 작업하면 1000일 때와 비교해 글자크기가 커지는 것 아닌가?

UMP 1000에서 가로세로 1000 유닛 크기의 정사각형을 만든 것과 UPM 2000에서 가로세로 2000 유닛 크기의 정사각형을 만든 것은 물리적인 크기가 동일하다. 당연히, UPM 2000 상태에서 글자폭 900으로 설정하여 정사각형 형태로 글자를 그리면 실제로 글자크기가 작다. UPM 1000일 때와 동일한 크기가 되려면 글자폭을 1800으로 설정해서 작업해야 한다.

글자를 만드는 도중 UPM 수치를 바꾸면 어떻게 되는가?

폰트랩에서 글자를 만들다가 UPM 수치를 바꾼다고 해도 기존에 만들어둔 글자의 물리적 크기와 좌표는 변하지 않는다. UPM 수치를 크게 변경하면 현재 작업해둔 글자들은 응용프로그램에서 나타날 때 크기가 작아지는 효과가 나타난다. 글자가 놓일 바탕 공간은 커졌는데 글자 조각들은 원래의 크기를 유지하고 있기 때문이다.

폰트랩은 File 메뉴의 Font Info – Family Dimensions – Units Per eM을 통해 UPM을 변경할 때 변경되는 비율에 맞게 글자 조각의 물리적인 크기도 함께 변경할 수 있는 Scale glyphs and metrics to the new value 옵션을 제공한다.

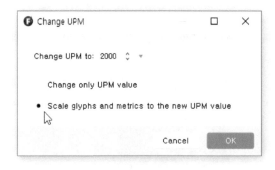

공간의 크기(가로) – 글자폭과 사이드베어링

글자폭이란?

글자폭(Advance Width)은 하나의 글자가 차지하는 가로공간을 뜻한다. 가로 500 유닛의 크기를 가지는 사각형이 가운데에 위치해 있고 왼쪽으로 100, 오른쪽으로 100의 공간이 있다면 글자폭은 700 유닛이 된다. 글자폭은 글자마다 다를 수도 있고, 같을 수도 있다.

숫자, 영문 알파벳 등은 생김새가 다른 것이 많아 글자폭이 다르게 설정된다(본문용 고딕으로 만들어질 때 숫자의 글자폭을 일정하게 설정하기도 한다). 한글은 모든 글자가 동일한 글자폭을 가지게 설계된 폰트가 대부분이고, 맘, 뭠, 맴, 뺌을 서로 다른 글자폭으로 설정하는 폰트도 있다. 글자폭은 '보통' UPM 설정값을 넘어서지 않는다. UPM 1000이라면 최대 글자폭을 1000 유닛으로 설정한다(단위 기호 등 일부 글립들이 UPM 범위를 넘는 글자폭을 가질수도 있다).

한글 모든 글자가 동일한 글자폭으로 제작된 G마켓 산스. 맘맴뭠몸뺌이 모두 962라는 동일한 글자폭을 가지고 있다. 글자를 그릴 공간이 더 요구되는 뺌, 뺄의 경우 ㅃ이 앞으로 많이 튀어나온다.

맘은 940폭, 뺌은 980폭으로 설계된 엘리스 DX 널리체. 엘리스 DX 널리체는 맘/멈/맘/뭠/몸 형태에 서로 다른 글자폭을 적용하고 있다.

폰트랩의 글자폭 지정 방법

글자폭은 글립창, 글립위젯, 메트릭스 패널에서 지정할 수 있다. 가장 좋은 방법은 글립창을 이용하는 것이다. 폰트창에서 글립창을 띄워 여러 글립을 선택하여 글자폭과 사이드베어링을 지정할 수 있다.

한글은 모든 글자의 글자폭이 동일하거나, 조합 형태별로 3~5개의 글자폭으로 변화를 주는 형태로 만들기 때문에 글자폭을 정하였으면 변경하는 일이 거의 없다.

❶ 모든 한글의 글자폭을 동일하게 할 때는 폰트창에서 가부터 힣까지 한글 2,780자를 모두 선택한다. Windows – Panels – Glyph을 실행하고 Advance width 상자에 글자폭 숫자를 입력한다.

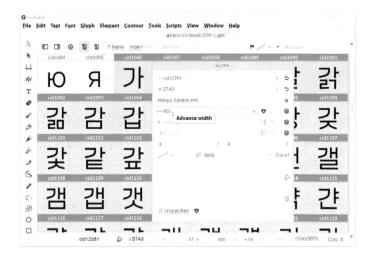

TIP 글자폭이 0으로 설정된 글립은 해당 글자를 입력했을 때 커서가 이동하지 않고 제자리를 지키고 있어야 하는 글립에 설정된다. '을 먼저 입력하고 A를 입력하는 방법으로 Á를 완성하는 방식이 있을 때 이 방식을 위해 만들어진 ' 글립에 글자폭 0이 설정된다.
한글 2780자를 가지는 대부분의 한글 폰트는 글자폭이 0인 글립이 없으며 라틴확장문자와 다국어를 지원하는 폰트에 많이 존재한다.

❷ 예를 들어, 맘형/맴형/뭠형/뱀형/몸형의 다섯 가지 형태를 서로 다른 글자폭으로 지정할 때는 폰트창 오른쪽 상단에 있는 Flag 기능을 이용해 각 형태마다 동일한 색깔로 글립을 칠한 후 폰트창에서 우클릭을 하고 Select – Same Flag를 실행한다. 같은 색깔로 칠해진 글자들만 선택되면 글립창에서 글자폭을 지정한다.

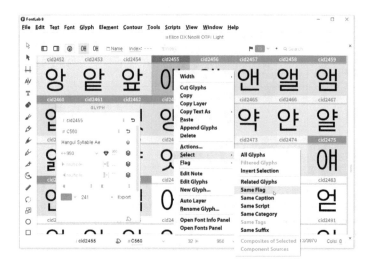

사이드베어링이란?

사이드베어링(Sidebearing)은 글자 조각이 위치한 양 끝과 글자폭의 양쪽 경계선까지의 거리이다. 왼쪽 사이드베어링(Left Sidebearing, LSB)과 오른쪽 사이드베어링(Right Sidebearing, RSB)이 있다. 사이드베어링에 의해 글자 사이의 간격이 규정된다.

글자 조각의 왼쪽 끝과 오른쪽 끝부터 글자폭의
경계선까지의 거리가 사이드베어링이다.

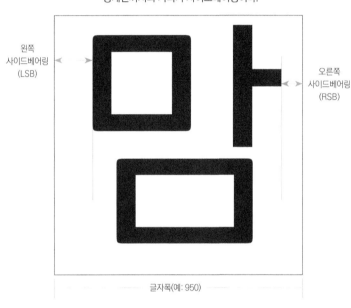

왼쪽
사이드베어링
(LSB)

오른쪽
사이드베어링
(RSB)

글자폭(예: 950)

왼쪽 사이드베어링+글자 조각 전체의 너비+오른쪽 사이드베어링=글자폭이 된다.

TIP 175쪽에
예제로 만들어볼
폰트의
사이드베어링값을
찾아가는 과정이
소개되어 있다.

사이드베어링 값이 크면 글자의 좌우 공간이 크기 때문에 응용프로그램에서 폰트를 사용했을 때 글자사이 간격이 많이 벌어진다. 글자사이 간격은 글자폭과 사이드베어링이 합작하여 만들어내는 것이므로 제작하는 폰트의 컨셉에 맞게 사이드베어링이 설정되도록 설계해야 한다.

> 호모 사피엔스가 출현한 것은 플라이스토세였다.
> 호모 사피엔스가 출현한 것은 플라이스토세였다.

인디자인에서 KoPub 돋움체 Light와 Gothic A1 Light에서 글자간격을 모두 −25로 설정한 모습이다. Gothic A1 Light는 글자폭이 큰데다가 사이드베어링도 크게 설정되어 있어 적정 자간을 찾으려면 글자간격을 많이 줄여주어야 한다.

한글 사이드베어링의 특징

사이드베어링의 제1요소로 어떤 것이 작용하는지에 따라 한글의 구조를 크게 세 가지로 나누면 맘형/멈형/몸형으로 구분할 수 있다.

맘형은 강괄과 같이 중성으로 ㅏ가 사용된 모든 형태를 가리키며, 멈형은 겅원웬과 같이 오른쪽 끝에 중성의 세로줄기가 오는 모든 형태를 말하고, 몸형은 곡몬과 같이 세로 형태로 조합되는 모든 글자를 말한다. 이 형태에 따라 어디를 기준으로 하여 사이드베어링을 적용할 것인지가 결정된다.

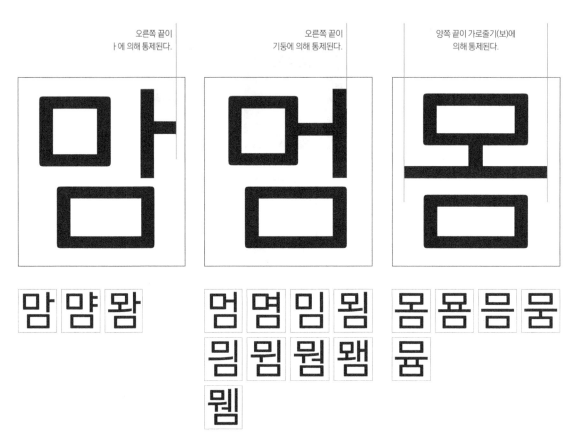

오른쪽 끝이 ㅏ에 의해 통제된다.

오른쪽 끝이 기둥에 의해 통제된다.

양쪽 끝이 가로줄기(보)에 의해 통제된다.

사이드베어링 지배요소에 따른 한글의 분류

사이드베어링을 지배하는 요소

손글씨형을 제외하고 명조, 고딕, 헤드라인형에서 중성으로 사용된 모음의 양쪽 끝을 모두 넘어가는 종성은 없다. 종성으로 쓰인 ㄴ, ㄹ, ㅅ, ㅆ의 경우 끝부분을 길게 빼주는 경우가 있어 중성에 비해 오른쪽으로 더 나와 있을 수는 있지만 어느 한 쪽은 반드시 중성의 지배를 받게 되어 있다. 그래서 중성이 사이드베어링을 좌우하게 된다.

맘형

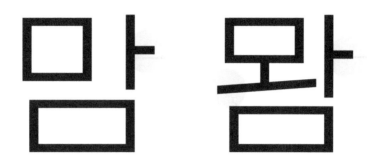

중성 ㅏ가 사이드베어링을 결정한다. 초성이 시작하는 위치가 변할 수 있어도 유사한 형태에서 중성의 오른쪽 끝 위치는 변하지 않는다. 따라서 맘형에서는 ㅏ의 바깥쪽 곁줄기 끝이 사이드베어링의 지배자이다. ㅏ를 기준으로 오른쪽을 일정하게 가져가고 왼쪽은 남겨진 부분을 자연스럽게 사이드베어링 값으로 가져가면 된다.

 뫔형은 ㅗ와 ㅏ라는 두 개의 모음이 사용되는데 왼쪽 사이드베어링은 ㅗ의 왼쪽 시작점에 의해 결정되며, 오른쪽 사이드베어링은 ㅏ의 바깥쪽 곁줄기가 지배한다. 대부분 뫔형의 오른쪽 사이드베어링은 맘형과 동일하게 설정한다. 다만 받침은 왼쪽으로 더 내어서 맘형에 비해 5 유닛 정도 더 크게 해준다. 이러한 결과로 뫔형은 맘형에 비해 약간 납작한 느낌이 든다.

참고 사이드베어링은 음수값을 가질 수 있다. 왼쪽 사이드베어링이 음수이면 왼쪽에 위치한 글자와 겹치며, 오른쪽 사이드베어링이 음수면 오른쪽에 위치한 글자와 겹치게 된다. Q를 Q형태로 만들 경우 아래에 있는 꼬리로 인해 Q의 오른쪽 사이드베어링이 음수로 설정된다. 한글에서는 Black과 같은 굵은 폰트에서 받침의 끝부분이나 ㅏ, ㅑ의 바깥 곁줄기가 글자폭을 넘어서게 만들어지기도 한다.

멈형(멈밈형/맴멤형/묌밈형/뮌뭔형/쟴윕형)

멈 뮌 뭘

멈형은 오른쪽에 위치한 중성의 세로줄기가 오른쪽 사이드베어링을 주도한다. 받침으로 사용되는 자음 중 ㄴ, ㄷ, ㄹ, ㅌ, ㅅ, ㅈ, ㅊ, ㅇ, ㅎ은 끝부분이 중성의 세로줄기보다 더 바깥쪽으로 빠져나가는데, 어느 정도로 빠져나가느냐에 따라 멈밈형의 오른쪽 사이드베어링 수치는 수시로 바뀔 수 있다. 그러나 이때에도 사이드베어링의 지배자는 여전히 중성의 세로줄기이다. 중성의 세로줄기 위치를 고정하고 이보다 더 바깥쪽으로 빠져나가는 요소들은 그렇게 하라고 하면 된다.

멀의 종성으로 사용된 ㄹ은 하단의 오른쪽 끝이 중성의 세로줄기보다 20~25 유닛 더 바깥쪽으로 빠져나가고 멋의 ㅅ은 50 유닛 이상 빠져나간다. 이때에도 중성의 세로줄기가 기준점이며, 사이드베어링의 숫자만 바뀐다고 컨셉을 설정하자.

몸형

세로형태로 조합되는 **몸형**은 중성에 사용된 가로줄기(보)가 왼쪽과 오른쪽 사이드베어링을 지배한
다. 초성과 종성은 가로줄기보다 폭이 작게 만들어지기 때문에 사이드베어링에 관여할 일이 없다.
따라서 중성 가로줄기(보)의 시작과 끝이 곧 왼쪽 사이드베어링과 오른쪽 사이드베어링이 된다.

폰트랩의 사이드베어링 설정 방법

글자를 만드는 과정에서 자연스럽게 지정

글자폭을 먼저 지정한 다음 글자를 그리기 시작하므로 글자를 그리는 과정에서 글자 조각이 놓이는
위치에 의해 사이드베어링이 자연스럽게 지정된다. 동일한 글자폭일 때 글자가 꽉 차는 형태이면 사
이드베어링 값이 작게 되고, 슬림하게 디자인하면 사이드베어링 값이 크게 설정된다.

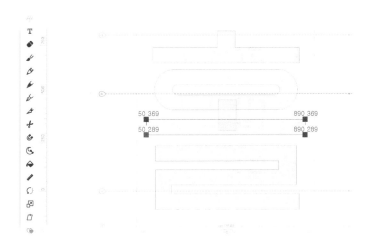

홀의 ―를 X50에서 시작하도록 만들면 왼쪽 사이드베어링이 자연스럽게
50으로 설정된다. 홀 글자는 ―보다 왼쪽에 위치하는 요소가 없기 때문이다.

임의로 사이드베어링 지정

사이드베어링을 임의로 지정하는 경우는 TTF나 OTF로 내보내기 직전에 글자의 조형 형태별로 사이드베어링에 오류가 없는지 검토하는 과정에서 나타난다. 사이드베어링 임의 지정은 글립창, 글립 위젯, 메트릭 패널에서 수행할 수 있다. 글립창에서 지정하는 것이 좋다.

글립창에서 사이드베어링 지정시 사용하는 '=' 구문

글립창에서 사이드베어링을 지정할 때 사용하는 구문으로 =이 있다. =은 사이드베어링 값을 고정 (Bind)하거나 다른 글립과 같게(Equal) 하는 역할을 한다.

다른 글립과 사이드베어링이 같게 하려면 = 뒤에 글립 이름을 입력해준다. 예를 들어 $ 표시 가 S의 사이드베어링을 따라가게 하려면 좌우 사이드베어링 모두에 =S(Friendly 이름체계일 때) 또는 =uni0053(유니코드 이름체계일 때)이라고 입력한다.

사이드베어링을 고정시킬 때는 =50과 같이 = 뒤에 숫자를 입력한다. 좌우에 모두 =를 사용 할 필요는 없으며 왼쪽이나 오른쪽 중 하나만 고정시켜 사용한다. 예를 들어 '꽌' 글립에서 Left sidebearing에 =50을 입력하고 Right sidebearing 항목은 비워둔다. 그러면 왼쪽을 기준으로 하 여 오른쪽의 사이드베어링이 글자폭에 맞게 자동으로 설정된다. 사이드베어링을 임의로 지정할 때 왼쪽과 오른쪽 사이드베어링을 일일이 입력할 필요가 없는 것이다.

사이드베어링에 = 구문을 사용했을 때는 Bold 굵기를 만들 때 다시 숫자를 지정해주어야 한다. 그렇지 않으면 '꽌' 글자의 몸집은 커졌는데 왼쪽 사이드베어링은 50으로 고정되어 Bold에 어울리 지 않는 사이드베어링이 되어 버린다.

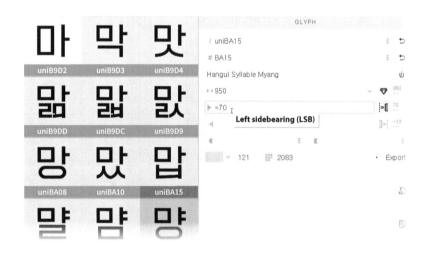

막에서 먕까지 초성 ㅁ의 시작위치를 기준으로 하여 왼쪽 사이드베어링에 =70 구문을 사용해 LSB를 입력한 모습.
오른쪽 사이드베어링 항목을 비워두면 글자폭 안에서 자동으로 지정된다.

폰트랩의 Nonspacing을 활용하여 사이드베어링 숫자를 통일하는 기법

멈멀멋은 오른쪽 사이드베어링이 다르다. 멈을 기준으로 살펴보면 멀은 ㄹ의 제일 아래에 있는 가로줄기가 20 유닛 정도 더 오른쪽으로 튀어나와 있으며, 멋은 ㅅ의 끝부분이 멈의 받침 ㅁ에 비해 30~40 유닛 정도 더 오른쪽에 위치한다. 동일한 글자폭일 때 멈멀멋의 오른쪽 사이드베어링 숫자가 제각각일 수밖에 없다.

TIP 투명인간 취급은 폰트랩에서만 수행하고 인간관계에는 적용하지 말자.

폰트랩은 특정한 글자 조각을 '투명인간(?)' 취급하는 'Nonspacing'이라는 기능을 제공한다. Nonspacing으로 설정된 글자 조각은 제 위치에 잘 자리잡고 올바른 기능을 수행하고 있지만 폰트랩 내부적으로 '없는 것'으로 취급하여 사이드베어링에 영향을 주지 않는다. Nonspacing 처리된 글자 조각은 TTF나 OTF로 폰트를 내보낼 때 Nonspacing이 해제되면서 자동으로 사이드베어링이 알맞게 변환된다.

멀멋의 ㄹ과 ㅅ에 Nonspacing 성격을 부여하면 글자를 만드는 과정에서 멈멀멋의 오른쪽 사이드베어링 수치가 동일하게 표시되어 사이드베어링 설정에 편리성과 일관성을 꾀할 수 있다.

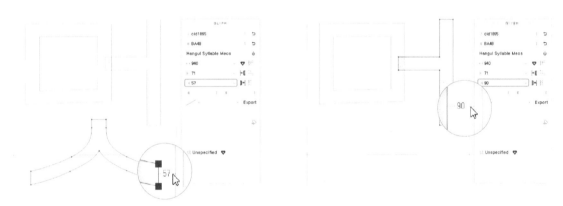

Nonspacing 지정에 따른 멋의 사이드베어링 변화 모습. 처음에는 받침 ㅅ의 오른쪽 끝이 RSB 기준이었으나 ㅅ에 Nonspacing을 적용한 결과 ㅅ은 투명인간 취급되어 중성 ㅓ의 오른쪽 끝이 RSB 기준이 되었다.

글자 조각을 Nonspacing으로 지정하기

Nonspacing으로 지정되는 글자 조각은 독자적인
층에 위치해야 한다. 그렇지 않으면 하나의 글립에
있는 모든 글자 조각이 Nonspacing이 되어 버린다.

　　Nonspacing으로 설정할 글자 조각을 선택한 후
Element 메뉴에서 Nonspacing – Nonspacing
을 선택한다. 글자 조각이 Nonspcing으로 지정되
고, Element 패널에서 Nonspacing 항목에 ON
아이콘 ⊠ 이 나타난다. 또는 Element 패널에서 글
자 조각의 Nonspacing 아이콘 영역 ⊠ 을 클릭해도
Nonspacing이 설정된다.

Nonspacing 아이콘 영역

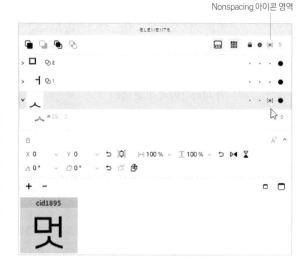

Nonspacing 해제하기

Nonspacing 처리된 글자 조각을 선택한 후 Element 메뉴에서 Nonspacing – Clear Nonspacing
을 선택하면 Nonspacing이 해제된다. 또는 Element 패널에 보이는 Nonspacing 알림 아이콘 ⊠ 을
클릭해도 Nonspacing이 해제된다.

　　여러 글립에서 Nonspacing을 지정했을 한꺼번에 해제하려면 폰트창에서 Ctrl-A를 하여 모든
글립을 블록으로 지정한 다음 Tools – Actions – Metrics – Nonspacing에서 Clear nonspacing
을 선택한다.

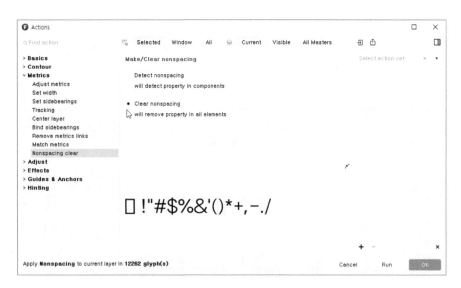

공간의 크기(세로)

어센더와 디센더

디자인 요소의 어센더와 디센더

어센더(Ascender)는 소문자 문자의 맨 윗줄이며, 일반적으로 'b' 문자의 맨 윗줄이다. 디센더 (Descender)는 베이스라인 아래로 내려가는 부분이며 일반적으로 'p' 문자의 맨 아래 줄의 위치이다 (또는 소문자에서 X-Height 위에 위치한 부분 전체를 어센더, Baseline 아래에 위치한 부분 전체를 디센더라고 부르 기도 한다). 어센더와 디센더는 폰트에 개성을 부여하고 가독성에 영향을 미치는 디자인적인 요소이다.

출처 : 구글 폰트가이드 https://fonts.google.com/knowledge/choosing_type/exploring_x_height_the_em_square

폰트 정보 설정의 어센더와 디센더

그런데 폰트랩의 Font Info – Font Dimension 항목에서 Ascender와 Decender 값을 입력해야 한다. 여기에서 떠오르는 생각거리들이 있다.

❶ 그냥 위로 조금 올라가게 글자를 만들면 되지 이런 것을 왜 Font Dimemsion에 구체적인 수치 로 넣어주어야 하는 것인가?

❷ 글자 조각이 이 수치의 안쪽에만 위치해야 하는가? 이 경계선에 정확하게 일치하도록 b의 끝부분 을 일치시켜야 하는가? 알파벳이나 한글이 놓인 위치가 경계선보다 높거나 낮으면 문제가 생길 수 있는가?

❸ 폰트 정보에서 입력한 어센더/디센더 수치는 폰트의 세로 규격(Vertical Metrics)에 어떤 영향을 주 는가?

이러한 질문에 답하기 위해 Noto Sans KR Regular의 Font Dimension과 bpÅ 글자들을 비교해보도록 하자.

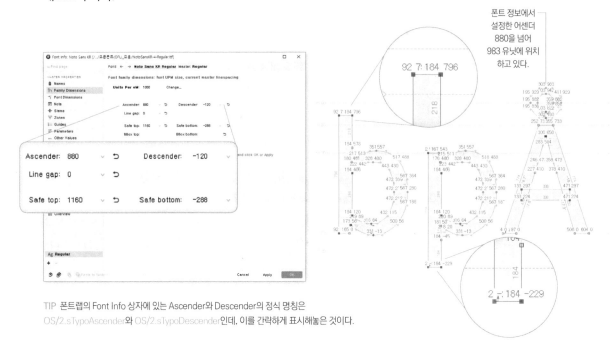

TIP 폰트랩의 Font Info 상자에 있는 Ascender와 Descender의 정식 명칭은 OS/2.sTypoAscender와 OS/2.sTypoDescender인데, 이를 간략하게 표시해놓은 것이다.

폰트 정보 설정값은 UPM 1000, 어센더 880, 디센더 –120이지만 실제 b의 상단은 796에 위치해 있고, p의 하단은 –229에 위치해 있다. 어센더/디센더의 정의와 전혀 무관한 곳에 끝부분이 위치하고 있는 것이다. 따라서 폰트 정보를 설정하는 곳에 입력해주는 어센더/디센더 수치는 타이포그래피 디자인 영역에서 말하는 어센더/디센더와는 다른 개념이라는 것을 알 수 있다. 질문 ❷에 대한 답도 얻을 수 있다. 글자 조각은 지정된 수치의 안에 있든, 넘어서는 위치에 있든 관계 없다.

그렇다면 **폰트 정보 설정에서 입력해준 어센더 880, 디센더 –120는 어떤 역할을 하는가? 이들은 폰트의 세로공간 크기와 위치를 선언하여 글자가 놓일 가상의 사각틀을 마련해주며, 응용프로그램에서 글자가 나타나는 위치 및 줄간격에 영향을 준다.** 폰트 정보 항목에서 설정하는 어센더/디센더를 Vertical Metrics라고 하는데 줄간격과도 관련되어 있기 때문에 Line Metrics라고 부르기도 한다. 어센더 + |디센더| = UPM 크기가 되게 하는 것은 오랜 전통이다(디센더 값은 음수이므로 절댓값으로 더한다).

어센더/디센더 수치를 넘어서는 곳에 글자 조각이 위치해도 문제되지 않는다. 다만 OS/2.usWinAscent(폰트랩의 Safe top)와 OS/2.usWinDescent(폰트랩의 Safe bottom)를 넘어서는 범위에 있는 부분은 일부 윈도우 응용프로그램에서 글자가 잘리는 클리핑이 발생할 수도 있다. 이에 대해서는 368쪽에 자세하게 설명되어 있다.

폰트의 세로공간(수직 메트릭)에 관한 구글의 가이드는 다음과 같다.[*]

라틴(영문) 폰트의 수직 메트릭 설정

❶ 글꼴의 수직 메트릭 값의 합(절댓값의 합)은 글꼴의 UPM보다 20~30% 더 커야 한다.

❷ InDesign과 같은 DTP 프로그램은 줄간격을 자동으로 설정할 때 글꼴 크기를 기준으로 20% 더 크게 설정하므로(10pt 크기/12pt 줄간격) 일관성을 위해 수직 메트릭 값의 합이 비슷한 범위에 있도록 설정하는 것이 좋다.

- UPM: 1000
- TypoAscender: 900
- TypoDescender: −300
- 합계: Ascender + |Descender| = 1200

CJK 폰트의 수직 메트릭 설정

❶ CJK 폰트는 Noto CJK의 기준에 따라 다음과 같이 설정한다.

	계산식	UPM 1000일 때
• TypoAscender	0.88*UPM	880
• TypoDescender	-0.12*UPM	−120
• 합계	Ascender + \|Descender\| = 1000	

TIP CJK는 중/일/한국을 뜻한다.

다만, 위의 수치는 구글의 권장사항일 뿐이다. 우리나라에서 제작되는 폰트들은 구글 가이드에 관계없이 다양하게 수직 메트릭을 설정하고 있다.

주요 폰트의 어센더/디센더 설정값

폰트	어센더	디센더	A+\|D\|	Line gap	UPM
KoPub 돋움체	800	−200	1000	0	1000
나눔고딕	800	−300	1100	0	1000
카페24 아네모네	800	−380	1180	0	1000
엘리스 DX 널리체	800	−300	1100	30	1000
지마켓 산스	800	−200	1000	150	1000
Gothic A1	817	−207	1024	256	1024
에스코어드림	900	−251	1151	43	1000

수직 메트릭에 대한 자세한 설명 ☞ 365쪽

[*] https://googlefonts.github.io/gf-guide/metrics.html

윗선과 밑선

윗선은 글자의 가장 상단에 있는 가상의 기준선을 뜻한다. 몸몰과 같은 세로모임꼴은 초성의 시작부분이 윗선이 되고, 이들을 제외한 나머지 글자는 중성의 기둥 시작점이 윗선이 된다. 세로모임꼴을 제외한 모든 글자가 기둥이 있는 모음을 사용하고 있으며, 초성이 중성보다 위에 위치하는 경우가 드물기 때문이다(할과 같은 글자에서 ㅎ의 꼭지가 중성의 상단보다 더 위에 있을 수는 있다).

밑선은 종성의 가장 하단에 있는 가상의 기준선을 말한다. 윗선과 밑선 사이에 글자들이 위치한다.

윗선

님의침묵
님의침묵

밑선

글자폭, 사이드베어링, 어센더와 디센더는 글자를 만들 때 폰트 정보에 구체적인 숫자로 지정되는 '기술적인 개념'이지만 윗선과 밑선은 그런 개념이 아니다. 글자를 디자인할 때 어느 부분에 위치시키는가에 대한 관점일 뿐이다. 따라서 윗선 얼마라는 식으로 수치를 입력하는 것은 없다. 밑선도 마찬가지이다.

구체적 수치를 입력해야 하는 기술적인 개념도 아닌데 설명할 필요 없지 않은가 하겠지만, **윗선과 밑선은 글자가 실제로 놓이는 위아래 기준에 관련된 것이기 때문에 '너무나' 중요하다.**

어센더-디센더 공간 안에서 윗선, 밑선, 글자폭을 통해 사각틀 크기 설정

UPM 및 폰트 정보의 어센더/디센더에 의해 규정된 영역 안에서 윗선과 밑선, 글자폭을 적용해 한글을 그려내는 공간의 크기를 설계한다. 예를 들어 UPM 1000인 Noto Sans KR Medium은 다음과 같은 공간 구조를 가지고 있다.

Noto Sans KR Medium의 구조

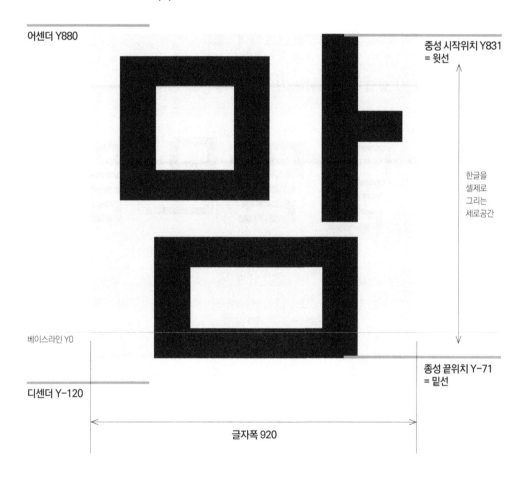

어센더 Y880

중성 시작위치 Y831
= 윗선

한글을
셀제로
그리는
세로공간

베이스라인 Y0

디센더 Y-120

종성 끝위치 Y-71
= 밑선

글자폭 920

그림과 같이 설정했다면 '맘' 글자는 가로 920(수치로 지정되는 값), 세로 1000(880+120)이라는 공간 속에서 상단 831(중성 ㅏ의 시작위치)/하단 -71(받침으로 사용된 ㅁ의 하단 끝위치)이라는 사각틀을 가지게 된다. 이 사각틀을 기준으로 삼고, 경우에 따라 위/아래를 조금씩 넘나들면서 구체적인 글자들을 그려나간다.

글자의 세로위치는 응용프로그램마다 다르게 나타날 수 있다

글자의 세로위치를 결정하는 가장 중요한 요소는 윗선과 밑선 즉, 실제로 글자가 놓여지는 위치이다. 두번째 요소는 어센더와 디센더 설정값이다. 글자가 놓여진 실제 위치가 동일할 때 어센더와 디센더 설정값에 의해 세로위치에 변화가 나타난다. 단, 폰트 정보에 설정된 어센더/디센더 수치에 영향을 받는 응용프로그램이 있고 그렇지 않은 응용프로그램이 있다.

MS Word와 파워포인트는 폰트에 설정된 어센더/디센더 값을 적극적으로 반영하여 글자의 세로위치와 줄간격을 설정하며, InDesign이나 HWP는 자체 기능으로 글자를 처리하기 때문에 어센더/디센더 설정내용에 의해 세로위치가 변화되는 정도가 거의 없다.

TIP 어센더/디센더 설정에 따른 줄간격 변화는 372쪽을 참고한다.

파워포인트에서 각 폰트별 글자의 세로위치(같은 크기/글상자 세로 중앙정렬)

KoPub 돋움체 미디엄　　나눔고딕 레귤러　　Noto Sans KR 미디엄　　G마켓 산스 미디엄　　페이퍼로지 미디엄

G마켓 산스는 HWP나 인디자인에서는 큰 문제가 없었는데 파워포인트에서는 왜 위로 질주하는 것일까?
이에 대한 해답은 367쪽에서 찾아볼 수 있다.

자신이 제작하고 있는 폰트가 세로 중앙정렬시 가운데에 잘 위치하도록 하려면 윗선과 밑선의 설정을 통해 글자가 놓이는 위치를 설정하고, 어센더와 디센더 값을 적절하게 설정한 후 폰트로 내보내 다양한 프로그램에서 테스트해보아야 한다. 이때 응용프로그램마다 글자를 처리하는 방식이 달라 InDesign에서는 정중앙인데 파워포인트에서는 위로 올라가기도 한다. 어떤 프로그램을 기준으로 할 것인지는 폰트 제작자의 선택에 달려 있다. **대부분의 프로그램에서 세로위치가 유사하도록 하려면 KoPub 돋움체나 나눔고딕의 설정값을 따르면 된다.**

TIP
수직 메트릭, 세로위치, 줄간격에 대한 설정사항 및 이들의 영향을 받는 응용프로그램과 이들 설정값을 따르지 않는 응용프로그램은 365, 372쪽에 자세하게 설명되어 있다.

Noto Sans KR Semibold의 동일한 글자 크기에 대해 왼쪽은 인디자인, 오른쪽은 파워포인트에서
세로 정렬을 가운데로 설정한 모습이다. 파워포인트에서는 중앙보다 위쪽으로 글자가 정렬된다.

글자의 베이스라인을 올릴 수 있나?

폰트를 제작할 때 베이스라인을 끌어올려서 글자의 세로위치를 변경할 수 있을까? **베이스라인의 위치를 변경하는 것은 불가능하다. 베이스라인은 항상 Y축 0의 값이 기준이다.** 글자의 세로위치를 조정하려면 글자의 실제 위치를 위/아래로 이동시켜야 한다. 폰트랩은 Action의 Shift를 통해 글자의 위치를 이동시킬 수 있다.

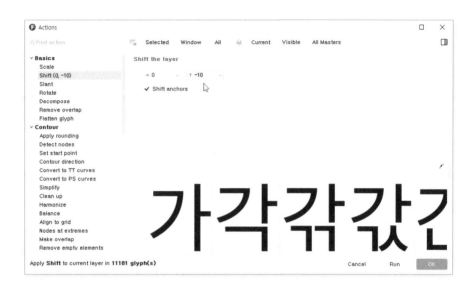

어센더과 디센더 수치를 조절하여 글자의 세로위치에 변화를 줄 수 있나?

구글 폰트가이드에 의하면 어센더와 |디센더|의 합은 UPM보다 20~30% 커도 되므로 이 범위 내에서 어센더와 디센더 값을 수정하여 수직 메트릭에 변화를 주어 글자의 세로위치를 올리거나 내릴 수도 있다. 또 이 효과는 폰트 정보에 설정된 수직 메트릭을 적극적으로 이용하는 응용프로그램에서만 효과가 나타난다.

수직 메트릭 설정사항으로 OS/2.sTypoAscender, OS/2.sTypoDescender, OS/2.sTypoLineGap, OS/2.usWinAscent, OS/2.usWinDescent, Use_Typo_Metrics가 있으므로 이에 대한 충분한 이해를 한 후 세로위치 변화를 수행해야 한다(372쪽 참고).

예제를 위한 밑바탕 설계하기

예제에서는 이제 막 시작하는 사람도 무난히 그려낼 수 있는 Light 두께의 헤드라인형 글꼴을 만들어본다. 글자가 사각형에 꽉 차는 모습이며, 자음과 모음에 여타의 장식 없이 직선과 사선, 곡선으로만 그려낼 것이므로 좀 과장하면 '사각형과 원만 그릴 수 있으면' 무난하게 폰트를 완성할 수 있다. 자신감을 가지고 시도해보자.

예제를 위한 적정 글자 두께 찾기

예제에서는 헤드라인 형태로 된 Light 두께의 폰트를 만들어 나갈 것이다. 다음은 각 폰트별로 Light와 Bold에 해당하는 '맘'의 종성 ㅁ에 사용된 가로세로 굵기이다.

이 책에서는 크기, 배치, 두께 등 글자에 대한 모든 기준으로 초성이 'ㅁ'으로 시작하는 글자를 사용한다.

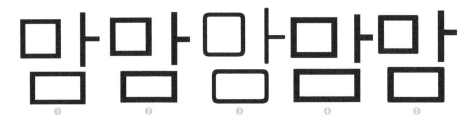

주요 SIL OFL 폰트의 Light와 Bold에서 가로세로 두께 설정 내용

	굵기단계	Light	Bold	예제를 위한 가로세로 두께
❶노토산스 KR	9단계	45:53 (8차이)	105:133 (28차이)	
❷Gothic A1	9단계	53:60 (7차이)	108:128 (20차이)	Light : 가로 52, 세로 60
❸나눔고딕	4단계	40:42 (2차이)	113:139 (26차이)	(8 유닛 차이를 둔다)
❹페이퍼로지	9단계	50:54 (4차이)	110:126 (16차이)	Bold : 가로 108, 세로 128
❺KoPub 돋움체	3단계	53:62 (9차이)	94:112 (18차이)	(20 유닛 차이를 둔다)

두께가 두꺼워질수록 가로세로의 굵기 차이가 더 커지는 것을 볼 수 있다. Light는 Gothic A1의 크기와 비율에 맞춰 8차이를 두어 52:60의 가로세로비로 만들고, Bold는 20 차이를 두어 108:128로 만들어 나간다면 무난한 두께설정이 될 수 있다.

예제를 위한 글자폭과 사이드베어링 찾기

한글은 대부분 앞쪽의 공간을 적게 가져가고 뒤쪽의 공간을 크게 가져가는 방식의 사이드베어링이 적용된다. 사이드베어링은 초성과 중성이 놓이는 위치와도 관련이 있다. Light 두께를 가진 폰트를 대상으로 사이드베어링을 살펴보고, 우리가 채택할 수 있는 사이드베어링값을 도출해보자.

주요 SIL OFL 폰트의 Light에서 글자폭과 사이드베어링 설정 내용

		KoPub 돋움체 Light 사이드베어링 (글자폭 872 균일)		Gothic A1 Light 사이드베어링 (글자폭 976 균일)		엘리스 DX 널리체 Light 사이드베어링 (글자폭 940, 일부 다름)		예제를 위한 글자폭과 사이드베어링 (글자폭: 950)
맘	맘	87/12	126(ㅏ)*	106/50	128(ㅏ)*	51/6	133(ㅏ)*	70/10/130 글자폭 950
	뫔	34/10	128(ㅏ)*	71/35	130(ㅏ)*	22/6	133(ㅏ)*	40/10/130 글자폭 950
	멈	101/107	(6차이)	129/133	(4차이)	71/90	(29차이)	80/100 글자폭 950
	밈	101/107	(6차이)	130/133	(3차이)	81/90	(19차이)	85/100 글자폭 950
멈	맥몍	89/93	(4차이)	119/133	(14차이)	35/70	(35차이)	70/80 글자폭 950
	뫔	62/94	(32차이)	81/134	(27차이)	42/90	(48차이)	50/90 글자폭 950
	뭠뭠	57/94	(37차이)	81/101	(20차이)	42/90	(48차이)	50/90 글자폭 950
	왬	52/82	(30차이)	83/122	(39차이)	17/70	(53차이)	40/80 글자폭 950
	웸	49/85	(36차이)	83/122	(39차이)	17/70	(53차이)	40/80 글자폭 950
몸	몸	27/31	(4차이)	46/50	(4차이)	34/34	(5차이)	50/50 글자폭 940

* 중성 ㅏ에서 바깥쪽 곁줄기의 길이이다.

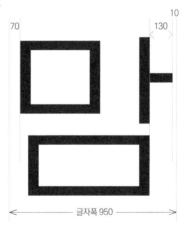

예제를 위해 선택한 글자폭과 사이드베어링이 적용된 '맘'의 모습(예시)

KoPub 돋움체 Light의 경우 모든 글자가 872 폭에 자리잡고 있어 다른 고딕에 비해 글자폭이 약간 작은 편이다. 맘은 초성 ㅁ이 87 유닛에 위치하고, 중성 ㅏ의 바깥 곁줄기 끝부분이 글자폭의 오른쪽 끝으로부터 12 유닛 떨어져 있다. 이 두 개의 요소가 사이드베어링의 기준으로 작동한다. Gothic A1은 글자폭이 976으로 큰 편이며, 좌우 사이드베어링 수치도 커서 글자 간격이 넓다.

예제를 위한 기본 틀 찾기

초성, 중성, 종성이 위치한 곳은 폰트의 성격마다 다르다. 글자를 날렵하게 만들 것인지, 사각형에 꽉 채운 듯한 느낌으로 하여 무겁게 만들 것인지와 같이 글자에 부여한 성격에 따라 달라진다. 동일한 글자폭을 가지고 있다고 가정하면 날렵한 폰트는 사이드베어링 값이 클 것이고, 정사각형에 가까운 폰트는 작을 것이다.

예제에서는 정사각형에 가까운 사각틀에 꽉 찬 느낌을 주는 헤드라인형의 네모꼴을 만들어볼 것이다. 초성이 ㅁ으로 시작하는 글자형태를 만들 때 초성/중성/종성의 위치를 집중적으로 검토할 예정이다. 다른 자음으로 시작하는 형태는 ㅁ을 기준으로 하여 왼쪽으로 더 내거나 위로 더 올리는 등 알맞게 변형한다.

최종 Light 제작 사양(예시)

항목		특징
글자 형태		정사각형 느낌의 사각틀에 꽉 차는 부피감을 가진 헤드라인형 Light 두께
UPM		1000 (일반적인 UPM 수치이다)
한글 글자폭		950 (헤드라인형 글꼴이기 때문에 글자폭을 넉넉히 설정한다) 940 (몸형만 글자폭을 940으로 설정한다)
표준 가로세로 두께		가로 52, 세로 60 (가로와 세로의 두께 차이 8로 설정)
표준 사이드베어링		앞쪽의 '예제를 위한 사이드베어링' 참조
Font Dimension	어센더	800
	디센더	−200
	라인갭	0
	Safe Top	850
	Safe Bottom	−250
	기타	Font Dimension과 관련한 기타 설정값은 365쪽 참조
윗선		755
밑선		−125

글자 만들기 순서

글자를 만들어갈 때는 '가'부터 만들지 않는다. 기역은 열린 속공간이 있고, ㅁ에 비해 높이를 작게 만들기도 하여 이제 막 워밍업을 끝내고 글자 만들기를 시작하는 사람에게 적합하지 않다.

초성 ㅁ으로 시작하는 모든 글자를 'ㅁ 가족'이라고 불러보자. 초성과 중성, 종성의 크기설정과 위치판단, 공간배분을 할 때 모든 경우에 'ㅁ 가족'을 기준으로 삼고 판단하면 좋다. 예를 들어 '삼'에서 '초성 ㅅ의 왼쪽 시작위치가 52 유닛이다'가 아니라 'ㅅ은 ㅁ에 비해 25유닛 더 튀어나와 시작한다'라고 판단한다. ㅁ과 ㅇ을 그릴 때도 마찬가지이다. 'ㅇ이 너비가 300 유닛이다'가 아니라 'ㅇ은 ㅁ에 비해 상하좌우 20유닛 더 커진다'라고 판단한다.

크기판단, 위치판단 등 모든 판단의 기준에 'ㅁ 가족'을 기준으로 설정하면 신속한 판단이 가능할뿐만 아니라 실제로 글자 조각을 그려나갈 때도 작업이 쉬워진다. 게다가 'ㅁ 가족'은 글자 모양이 네모네모하기 때문에 그려나가기도 쉽다. 'ㅁ 가족'을 통해 그림을 그리는 방법, 글자로 구성하는 방법을 익혀나가게 되고 폰트랩 사용에도 어느 정도 숙달되어 간다. 한 가지 우려스러운 점이 있다면 폰트 제작에 익숙하지 않은 상태에서 '기준부터 건드리면 되겠느냐' 하는 것이다. 걱정하지 않아도 된다. 폰트 제작은 어차피 수많은 Trial & error 과정이 필요하다. 그리고 'ㅁ 가족'이 그리기 가장 쉽다. 네모만 그려내면 된다.

이 책에서는 기준이 되는 'ㅁ 가족'을 가장 먼저 그리기 시작하여, 'ㅁ 가족'과 함께 갈 수 있는 'ㅇ ㄴ ㄷ 가족', 'ㄱ ㅋ 가족', 'ㅂ 가족'... 의 순으로 그려나갈 것이다.

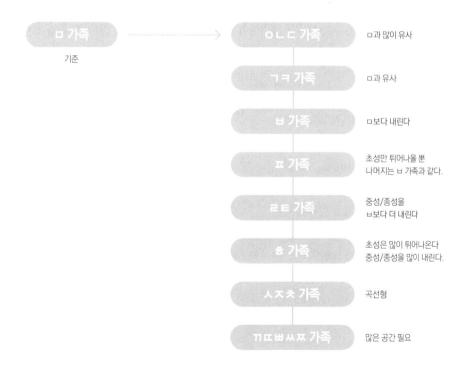

File-New로 폰트 파일 생성하기

폰트랩에서 File – New Font를 통해 새로운 파일을 만들면 숫자, 영문 알파벳, 일부 특수문자, 라틴 문자 등 기본 문자집합만 나타난다. 한 벌의 완전한 한글 폰트를 만들려면 여기에 특수문자, 가나문자, 한글자소, 한글 2,780자 등 여러 가지 문자집합을 추가해야 한다. 그런데 폰트랩은 한글 2,780자만 추가하는 기능을 제공하지 않는다. 게다가 일반적인 한글 폰트에서 제공하는 특수문자 집합을 일일이 찾아내 등록하는 것도 쉽지 않다.

한글 2,780자 인코딩 세트를 이용한 글자 추가

폰트랩은 인코딩 세트를 통해 글자를 추가할 수 있다. 그런데 폰트랩이 제공하는 기본 인코딩 세트에는 한글 2,780자를 추가하는 목록이 없다. 그래서 필자가 영문 알파벳, 특수문자, 한글 2,780자 등 한글 폰트에 기본으로 포함되는 문자 세트를 인코딩 파일로 만들어 제공한다. 인코딩 파일은 단순 텍스트 파일로 되어 있다.

글로벌콘텐츠출판그룹의 홈페이지(www.gcbook.co.kr) 자료실에서 폰트랩 인코딩 파일인 ot_lc_Hangeul2780_Syllables.enc 파일을 내려받아 '문서/FontLab/FonLab 8/Encoding' 폴더에 복사한다.

■ File – New Font를 실행하여 기본 글자가 나타나게 한다. 상단의 ❶Font filter type을 Encoding으로 설정하고 오른쪽의 ❷Latin Simple...로 된 부분을 클릭한다. 여러 가지 문자 세트가 펼쳐지는데 OpenType 항목에서 ❸OpenType Hangeul 2780을 클릭한다(물론 Hangeul 2780 항목은 ot_lc_Hangeul2780_Syllables.enc 파일을 폰트랩의 인코딩 폴더에 복사해주어야 나타난다).

❷알파벳, 숫자, 특수문자, 가나문자, 키릴문자를 비롯하여 한글 2,780자의 밑그림이 폰트 창에 나타난다. Ctrl-A로 전체선택한 후 Font 메뉴에서 **❶**Create Glyphs를 실행한다. 3869자를 추가할 것인지 묻는 대화상자가 나타나면 OK한다. 그러면 선택한 글자들이 파일 안에 등록된다.

File – New Font를 실행했을 때 나타나는 글자들은 이렇게 '등록'을 해줘야 글자를 그릴 수 있는 자리가 마련된다. **문자 세트를 추가한 것이지 글자 조각을 추가한 것이 아니기 때문에 글자를 더블클릭해보면 빈 공간만 보인다.**

❸ot_lc_Hangeul2780_Syllables.enc 파일은 한글의 정렬 순서가 유니코드순이 아니라 이 책의 150쪽에서 설명하는 방식인 '글자의 조형구조와 받침의 높이가 유사한 글자'끼리 한 곳에 모이게 배열해놓은 순서대로 나타난다. 따라서 ㅁ으로 시작하는 글자의 경우 '마→맘맏망맜→만맛막→맢맙→말맑맗맔맗맞맟'의 순으로 배열되어 있다. '맘'을 완성하면 초성과 중성인 '마'를 복사하여 '맏망맜'에 곧바로 컴포넌트나 레퍼런스로 붙여넣을 수 있도록 배열되어 있는 것이다.

❹ File – New Font로 만든 한글은 모두 글자폭이 1000으로 설정되어 있다. 한글의 글자폭을 950으로 설정해보자. '가'부터 시작하여 제일 끝부분인 '쯩'을 모두 선택한 후(ot_lc_Hangeul2780_ Syllables.enc 파일로 글자를 추가하면 쯩이 제일 마지막에 위치해 있다) Window 메뉴에서 Panels – Glyph 을 실행해 글립창이 나타나게 한다(단축키 Ctrl-I). 글립창의 Advance width 상자에 950이라고 입력한 후 엔터키를 누른다. 화면에는 아무런 변화가 없으나 선택한 글자들의 글자폭이 모두 950으로 설정된다. 다시 세로모임꼴만 선택해 글자폭을 940으로 설정한다.

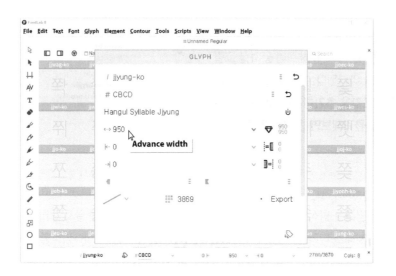

TIP '가'를 클릭한 후 스크롤바를 이용해 제일 아래로 내려간 뒤 Shift키를 누른 채 '쯩'을 클릭하면 둘 사이에 있는 모든 글자가 선택된다.

❺ 폰트의 세로공간 크기도 설정하도록 하자. File 메뉴에서 Font Info를 실행하고 Font Info 창의 왼쪽 목록에서 Family Dimensions를 선택한다. UPM은 1000 으로 이미 지정되어 있다. 어센더/디센더 등의 값을 다음과 같이 설정한다.

• Ascender: 800
• Descender: −200
• Line gap: 0
• Safe top: 850
• Safe bottom: −250

하단의 Round coordinates 옵션이 ON되어 있는데 그대로 유지한다. Round coordinates는 좌표값 반올림을 통해 정수 좌표에 노드가 위치하게 하는 기능이다.

❻폰트의 이름을 지정해준다. 왼쪽에서 Names 항목을 선택하고 Familly name에 ❶'MyFont(또는 적당한 이름)'를 입력한다. Light에 해당하는 폰트를 만들 예정이므로 ❷Weight class에서 Light를 선택한다. 이어서 하단의 ❸Build Names 단추를 누르면 Full name 등의 항목이 자동으로 설정된다. Master name도 Light라 입력하고 OK한다. D:\MyFont 폴더를 만들어 파일을 저장한다.

SIL OFL 폰트를 이용한 글자 추가

한글 2,780자를 가지고 있는 SIL OFL 폰트에서 문자 세트를 인코딩 파일로 저장해 File – New Font를 통해 만든 파일에 글자를 추가하는 방법도 있다. 디자인된 글자 조각을 복사하는 것이 아니라 문자 세트를 인코딩 파일로 내보내 이용하는 것이므로 상업용 폰트를 염두에 둔 경우에도 문제될 것이 없다.

❶SIL OFL 폰트 중 한글 2780자를 담고 있는 '눈누기초고딕'을 이용해보자. 눈누기초고딕을 다운로드한 뒤 폰트랩에 불러온다(https://noonnu.cc). 눈누기초고딕의 글립 이름이 cidXXXX 형태로 되어 있는데 이것을 유니코드 기반 이름으로 변경해주어야 한다. Font 메뉴에서 Rename Glyphs – uniXXXX를 실행한다.

❷모든 글립의 이름이 유니코드 기반 이름으로 변경되었다. File 메뉴에서 Export – Encoding을 실행한다.

❸파일 저장 상자가 나타나면 '문서/FontLab/FonLab 8/ Encoding' 폴더에 저장한다. '문서/FontLab/FonLab 8' 폴더는 인코딩 파일뿐만 아니라 파이썬 스크립트 파일 등 사용자 데이터를 저장하는 곳이다.

❹파일 저장이 끝나면 눈누기초고딕 폰트를 닫는다. File – New Font를 실행하여 기본 글자가 나타나게 한다. 상단의 ❶Font filter type을 Encoding으로 설정하고 바로 오른쪽의 ❷Latin Simple 로 된 부분을 클릭한다. 여러 가지 문자 세트가 펼쳐지는데 방금 저장한 눈누기초고딕 문자세트가 ❸NoonnuBasicGothic...이라는 이름으로 나타난다.

5 NoonnuBasicGothic...을 선택하면 배경 글자가 새겨진 빈 글립이 나타난다. Ctrl-A 로 전체선택한 다음 Font 메뉴에서 Create Glyphs를 실행한다. 3829개의 글립을 추가 할 것인지 물어오면 OK한다. 그러면 선택한 글자들이 파일 안에 등록된다. File – New Font를 실행했을 때 나타나는 글자들은 이렇게 '등록'을 해줘야 파일 안에 들어온다.

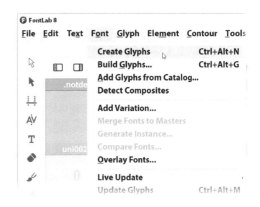

6 영문 알파벳, 숫자, 특수문자 심벌 986지와 한글 2,780지가 빈 글립으로 등록되었다. 폰트를 만들기 위한 자리를 만들어준 것이다. 상단의 Font filter type이 Encoding으로 되어 있는데 Index 로 변경해준다. 글자를 더블클릭하면 아무것도 없는 빈 화면이 나타난다. 이제부터 한글과 영문, 숫자를 그려나가는 즐거운 시간이 시작된다.

7 앞 180쪽의 4, 5, 6번과 같이 한글의 글자 폭을 950으로 설정한다. 이어서 Font Info를 실행하여 폰트이름, 어센더와 디센더 값을 입력하고 D:\MyFont 폴더에 파일을 저장한다.

글자를 그리기 위한 가이드라인 설정

文자 세트를 추가한 뒤 글자를 더블클릭해 글립편집창에 불러와보면 회색 배경으로 된 글자가 보이지만 편집창에 그림을 그리기 시작하는 순간 이것마저 사라져 흰색 화면만 나타난다. 일단 사각형 툴 □ 을 사용해 '맘' 글자를 그려보자. 예제에서는 '맘' 글자의 형태가 다음 그림과 같다.

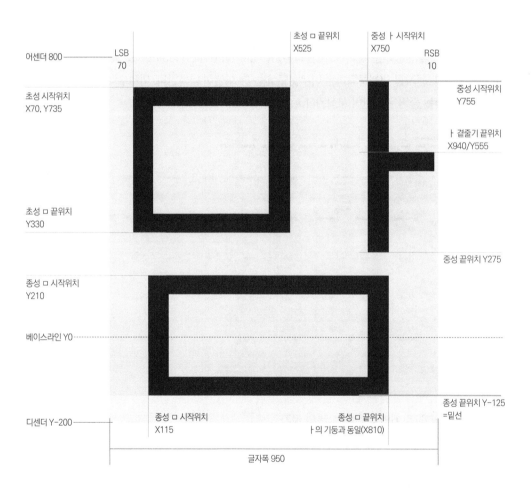

폰트창에서 '맘'에 해당하는 글립를 더블클릭해 글립편집창을 연 다음 View 메뉴에서 다음 항목들을 모두 ON 시킨다.

- Rulers, Font Dimensions
- Font Guides와 Glyph Guides
- Metrics & Kerning의 Spacing Contorls
- Snap – Font Guides(개체가 폰트가이드에 부착되게 해준다.)
- Lock – Font Dimensions와 Spacing Controls(Lock ON하여 두 안내선을 잠근다.)

화면에 글자폭과 가로/세로축의 라인이 나타나면 예제의 규격에 맞게 '맘' 글자를 그려준다. 미음은 검은색 사각형으로 그려준다.

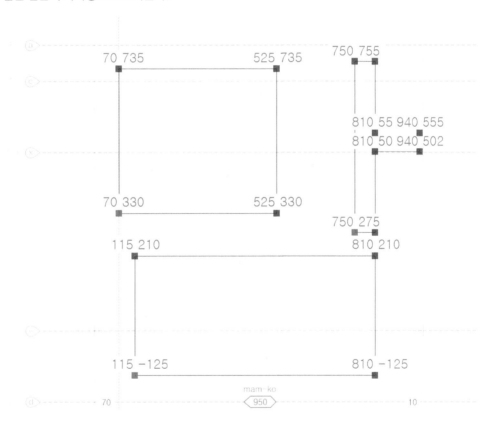

폰트랩은 폰트가이드와 글립가이드라는 두 종류의 가이드라인을 제공한다. 폰트가이드는 모든 글자에서 나타나는 안내선이며, 글립가이드는 하나의 글자에서만 나타나는 안내선이다. 윗선과 밑선에 폰트가이드를 설정해보자.

1 글자를 놓을 위치가 윗선 Y755, 밑선 Y−125인 상태이다. View – Rulers를 실행해 Ruler가 보이게 한 상태에서 상단의 수평자에 마우스 커서를 위치시키고 **Shift키를 누른 채 Y755 위치로 드래그 앤 드롭해준다. 보라색의 가로선이 보이면서 폰트가이드가 추가된다.** 같은 방법으로 받침 ㅁ의 하단인 Y−125 위치에도 폰트가이드를 만들어준다(Shift키를 누른 채 드래그하면 폰트가이드가 만들어지며, 누르지 않은 상태에서 드래그하면 글립가이드가 만들어진다).

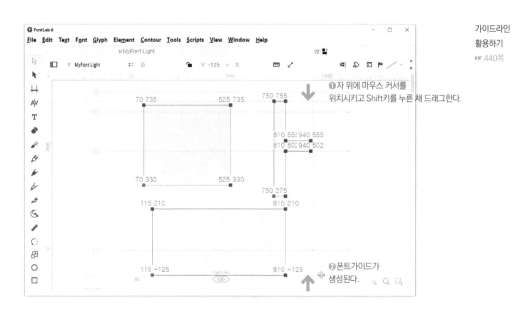

가이드라인
활용하기
☞ 440쪽

2 윗선에 해당하는 폰트가이드를 마우스로 클릭하여 선택한 다음 우클릭한다. 빠른메뉴가 나타나면 Open Guide Panel을 선택해 가이드 패널이 나타나게 한다.

❸ 가이드 패널의 F 부분에 '윗선'이라고 입력하고 오른쪽에 있는 자물쇠 아이콘을 클릭하여 Lock ON한다. 가이드 패널이 유지된 상태에서 밑선에 해당하는 Y−125의 가이드라인을 클릭하고 이름을 '밑선'으로 지정하고 Lock ON한다.

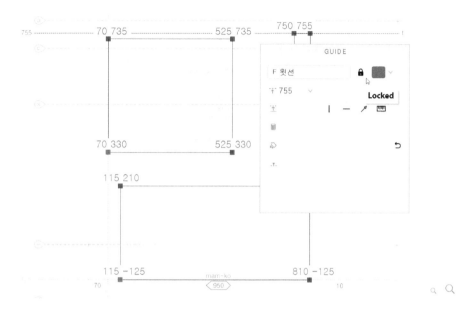

❹ 윗선과 밑선 가이드라인이 완성되었다. 화면 왼쪽에 나타난 수직자에 마우스 커서를 위치시키고 Shift키를 누른 채 초성 ㅁ의 시작점인 X70 위치로 드래그하여 초성이 시작되는 X축 기준위치를 표시해주는 폰트가이드를 만들고, 같은 방법으로 받침 ㅁ의 오른쪽 끝 위치인 X810에도 폰트가이드를 만들어준다. 글자의 기본틀이 완성되었다.

5 초성 ㅁ 위에 적당한 사각형을 그려준다. 두 개의 사각형이 겹쳐서 나타나면 작은 사각형의 왼쪽 하단부 노드를 선택하고 마우스 오른쪽 버튼을 눌러 Reverse Contour를 선택한다. 겹쳐진 개체의 패스 방향이 다르면 속이 빈 형태가 된다.

패스 방향
☞ 396쪽

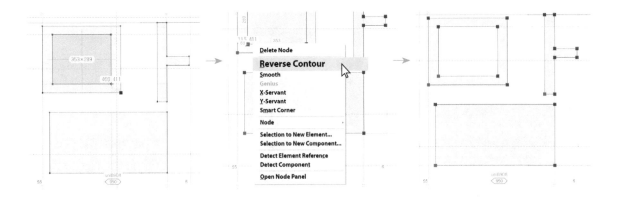

6 초성 ㅁ의 가로획 52 유닛, 세로획 60 유닛으로 크기를 조절한다. 같은 방법으로 받침 ㅁ에도 사각형을 만들고 패스 방향을 지정한 다음 두께를 맞춰준다. 맘 글자가 완성되었다.

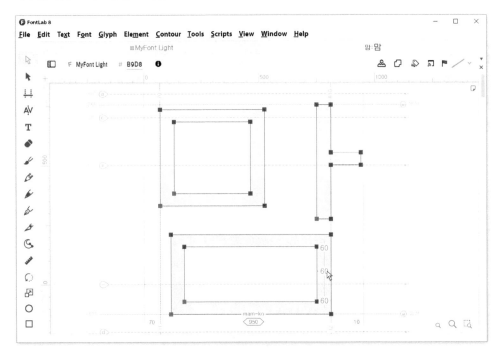

TIP 지금은 빈 화면에 연속적으로 글자 조각을 그렸으므로 ㅁ, ㅏ, ㅁ이 Element 패널에서 모두 동일한 층에 위치해 있는 상태이다.
이후 여러 글자를 만들고 레퍼런스로 지정해나가는 과정에서 각각의 글자 조각들은 서로 다른 층에 배치되어 간다.

동일한 층에 있는 글자 조각을 서로 다른 층에 배치하기
☞ 77쪽

참고 가이드 패널에서 Lock ON으로 설정하면 View 메뉴에서 Lock – Font Guides의 ON/OFF 설정에 관계 없이 항상 Lock이 설정된다. 이렇게 Lock을 고정시킨 이유는 View 메뉴에서 가이드라인의 Lock을 잠시 해제해놓으면 마우스로 드래그했을 때 시도때도 없이 가이드들이 선택되어 위치가 바뀌기 때문이다. 일반적인 가이드라인이라면 무시할 수 있지만 폰트 규격에 해당하는 윗선이나 밑선에 해당하는 가이드라인이라면 작업취소를 하여 되돌려 놓아야 한다. 그래서 윗선과 밑선은 안내하는 폰트가이드는 가이드 패널을 이용해 Lock ON을 수행한 것이다.

참고할 폰트를 배경으로 설정

Font – New Font로 문자 세트를 추가했을 때 폰트창에서는 회색으로 글자 배경을 보여준다. 글립을 더블클릭해 글립편집창에 불러왔을 때도 회색 배경으로 글자를 보여주지만 편집창에 사각형이나 원을 그리는 순간 회색 글자가 사라지고 아무런 내용도 없이 흰색의 빈 바탕만 나타난다.

View 메뉴에서 Alternative Veiw 항목이
OFF된 상태이면 글립편집창에 글자의 배경의
회색으로 나타난다.

글립편집창에서 사각형이나 원 등 그림을 그리면 회색 배경 글자가 사라진다.

기준으로 삼을만한 폰트를 배경으로 설정하여 항상 보이도록 하면 어떤 글자에 해당하는 글립인지 쉽게 알 수 있고, 글자를 그리는 과정에서 참고할 수 있어 편리하다. 예제로 만드는 폰트와 유사한 특징을 가진 엘리스 DX 널리체 Light를 글자의 배경으로 설정해보도록 한다.

❶ 폰트랩에 예제 파일과 엘리스 DX 널리체 Light를 불러들인다. 두 폰트 모두 Font 메뉴에서 Rename Glyphs – uniXXXX를 선택해 유니코드 기반의 글립 이름으로 통일시켜준다. 두 폰트의 이름체계가 동일하지 않으면 다음 2단계의 파일 복제가 수행되지 않는다.

❷예제 폰트인 MyFont에서 File – Font Info를 실행한다. 하단의 ❶Add Master 단추 ➕를 누르고 드롭다운 목록이 나타나면 ❷Copy from Elice DX Neolli OTF Light를 선택한다. 마스터 이름을 입력하라는 상자가 나타나면 Light_BG라고 입력해준다.

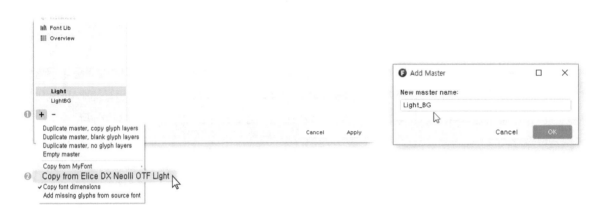

❸마스터 이름을 입력하고 OK를 하면 MyFont에 엘리스 DX 널리체 Light의 글자들이 복제되면서 MyFont 파일의 Layers & Masters 패널에 Light와 Light_BG라는 두 개의 마스터가 나타난다. 앞에서 '맘' 글자를 완성했으므로 '맘'을 더블클릭해 글립편집창에 불러들인다. 예제의 '맘' 글자와 엘리스의 '맘' 글자를 비교하여 엘리스의 위치와 크기를 알맞게 변형한다. 여기에서는 엘리스의 '맘'을 위로 11 유닛 올려주고, 상단 중앙을 기준으로 95.5% 축소하여 두 폰트의 맘 글자를 비슷하게 맞춰주었다. Toos – Actions – Basics에서 Shift와 Scale를 이용해 이 변화를 Light_BG 마스터에 있는 모든 한글에 수행한다.

TIP Action을 수행할 때는 Layers & Masters 패널에서 Light_BG를 클릭한 후 폰트창에서 Ctrl-A로 모든 글립을 선택하고 Tools 메뉴에서 Actions를 실행해 Basics에서 Shift나 Scale 명령을 수행하면 된다.

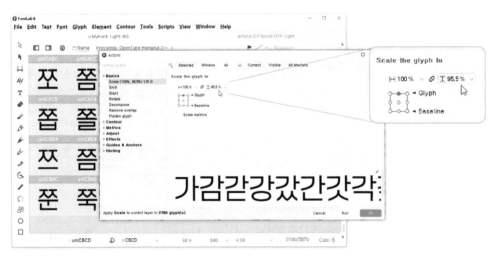

참고 글자의 크기를 변형할 때 비율을 파악하고 Action을 통해 비슷한 크기로 변형하는 방법은 이 책 285쪽을 참고한다.

④ 변화가 완료되면 Layers & Masters 패널에서 Light_BG를 선택하고 Wireframe과 Service Layer, Lock 옵션을 ON으로 설정한다. Wireframe은 글자를 테두리로 보여주는 기능이고, Service Layer는 해당 마스터가 인터폴레이션에는 관여하지 않는 기능이며, Lock은 글자를 선택할 수 없도록 잠그는 기능이다. 마스터의 색깔도 밝은 파랑과 같이 눈에 잘 띄는 색으로 지정한다.

인터폴레이션
☞ 293쪽

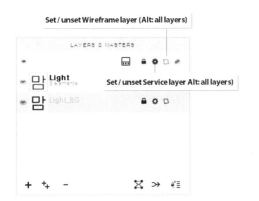
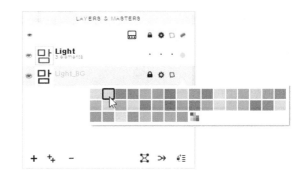

⑤ 이제 글립편집창에 글자를 불러오면 파란색을 가진 배경글자가 나타나기 때문에 어떤 글자에 해당하는 글립인지 쉽게 알 수 있고, 배경으로 설정된 것을 참고하면서 글자를 만들어나갈 수 있다. 글자만들기 작업이 모두 완료되었을 때 Light_BG 마스터는 Layers & Masters 패널에 있는 Remove Layer 단추 **–** 를 눌러 삭제한다.

기준

모든 글자의 기준인 'ㅁ가족'에서 초성/중성/종성이 놓일 구체적인 수치를 결정한다.

❶초성 ㅁ이 놓이는 위치(X70, Y735)와 크기(X525)를 설정한다.

❷중성 ㅏ가 놓이는 위치와 크기를 설정한다. 예: 시작위치 X750, ㅏ의 바깥곁줄기 130

맘

❸종성 ㅁ이 놓이는 위치를 설정한다. 예: 시작위치 X115, Y210, 끝위치는 ㅏ의 세로줄기 끝부분에 맞춘다.

ㅁ과 비교하여...

자음의 생김새에 따라 초성을 ㅁ에 비해 얼마나 앞으로 더 낼 것인지, 더 크게 할 것인지 결정한다.
중성과 종성도 ㅁ가족의 설정값을 기준으로 하여 변화시킨다.

기준

맘 암 담 남

맘을 따라가되 조금씩 변형할 수 있다.

감 캄 삼

밤 참 팜

맘에 비해 초성이 높이가 커지고 받침은 높이가 작아진다.

람 탐

초성이 높이가 커짐에 따라 받침 높이를 줄인다.

함

ㅎ 높이가 많이 커지고 그에 따라 받침 높이가 대폭 작아진다.

깜 땀 쌈 짬

ㄲㄸㅆㅉ의 초성 가로폭은 조금씩 달라지지만 중성은 유사하게 가져간다.

뺨

Light에서는 ㄲㄸㅆㅉ와 동일하며, Bold에서는 ㅃ이 차지하는 공간이 크다.

0/10/20/30은 이 책의 수치일 뿐이다. 0/5/15/30... 또는 폰트 제작자의 마음에 들게 설정하거나 글자의 분류도 바꿀 수 있다.

기준	맘	암담담남감캄삼잠
받침이 10 낮은 글자	밤	참팜 깜땀쌈쨤빰
받침이 20 낮은 글자	람	탐
받침이 30 낮은 글자	함	함

숫자의 증감을 반드시 10 단위로 설정해야 하는 것은 아니다. 숫자는 크기 순서에 대한 표현일 뿐 모든 받침을 이 숫자에 맞춰 정량적으로 변화시킬 수는 없다. 위아래로 글자 조각이 꽉 차 있는 뭠뫰뭠몸 형태는 0/10/20/30이라는 숫자를 적용할 수 없으므로 맘밤람함의 순서대로 받침의 크기를 조절한다.

다음 예제에 제시된 수치는 참고사항일 뿐이다. 구체적 수치 보다는 글자의 구성에 따라 자음과 모음의 크기와 위치가 변하는 이유를 집중적으로 살펴보도록 하자. 예를 들어 남의 ㄴ 높이보다 넘의 ㄴ 높이가 왜 10 정도 더 커지는지 등의 이유만 이해하면 될 것이다.

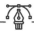

기준이 되는 네모, '마'부터 시작하자

ㅁ 가족을 완성하면 폰트제작의 50%는 완료된 것이다.

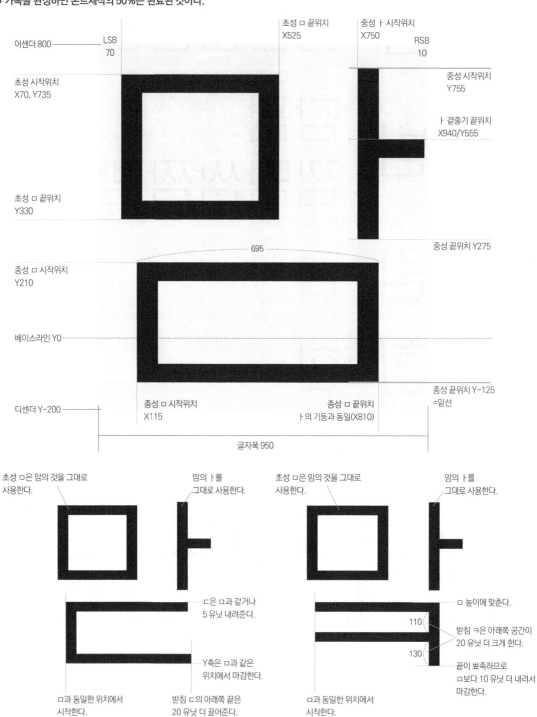

초성 ㅁ 끝위치
X525

중성 ㅏ 시작위치
X750

어센더 800 ——— LSB
70

RSB
10

중성 시작위치
Y755

초성 시작위치
X70, Y735

ㅏ 겹줄기 끝위치
X940/Y555

초성 ㅁ 끝위치
Y330

중성 끝위치 Y275

종성 ㅁ 시작위치
Y210

695

베이스라인 Y0

디센더 Y-200 ———

종성 끝위치 Y-125
=밑선

종성 ㅁ 시작위치
X115

종성 ㅁ 끝위치
ㅏ의 기둥과 동일(X810)

글자폭 950

초성 ㅁ은 맘의 것을 그대로
사용한다.

맘의 ㅏ를
그대로 사용한다.

초성 ㅁ은 맘의 것을 그대로
사용한다.

맘의 ㅏ를
그대로 사용한다.

ㄷ은 ㅁ과 같거나
5 유닛 내려준다.

ㅁ 높이에 맞춘다.

110

받침 ㅋ은 아래쪽 공간이
20 유닛 더 크게 한다.

130

Y축은 ㅁ과 같은
위치에서 마감한다.

끝이 뾰족하므로
ㅁ보다 10 유닛 더 내려서
마감한다.

ㅁ과 동일한 위치에서
시작한다.

받침 ㄷ의 아래쪽 끝은
20 유닛 더 끌어준다.

ㅁ과 동일한 위치에서
시작한다.

설명내용 중 '□보다'라는 표현은 상황에 맞게
각 조형구조의 초성 □ 또는 종성 □을 뜻한다.

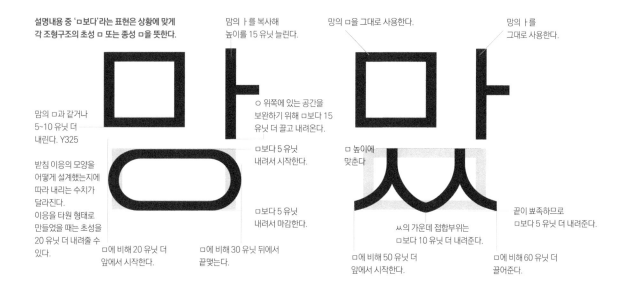

맘의 ㅏ를 복사해
높이를 15 유닛 늘린다.

망의 □을 그대로 사용한다.

망의 ㅏ를
그대로 사용한다.

맘의 □과 같거나
5~10 유닛 더
내린다. Y325

ㅇ 위쪽에 있는 공간을
보완하기 위해 □보다 15
유닛 더 끌고 내려온다.

받침 이응의 모양을
어떻게 설계했는지에
따라 내리는 수치가
달라진다.
이응을 타원 형태로
만들었을 때는 초성을
20 유닛 더 내려줄 수
있다.

□보다 5 유닛
내려서 시작한다.

□ 높이에
맞춘다.

끝이 뾰족하므로
□보다 5 유닛 더 내려준다.

□보다 5 유닛
내려서 마감한다.

씨의 가운데 접합부위는
□보다 10 유닛 더 내려준다.

□에 비해 20 유닛 더
앞에서 시작한다.

□에 비해 30 유닛 뒤에서
끝맺는다.

□에 비해 50 유닛 더
앞에서 시작한다.

□에 비해 60 유닛 더
끌어준다.

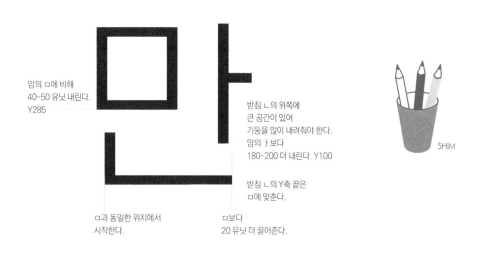

맘의 □에 비해
40~50 유닛 내린다.
Y285

받침 ㄴ의 위쪽에
큰 공간이 있어
기둥을 많이 내려줘야 한다.
맘의 ㅏ보다
180~200 더 내린다. Y100

받침 ㄴ의 Y축 끝은
□에 맞춘다.

SHIM

□과 동일한 위치에서
시작한다.

□보다
20 유닛 더 끌어준다.

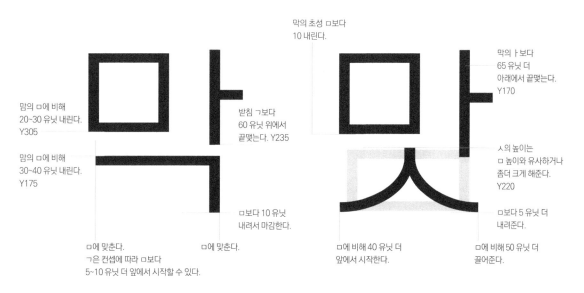

막의 초성 □보다
10 내린다.

막의 ㅏ보다
65 유닛 더
아래에서 끝맺는다.
Y170

맘의 □에 비해
20~30 유닛 내린다.
Y305

받침 ㄱ보다
60 유닛 위에서
끝맺는다. Y235

맘의 □에 비해
30~40 유닛 내린다.
Y175

ㅅ의 높이는
□ 높이와 유사하거나
좀더 크게 해준다.
Y220

□보다 10 유닛
내려서 마감한다.

□보다 5 유닛 더
내려준다.

□에 맞춘다.
ㄱ은 컨셉에 따라 □보다
5~10 유닛 더 앞에서 시작할 수 있다.

□에 맞춘다.

□에 비해 40 유닛 더
앞에서 시작한다.

□에 비해 50 유닛 더
끌어준다.

ㅅ, ㅈ, ㅊ, ㅆ, ㅉ의 제조

ㅅ, ㅈ, ㅊ, ㅆ, ㅉ은 곡선 형태를 가진 대표적인 자음이다. ㄱ, ㅋ 등에도 감캄과 같은 형태는 곡선 형태가 있기는 하지만 ㅅ, ㅈ, ㅊ, ㅆ, ㅉ은 양쪽으로 곡선 형태가 존재한다. ㅅ의 경우 왼쪽의 삐침보다 오른쪽의 내림을 5~10 유닛 위로 올려 끝맺기도 하지만 헤드라인형 폰트에서는 양쪽 끝을 동일하게 설정하는 경우가 많다.

ㅅ의 형태

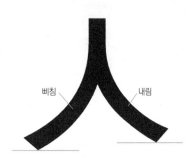

삐침 내림

오른쪽 내림이 20~30 유닛
위로 올라간 형태

양쪽 끝 위치를 동일하게
설정한 형태

왼쪽 삐침과 오른쪽 내림을 별도의 글자 조각으로
구성해 ㅅ을 만든 Noto Sans

ㅈ의 제조(맞의 ㅈ)

❶ 맞의 ㅅ을 복사해 붙인다.

❷ ㅅ의 높이를 낮추고,
좌우를 10 유닛씩 줄인다.

❸ ㅅ의 두께와 균형을 손본다.
ㅅ 위에 가로줄기를 그려준다.
가로줄기 크기는 ㅁ의 시작점보다
15 유닛 앞에서 시작하여
중성 ㅏ의 세로줄기보다
20 유닛 더 뒤쪽에서 끝맺는다.
가로줄기와 ㅅ의 균형을 맞춘다.

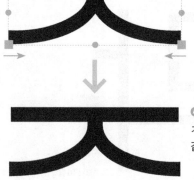

❹ ㅊ을 만들 때도
ㅈ을 복사해
같은 방법을 사용한다.

ㅆ의 제조(앐의 ㅆ)

❶ 좌우대칭이 되도록
작은 ㅅ을 만든다.

❷ ㅅ을 복제하여
오른쪽에 붙여준다.

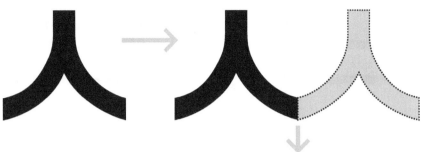

좌우대칭이 되도록 만드는 방법은
이응의 모양을 조절하는 방법을
사용한다. ☞ 226쪽

❸ 바깥쪽 크기를 늘려주고 가운데 접합부위도 내려준다.
양쪽 ㅅ의 세로줄기를 안쪽으로 조금 밀어준다.

ㅆ은 안쪽보다 바깥쪽의
삐침과 내림 너비가 더 커야
균형이 좋다.
또한 안쪽의 접합부위는
바깥쪽에 비해 10~20 유닛
더 아래로 내려줘야 ㅆ 모양의
안정감이 든다.

ㅉ의 제조(쬼의 ㅉ)

쬼의 ㅉ을 만들 때는
쏨의 ㅆ을 복사한 후
ㅆ의 갈라지는 곳을 아래로
5~10 유닛 내려준다.
상단 가로줄기와 하단 ㅆ은
결합된 개체로 묶어
Element 패널에서
서로 같은 층에 위치하게 하면
레퍼런스로 지정할 때
하나의 단위처럼 다룰 수 있어
편리하다.

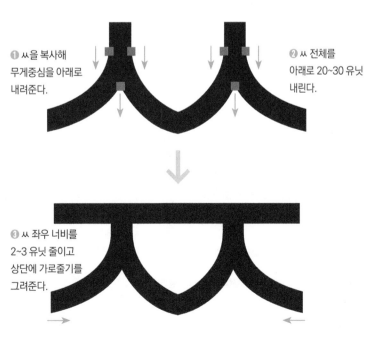

❶ ㅆ을 복사해
무게중심을 아래로
내려준다.

❷ ㅆ 전체를
아래로 20~30 유닛
내린다.

❸ ㅆ 좌우 너비를
2~3 유닛 줄이고
상단에 가로줄기를
그려준다.

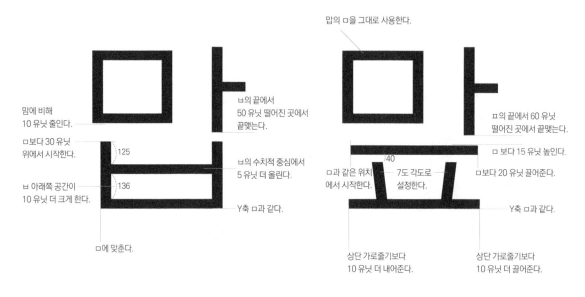

맘에 비해
10 유닛 줄인다.

ㅁ보다 30 유닛
위에서 시작한다.

ㅂ 아래쪽 공간이
10 유닛 더 크게 한다.

125

136

ㅁ에 맞춘다.

ㅂ의 끝에서
50 유닛 떨어진 곳에서
끝맺는다.

ㅂ의 수치적 중심에서
5 유닛 더 올린다.

Y축 ㅁ과 같다.

맙의 ㅁ을 그대로 사용한다.

40

ㅍ의 끝에서 60 유닛
떨어진 곳에서 끝맺는다.

ㅁ 보다 15 유닛 높인다.

ㅁ과 같은 위치
에서 시작한다.

7도 각도로
설정한다.

ㅁ보다 20 유닛 끌어준다.

Y축 ㅁ과 같다.

상단 가로줄기보다
10 유닛 더 내어준다.

상단 가로줄기보다
10 유닛 더 끌어준다.

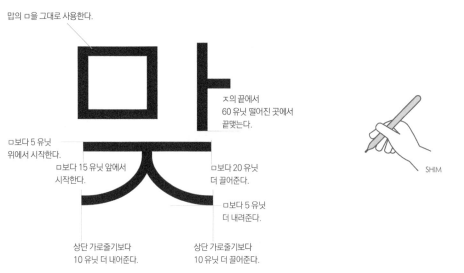

맙의 ㅁ을 그대로 사용한다.

ㅁ보다 5 유닛
위에서 시작한다.

ㅁ보다 15 유닛 앞에서
시작한다.

ㅈ의 끝에서
60 유닛 떨어진 곳에서
끝맺는다.

ㅁ보다 20 유닛
더 끌어준다.

ㅁ보다 5 유닛
더 내려준다.

상단 가로줄기보다
10 유닛 더 내어준다.

상단 가로줄기보다
10 유닛 더 끌어준다.

SHIM

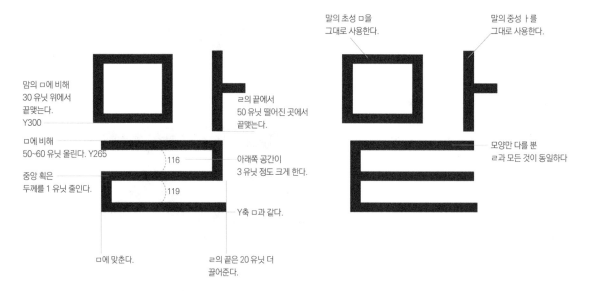

맘의 ㅁ에 비해
30 유닛 위에서
끝맺는다.
Y300

ㅁ에 비해
50~60 유닛 올린다. Y265

중앙 획은
두께를 1 유닛 줄인다.

116

119

ㅁ에 맞춘다.

ㄹ의 끝에서
50 유닛 떨어진 곳에서
끝맺는다.

아래쪽 공간이
3 유닛 정도 크게 한다.

Y축 ㅁ과 같다.

ㄹ의 끝은 20 유닛 더
끌어준다.

말의 초성 ㅁ을
그대로 사용한다.

말의 중성 ㅏ를
그대로 사용한다.

모양만 다를 뿐
ㄹ과 모든 것이 동일하다

198

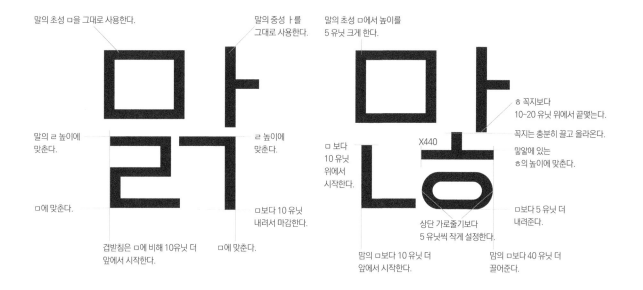

말의 초성 ㅁ을 그대로 사용한다.

말의 중성 ㅏ를 그대로 사용한다.

말의 초성 ㅁ에서 높이를 5 유닛 크게 한다.

ㅎ 꼭지보다 10~20 유닛 위에서 끝맺는다.

꼭지는 충분히 끌고 올라온다.

말의 ㄹ 높이에 맞춘다.

ㄹ 높이에 맞춘다.

말앞에 있는 ㅎ의 높이에 맞춘다.

ㅁ에 맞춘다.

ㅁ 보다 10 유닛 위에서 시작한다.

X440

ㅁ보다 10 유닛 내려서 마감한다.

ㅁ보다 5 유닛 더 내려준다.

겹받침은 ㅁ에 비해 10유닛 더 앞에서 시작한다.

ㅁ에 맞춘다.

상단 가로줄기보다 5 유닛씩 작게 설정한다.

맘의 ㅁ보다 10 유닛 더 앞에서 시작한다.

맘의 ㅁ보다 40 유닛 더 끌어준다.

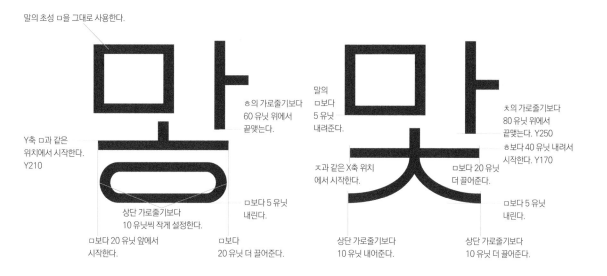

말의 초성 ㅁ을 그대로 사용한다.

ㅎ의 가로줄기보다 60 유닛 위에서 끝맺는다.

말의 ㅁ보다 5 유닛 내려준다.

ㅊ의 가로줄기보다 80 유닛 위에서 끝맺는다. Y250

Y축 ㅁ과 같은 위치에서 시작한다. Y210

ㅎ보다 40 유닛 내려서 시작한다. Y170

ㅈ과 같은 X축 위치에서 시작한다.

ㅁ보다 20 유닛 더 끌어준다.

상단 가로줄기보다 10 유닛씩 작게 설정한다.

ㅁ보다 5 유닛 내린다.

ㅁ보다 5 유닛 내린다.

ㅁ보다 20 유닛 앞에서 시작한다.

ㅁ보다 20 유닛 더 끌어준다.

상단 가로줄기보다 10 유닛 내어준다.

상단 가로줄기보다 10 유닛 더 끌어준다.

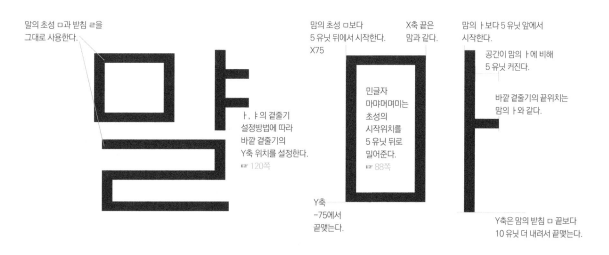

말의 초성 ㅁ과 받침 ㄹ을 그대로 사용한다.

ㅏ, ㅑ의 곁줄기 설정방법에 따라 바깥 곁줄기의 Y축 위치를 설정한다.
☞ 120쪽

맘의 초성 ㅁ보다 5 유닛 뒤에서 시작한다. X75

X축 끝은 맘과 같다.

맘의 ㅏ보다 5 유닛 앞에서 시작한다.

공간이 맘의 ㅏ에 비해 5 유닛 커진다.

민글자 마먀머며미는 초성의 시작위치를 5 유닛 뒤로 밀어준다.
☞ 88쪽

바깥 곁줄기의 끝위치는 맘의 ㅏ와 같다.

Y축 −75에서 끝맺는다.

Y축은 맘의 받침 ㅁ 끝보다 10 유닛 더 내려서 끝맺는다.

겹받침의 너비 설정하기

받침 중 두 개의 자음이 사용된 겹받침과 쌍받침은 다음과 같다. 이들 받침은 좌우 두 개의 너비를 유사하게 설정하는 것을 기본으로 하되, 짝지어진 자음의 생김새에 따라 너비의 배분이 이루어져야 한다. 예를 들어 ㄹㅁ과 비교하면 ㅀ은 오른쪽에 있는 ㅎ의 너비가 넓다. 따라서 ㄹㅁ의 ㄹ에 비해 ㅀ의 ㄹ 너비가 작아진다.

ㄲ, ㄳ, ㄵ, ㄶ, ㄺ, ㄻ, ㄼ, ㄽ, ㄾ, ㄿ, ㅀ, ㅄ, ㅆ

참고 앞뒤 글자 크기의 비율은 폰트의 설계 컨셉에 따라 달라질 수 있다. 이 책에서 예제로 만들고 있는 폰트는 정사각형 모양의 사각틀에 꽉 차는 헤드라인형 폰트이기 때문에 앞뒤의 크기를 동일하게 설정하는 것을 기본으로 하여 자음의 생김새에 따라 약간의 변화만 수행하였다.

양쪽이 동일하거나 유사한 크기

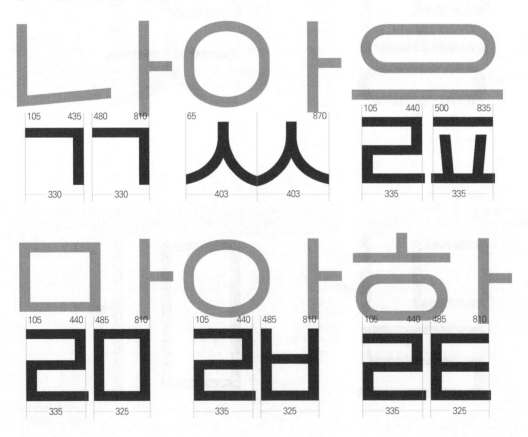

앞쪽이 조금 큰 크기

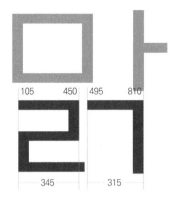

뒤쪽이 조금 큰 크기

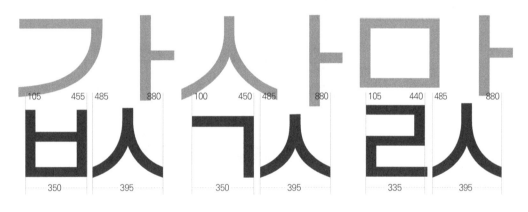

뒤쪽이 월등히 큰 크기

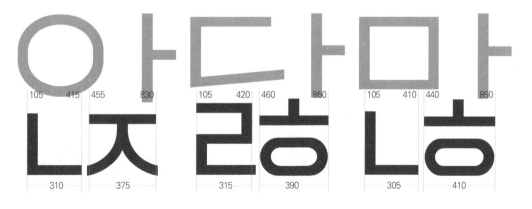

멈멈___ 초성/중성/종성의 Y축 시작위치는 맘형과 같다. 초성의 X축 시작위치는 맘형에 비해 10 유닛 뒤로 밀리며 세로기둥 오른쪽 여백이 100이 되도록 위치를 설정한다. 초성의 너비는 맘형에 비해 5 유닛 줄어들지만 종성의 너비는 25 유닛 커진다.

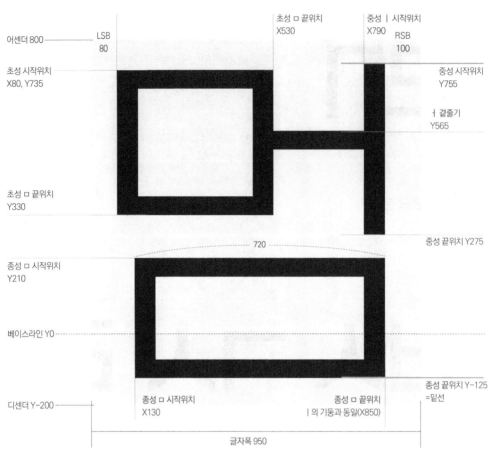

어센더 800 —— LSB 80

초성 ㅁ 끝위치 X530

중성 ㅣ 시작위치 X790

RSB 100

초성 시작위치 X80, Y735

중성 시작위치 Y755

ㅓ 곁줄기 Y565

초성 ㅁ 끝위치 Y330

중성 끝위치 Y275

종성 ㅁ 시작위치 Y210

베이스라인 Y0

디센더 Y-200

종성 ㅁ 시작위치 X130

720

종성 ㅁ 끝위치 ㅣ의 기둥과 동일(X850)

종성 끝위치 Y-125 =밑선

글자폭 950

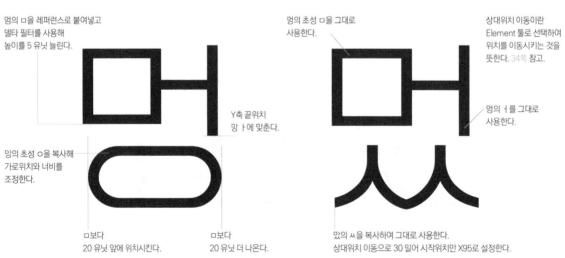

멈의 ㅁ을 레퍼런스로 붙여넣고 델타 필터를 사용해 높이를 5 유닛 늘린다.

Y축 끝위치 망 ㅏ에 맞춘다.

망의 초성 ㅇ을 복사해 가로위치와 너비를 조정한다.

ㅁ보다 20 유닛 앞에 위치시킨다.

ㅁ보다 20 유닛 더 나온다.

멍의 초성 ㅁ을 그대로 사용한다.

상대위치 이동이란 Element 툴로 선택하여 위치를 이동시키는 것을 뜻한다. 34쪽 참고.

멍의 ㅓ를 그대로 사용한다.

맜의 ㅆ을 복사하여 그대로 사용한다. 상대위치 이동으로 30 밀어 시작위치만 X95로 설정한다.

202

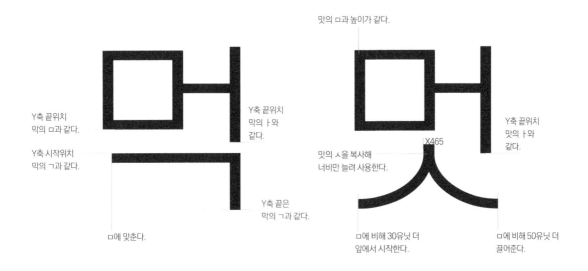

맛의 ㅁ과 높이가 같다.

Y축 끝위치
막의 ㅁ과 같다.

Y축 시작위치
막의 ㄱ과 같다.

Y축 끝위치
막의 ㅏ와
같다.

맛의 ㅅ을 복사해
너비만 늘려 사용한다.

X465

Y축 끝위치
맛의 ㅏ와
같다.

ㅁ에 맞춘다.

Y축 끝은
막의 ㄱ과 같다.

ㅁ에 비해 30유닛 더
앞에서 시작한다.

ㅁ에 비해 50유닛 더
끌어준다.

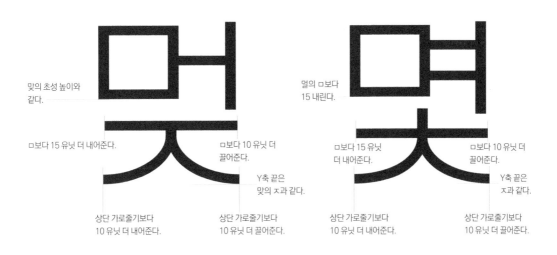

맞의 초성 높이와
같다.

멀의 ㅁ보다
15 내린다.

ㅁ보다 15 유닛 더 내어준다.

ㅁ보다 10 유닛 더
끌어준다.

Y축 끝은
맞의 ㅈ과 같다.

ㅁ보다 15 유닛
더 내어준다.

ㅁ보다 10 유닛 더
끌어준다.

Y축 끝은
ㅈ과 같다.

상단 가로줄기보다
10 유닛 더 내어준다.

상단 가로줄기보다
10 유닛 더 끌어준다.

상단 가로줄기보다
10 유닛 더 내어준다.

상단 가로줄기보다
10 유닛 더 끌어준다.

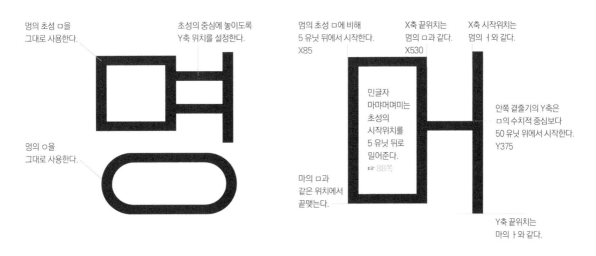

멍의 초성 ㅁ을
그대로 사용한다.

초성의 중심에 놓이도록
Y축 위치를 설정한다.

멈의 초성 ㅁ에 비해
5 유닛 뒤에서 시작한다.
X85

X축 끝위치는
멈의 ㅁ과 같다.
X530

X축 시작위치는
멈의 ㅓ와 같다.

멍의 ㅇ을
그대로 사용한다.

민글자
마먀머며미는
초성의
시작위치를
5 유닛 뒤로
밀어준다.
☞ 88쪽

마의 ㅁ과
같은 위치에서
끝맺는다.

안쪽 곁줄기의 Y축은
ㅁ의 수치적 중심보다
50 유닛 위에서 시작한다.
Y375

Y축 끝위치는
마의 ㅏ와 같다.

같은 층에 붙여넣기를 통해 레퍼런스로 연결된 자음의 너비를 수정하는 방법

맘멈, 뫔묌은 받침의 높이가 같지만 너비가 달라진다. ㅁ, ㄹ과 같은 자음은 가로획과 세로획으로 구성되어 있어 너비와 높이를 수정하기 쉽다. 이에 비해 ㅇ, ㅎ, ㅅ, ㅈ, ㅊ, ㅆ은 곡선형태가 있기 때문에 너비가 다른 형태를 만들려면 손이 많이 간다. 또 이들 자음이 여러 글자에 레퍼런스로 연결되어 있을 경우 한 글자에서 잘못된 수정을 하면 여러 글자에 영향을 끼치게 된다.

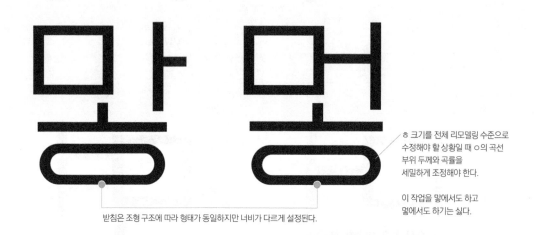

받침은 조형 구조에 따라 형태가 동일하지만 너비가 다르게 설정된다.

ㅎ 크기를 전체 리모델링 수준으로 수정해야 할 상황일 때 ㅇ의 곡선 부위 두께와 곡률을 세밀하게 조정해야 한다.

이 작업을 맘에서도 하고 멈에서도 하기는 싫다.

　　최초에 글자를 만들기 시작할 때는 유사한 형태를 가진 글자에서 복사해와 모양을 수정하면 된다. 글자 만들기를 어느 정도 완성했을 때 레퍼런스로 연결된 자음과 모음을 수정할 경우 새로운 형태를 만들어 다시 여러 글자에 레퍼런스로 지정하는 것보다는 어느 한 형태에서 먼저 수정을 완료한 후 이를 복사하여 새롭게 수정해야 할 글자 조각과 '동일한 층'에 붙여넣고 수정하는 방법을 사용하면 좋다. 수정이 끝나면 필요없는 글자 조각을 삭제한다. **'동일한 층'에 붙여주는 이유는 레퍼런스가 설정된 상태를 계속 유지할 수 있기 때문이다.**

1 글자 만들기가 어느 정도 완료된 상태에서 검토 결과 맘멈의 ㅎ 높이를 수정해야 할 상황이라고 하자. 직선형태인 ㅗ는 손쉽게 수정할 수 있으나 ㅇ은 높이를 수정하고 곡선 부위의 굵기와 곡률까지 세밀하게 수정해야 한다. 맘에서도 수정하고 멈에서도 고치면 같은 작업을 두 번 반복하게 되어 비효율적이다. 글립편집창에 맘멈을 동시에 띄운 후 먼저 맘에서 ㅎ 형태를 수정한다. 수정완료한 ㅎ을 Contour 툴로 전체 선택하여 Ctrl-C를 한 후 멈 글자로 이동한다.

참고 레퍼런스로 연결된 글자 조각을 어느 한 글자에서 삭제하면 해당 글자 조각을 연결하여 사용하고 있는 모든 글자에서 삭제가 이루어진다. ☞ 56쪽

❷ 멓의 ㅎ을 Contour 툴로 선택한 후 Shift키를 누른 채 아래쪽으로 드래그하여 글자의 영역 밖에 위치시킨다. Shift키를 누른 채 이동하는 것은 X축 위치가 변하지 않게 하려는 의도이다.

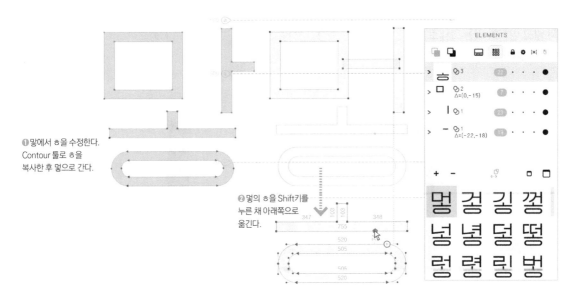

❶멓에서 ㅎ을 수정한다. Contour 툴로 ㅎ을 복사한 후 멓으로 간다.

❷멓의 ㅎ을 Shift키를 누른 채 아래쪽으로 옮긴다.

결합으로 묶기
☞ 77쪽

❸ 위치를 옮긴 ㅎ이 여전히 선택된 상태에서 Ctrl-V를 한다. 아래쪽으로 옮긴 멓의 ㅎ과 멓에서 복사해둔 ㅎ이 Element 패널의 동일한 층에 붙여진다.

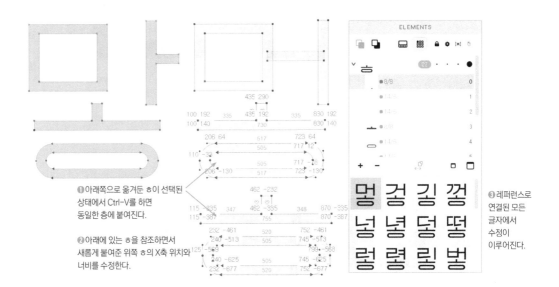

❶아래쪽으로 옮겨둔 ㅎ이 선택된 상태에서 Ctrl-V를 하면 동일한 층에 붙여진다.

❷아래에 있는 ㅎ을 참조하면서 새롭게 붙여준 위쪽 ㅎ의 X축 위치와 너비를 수정한다.

❸레퍼런스로 연결된 모든 글자에서 수정이 이루어진다.

❹ ㅎ은 멓에서 이미 수정완료한 것이므로 새롭게 붙여준 ㅎ의 X축 위치와 너비만 고치면 된다. 이 때 아래쪽으로 옮겨둔 멓의 기존 ㅎ을 보면서 X축 위치를 설정한다. 작업이 완료되면 아래쪽으로 옮겨둔 ㅎ을 삭제한다.

밈 멈형을 레퍼런스로 붙여넣어 초성을 상대위치 이동으로 5 유닛 오른쪽으로 밀고 델타 필터를 적용해 초성의 너비를 10 유닛 늘려준다. 받침은 멈형에서 복사하여 레퍼런스로 붙여넣은 후 델타 필터를 적용하여 X축 시작위치만 오른쪽으로 5 유닛 민다. 받침 중 ㅅ, ㅈ, ㅊ, ㅆ은 크기 조정을 하지 않고 멈형의 것을 그대로 사용한다. 중성은 수정하지 않고 멈형의 것을 그대로 사용한다.

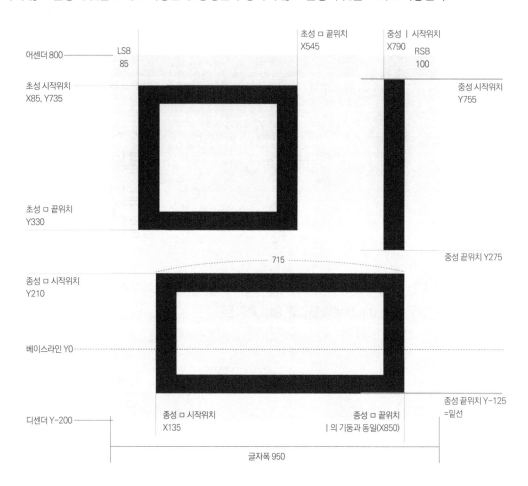

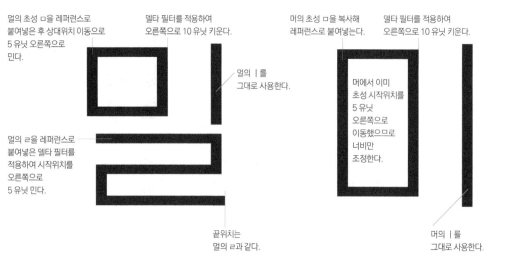

멀의 초성 ㅁ을 레퍼런스로 붙여넣은 후 상대위치 이동으로 5 유닛 오른쪽으로 민다.

델타 필터를 적용하여 오른쪽으로 10 유닛 키운다.

멀의 ㅣ를 그대로 사용한다.

멀의 ㄹ을 레퍼런스로 붙여넣은 후 델타 필터를 적용하여 시작위치를 오른쪽으로 5 유닛 민다.

끝위치는 멀의 ㄹ과 같다.

머의 초성 ㅁ을 복사해 레퍼런스로 붙여넣는다.

델타 필터를 적용하여 오른쪽으로 10 유닛 키운다.

머에서 이미 초성 시작위치를 5 유닛 오른쪽으로 이동했으므로 너비만 조정한다.

머의 ㅣ를 그대로 사용한다.

델타 필터를 이용하여 크기 조정하기

1델타 필터는 레퍼런스 연결을 유지한 상태에서 특정한 글자에서만 길이나 형태를 조절할 수 있도록 해주는 **기능**이다. 멈의 모든 요소를 복사하여 밈 글립에 레퍼런스로 붙여넣는다. Element 툴로 멈의 안쪽 겹줄기(−)를 삭제한다.

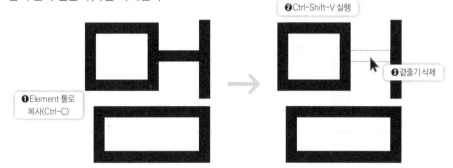

❷Ctrl-Shift-V 실행

❶Element 툴로
복사(Ctrl-C)

❸겹줄기 삭제

2초성 ㅁ을 상대위치 이동으로 →5 유닛 민다. 상대위치 이동이란 Element 툴로 선택하여 이동시키는 것을 말한다. Contour 툴로 선택해 이동하면 레퍼런스로 연결된 멈의 ㅁ도 이동되므로 주의한다.

3초성 ㅁ에 델타 필터를 적용하고 ㅁ의 폭을 오른쪽으로 10 유닛 늘린다. 받침 ㅁ에도 델타 필터를 적용하고 왼쪽 세로막대를 오른쪽으로 밀어 너비를 5 유닛 줄인다.

델타 필터
☞ 62쪽

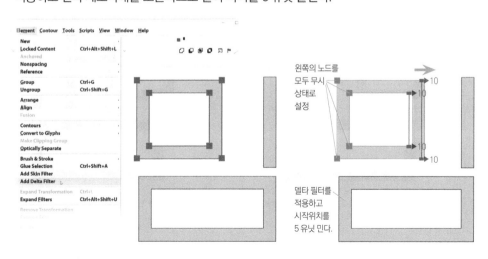

왼쪽의 노드를
모두 무시
상태로
설정

델타 필터를
적용하고
시작위치를
5 유닛 민다.

맴멤 멈형에 비해 좌우 사이드베어링이 작아진다. 초성과 중성의 높이가 멈형에 비해 5~10 유닛 커지고 이에 상응하여 받침의 높이는 5~10 유닛 작아진다. 받침은 멈형에 비해 5~10 유닛 더 앞에서 시작하며 오른쪽으로 더 확장되기 때문에 멈형에 비해 너비가 20~25 유닛 더 커진다.

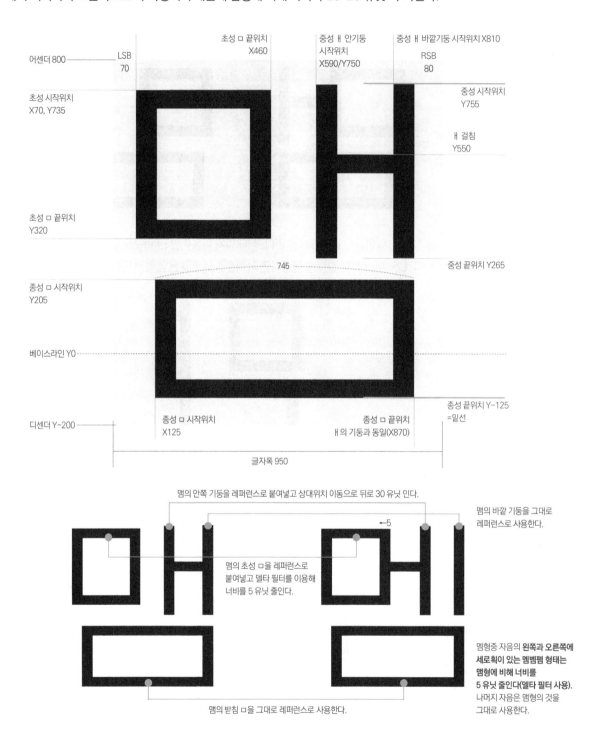

어센더 800 ——— LSB 70

초성 ㅁ 끝위치 X460

중성 ㅐ 안기둥 시작위치 X590/Y750

중성 ㅐ 바깥기둥 시작위치 X810
RSB 80

초성 시작위치 X70, Y735

중성 시작위치 Y755

ㅐ 걸침 Y550

초성 ㅁ 끝위치 Y320

중성 끝위치 Y265

종성 ㅁ 시작위치 Y205

745

베이스라인 Y0

종성 끝위치 Y-125 =밑선

디센더 Y-200

종성 ㅁ 시작위치 X125

종성 ㅁ 끝위치 ㅐ의 기둥과 동일(X870)

글자폭 950

맴의 안쪽 기둥을 레퍼런스로 붙여넣고 상대위치 이동으로 뒤로 30 유닛 민다.

맴의 바깥 기둥을 그대로 레퍼런스로 사용한다.

←5

맴의 초성 ㅁ을 레퍼런스로 붙여넣고 델타 필터를 이용해 너비를 5 유닛 줄인다.

멤형중 자음의 **왼쪽과 오른쪽에 세로획이 있는 멤벰펨 형태**는 맴형에 비해 너비를 **5 유닛 줄인다(델타 필터 사용)**. 나머지 자음은 맴형의 것을 그대로 사용한다.

맴의 받침 ㅁ을 그대로 레퍼런스로 사용한다.

208

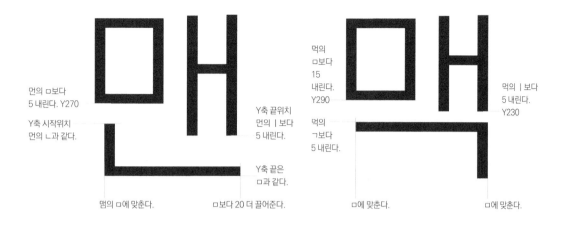

먼의 ㅁ보다
5 내린다. Y270

Y축 시작위치
먼의 ㄴ과 같다.

Y축 끝위치
먼의 ㅣ보다
5 내린다.

Y축 끝은
ㅁ과 같다.

맴의 ㅁ에 맞춘다.

ㅁ보다 20 더 끌어준다.

먹의
ㅁ보다
15
내린다.
Y290

먹의
ㄱ보다
5 내린다.

먹의 ㅣ보다
5 내린다.
Y230

ㅁ에 맞춘다.

ㅁ에 맞춘다.

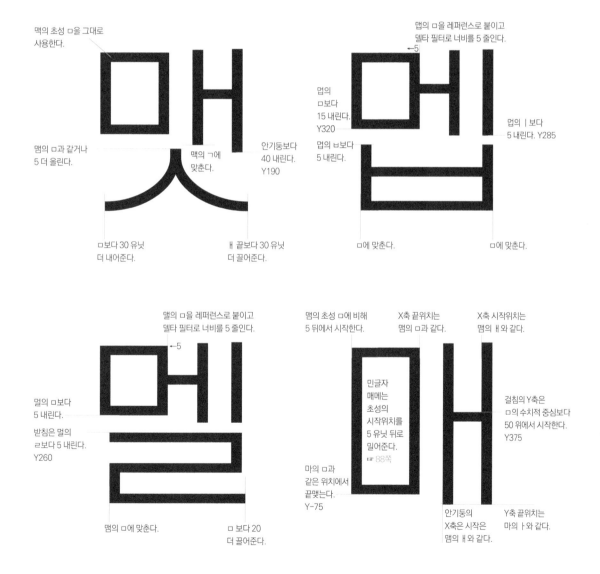

맥의 초성 ㅁ을 그대로
사용한다.

맴의 ㅁ과 같거나
5 더 올린다.

맥의 ㄱ에
맞춘다.

안기둥보다
40 내린다.
Y190

ㅁ보다 30 유닛
더 내어준다.

ㅐ 끝보다 30 유닛
더 끌어준다.

맵의 ㅁ을 레퍼런스로 붙이고
델타 필터로 너비를 5 줄인다.

←5

멉의
ㅁ보다
15 내린다.
Y320

멉의 ㅂ보다
5 내린다.

멉의 ㅣ보다
5 내린다. Y285

ㅁ에 맞춘다.

ㅁ에 맞춘다.

맬의 ㅁ을 레퍼런스로 붙이고
델타 필터로 너비를 5 줄인다.

←5

멀의 ㅁ보다
5 내린다.

받침은 멀의
ㄹ보다 5 내린다.
Y260

맴의 ㅁ에 맞춘다.

ㅁ 보다 20
더 끌어준다.

맴의 초성 ㅁ에 비해
5 뒤에서 시작한다.

X축 끝위치는
맴의 ㅁ과 같다.

X축 시작위치는
맴의 ㅐ와 같다.

민글자
매메는
초성의
시작위치를
5 유닛 뒤로
밀어준다.
☞ 88쪽

마의 ㅁ과
같은 위치에서
끝맺는다.
Y-75

걸침의 Y축은
ㅁ의 수직적 중심보다
50 위에서 시작한다.
Y375

안기둥의
X축은 시작은
맴의 ㅐ와 같다.

Y축 끝위치는
마의 ㅏ와 같다.

뫔___ 뫔 형태의 짧은기둥은 뫔의 것을 복사해 뫈뫍뫙 등에 레퍼런스로 붙여넣고 상대위치 이동으로 위아래만 이동한다. 뫔형과 묌형의 짧은기둥은 초성별로 따로 구성한다(뫔에 사용한 짧은기둥을 뫮에 사용하지 않고 뫮은 뫮끼리 따로 구성한다. 놂도 놂끼리만 구성한다).

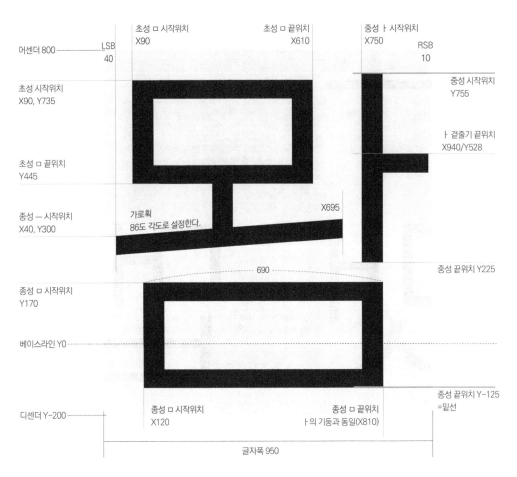

초성 ㅁ 시작위치
X90

초성 ㅁ 끝위치
X610

중성 ㅏ 시작위치
X750

어센더 800 —— LSB 40

RSB 10

중성 시작위치
Y755

초성 시작위치
X90, Y735

ㅏ 곁줄기 끝위치
X940/Y528

초성 ㅁ 끝위치
Y445

종성 ― 시작위치
X40, Y300

가로획
86도 각도로 설정한다.

X695

중성 끝위치 Y225

종성 ㅁ 시작위치
Y170

베이스라인 Y0

690

종성 끝위치 Y-125
=밑선

디센더 Y-200

종성 ㅁ 시작위치
X120

종성 ㅁ 끝위치
ㅏ의 기둥과 동일(X810)

글자폭 950

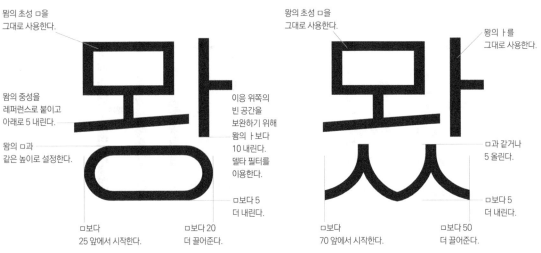

뫔의 초성 ㅁ을
그대로 사용한다.

뫔의 중성을
레퍼런스로 붙이고
아래로 5 내린다.

뫔의 ㅁ과
같은 높이로 설정한다.

이응 위쪽의
빈 공간을
보완하기 위해
뫔의 ㅏ보다
10 내린다.
델타 필터를
이용한다.

ㅁ보다 5
더 내린다.

ㅁ보다
25 앞에서 시작한다.

ㅁ보다 20
더 끌어준다.

뫙의 초성 ㅁ을
그대로 사용한다.

뫙의 ㅏ를
그대로 사용한다.

ㅁ과 같거나
5 올린다.

ㅁ보다 5
더 내린다.

ㅁ보다
70 앞에서 시작한다.

ㅁ보다 50
더 끌어준다.

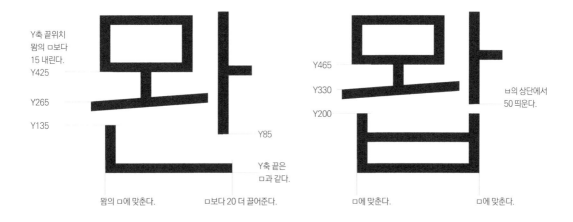

Y축 끝위치
몸의 ㅁ보다
15 내린다.
Y425

Y265

Y135

Y85

Y축 끝은
ㅁ과 같다.

몸의 ㅁ에 맞춘다.

ㅁ보다 20 더 끌어준다.

Y465

Y330

Y200

ㅂ의 상단에서
50 띄운다.

ㅁ에 맞춘다.

ㅁ에 맞춘다.

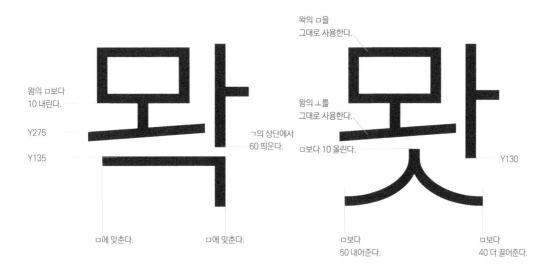

몸의 ㅁ보다
10 내린다.

Y275

Y135

ㄱ의 상단에서
60 띄운다.

ㅁ에 맞춘다.

ㅁ에 맞춘다.

뫽의 ㅁ을
그대로 사용한다.

몸의 ㅗ를
그대로 사용한다.

ㅁ보다 10 올린다.

Y130

ㅁ보다
50 내어준다.

ㅁ보다
40 더 끌어준다.

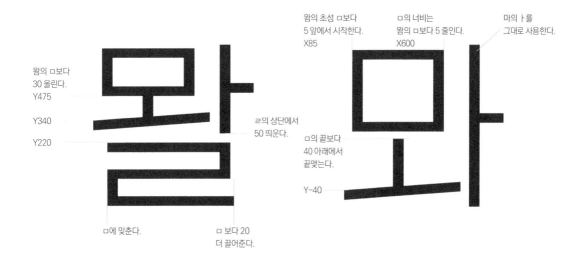

몸의 ㅁ보다
30 올린다.
Y475

Y340

Y220

ㄹ의 상단에서
50 띄운다.

ㅁ에 맞춘다.

ㅁ 보다 20
더 끌어준다.

몸의 초성 ㅁ보다
5 앞에서 시작한다.
X85

ㅁ의 너비는
몸의 ㅁ보다 5 줄인다.
X600

마의 ㅏ를
그대로 사용한다.

ㅁ의 끝보다
40 아래에서
끝맺는다.

Y-40

묌밈___ 각 요소는 뫔형의 것을 복사하여 X축 위치조절과 크기조절을 하여 만든다. 뫔형과 묌형은
자음과 모음의 너비, 사이드베어링, 글자 조각이 놓이는 X축 위치가 다르지만 Y축 위치는 동일하다.

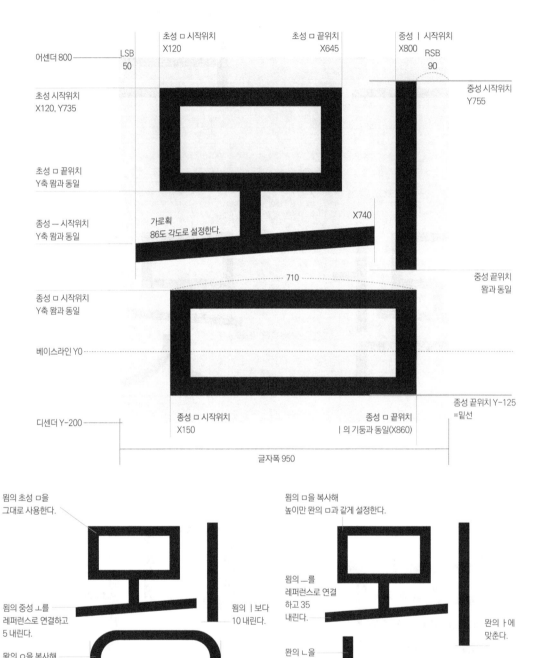

어센더 800 ─── LSB 50

초성 ㅁ 시작위치 X120

초성 ㅁ 끝위치 X645

중성 ㅣ 시작위치 X800 RSB 90

중성 시작위치 Y755

초성 시작위치 X120, Y735

초성 ㅁ 끝위치 Y축 뫔과 동일

종성 ─ 시작위치 Y축 뫔과 동일

가로획 86도 각도로 설정한다.

X740

X710

종성 ㅁ 시작위치 Y축 뫔과 동일

베이스라인 Y0

중성 끝위치 뫔과 동일

디센더 Y-200

종성 ㅁ 시작위치 X150

종성 ㅁ 끝위치 ㅣ의 기둥과 동일(X860)

종성 끝위치 Y-125 =밑선

글자폭 950

묌의 초성 ㅁ을 그대로 사용한다.

묌의 ㅁ을 복사해 높이만 묀의 ㅁ과 같게 설정한다.

묌의 중성 ㅗ를 레퍼런스로 연결하고 5 내린다.

묌의 ㅣ보다 10 내린다.

묌의 ─를 레퍼런스로 연결하고 35 내린다.

묀의 ㅏ에 맞춘다.

묑의 ㅇ을 복사해 X축 위치/너비만 맞춘다.

묀의 ㄴ을 복사해 X축 위치와 너비만 맞춘다.

ㅁ보다 20 앞에서 시작한다.

ㅁ보다 20 더 끌어준다.

ㅁ보다 20 더 끌어준다.

몸뫔 형태에서 중성 가로획은 초성과 종성의 중앙에 위치하게 하지 말고 티가 나게 내려준다. 밈 형태는 뫔에서 짧은기둥만 삭제해 만들면 초성과 중성의 가로줄기 사이에 빈 공간이 크게 형성되어 글자의 균형이 좋지 않다.
밈형의 중성 가로줄기를 뫔형에 비해 10 유닛 위로 올려주되 초성과 중성의 중앙보다 살짝 아래에 놓이게 해준다.

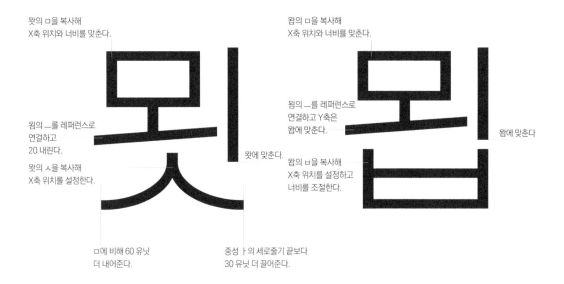

뫗의 ㅁ을 복사해
X축 위치와 너비를 맞춘다.

뫔의 ㅡ를 레퍼런스로
연결하고
20 내린다.

뫗의 ㅅ을 복사해
X축 위치를 설정한다.

뫗에 맞춘다.

ㅁ에 비해 60 유닛
더 내어준다.

중성 ㅏ의 세로줄기 끝보다
30 유닛 더 끌어준다.

뫕의 ㅁ을 복사해
X축 위치와 너비를 맞춘다.

뫔의 ㅡ를 레퍼런스로
연결하고 Y축은
뫕에 맞춘다.

뫕의 ㅂ을 복사해
X축 위치를 설정하고
너비를 조절한다.

뫕에 맞춘다

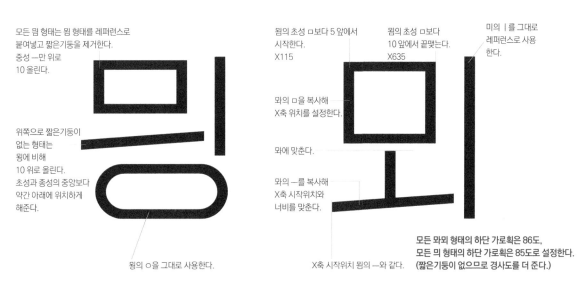

모든 밈 형태는 뫔 형태를 레퍼런스로
붙여넣고 짧은기둥을 제거한다.
중성 ㅡ만 위로
10 올린다.

위쪽으로 짧은기둥이
없는 형태는
뫙에 비해
10 위로 올린다.
초성과 종성의 중앙보다
약간 아래에 위치하게
해준다.

뫙의 ㅇ을 그대로 사용한다.

뫔의 초성 ㅁ보다 5 앞에서
시작한다.
X115

뫕의 ㅁ을 복사해
X축 위치를 설정한다.

뫕에 맞춘다.

뫕의 ㅡ를 복사해
X축 시작위치와
너비를 맞춘다.

X축 시작위치 뫔의 ㅡ와 같다.

뫔의 초성 ㅁ보다
10 앞에서 끝맺는다.
X635

믜의 ㅣ를 그대로
레퍼런스로 사용
한다.

모든 뫕뫔 형태의 하단 가로획은 86도,
모든 믜 형태의 하단 가로획은 85도로 설정한다.
(짧은기둥이 없으므로 경사도를 더 준다.)

뫔___ 뫔형과 유사하지만 중성에 있는 짧은기둥이 아래쪽으로 많이 내려오기 때문에 초성과 종성이
사용할 공간이 줄어든다. 이에 따라 뫔형에 비해 초성과 중성의 높이가 작아진다. 짧은기둥은 종성과
만나 끝맺음하는 것을 원칙으로 하고, 만날 수 없는 경우는 종성 끝부분보다 더 아래로 내려준다.

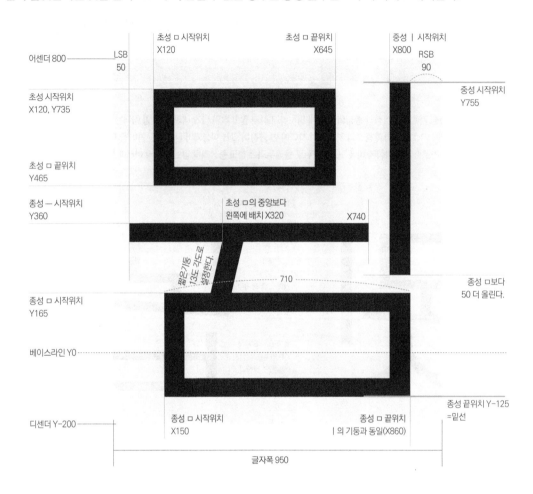

어센더 800 ——— LSB 50

초성 ㅁ 시작위치 X120

초성 ㅁ 끝위치 X645

중성 ㅣ 시작위치 X800

RSB 90

중성 시작위치 Y755

초성 시작위치 X120, Y735

초성 ㅁ 끝위치 Y465

종성 ─ 시작위치 Y360

초성 ㅁ의 중앙보다 왼쪽에 배치 X320

X740

짧은기둥 13도 각도로 설정한다.

710

종성 ㅁ보다 50 더 올린다.

종성 ㅁ 시작위치 Y165

베이스라인 Y0

디센더 Y-200

종성 ㅁ 시작위치 X150

종성 ㅁ 끝위치 ㅣ의 기둥과 동일(X860)

종성 끝위치 Y-125 =밑선

글자폭 950

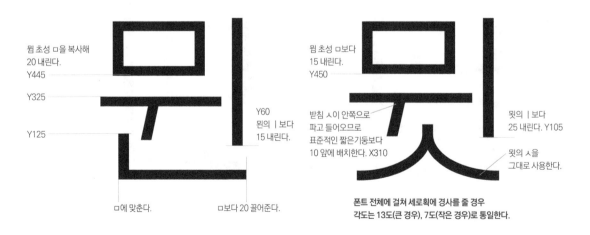

뭔 초성 ㅁ을 복사해 20 내린다. Y445

Y325

Y125

Y60 뭔의 ㅣ보다 15 내린다.

ㅁ에 맞춘다.

ㅁ보다 20 끌어준다.

뫘 초성 ㅁ보다 15 내린다. Y450

받침 ㅅ이 안쪽으로 파고 들어오므로 표준적인 짧은기둥보다 10 앞에 배치한다. X310

뫘의 ㅣ보다 25 내린다. Y105

뫘의 ㅅ을 그대로 사용한다.

**폰트 전체에 걸쳐 세로획에 경사를 줄 경우
각도는 13도(큰 경우), 7도(작은 경우)로 통일한다.**

뭠 전체적인 구조는 뭠형과 같다. 다만 초성의 높이가 뭠형에 비해 5 유닛 정도 줄어들 수 있다.
ㅓ에 있는 안쪽 곁줄기가 아래쪽에 놓이는 형태와 초성의 오른쪽에 놓이는 형태로 구성할 수 있다.
뭠 형태로 구성할 경우 초성의 너비가 작아지므로 이를 보완하기 위해 높이를 5 유닛 키울 수 있다.

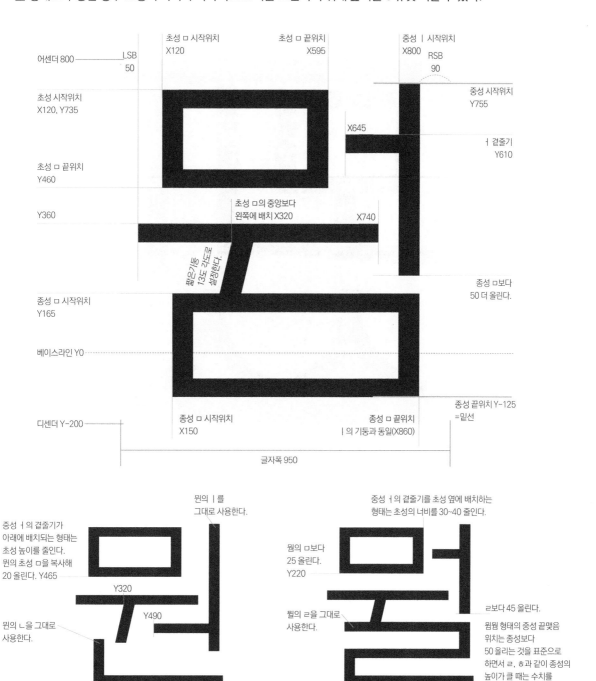

어센더 800 ——— LSB 50

초성 ㅁ 시작위치 X120
초성 ㅁ 끝위치 X595
중성 ㅣ 시작위치 X800
RSB 90

초성 시작위치 X120, Y735

중성 시작위치 Y755

X645

ㅓ 곁줄기 Y610

초성 ㅁ 끝위치 Y460

Y360

초성 ㅁ의 중앙보다 왼쪽에 배치 X320
X740

짧은기둥 13도 각도로 설정한다.

종성 ㅁ보다 50 더 올린다.

종성 ㅁ 시작위치 Y165

베이스라인 Y0

종성 끝위치 Y-125 =밑선

디센더 Y-200

종성 ㅁ 시작위치 X150
종성 ㅁ 끝위치 ㅣ의 기둥과 동일(X860)

글자폭 950

뮌의 ㅣ를 그대로 사용한다.

중성 ㅓ의 곁줄기가 아래에 배치되는 형태는 초성 높이를 줄인다. 뮌의 초성 ㅁ을 복사해 20 올린다. Y465

Y320
Y490

뮌의 ㄴ을 그대로 사용한다.

중성 ㅓ의 곁줄기를 초성 옆에 배치하는 형태는 초성의 너비를 30~40 줄인다.

뭠의 ㅁ보다 25 올린다. Y220

ㄹ보다 45 올린다.
뭠의 ㄹ을 그대로 사용한다.

뭠뭠 형태의 중성 끝맺음 위치는 종성보다 50 올리는 것을 표준으로 하면서 ㄹ, ㅎ과 같이 종성의 높이가 클 때는 수치를 감소시킨다.

뫘 많은 획이 들어가는 형태이므로 왼쪽과 오른쪽 사이드베어링을 작게 하여 글자 조각을 넣을 공간을 마련하고, 자음과 모음의 X축 위치도 가장자리로 더 밀어준다. 종성의 너비는 뭠형에 비해 30 유닛 정도 커진다.

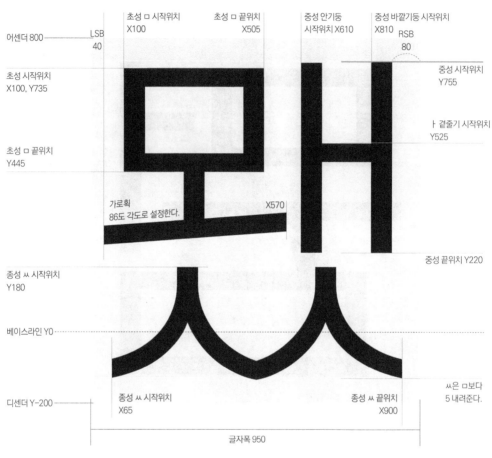

어센더 800 ——— LSB 40

초성 ㅁ 시작위치 X100

초성 ㅁ 끝위치 X505

중성 안기둥 시작위치 X610

중성 바깥기둥 시작위치 X810 RSB 80

초성 시작위치 X100, Y735

중성 시작위치 Y755

초성 ㅁ 끝위치 Y445

ㅏ 곁줄기 시작위치 Y525

가로획 86도 각도로 설정한다.

X570

종성 ㅆ 시작위치 Y180

중성 끝위치 Y220

베이스라인 Y0

디센더 Y-200 ———

종성 ㅆ 시작위치 X65

종성 ㅆ 끝위치 X900

ㅆ은 ㅁ보다 5 내려준다.

글자폭 950

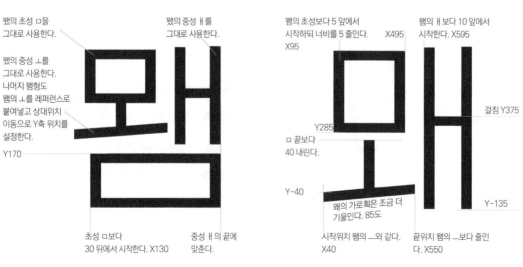

뫰의 초성 ㅁ을 그대로 사용한다.

뫰의 중성 ㅐ를 그대로 사용한다.

뫰의 중성 ㅗ를 그대로 사용한다. 나머지 뫰형도 뫰의 ㅗ를 레퍼런스로 붙여넣고 상대위치 이동으로 Y축 위치를 설정한다.

Y170

초성 ㅁ보다 30 뒤에서 시작한다. X130

중성 ㅐ의 끝에 맞춘다.

뫘의 초성보다 5 앞에서 시작하되 너비를 5 줄인다. X95

X495

뫘의 ㅐ보다 10 앞에서 시작한다. X595

Y285

걸침 Y375

ㅁ 끝보다 40 내린다.

Y-40

Y-135

뫘의 가로획은 조금 더 기울인다. 85도

시작위치 뫘의 ㅡ와 같다. X40

끝위치 뫘의 ㅡ보다 줄인다. X550

뮄 한글의 조형구조상 획이 가장 많이 밀집한 형태이다. 사이드베어링은 뫰형과 같지만 초성과 종성의 X축 시작위치를 오른쪽으로 5~10 유닛 밀어 약간의 날씬함을 만든다. 한글 2,780자에서 ㅁ가족의 뮄형은 '뭬'만 있는데 뮄멤뭰뭭뭿뭽뭴 등을 만들어 뮄형의 틀을 만든다.

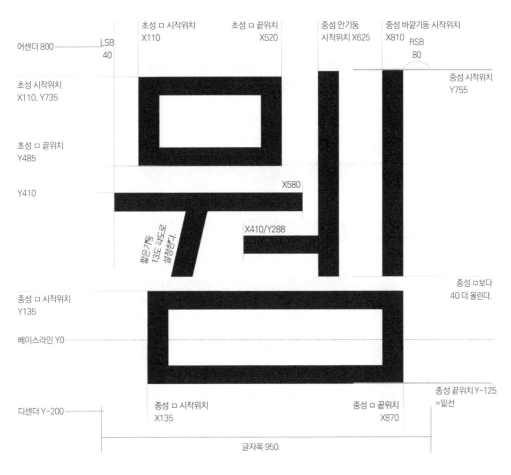

어센더 800 ─── LSB 40

초성 ㅁ 시작위치 X110

초성 ㅁ 끝위치 X520

중성 안기둥 시작위치 X625

중성 바깥기둥 시작위치 X810 RSB 80

초성 시작위치 X110, Y735

중성 시작위치 Y755

초성 ㅁ 끝위치 Y485

Y410

X580

짧은기둥 13도 각도로 설정한다.

X410/Y288

종성 ㅁ보다 40 더 올린다.

종성 ㅁ 시작위치 Y135

베이스라인 Y0

디센더 Y-200

종성 끝위치 Y-125 =밑선

종성 ㅁ 시작위치 X135

종성 ㅁ 끝위치 X870

글자폭 950

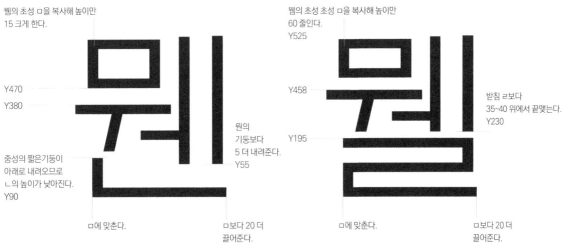

뮄의 초성 ㅁ을 복사해 높이만 15 크게 한다.

Y470

Y380

중성의 짧은기둥이 아래로 내려오므로 ㄴ의 높이가 낮아진다. Y90

ㅁ에 맞춘다.

뭔의 기둥보다 5 더 내려준다. Y55

ㅁ보다 20 더 끌어준다.

뮄의 초성 초성 ㅁ을 복사해 높이만 60 줄인다. Y525

Y458

Y195

받침 ㄹ보다 35~40 위에서 끝맺는다. Y230

ㅁ에 맞춘다.

ㅁ보다 20 더 끌어준다.

몸＿＿ 예제에서 몸형의 글자폭은 940으로 설정했다. 몸뫔뫔뫔뫔은 동일한 초성과 종성을 사용해 만들고 가로획을 레퍼런스로 붙여넣어 상대위치 설정으로 위아래로 5 유닛씩 이동시켜 만든다. 초성과 종성에 동일한 자음이 사용될 때는 받침의 높이를 더 크게 설정한다.

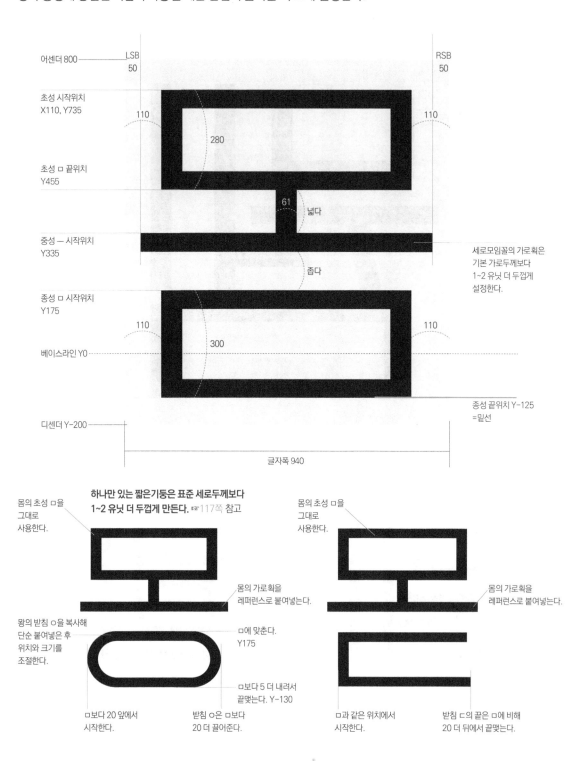

어센더 800

LSB 50

RSB 50

초성 시작위치
X110, Y735

110

110

280

초성 ㅁ 끝위치
Y455

61

넓다

중성 ― 시작위치
Y335

세로모임꼴의 가로획은
기본 가로두께보다
1~2 유닛 더 두껍게
설정한다.

좁다

종성 ㅁ 시작위치
Y175

110

110

300

베이스라인 Y0

종성 끝위치 Y-125
=밑선

디센더 Y-200

글자폭 940

몸의 초성 ㅁ을
그대로
사용한다.

하나만 있는 짧은기둥은 표준 세로두께보다
1~2 유닛 더 두껍게 만든다. ☞117쪽 참고

몸의 초성 ㅁ을
그대로
사용한다.

몸의 가로획을
레퍼런스로 붙여넣는다.

몸의 가로획을
레퍼런스로 붙여넣는다.

뫔의 받침 ㅇ을 복사해
단순 붙여넣은 후
위치와 크기를
조절한다.

ㅁ에 맞춘다.
Y175

ㅁ보다 5 더 내려서
끝맺는다. Y-130

ㅁ보다 20 앞에서
시작한다.

받침 ㅇ은 ㅁ보다
20 더 끌어준다.

ㅁ과 같은 위치에서
시작한다.

받침 ㄷ의 끝은 ㅁ에 비해
20 더 뒤에서 끝맺는다.

몸믐뭄의 가로획(ㅗ)은 위쪽으로 짧은기둥이 있는 몸 형태를 기준으로 하여 상대위치 이동으로 믐은 5 유닛 위로 올리고,
뭄 형태는 다시 5 유닛 위로 올린다. 이렇게 하여 몸믐뭄이 0/5/10의 정도의 차이를 가지게 된다.

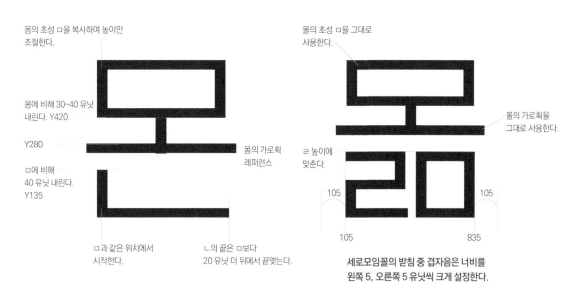

몸의 초성 ㅁ을 복사하여 높이만
조절한다.

몸에 비해 30~40 유닛
내린다. Y420

Y280

ㅁ에 비해
40 유닛 내린다.
Y135

몸의 가로획
레퍼런스

ㅁ과 같은 위치에서
시작한다.

ㄴ의 끝은 ㅁ보다
20 유닛 더 뒤에서 끝맺는다.

몰의 초성 ㅁ을 그대로
사용한다.

몰의 가로획을
그대로 사용한다.

ㄹ 높이에
맞춘다.

105 105

105 835

세로모임꼴의 받침 중 겹자음은 너비를
왼쪽 5, 오른쪽 5 유닛씩 크게 설정한다.

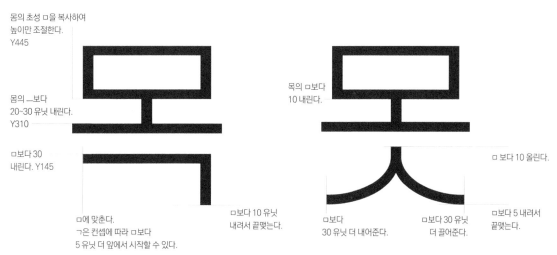

몸의 초성 ㅁ을 복사하여
높이만 조절한다.
Y445

몸의 ─보다
20~30 유닛 내린다.
Y310

ㅁ보다 30
내린다. Y145

ㅁ에 맞춘다.
ㄱ은 컨셉에 따라 ㅁ보다
5 유닛 더 앞에서 시작할 수 있다.

ㅁ보다 10 유닛
내려서 끝맺는다.

목의 ㅁ보다
10 내린다.

ㅁ 보다 10 올린다.

ㅁ보다
30 유닛 더 내어준다.

ㅁ보다 30 유닛
더 끌어준다.

ㅁ보다 5 내려서
끝맺는다.

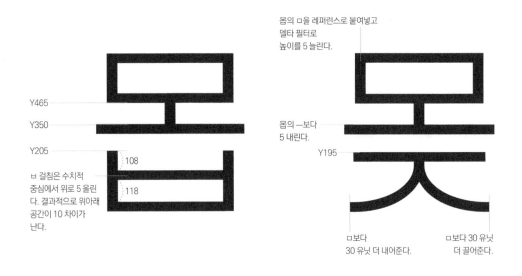

Y465
Y350
Y205

108
118

ㅂ 걸침은 수치적 중심에서 위로 5 올린다. 결과적으로 위아래 공간이 10 차이가 난다.

몸의 ㅁ을 레퍼런스로 붙여넣고 델타 필터로 높이를 5 늘린다.

몸의 ㅡ보다 5 내린다.

Y195

ㅁ보다 30 유닛 더 내어준다.

ㅁ보다 30 유닛 더 끌어준다.

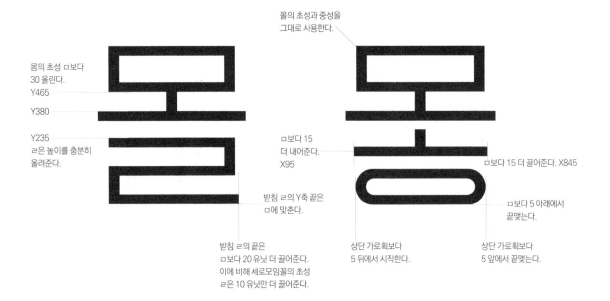

몸의 초성 ㅁ보다 30 올린다.

Y465
Y380
Y235
ㄹ은 높이를 충분히 올려준다.

받침 ㄹ의 Y축 끝은 ㅁ에 맞춘다.

받침 ㄹ의 끝은 ㅁ보다 20 유닛 더 끌어준다. 이에 비해 세로모임꼴의 초성 ㄹ은 10 유닛만 더 끌어준다.

몰의 초성과 중성을 그대로 사용한다.

ㅁ보다 15 더 내어준다. X95

ㅁ보다 15 더 끌어준다. X845

ㅁ보다 5 아래에서 끝맺는다.

상단 가로획보다 5 뒤에서 시작한다.

상단 가로획보다 5 앞에서 끝맺는다.

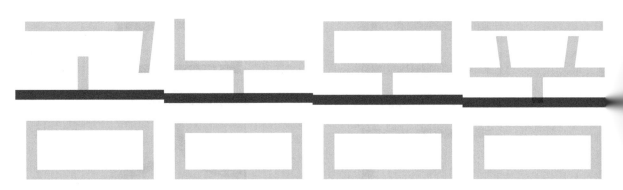

곰 → 꼼 → 놈 → 몸옴동콤솜 → 좀폼쏨똠쫌 → 촘 → 봄뽐 → 롬톰 → 홈의 순서대로 가로줄기(보)와 받침의 Y축 위치를 설정한다. 위치 설정을 간략하게 하려면 곰 → 몸꼼놈옴동콤솜쏨 → 봄똠좀폼쫌촘봄뽐 → 롬톰 → 홈으로 한다.

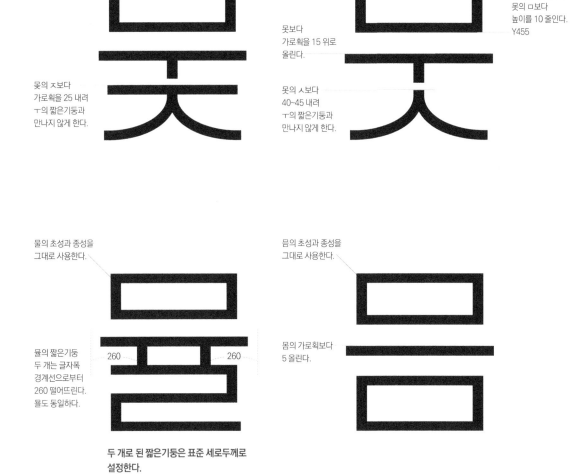

못의 ㅈ보다
가로획을 25 내려
ㅜ의 짧은기둥과
만나지 않게 한다.

못보다
가로획을 15 위로
올린다.

중성이 위로 올라오므로
못의 ㅁ보다
높이를 10 줄인다.
Y455

못의 ㅅ보다
40~45 내려
ㅜ의 짧은기둥과
만나지 않게 한다.

뭂의 초성과 종성을
그대로 사용한다.

름의 초성과 종성을
그대로 사용한다.

뭂의 짧은기둥
두 개는 글자폭
경계선으로부터
260 떨어뜨린다.
몰도 동일하다.

260 260

몸의 가로획보다
5 올린다.

두 개로 된 짧은기둥은 표준 세로두께로
설정한다.

ㄱ과 ㄴ은 안쪽에 형성된 열린 속공간을 보완하기 위해 짧은기둥과 가로줄기가 위쪽으로 올라가며, 나머지는
초성으로 사용된 자음의 높이에 따른 자연스러운 위치 설정이다.

민글자의 초성 Y축 위치 설정

마머미매메와뫼믜뭐뫠뭬모므무와 같이 받침이 없는 민글자는 받침이 있는 글자에 비해 초성의 Y축 시작위치를 10~20 유닛 내려준다. 모에 비해 므의 초성을 3~5 유닛 내려서 시작하기도 하고, 초성의 끝맺음 위치를 10~20 유닛 내려서 높이를 더 키워주기도 한다. 무 형태는 모에 비해 초성의 시작위치를 5 유닛 정도 더 올려서 시작한다.

섞임모임꼴 민글자의 초성 X축 위치와 너비 설정

뫄뫼뮈뭐뫠뭬와 같이 섞임모임꼴 중 받침이 없는 민글자는 받침이 있는 글자에 비해 초성의 X축 시작위치를 5 유닛 앞에서 시작한다. 받침이 없기 때문에 초성의 아래쪽에 있는 큰 공간이 형성되는데 이로 인해 글자가 왜소해 보이기 때문이다. 너비는 동일하거나 5~10 유닛 줄일 수 있다. 이 책에서는 섞임모임꼴 민글자의 초성 X축 시작위치를 5 유닛 앞으로 당기고 너비는 5 유닛 줄였다.

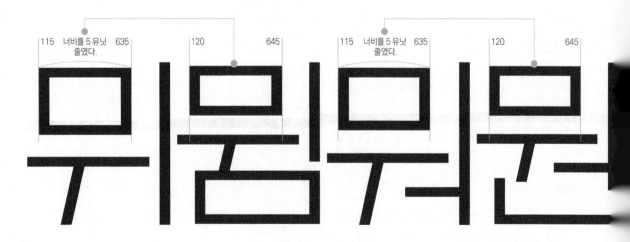

민글자의 초성 Y축 시작위치는 폰트제작
자의 의도에 따라 수치가 달라진다. 아래에
제시된 수치는 사각틀에 꽉 차게 폰트를 디
자인하려는 의도에 의해 Y축 수치변화를
최소화한 것이다.

Y725 Y725 Y725 Y730

5 너비를 495 100 505 105 너비를 510 110 520
5 유닛 줄였다. 5 유닛 줄였다.

'마'와 같이 쓸 수 있는 '아'

ㅁ 가족의 ㅁ에서 ㅇ으로
전구만 갈아 끼운다.

\\\

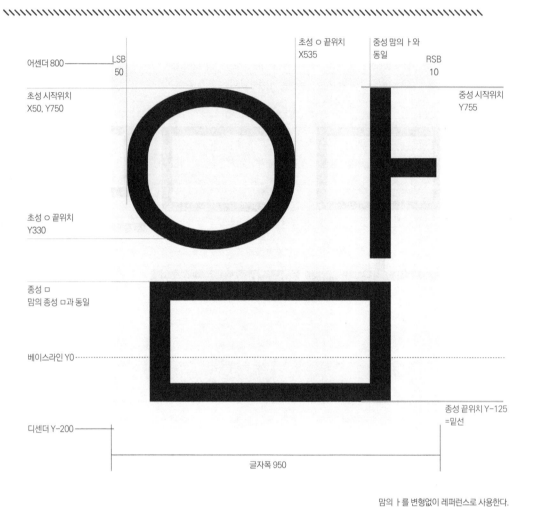

어센더 800 ——— LSB
50

초성 ㅇ 끝위치
X535

중성 맘의 ㅏ와
동일

RSB
10

초성 시작위치
X50, Y750

중성 시작위치
Y755

초성 ㅇ 끝위치
Y330

종성 ㅁ
맘의 종성 ㅁ과 동일

베이스라인 Y0

종성 끝위치 Y-125
=밑선

디센더 Y-200

글자폭 950

이응의 가운데에
수직/수평선이 있는
형태일 때는 수직/수평
부분이 ㅁ에 비해
20 유닛 더 크게 한다.

이응이 원에 가까운
동그란 모양일 때는
ㅁ에 비해 모든 방향에서
30 유닛 정도 크게 하고
이응의 중심을 왼쪽으로
5~10 이동시킨다.

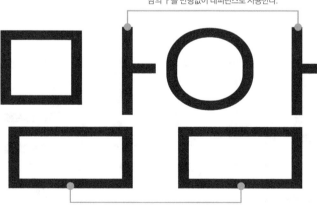

맘의 ㅏ를 변형없이 레퍼런스로 사용한다.

맘의 받침 ㅁ을 그대로 레퍼런스로 사용한다.

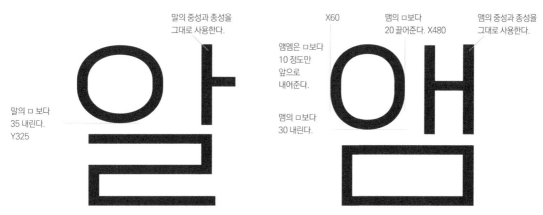

말의 중성과 종성을
그대로 사용한다.

말의 ㅁ 보다
35 내린다.
Y325

X60

맴의 ㅁ보다
20 끌어준다. X480

맴의 중성과 종성을
그대로 사용한다.

앰엠은 ㅁ 보다
10 정도만
앞으로
내어준다.

맴의 ㅁ보다
30 내린다.

이응에 수직 막대가 나타나는 형태로 디자인할 경우 얌얌엄염임은 ㅁ보다 20, 앰엠은 10 앞으로
내어준다. 앰엠은 긴 수직막대가 나타나므로 이응의 크기가 충분히 커보이기 때문이다.

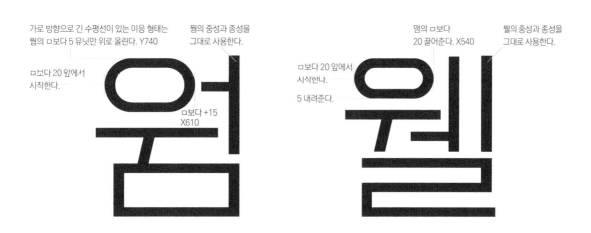

가로 방향으로 긴 수평선이 있는 이응 형태는
웜의 ㅁ 보다 5 유닛만 위로 올린다. Y740

ㅁ보다 20 앞에서
시작한다.

웜의 중성과 종성을
그대로 사용한다.

ㅁ보다 +15
X610

맴의 ㅁ보다
20 끌어준다. X540

뤨의 중성과 종성을
그대로 사용한다.

ㅁ보다 20 앞에서
시작한다.
5 내려준다.

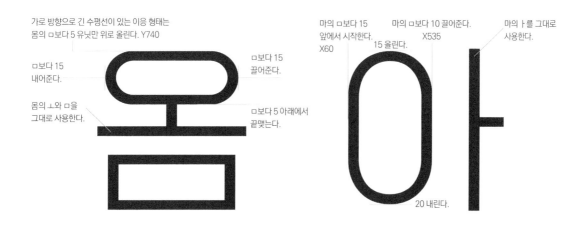

가로 방향으로 긴 수평선이 있는 이응 형태는
몸의 ㅁ보다 5 유닛만 위로 올린다. Y740

ㅁ보다 15
내어준다.

몸의 ㅗ와 ㅁ을
그대로 사용한다.

ㅁ보다 15
끌어준다.

ㅁ보다 5 아래에서
끝맺는다.

마의 ㅁ보다 15
앞에서 시작한다.
X60

마의 ㅁ보다 10 끌어준다.
X535
15 올린다.

마의 ㅏ를 그대로
사용한다.

20 내린다.

이응의 끝부분을 동그랗게 만드는 방법

곡선장력(Curve tension)은 곡선이 두 점 사이의 직선에서 0%에서 100%까지 얼마나 벗어나는지를 측정하는 지표이다. 더 정확하게는 핸들의 가상의 연장선끼리 만나는 길이에 대한 핸들의 실제 길이의 비율이다. **폰트랩에서 완전한 원이 되는 곡선장력은 55%이다.** 곡선장력 수치를 보려면 View 메뉴에서 Measurements – Tension과 Lengths 두 개를 ON하면 된다.

　모든 동그라미 형태가 완전한 원 모양일 필요는 없기 때문에 곡선장력은 글자 조각의 모양에 따라 다양하게 설정될 수 있다.

1 이응의 끝부분을 완전히 동그랗게 만들어보자. 곡선장력을 조절하기 전에 먼저 노드가 서로 대칭되는 곳에 정확히 위치하고 있는지 검토해야 한다. ❶ Ctrl-Alt키를 누른 상태에서 바깥쪽 동그라미의 노드 일부를 감싸도록 드래그하여 바깥쪽 패스를 전체선택한다.

일부분 선택으로 개체 전체 선택하기 ☞ 36쪽

　Transform 패널에서 ❷ 적용기준을 중앙으로 선택하고 ❸ 좌우대칭 단추를 누르면서 노드의 위치가 변하는지 살펴본다. 좌우대칭 단추를 눌렀을 때 노드 위치가 변하지 않으면 정확히 좌우대칭되는 곳에 노드가 있는 것이다. 노드의 위치가 변하면 노드를 이동시켜 좌우대칭을 맞춰준다. 노드 위치를 조정한 후 좌우대칭 단추를 눌러가면서 올바르게 설정되었는지 검토한다.

　같은 방법으로 상하대칭이 되도록 노드 위치를 맞춰준다. 안쪽에 있는 패스에 대해서도 동일한 방법으로 좌우대칭/상하대칭을 맞춰준다.

❶ 바깥쪽 패스만 선택한다.

❷ 적용기준을 중앙으로 선택한다.

❸ 좌우대칭/상하대칭 단추를 누르면서 노드의 위치가 변하는지 검토한다.

참고 이 작업을 모든 이응에 해야 하는 것은 아니다. 기준으로 삼을 글자에서 한 번만 조정한 후 이를 복사해 크기조정/너비조정을 하여 다른 글자에 사용하면 된다.

226

❷노드 위치 설정이 끝나면 핸들 조절점을 선택하고 화살표키를 눌러 위치를 이동해 곡선장력이 55%가 되도록 해준다.

이응의 크기를 조절하는 방법

ㅇ과 ㅎ에 있는 이응의 크기와 모양을 조절할 때는 Contour 툴로 이응을 ❶전체 선택하여 ❷높이부터 설정한 다음 ❸두께를 조절하고 ❹너비를 조절하는 순서로 작업한다.

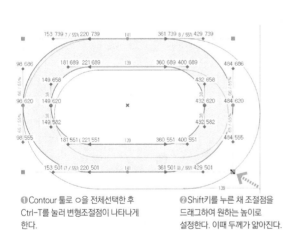

❶Contour 툴로 ㅇ을 전체선택한 후 Ctrl-T를 눌러 변형조절점이 나타나게 한다.

❷Shift키를 누른 채 조절점을 드래그하여 원하는 높이로 설정한다. 이때 두께가 얇아진다.

참고 Ctrl-T를 한 후 조절점을 드래그하여 크기를 변형할 때 벡터 이미지의 크기변형이므로 품질 저하가 없으며 곡선장력도 변하지 않는다.

참고 Alt-Shift키를 누른 상태에서 조절점을 드래그하여 크기를 조절하면 중앙위치를 기준으로 크기가 조절된다.

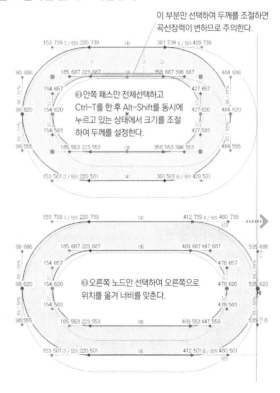

'나다'도 '마'와 비슷하다

'남'형태는 초성 ㄴ의 Y축 시작위치를
ㅁ보다 15 유닛 위로 설정한다.

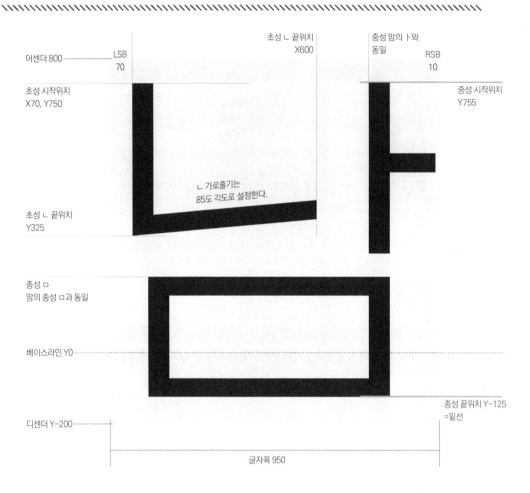

초성 ㄴ 끝위치
X600

중성 맘의 ㅏ와
동일

어센더 800 ——— LSB
70

RSB
10

초성 시작위치
X70, Y750

중성 시작위치
Y755

ㄴ 가로줄기는
85도 각도로 설정한다.

초성 ㄴ 끝위치
Y325

종성 ㅁ
맘의 종성 ㅁ과 동일

베이스라인 Y0

종성 끝위치 Y-125
=밑선

디센더 Y-200

글자폭 950

ㄴ은 ㅁ보다 15 유닛
위에서 시작한다.
예제처럼 ㄴ의 가로획을
경사지게 할 경우 높이를
ㅁ보다 10~15 유닛 정도 더
내려준다. 또 남형에 비해 넘형의 ㄴ 높이를
5~10 유닛 더 내려준다. 놈놀과 같은 세로모임꼴에서
Y축 시작위치는 ㅁ보다 15 유닛 위에서 시작하지만,
끝맺는 위치는 ㅁ에 비해 10 유닛 정도 작아질 수 있다.
세로모임꼴은 ㄴ의 안쪽으로 획이 들어오는 형태가
없으므로 크기를 너무 키우면 ㄴ에 있는 열린 속공간으
로 인해 어딘가 비어보이는 느낌이 들기 때문이다.

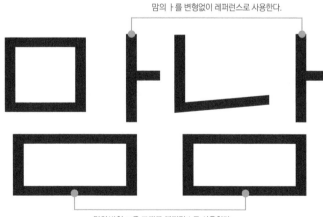

맘의 ㅏ를 변형없이 레퍼런스로 사용한다.

맘의 받침 ㅁ을 그대로 레퍼런스로 사용한다.

228

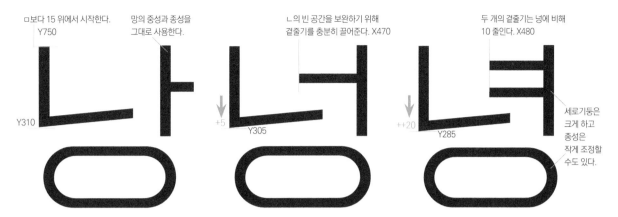

ㅁ보다 15 위에서 시작한다.
Y750

망의 중성과 종성을
그대로 사용한다.

ㄴ의 빈 공간을 보완하기 위해
곁줄기를 충분히 끌어준다. X470

두 개의 곁줄기는 넝에 비해
10 줄인다. X480

Y310

+5
Y305

++20
Y285

세로기둥은
크게 하고
종성은
작게 조정할
수도 있다.

낭 형태에 비해 안쪽으로 1개의 곁줄기가 들어오는 넝은 ㄴ의 높이를 5 유닛 늘린다. 또 두 개의 곁줄기가 들어오는 녕은 넝에 비해 다시
20 유닛 더 크게 한다. 낭넝녕의 초성 ㄴ은 0/5/25의 차이가 나타난다. 녕에서 ㄴ 높이가 많이 커지므로 받침의 높이를 10~20 유닛
줄일 수도 있다. 받침의 높이가 낮아지면 세로기둥을 더 끌고 내려온다.

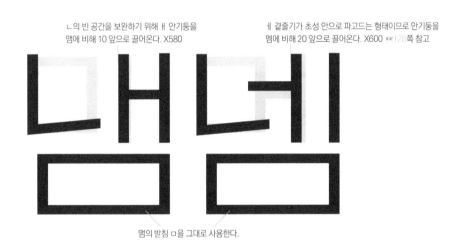

ㄴ의 빈 공간을 보완하기 위해 ㅐ 안기둥을
맴에 비해 10 앞으로 끌어온다. X580

ㅔ 곁줄기가 초성 안으로 파고드는 형태이므로 안기둥을
멤에 비해 20 앞으로 끌어온다. X600 ☞128쪽 참고

맴의 받침 ㅁ을 그대로 사용한다.

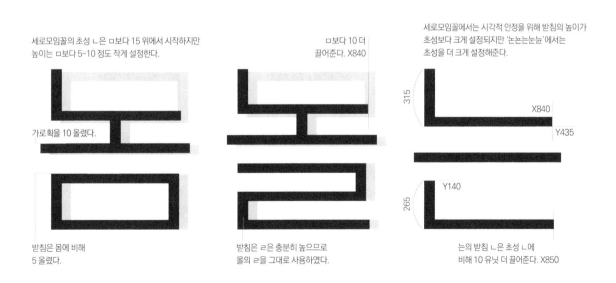

세로모임꼴의 초성 ㄴ은 ㅁ보다 15 위에서 시작하지만
높이는 ㅁ보다 5~10 정도 작게 설정한다.

ㅁ보다 10 더
끌어준다. X840

세로모임꼴에서는 시각적 안정을 위해 받침의 높이가
초성보다 크게 설정되지만 '논뇬는눈늂'에서는
초성을 더 크게 설정해준다.

가로획을 10 올렸다.

315

X840

Y435

Y140

265

받침은 몸에 비해
5 올렸다.

받침은 ㄹ은 충분히 높으므로
몰의 ㄹ을 그대로 사용하였다.

늗의 받침 ㄴ은 초성 ㄴ에
비해 10 유닛 더 끌어준다. X850

담 전체적인 구조는 맘 형태와 같다. ㄷ의 하단 획은 상황에 따라 70~10 유닛 더 끌어서 마감한다. 담덤덤/당덩뎡과 같은 형태에서는 남넘념과 같이 초성의 높이를 변화시킨다. 이러한 구조를 제외하고는 맘 형태의 중성과 종성을 그대로 사용하고 초성만 ㄷ으로 바꿔준다.

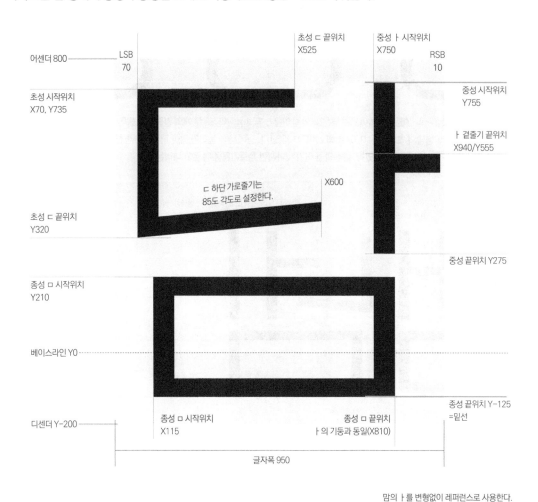

- 어센더 800
- LSB 70
- 초성 ㄷ 끝위치 X525
- 중성 ㅏ 시작위치 X750
- RSB 10
- 초성 시작위치 X70, Y735
- 중성 시작위치 Y755
- ㅏ 곁줄기 끝위치 X940/Y555
- ㄷ 하단 가로줄기는 85도 각도로 설정한다.
- X600
- 초성 ㄷ 끝위치 Y320
- 중성 끝위치 Y275
- 종성 ㅁ 시작위치 Y210
- 베이스라인 Y0
- 디센더 Y-200
- 종성 끝위치 Y-125 =밑선
- 종성 ㅁ 시작위치 X115
- 종성 ㅁ 끝위치 ㅏ의 기둥과 동일(X810)
- 글자폭 950

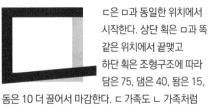

ㄷ은 ㅁ과 동일한 위치에서 시작한다. 상단 획은 ㅁ과 똑같은 위치에서 끝맺고 하단 획은 조형구조에 따라 담은 75, 댐은 40, 돔은 15, 돔은 10 더 끌어서 마감한다. ㄷ 가족도 ㄴ 가족처럼 담덤덤 형태에서 초성의 높이가 크게 변하며, 변화의 폭이 유사하다.
아래쪽 획을 경사지도록 설정할 경우 ㅁ에 비해 5~10 더 내려준다. 그래야 ㅁ과 균형이 맞는다.

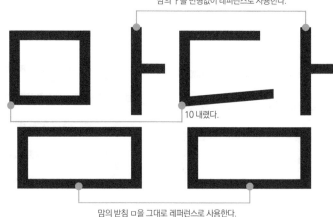

맘의 ㅏ를 변형없이 레퍼런스로 사용한다.

10 내렸다.

맘의 받침 ㅁ을 그대로 레퍼런스로 사용한다.

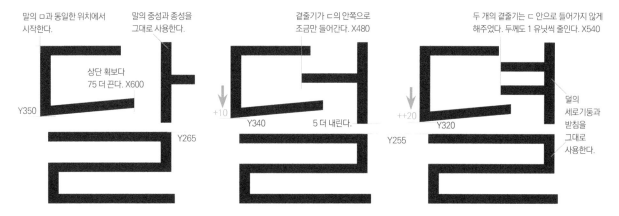

말의 ㅁ과 동일한 위치에서 시작한다.

말의 중성과 종성을 그대로 사용한다.

상단 획보다 75 더 끈다. X600

Y350

Y265

겹줄기가 ㄷ의 안쪽으로 조금만 들어간다. X480

+10

Y340

5 더 내린다.

Y255

두 개의 겹줄기는 ㄷ 안으로 들어가지 않게 해주었다. 두께도 1 유닛씩 줄인다. X540

++20

Y320

덜의 세로기둥과 받침을 그대로 사용한다.

달→덜→뎔의 순서로 초성의 높이를 0/10/30의 차이로 변화시켰다. 뎔의 ㄷ은 위아래에 가로획이 있어 넝에 비해 처음부터 변화폭을 크게 가져간 것이다. 덜의 초성이 10 유닛 낮아짐에 따라 받침 ㄹ도 10 유닛 낮게 조정하였다. 덜과 뎔에는 동일한 ㄹ을 사용하였다.

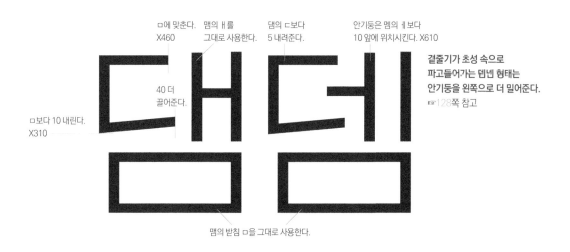

ㅁ에 맞춘다. X460

맴의 ㅐ를 그대로 사용한다.

댐의 ㄷ보다 5 내려준다.

안기둥은 멤의 ㅔ보다 10 앞에 위치시킨다. X610

겹줄기가 초성 속으로 파고들어가는 뎬넨 형태는 안기둥을 왼쪽으로 더 밀어준다.
☞128쪽 참고

40 더 끌어준다.

ㅁ보다 10 내린다. X310

맴의 받침 ㅁ을 그대로 사용한다.

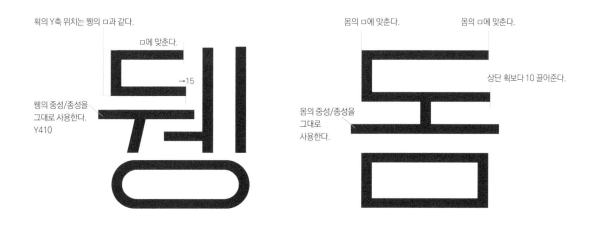

획의 Y축 위치는 뤵의 ㅁ과 같다.

ㅁ에 맞춘다.

→15

뤵의 중성/종성을 그대로 사용한다. Y410

몸의 ㅁ에 맞춘다.

몸의 ㅁ에 맞춘다.

상단 획보다 10 끌어준다.

몸의 중성/종성을 그대로 사용한다.

'가카'는 비슷하면서도 다르다

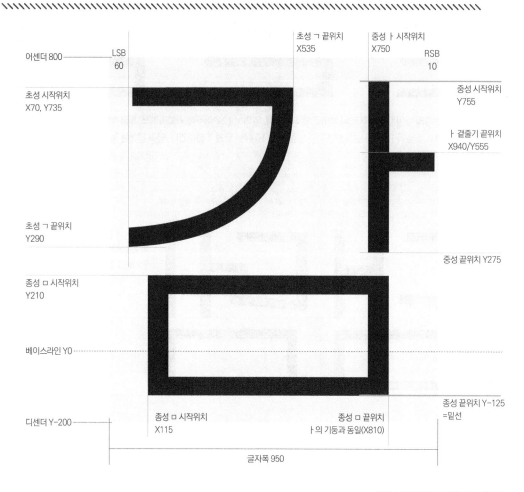

어센더 800 ——— LSB 60

초성 시작위치
X70, Y735

초성 ㄱ 끝위치 X535

중성 ㅏ 시작위치 X750

RSB 10

중성 시작위치 Y755

ㅏ 곁줄기 끝위치 X940/Y555

초성 ㄱ 끝위치
Y290

중성 끝위치 Y275

종성 ㅁ 시작위치
Y210

베이스라인 Y0

종성 끝위치 Y-125
=밑선

디센더 Y-200

종성 ㅁ 시작위치 X115

종성 ㅁ 끝위치
ㅏ의 기둥과 동일(X810)

글자폭 950

→10

감검겸에서 ㄱ은 왼쪽으로 기울어진 곡선을 가지고 있어 크기가 작아보일 수 있다. 따라서 꺾어지는 곳을 ㅁ에 비해 10 더 오른쪽에 위치시킨다. 관권곰 등에서는 곡선 부위가 없는 ㄱ 형태를 사용하는데 이때 글자의 개성을 위해 아래로 내려오는 세로획을 7도 정도 각도로 경사지도록 설정한다.
곽관괄과 같은 형태에서는 ㄱ의 안쪽으로 짧은기둥이 파고들어가는 형태이므로 동일한 형태의 ㅁ 가족에 비해 중성이 위로 올라가고 받침의 높이도 더 커진다.

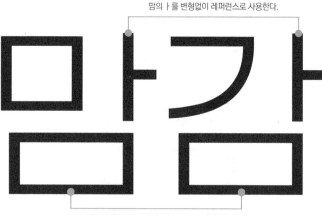

맘의 ㅏ를 변형없이 레퍼런스로 사용한다.

맘의 받침 ㅁ을 그대로 레퍼런스로 사용한다.

232

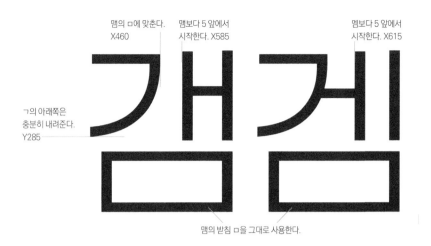

맴의 ㅁ에 맞춘다.
X460

맴보다 5 앞에서
시작한다. X585

멤보다 5 앞에서
시작한다. X615

ㄱ의 아래쪽은
충분히 내려준다.
Y285

맴의 받침 ㅁ을 그대로 사용한다.

ㄱ은 내부에 넓은 열린 속공간이 있는데 이를 보완
하기 위해 모든 ㄱ을 ㅁ에 비해 5~10 유닛 앞에서
시작하도록 설계하기도 한다.
예제에서는 '감감검검검김갬겜'을 제외한
모든 형태의 ㄱ을 ㅁ보다 5 유닛 앞에서
시작한다. X85

ㅁ과 같다.
X610

/노
경사를
준다.

곰 형태는 중성이
위로 올라간다.
왐의 ㅡ보다 25 높다.
Y325

가로획이 위로
올라가므로 받침도
왐의 ㅁ보다 10 정도
높아진다. Y180

ㄱ의 중앙보다 더 앞으로
끌어온다. X250

ㅁ보다 5 앞에서
시작한다. X105

ㅁ보다 5 더 끌어준다.
X835

Y545

7도
경사를
준다.

몸의 ㅡ보다
30 높다.
Y365

몸의 ㅁ보다
20 높다.
Y195

ㄱ의 중앙보다 더 앞으로
끌어온다. X400

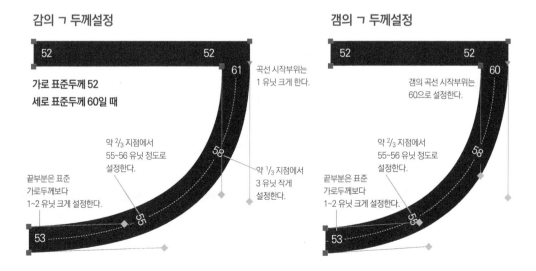

감의 ㄱ 두께설정

52 52

61

**가로 표준두께 52
세로 표준두께 60일 때**

곡선 시작부위는
1 유닛 크게 한다.

약 ²/₃ 지점에서
55~56 유닛 정도로
설정한다.

58

약 ¹/₃ 지점에서
3 유닛 작게
설정한다.

끝부분은 표준
가로두께보다
1~2 유닛 크게 설정한다.

55

53

갬의 ㄱ 두께설정

52 52

60

갬의 곡선 시작부위는
60으로 설정한다.

약 ²/₃ 지점에서
55~56 유닛 정도로
설정한다.

58

끝부분은 표준
가로두께보다
1~2 유닛 크게 설정한다.

55

53

캄 감 형태와 동일하지만 ㄱ 안쪽에 덧줄기가 있다. 이 때문에 감 형태에 비해 ㄱ의 높이를 10~20 유닛 정도 더 크게 하고 너비도 10 늘려준다. 덧줄기는 ㄱ보다 10 유닛 뒤쪽에서 시작한다. 쾀퀸퀭쾀 형태일 때 ㅋ의 시작위치를 ㅁ과 동일하게 설정한다.

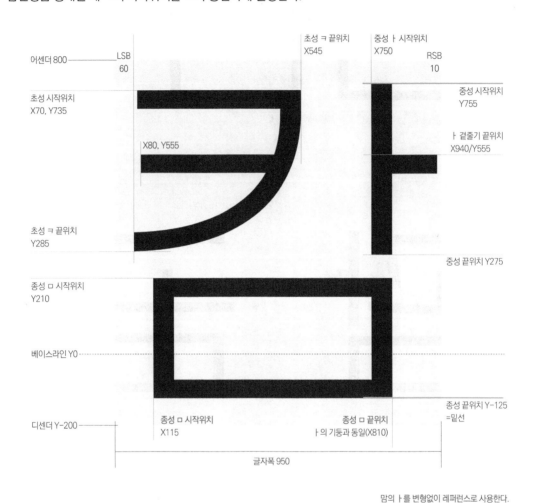

어센더 800 ——— LSB 60

초성 ㅋ 끝위치 X545

중성 ㅏ 시작위치 X750

RSB 10

초성 시작위치 X70, Y735

중성 시작위치 Y755

X80, Y555

ㅏ 곁줄기 끝위치 X940/Y555

초성 ㅋ 끝위치 Y285

중성 끝위치 Y275

종성 ㅁ 시작위치 Y210

베이스라인 Y0

종성 끝위치 Y-125 =밑선

디센더 Y-200

종성 ㅁ 시작위치 X115

종성 ㅁ 끝위치 ㅏ의 기둥과 동일(X810)

글자폭 950

ㄱ 가족에 비해 ㄱ의 높이를 10~20 유닛 더 크게 하고, 덧줄기는 ㄱ의 중심보다 약간 위쪽에 배치한다. 덧줄기는 ㄱ과 한 몸이 되게 하지 말고 별도의 글자 조각으로 만들어 관리한다. 곡선 형태가 없는 쾀퀸퀭쾀에서는 ㄱ과 같이 세로획을 7도 경사지게 설정한다. 세로모임꼴인 쾀콜콕 형태에서는 ㅋ의 중앙에 있는 덧줄기와 ㅗ의 짧은기둥이 만나지 않게 설정한다.

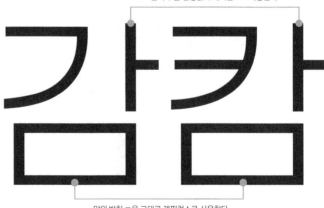

맘의 ㅏ를 변형없이 레퍼런스로 사용한다.

맘의 받침 ㅁ을 그대로 레퍼런스로 사용한다.

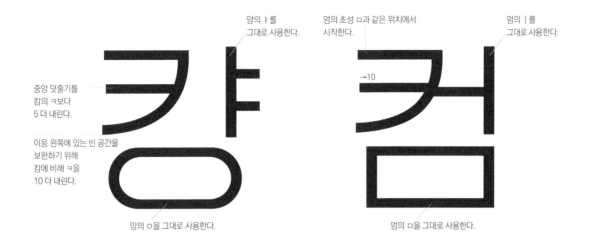

맣의 ㅑ를
그대로 사용한다.

멈의 초성 ㅁ과 같은 위치에서
시작한다.

멈의 ㅣ를
그대로 사용한다.

중앙 덧줄기를
캄의 ㅋ보다
5 더 내린다.

→10

이응 왼쪽에 있는 빈 공간을
보완하기 위해
캄에 비해 ㅋ을
10 더 내린다.

망의 ㅇ을 그대로 사용한다.

멈의 ㅁ을 그대로 사용한다.

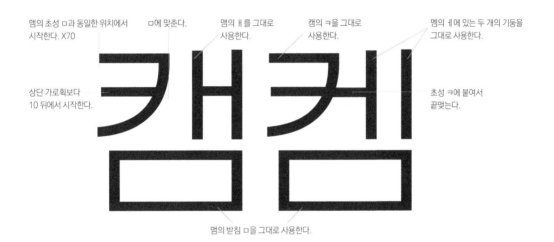

맴의 초성 ㅁ과 동일한 위치에서
시작한다. X70

ㅁ에 맞춘다.

맴의 ㅐ를 그대로
사용한다.

캄의 ㅋ을 그대로
사용한다.

멤의 ㅔ에 있는 두 개의 기둥을
그대로 사용한다.

상단 가로획보다
10 뒤에서 시작한다.

초성 ㅋ에 붙여서
끝맺는다.

맴의 받침 ㅁ을 그대로 사용한다.

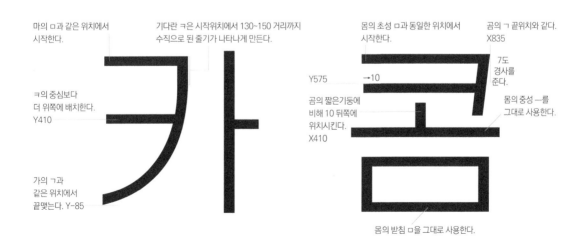

마의 ㅁ과 같은 위치에서
시작한다.

기다란 ㅋ은 시작위치에서 130~150 거리까지
수직으로 된 줄기가 나타나게 만든다.

몸의 초성 ㅁ과 동일한 위치에서
시작한다.

곰의 ㄱ 끝위치와 같다.
X835

ㅋ의 중심보다
더 위쪽에 배치한다.
Y410

Y575

→10

7도
경사를
준다.

곰의 짧은기둥에
비해 10 뒤쪽에
위치시킨다.
X410

몸의 중성 ㅡ를
그대로 사용한다.

가의 ㄱ과
같은 위치에서
끝맺는다. Y-85

몸의 받침 ㅁ을 그대로 사용한다.

'바'는 조금 내린다

'밤'형태는 참팜깜땀쌈짬빰 형태의
받침 높이에 대한 대표글자이다.

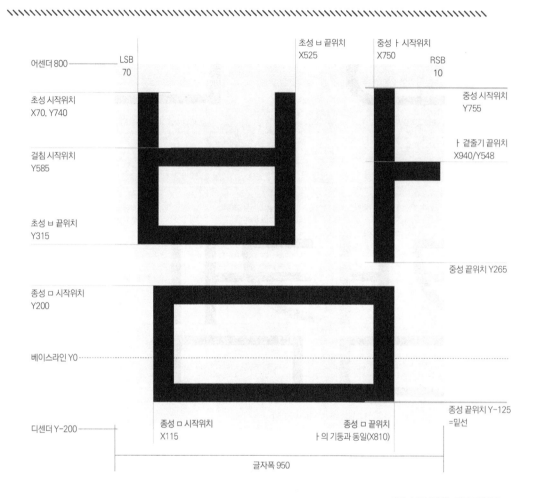

어센더 800 ——— LSB 70

초성 시작위치
X70, Y740

걸침 시작위치
Y585

초성 ㅂ 끝위치
Y315

종성 ㅁ 시작위치
Y200

베이스라인 Y0

디센더 Y-200

초성 ㅂ 끝위치
X525

중성 ㅏ 시작위치
X750

RSB
10

중성 시작위치
Y755

ㅏ 곁줄기 끝위치
X940/Y548

중성 끝위치 Y265

종성 끝위치 Y-125
=밑선

종성 ㅁ 시작위치
X115

종성 ㅁ 끝위치
ㅏ의 기둥과 동일(X810)

글자폭 950

밤은 맘에 비해 받침의 높이가
10 낮은 대표글자이다.
ㅁ에 비해 ㅂ의 높이가
커져야 하므로 중성과 받침의
높이도 같이 변화하는 것이다.
ㅂ 가족에서 중성의 길이와 받침의 높이를 세심하게
설정하여 잠참땀쌈빰짬깜에서 이용한다.
Light 굵기에서는 ㅂ의 중앙에 있는 걸침의 높이를
1 유닛 작게 설정한다. 걸침은 ㅂ의 중앙보다
위쪽에 배치한다. 모든 조형구조에서 ㅂ 가족의 너비는
ㅁ과 동일하게 설정한다.

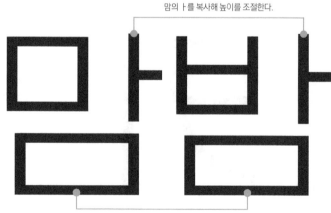

맘의 ㅏ를 복사해 높이를 조절한다.

맘의 받침 ㅁ을 복사해 높이를 10 유닛 낮춘다.

ㅂ이 초성일 때 Y축 시작위치

ㅂ이 초성으로 사용될 때는 ㅁ에 비해 5 유닛 더 위에서 시작한다. ㅂ과 같이 위쪽이 열려 있는 요소들은 크기가 작아보이는 현상을 보완하기 위해서이다. 이 변화는 ㅂ을 초성으로 사용하는 모든 글자에 적용한다.

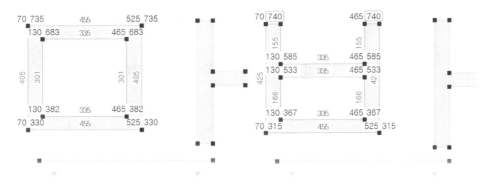

ㅂ 걸침의 세로위치

ㅂ에서 가장 고려해야 할 점은 ㅂ의 안쪽에 있는 걸침의 세로위치를 어떻게 설정할까 하는 것이다. ㅂ의 중앙보다 살짝 위쪽에 놓는 것이 가장 무난하다. ㅂ의 키가 작은 뷜벨 등에서는 작은 글자일 때 ㅂ의 시인성이 좋지 않기 때문에 ㅂ의 중앙 또는 중앙보다 살짝 아래로 내려준다.

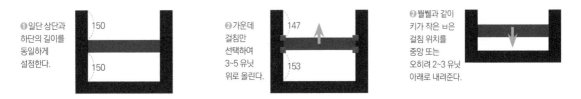

❶일단 상단과 하단의 길이를 동일하게 설정한다.

❷가운데 걸침만 선택하여 3~5 유닛 위로 올린다.

❸뷜벨과 같이 키가 작은 ㅂ은 걸침 위치를 중앙 또는 오히려 2~3 유닛 아래로 내려준다.

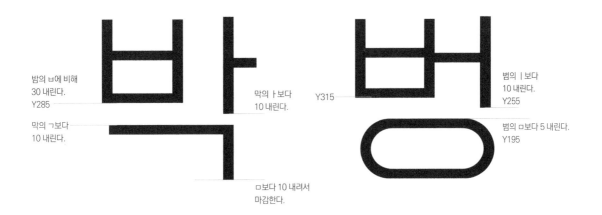

밤의 ㅂ에 비해 30 내린다. Y285

막의 ㄱ보다 10 내린다.

막의 ㅏ보다 10 내린다.

ㅁ보다 10 내려서 마감한다.

Y315

범의 ㅣ보다 10 내린다. Y255

범의 ㅁ보다 5 내린다. Y195

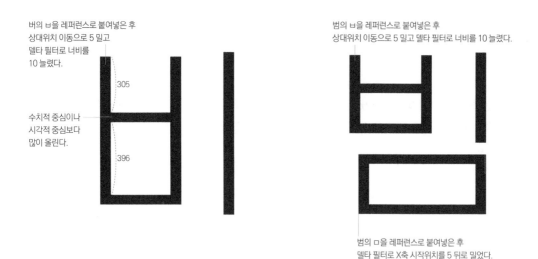

버의 ㅂ을 레퍼런스로 붙여넣은 후
상대위치 이동으로 5 밀고
델타 필터로 너비를
10 늘렸다.

305

수치적 중심이나
시각적 중심보다
많이 올린다.

396

범의 ㅂ을 레퍼런스로 붙여넣은 후
상대위치 이동으로 5 밀고 델타 필터로 너비를 10 늘렸다.

범의 ㅁ을 레퍼런스로 붙여넣은 후
델타 필터로 X축 시작위치를 5 뒤로 밀었다.

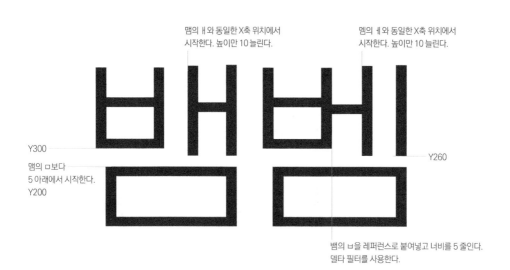

맴의 ㅐ와 동일한 X축 위치에서
시작한다. 높이만 10 늘린다.

멤의 ㅔ와 동일한 X축 위치에서
시작한다. 높이만 10 늘린다.

Y300

맴의 ㅁ보다
5 아래에서 시작한다.
Y200

Y260

뱀의 ㅂ을 레퍼런스로 붙여넣고 너비를 5 줄인다.
델타 필터를 사용한다.

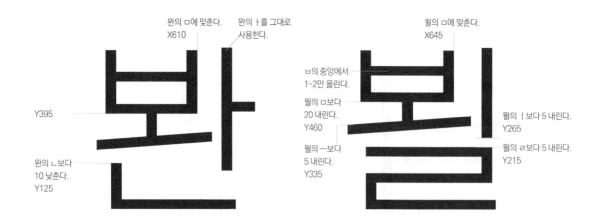

좐의 ㅁ에 맞춘다.
X610

좐의 ㅏ를 그대로
사용한다.

Y395

좐의 ㄴ보다
10 낮춘다.
Y125

묄의 ㅁ에 맞춘다.
X645

ㅂ의 중앙에서
1~2만 올린다.

묄의 ㅁ보다
20 내린다.
Y460

묄의 ㅣ보다 5 내린다.
Y265

묄의 ㅡ보다
5 내린다.
Y335

묄의 ㄹ보다 5 내린다.
Y215

238

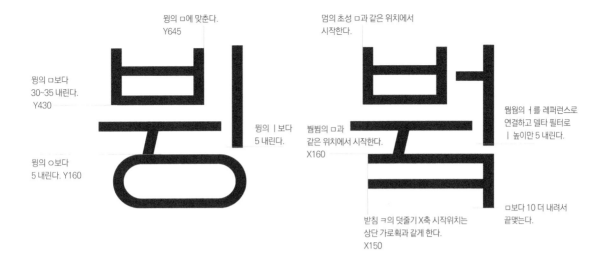

뭥의 ㅁ에 맞춘다.
Y645

뭥의 ㅁ보다
30~35 내린다.
Y430

뭥의 ㅣ보다
5 내린다.

뭥의 ㅇ보다
5 내린다. Y160

멈의 초성 ㅁ과 같은 위치에서
시작한다.

뷤웜의 ㅓ를 레퍼런스로
연결하고 델타 필터로
ㅣ 높이만 5 내린다.

뷤뷤의 ㅁ과
같은 위치에서 시작한다.
X160

받침 ㅋ의 덧줄기 X축 시작위치는
상단 가로획과 같게 한다.
X150

ㅁ보다 10 더 내려서
끝맺는다.

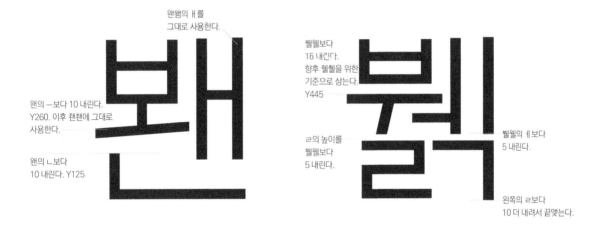

왠왬의 ㅐ를
그대로 사용한다.

왠의 ㅡ보다 10 내린다.
Y260. 이후 챈챈에 그대로
사용한다.

왠의 ㄴ보다
10 내린다. Y125

뷀웰보다
16 내린다.
향후 헬휄을 위한
기준으로 삼는다.
Y445

ㄹ의 높이를
뷀웰보다
5 내린다.

뷀웰의 ㅔ보다
5 내린다.

왼쪽의 ㄹ보다
10 더 내려서 끝맺는다.

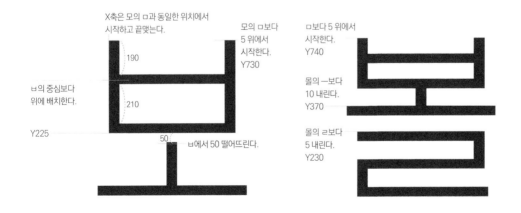

X축은 모의 ㅁ과 동일한 위치에서
시작하고 끝맺는다.

190

모의 ㅁ보다
5 위에서
시작한다.
Y730

210

ㅂ의 중심보다
위에 배치한다.

Y225

50

ㅂ에서 50 떨어뜨린다.

ㅁ보다 5 위에서
시작한다.
Y740

몰의 ㅡ보다
10 내린다.
Y370

몰의 ㄹ보다
5 내린다.
Y230

'파'부터 삐져나오기 시작한다

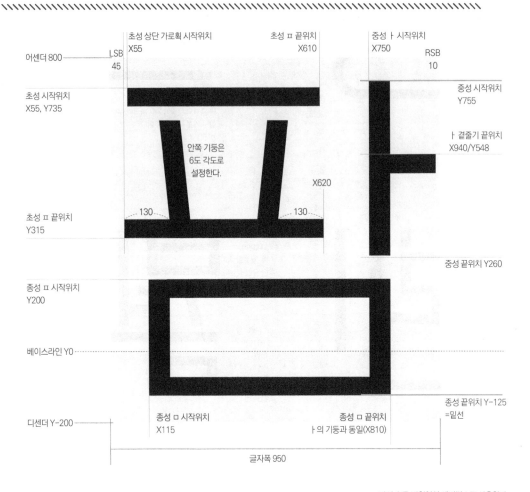

초성 상단 가로획 시작위치 X55
초성 ㅍ 끝위치 X610
중성 ㅏ 시작위치 X750

어센더 800 — LSB 45
RSB 10

초성 시작위치 X55, Y735

중성 시작위치 Y755

안쪽 기둥은 6도 각도로 설정한다.

ㅏ 곁줄기 끝위치 X940/Y548

X620

초성 ㅍ 끝위치 Y315

130
130

중성 끝위치 Y260

종성 ㅁ 시작위치 Y200

베이스라인 Y0

종성 끝위치 Y-125 =밑선

디센더 Y-200

종성 ㅁ 시작위치 X115
종성 ㅁ 끝위치 ㅏ의 기둥과 동일(X810)

글자폭 950

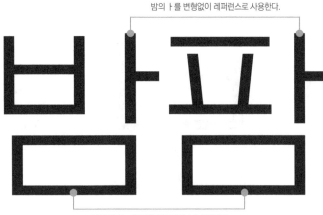

밤의 ㅏ를 변형없이 레퍼런스로 사용한다.

밤의 받침 ㅁ을 그대로 레퍼런스로 사용한다.

팜은 밤의 중성과 종성을 그대로 가져다 사용할 수 있다. 다만 퐁퐁풀과 같은 세로모임꼴은 ㅂ에 비해 ㅍ의 높이가 작으므로 받침은 ㅂ의 것을 그대로 사용하지만 중성은 조금 더 위로 올려줘야 한다.
ㅍ의 모양을 어떻게 설계하는지에 따라 ㅍ에 있는 두 개의 가로획을 좌우로 어디까지 확장시킬 것인지 결정한다. 예제에서는 ㅁㅂ에 비해 왼쪽 15 또는 10, 오른쪽은 10~20~30 등으로 조형구조에 맞게 ㅍ의 너비를 확장하였다.

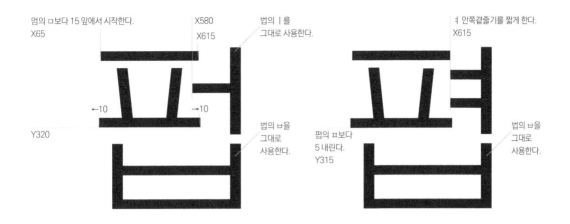

멈의 ㅁ보다 15 앞에서 시작한다.
X65

X580
X615

법의 ㅣ를
그대로 사용한다.

←10 →10

Y320

법의 ㅂ을
그대로
사용한다.

ㅕ 안쪽곁줄기를 짧게 한다.
X615

펍의 ㅍ보다
5 내린다.
Y315

법의 ㅂ을
그대로
사용한다.

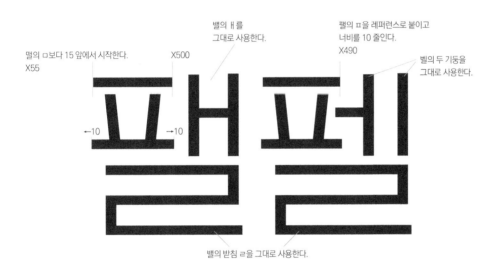

맬의 ㅁ보다 15 앞에서 시작한다.
X55

X500

밸의 ㅐ를
그대로 사용한다.

팰의 ㅍ을 레퍼런스로 붙이고
너비를 10 줄인다.
X490

벨의 두 기둥을
그대로 사용한다.

←10 →10

밸의 받침 ㄹ을 그대로 사용한다.

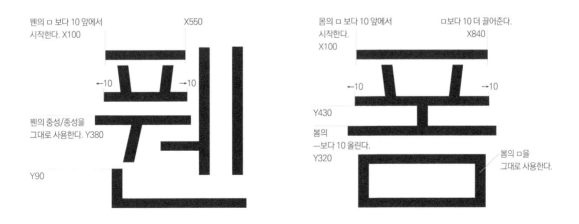

웬의 ㅁ 보다 10 앞에서
시작한다. X100

X550

←10 →10

웬의 중성/종성을
그대로 사용한다. Y380

Y90

몸의 ㅁ 보다 10 앞에서
시작한다.
X100

ㅁ보다 10 더 끌어준다.
X840

←10 →10

Y430

봄의
ㅡ보다 10 올린다.
Y320

봄의 ㅁ을
그대로 사용한다.

'라타'는 쌍둥이이다

라와 타는 대부분 동일하다.
초성만 바뀐다.

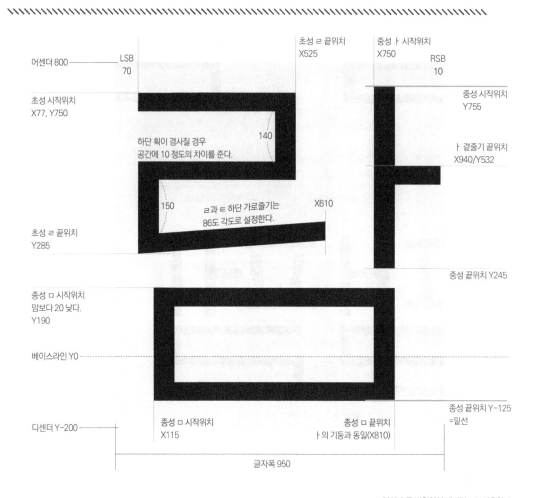

어센더 800 — LSB 70

초성 ㄹ 끝위치 X525

중성 ㅏ 시작위치 X750

RSB 10

초성 시작위치 X77, Y750

하단 획이 경사질 경우 공간에 10 정도의 차이를 준다.

140

중성 시작위치 Y755

ㅏ 곁줄기 끝위치 X940/Y532

150

ㄹ과 ㅌ 하단 가로줄기는 86도 각도로 설정한다.

X610

초성 ㄹ 끝위치 Y285

종성 ㅁ 시작위치 맘보다 20 낮다. Y190

중성 끝위치 Y245

베이스라인 Y0

종성 끝위치 Y-125 =밑선

디센더 Y-200 —

종성 ㅁ 시작위치 X115

종성 ㅁ 끝위치 ㅏ의 기둥과 동일(X810)

글자폭 950

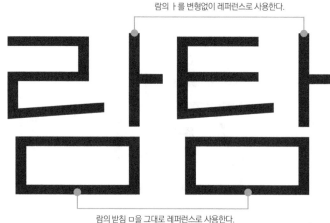

람의 ㅏ를 변형없이 레퍼런스로 사용한다.

람의 받침 ㅁ을 그대로 레퍼런스로 사용한다.

람탐은 초성 ㄹ과 ㅌ의 높이가 동일하며, 101쪽의 설명에 의하면 초성이 ㅁ일 때에 비해 받침의 높이가 20 낮다.

이 말은 **람탐형에 사용된 받침 중 ㄱ, ㅁ, ㄷ, ㄹ, ㅇ, ㅂ, ㅈ, ㅋ과 같이 상단에 가로줄기가 있는 형태들은 맘형에 비해 받침 높이가 평균 20 유닛 더 낮게 설정된다**는 뜻이다. 예를 들어 맘의 받침 ㅁ 높이가 Y210이면 람탐의 받침 ㅁ은 Y190 정도가 된다. 이 비율에 맞게 적용하면서 상단이 가로줄기 형태가 아닌 ㄴ, ㅅ 받침은 조금만 낮춘다.

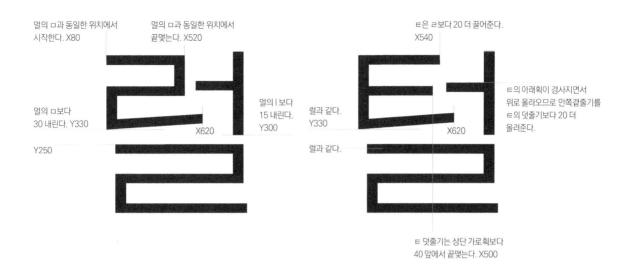

멀의 ㅁ과 동일한 위치에서 시작한다. X80

멀의 ㅁ과 동일한 위치에서 끝맺는다. X520

ㅌ은 ㄹ보다 20 더 끌어준다.
X540

멀의 ㅁ보다 30 내린다. Y330

멀의 ㅣ보다 15 내린다. Y300

X620

ㅌ의 아래획이 경사지면서 위로 올라오므로 안쪽곁줄기를 ㅌ의 덧줄기보다 20 더 올려준다.

Y250

럴과 같다.
Y330

X620

럴과 같다.

ㅌ 덧줄기는 상단 가로획보다 40 앞에서 끝맺는다. X500

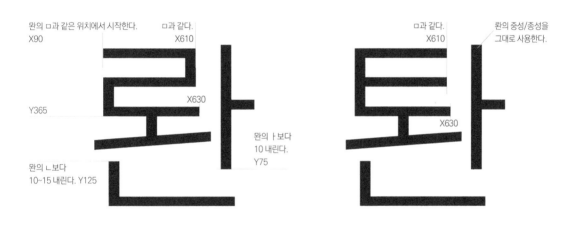

롼의 ㅁ과 같은 위치에서 시작한다.
X90

ㅁ과 같다.
X610

ㅁ과 같다.
X610

롼의 중성/종성을 그대로 사용한다.

X630

Y365

X630

롼의 ㅏ보다 10 내린다.
Y75

Y125

롼의 ㄴ보다 10~15 내린다.

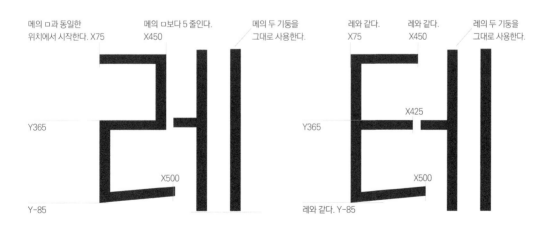

메의 ㅁ과 동일한 위치에서 시작한다. X75

메의 ㅁ보다 5 줄인다.
X450

메의 두 기둥을 그대로 사용한다.

레와 같다.
X75

레와 같다.
X450

레의 두 기둥을 그대로 사용한다.

Y365

X425

Y365

X500

X500

Y-85

레와 같다. Y-85

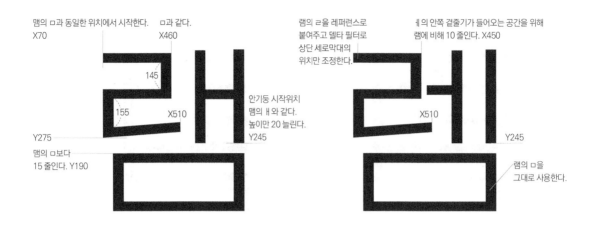

맴의 ㅁ과 동일한 위치에서 시작한다. X70

ㅁ과 같다. X460

램의 ㄹ을 레퍼런스로 붙여주고 델타 필터로 상단 세로막대의 위치만 조정한다.

ㅔ의 안쪽 곁줄기가 들어오는 공간을 위해 램에 비해 10 줄인다. X450

145

155 X510

안기둥 시작위치 맴의 ㅐ와 같다. 높이만 20 늘린다. Y245

X510

Y245

Y275

맴의 ㅂ보다 15 줄인다. Y190

램의 ㅁ을 그대로 사용한다.

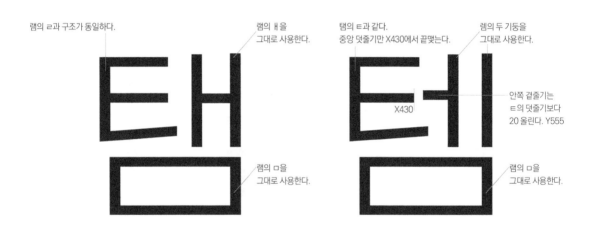

램의 ㄹ과 구조가 동일하다.

램의 ㅐ을 그대로 사용한다.

탬의 ㅌ과 같다. 중앙 덧줄기만 X430에서 끝맺는다.

렘의 두 기둥을 그대로 사용한다.

X430

안쪽 곁줄기는 ㅌ의 덧줄기보다 20 올린다. Y555

램의 ㅁ을 그대로 사용한다.

램의 ㅁ을 그대로 사용한다.

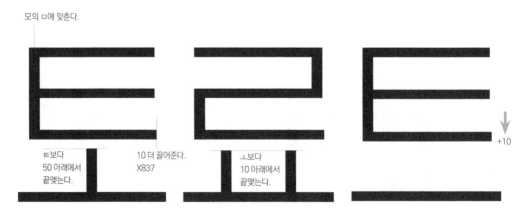

모의 ㅁ에 맞춘다.

+10

ㅌ보다 50 아래에서 끝맺는다.

10 더 끌어준다. X837

ㅗ보다 10 아래에서 끝맺는다.

세로모임꼴의 ㄹ과 ㅌ은 모든 구조가 동일하다. 짧은기둥이 없는 르트는 초성 높이를 10 늘려준다. ㅗ에 비해 ㅛ의 짧은기둥은 10 더 내려서 끝맺는다. ㅓ보다 ㅕ의 짧은기둥을 10 정도 짧게 해주는 것과 같은 이치이다.

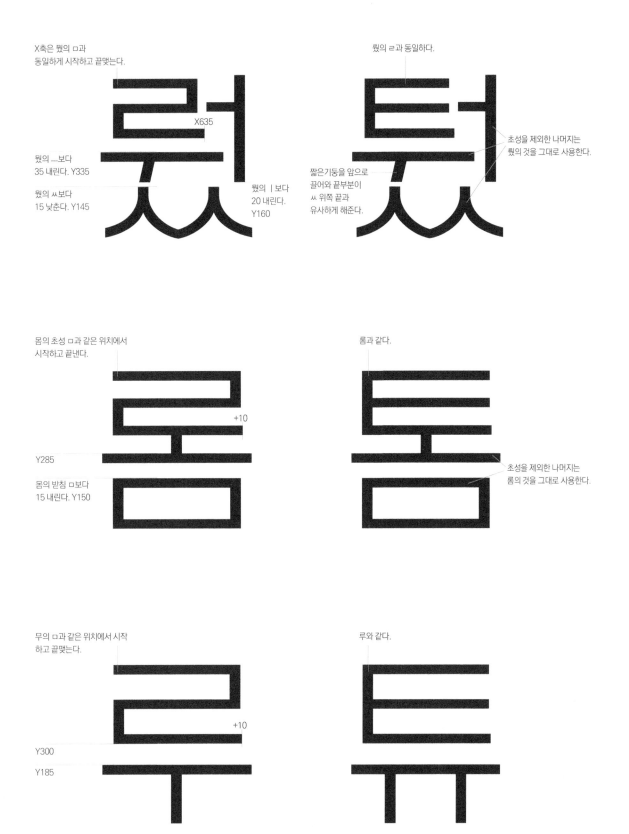

X축은 뤗의 ㅁ과
동일하게 시작하고 끝맺는다.

X635

뤗의 ㅡ보다
35 내린다. Y335

뤗의 ㅆ보다
15 낮춘다. Y145

뤗의 ㅣ보다
20 내린다.
Y160

뤗의 ㄹ과 동일하다.

초성을 제외한 나머지는
뤗의 것을 그대로 사용한다.

짧은기둥을 앞으로
끌어와 끝부분이
ㅆ 위쪽 끝과
유사하게 해준다.

몸의 초성 ㅁ과 같은 위치에서
시작하고 끝낸다.

+10

Y285

몸의 받침 ㅁ보다
15 내린다. Y150

롬과 같다.

초성을 제외한 나머지는
롬의 것을 그대로 사용한다.

무의 ㅁ과 같은 위치에서 시작
하고 끝맺는다.

+10

Y300

Y185

루와 같다.

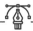

'하'는 본격적으로 삐져나온다

어센더 800 ——— LSB 50

초성 시작위치 Y785

초성 ㅎ 끝위치 X600

중성 ㅏ 시작위치 X750

RSB 10

중성 시작위치 Y755

Y550

ㅏ 곁줄기 끝위치 X940/Y535

→15 ←15

초성 ㅎ 끝위치 Y272

X70 X580

중성 끝위치 Y235

종성 ㅁ 시작위치 Y180

베이스라인 Y0

종성 끝위치 Y-125 =밑선

디센더 Y-200

종성 ㅁ 시작위치 X115

종성 ㅁ 끝위치 ㅏ의 기둥과 동일(X810)

글자폭 950

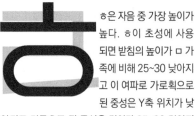

ㅎ은 자음 중 가장 높이가 높다. ㅎ이 초성에 사용되면 받침의 높이가 ㅁ 가족에 비해 25~30 낮아지고 이 여파로 가로획으로 된 중성은 Y축 위치가 낮아지고 기둥으로 된 중성은 길이가 25~30 길어지게 된다.

ㅎ은 특히 세로모임꼴일 때 공간배분이 까다롭다. ㅎ의 상단에 있는 ㅗ에서 꼭지의 길이와 가로획의 위치가 혼혹홈홀 등의 글자마다 다르기 때문이다.

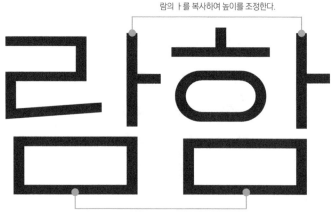

람의 ㅏ를 복사하여 높이를 조정한다.

람의 받침 ㅁ을 복사해 높이를 5~10 유닛 낮춘다.

246

ㅎ의 디자인 형태

ㅎ은 상단을 가로줄기로 만드는 형태와 세로줄기로 만드는 형태, ㅇ을 둥글이응으로 만드는 형태와 가로나 세로에 수직/수평선이 생기도록 만드는 형태로 나눌 수 있다.

　ㅇ이 둥글이응 형태일 때는 ㅎ의 높이가 대폭 커진다.

어떤 형태로 디자인되든 ㅎ은 ㅁ보다 가로폭, 상하높이가 모두 크다. 특히 ㅎ은 자음에서 가장 큰 높이를 가지기 때문에 ㅎ이 초성으로 사용될 경우 받침의 높이가 대폭 낮아진다.

ㅎ의 크기 설정하기

ㅎ은 상단 가로줄기가 ㅁ에 비해 왼쪽 40, 오른쪽 40 유닛 정도 더 확장되며(Light/함 글자의 예), ㅇ 부분도 왼쪽/오른쪽 모두 ㅁ에 비해 15 유닛 이상 확장된다.

　오른쪽 그림은 ㅁ과 ㅎ을 비교하기 위해 중앙정렬한 것이며, 글자 안에서 쓰일 때는 ㅎ의 ㅇ 왼쪽이 ㅁ과 유사한 X축 위치에 놓인다.

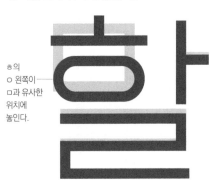

ㅎ의 ㅇ 왼쪽이 ㅁ과 유사한 위치에 놓인다.

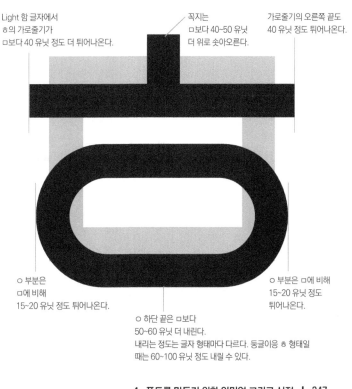

Light 함 글자에서 ㅎ의 가로줄기가 ㅁ보다 40 유닛 정도 더 튀어나온다.

꼭지는 ㅁ보다 40~50 유닛 더 위로 솟아오른다.

가로줄기의 오른쪽 끝도 40 유닛 정도 튀어나온다.

ㅇ 부분은 ㅁ에 비해 15~20 유닛 정도 튀어나온다.

ㅇ 부분은 ㅁ에 비해 15~20 유닛 정도 튀어나온다.

ㅇ 하단 끝은 ㅁ보다 50~60 유닛 더 내린다. 내리는 정도는 글자 형태마다 다르다. 둥글이응 ㅎ 형태일 때는 60~100 유닛 정도 내릴 수 있다.

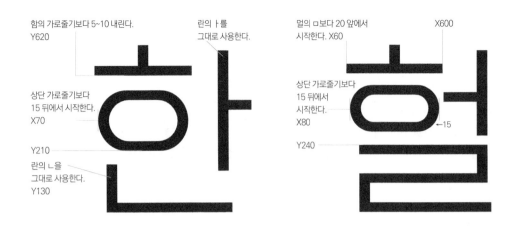

함의 가로줄기보다 5~10 내린다.
Y620

란의 ㅏ를
그대로 사용한다.

멀의 ㅁ보다 20 앞에서
시작한다. X60

X600

상단 가로줄기보다
15 뒤에서 시작한다.
X70

상단 가로줄기보다
15 뒤에서
시작한다.
X80

←15

Y210

Y240

란의 ㄴ을
그대로 사용한다.
Y130

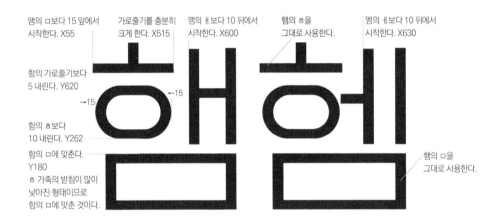

맴의 ㅁ보다 15 앞에서
시작한다. X55

가로줄기를 충분히
크게 한다. X515

맴의 ㅐ보다 10 뒤에서
시작한다. X600

햄의 ㅎ을
그대로 사용한다.

멤의 ㅔ보다 10 뒤에서
시작한다. X630

함의 가로줄기보다
5 내린다. Y620

←15

15

함의 ㅎ보다
10 내린다. Y262

함의 ㅁ에 맞춘다.
Y180

ㅎ 가족의 받침이 많이
낮아진 형태이므로
함의 ㅁ에 맞춘 것이다.

햄의 ㅁ을
그대로 사용한다.

ㅎ 가족은 ㅎ 가로줄기의 Y축 위치가 변한다. 햄 ➔ 함 ➔ 황 ➔ 휈의 순서로 5~10 유닛 정도로 위로 올라간다. 같은 조형구조일 때도 받침의 높이에 따라 가로줄기 위치에 변화를 준다. 이에 따라 한/학/함/할의 ㅎ 세로줄기 위치가 달라진다. 받침 ㄴ ➔ ㄱ ➔ ㅁ ➔ ㄹ의 순으로 2~5 유닛 정도 변화를 수행한다.

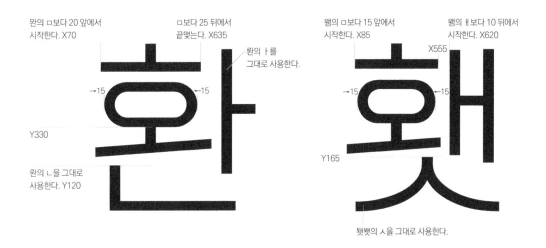

환의 ㅁ보다 20 앞에서
시작한다. X70

ㅁ보다 25 뒤에서
끝맺는다. X635

롼의 ㅏ를
그대로 사용한다.

→15 15←

Y330

롼의 ㄴ을 그대로
사용한다. Y120

왬의 ㅁ보다 15 앞에서
시작한다. X85

왬의 ㅐ보다 10 뒤에서
시작한다. X620

X555

→15 15←

Y165

탯뱃의 ㅅ을 그대로 사용한다.

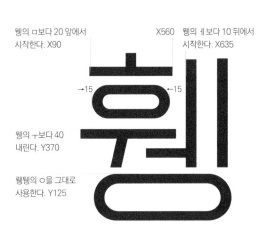

웽의 ㅁ보다 20 앞에서
시작한다. X90

X560 웽의 ㅔ보다 10 뒤에서
 시작한다. X635

→15 15←

웽의 ㅠ보다 40
내린다. Y370

뤱퉹의 ㅇ을 그대로
사용한다. Y125

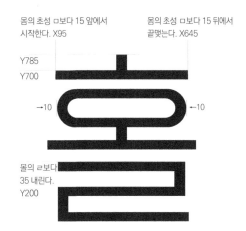

몸의 초성 ㅁ보다 15 앞에서
시작한다. X95

몸의 초성 ㅁ보다 15 뒤에서
끝맺는다. X645

Y785

Y700

→10 10←

몰의 ㄹ보다
35 내린다.
Y200

세로모임꼴은 받침의 높이에 따라 ㅎ 상단의 가로줄기 위치가 변한다. 혼 ➡ 혹 ➡ 홈 ➡ 홀의 순서로 가로줄기
위치가 2~5 유닛 정도 올라간다. '홀'의 경우 ㅗ 상단 꼭지가 너무 짧으면 5 유닛 정도 위로 확장시킬 수도 있다.

'사자차'는 유사하다

'삼'형태는 초성 ㅅ의 Y축 시작위치를
ㅁ보다 15 유닛 위로 설정한다.

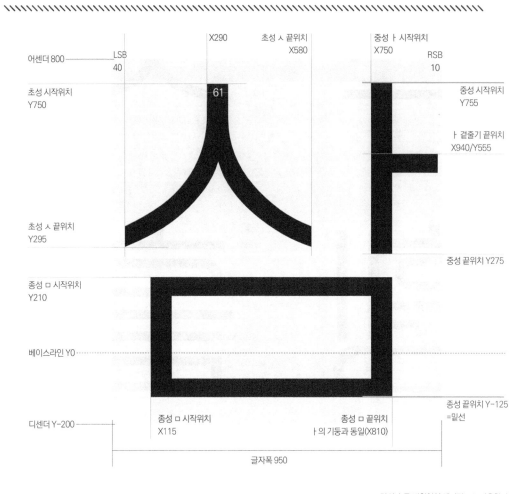

어센더 800 ——— LSB
40

X290 초성 ㅅ 끝위치
X580

중성 ㅏ 시작위치
X750 RSB
10

초성 시작위치
Y750

61

중성 시작위치
Y755

ㅏ 곁줄기 끝위치
X940/Y555

초성 ㅅ 끝위치
Y295

종성 ㅁ 시작위치
Y210

중성 끝위치 Y275

베이스라인 Y0

종성 ㅁ 시작위치
X115

종성 ㅁ 끝위치
ㅏ의 기둥과 동일(X810)

종성 끝위치 Y-125
=밑선

디센더 Y-200

글자폭 950

ㅅ은 상단의 좌우에 빈 공간이 있어 크기가 작아보인다. 따라서 ㅁ에 비해 좌우로 아주 많이 확장시켜야 한다. 또한 상하 방향도 크게 확장해야 ㅁ과 균형이 맞는다.

이렇게 ㅅ의 모양을 상하좌우 방향으로 많이 확장시켜 만들어야 ㅅ 가족의 중성과 종성을 ㅁ 가족의 것을 그대로 사용할 수 있다.

멈은 맘에 비해 초성의 너비를 5 유닛 정도 작게 설정하지만 ㅅ, ㅈ, ㅊ는 동일한 너비를 적용한다.

맘의 ㅏ를 변형없이 레퍼런스로 사용한다.

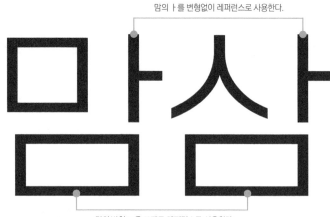

맘의 받침 ㅁ을 그대로 레퍼런스로 사용한다.

250

곡선형 자음 크기 변형하기

1 각 조형 구조별로 ㅁ 받침에 해당
하는 초성/중성/종성을 먼저 그린다.

2 '산'을 그릴 때는 '삼'의 ㅅ을 복사한
후 ㅅ의 크기를 위/아래로 늘리고, 두
께를 조절한다. 내림과 삐침의 크기도
ㄴ 받침에 맞게 다듬는다.

두께 조절

3 '살'을 그릴 때는 '삼'의 ㅅ을 복사
하여 비례적으로 줄인 다음 갈라지는
곳을 위로 더 올려주고 두께를 조절한
다. 삐침과 내림의 종단부 각도를 삼
의 ㅅ에 맞게 다듬는다.
'심'을 그릴 때는 '섬'의 ㅅ을 복사하
여 높이만 다듬는다.

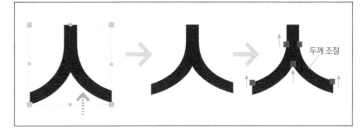

두께 조절

곡선형 자음 두께 설정하기

ㅅ, ㅈ, ㅊ의 곡선형 자음은
두 개의 곡면이 만나는 접합부의 너비를
얇게 보정한다.
삐침과 내림은 아래로 내려올 수록
얇다 ➡ 살짝 두꺼워진다 ➡ 얇다로
두께가 변형된다.

**가로 표준두께 52
세로 표준두께 60일 때**

61

짧은 요소는 표준 가로두께보다
1~2 유닛 크게 설정한다.
(예) 표준 세로두께 60일 때 61로 설정

삐침과 내림의 경사면은
약 $2/5$ 지점에서 최대
두께가 형성된다.

삐침의 경사면은
표준 세로두께보다
2~3 유닛 얇게
가져간다.

55

55

57

57

삐침과 내림의 접합부는
표준 세로두께보다 4~5 유닛
얇게 설정한다.

내림의 경사면은
삐침의 경사면과
두께를 일치시킨다.

ㅅ의 종단부는
표준 가로두께보다 1~2 유닛
두껍게 설정한다.

54

삐침과 내림이 만나는
점은 상단 짧은 요소의
중앙에 위치하게 한다.

54

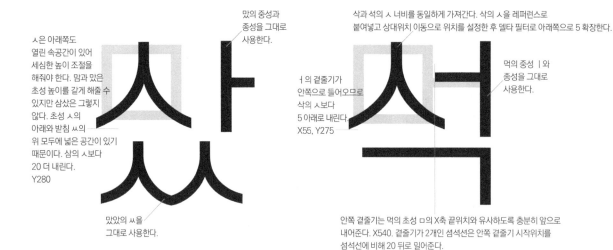

ㅅ은 아래쪽도
열린 속공간이 있어
세심한 높이 조절을
해줘야 한다. 맘과 맜은
초성 높이를 같게 해줄 수
있지만 삼샀은 그렇지
않다. 초성 ㅅ의
아래와 받침 ㅆ의
위 모두에 넓은 공간이 있기
때문이다. 삼의 ㅅ보다
20 더 내린다.
Y280

맜의 중성과
종성을 그대로
사용한다.

맜았의 ㅆ을
그대로 사용한다.

삭과 석의 ㅅ 너비를 동일하게 가져간다. 삭의 ㅅ을 레퍼런스로
붙여넣고 상대위치 이동으로 위치를 설정한 후 델타 필터로 아래쪽으로 5 확장한다.

ㅓ의 곁줄기가
안쪽으로 들어오므로
삭의 ㅅ보다
5 아래로 내린다.
X55, Y275

먹의 중성 ㅣ와
종성을 그대로
사용한다.

안쪽 곁줄기는 먹의 초성 ㅁ의 X축 끝위치와 유사하도록 충분히 앞으로
내어준다. X540. 곁줄기가 2개인 섬석선은 안쪽 곁줄기 시작위치를
섬석선에 비해 20 뒤로 밀어준다.

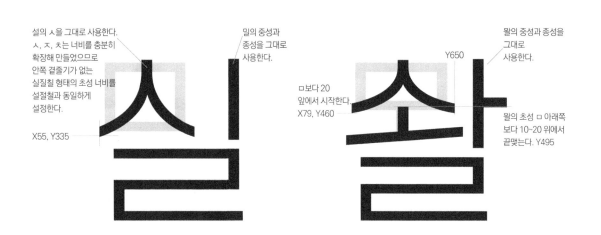

설의 ㅅ을 그대로 사용한다.
ㅅ, ㅈ, ㅊ는 너비를 충분히
확장해 만들었으므로
안쪽 곁줄기가 없는
실질칠 형태의 초성 너비를
설절철과 동일하게
설정한다.

X55, Y335

밀의 중성과
종성을 그대로
사용한다.

Y650

ㅁ보다 20
앞에서 시작한다.
X79, Y460

쌀의 중성과 종성을
그대로
사용한다.

쌀의 초성 ㅁ 아래쪽
보다 10~20 위에서
끝맺는다. Y495

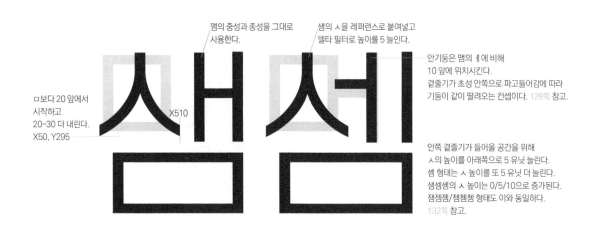

ㅁ보다 20 앞에서
시작하고
20~30 더 내린다.
X50, Y295

X410

X510

맴의 중성과 종성을 그대로
사용한다.

샘의 ㅅ을 레퍼런스로 붙여넣고
델타 필터로 높이를 5 늘인다.

안기둥은 맴의 ㅔ에 비해
10 앞에 위치시킨다.
곁줄기가 초성 안쪽으로 파고들어감에 따라
기둥이 같이 딸려오는 컨셉이다. 128쪽 참고.

안쪽 곁줄기가 들어올 공간을 위해
ㅅ의 높이를 아래쪽으로 5 유닛 늘린다.
셈 형태는 ㅅ 높이를 또 5 유닛 더 늘린다.
샘셈셈의 ㅅ 높이는 0/5/10으로 증가된다.
잼젬젬/챔챔첨 형태도 이와 동일하다.
132쪽 참고.

뭠의 ㅁ보다 20 앞에서 시작하고, 20 뒤에서 끝맺는다.

뭠이나 웜의 중성과 종성을 그대로 사용한다.

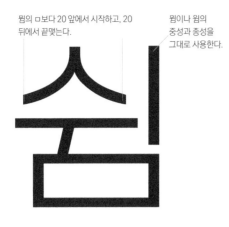

맴뫴의 ㅁ보다 20 앞에서 시작하고, 20 뒤에서 끝맺는다.

맴뫴의 중성과 종성을 그대로 사용한다.

ㅅ에 있는 기둥은 마의 ㅁ 중앙보다 왼쪽으로 오게 해준다. X265

마의 ㅏ를 그대로 사용한다.

ㅅ 왼쪽 끝을 마에 비해 40~60 유닛 더 내어준다. ㅅ에 좌우에 있는 빈 공간으로 인해 ㅅ의 크기가 많이 작아보이기 때문이다.

ㅁ에 비해 55 유닛 앞에서 시작한다. X20/Y-95

ㅅ 오른쪽도 ㅁ보다 많이 끌어준다. X585

'사'와 마찬가지로 ㅅ 왼쪽 끝을 마에 비해 40~50 유닛 더 내어준다. ㅅ에 좌우에 있는 빈 공간으로 인해 ㅅ의 크기가 많이 작아보이기 때문이다.

ㅅ에 있는 기둥은 매의 ㅁ 중앙보다 왼쪽으로 오게 해준다. X220

내의 ㅐ를 그대로 사용한다.

ㅐ의 안쪽 곁줄기는 매의 ㅐ에 비해여 10 유닛 앞에서 시작한다. ㅅ을 좌우로 많이 확장하더라도 ㅅ 좌우의 빈 공간으로 인해 ㅅ의 너비가 작아보이므로 ㅐ를 확장하여 보완하는 컨셉이다.

매의 ㅁ보다 45 더 내어준다. X30/Y-95 X475

모의 ㅁ보다 20~30 앞에서 시작한다. X80, Y245

ㅅ의 하단보다 20~30 위로 올려서 끝맺는다. Y270

80

모의 초성은 몸의 초성에 비해 너비를 좌우로 3 유닛 작게 설정했지만 소조의 초성에 있는 삐침과 내림의 너비는 솜좀의 초성에 비해 오히려 좌우로 5 유닛씩 더 크게 해준다. ㅅ/ㅈ에 있는 좌우의 빈 공간이 크기 때문이다.

예제 폰트는 ㅅ을 정확한 좌우대칭형으로 만들었다. X440

몸의 ㅁ보다 25 앞에서 시작한다. X85, Y440

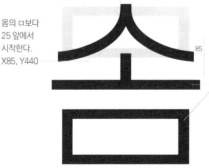

85

몸의 가로줄기(보)와 받침 ㅁ을 그대로 사용한다.

ㅅ, ㅈ, ㅊ, ㅆ, ㅉ의 높이 변화 구성하기

곡선형태를 가진 ㅅ, ㅈ, ㅊ, ㅆ, ㅉ은 ㅅ 가족에서 조형 구조별로 ㅅ 형태를 만들고, 이를 복사하여
너비와 높이만 수정해 ㅈ, ㅊ, ㅆ, ㅉ에 사용한다.

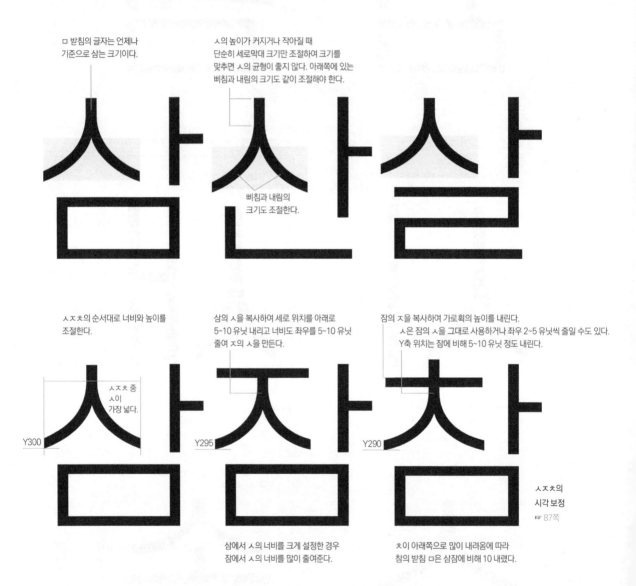

ㅁ 받침의 글자는 언제나
기준으로 삼는 크기이다.

ㅅ의 높이가 커지거나 작아질 때
단순히 세로막대 크기만 조절하여 크기를
맞추면 ㅅ의 균형이 좋지 않다. 아래쪽에 있는
삐침과 내림의 크기도 같이 조절해야 한다.

삐침과 내림의
크기도 조절한다.

ㅅㅈㅊ의 순서대로 너비와 높이를
조절한다.

삼의 ㅅ을 복사하여 세로 위치를 아래로
5~10 유닛 내리고 너비도 좌우를 5~10 유닛
줄여 ㅈ의 ㅅ을 만든다.

잠의 ㅈ을 복사하여 가로획의 높이를 내린다.
ㅅ은 잠의 ㅅ을 그대로 사용하거나 좌우 2~5 유닛씩 줄일 수도 있다.
Y축 위치는 잠에 비해 5~10 유닛 정도 내린다.

ㅅㅈㅊ 중
ㅅ이
가장 넓다.

Y300

Y295

Y290

ㅅㅈㅊ의
시각 보정
☞ 87쪽

삼에서 ㅅ의 너비를 크게 설정한 경우
잠에서 ㅅ의 너비를 많이 줄여준다.

ㅊ이 아래쪽으로 많이 내려옴에 따라
참의 받침 ㅁ은 삼잠에 비해 10 내렸다.

254

ㅁ, ㅂ 등은 왼쪽과 오른쪽에 세로획이 있는 형태이고 ㅓ, ㅕ의 안쪽 곁줄기가 ㅁ, ㅂ과 만나면서 자연스럽게 마감되므로 맘과 멀멸의 ㅁ 높이가 동일해도 된다. 그러나 ㅅ, ㅈ, ㅊ, ㅆ, ㅉ은 오른쪽에 빈 공간이 있는 형태이며 이 공간 안으로 ㅓ, ㅕ의 안쪽 곁줄기가 파고든다. 이에 따라 삼에 비해 섬과 셤의 ㅅ 높이에 변화를 주기도 한다.

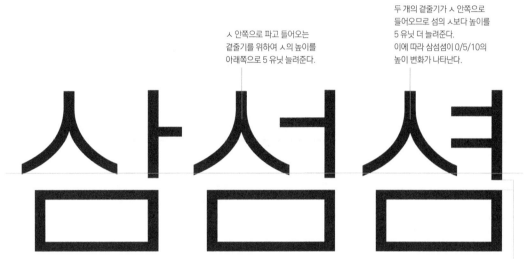

ㅅ 안쪽으로 파고 들어오는 곁줄기를 위하여 ㅅ의 높이를 아래쪽으로 5 유닛 늘려준다.

두 개의 곁줄기가 ㅅ 안쪽으로 들어오므로 섬의 ㅅ보다 높이를 5 유닛 더 늘려준다. 이에 따라 삼섬셤이 0/5/10의 높이 변화가 나타난다.

삼에 비해 ㅅ이 10 내려오므로 중성과 종성도 5 더 내려준다. 이 모든 변화는 델타 필터를 이용한다.

잠점졈/참첨쳠의 변화도 삼섬셤과 동일하다.

잠 　 잠 형태의 ㅈ에 있는 ㅅ 부분은 삼 형태에서 복사하여 오른쪽으로 15~20 유닛 밀고 아래로
5~10 유닛 내려서 만든다. 삼에서 ㅅ 너비를 특별하게 많이 확장한 경우 잠의 ㅅ 너비를 더 줄여준
다. ㅈ의 가로줄기는 ㅁ보다 5 앞에서 시작한다. 중성과 종성은 삼(맘)의 것을 그대로 사용한다.

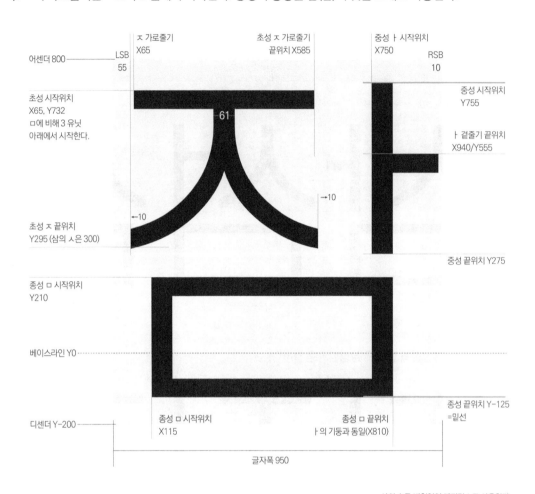

어센더 800 ——— LSB 55

ㅈ 가로줄기 X65

초성 ㅈ 가로줄기 끝위치 X585

중성 ㅏ 시작위치 X750

RSB 10

초성 시작위치
X65, Y732
ㅁ에 비해 3 유닛
아래에서 시작한다.

61

중성 시작위치
Y755

ㅏ 곁줄기 끝위치
X940/Y555

→10

←10

초성 ㅈ 끝위치
Y295 (삼의 ㅅ은 300)

중성 끝위치 Y275

종성 ㅁ 시작위치
Y210

베이스라인 Y0

종성 끝위치 Y-125
=밑선

디센더 Y-200

종성 ㅁ 시작위치
X115

종성 ㅁ 끝위치
ㅏ의 기둥과 동일(X810)

글자폭 950

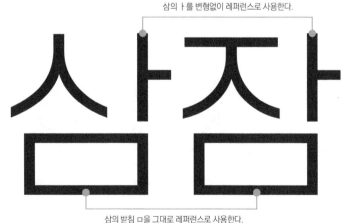

잠 형태는 삼 형태와 비
숫하지만, 초성의 Y축
위치를 오른쪽으로 더
밀어준다. 초성의 높이
는 삼 형태에 비해 5~10
유닛 더 크게 해준다. ㅈ은 상단에 가로줄기가 자리
잡고 있기 때문이다. 삼 형태의 ㅅ을 복사하여 ㅈ을
만들 때 단순히 높이만 변화시키지 말고 ㅅ에 있는
삐침과 내림의 형태도 삼의 ㅅ에 비해 약간 납작한
느낌이 들도록 눌러준다.

삼의 ㅏ를 변형없이 레퍼런스로 사용한다.

삼의 받침 ㅁ을 그대로 레퍼런스로 사용한다.

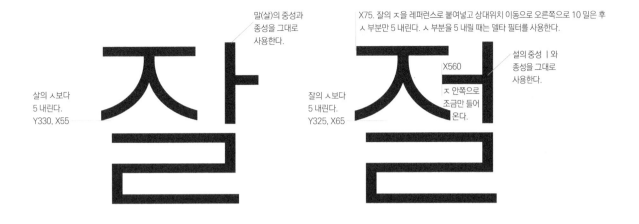

말(살)의 중성과
종성을 그대로
사용한다.

X75. 잘의 ㅈ을 레퍼런스로 붙여넣고 상대위치 이동으로 오른쪽으로 10 밀은 후
ㅅ 부분만 5 내린다. ㅅ 부분을 5 내릴 때는 델타 필터를 사용한다.

살의 ㅅ보다
5 내린다.
Y330, X55

잘의 ㅅ보다
5 내린다.
Y325, X65

X560

설의 중성 ㅣ와
종성을 그대로
사용한다.

ㅈ 안쪽으로
조금만 들어
온다.

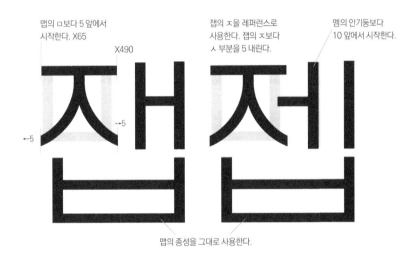

맵의 ㅁ보다 5 앞에서
시작한다. X65

X490

잽의 ㅈ을 레퍼런스로
사용한다. 잽의 ㅂ보다
ㅅ 부분을 5 내린다.

멤의 안기둥보다
10 앞에서 시작한다.

맵의 종성을 그대로 사용한다.

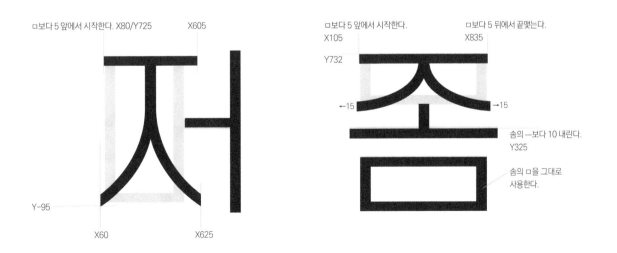

ㅁ보다 5 앞에서 시작한다. X80/Y725

X605

Y−95

X60

X625

ㅁ보다 5 앞에서 시작한다.
X105

Y732

ㅁ보다 5 뒤에서 끝맺는다.
X835

솜의 ㅡ보다 10 내린다.
Y325

솜의 ㅁ을 그대로
사용한다.

참 잠 형태의 글자에서 초성을 복사하여 너비와 크기를 조절해 ㅊ을 만든다. ㅊ에는 꼭지와 가
로줄기가 필요하기 때문에 ㅅ이나 ㅈ에 비해 아래쪽으로 약간 커져야 한다. 초성의 높이가 커지므로
받침의 높이는 줄어든다. 이에따라 참 형태는 밤 형태의 중성과 종성을 적용한다.

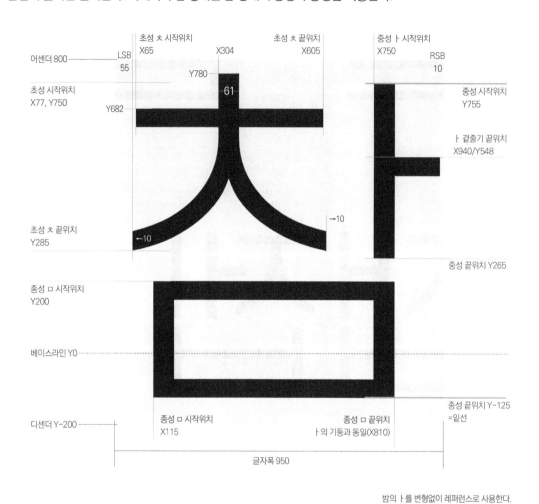

ㅊ을 **ㅊ** 형태로 하여 세
로형태의 꼭지가 있도록
만들 경우 ㅎ의 꼭지와
높이를 동일하게 할 수
도 있고, ㅎ보다 5~10
정도 작게 설정할 수도 있다.
ㅊ 상단의 가로줄기는 ㅈ의 가로줄기와 너비가 같
을 수도 있지만 보통 10~20 정도 크게 설정한다.
가로줄기의 위치가 아래로 내려옴에 따라 ㅊ 전체
의 모양이 작아보일 수 있기 때문이다.

밤의 ㅏ를 변형없이 레퍼런스로 사용한다.

밤의 받침 ㅁ을 그대로 레퍼런스로 사용한다.

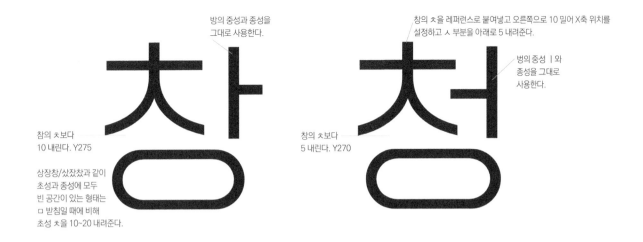

방의 중성과 종성을
그대로 사용한다.

창의 ㅊ을 레퍼런스로 붙여넣고 오른쪽으로 10 밀어 X축 위치를
설정하고 ㅅ 부분을 아래로 5 내려준다.

벙의 중성 ㅣ와
종성을 그대로
사용한다.

참의 ㅊ보다
10 내린다. Y275

창의 ㅊ보다
5 내린다. Y270

상장창/샀잤챴과 같이
초성과 종성에 모두
빈 공간이 있는 형태는
ㅁ 받침일 때에 비해
초성 ㅊ을 10~20 내려준다.

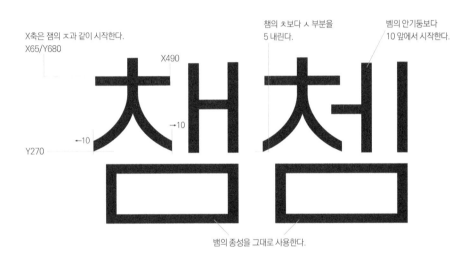

X축은 잼의 ㅈ과 같이 시작한다.
X65/Y680

X490

챔의 ㅊ보다 ㅅ 부분을
5 내린다.

벰의 안기둥보다
10 앞에서 시작한다.

Y270

←10

→10

뱀의 종성을 그대로 사용한다.

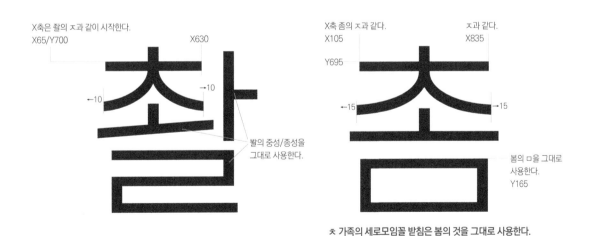

X축은 쫠의 ㅈ과 같이 시작한다.
X65/Y700

X630

X축 촘의 ㅈ과 같다.
X105

ㅈ과 같다.
X835

Y695

←10

→10

←15

→15

뽈의 중성/종성을
그대로 사용한다.

봄의 ㅁ을 그대로
사용한다.
Y165

ㅊ 가족의 세로모임꼴 받침은 봄의 것을 그대로 사용한다.

'ㄲ, ㄸ, ㅃ, ㅆ, ㅉ'는 한가족이다

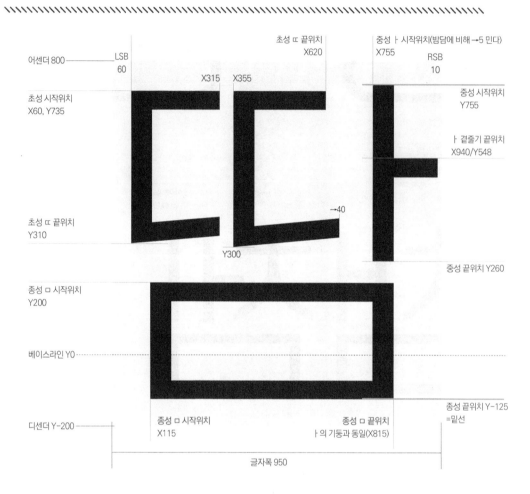

어센더 800 — LSB 60

초성 ㄸ 끝위치 X620

중성 ㅏ 시작위치(밤담에 비해→5 민다) X755

RSB 10

X315 X355

초성 시작위치 X60, Y735

중성 시작위치 Y755

초성 ㄸ 끝위치 Y310

ㅏ 곁줄기 끝위치 X940/Y548

→40

Y300

중성 끝위치 Y260

종성 ㅁ 시작위치 Y200

베이스라인 Y0

종성 끝위치 Y-125 =밑선

디센더 Y-200

종성 ㅁ 시작위치 X115

종성 ㅁ 끝위치 ㅏ의 기둥과 동일(X815)

글자폭 950

ㄸ의 왼쪽은 ㅂ이나 ㅁ에 비해 10 유닛 (땀떰띰딴 뛴띰땜뗌뛸뗄 형태) 또는 20 유닛(뙈뗈 형태) 앞에서 시작한다. 끝맺는 위치도 조형구조에 따라 90~30 유닛 더 뒤에서 끝맺는다. 따라서 초성의 너비가 단자음에 비해 많이 확장된다. 중성의 기둥 위치도 5 유닛 정도 오른쪽으로 밀린다. 받침의 오른쪽 끝도 중성에 맞춘다.

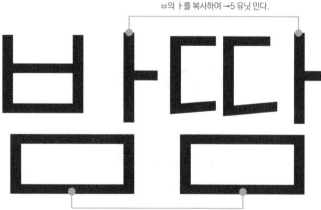

ㅂ의 ㅏ를 복사하여 →5 유닛 민다.

밤의 받침 ㅁ을 레퍼런스로 사용하고 델타 필터를 적용해 ㅁ의 오른쪽 끝을 5 유닛 확장한다.

복합자음인 ㄲㄸㅃㅆㅉ는 ㄸ을 기준으로 삼아 초성/중성/종성의 위치를 설정한다. ㄲㅆㅉ는 끝이 뾰쪽하여 경계 밖으로 튀어나오는 요소가 많고, ㅃ은 가로폭이 지나치게 확장되기 때문이다.

땀떰떰띰

- **밤범빔**에 비해 중성과 받침의 오른쪽 끝을 우측으로 5 유닛 민다.
- ㄸ은 ㅂ에 비해 10 유닛 더 앞에서 시작한다. ㄸ의 상단 끝은 ㅂ보다 90~100 유닛 더 뒤에서 끝맺는다.

땜떼

- **뱀뱀**에 비해 ㅐ/ㅔ의 안기둥 시작위치를 20 유닛, 바깥기둥의 끝위치는 5 유닛 뒤로 민다.
- ㄸ은 ㅂ에 비해 10 유닛 더 앞에서 시작한다. ㄸ의 상단 끝은 ㅂ보다 70~80 유닛 더 뒤에서 끝맺는다.

딴뙨띰

- **담됨딤**에 비해 중성/받침의 오른쪽 끝을 우측으로 5 유닛 민다(땀뙨띰은 담됨딤을 사용한다).
- ㄸ은 ㄷ에 비해 10 유닛 더 앞에서 시작한다. ㄸ의 상단 끝은 ㄷ보다 40~50 유닛 더 뒤에서 끝맺는다.

뙬뚈

- 뒬뒬에 비해 중성/받침의 오른쪽 끝을 우측으로 5 유닛 민다(뙬뚈은 뒬뒬을 사용한다).
- ㄸ의 ㄷ에 비해 10 유닛 더 앞에서 시작한다. ㄸ의 상단 끝은 40 유닛 더 뒤에서 끝맺는다. 뚈 형태는 뙬에 비해 40유닛 짧게 끝맺는다.

뙋뛤

- ㅐ/ㅔ의 안기둥 시작위치를 뙋뛤에 비해 10 유닛, 바깥기둥의 끝위치는 5 유닛 뒤로 민다 (땍뛤은 됀뛤을 사용한다).
- ㄸ은 ㄷ에 비해 20 유닛 더 앞에서 시작한다. ㄸ의 상단 끝은 40~50 유닛 뒤에서 끝맺는다.

뚜똠

- ㄸ의 형태상 초성의 폭이 ㅁ/ㄷ에 비해 좌우 방향으로 5 유닛씩 커진다.
- 중성과 받침은 두돔과 같다.

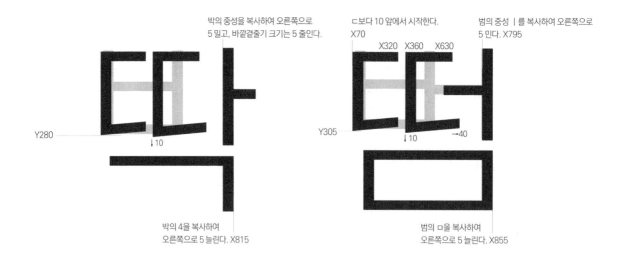

박의 중성을 복사하여 오른쪽으로
5 밀고, 바깥곁줄기 크기는 5 줄인다.

ㄷ보다 10 앞에서 시작한다.
X70

범의 중성 ㅣ를 복사하여 오른쪽으로
5 민다. X795

X320 X360 X630

Y280

Y305

↓10

↓10 →40

박의 4을 복사하여
오른쪽으로 5 늘린다. X815

범의 ㅁ을 복사하여
오른쪽으로 5 늘린다. X855

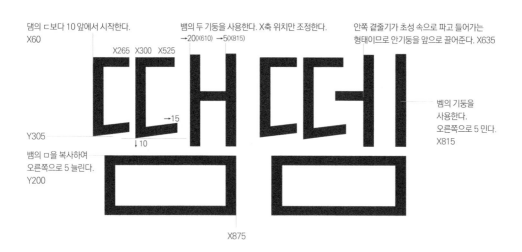

댐의 ㄷ보다 10 앞에서 시작한다.
X60

뱀의 두 기둥을 사용한다. X축 위치만 조정한다.
→20(X610) →5(X815)

안쪽 곁줄기가 초성 속으로 파고 들어가는
형태이므로 안기둥을 앞으로 끌어준다. X635

X265 X300 X525

→15

Y305

↓10

뱀의 기둥을
사용한다.
오른쪽으로 5 민다.
X815

뱀의 ㅁ을 복사하여
오른쪽으로 5 늘린다.
Y200

X875

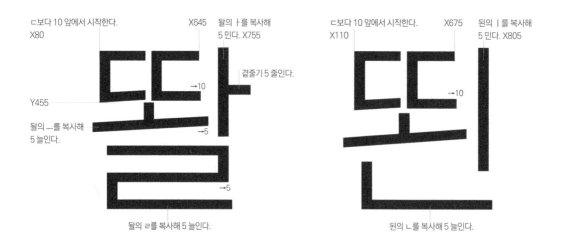

ㄷ보다 10 앞에서 시작한다.
X80

X645

딸의 ㅏ를 복사해
5 민다. X755

곁줄기 5 줄인다.

Y455

→10

딸의 ㅡ를 복사해
5 늘인다.

→5

ㄷ보다 10 앞에서 시작한다.
X110

X675

된의 ㅣ를 복사해
5 민다. X805

→10

→5

딸의 ㄹ를 복사해 5 늘인다.

된의 ㄴ를 복사해 5 늘인다.

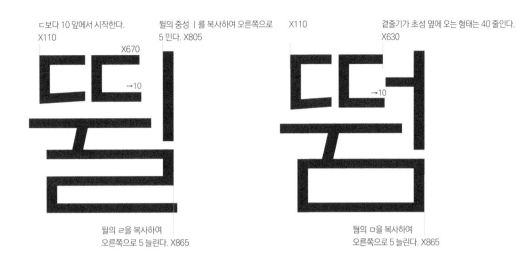

ㄷ보다 10 앞에서 시작한다.
X110

X670

뒬의 중성 ㅣ를 복사하여 오른쪽으로 5 민다. X805

X110

겉줄기가 초성 옆에 오는 형태는 40 줄인다.
X630

→10

뒬의 ㄹ을 복사하여
오른쪽으로 5 늘린다. X865

뜀의 ㅁ을 복사하여
오른쪽으로 5 늘린다. X865

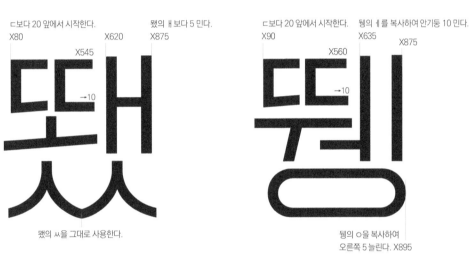

ㄷ보다 20 앞에서 시작한다.
X80

X620

X545

뫬의 ㅐ보다 5 민다.
X875

ㄷ보다 20 앞에서 시작한다.
X90

X635

X560

뒝의 ㅔ를 복사하여 안기둥 10 민다.

X875

→10

→10

뫬의 ㅆ을 그대로 사용한다.

뒝의 ㅇ을 복사하여
오른쪽 5 늘린다. X895

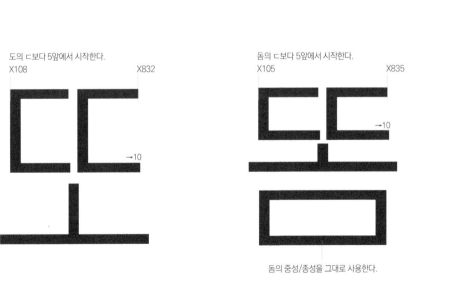

도의 ㄷ보다 5앞에서 시작한다.
X108

X832

돔의 ㄷ보다 5앞에서 시작한다.
X105

X835

→10

→10

돔의 중성/종성을 그대로 사용한다.

빰 ─── 특히 ㅃ 형태로 만들었을 때 복합자음 중 가장 많은 공간을 필요로 한다. 땀 형태에 맞춰 중성과 종성을 설정하되 ㅐ, ㅔ 형태의 안기둥은 땜뗌 형태보다 더 오른쪽으로 밀어준다. 초성은 ㅁ에 비해 5 올려서 시작한다.

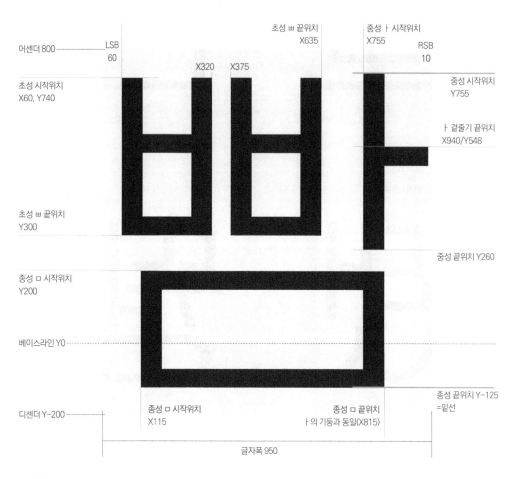

두께를
1유닛 줄인다.

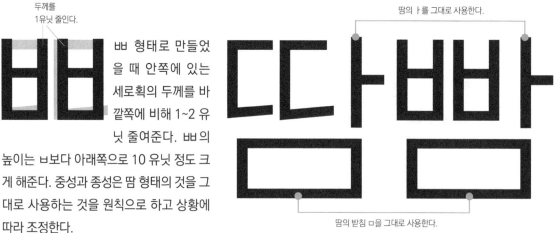

ㅃ 형태로 만들었을 때 안쪽에 있는 세로획의 두께를 바깥쪽에 비해 1~2 유닛 줄여준다. ㅃ의 높이는 ㅂ보다 아래쪽으로 10 유닛 정도 크게 해준다. 중성과 종성은 땀 형태의 것을 그대로 사용하는 것을 원칙으로 하고 상황에 따라 조정한다.

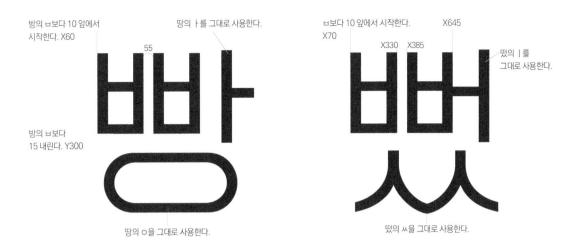

방의 ㅂ보다 10 앞에서 시작한다. X60

땅의 ㅏ를 그대로 사용한다.

ㅂ보다 10 앞에서 시작한다. X70

X330 X385

X645

떴의 ㅣ를 그대로 사용한다.

55

방의 ㅂ보다 15 내린다. Y300

땅의 ㅇ을 그대로 사용한다.

떴의 ㅆ을 그대로 사용한다.

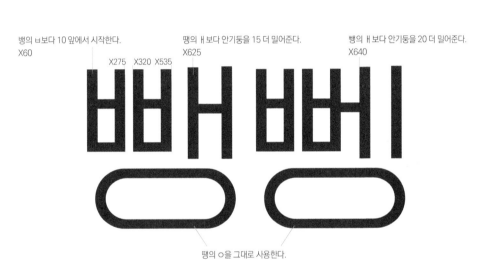

뱅의 ㅂ보다 10 앞에서 시작한다. X60

X275 X320 X535

땡의 ㅐ보다 안기둥을 15 더 밀어준다. X625

뺑의 ㅐ보다 안기둥을 20 더 밀어준다. X640

땡의 ㅇ을 그대로 사용한다.

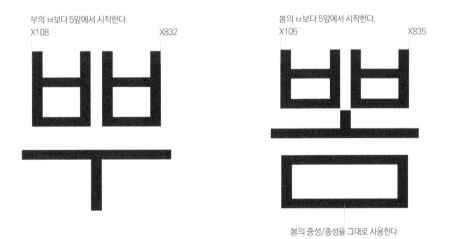

부의 ㅂ보다 5앞에서 시작한다. X108

X832

봄의 ㅂ보다 5앞에서 시작한다. X105

X835

봄의 중성/종성을 그대로 사용한다.

깜 땀 형태의 중성과 종성을 그대로 사용한다. 앞에 있는 ㄱ을 작은 크기로 만들어준다. 꽝꼼 형태와 같이 짧은기둥이 ㄲ 안쪽으로 들어올 경우 앞에 있는 ㄱ의 각도를 좀더 크게 설정해 짧은기둥과의 충돌을 피하고 적절한 여백을 만들어준다.

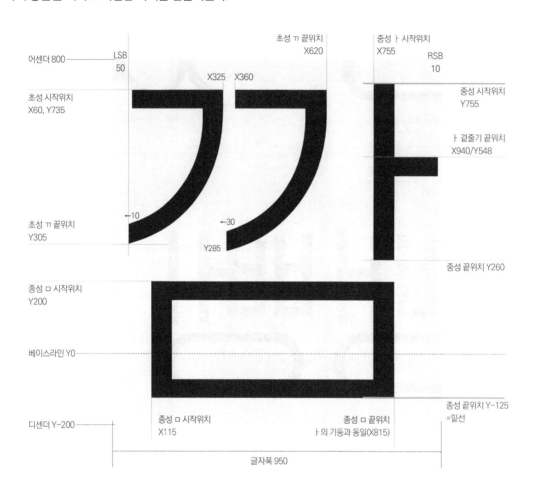

어센더 800 —— LSB 50

초성 ㄲ 끝위치 X620

중성 ㅏ 시작위치 X755

RSB 10

X325 X360

초성 시작위치 X60, Y735

중성 시작위치 Y755

ㅏ 곁줄기 끝위치 X940/Y548

초성 ㄲ 끝위치 Y305

←10

←30

Y285

중성 끝위치 Y260

종성 ㅁ 시작위치 Y200

베이스라인 Y0

종성 끝위치 Y−125 =밑선

디센더 Y−200

종성 ㅁ 시작위치 X115

종성 ㅁ 끝위치 ㅏ의 기둥과 동일(X815)

글자폭 950

깜깸과 같이 ㄲ이 긴 형태일 때는 앞에 있는 ㄱ보다 뒤에 있는 ㄱ의 너비를 5~10, 높이는 20 유닛 정도 크게 설정한다. 앞뒤에 있는 ㄱ의 각도를 동일하게 설정하지 않아도 된다. 전체 형태는 땀의 것을 사용하되 세로모임꼴에서는 ㄲ의 높이를 작게 설정한다.

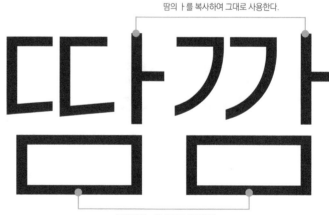

땀의 ㅏ를 복사하여 그대로 사용한다.

땀의 받침 ㅁ을 그대로 사용한다.

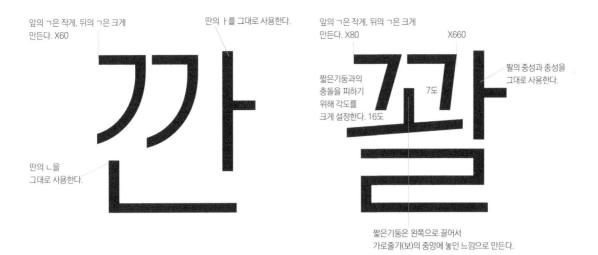

앞의 ㄱ은 작게, 뒤의 ㄱ은 크게
만든다. X60

딴의 ㅏ를 그대로 사용한다.

앞의 ㄱ은 작게, 뒤의 ㄱ은 크게
만든다. X80

X660

딸의 중성과 종성을
그대로 사용한다.

짧은기둥과의
충돌을 피하기
위해 각도를
크게 설정한다. 16도

7도

딴의 ㄴ을
그대로 사용한다.

짧은기둥은 왼쪽으로 끌어서
가로줄기(보)의 중앙에 놓인 느낌으로 만든다.

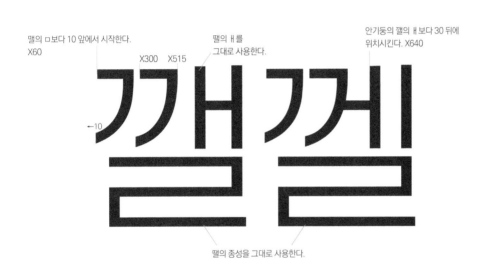

맬의 ㅁ보다 10 앞에서 시작한다.
X60

X300 X515

땔의 ㅐ를
그대로 사용한다.

안기둥의 깰의 ㅐ보다 30 뒤에
위치시킨다. X640

←10

땔의 종성을 그대로 사용한다.

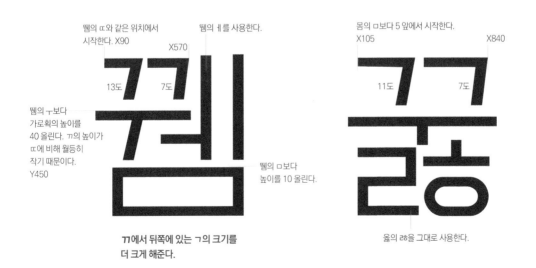

뗌의 ㄸ와 같은 위치에서
시작한다. X90

X570

뗌의 ㅔ를 사용한다.

몸의 ㅁ보다 5 앞에서 시작한다.
X105

X840

13도 7도

11도 7도

뗌의 ㅜ보다
가로획의 높이를
40 올린다. ㄲ의 높이가
ㄸ에 비해 월등히
작기 때문이다.
Y450

뗌의 ㅁ보다
높이를 10 올린다.

ㄲ에서 뒤쪽에 있는 ㄱ의 크기를
더 크게 해준다.

욺의 ㄻ을 그대로 사용한다.

쌈 ___ 쌈 형은 쌈 글자의 ㅆ을 만들면 모든 것이 끝난다. 싼에서는 쌈의 ㅆ의 높이를 키워주고 쌀에서는 줄여주고 쌤에서는 너비를 줄여주면 된다. 쏸쐰쏨에서 사용하는 ㅆ은 이미 앞에서 다 만들었다. 았왔 글자에 있는 ㅆ을 가져와 너비와 높이만 조절하면 된다. 초성 ㅆ은 ㅁ보다 5 위에서 시작한다.

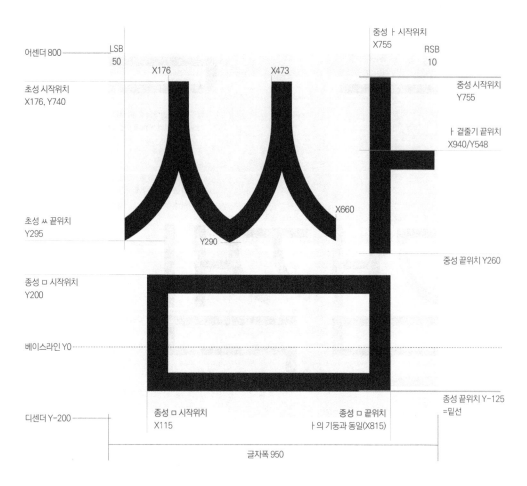

어센더 800 ——— LSB
50
초성 시작위치
X176, Y740

X176
X473
중성 ㅏ 시작위치
X755
RSB
10
중성 시작위치
Y755

ㅏ 곁줄기 끝위치
X940/Y548

초성 ㅆ 끝위치
Y295
X660
Y290
중성 끝위치 Y260

종성 ㅁ 시작위치
Y200

베이스라인 Y0 ‥‥‥‥‥‥‥

종성 끝위치 Y−125
=밑선

디센더 Y−200 ———
종성 ㅁ 시작위치
X115
종성 ㅁ 끝위치
ㅏ의 기둥과 동일(X815)

글자폭 950

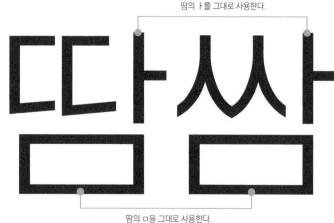

ㅆ의 높이를 조절할 때는 상단에 있는 세로획의 높이만 늘리고 줄이면 안된다. ㅆ 모양이 예쁘지 않기 때문이다. ㅆ 하단부의 삐침과 내림 부분도 크기를 조절해주어야 한다. ㅆ 모양을 잘 설계해놓으면 짬쫌 형태도 손쉽게 만들 수 있다.

땀의 ㅏ를 그대로 사용한다.

땀의 ㅁ을 그대로 사용한다.

세로모임꼴을 제외하고 모든 초성 ㅆ은 ㅁ보다 5 위에서 시작한다.
Y740

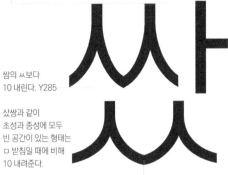

쌈의 ㅆ을 복사해 레퍼런스로 붙여넣고 상대위치 이동으로
오른쪽으로 10 민다. 아래쪽으로 높이를 5 늘린다.

떰의 ㅣ와 받침 ㅁ을
그대로 사용한다.

쌈의 ㅆ보다
10 내린다. Y285

샀쌍과 같이
초성과 종성에 모두
빈 공간이 있는 형태는
ㅁ 받침일 때에 비해
10 내려준다.

ㅆ 가족은 쌈에서 사용한 ㅆ을 너비조절 없이 썸 형태에 그대로 사용한다.
단, 쌈썸썸 형태에서 곁줄기가 초성 안쪽으로 파고들어옴에 따라 높이가
커질 수는 있다.

딴의 ㅏ, ㅆ을 그대로 사용한다.

땡의 ㄸ보다 15 더 앞에서
시작한다. X45

X550

땡의 중성을
그대로 사용한다.

쌩의 ㅆ을
그대로 사용한다.

뗑의 중성 ㅔ를
그대로 사용한다.

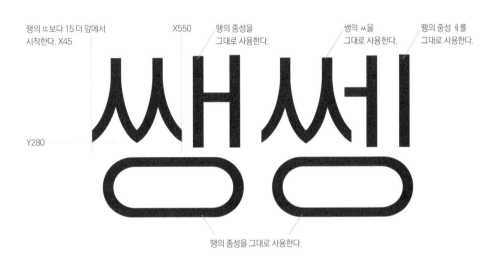

Y280

땡의 종성을 그대로 사용한다.

ㅆ의 왼쪽은 따빠에 비해
40 더 앞에서 시작한다.
X20

X150

X445

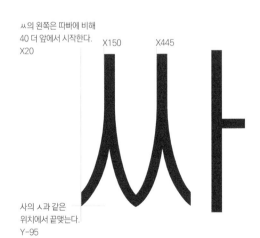

세로모임꼴의
ㅆ은 똠의 ㄸ보다
10 위에서 시작한다.
Y745

X255

X625

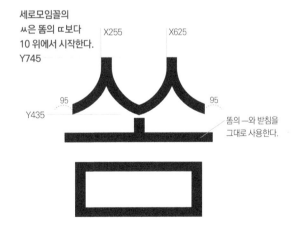

95

Y435

95

똠의 ㅡ와 받침을
그대로 사용한다.

사의 ㅅ과 같은
위치에서 끝맺는다.
Y-95

짬 앞의 쌈 형태에서 짬에 필요한 재료는 이미 다 만들었다. 기본 형태는 쌈의 중성과 종성을 그대로 사용하면서 쌈 형태에서 ㅆ을 복사하여 크기와 너비를 조절해 짬 형태의 ㅉ을 만들어 적용한다. 쌈 형태에 비해 짬은 초성 높이를 5 유닛 정도 크게 설정해준다.

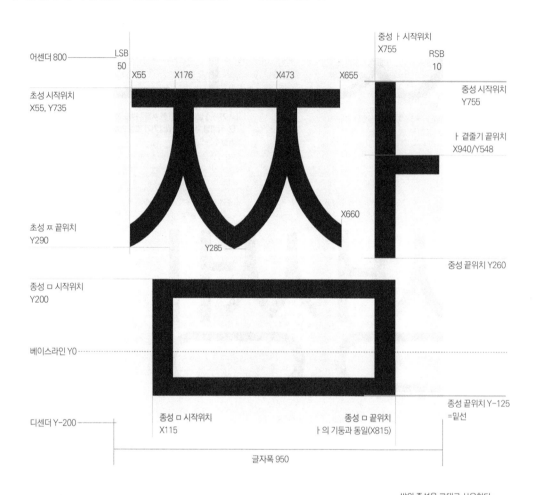

어센더 800

LSB 50

초성 시작위치 X55, Y735

초성 ㅉ 끝위치 Y290

종성 ㅁ 시작위치 Y200

베이스라인 Y0

디센더 Y-200

중성 ㅏ 시작위치 X755

RSB 10

중성 시작위치 Y755

ㅏ 곁줄기 끝위치 X940/Y548

중성 끝위치 Y260

종성 끝위치 Y-125 =밑선

종성 ㅁ 시작위치 X115

종성 ㅁ 끝위치 ㅏ의 기둥과 동일(X815)

글자폭 950

삼 형태의 ㅅ을 복사형 잠 형태의 ㅈ을 만든 것과 같은 방법으로 쌈 형태의 ㅆ을 복사하여 ㅉ을 만든다. 이때 ㅉ의 높이를 ㅆ보다 5 더 크게 설정하지만 쌈과 짬의 높이를 동일한 것으로 간주하여 쌈 형태의 중성과 종성을 짬 형태에 그대로 사용한다.

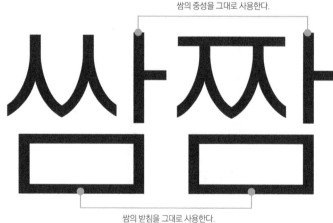

쌈의 중성을 그대로 사용한다.

쌈의 받침을 그대로 사용한다.

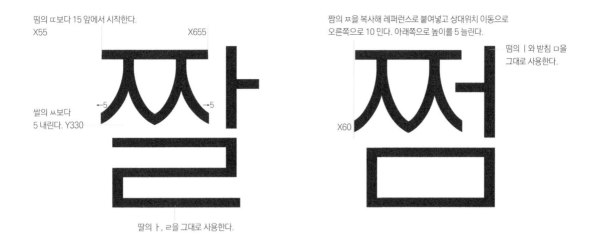

떰의 ㄸ보다 15 앞에서 시작한다.
X55
X655

쌀의 ㅆ보다
5 내린다. Y330

←5 5→

딸의 ㅏ, ㄹ을 그대로 사용한다.

짬의 ㅉ을 복사해 레퍼런스로 붙여넣고 상대위치 이동으로
오른쪽으로 10 민다. 아래쪽으로 높이를 5 늘린다.

떰의 ㅣ와 받침 ㅁ을
그대로 사용한다.

X60

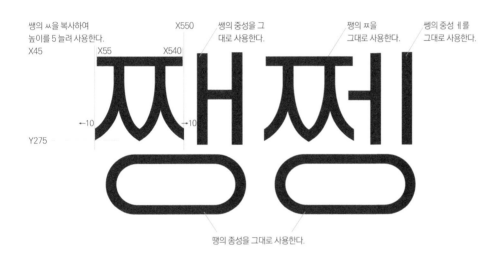

쌩의 ㅆ을 복사하여
높이를 5 늘려 사용한다.
X45 X55 X540
X550

쌩의 중성을 그
대로 사용한다.

쨍의 ㅉ을
그대로 사용한다.

쌩의 중성 ㅔ를
그대로 사용한다.

←10 ←10

Y275

땡의 종성을 그대로 사용한다.

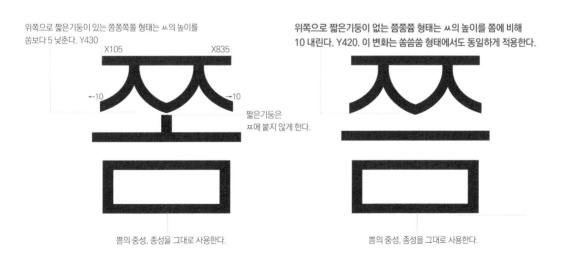

위쪽으로 짧은기둥이 있는 쫌쫑쪽쫄 형태는 ㅆ의 높이를
쏨보다 5 낮춘다. Y430
X105 X835

←10 ←10

짧은기둥은
ㅉ에 붙지 않게 한다.

쁨의 중성, 종성을 그대로 사용한다.

**위쪽으로 짧은기둥이 없는 쯤쯤쯤 형태는 ㅆ의 높이를 쯤에 비해
10 내린다. Y420. 이 변화는 쏨씀쑴 형태에서도 동일하게 적용한다.**

쁨의 중성, 종성을 그대로 사용한다.

05

인터폴레이션으로
다양한 굵기를
만들자

Light에서 Bold로 변할 때의 특징

Light와 Bold의 표준적인 가로획과 세로획의 두께가 다음과 같을 때 획이 두꺼워지는 Bold로 변함에 따라 어떤 사항들이 달라지는지 살펴보자.

예제를 위한 가로세로 표준 두께

Light	**가로 52, 세로 60** (8 유닛 차이를 둔다)
Bold	**가로 108, 세로 128** (20 유닛 차이를 둔다)

글자의 몸집이 커진다

글자의 가장자리를 감싸는 사각형을 Glyph Bounding Box(BBox)라고 한다. Light에서 Bold로 변함에 따라 획의 두께뿐만 아니라 글자의 전체적인 크기도 커진다. BBox의 크기가 커지므로 윗선, 밑선의 위치가 달라지게 된다. 폰트의 컨셉에 따라 Bold의 글자폭(Advance width)을 더 크게 설정하기도 한다. 그러나 Ascender, Descender, UPM와 같은 폰트의 메트릭은 변하지 않는다.

BBox

나눔고딕은 Light와 Bold의 BBox 변화가 크지 않다.

Gothic A1은 BBox 변화가 나눔고딕에 비해 크다.

동일한 글자폭에서 BBox의 크기 변화를 작게 가져가는 경우 응용프로그램에서 Light에서 Bold로 폰트를 변경했을 때 글자 사이의 간격 변화가 크지 않으므로 Bold로 변경하는 것에 따른 자간 조정을 하지 않아도 되며, 문장이 흐트러지지 않는다.

동일한 글자폭에서 BBox의 크기 변화를 크게 설정하는 경우 두께의 변화방향을 안쪽과 바깥쪽으로 적정하게 배분할 수 있고 글자를 그려줄 공간도 더 확보할 수 있지만 응용프로그램에서 Light에서 Bold로 글꼴을 바꿨을 때 자간이 많이 좁아진다.

한편 Light에 비해 Bold의 글자폭(Advanced width)을 더 크게 설정할 경우 두께의 배분은 안정적이지만 응용프로그램에서 Bold로 바꿀 경우 글자폭이 달라지므로 문단정렬이 흐트러질 수 있다. Gothic A1은 Light에 비해 Bold의 글자폭이 더 크게 설정되어 있는데 응용프로그램에서 Light를 Bold로 변경할 경우 줄넘김 현상이 발생할 수 있다.

그러다 문득 어떤 사람이 생각했다. 'AI가 폰트를 만든다면 인간보다 더 쉽고 빠르게 만들 수 있을거야. 하지만 폰트에 담긴 우리의 사상까지 담아낼 수 있을까?'
그러다 문득 어떤 사람이 생각했다. **'AI가 폰트를 만든다면 인간보다 더 쉽고 빠르게 만들 수 있을거야.** 하지만 폰트에 담긴 우리의 사상까지 담아낼 수 있을까?'

Light와 Bold의 글자폭이 동일한 나눔고딕에서
문단의 일부를 Bold로 변경한 모습

그러다 문득 어떤 사람이 생각했다. 'AI가 폰트를 만든다면 인간보다 더 쉽고 빠르게 만들 수 있을거야. 하지만 폰트에 담긴 우리의 사상까지 담아낼 수 있을까?'
그러다 문득 어떤 사람이 생각했다 **'AI가 폰트를 만든다면 인간보다 더 쉽고 빠르게 만들 수 있을거야. 하지만 폰**트에 담긴 우리의 사상까지 담아낼 수 있을까?'

Bold의 글자폭이 더 크게 설정된 Gothic A1에서
문단의 일부를 Bold로 변경한 모습

몸집이 커짐에 따라 사이드베어링도 변한다

Light와 Bold의 글자폭을 동일하게 가져갈 경우 Light에서 Bold로 변하면서 글자의 몸집이 커지므로 Bold의 사이드베어링 값은 작아진다.

KoPub 돋움체 Light 몰의 사이드베어링(글자폭 872)

KoPub 돋움체 Bold의 사이드베어링(글자폭 872)

Light에서 Bold로 변할 때 두께는 동일한 비율로 변하지 않는다

Light는 획의 두께가 얇아 대부분의 글자를 가로/세로별로 동일한 두께로 제작할 수 있다. 가로획의 표준 두께가 52, 세로획의 표준 두께가 60라면 맘, 말, 몰, 뭘 등의 글자에서 가로획 50, 세로획 55의 두께를 적용할 수 있다. 그러나 Bold에서는 이것이 불가능하다.

Bold의 표준 두께를 가로획 108, 세로획 128로 설정했을 때 맘에서는 표준 두께를 적용할 수 있지만 몰이나 뭘에서는 표준 두께를 적용할 수 없다. 획이 두껍기 때문에 글자를 그려줄 공간이 부족하기도 하고, 억지로 표준 두께를 적용해 그리면 글자의 균형이 깨지게 된다.

Light는 획의 두께가 얇아 맘, 몰, 뭘에 동일한 두께를 적용하거나 변화를 준다 해도 1~2 유닛 정도의 차이이다.

가로 108, 세로 128의 두께를 일률적으로 적용해서 만든 Bold의 맘몰뭘. 몰과 뭘 글자는 빈 공간이 너무 없어 답답해 보인다.

가로 108, 세로 128의 두께를 글자마다 조정하면서 만든 Bold의 맘몰뭘. 몰과 뭘은 획의 두께를 많이 줄였다.

Light에서는 맘, 몰, 뭘 모두 가로획 52, 세로획 60의 두께비를 적용할 수 있지만, Bold에서는 맘의 ㅁ 가로획이 108일 때 몰의 ㄹ 가로획은 103 정도로 설정해야 하며, 뭘의 ㄹ은 95 정도로 설정해야 글자의 균형을 꾀할 수 있고 글자를 그려줄 공간도 확보할 수 있게 된다.

초성과 종성은 크기가 커지지만 중성의 높이는 Light와 동일하거나 오히려 작아질 수 있다

두께가 굵어짐에 따라 모든 요소가 비례적으로 커질 것으로 생각하지만 그렇지 않은 경우가 많다. Light에서 Bold로 굵어질 때 초성과 받침은 크기가 커지지만 중성은 하단은 Light와 동일하거나 오히려 Light보다 위로 올라갈 수 있다. 받침이 위로 올라오면서 커지기 때문에 받침을 그려줄 공간을 확보하고, 받침과의 적정한 거리를 유지하기 위해 높이가 오히려 작아지는 것이다. 이러한 현상은 뭠형, 뭼형의 글자에서 더 두드러지게 나타난다.

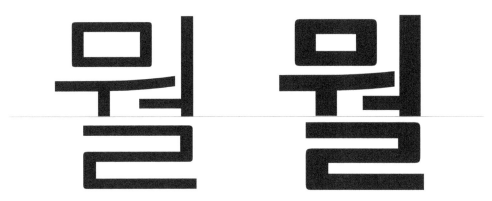

KoPub 돋움체의 Light와 Bold 중성 높이 비교. Bold로 진행됨에 따라 초성과 종성은 높이가 커졌지만 중성의 하단은 제자리를 지키고 있다.

Gothic A1의 Bold 중성 높이 비교. Bold로 진행됨에 따라 중성의 하단이 30 유닛 위로 올라갔다.

Bold에서는 글자 모양에 따라 가로획 두께의 격차가 크다

Light에서 세로획의 두께는 동일하게 설정하지만 가로획의 두께는 글자에 따라 1~2 유닛 정도의 크기 변화를 줄 수 있다. 예를 들어 '관'의 초성, 중성, 종성의 가로획 두께를 '괌'보다 1~2 유닛 정도 더 두껍게 설정하고, '괄'은 '괌'에 비해 1~2 유닛 정도 더 얇게 설정한다. 그런데 Bold로 두꺼워지는 순간 이 차이가 더 커진다.

받침 ㅁ이 사용된 '괌'을 표준적인 두께로 가정하면, Bold에서의 '관'의 가로획은 표준적인 두께보다 조금 더 두꺼워졌을 뿐이지만 '괄'은 심하게 얇아지게 된다. 글자 전체의 균형에 맞게 받침 ㄹ을 그려주어야 하므로 ㄹ의 가로획 두께가 많이 얇아지고, 연쇄반응처럼 중성 ㅗ와 초성 ㄱ의 가로획 두께도 얇아지게 된다(세로획의 두께는 동일하게 설정된다).

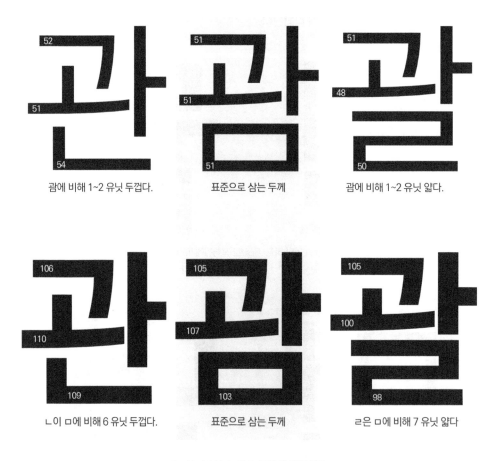

Gothic A1 Light와 Bold의 획 두께 비교

특히 세로모임꼴은 가로획의 두께 변화에 민감하다. 자음과 모음이 세로 형태로 나란히 배치되기 때문에 Bold에서는 글자를 그려줄 세로공간의 배분이 중요해지기 때문이다. Light에서는 가로획에 대해 1~2 유닛 정도의 두께 변화로 '는흘'을 그려주지만 Bold에서는 이 차이가 더 커진다.

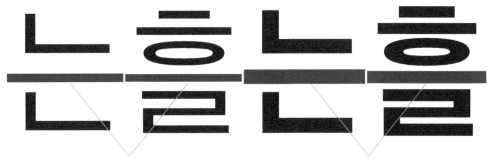

Light에서는 약간 차이가 있는 가로줄기(보)의 두께 Bold에서는 세로모임꼴의 두께 차이가 심해진다.

Light에서 세로모임꼴의 가로획을 '는믈흘' 형태의 글자에 동일하게 레퍼런스로 사용했다면 Bold에서는 그럴 수 없다. 따라서 Bold에서는 '는'에 사용할 가로줄기, '믈'에 사용할 가로줄기, '흘'에 사용할 가로줄기를 새롭게 만들어 적용해야 한다. **동일한 글자 조각을 '는믈흘' 형태에 레퍼런스로 사용하고 싶을 때는 델타 필터를 사용하여 두께를 조절해주는 방법을 이용한다.** 델타 필터는 레퍼런스로 연결되어 있으면서도 두께나 모양을 다르게 할 수 있기 때문이다.

델타 필터
☞ 62쪽

Bold의 글자 조각은 Light 글자 조각의 중앙에 놓이지 않는다

Light에서 Bold로 변화됨에 따라 '믈'과 같은 세로모임꼴의 가로획은 Light와 Bold가 세로방향의 중앙정렬을 하듯 놓일 수도 있다. 이 경우를 제외하고 다른 모든 형태에서 Bold의 글자 조각은 Light의 글자 조각에 중앙정렬하듯 놓이지 않는다.

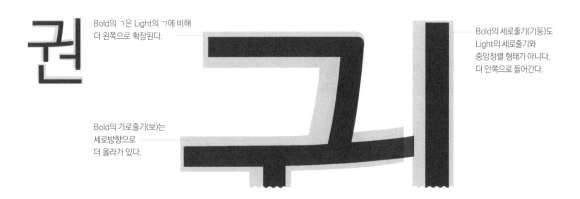

Bold의 ㄱ은 Light의 ㄱ에 비해 더 왼쪽으로 확장된다.

Bold의 세로줄기(기둥)도 Light의 세로줄기와 중앙정렬 형태가 아니다. 더 안쪽으로 들어간다.

Bold의 가로줄기(보)는 세로방향으로 더 올라가 있다.

Light로부터 Bold를 만드는 방법

Light에 해당하는 폰트를 완성했다(고 가정한다). 굵은 두께를 가진 Bold를 만들 때 Light에 있는 글자 조각을 복제하여 Bold 마스터를 만들어 주어야 하는데, 이때 ❶Font 메뉴에서 Add Variation을 이용하는 방법, ❷File – Font Info 창에서 복제하는 방법 중 하나를 사용한다.

TIP Bold 두께는 별도의 파일로 만드는 것이 아니라 Light와 멀티플 마스터 상태로 만든다.

멀티플 마스터
☞ 291쪽

Add Variation으로 글립을 복제하여 멀티플 마스터 만들기

❶제작이 완료된 Light 파일을 불러와 Font 메뉴에서 ❶Add Variation을 실행한다. Add Variation 창이 나타나면 Add master 상자에 ❷Bold라고 입력하고 OK한다. 예제에서는 SIL OFL 폰트인 엘리스 DX 널리체 Light를 사용해 진행과정을 보여준다.

❷화면에 큰 변화가 없지만 Layers & Masters 패널을 살펴보면 ❶Bold라는 마스터가 새롭게 생성되었다. Light에 있는 글자 조각을 복제하면서 Bold 마스터가 생성된 것이므로 현재는 Light와 Bold의 내용이 완전히 동일한 상태이다.

폰트 정보창에서 복제하여 멀티플 마스터 만들기

❶Light 파일을 불러온 다음 File − Font Info를 실행한다. Font Info 창의 왼쪽 하단에서 **❶**Add Master 단추⊕를 클릭한다. 드롭다운 메뉴가 펼쳐지면 **❷**'Duplicate master, copy glyph layers'를 선택한다(아래쪽에 있는 Copy from Elice DX Neolli OTF Light를 선택해도 된다). Add Master 창이 나타나면서 새롭게 만들 마스터의 이름을 입력하라고 요구한다. **❸**Bold라고 입력한다.

인스턴스 레이어
☞ 304쪽

❷OK를 하면 Light에 있는 글자 조각을 복제하면서 **❶**Bold라는 마스터가 생성된다. 글자를 클릭하여 글립편집창으로 불러들이면 두 마스터가 완전히 동일하므로 자동으로 인스턴스 레이어가 생성된다. 그러나 Bold에 해당하는 글자들은 굵게 해주기 위해 수많은 수정작업을 해야 하기 때문에 인스턴스 레이어의 생성 유무가 현재는 관심대상 밖이다. Font Info 창에서도 OK를 눌러 창을 닫는다.

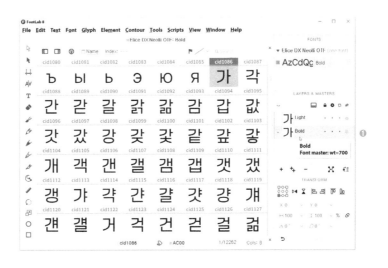

굵기를 변화시킬 때 여러 가지 방법이 있으나 어떤 방법을 사용하더라도 한 번의 작업으로 마음에 드는 굵은 두께를 만들어낼 수는 없다. 굵기 변화 시 다음의 두 가지 방법을 생각할 수 있다.

❶ 폰트 제작자의 경험과 감각으로 두께를 변화시킨다.

❷ 폰트랩의 Action - Change Weight를 수행하여 굵기 변화 재료를 만든 후 하나하나 손봐준다.

❶의 방법은 경험과 지식이 충분해야 할 것이다. ❷는 폰트랩이 제공하는 기능을 이용하여 대략적인 굵기를 도출한 후 이것을 하나하나 수정하는 것이다. 폰트랩의 Change Weight만으로 적정한 굵기가 생성되면 최선이겠으나 한글은 글자수가 많고 글자마다 특성이 다르기 때문에 그렇게 되지 않는다.

TIP 굵기를 변화시킬 때 STEM을 사용하는 방법, 델타 필터를 사용하는 방법 등 다양한 방법이 있지만 어떤 방법을 사용하더라도 결국은 '하나하나 고치기'로 귀결된다.

Light와 Bold의 굵기 변화에 따른 크기 변화 모델 조사

Light에서 Bold로 굵기가 변화할 때 단순히 획의 굵기만 바뀌는 것이 아니다. 글자의 전체적인 몸집도 살짝 커진다. 따라서 윗선과 밑선의 위치도 달라지고 좌우의 사이드베어링도 달라지게 된다. 굵기를 변화시킬 때 어느 정도의 부피감을 가지게 할 것인지 시나리오를 작성해야 한다. 효과적인 시나리오 작성을 위해 몇가지 사례를 조사해보자.

Noto Sans KR Light와 Bold의 차이

Noto Sans KR의 주요 지표

	Light	Bold	특징
윗선	820	837	17 유닛 올라감
밑선	−58	−79	19 유닛 내려감
'맘'의 왼쪽 사이드베어링	99	67	22유닛 줄어듬
'맘'의 오른쪽 사이드베어링	39	28	11유닛 줄어듬

Noto Sans KR은 두께 변화에 따른 크기 차이가 많은 편이다. Light에서 Bold로 변함에 따라 전체 부피감이 상당히 커졌다. 왼쪽 사이드베어링은 22 유닛으로 많이 줄었으나 오른쪽 사이드베어링은 11 정도로 조금 변했다.

나눔고딕의 Light와 Bold의 차이

나눔고딕은 글자 조각의 가장자리가 동그랗게 마감된 라운드를 가지고 있다. 비교의 편의를 위해 라운드를 제거하여 직선으로 만든 다음 Light와 Bold의 차이를 비교해본다.

나눔고딕의 주요 지표

	Light	Bold	특징
윗선	782	791	9 유닛 올라감
밑선	−131	−142	11 유닛 내려감
'맘'의 왼쪽 사이드베어링	111	97	14 유닛 줄어듦
'맘'의 오른쪽 사이드베어링	17	8	9 유닛 줄어듦

Noto Sans KR이 윗선과 밑선의 크기 변화가 큰 반면 나눔고딕은 크지 않다. 좌우 사이드베어링은 굵기가 굵어짐에 따라 더 작아지는데, 나눔고딕도 오른쪽은 왼쪽에 비해 변화의 폭이 작음을 알 수 있다.

예제를 위한 Bold의 규격

예제에서는 엘리스 DX 널리체 Light를 사용하여 나눔고딕의 변화와 비슷하게 Light에서 Bold로 변화함에 따라 윗선과 밑선이 8 유닛 더 커지도록 설정하고, 왼쪽 사이드베어링은 14 유닛 작아지도록 설정해본다. 한편 엘리스 '맘' 글자의 오른쪽 사이드베어링이 6이기 때문에 3 정도만 작아지도록 설정한다.

예제 파일의 Bold 시나리오

	예제파일 Light의 위치	변화시킬 수치	Bold의 최종 수치
윗선	759	+8	765
밑선	−163	−9	−172
'맘'의 왼쪽 사이드베어링	51	−9	40
'맘'의 오른쪽 사이드베어링	6	−3	3

Action – Change Weight의 한계

폰트랩이 제공하는 Action – Change Weight는 나름 최선을 다해 글자의 두께를 변경해주지만, 폰트를 레퍼런스로 조직화한 경우 Weight 명령이 중복으로 작동하는 한계가 있다. 예를 들어 '달'과 '말'에서 ㄹ을 공유하고 있다면 '달'에서도 두께변경이 작동하고 '말'에서도 작동해 결국은 글자가 망가지게 된다.

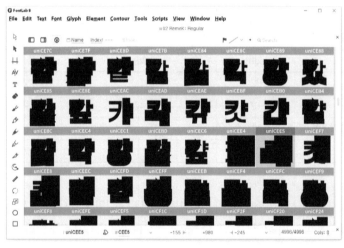

레러펀스가 적용된 상태에서 Action – Weight를 수행했을 때 글자가 손상된 모습

레퍼런스가 아닌, 컴포넌트로 조직화한 상태라면 글자를 대상으로 Action – Weight를 실행하지 말고 컴포넌트로 이용되는 글립을 블록 설정하여 Action을 실행하는 것이 좋다. 컴포넌트로 사용되는 글립들의 두께를 변화시키면 그것을 사용하고 있는 글자들에게 곧바로 적용되기 때문이다. 완성된 글자를 대상으로 Action을 수행하면 두께변화는 수행되지만 컴포넌트가 깨진다.

이러한 한계로 인해 **레퍼런스로 글자를 만든 경우 File – Flatten 명령을 사용해 레퍼런스를 깨고, 글자들을 하나의 층으로 합친 다음 Action – Weight를 수행한다.** Action으로 글자 두께를 변화시킨 후 곧바로 Detect Composite 명령을 수행해 '마음에 들지는 않지만' 대부분의 레퍼런스를 회복할 수 있다.

Detect Composite ☞ 58쪽

Action – Change Weight로 굵기 변화를 위한 시나리오 수행

1 기준으로 삼을 글자를 글립편집창에 불러온
상태에서 Action – Change Weight를 수행하
여 적정한 값을 도출한 후 이를 모든 글자에 적
용해보도록 하자. 이 책은 ㅁ으로 시작하는 글자
를 모든 글자의 기준으로 삼고 있다. Layers &
Masters 패널에서 Bold를 선택하고 '맘' 글자를
더블클릭한 후 Glyph 메뉴에서 Flatten Layer를
실행하여 글자 조각의 층을 하나로 합쳐준다. 이
어서 Tools 메뉴에서 Actions를 실행한다.

TIP Action을
수행하기에 앞서
지금까지 작업한
파일을 저장해둔다.

2 Action 창에서 Adjust – Change Weight
로 들어가 **①** Advanced (Fontlab Studio algorithm) 옵션을 선택한다. H weight(가로 방향의 두
께 변화)와 V weight(세로 방향의 두께 변화)에 다양한 값을 입력하면서 자신이 원하는 두께를 찾아내
야 한다. 실험을 통해 예제에서는 너무 두껍게 변하지 않도록 **②** H25, V20을 입력했으며, **③** Keep
vertical dimensions와 Keep proportions 옵션만 설정하였다. V값을 H에 비해 5 정도 작게 설정
한 이유는 Bold 두께에서는 가로획보다 세로획이 많이 굵기 때문이기도 하고, 폰트랩의 Change
Weight 결과 높이가 오히려 줄어들어 이를 늘려주어야 하기 때문이다.

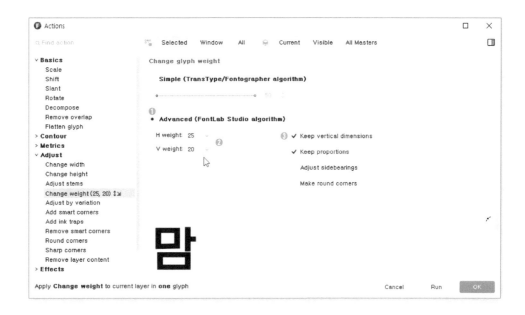

❸ Change Weight 결과 나타난 모습은 Light에 비해 상단선은 4 유닛 내려오고 하단선은 10 유닛 더 올라왔다. Change Weight 결과 나타난 중성 ㅏ의 시작위치가 755이므로 굵기 변화 시나리오에 의해 765의 위치에 놓이도록 **위로 10 유닛 올려준다.** 별도의 Action을 쓰지 않고 일단 Bold가 나타난 글립편집창에서 Ctrl-A로 글자 전체를 선택하여 10 유닛 올려주고 수치만 기록해둔다.

Ctrl-A로 전체 선택하고
위로 10 유닛 올려
ㅏ의 시작점을 765로 맞춘다.

❹ 굵기변화 시나리오에서 Bold의 오른쪽 사이드베어링이 3인데, Change Weight 결과 나타난 Bold는 9이다. 역시 Ctrl-A로 전체선택하여 **오른쪽으로 6 유닛 밀어준다.**

Ctrl-A로 전체 선택하고
오른쪽으로 6 유닛 이동시켜
ㅏ의 곁줄기 끝을 937로 맞춘다.

❺굵기변화 시나리오는 밑선의 위치가 −172이다. 앞에서 10 유닛 위쪽으로 이동한 결과 밑선이 −143인 상태이다. 이것이 −172가 되려면 세로 방향으로 103.2% 확대한다. Ctrl-A로 글자를 모두 선택한 뒤 Window 메뉴에서 Panels − Transform을 실행해 Transform 창을 호출하여 ❶기준 위치를 상단 중앙, 크기 변화는 ❷가로 100, 세로 103.2를 입력하고 Apply를 누른다.

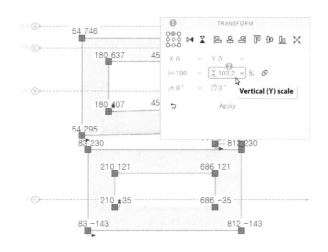

❻시나리오에 의해 Bold의 왼쪽 사이드베어링은 40인데, 위치 이동결과 현재 왼쪽 사이드베어링이 54이다. 변화시킬 비율을 알아내어 Transform 창에서 기준 위치 오른쪽 중앙, 가로 방향만 101.6% 확대한다(직전에 입력한 세로방향 103.2% 수치가 남아 있으므로 세로방향은 100으로 수정).

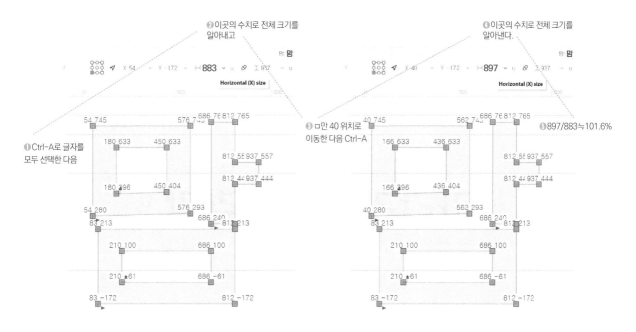

7 이로써 '맘' 글자에 대한 크기변환 시나리오가 완성되었다. 정리해보면

❶ Change Weight H25, V20

❷ 전체 위로 10 유닛 이동, 전체 오른쪽으로 6 유닛 이동

❸ 상단 중앙을 기준점으로 하여 세로 103.2% 확대

❹ 오른쪽 중앙을 기준점으로 가로 101.6% 확대이다.

이제 이 변화를 모든 글자에 대해 수행할 것이다.

모든 글자에 대해 Weight 변화를 수행해 기본 재료 만들기

1 지금까지 실험을 위해 사용한 파일을 닫고, Bold를 복제한 파일을 불러온다. 폰트창에 나타난 Layers & Masters 패널에서 **❶** Bold를 선택한다. '가'부터 '힣'까지 한글을 모두 선택한 후 Glyph 메뉴에서 Flatten Layer를 실행하여 글자 조각을 하나로 층으로 합쳐준다. 한글 전체선택을 유지한 상태에서 Tools – Action – Adjust – Change Weight에서 **❷** 작업영역이 'Selected/Current'인 상태에서 **❸** Advanced에 H25, V20을 입력하고 Run 단추를 누른다. 그러면 글자의 두께가 변경된다.

TIP 레퍼런스를 이용해 글자를 조직화했을 경우 폰트창에서 Ctrl-A를 하여 모든 글립을 선택한 후 Glyph 메뉴에서 Flatten Layer를 실행하여 글자를 하나의 층으로 합쳐준다. 폰트랩의 기능 미비로 어쩔 수 없이 Flatten을 수행하는 것이다.

❶ Bold를 클릭해 작업 대상을 Bold 마스터로 설정한다.

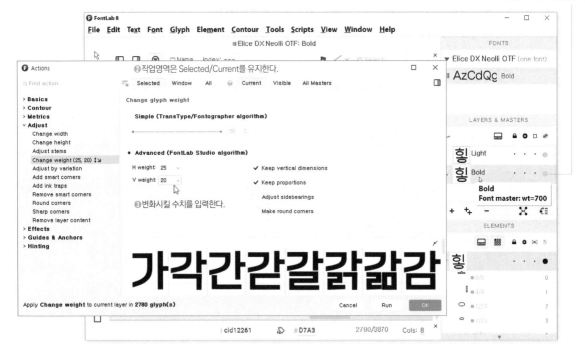

❷Action 창을 닫지 않고 계속해서 ❶Basics – Shift를 선택하여 오른쪽 방향에 6, 위쪽 방향에 10
를 입력하고 Run 단추를 누른다. 그러면 글자들의 위치가 이동된다. 계속해서 Actions 창에서 ❷
Basics – Scale을 선택한다. Scale the glyph to에서 기준위치를 위쪽 상단 중앙, 가로방향 100,
세로방향 103.2를 입력, Scale metrics 옵션을 해제하고 Run 단추를 누른다. 계속해서 Actions
창의 Basics – Scale에서 이번에는 ❸기준위치를 오른쪽 중앙, 가로방향 101.6, 세로방향 100을
입력하고 역시 Scale metrics 옵션이 해제된 상태로 설정하고 RUN을 실행한다.

❸지금까지의 과정을 통해 Bold로 두께를 변경할 기초 재료를 마련하였다. 파일을 저장한다. 일부
글자들은 두께변화가 심해 겹쳐진 모습으로 나타난다. 더 문제인 것은 초성/중성/종성의 모든 글자
조각들이 일정한 비율로 두꺼워진 까닭에 중성의 끝위치가 아래쪽으로 많이 내려와 있고 모든 글자
의 가로획 두께가 유사하다는 것이다. Bold에서는 글자에 따라 가로획의 두께 격차가 크므로 글자
의 특성에 맞게 이들을 모두 수정해주어야 한다. Action – Change Weight로 두께 변환 작업이 완
결되는 것이 아니다. 지금부터 이들은 모두 다듬어주어야 하는 인고의 시간이 기다리고 있다.

TIP Light와
Bold에서
가로획의 굵기
차이 ☞ 278쪽

Noto Sans KR Light와 Bold의 '맘' 비교, 초성과 종성은 세로 크기는
적절하게 커지고 있으나 중성의 끝위치는 오히려 줄어들어 있다.

Change Weight로 굵기 변환작업을 한 예제. 중성도 같이 커져서
Light에 비해 끝위치가 많이 내려와 있다.
Change Weight 액션으로 1차 재료만 만든 것일 뿐이므로
이들을 하나하나 수정해주어야 한다.

Light를 참조하면서 수정작업 진행하기

Light를 복제하여 Bold 마스터를 만들었으므로 파일은 멀티플 마스터가 구현되어 있는 상태이다. Layers & Masters 패널에서 Light와 Bold 모두 가시성 눈 아이콘👁을 켜주면 Bold를 수정할 때 Light의 글자가 배경처럼 나타난다. 따라서 Bold의 글자 조각들을 수정할 때 Light를 참조하면서 크기를 수정해나가면 좋다. 특히 Layers & Masters 패널에서 Light의 색을 분홍이나 빨강으로 설정하면 눈에 더 잘 띄므로 수정작업에 도움이 된다.

만약 Edit 메뉴에서 Match Edits와 Match Moves가 ON되어 있는 상태라면 Bold 마스터를 수정할 때 Light 마스터의 내용까지 함께 변한다. Light는 완결된 상태이므로 이 옵션들은 모두 OFF 시키고 작업하고, 변화의 내용이 두 개의 마스터에 동시에 적용되어야 할 때만 ON시킨다.

Match Edits와 Match Moves ☞ 292쪽

헬쓰를 하는 분들이 무거운 무게로 운동하는 것은 '웨이트친다'라고 표현하는데, 폰트의 두께에 관련된 용어도 Weight이다. 어떤 형태가 되었든 웨이트를 치는 모든 분들에게 행운이 가득하시길... 시간이 지나 두 개의 마스터가 완료되면 하나의 파일에 Light와 Bold 마스터가 있는 폰트가 손에 쥐어진다. 두 개의 마스터를 이용해 인터폴레이션을 위한 설정을 시작해보자.

실제 글자를 만들 때는 이 페이지와 다음 페이지 사이에 3개월~6개월의 시간 차이가 발생할 수 있다. 시간과 끈기가 결합되어 한 벌의 폰트가 만들어지기 때문이다.

멀티플 마스터

멀티플 마스터란?

Light에 해당하는 폰트를 만들었을 때 Light 폰트 자체가 한 개의 마스터이다. 마스터는 Layers &
Masters 패널에 나타난다. 멀티플 마스터는 하나의 파일에 두 개 이상의 마스터가 통합된 것을 가
리킨다. Light 두께와 Bold 두께를 통합하면 Layers & Masters 패널에 Light와 Bold라는 두 개의
레이어가 나타난다. 각각을 Light 마스터, Bold 마스터라고 부른다. Layers & Masters 패널에는
마스터뿐만 아니라 마스크, 인스턴스 레이어, 폰트리스 마스터 등 다양한 요소들이 나타난다.

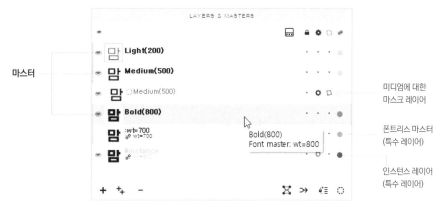

마스크
☞ 434쪽

폰트리스 마스터
☞ 344쪽

Layers & Masters 패널에 보이는 마스터, 마스크 레이어, 특수 레이어

왜 멀티플 마스터를 구성하나

멀티플 마스터를 구성하는 이유는 두 가지이다. 하나는 굵기가 다른 폰트를 만들 때이다. Font 메뉴
에서 Add Variation을 실행해 새로운 마스터를 추가하거나 Font Info 창에서 Add Master 단추를
통해 'Duplicate master, copy glyph layers'로 마스터를 복제한 경우 두 개의 마스터가 만들어지
는데 굵은 폰트를 만들 때 얇은 폰트가 배경처럼 나타나기 때문에 작업 과정에서 글자 조각이 놓이
는 위치를 쉽게 파악할 수 있다.

다른 하나는 인터폴레이션을 통해 다양한 굵기(폰트랩은 굵기뿐만 아니라 너비, 이탤릭 등 11개의 기준을 사용할 수 있다)의 폰트를 만들 때이다. 인터폴레이션은 두 마스터 사이의 굵기 차이, 너비 차이, 경사 차이 등을 감지하여 중간 과정을 생성해주기 때문에 반드시 둘 이상의 마스터가 있어야 한다.

멀티플 마스터에서 수정작업을 할 때 – Match Edits/Match Moves/ Edit Across Layers

폰트랩은 멀티플 마스터가 구성된 파일에서 글자 조각을 수정할 때 두 마스터(셋 이상의 마스터여도 가능함) 사이의 동시작업을 위해 Edit 메뉴에서 Match Edits와 Match Moves라는 기능을 제공한다.

Match Edits를 ON시키면 어느 하나의 마스터에서 노드삭제나 추가가 있을 때 다른 마스터에도 동시에 노드삭제/추가가 자동으로 이루어진다. Match Moves는 노드를 이동시켰을 때 다른 마스터에서도 동시에 노드가 이동되도록 해주는 기능이다. Edit Across Layers를 ON하면 Contour 툴을 이용해 여러 마스터에 있는 노드를 동시에 선택할 수 있다.

Match Edits와 Match Moves를 상황에 따라 ON/OFF시키면서 작업하는 것이 좋다. 지금 하는 작업이 모든 마스터에 동시에 적용되었으면 할 때는 ON시키고, 다른 마스터는 건들지 않고 지금 작업하고 있는 하나의 마스터만 수정하고 싶을 때는 OFF하여 작업한다.

환경설정에서 Match Edits와 관련된 세부적인 옵션을 조절할 수 있다. File – Preferences – Variations 항목에서 Synchronize in matching...에 있는 Insert node, Element delete/move 옵션을 ON/OFF시킬 수 있다.

참고 단, Match Edits와 Match Moves가 작동하기 위해서는 두 마스터 사이의 호환성이 완벽하여 자동으로 인스턴스 레이어가 만들어진 상태여야 한다. 그래야 어느 하나의 노드를 이동했을 때 그에 대응되는 노드가 따라 움직이는 동작이 나타난다.

☞ 인스턴스 레이어 304쪽, 마스터 호환성 310쪽

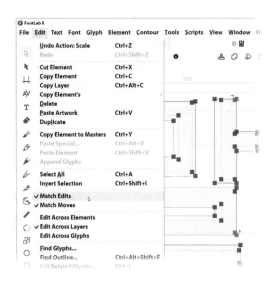

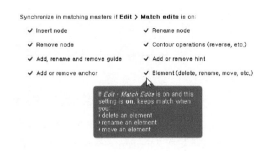

둘 사이의 중간 두께를 만들어주는 인터폴레이션

이 책에서 다루는 인터폴레이션은 두께(Weight)에 한한다.

가장 얇은 두께를 가진 Thin부터 제일 두꺼운 Black까지 9종의 두께를 가진 폰트를 제작한다고 가정해보자. 각 두께를 일일이 디자인한다면 작업량이 너무 많아진다. 한글뿐만 아니라 한자까지 담게 되면 상상을 초월하는 작업량이 될 것이다.

인터폴레이션(Interpolation)은 보간법이라고 하는데 둘 사이를 참조하여 중간 변화과정을 생성해내는 기법이다. 단순히 굵기의 변화만 참조하는 것이 아니라 가로폭이 좁아지고 넓어지는 정도, 글자가 기울어지는 정도 등 다양한 기준을 설정할 수 있다. 이들 기준은 하나만 적용하거나, 여러 개를 동시에 적용할 수도 있다.

기준이 되는 둘 사이에서 형성되는 사잇값을 인터폴레이션(내삽법)이라 하고, 바깥쪽으로 형성되는 보간을 엑스트라폴레이션(외삽법, Extrapolation)이라고 한다. 엑스트라폴레이션으로 형성된 결과물은 만족도가 다소 떨어진다.

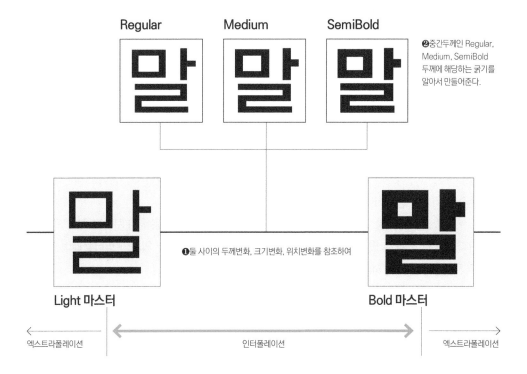

Regular Medium SemiBold

❷중간두께인 Regular, Medium, SemiBold 두께에 해당하는 굵기를 알아서 만들어준다.

❶둘 사이의 두께변화, 크기변화, 위치변화를 참조하여

Light 마스터 Bold 마스터

엑스트라폴레이션 인터폴레이션 엑스트라폴레이션

인터폴레이션을 위해서는 최소 두 벌의 두께가 필요하다

인터폴레이션은 둘 사이에서 중간에 있는 내용물을 만들어내는 것이므로 글자 두께에 대한 인터폴레이션을 수행한다고 하면 반드시 두께변화가 적용된 두 벌 이상의 폰트가 필요하다.

효과적인 인터폴레이션을 위해 어느 두께의 폰트가 필요한지 생각해보자. Thin과 Heavy로 작업하는 경우가 있고, Light와 Bold로 작업하는 경우도 있고, Thin-Regular-Heavy의 세 벌로 작업하는 경우도 있다.

Thin과 Heavy로 작업

극과 극을 놓고 진행하는 인터폴레이션이다. 본고딕(Source Han Sans)의 Readme 파일을 보면 본고딕은 Thin과 Heavy를 기본 마스터로 삼고 둘 사이에 있는 두께는 인터폴레이션으로 생성했음을 알려주고 있다.

Weights

The table below shows sample glyphs in each of the seven weights, ranging from ExtraLight to Heavy. The ExtraLight and Heavy weights represent the master designs, and the five intermediate weights are the result of multiple master interpolation (the interpolation ratios are provided):

ExtraLight—0	Light—160	Normal—320	Regular—420	Medium—560	Bold—780	Heavy—1000
汉漢漢한	汉漢漢한	汉漢漢한	汉漢漢한	汉漢漢한	汉漢漢한	汉漢漢한

Light와 Bold로 작업

File-New를 통하여 자신만의 폰트를 만들어나가는 경우, '처음에는' Light와 Bold로 시작하는 것이 좋다. Thin은 굵기가 가장 얇은 폰트인데 아주 얇은 굵기로 인해 너무 많은 공간이 주어져 폰트 만들기 경험이 충분치 않을 경우 조형미를 살려가면서 만드는 것이 의외로 어렵다. 또 단순히 Thin 하나만 만드는 것이 아니라 Black(또는 Heavy)까지의 굵기 변화를 고려하면서 만들어야 하는데 이에 대한 경험과 기법이 충분히 쌓여있지 않다.

Black은 최상위 두께를 가지는데, 한정된 공간에 두꺼운 자음과 모음을 배치하기 위해 자칫 구겨넣기식의 작업이 될 수 있다. 구겨넣기가 되면 그 글자는 만들어낼 수 있지만 인터폴레이션으로 중간 굵기를 생성할 때 글자의 조형미가 손상될 수 있다.

Thin-Regular-Heavy로 작업

두께에 따른
가로공간의 배치
☞ 356쪽

두께의 배분을 안정적으로 할 수 있고 **두께가 두꺼워짐에 따른 가로공간의 배치형태**를 제작자의 의도에 맞게 설정할 수 있지만 세 벌의 폰트를 만들어야 하기 때문에 많은 시간이 필요하고, 극심한 작업량이 요구된다. 이때는 중간 굵기의 폰트를 일일이 디자인하기 보다는 Thin과 Heavy를 통해 인터폴레이션으로 생성된 중간 굵기를 마스터로 등록한 후 이것을 수정하는 방법으로 Regular를 완성하는 것이 수월한 작업이 될 것이다.

인스턴스를
마스터로
등록하기
☞ 354쪽

만약 Regular와 Bold로 인터폴레이션을 수행할 경우 엑스트라폴레이션으로 형성된 Black (Heavy) 인스턴스와 Thin 인스턴스를 마스터로 등록하여 수정하는 방법도 있다. 처음부터 해당 굵기의 폰트를 만드는 것에 비해 일부분만 수정하면 되므로 한결 쉽고 빠른 작업이 가능하다.

인터폴레이션의 Workflow

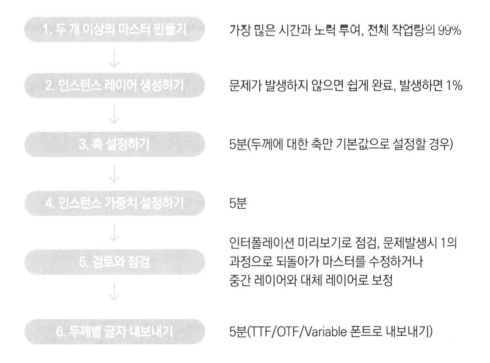

1. 두 개 이상의 마스터 만들기	가장 많은 시간과 노력 투여, 전체 작업량의 99%
2. 인스턴스 레이어 생성하기	문제가 발생하지 않으면 쉽게 완료, 발생하면 1%
3. 축 설정하기	5분(두께에 대한 축만 기본값으로 설정할 경우)
4. 인스턴스 가중치 설정하기	5분
5. 검토와 점검	인터폴레이션 미리보기로 점검, 문제발생시 1의 과정으로 되돌아가 마스터를 수정하거나 중간 레이어와 대체 레이어로 보정
6. 두께별 글자 내보내기	5분(TTF/OTF/Variable 폰트로 내보내기)

참고 폰트 제작에 적용되는 힌팅, 커닝, 오픈타입 피처 설정 등은 깊은 단계로의 진입이므로 논외로 한다.

인터폴레이션 정보 설정

인터폴레이션에 관련된 정보를 설정하기 위해서는 완결된 두 벌의 두께가 다른 폰트가 있어야 한다. 그런데 두께가 다른 두 벌의 폰트를 가진다는 것은 상당한 수고와 긴 시간이 필요한 일이다.

지금부터 소개하는 인터폴레이션을 수행할 때, 재료가 되는 파일을 가지고 있으면 더 쉽게 이해할 수 있다. SIL OFL 폰트인 엘리스 DX 널리체를 이용하여 멀티플 마스터를 구현하고, 인터폴레이션을 위한 기본 사항을 설정하는 방법을 살펴본다.

두 개의 파일을 멀티플 마스터로 통합하기

1 폰트를 만들 때 Font Info 창을 통해 Light로부터 파일을 복제하여 Bold를 만들었다면 이미 멀티플 마스터가 구현된 파일을 가지게 된 것이다. 그렇지 않은 상태라면 **SIL OFL 폰트인 엘리스 DX 널리체를 이용해 멀티플 마스터를 구성하고 인터폴레이션 정보를 설정해보자.** 먼저 인터폴레이션에 맞는 작업환경을 위해 Window 메뉴에서 Workspaces - Variations를 실행하여 화면 오른쪽에 Variations 패널이 나타나게 한다.

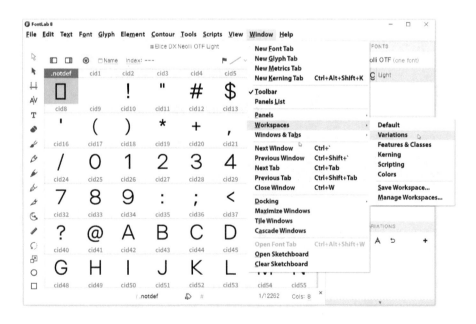

②폰트랩에 엘리스 DX 널리체 OTF Light와 Bold를 모두 불러들인다. Light 폰트창에서 File 메뉴의 Font Info를 실행한다. Font Info 창이 나타나면 좌측 하단에서 ❶Add Master 단추 ➕를 클릭한다. 드롭다운 목록이 펼쳐지면 ❷ 'Copy form Elice DX Neolli OTF Bold'를 선택한다. 이 과정은 Bold에 있는 글자들을 모두 Light에 복제하는 것이다. ❸Add Master 상자가 나타나면서 Bold라고 입력되어 있다. 바로 OK한다. Font Info 상자에서도 OK를 눌러 Font Info 창을 닫는다.

③Layers & Masters 패널을 보면 Light 외에 ❶Bold라는 레이어가 새롭게 생성되었다. 하나의 파일 안에 Light와 Bold가 있는 멀티플 마스터가 만들어진 것이다. 이전에 불러들였던 Bold 파일은 필요 없으므로 닫아준다. 상단의 탭에 둘 다 Bold로 나타날 수 있으니 잘 선택해 닫아야 한다. Layers & Masters 패널에 Bold만 있는 것을 닫아주면 된다.

인터폴레이션 정보 설정하기

Font Info에서 축 설정

축(Axis)은 어떤 형태의 인터폴레이션을 수행할지에 대한 기준이다. 두께에 관련된 변화를 설정하려면 Weight를 축으로 설정하고, 글자의 너비에 대한 변화를 설정하려면 Width를 축으로 설정한다. 폰트랩은 두께(Weight, 축 코드 wt), 너비(Width, 축 코드 wd), 이탤릭(Italic, 축 코드 it) 등 11개의 축을 개별적으로 또는 중복해 설정할 수 있다. 여기에서는 두께에 대한 축만 설정해보자.

axis – 축
axe – 도끼
axes – 축의 복수형

1앞에서 작업한 엘리스 DX 널리체 멀티플 마스터 파일로 실습해보자. File – Font Info를 선택하여 폰트 정보창이 나타나도록 한 다음 왼쪽에서 ❶Axes 항목을 선택한다. 하나로 통합한 파일에 대해 폰트랩이 Light=300, Bold=700이라는 정보를 미리 가지고 있는데, ❷Remove Axis 단추➖를 눌러 삭제한다.

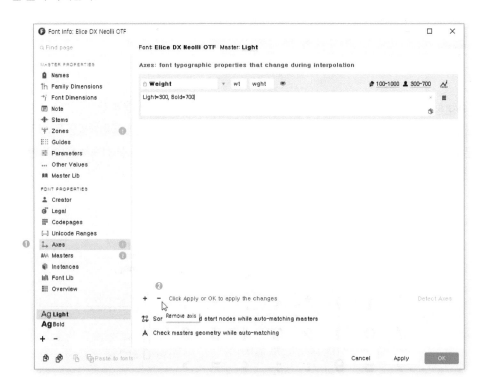

TIP 이 책에서는 두께(Weight)에 대한 인터폴레이션만 다룬다.

2삭제 후 바로 왼쪽에 있는 ❶Add Axis 단추➕를 누르고 이어서 나타나는 드롭다운 항목에서 ❷Weight를 선택한다.

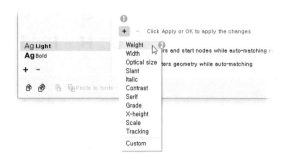

298

❸Weight 상자가 추가되면서 Thin=100, "Extra Light"=200, Light=300, (Regular)=400, Medium=500, "Semi Bold"=600, Bold=700, "Extra Bold"=800, Black=900이라는 정보가 생성되었다. 이 정보를 그대로 이용할 것이므로 수정 없이 놓아둔다. 아직 OK 단추를 누르지 않는다.

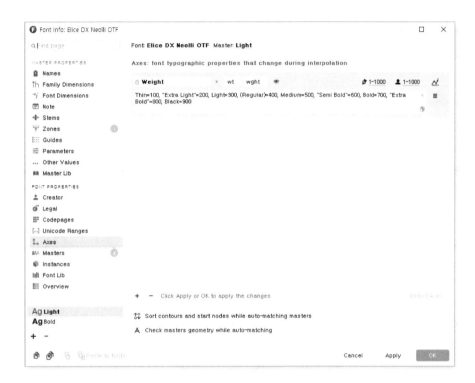

참고 두께(Weight)에 관한 축의 내용 중 Thin=100 … Black=900이라는 숫자가 제시되어 있는데, 이것이 Black이 Thin에 비해 9배로 글자크기가 커지거나 두께가 두꺼워진다는 뜻이 아니다. 각 단계에 적용되는 사잇값의 기준이라고 생각하면 된다. 예를 들어 Regular=300, Bold=700일 때 중간에 하나의 두께가 나타나도록 하려면 500을 설정하면 되고, 세 개의 두께가 나타나도록 하려면 400, 500, 600을 지정하면 각 단계의 두께와 크기 구성이 적절하게 어울린다.

마스터 폰트의 두께값 설정

❶Font Info 창의 왼쪽에서 Masters 를 선택한다. 엘리스 DX 널리체 Light와 Bold를 하나의 파일로 통합했으므로 마스터에는 당연히 Light, Bold라는 두 개의 정보가 존재한다. Light는 300, Bold 는 700이 입력되어 있다. Light와 Bold 에 해당하는 적정한 값이므로 이 정보를 그대로 사용한다.

❷앞에서 설정한 Weight 축 정보가 Thin=100, "Extra Light"=200, Light=**300**, (Regular)=400, Medium=500, "Semi Bold"=600, Bold=**700**, "Extra Bold"=800, Black=9000이다.

이렇게 하면 이미 완성된 형태로 존재하는 300, 700의 두께는 그대로 사용되고 300과 700 사이에 세 개의 두께가 인터폴레이션으로 형성되고, 700을 넘어서는 부분과 300 미만인 부분은 바깥쪽 보간인 엑스트라폴레이션으로 형성되어 모두 9개 두께를 가지는 폰트 가족을 구성할 수 있다. 엑스트라폴레이션으로 형성된 글꼴은 만족도가 떨어진다. 아직 OK하지 않는다.

인스턴스 지정

❶Font Info 창 왼쪽에서 ❶Instances를 선택한다. 최초 화면에는 아무것도 나타나지 않는다. 아래쪽에서 ❷From Axes 단추를 클릭한다. 그러면 앞의 1단계에서 설정한 축 정보가 ❸인스턴스 정보로 삽입된다. 축은 여러 개를 지정할 수 있으므로 앞의 1단계에서 축을 몇 개로 지정했느냐에 따라 이곳에 나타나는 정보도 달라지게 된다.

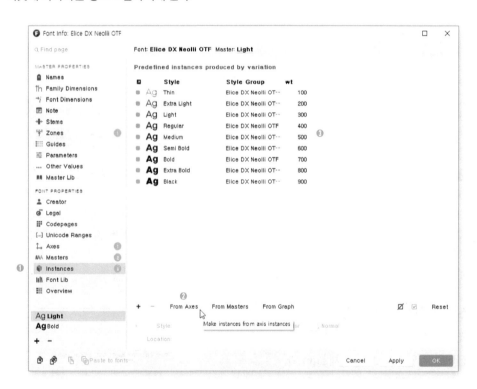

❷OK 단추를 눌러 인터폴레이션 정보 설정을 마친다. Window 메뉴에서 Panels – Variations를 실행해 Variations 패널이 나타나게 하고 ❶ Variations list 단추 🌫를 클릭하면 지금까지 설정한 ❷인스턴스 목록이 나타난다.

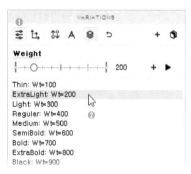

인터폴레이션을 위한 작업환경 설정

폰트랩은 인터폴레이션을 편리하게 수행할 수 있는 작업환경(Workspace)을 제공한다. Window 메뉴의 Workspace에서 Variations를 실행한다. 그러면 화면 오른쪽에 Layers & Masters 패널, Element 패널, Variations 패널이 나타난다. Element 패널에는 여러 글자 조각의 층이 나타나므로 크기를 늘려줄 필요가 있다. Element 패널과 Vatiations 패널의 ❶경계를 마우스로 드래그하여 크기를 늘려준다.

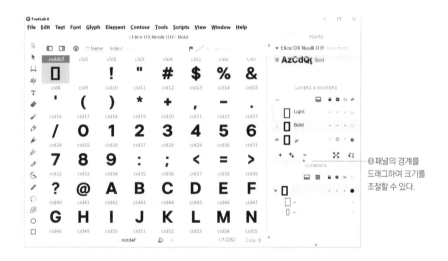

❶패널의 경계를 드래그하여 크기를 조절할 수 있다.

Layers & Masters 패널

마스터 폰트(굵기별 원본 폰트), 인스턴스 레이어, 마스크 레이어, 폰트리스 마스터 등이 보이는 곳이다. 이곳에 #instance라는 이름을 가진 인스턴스 레이어가 나타나지 않으면 해당 글자에 대한 인터폴레이션이 수행되지 않는다.

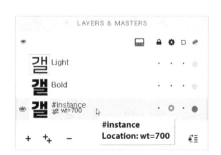

Variations 패널

인터폴레이션에 필요한 여러 가지 정보를 보여주며, 인터폴레이션 과정의 미리보기를 통해 글자 모양을 점검하는 기능을 제공한다. ❶특정한 인스턴스값을 추가할 수도 있고, ❷특정 인스턴스에 해당하는 글자 전체를 마스터로 추가할 수도 있다. 특히 인터폴레이션 미리보기를 통해 문제가 있는 글자를 발견했을 때 해당 글자만 별도의 레이어로 추가하여 수정하는 ❸'폰트리스 마스터(중간 레이어, 글립 레이어)' 등록 기능을 제공한다.

중간 레이어
☞ 344쪽

Preview 패널을 하단에 배치하기

1인터폴레이션 과정을 큰 창으로 미리볼 수 있게 해주는 Preview 패널을 메인 화면에 함께 띄워놓으면 좋다. Window 메뉴에서 Panels – Preview를 실행한다. Preview 패널이 뜨면 상단의 타이틀바를 클릭하고 폰트랩 창의 제일 하단으로 끌어준다.

❷마우스 커서가 폰트랩의 제일 하단 위치에 오면 파란색 띠가 나타나는데 이 때 마우스에서 손을 떼면 Preview 창이 폰트랩의 아래쪽으로 들어온다.

❸Preview 패널에서 Echo text 단추 ⬚ 를 선택하고, Preview Interpolation 단추 ✎ 도 선택해준다. Echo Text는 글립편집창에 나타난 글자를 Preview 창에 보여주는 기능이다. 이제 얇은 두께부터 두꺼운 것에 이르는 변화과정이 Preview 창에 나타난다. 여기까지 패널을 정리했으면 Window 메뉴에서 Workspaces – Save Workspace를 실행해 작업환경을 저장해둔다. 이제 필요하면 언제든지 방금 설정한 작업환경을 불러올 수 있다.

작업환경의
저장과 불러오기
☞ 458쪽

TIP 요즘은 대부분
멀티 모니터를 사용하므로
Preview 패널을
서브 모니터에 배치하고
작업하면 좋다.

인터폴레이션의 핵심요소 – 인스턴스 레이어

인스턴스 레이어가 생성되지 않으면 인터폴레이션이 작동하지 않는다.

폰트랩에서 인터폴레이션을 수행하기 위해서는 '인스턴스 레이어가 생성되는가' 여부가 제일 중요하다. Layers & Masters 창에서 개별 글자에 대한 **#instance 레이어**가 생성되어야 비로소 인터폴레이션이 가능하다. 인스턴스 레이어가 생성되었다는 것은 폰트랩이 "변화에 관련된 정보를 완전히 파악했으며, 중간값을 만들어낼 수 있습니다."라는 뜻이다.

그런데 인스턴스 레이어는 특정한 조건이 맞을 때 폰트랩이 자동 생성할 뿐이다. 작업자가 임의로 인스턴스 레이어를 그리거나 수정할 수 없다. 그저 인스턴스 레이어가 자동생성되기 위한 조건을 열심히 맞추어야 할 뿐이다.

인스턴스의 다양한 의미

인터폴레이션에 관한 내용을 설명할 때 "인스턴스를 마스터로 등록한다.", "인스턴스를 추가한다.", "인스턴스 레이어가 생성되지 않는다." 등 여러 상황에서 '인스턴스'라는 표현을 사용한다. 그런데 이들이 가리키는 대상이 모두 같은 것은 아니다.

Layers & Masters 패널에서의 인스턴스

Layers & Masters 패널은 폰트 파일을 구성하고 있는 마스터, 마스크, 레이어 등이 나타나는 곳이다. 이곳에 **각각의 글자에 대한 #instance라는 이름을 가진 레이어가 나타나야 인터폴레이션이 가능**하다.

마스터가 하나만 있을 때는 #instance가 나타나지 않는다. 멀티플 마스터로 만들었을 때 둘 사이의 변화를 감지하여 완전히 똑같다고 판단하면 자동으로 #instance 레이어가 생성된다.

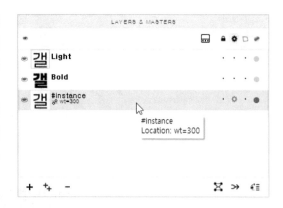

Font Info 창에서의 인스턴스

Font Info 창에서 사용하는 인스턴스는 '변화에 대한 설계정보'를 뜻한다. 폰트랩은 인터폴레이션을 설정할 때 두께에 관한 사항뿐 아니라 너비, 기울기 등 11개의 기준을 적용할 수 있다. Font Info 창에서 인터폴레이션 기준과 구체적인 변화 내용을 수치로 설정하는데, 이것을 통합한 정보가 인스턴스이다. 만약 두께 9단계, 너비 3단계를 동시에 적용하면 인스턴스는 9x3=27 개가 만들어진다.

TIP 너비에 대한 인스턴스를 추가하려면 당연히 너비가 다르게 만들어진 멀티플 마스터가 있어야 한다. 주로 영문 폰트에서 Extra Condensed, Condensed, Wide 등의 형태로 너비가 다르게 설정된 폰트가 제작된다.

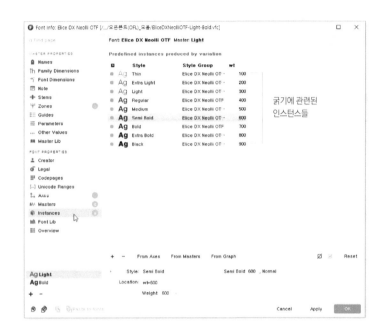

Variations 패널에서의 인스턴스

Variations 패널은 인터폴레이션과 관련된 내용을 보여주거나 제어하는 창이다. 인터폴레이션 설계 정보에 따라 중간 변화값을 '미리보기'로 보여주거나, 특정한 위치의 값을 새롭게 설계값으로 추가할 수 있다. Variations 패널에서도 '인스턴스'라는 표현이 사용된다. 여기에서 사용하는 인스턴스는 설계 정보에 따라 구체적으로 나타나는 모습 또는 그 모습에 해당하는 수치 등을 의미한다.

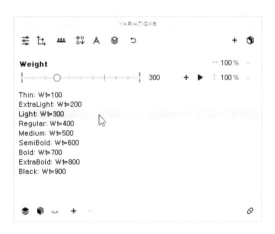

이 책에서는 Layers & Masters 패널에 나타난 #instance라는 레이어를 부를 때 '인스턴스 레이어'라고 부르고, 나머지 상황은 모두 '인스턴스'라고 부르고 있다.

똑같다에 대한 고찰

폰트랩에서 인스턴스 레이어는 사용자가 임의로 만들 수 없고 두 마스터의 글자 구성이 똑같으면 폰트랩이 자동으로 생성한다. 그런데 이 **'똑같다'**는 것이 인간이 시각적으로 판단하는 관점이 아니라 **폰트랩이 내부적으로 판단하는 관점이라는 것이 중요**하다.

인간	똑같다	다르다
폰트랩	똑같지 않다	똑같다
인스턴스 레이어	생성되지 않는다	잘도 생성된다

두 가지 상황을 자세하게 들여다보자.

Light의 ㅈ 모습
ㅡ와 ㅅ이라는 두 개의 조각이 모여 ㅈ을 만들고 있다.

Bold의 ㅈ 모습
ㅈ이 하나의 조각으로 구성되어 있다.

심지어 이런 경우가 있을 수도 있다.

Light의 ㅈ 모습

Bold의 ㅈ 모습

두 개가 모양, 조각 수, 노드 수, 핸들 수... 완전히 똑같은데 왜 다르다고 하니? 왜 인스턴스 레이어가 자동생성되지 않는 거야?

더 심하면 이럴 수도 있다.

Light의 ㅈ 모습 Bold의 ㅈ 모습

앞의 경우는 겹치는 부분의 색이 달라보여서(Bold의 ㅈ 겹치는 곳 색이 더 짙음) 뭔가 알아채기라도 하겠는데
이번 경우는 완전히 똑같잖아. 뭐가 문제야?

Light의 ■ 모습 Bold의 ⬠ 모습

여긴 그래도 이해가 간다. Light는 ■ 상단 가운데에 노드가 하나 들어가 있고, Bold도 같은 위치에 노드가 있는데
조금 위로 올라왔을 뿐이다. 노드수가 동일하니 폰트랩이 똑같다고 판단할만 하다.

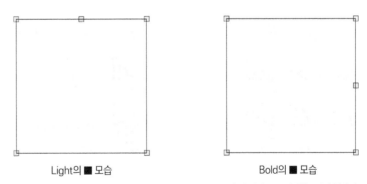

Light의 ■ 모습 Bold의 ■ 모습

Light의 ■은 다섯 개의 노드가 있는 사각형, Bold의 ■도 다섯 개의 노드가 있는 사각형이다.
이 경우 폰트랩은 두 개의 사각형이 똑같은 것이라고 판단하고 인스턴스 레이어를 생성한다.

인터폴레이션 과정에서 말썽부리는 글자 찾아내기

인터폴레이션을 위한 정보 설정을 완료했을 때 두 마스터의 동일성이 확보된 글자들은 자동으로 인스턴스 레이어가 생성되면서 Layers & Mastes 패널에 #instance라는 레이어가 나타난다. 그런데 뭔가 문제가 있어 인스턴스 레이어가 만들어지지 않은 글자도 있고, 혹 인스턴스 레이어가 만들어졌다 하더라도 인터폴레이션이 비정상으로 작동하는 글자도 있다.

문제 있는 글자를 알아내기 위해 폰트창에서 글자를 하나하나 클릭하면서 Layers & Mastes 패널에 #Instance가 있는지를 살펴보는 것은 비효율적이다. 인스턴스가 생성되지 않은 글자를 쉽게 파악하는 방법을 알아보자.

1 인터폴레이션을 위한 정보 설정이 완료된 상태에서 작업한다. 이 작업을 위해서는 Variations 패널이 나타나게 한 상태여야 한다. 또 Light와 Bold 마스터일 때 ❶Light 마스터가 선택된 상태에서 작업한다. 그래야 앞으로 수행할 작업과정에서 굵기 차이가 명확하게 대비되어 문제 있는 글자를 알아보기 쉽다. Layers & Masters 패널을 살펴서 ❷인스턴스 레이어가 잘 생성된 글자를 클릭한다. 예제에서는 '갠' 글자의 인스턴스 레이어가 생성되어 있어 '갠'을 클릭했다.

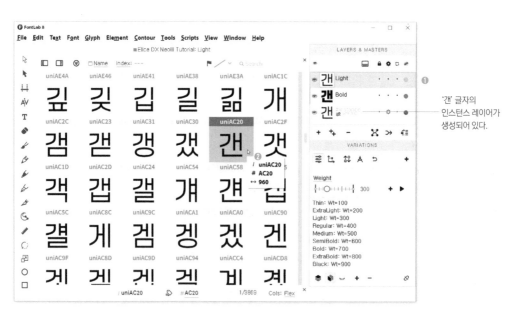

'갠' 글자의
인스턴스 레이어가
생성되어 있다.

❷Variations 패널에서 ❶Variations list 단추 ☷를 클릭하여 인스턴스 목록이 나타나게 한 후 제일 두꺼운 인스턴스 항목인 ❷Black: Wt=900을 클릭한다. 아직 화면에는 아무 변화가 없다.

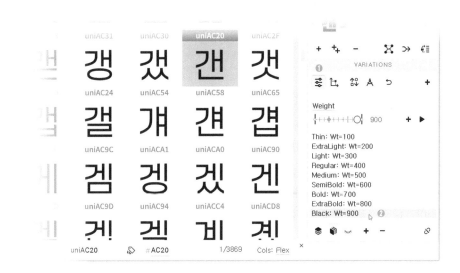

❸Layers & Masters 패널에서 특수 레이어인 ❶#instance를 클릭한다. 그러면 폰트창에 있는 글자들이 Wt 900에 해당하는 굵은 글자들로 바뀐다. Wt 900 인스턴스 두께의 미리보기 화면이 되는 것이다. 인스턴스 레이어가 만들어지지 않은 글자들은 Light 굵기에 해당하는 상태로 그대로 있고, 인스턴스 레이어가 만들어지기는 했지만 문제 있는 글자들은 깨져서 나타난다. 말썽을 일으키는 글자들을 선택해 파란색 등으로 색깔 Flag를 입혀주고 하나하나 수정해 나간다.

글립 셀에
색깔 칠하기
☞ 31쪽

Light 두께로 나타난
글자들은 인스턴스
레이어가 생성되지
않은 것이다.

인스턴스 레이어가
만들어지긴 했으나
문제가 있는
글자이다.

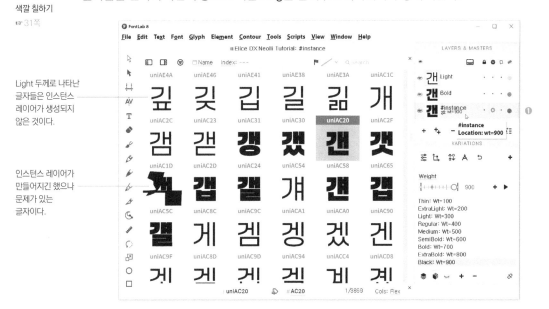

폰트랩적인 똑같다 구현하기(Master Compatibility)

폰트랩은 두 개 이상의 마스터에서 인터폴레이션 작업을 할 때 특정 글자 조각이나 노드에 대해 '너는 이곳으로 연결되라' 하고 지정하는 기능이 없다. 그저 폰트랩이 요구하는 조건에 맞기만 하면 인스턴스 레이어가 자동으로 생성되는 방식이다. 따라서 우리가 할 수 있는 것은 폰트랩이 인스턴스 레이어를 생성하기 위한 조건을 만들어주는 것이다.

인스턴스 레이어 생성에 문제가 있는 글자들은 무엇 때문에 그러는지를 빨리 파악하는 것이 중요하다. 그래야만 해당 문제를 집중적으로 수정할 수 있기 때문이다.

폰트랩 인스턴스 레이어 생성의 핵심은,

❶ Element 패널에서 나타나는 글자 조각(컨투어)의 층 순서
❷ 글자 조각의 노드수
❸ 글자 조각이 묶여진 방식(하나로 합쳐진 단일 조각인지,
　단순 개별 조각으로 존재하는지, 그룹으로 묶여있는지,
　결합으로 묶여 있는지 여부)

충족되지 않으면
인스턴스 레이어가
생성되지 않는다.

❹ Start Point와 Contour Direction의 동일성

인스턴스 레이어가 생성되지만
인터폴레이션 비정상 작동

이다. 위의 ❶, ❷, ❸에 직면하면 인스턴스 레이어가 아예 생성되지 않으며, ❶, ❷, ❸을 해결했다 하더라도 ❹의 동일성이 없으면 인스턴스 레이어가 일단 생성되나 인터폴레이션이 정상으로 작동하지 않고 글자가 깨져서 나타난다.

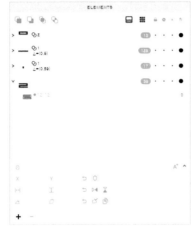

우리는 글자 조각의 형태를 보고 같은 것끼리 연결되겠지 생각하지만 폰트랩은 거기에 관심이 없다. 오직 Element 패널에 나타난 층의 순서에 따라 조각들을 대응시킨다.

Element 패널에는 해당 글립을 이루고 있는 글자 조각과 요소들이 순서대로 나타나는데 이 순서가 층이다. 편의상 제일 위부터 아래로 1층, 2층으로 부르기로 하자.

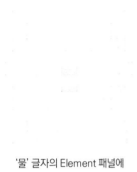

'물' 글자의 Element 패널에 보이는 층 순서. ㅁ, ㅡ, ㅣ, ㄹ 순서로 층을 이루고 있다.

인스턴스 레이어가 생성되려면 동일한 글자 조각에 대해 두 마스터 사이의 층 순서가 똑같아야 한다. Light 마스터가 ㅁ, ㅡ, ㅣ, ㄹ 순서면 Bold 마스터도 동일하게 ㅁ, ㅡ, ㅣ, ㄹ 순서여야 한다. 만약 Bold 마스터가 ㅡ, ㅁ, ㅣ, ㄹ 순서이면 폰트랩은 ㅁ과 ㅡ를 연결해 보여준다. 게다가 연결되는 조각끼리 형태, 노드수가 맞지 않으므로 폰트랩은 '물'에 대한 인스턴스 레이어를 생성하지 않는다.

두 마스터의 층 순서가 달라서 ㅁ이 ㅡ에 연결되어 있는 모습

Bold 마스터의 Element 패널에서 ㅁ을 드래그하여 제일 위쪽으로 옮겨주면 비로소 연결이 완성되면서 인스턴스 레이어가 자동 생성된다.

폰트랩의 Matchmaker 창에서 Shift키를 누른 채 Match masters 단추를 누르면 유사한 것끼리 알아서 일치시켜 각 층의 연결이 올바르게 설정된다. 그러나 어떤 글자는 이렇게 해도 층 순서가 맞지 않을 수도 있다. 이때는 Element 패널에서 층을 드래그 앤 드롭하여 수동으로 층 순서를 맞춰주어야 한다.

글자 조각이 유사해 층 순서를 맞추지 못한 사례

'말'과 같이 글자 조각의 모양이 현저히 다를 경우 Element 패널에 나타난 모양을 보면서 층 순서가 맞지 않았음을 쉽게 알 수 있다. 그런데 =, …, :, ÷와 같은 기호와 응, 믐과 같은 글자는 위 아래에 있는 글자 조각이 비슷해서 어떤 것이 초성에 사용된 자음인지 쉽게 파악하기 힘들다. 그래서 위/아래 위치가 꼬인 경우가 많이 발생한다.

이렇게 X자 형태로 연결되면 인터폴레이션이 진행됨에 따라 가운데로 모였다가 위아래로 벌어지는 형태가 나타난다.

Element 패널에서 글자 조각을 클릭하면 글립편집창에 그에 해당하는 것이 하이라이트되어 나타난다. 이것을 보고 어디에 사용된 글자 조각인지 쉽게 판단할 수 있다. 예제에서는 Element 패널에서 제일 위에 있는 동그라미를 클릭했더니 받침으로 사용된 ㅇ이 하이라이트되어 나타난 모습이다. View 메뉴에서 Measurements – Coordinates가 선택된 상태라면 좌표값을 알려주는 숫자까지 나타나므로 더 확실히 알 수 있다.

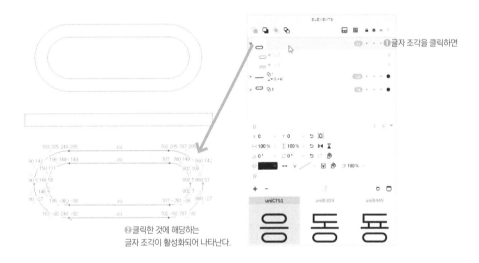

❶글자 조각을 클릭하면

❷클릭한 것에 해당하는
글자 조각이 활성화되어 나타난다.

Flatten된 상태이더라도 층의 순서는 동일해야 한다

Flatten은 개별 층으로 존재하는 글자 조각을 하나의 층으로 합쳐주는 기능이다. Flatten되어 하나의 층으로 합쳐진 상태이더라도 개별 조각들의 순서가 존재하는데 이때에도 인터폴레이션을 수행하려면 두 개의 마스터 사이에 순서가 동일해야 한다.

Flatten
☞ 426쪽

2 글자 조각의 노드수가 동일해야 한다

사각형은 꼭지점에 4개의 노드만 존재하므로 가로 세로에 이상한 노드가 추가되어 있지 않으면 노드수 불일치 현상이 거의 없다. 원형 또한 서로 비슷한 형태이기 때문에 큰 문제를 일으키지 않는다.

시옷/지읒/치읓/쌍시옷/쌍지읒

마스터 동일성에 문제를 일으키는 대표적인 자음이다. 이들은 모두 곡선형의 삐침과 내림을 가지고 있다. 삐침과 내림이 서로 만나기도 하고, 직선과 곡선이 만나기도 한다. 이 과정에서 서로 다른 마스터에 있는 자음끼리 노드수가 일치되지 않는 경우가 많이 발생한다.

시옷/지읒/치읓/쌍시옷/쌍지읒을 가지고 있는 글자에 인스턴스 레이어가 생성되지 않으면 가장 먼저 이들의 노드수가 일치되는지부터 살펴보아야 한다. 심하면 노드수가 일치되었더라도 뭔가 내부적인 문제로 인해 인스턴스 레이어가 생성되지 않을 수도 있다. Matchmaker 창에서 불필요한 성분을 제거해주는 Clean up all masters 단추 ◢ 를 눌러줘야만 인스턴스 레이어가 만들어지기도 한다.

Matchmaker
☞ 322쪽

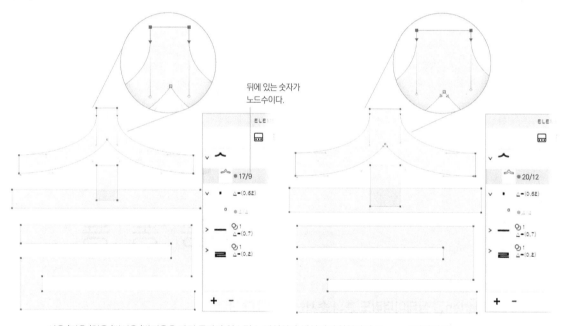

뒤에 있는 숫자가
노드수이다.

시옷/지읒/치읓/쌍시옷/쌍지읒을 가진 글자가 인스턴스 레이어가 생성되지 않았다면 Element 패널에서
노드수부터 비교해보아야 한다. 솔의 초성 ㅅ에서 Light는 9개의 노드를 가진 반면 Bold는 12개의 노드를 가지고 있다.
Bold의 ㅅ에 붙은 2개의 노드를 제거해 노드수를 맞춰준다.

시옷/지읒/치읓/쌍시옷/쌍지읒이 문제를 일으키는 가장 큰 원인을 폰트랩이 제공하는 경우도 있다. Matchamker 창에서 Match masters 단추 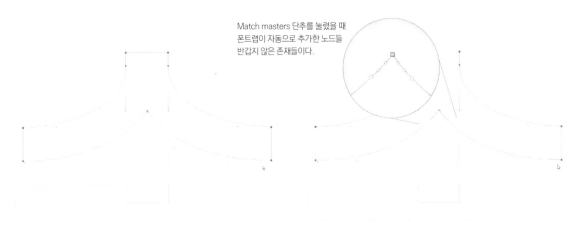를 누르면 폰트랩이 시옷/지읒/치읓/쌍시옷/쌍지읒에 이상한 노드들을 추가해버리는 경우가 있다. 자기 딴에는 노드 추가를 통해 두 마스터를 일치시키려고 하는 모양인데 이것이 오히려 글자 조각을 지저분하게 만들고 노드수 불일치를 초래한다. 심하게 표현해서 폰트랩의 노드 자동 추가 기능으로 문제가 해결된 적이 단 한 번도 없다.

Match masters 단추를 눌렀을 때
폰트랩이 자동으로 추가한 노드들
반갑지 않은 존재들이다.

원래 왼쪽과 같이 그려진 ㅅ을 폰트랩이 Match master를 수행하는 과정에서 오른쪽과 같이 수많은 노드를 추가해놓았다.
Light는 그대로인데 Bold에 노드를 추가해놓으니 마스터 동일성이 깨져 인스턴스 레이어가 만들어지지 않는다.

Element 패널에서
앞에 보이는 숫자(17)는
핸들수이며
뒤에 보이는 숫자(9)가
노드수이다.
노드수가 중요하다.

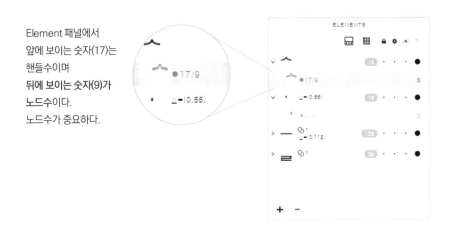

▓3 글자 조각이 묶여진 방식도 동일해야 한다

두 마스터에 존재하는 글자 조각이 개별 조각으로 존재하는지, 그룹으로 묶여있는지, 결합으로 묶여 있는지 여부도 동일해야 한다. 예를 들어 '량'에서 모음 'ㅑ'가 ㅣ, ㅡ, ㅡ라는 세 개의 조각으로 구성되어 있을 때, Light에서는 ㅡ, ㅡ가 개별 조각으로 존재하는 반면 Bold에서는 결합으로 묶인 개체로 존재하면 인스턴스 레이어가 생성되지 않는다.

다음 예제의 '량'의 경우 Matchmaker 창에서 살펴보면 연결이 잘 설정되어 있는 것으로 보이지만 인스턴스 레이어가 자동생성되지 않아 인터폴레이션이 작동하지 않고 있는 모습이다.

인터폴레이션이 작동하지 않고 있다.

량량량량량량량

Element 패널을 살펴본 결과 Light는 ㅑ의 바깥 곁줄기인 =가 개별 조각으로 위 아래에 배치되어 있는 반면 Bold에서는 '결합으로 묶여진 개체'로 만들어져 있었다. '결합으로 묶여진 개체'는 Element 패널에서 같은 층에 나타난다.

결합으로 묶기
☞ 77쪽

Light 마스터의 ㅑ 바깥 곁줄기 두 개를 결합된 개체로 묶어주고 Element 패널에서 층 순서를 맞춰준다. 자동으로 인스턴스 레이어가 생성되면서 인터폴레이션이 정상 작동하기 시작한다.

인터폴레이션이 ——
작동하여 두께별
변화를 보여준다.

량량량량량량량량

4 시작점 위치와 패스 방향도 동일해야 한다

시작점 위치와
패스 방향
☞ 396쪽

폰트랩에서 사용되는 모든 글자 조각(Outline, Path, Contour)은 **시작점 위치**(Start Point)와 **패스 방향** (Contour Direction)을 가지고 있다. 폰트랩에서는 네모 조각(■)의 경우 왼쪽 하단이 시작점 위치, 패스 방향은 반시계 방향으로 설정되는 것이 일반적이다. 그런데 작업할 때 조각을 자르고 이어붙이는 과정에서 시작점 위치와 패스 방향이 이곳저곳으로 설정될 수 있다.

시작점 위치와 패스 방향은 한 벌의 폰트를 만들 때는 크게 중요하지 않다. 예를 들어 Light 굵기를 가지는 글자 한 벌만 만든다면 시작점이 어디에 설정되어 있든, 패스 방향이 시계방향이든 반시계방향이든 큰 문제가 되지 않는다. 그러나 Light와 Bold를 이용해 인터폴레이션으로 중간 굵기의 글자를 만들어내려면 두 마스터의 대응하는 글자 조각은 시작점 위치와 패스 방향이 똑같아야 한다.

시작점 위치와 패스 방향. 청색으로 표시된 곳이 시작점 위치이며, 검은색 화살표로 표시된 것이 패스 방향이다.

시작점 위치가 다름에 따른 인터폴레이션 고장

폰트랩의 인스턴스 레이어는 ❶글자 조각의 층 순서, ❷노드의 개수와 구조, ❸글자 조각이 묶여진 방식, ❹시작점 위치와 패스 방향이라는 네 개의 요소가 동일해야 한다. 앞의 세 개는 동일하나 시작점 위치가 다를 경우 다음과 같은 현상이 나타날 수 있다.

ㅁ이
소용돌이치듯
돌고 있다.

❶다른 부분은 이상이 없는데 '멀'의 ㅁ이 소용돌이 치듯이 회전하고 있다. View – Contours – Contour Direction을 선택하여 패스 방향을 보여주는 작은 화살표가 나타나도록 해준다. 이어서 Light와 Bold의 시작점과 패스 방향을 살펴보자.

　Light의 ㅁ은 왼쪽 하단 노드가 시작점으로, 패스 방향은 반시계방향으로 설정되어 있는 것에 비해 Bold는 패스 방향은 같으나 시작점이 오른쪽 하단 노드에 설정되어 있다.

❷Bold의 ㅁ 왼쪽 하단 노드를 선택하고 마우스 오른쪽 버튼을 누르고 이어서 나타나는 빠른메뉴에서 Set Start Point를 선택한다.

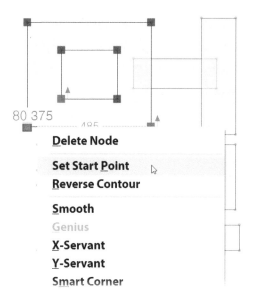

❸왼쪽 하단을 시작점으로 설정하면 소용돌이 치던 ㅁ이 정상 작동한다. 앞으로 소용돌이를 만나면 '시작점과 패스 방향을 먼저 살펴본다'로 기억해둔다.

시작점을 맞춰준
결과 인터폴레이션이
정상으로 작동한다.

멀멀멀멀멀멀멀

참고 시작점을 다시 지정할 경우 모든 글자 조각에서 '왼쪽 하단'을 표준으로 삼아 시작점을 설정하자. 폰트랩에서 Relocate startpoints 명령을 실행하면 왼쪽 하단에 시작점을 설정하는 형태로 동작하기 때문이다. 시작점을 이곳저곳으로 설정하면 뭄을 고쳤을 때 뭉이 소용돌이치고, 뭉을 손보면 뭄이 소용돌이치는 현상을 만날 수도 있다. 바둑용어를 빌리자면 '**시작점=좌하귀**'로 정리해두자.

패스 방향이 다름에 따른 인터폴레이션 고장

다음 그림과 같이 인스턴스 레이어가 생성되어 인터폴레이션이 작동하지만 모양이 이상하게 흐트러지는 경우는 시작점과 패스 방향이 주요 원인이다. 즉시 시작점 위치와 패스 방향을 살펴보도록 하자.

받침 ㄱ뿐만
아니라
글자 전체가
흔들리고 있다.

■1 다른 곳은 이상 없으나 Light의 ㄱ은 시작점 좌하단, 패스 방향이 반시계방향인데 비해 Bold의 ㄱ은 시작점 좌하단, 패스 방향이 시계방향으로 설정되어 있다. 폰트랩은 Set contour direction을 수행하면 반시계방향을 표준으로 설정하므로 Bold의 패스 방향을 바꿔보자(TTF와 OTF의 패스 방향에 대한 설명은 이 책 396쪽을 참고하라).

2 Bold에서 ㄱ의 좌하단 노드를 선택하고 마우스 오른쪽 버튼을 눌러 빠른메뉴를 호출한 후 Reverse Contour를 선택한다. Reverse Contour는 패스 방향을 바꿔주는 명령이다. 이제 인터폴레이션이 정상 작동한다.

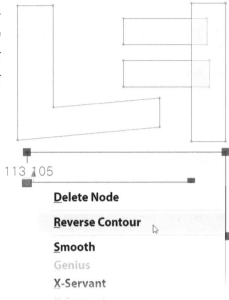

받침 ㄱ의 패스 방향을 맞춘 결과 글자 전체의 인터폴레이션이 정상으로 작동한다.

녁녁녁녁녁녁녁녁녁녁

참고 폰트랩은 인터폴레이션에 필요한 글자 조각을 대응시킬 때 **시작점에서 출발하여 패스 방향을 따라 나타나는 노드를 순서대로 연결**한다. 따라서 노드의 개수가 다르면 아예 연결을 거부하는 것이며, 노드의 개수가 같더라도 시작점과 패스 방향이 다르면 이상한 형태로 연결되는 것이다.

글자 조각 사이의 연결을 수행하는 Matchmaker

폰트랩의 Matchmaker는 마스터의 글자 조각과 노드가 어떻게 연결되는지 시각적으로 보여주고, 세그먼트 정리, 시작점 위치 설정, 패스 방향 설정을 통해 마스터의 동일성을 만들어주는 역할을 한다. 그 결과 인스턴스 레이어가 생성되고 이상하게 작동하던 인터폴레이션이 바로잡히기도 한다. Matchmaker 도구의 아이콘 ◉ 이 두 개의 하트 형태인 것은 마스터 사이의 연결관계를 좋게 만들어준다는 의미이다.

Matchmaker는 Element 패널에 있는 글자 조각들의 층 순서에 맞게 색상을 표시하면서 연결관계를 보여준다. 예를 들어 Light 마스터의 1층에 있는 조각과 Bold 마스터의 1층에 있는 조각을 파란색으로, 2층에 있는 조각은 고동색으로 보여주는 방식이다.

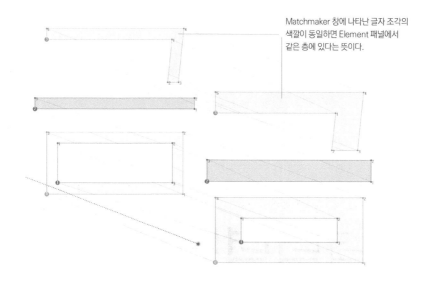

Matchmaker 창에 나타난 글자 조각의 색깔이 동일하면 Element 패널에서 같은 층에 있다는 뜻이다.

폰트랩 도움말에는 Matchmaker 창에서 올가미로 노드를 선택하여 마스터를 수동으로 매치시킨다고 하는데 전혀 도움이 안되는 기능이다. 폰트랩은 '너는 이 글자 조각과 연결되어라' 하고 지정하는 기능이 없다. 글자 조각은 무조건 Element 패널에 나타난 층 순서끼리의 연결이다.

Matchmaker 창의 구성

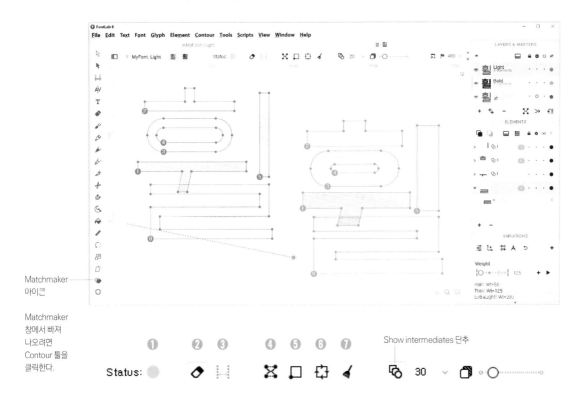

Matchmaker 아이콘

Matchmaker 창에서 빠져 나오려면 Contour 툴을 클릭한다.

❶Status_ ● 빨간색이면 마스터 동일성이 이루어지지 않았다는 뜻이다. ● 녹색이면 마스터 동일성이 OK라는 뜻이다.

❷Allow to cleanup segments_ 글자 조각을 연결하는 과정에서 노드를 추가하거나 삭제하는 것을 ON/OFF시킨다. 그런데 OFF시켜도 노드를 추가하는 이상한 동작을 한다.

❸Match masters width_ 두 마스터의 글자폭이 다를 경우 확장해서 보여주는 기능이다. 글립 자체를 변경하지는 않고 Match master 과정에서만 일치시켜 보여주는 것이라 생각하면 된다.

❹Match masters_ 두 마스터의 연결을 수행한다. 연결과정에서 Element 패널의 층 순서를 자동으로 일치시켜주기 때문에 편리하다. Shift를 누른 채 클릭하면 글자 조각의 순서를 재정렬하고, 시작점 위치를 다시 설정하고, 노드를 수정한다.

❺Relocate startpoints_ 현재 레이어 글자 조각의 시작점 위치를 재설정해준다. Shift를 누른 채 클릭하면 Visible로 설정되어 있는 모든 마스터의 시작점 위치를 재설정해준다.

❻Set PS contour direction_ 현재 마스터의 패스 방향을 PS 방향(반시계방향)으로 설정해준다. Shift키를 누른 채 클릭하면 Visible로 설정되어 있는 모든 마스터의 패스 방향을 PS 방향으로 재설정해준다.

TIP Visible로 설정된 상태란 Layers & Masters 패널에서 가시성 눈 아이콘👁이 ON되어 있는 것을 말한다.

❼Clean up all masters_ 모든 마스터를 대상으로 노드에 불필요한 요소가 있을 경우 정리해준다. 이들 단추 중 가장 빈번하게 사용되고 중요한 것은 **❹**, **❺**, **❻**, **❼**이다.

Matchmaker를 이용한 글자 조각 연결 방법

인스턴스 레이어를 생성하기 위한 글자 조각 연결은 폰트랩의 자동화 기능인 ❶Matchmaker 창에서 먼저 수행하고, ❷Matchmaker 창을 통해 해결되지 않을 경우 수작업을 통해 글자 조각의 노드 수 맞춤, 시작점과 패스방향 맞춤, Element 패널에서 글자 조각의 층 순서 맞춤을 수행해준다.

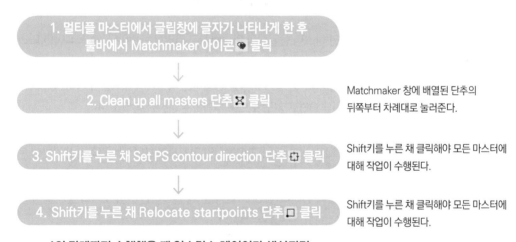

위의 과정에서 인스턴스 레이어가 생성되지 않거나, 글자 조각의 위치가 마음대로 바뀌어버리는 문제가 발생할 경우 Ctrl-Z을 눌러 작업취소를 하고 다음의 순서대로 다시 시도한다.

1. 멀티플 마스터에서 글립창에 글자가 나타나게 한 후 툴바에서 Matchmaker 아이콘 클릭

2. Clean up all masters 단추 클릭

Matchmaker 창에 배열된 단추의 뒤쪽부터 차례대로 눌러준다.

3. Shift키를 누른 채 Set PS contour direction 단추 클릭

Shift키를 누른 채 클릭해야 모든 마스터에 대해 작업이 수행된다.

4. Shift키를 누른 채 Relocate startpoints 단추 클릭

Shift키를 누른 채 클릭해야 모든 마스터에 대해 작업이 수행된다.

**4의 단계까지 수행했을 때 인스턴스 레이어가 생성되면
Match masters 단추는 누르지 않는다.**

위의 방법을 사용해도 인스턴스 레이어가 생성되지 않는 것은 글자 조각 사이의 동일성이 심각하게 확보되지 않은 상태이다. 이때는 먼저 Element 패널의 층 순서를 수작업으로 일치시킨다. 그래도 인스턴스 레이어가 생성되지 않으면 노드수, 시작점 위치, 패스 방향을 수작업으로 맞춰준다.

Matchmaker 과정에서 폰트랩의 아쉬운 미비

Match masters 단추 ✖를 눌렀을 때 폰트랩이 이상 동작을 일으키는 아쉬운 미비점이 있다. 바로 ㅅ, ㅈ, ㅊ과 같은 ❶곡선형 글자 조각에 대해 마음대로 노드를 추가하거나 ❷델타 필터를 사용한 글자 조각을 Apply Delta Filter 상태로 전환하거나 ❸개별 개체로 존재하는 유사한 조각의 위치를 자기 마음대로 이동시켜버리는 것이다. 개별 개체로 존재한다는 것은 Element 패널에서 서로 다른 층에 위치하고 있다는 뜻이다.

TIP Apply Delta
Filter 상태로
만들어버린 것에
대한 해결책
☞334쪽

글자 조각의 위치를 마음대로 옮겨버린다

층 순서 등을 맞춰주었을 때 인스턴스 레이어가 자동생성되면서 인터폴레이션이 올바르게 작동하면 Match masters 단추 ✖를 누르지 않고 그대로 놓아두기라도 하겠지만 어떤 때는 Match masters 단추 ✖를 눌러야만 인스턴스 레이어가 만들어지는 경우도 있으므로 그야말로 난감하다.

이러한 동작은 한글, 영문, 특수문자 가리지 않고 발생 가능성이 있는 거의 모든 요소에서 나타난다고 해도 과언이 아니다.

❶다음은 '맥' 글자의 인스턴스 연결작업이다. 오른쪽 Element 패널에는 맥의 ㅐ를 레퍼런스로 공유하는 글자들이 보인다. 또 Layers & Masters 패널을 보면 인스턴스 레이어가 생성되지 않은 상태이다. 인스턴스 레이어가 생성되지 않았으니 인터폴레이션도 작동하지 않는다.

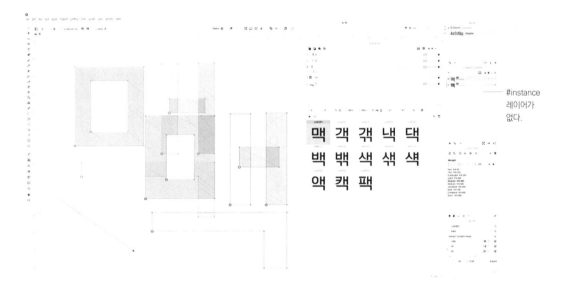

#instance
레이어가
없다.

❷Match masters 단추 ⊠를 누르는 순간 Light와 Bold에서 ㅐ의 안쪽 세로줄기가 바깥쪽 세로줄기 자리로 이동해버리면서 조각의 크기까지 자동으로 맞춰진다. 그 결과 글자의 구성이 깨졌다. 맥의 ㅐ와 레퍼런스로 연결된 다른 글자들도 영향을 받아 같이 깨졌다.

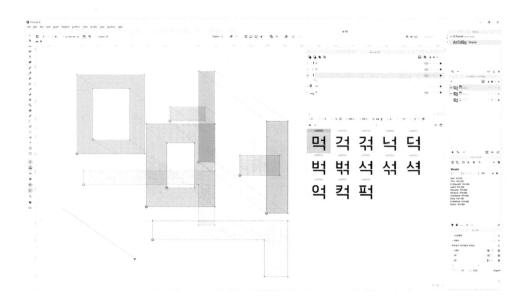

❸손상된 Light의 맥을 살펴보면 ㅐ 중 안쪽 세로줄기가 바깥쪽 세로줄기 자리로 이동하면서 줄기의 크기까지 변화되었다. 두 세로줄기의 높이가 다른 상태였는데 크기까지 바꿔버린 것이다.

이렇게 **자리를 이동해버리는 것은 ㅕ와 ㅑ의 곁줄기 두 개(=), ㅐ의 걸침 두 개(=), 묠과 묠의 짧은기둥(ㅣㅣ) 두 개와 같이 비슷한 크기, 비슷한 위치에 있는 것이다.** 심하면 '를'에서 위에 있는 ㄹ이 아래에 있는 ㄹ로 자리를 이동해버린다. Matchmaker 창에서 Match masters 단추 ⊠를 눌렀을 때 순간 이동하는 것을 눈치 채면 수정할 기회가 있는데 그렇지 않으면 위치 이동한 글자 조각이 레퍼런스로 연결되어 있는 개체일 경우 다른 글자에서도 위치가 이동해버리기 때문에 한 순간에 수많은 글자의 모양새가 흐트러지는 현상이 발생한다.

폰트랩 도움말에는 이러한 메모가 달려 있다.
Note. 매치메이커를 사용하여 이미 완전히 호환되는 마스터를 수동으로 매칭하려고 하면 매칭되지 않는 마스터가 발생할 수 있습니다. 이는 설계에 의한 것입니다. 매치메이커는 항상 현재 상태가 만족스럽지 않다고 가정하기 때문에 현재 상태를 변경합니다. 윤곽선이 양호한 경우 Matchmaker를 사용하지 마세요.[*]
이게 웬 면피성 발언이란 말인가.

* https://help.fontlab.com/fontlab/7/manual/Release-Notes-7264-3/#conditional-glyphs-rvrn-rules

Matchmaker의 '마음대로 위치이동'에 대처하는 방법

1. Matchmaker 창에서 Match masters 단추⊠를 누르지 않아도 인스턴스 레이어가 생성되도록 마스터 동일성을 만들어준다.

폰트랩의 마스터 동일성은 Element 패널의 층 순서, 글자 조각의 노드 수, 묶여진 방식, 시작점 위치와 패스 방향 일치이므로 이들을 일치시켜 인스턴스 레이어가 만들어지도록 하는데 중점을 둔다. **이렇게 하여 인스턴스 레이어가 생성되면 Matchmaker는 실행하지 않는다.**

꼭 Matchmaker 창에 들어가야 하는 경우라도 유사한 글자 조각이 있는 글립의 경우 Clean up all masters 단추◁, Set Contour Direction⟳, Relocate Startpoints 단추⊡ 를 눌렀을 때 인터폴레이션이 정상 작동하면 Match masters 단추⊠ 는 누르지 않는다.

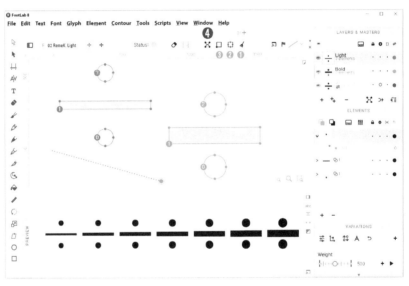

❶❷❸까지 눌렀을 때 인터폴레이션이 정상으로 작동하면 ❹의 Match masters 단추는 누르지 않는다.

2. 유사한 요소들을 '하나의 개체' 또는 '결합으로 묶인 개체'로 만든다.

결합으로 묶기
☞ 77쪽

개별적인
글자 조각으로
구성했을 때
Match masters
단추를 누르면
글자 조각의 위치가
마음대로 바뀌는
문제에 대처하는
방법
☞ 457쪽

ㅐ, ㅔ의 경우 ㅣ, ㅡ, ㅣ를 조합하지 말고 ㅐ라는 하나의 개체로 만들어 컴포넌트나 레퍼런스로 연결한다. 컴포넌트를 활용해 11,172자를 만드는 대다수의 폰트들은 하나의 개체로 ㅐ, ㅔ를 만드는 방법을 사용한다. 또는 ㅣ, ㅡ, ㅣ를 개별 조각으로 만들어 구성할 때는 '결합으로 묶인' 개체로 묶어 레퍼런스로 사용한다. 특히 개별 조각으로 만들었을 때 ㅕ/ㅑ/ㅒ의 곁줄기 두 개(=), ㅛ와 ㅠ의 짧은기둥 두 개(�)는 '결합으로 묶인' 개체로 묶어준다(ㅕ/ㅑ/ㅒ/ㅖ/ㅛ/ㅠ의 레퍼런스 구성방식 ☞ 141쪽).

한글 2,780자를 만들더라도 유사한 요소를 일일이 별개의 개체로 만드는 것은 많은 시간과 노력이 요구된다. 조금 욕심을 낸다면 ㅐ 하나만 하더라도 100여개 이상을 만들어야 하기 때문이다. 그러나 한 번 수고를 해 놓으면 폰트랩이 이상하게 동작하는 것에 신경쓰지 않아도 된다.

에러 없는 인터폴레이션을 위한 작업 방법

///

Font Info - Add Master - Copy 기능으로 새 마스터를 만들어 작업한다

인터폴레이션을 수행하려면 굵기가 다른 두 벌 이상의 폰트가 있어야 한다. Light를 완성한 후 Bold 를 만들 때 가장 좋은 방법은 폰트랩의 Font Info 창에서 마스터 복제 기능으로 새로운 마스터를 생성한 다음 새롭게 생성된 마스터의 글자들에 대해 굵기를 수정하는 것이다. Font 메뉴에서 Add Variation으로 Bold 마스터를 생성하는 방법을 사용해도 된다.

Bold에서 글자 조각이 Remove Overlap되지 않도록 관리한다

Bold를 만들 때는 글자가 두꺼워짐에 따라 글자 조각이 겹쳐지는 형태가 많이 나타난다. 글자 조각이 겹쳐지더라도 각각의 조각들이 하나로 합쳐지지 않도록 하여 Light와 같은 구조를 가지도록 한다. 예를 들어 Light에서 '뽐'은 ㅃ, ㅗ, ㅁ이 개별 글자 조각으로 된 반면 Bold에서는 ㅃ과 ㅗ의 짧은기둥이 합쳐져서 뽀, ㅁ 형태로 되어 있으면 마스터 동일성이 깨지게 된다.

Light에 비해 Bold는 글자 조각이 겹쳐지는 경우가 많다. 겹쳐지는 곳이 있더라도 Remove Overlap을 하지 말고 글자 조각이 겹쳐진 상태로 유지해야 마스터 동일성이 이루어진다.

곡선과 직선이 만나는 곳은 겹침 상태로 글자 조각을 구성한다

곡선과 직선이 만날 때 Light와 Bold 양쪽에서 글자 조각이 겹쳐진 모습으로 만드는 것이 인터폴레이션에 더 효과적이다. 대문자 R과 같은 경우 오른쪽으로 내려오는 직선형의 다리\와 P 형태의 곡선 부분이 겹쳐지도록 글자 조각을 구성하는 것이 좋다.

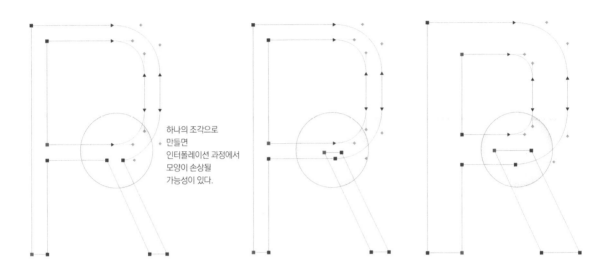

하나의 조각으로 만들면 인터폴레이션 과정에서 모양이 손상될 가능성이 있다.

한글에서 곡선과 직선이 만나는 대표적인 형태는 ㅈ, ㅊ이다. 이들을 하나의 단위로 구성할 수 있지만 직선과 곡선이 만나는 부분을 두 개의 조각으로 겹치도록 할 수도 있다. ㅊ의 경우에는 상단에 있는 꼭지까지 별도의 조각으로 만들어 가로줄기와 겹치게 할 수도 있다.

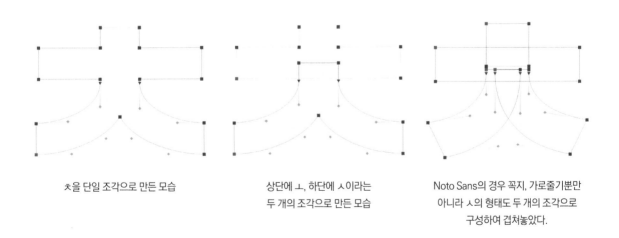

ㅊ을 단일 조각으로 만든 모습

상단에 ㅗ, 하단에 ㅅ이라는 두 개의 조각으로 만든 모습

Noto Sans의 경우 꼭지, 가로줄기뿐만 아니라 ㅅ의 형태도 두 개의 조각으로 구성하여 겹쳐놓았다.

글자 조각의 끝부분은 겹쳐지는 곳의 중앙에 위치하게 한다

두 개의 글자 조각을 겹쳐서 구성할 경우 끝부분은 겹쳐지는 곳의 중앙에 위치하게 한다. 가장자리에 끝부분이 위치할 경우 인터폴레이션 과정에서 위치가 틀어져 서로 겹쳐지지 않는 문제가 생길 수 있기 때문이다.

ㅗ의 짧은기둥이 ㄷ과 ㅡ의 가장자리에서 끝맺음되어 있다. 인터폴레이션 과정에서 ㅣ가 ㅡ와 만나지 않는 문제점이 생길 수 있다. 초성과 가로줄기의 중앙 위치에 있도록 끝맺음해야 인터폴레이션 과정에서 문제가 발생하지 않는다.

노드가 놓이는 위치의 비율을 비슷하게 한다

곡선으로 된 글자 조각은 Light와 Bold에서 노드가 놓이는 위치의 비율을 유사하게 설정한다. Light는 아래쪽으로 노드가 치우쳐 있고 Bold에서는 위쪽으로 치우쳐 있으면 인터폴레이션 과정에서 예쁜 모습이 나타나지 않는다.

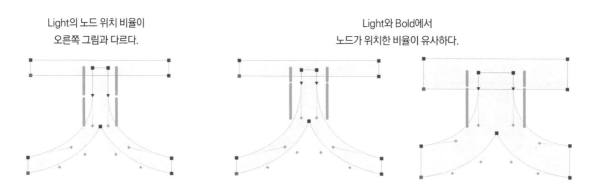

Light의 노드 위치 비율이 오른쪽 그림과 다르다.

Light와 Bold에서 노드가 위치한 비율이 유사하다.

과도한 상대위치 설정을 피한다

글자 조각 층의 구성도 잘 맞춰져 있고, 노드수, 시작점, 패스 방향도 일치하여 인스턴스 레이어가 생성되었다. Match Maker 창에서도 각 층의 대응관계가 완벽하다. 그런데 Preview 창에서는 '곱' 의 가로줄기(보)가 왜곡되어 나타난다.

가로줄기(보)가
이상작동하면서 글자 전체를
뒤덮고 있다.

원인은 Bold 마스터에서 곱에 사용된 가로줄기(보, ─)의 상대위치값이 과도하게 설정되어 있는 것이었다. Light와 Bold의 Element 패널을 살펴보자.

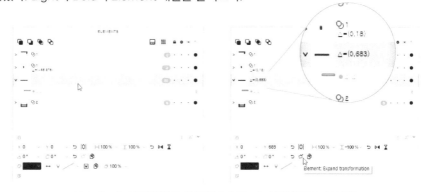

Light의 ─는 상대위치가 0, 0이지만 Bold의 ─는 상대위치가 0, 683이다.
왜 683이 되었는지 모르겠지만 상대위치가 683으로 되어 있는 것이 이상작동의 원인이었다.

Bold의 Element 패널에서 가로줄기(보, ─) 글자 조각을 클릭한 후 Element 패널 중간에 위치한 Element Expand transformation 단추 🖋를 클릭한다. 이 단추는 글자 조각의 상대위치를 새로운 기준인 0, 0으로 설정하는 기능이다. Element Expand transformation 단추 🖋를 클릭하는 순간 가로줄기의 상대위치값이 0, 0이 되면서 이상작동하던 인터폴레이션도 정상 작동한다.

잠긴 개체가 없도록 관리한다

Element 패널에서 글자 조각의 순서가 동일한데도, Matchmaker 창에서는 서로 다른 글자 조각으로 연결되는 경우가 있다. 이 때 인터폴레이션은 정상 작동하고 있다. Matchmaker 창에서 Match masters 단추 ⊠를 클릭했을 때 연결이 바로잡아지면서 대응하는 글자 조각끼리 연결이 설정되면 좋은데 그렇게 해도 연결이 바로잡히지 않는 경우가 있다.

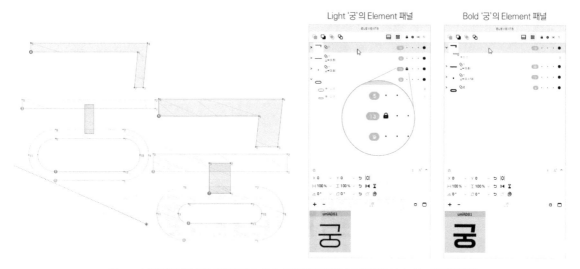

Light '궁'의 Element 패널 Bold '궁'의 Element 패널

Element 패널의 글자 층도 일치하고, 노드수 등도 문제가 없다. 그런데도 Light의 ㄱ을 비롯하여
다른 글자 조각들의 연결이 매끄럽지 못하다.

원인은 Light에서 보 아래에 있는 짧은 기둥(ㅣ)이 잠겨있기 때문이었다. Element 패널에서 짧은 기둥(ㅣ)의 자물쇠 아이콘을 클릭하여 잠긴 상태를 풀어주니 곧바로 연결이 정상으로 이루어졌다.

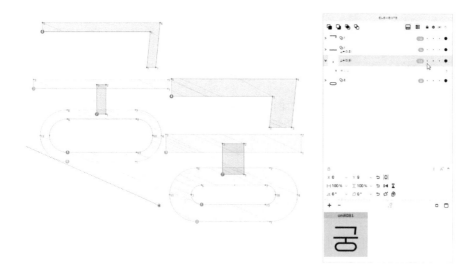

인터폴레이션 도중 꼬일 가능성이 있는 노드위치 구성을 피한다

인터폴레이션은 동일한 층에 있는 글자 조각의 점과 점을 연결하여 수행되므로 인터폴레이션 과정에서 꼬일 가능성이 있는 위치에 노드를 배치하는 것은 피해야 한다. 대표적인 예가 삼각형태로 노드를 배치하는 Loop Corner 기능이다. Light에서 Loop Corner로 구성했으면 Bold도 Loop Corner로 구성되어 있어야 한다. Light는 꼬여있고 Bold는 꼬여있지 않으면 중간이 흔들린다.

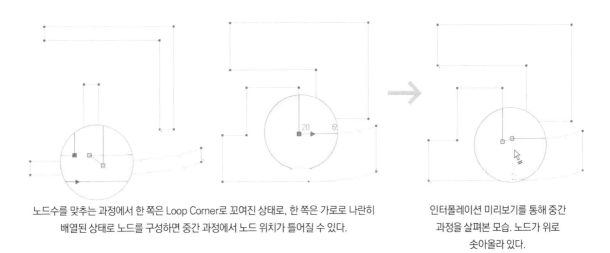

노드수를 맞추는 과정에서 한 쪽은 Loop Corner로 꼬여진 상태로, 한 쪽은 가로로 나란히 배열된 상태로 노드를 구성하면 중간 과정에서 노드 위치가 틀어질 수 있다.

인터폴레이션 미리보기를 통해 중간 과정을 살펴본 모습. 노드가 위로 솟아올라 있다.

Element 패널에 Empty 레이어가 없도록 관리한다

Element 패널에 Empty 레이어(아무런 내용이 없는 빈 레이어)가 있어도 폰트 한 벌을 만드는데는 지장이 없다. 그러나 멀티플 마스터로 구성해 인터폴레이션을 구현할 때는 어느 한 쪽에 Empty 레이어가 있으면 인스턴스 레이어가 만들어지지 않는다. Element 패널에서 Empty 레이어를 선택하고 아래쪽에 위치한 Remove element 단추를 눌러 삭제해준다.

　여러 글자에 Empty 레이어가 있을 경우에는 Tools 메뉴에서 Actions – Contour – Remove empty elements를 사용해 한 번에 삭제할 수 있다.

두 번 붙여넣기 되지 않도록 주의한다

폰트를 만들 때 모니터만 바라보면서 수많은 글자 조각을 다루다보면 은근히 졸리는 경우가 많다. 졸면서 작업하다보면 Ctrl-V나 Ctrl-Shift-V로 붙여넣기 작업을 할 때 무심코 단축키가 두 번 눌러져 동일한 글자 조각 두 개가 겹쳐지는 경우가 있다.

같은 글자 조각이 동일한 위치에 겹쳐 있으면 폰트랩은 **약간 진한 회색으로 표시**해주기는 하나 글자 만들기 과정에서 눈에 잘 띄지 않는다. 이렇게 만들어진 글자는 층끼리의 대응이 성립되지 않으므로 인스턴스 레이어가 만들어지지 않는다.

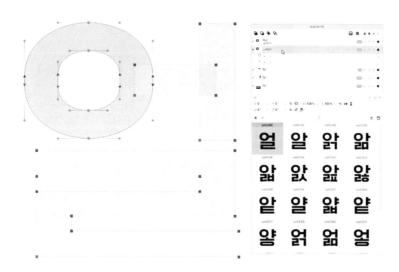

델타 필터를 사용한 글자 조각이 있을 경우 Match masters 단추를 이용하지 않는다

델타 필터를 사용한 글자 조각이 있을 때 Matchmaker 창에서 Match masters 단추❌를 누르면 폰트랩은 델타 필터가 적용 완료된 상태(Apply Delta Filter 명령을 수행한 상태)로 만들어 버린다. **Apply Delta Filter 명령은 델타 필터로 변형한 형태로 확정되지만, 이 과정에서 평범한 글자 조각으로 전환되면서 레퍼런스 연결까지 해제된다.** Match masters 단추❌를 눌러준 글자에서만 레퍼런스 연결이 해제되며, 레퍼런스로 연결된 다른 글자는 델타 필터 설정 상태와 레퍼런스가 그대로 유지된다.

폰트를 만드는 과정에서 레퍼런스 연결이 유지된 상태로 작업하는 것이 좋으므로 델타 필터를 사용한 글자 조각이 있는 글립은 마스터를 연결할 때 Match masters 단추❌를 누르는 방법을 사용하지 말고 ❶글자 조각의 층 순서, ❷노드의 개수와 구조, ❸글자 조각이 묶여진 방식, ❹시작점 위치와 패스 방향이라는 네 개의 요소를 수작업으로 맞춰준다.

델타 필터
☞ 62쪽

Apply Delta Filter
명령 ☞ 67쪽

인스턴스 레이어 생성을 위한 수정의 다양한 예

두 개 이상의 마스터로 작업할 때 특별한 문제가 없을 경우 인스턴스 레이어가 자동 생성된다. 그런데 모든 글자들이 이러면 얼마나 좋겠는가. 인스턴스 레이어 생성에 문제가 되는 다양한 상황이 존재하는데 각 사례별로 증상과 해결책을 알아보도록 하자.

글자 조각의 패스 선택 후 Matchmaker 실행으로 연결점 찾기

'모', '고'와 같은 글자들은 노드수가 적고 노드의 위치도 간단하여 연결지점에 오류가 있더라도 어느 부분을 수정해야 할지 판단하기 쉽다. 이에 비해 특수문자 등은 그림의 형태가 복잡하고 노드수가 많아 서로 대응되는 위치를 판단하기가 쉽지 않다.

예를 들어 손가락 모양☞ 특수문자의 경우 노드수가 복잡한데, 굵기 조절을 위해 Actions – Change Weight를 통해 굵기를 변화시키면 노드의 개수와 특성을 유지한 채 굵기만 변화되는 것이 아니라 **폰트랩이 임의로 수많은 노드를 생성하면서 굵기를 변화시킨다**. 따라서 인스턴스 레이어가 생성되지 않음은 당연하다. 새롭게 생성한 글립에서 불필요한 노드를 최대한 정리한다 해도 워낙 노드수가 많아 어느 부분 때문에 인스턴스 레이어가 생성되지 않는지 파악하기가 쉽지 않다.

폰트랩은 **패스를 먼저 선택한 다음 Matchmaker 단추****를 누르면 선택한 패스를 굵은 선으로 하이라이트해서 보여주는 기능**을 제공한다. 이것을 이용해 각 조각들을 하나씩 점검하면서 불필요한 노드 삭제, 필요한 노드 추가 등으로 노드의 대응관계를 정리할 수 있다. 단, 선택한 패스를 굵게 보이게 하려면 Matchmaker 창에서 **Show intermediates 단추의 선택이 해제**되어 있어야 한다.

1 이 작업을 하기 전에 인스턴스 레이어 생성의 가장 기본인 Element 패널의 두 마스터간 층 순서가 일치되었는지 점검한다. 폰트랩의 마스터 연결은 무조건 층끼리의 대응이기 때문이다. 제일 바깥쪽 패스부터 작업해보자. 먼저 두 마스터에서 제일 바깥쪽 패스의 시작점과 패스 방향을 일치시킨다(시작점과 패스 방향이 잘 정리되어 있다면 이 부분은 건너뛰어도 된다).

2 Contour 툴을 선택하고 '일부분 선택으로 개체 전체 선택' 기능인 Drag-Alt 누름으로 **❶** 제일 바깥쪽 패스가 빨간색으로 나타나도록 선택한 다음 **❷** Matchmaker 단추를 누른다.

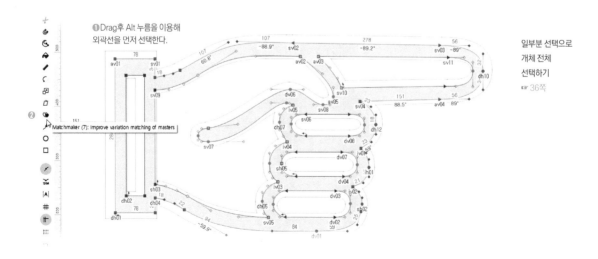

일부분 선택으로
개체 전체
선택하기
☞ 36쪽

❸Matchmaker 창이 뜨면서 선택한 패스를 굵게 하이라이트해서 보여준다(상단에서 Show Intermediates 단추의 선택이 해제되어 있어야 한다). 또 선택한 패스의 연결선은 다른 부분의 연결선에 비해 조금 더 굵게 보여주고, 선택한 부분의 노드 순서를 1, 2, 3과 같이 표시해준다. 숫자를 따라가면서 연결이 잘못된 지점과 원인을 파악한다. 예제의 경우 15번이 잘못되었다. Light 마스터의 15번은 소지의 중간에 있는데 비해 Bold 마스터의 15번은 소지와 약지 사이에 있다. Contour 툴을 눌러 편집 창으로 되돌아가 Light의 노드를 삭제할 것인지, Bold에 노드를 추가해줄 것인지 판단한다. 예제에서는 Light의 노드를 삭제했다.

선택한 패스를 굵고 진한 색으로
표시해주고, 노드 순서를 알려주는 숫자가
나타나 노드를 비교하기 쉽다.

❹지금과 같은 방법을 사용해 노드를 하나하나 정리해준다. 복잡한 글립에 대해 반드시 인스턴스를 생성해야 하는 과제가 있다면 이 방법이 최선이다. 다음 그림은 시작점과 패스 방향 일치, 패스를 먼저 선택한 후 Matchmaker 실행, 번호를 비교해가면서 잘못된 연결 수정을 통해 연결을 완료한 모습이다. 인스턴스 레이어도 자동으로 생성되고 인터폴레이션도 정상 작동한다.

섞임모임꼴에서 중성의 위치가 문제를 일으키는 사례

ㅘ, ㅟ 같은 복합모음을 사용해 글자가 조합되는 것을 섞임모임꼴이라고 한다. 섞임모임꼴에서 왼쪽에 위치한 모음 ㅗ, ㅜ의 위치 때문에 인스턴스 레이어가 만들어지지 않는 경우가 있다. 특히 ㅗ의 튀어나온 줄기인 짧은기둥의 세로위치가 많은 문제를 일으킨다.

글자 조각을 이동시킨 후 인터폴레이션 정상 작동을 살핀다

인스턴스 레이어 자동생성을 위한 4대 요소를 모두 점검해 일치시켰는데도 인스턴스 레이어가 생성되지 않는 경우가 있다. Matchmaker를 실행해보면 각 글자 조각끼리 아름답게 연결되어 있다. 연결이 이렇게 아름다운데도 인스턴스 레이어가 생성되지 않다니 어찌된 일인가?

연결은 잘 설정된
것으로 나타나지만
인터폴레이션이
동작하지 않고 있다.

풧풧풧풧풧풧풧

■Matchmaker 창에서 Clean up, Contour direction, Relocate startpoint, Match masters 단추를 누를수록 층 순서가 흐트러지면서 오히려 연결 상태가 더 혼란스럽게 변한다. 게다가 Match masters 단추❈를 몇 번 눌렀더니 폰트랩이 글자 조각에 이상한 노드를 잔뜩 추가해놓았다. 오히려 더 엉망으로 만들어버린 것이다.

> 폰트랩 Preview 기능의 만족도가 떨어진다. 간혹 인터폴레이션은 정상인데 Preview 창에서는 이상 작동하는 것으로 나타나는 경우도 있다. 문제가 곧바로 수정되지 않는 글자는 Preview 창만 바라보지 말고 343쪽의 방법으로 인스턴스 미리보기를 통해 검토해보도록 하자.

Match masters 단추를 몇 번 눌렀더니
폰트랩이 글자 조각에 이상한 노드를
잔뜩 추가해놓았다

❷이럴 때는 의심되는 글자 조각을 Element 툴로 선택하고 위치를 글자 밖으로 이동시킨 후 **마우스 왼쪽 버튼에서 손을 뗀다.** 이동시킬 때는 수평이나 수직 방향보다는 원래 있던 위치에 비해 완전히 어긋나도록 45도 방향으로 이동시킨다. 이동시켰을 때 인스턴스 레이어가 생성되지 않으면 Ctrl-Z을 하여 원래 자리로 되돌려놓는다.

❶ 글자 조각을 대각선 방향으로 이동시킨 후
마우스에서 손을 떼고

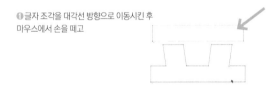

❷ Element 패널에서 인스턴스 레이어가 생성되고
Preview 창에서 인터폴레이션이
작동하는지 살펴본다.

ㅍ을 이동시켰는데 인터폴레이션이 작동하지 않는다. Ctrl-Z하여 원래 위치로 되돌려놓는다.

마스터 동일성에 문제가 없다면 언젠가는 인스턴스 레이어가 생성된다

❸글자 조각을 움직였을 때 인스턴스 레이어가 생성되면서 인터폴레이션이 작동하는 것이 보이면 해당 글자 조각이 원인이다. 이 예제에서는 ㅜ를 움직였을 때 인스턴스 레이어가 생성되면서 인터폴레이션이 작동하기 시작했다. ㅜ이 원인임을 알았으므로 Ctrl-Z하여 원래 위치로 되돌려놓는다.

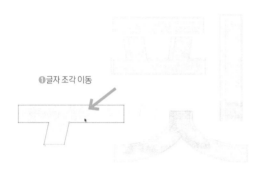

❶글자 조각 이동

❷인터폴레이션이 동작한다.

❹뭔지 모르겠지만 ㅜ 글자 조각의 위치로 인해 인스턴스 레이어가 생성되지 않은 것이다. ㅜ를 왼쪽이나 오른쪽으로 이동시킬 수는 없으므로(그러면 사이드베어링값이 손상되므로), 위아래로 이동시켜본다. Element 툴로 선택하고 화살표키를 한 번 누르고 3초간 기다려준다(인스턴스 레이어가 생성되는 상태일 때는 폰트랩이 위치이동에 따른 계산을 하는데 좀 느리다. 화살표키 한 번 누르고 3초 대기해야 한다). 예제에서는 아래로 두 번 이동했더니 인스턴스 레이어가 만들어지면서 인터폴레이션이 정상작동하기 시작했다. 2 유닛 이동은 견딜만 하다. 이제 됐다.

섞임모임꼴 형태에서 ㅗ의 짧은기둥 위치가 문제를 일으키는 경우

'묌'과 '뫔' 형태의 글자에서 인스턴스 레이어 생성에 문제가 있을 때 ㅗ의 짧은기둥인 ㅣ의 위치가 원인일 수 있다. ㅗ를 ㅣ와 ㅡ 두 개를 결합하여 ㅗ를 만들었을 때 해당하며, ㅗ 자체를 하나의 요소로 만들었다면 해당되지 않는다.

인터폴레이션이
동작하지 않고 있다.

묌묌묌묌묌묌묌

ㅗ를 ㅣ와 ㅡ로 구성하여 '묌'을 만든 경우이다. Element 패널의 층 순서, 시작점 위치와 패스 방향 등 모든 것이
잘 정리된 상태인데도 인스턴스 레이어가 만들어지지 않고 있다.

❶ 앞에서 소개한 '핏'의 예제처럼 Bold에서 Element 툴로 짧은기둥(ㅣ)를 선택해 왼쪽 45도 방향
으로 크게 이동시키고 마우스 버튼에서 손을 뗀다. 인스턴스 레이어가 생성되면서 인터폴레이션이
작동하는 것을 볼 수 있다. 짧은기둥(ㅣ)의 위치가 원인이었음을 알았으므로 Ctrl-Z하여 원래 위치
로 되돌린다.

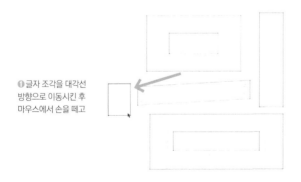

❶ 글자 조각을 대각선
방향으로 이동시킨 후
마우스에서 손을 떼고

❷ 인터폴레이션이 작동하는지 살펴보았더니
인터폴레이션이 작동하기 시작한다.
짧은기둥이 문제의 원인이었다.

믬묌 묌묌믬묌믬

❷Element 툴로 짧은기둥(ㅣ)을 선택해 아래로 조금씩 이동시킨다. 그러면 어느 순간에 인스턴스 레이어가 생성되면서 인터폴레이션이 정상으로 작동한다. 이 예제에서는 Bold의 짧은기둥(ㅣ)을 아래쪽으로 15 유닛 이동시켰을 때 인스턴스 레이어가 만들어지면서 인터폴레이션이 작동하기 시작했다.

인터폴레이션이
정상 작동한다.

Match masters 단추를 클릭하면 글자 조각 층이 마음대로 뒤섞일 때

Matchmaker 화면에서 Match masters 단추❌를 누르면 Element 패널에 보이는 글자 조각의 층이 동일한 형태끼리 대응되도록 자동으로 정렬된다. 그런데 어떤 글자들은 Match masters 단추❌를 누르면 오히려 잘 정렬되어 있는 상태가 갑자기 꼬여버리거나, 꼬여 있던 상태가 다른 형태로 꼬이는 모습을 보인다. 이것은 방법이 없다. **인스턴스 레이어가 생성된 상태라면 굳이 Match masters 단추❌를 누르지 않아도 되니 그대로 놓아두자.**

모든 게 정상인 것 같은데 인스턴스 레이어가 생성되지 않을 때

Element 패널에서 층 순서를 맞추고, 심지어 각 노드의 숫자도 대조하는 등 어떤 수정작업을 해도 인스턴스 레이어가 만들어지지 않는 경우가 있다. 3회 정도 시도한 후 인스턴스 레이어가 만들어지지 않으면 해당 글립을 빨간색 등으로 Flag를 설정한 후 다른 작업으로 넘어간다.

　생성되지 않는 인스턴스 레이어 만드느라 에너지 낭비할 필요 없다. 신기하게도 이렇게 그냥 넘긴 글자들은 다음 날 Match masters 단추❌ 하나만 누르는 것으로 인스턴스 레이어가 자동생성된다. 정말이다.

인터폴레이션 중간 과정의 수정 – 폰트리스 마스터

인터폴레이션 과정을 검토하는 방법

■ 멀티플 마스터를 구성하고 인터폴레이션 정보가 설정된 상태에서 인스턴스 레이어까지 생성되었다면 인터폴레이션 과정에 있는 글자의 두께와 위치를 미리보기로 살펴볼 수 있다. 인터폴레이션이 잘 작동하고 있는 글자(예컨대 '맘') ❶ '맘'을 더블클릭하여 글립편집창으로 불러들인다. 이어서 Layers & Masters 패널에서 제일 하단의 ❷ #instance를 클릭한다.

❷ Variations 패널에서 ❶ Thin, Extra Light, Regular, Medium 등을 눌러가면서 글자의 두께는 적정한지, 가로획과 세로획의 두께 배분이 적정한지 검토한다. ❷ 인스턴스 미리보기에 나타난 글자를 클릭하면 좌표값, 두께 등의 정보를 볼 수 있다(View 메뉴에서 Measurement-Coordinates와 Quick Measurement가 ON 되어 있어야 한다).

TIP 인스턴스 미리보기에 나타나는 내용을 수정하거나 위치를 이동시키거나 삭제할 수는 없다. 가상의 미리보기 화면이기 때문이다.

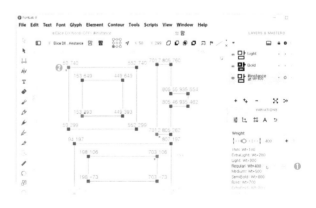

이상 현상이 있는 인터폴레이션의 수정

인터폴레이션 미리보기를 통해 중간 변화과정 중 '콜'의 ㅗ에서 짧은기둥(ㅣ)에 문제가 있음을 발견했다고 하자. 일단 두 원본 마스터에서 적당한 수정을 통해 중간과정에 문제가 나타나지 않도록 할 수 있다. 그런데 이것으로 해결되지 않으면 새로운 마스터를 만들어야 한다. 인터폴레이션은 마스터 사이에서 이루어지는 중간변화이기 때문이다.

인터폴레이션 과정에 있는 글자 안에 들어가서 고치면 될 거 아닌가 하겠지만 그건 불가능하다. 말 그대로 Preview라서 인터폴레이션 미리보기는 사용자가 수정할 수 없다. 단순히 글자의 모양, 두께, 글자 조각이 위치한 곳 등을 살펴'볼 수만' 있다.

마스터를 새롭게 생성한다는 것은 새로운 굵기를 가진 폰트 파일을 만드는 셈이어서 불편하다. 이 때 사용할 수 있는 것이 중간 레이어이다. 중간 레이어는 Intermediate Layer, Brace Layer 등으로 불리는데 폰트랩은 이를 '폰트리스 마스터(Fontless Master)'라고 부르고 있다. 다음은 중간 레이어의 필요성을 설명해주는 대표적인 그림이다.

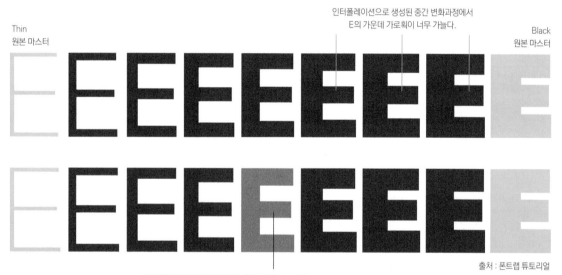

Thin
원본 마스터

인터폴레이션으로 생성된 중간 변화과정에서
E의 가운데 가로획이 너무 가늘다.

Black
원본 마스터

출처 : 폰트랩 튜토리얼

중간 레이어를 사용하여 인터폴레이션 진행과정에 있는 글자의 굵기를 수정함으로써
전체 과정의 가로획 두께를 수정했다.

Thin과 Black(Heavy)으로 인터폴레이션을 수행하는 과정인데, 변화 과정을 살펴보면 중간에 있는 E의 가운데 가로획이 너무 가늘다. 이를 두껍게 보완해야 하는데 Thin과 Black에서는 손볼 수 있는 여지가 없다. 이때 중간 정도에 있는 변화과정을 별도의 레이어로 등록하고 알맞게 고쳐 좌우에 영향을 끼치도록 할 수 있다. 이렇게 **인터폴레이션 중간 과정을 수정하는데 사용하는 하나의 글립을 폰트리스 마스터**(중간 레이어, 글립 레이어)라고 한다.

폰트리스 마스터 이용 방법

1 Light(wt=200)와 Bold(wt=800)를 사용해 인터폴레이션을 진행하고 있는 상황이라고 가정한다. 인스턴스 미리보기를 통해 검토한 결과 wt 700에 해당하는 굵기에서 ❶ '콜'의 짧은기둥이 너무 위쪽으로 붙어 이를 20 유닛 정도 더 내려줘야 하는 상황이다(ㅋ에 붙으려면 겹치든지, 떨어지려면 확실히 떨어져야 하는데 어중간한 상태이다). 중간 레이어를 이용해 수정해보도록 하자. Variations 패널에서 수정 대상인 ❷ Bold: wt 700을 선택하고 오른쪽 상단에서 ❸ Add glyph master 버튼 **+** 을 클릭한다.

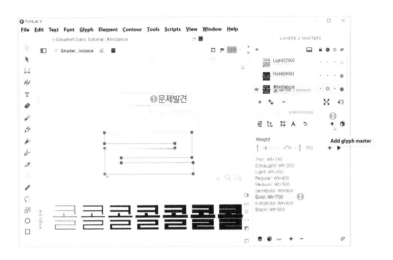

2 Add Glyph Master 창이 나타나면 **:wt=숫자**라는 구문을 사용하여 두께에 관련된 값을 지정해야 하는데, 현재 wt 700을 수정할 것이기 때문에 자동으로 입력되어 있는 ❶ :wt=700을 그대로 사용한다. 만약 650에 해당하는 두께를 등록하고 싶으면 :wt=650이라고 입력하면 된다. 아래쪽에 있는 범위 항목은 현재 글자만 의미하는 ❷ Current glyph only를 선택하고 OK 버튼을 누른다.

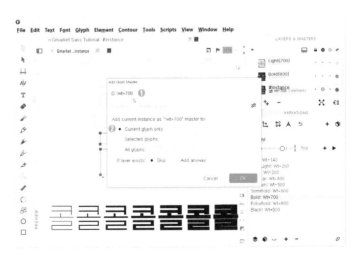

❸인스턴스 미리보기에 나타난 글자 모양이 **❶**:wt=700이라는 이름으로 Layers & Master 패널에 등록된다. 별도의 레이어로 등록되었으므로 이제 수정할 수 있다.

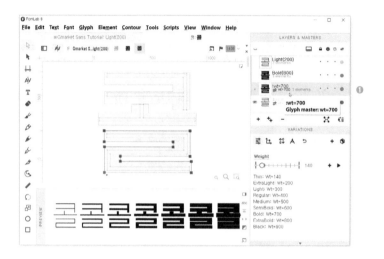

❹Layers & Masters 패널에서 **❶**:wt=700을 클릭하고, 글립 편집창에서 짧은기둥을 **❷**20 유닛 내려준다. 이제부터 700 두께는 인터폴레이션이 만들어낸 것이 아니라 :wt=700 레이어의 내용이 적용된다. 또한 :wt=700은 원본 마스터가 사용되기 전까지 왼쪽과 오른쪽의 인터폴레이션에 모두 영향을 끼쳐 이들 내용도 변경된다. 이처럼 **폰트리스 마스터**(중간 레이어)**는 양쪽에 모두 영향을 끼치게 동작한다.**

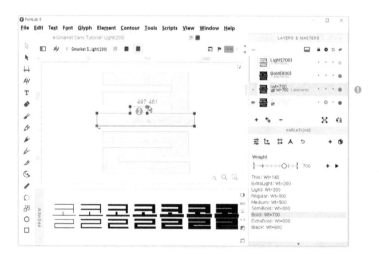

인터폴레이션 중간 과정의 수정 – 조건부 글립 대체

폰트랩은 인터폴레이션 과정에서 특정한 조건을 만족하면 원본 글립 대신 다른 글립이 나타나도록 대체할 수 있는 조건부 글립 대체(Conditional glyphs substitution) 기능을 제공한다.

조건부 글립 대체의 동작 방식

축(axis)
☞ 298쪽

조건부 글립 대체는 인터폴레이션 과정에서 굵기, 너비 등 폰트랩의 축(Axis)을 기준으로 사용자가 지정한 특정한 조건을 만족하면 미리 준비해둔 글립으로 원본 글립을 대체하는 기능이다. 예를 들어 굵기(Weight)에 관련하여 다음과 같이 동작한다.

형태로 된 생긴 글자가 인터폴레이션 과정에서 예를 들어 굵기값이 700 이상이면 형태의 글자로 대체된다.

인터폴레이션 과정에서 조건부 글립 대체 기능을 사용하려면 두 개의 마스터에서 모두 기본 글립(default glyph)과 대체에 사용할 조건부 글립(conditional glyph)이 있어야 한다. 멀티플 마스터를 구현했다면 기본 글립은 이미 마련된 것이므로 기본 글립을 복제한 후 이를 수정하여 조건부 글립을 만들어주면 된다.

기본 글립과 조건부 글립의 연결

글립을 대체하려면 두 글립 사이에 '내가 널 대체할께'라는 연결관계가 있어야 한다. 기본 글립과 대체에 사용하는 조건부 글립의 연결은 글립 이름 중 접미사 앞부분이 같으면 자동으로 수행된다(글립 이름이 mom-ko.alt일 때 .alt를 접미사라고 한다). 앞부분이 다를 경우 조건을 입력할 때 기본 글립의 이름을 입력해주면 된다. 글립 이름을 지정할 때는 Friendly 이름체계나 유니코드 이름체계 모두 가능하다. 접미사는 .alt이든 .ss01이든 관계 없다.

Friendly 이름체계
유니코드 이름체계
☞ 26쪽

이름체계	기본 글립 이름	대체에 사용할 조건부 글립 이름
Friendly 이름체계일 때	dollar	dollar.alt
유니코드 이름체계일 때	uni0024	uni0024.alt
접미사 앞부분이 다를 때	uni0024	태그에서 uni0024~ 처럼 입력

기본 글립: 글립 이름이 dollar 조건부 글립: 글립 이름이 dollar.alt

연결을 위한 별도의 설정이 없어도 글립 이름의 접미사 앞부분이 같으면 두 글립이 자동으로 연결된다.

예를 들어 기본 글립의 이름이 **dollar**이고 대체에 사용할 조건부 글립의 이름이 **dollar**.alt이거나 **dollar**.ss01일 때 조건부 글립에서 '조건부 글립 대체 구문'을 입력하면 자동으로 두 글립이 연결된다. 한편 기본 글립은 유니코드가 부여되어 있지만 대체에 사용할 조건부 글립은 유니코드가 없다. 컴포넌트용 글립처럼 폰트랩 내부적으로 사용되는 용도이다.

조건식 지정

조건부 글립의 글립창에 있는 Tag 항목에 조건식을 입력한다. 조건식은 폰트랩의 축(Axis)에 해당하는 것을 모두 사용할 수 있다. 폰트랩은 굵기, 너비, 이탤릭 등 11개의 축을 사용할 수 있으므로 11개의 조건을 단독으로 또는 복합적으로 설정할 수 있다. 축의 이름은 마스터 및 인스턴스 위치에 표

시되는 축 코드와 동일하다. 굵기(Weight)일 경우 ~wt이며, 너비(Width)일 경우 ~wd이다.

조건식은 ~문자를 앞에 붙여서 축 코드와 숫자로 된 부등식을 사용한다. 다만 <는 같다(=)의 뜻을 함께 가진다. 따라서 ~wt>300은 굵기 300 이상을 의미한다. 축을 여러 개 사용할 때는 &로 연결한다.

굵기가 300 이하일 때 동작하라	~wt<300
굵기가 500 이상일 때 동작하라	~wt>500
굵기가 300 이상 500 이하인 구간에서 동작하라	~300<wt<500
굵기는 800 이상이면서 너비는 100 이하일 때 동작하라	~wt>800&wd<100

조건부 글립 대체 예제

달러 문자에 대해 굵기가 700 이상일 때 $ 대신 $형태가 나타나도록 지정해보자. 조건부 글립 대체는 인터폴레이션 과정에서 일어나는 동작이므로 $와 $ 모두 인터폴레이션이 정상 작동하고 있는 상태여야 한다.

❶멀티플 마스터와 인터폴레이션을 위한 설정(축, 마스터 굵기값, 인스턴스 지정, 글립의 인스턴스 레이어 생성)이 모두 완료된 파일에서 작업한다. 폰트창에서 $ 글립을 선택한 후 Glyph 메뉴에서 Duplicate Glyph을 실행한다. Duplicate Glyph 창이 나타나면 ❶접미사로 .alt, New glyphs에서는 ❷ independent를 선택해 단순 글자 조각으로 복제되도록 한다(멀티플 마스터에서 복제했으므로 Light와 Bold 마스터에서 모두 복제가 수행된다).

글립을 복제할 때
복제되는 방식 설정
☞ 28쪽

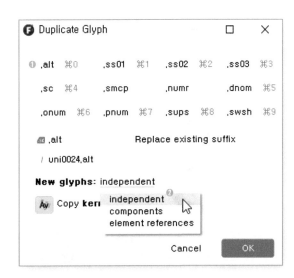

TIP 폰트창에서 글립을
복제하면 새롭게 생성된
글립은 제일 끝에 위치하게 된다.
**원본 글립 바로 오른쪽에
복제한 글립이 나타나게 하려면**
폰트창의 상단에 있는 Font filter type을
Encoding, Sorting을 Name으로
설정한다.

TIP 글립 복제 상자에
보이는 sups, onum,
pnum 등의 접미사는
오픈타입 피처 기능에
대응되는 이름이다.
오픈타입 피처 기능을
사용하지 않을 때는
자유롭게 사용해도
되지만, 후일을 위해
.alt를 주로 사용하자.

❷복제된 dollar.alt를 글립편집창으로 불러들여 **Light와 Bold 마스터 모두**에서 모양을 $로 고치고 인터폴레이션이 정상 작동하도록 손본다. 굵기값이 700 이상일 때 동작하게 할 것이므로 dollar.alt 글립의 글립창(단축키 Ctrl-I)에서 하단에 있는 Tag 상자에 ~wt>700 이라고 입력한다. 이로써 조건부 글립 대체 지정이 완료되었다.

TIP 조건식은
조건부 글립에서
입력한다.

TIP 글립창의
제일 아래는
메모 상자이며,
그 위가 Tag 상자이다.

Preview 창에서 확인하기

조건부 글립 대체가 정상 작동하는지 확인하려면 Preview 창을 이용해야 한다. **폰트창에서 반드시 기본 글립인 $를 선택**한 뒤 Window 메뉴에서 Panels – Preview를 선택해 미리보기 창이 나타나게 한다. 미리보기 창의 오른쪽 메뉴 아이콘에서 Echo text를 ON하고, Preview Instance도 ON 한다.

Variation 패널의 Weight 슬라이드바를 좌우로 이동해보면 조건으로 지정해준 700 이상의 두께가 되었을 때 $가 $ 모양으로 대체되어 나타난다.

한글에서 조건부 글립 대체 이용하기

한글에서 조건부 글립 대체는 뭠형과 뭠형에서 형태변화를 꾀할 때 이용할 수 있다. '뭘'처럼 중성 ㅜ의 오른쪽에 ㅓ의 곁줄기가 위치하는 형태가 있고, '뭘'처럼 초성의 오른쪽에 곁줄기가 위치한 형태가 있다. '뭘'처럼 ㅜ의 오른쪽에 곁줄기가 올 경우 Bold로 두꺼워지면 곁줄기를 넣어줄 공간이 협소해진다. 이 형태를 계속 유지하기 위해서는 ㅜ의 가로획도 위로 올려주고, 곁줄기의 두께도 줄여주어야 한다. '뭘'형태는 이러한 현상이 덜하다. 획의 두께가 얇은 SemiBold까지는 '뭘' 형태를 사용하고, Bold부터는 '뭘' 형태를 사용하고자 할 때 조건부 글립 대체를 이용하면 좋다.

뭘 뭘 뭘 뭘 뭘 뭘 뭘

~wt>700 구문을 사용해 굵기값 700 이상부터는 '뭘' 형태의 글립이 '뭘'을 대체하도록 설정한 '뭘'의 변화 모습.
다만, 뭘 글립의 Preview 창에서 위의 형태와 같이 인터폴레이션 과정이 보여지는 것은 아니며, 뭘은 뭘대로, 뭘은 뭘대로 따로 나타난다.
위 그림은 대체되는 동작을 시각적으로 나타내기 위해 두 변화과정 중 필요한 부분을 합성한 것이다. TTF나 OTF로 내보내면 지정해준
wt 700 이상에 해당하는 굵기에서는 뭘 형태로 된 글자가 나타난다.

참고 조건부 글립 대체를 이용한다고 Light는 뭘 형태로, Bold는 뭘 형태로 만들면 안 된다. 마스터 동일성이 깨지면 인터폴레이션이 동작하지 않으며, 마스터 동일성을 맞춰주더라도 글자 모양이 다르므로 중간 변화과정이 망가진다. Light와 Bold 모두에서 뭘 형태를 만들고, 또 Light와 Bold 모두에서 이를 복제하여 별도로 뭘 형태의 글립을 더 만든 후 조건부 글립 대체를 지정해야 한다.

조건부 글립 대체를 폰트리스 마스터 효과로 활용

조건부 글립 대체와 폰트리스 마스터는 모두 인터폴레이션의 중간 과정을 수정하거나 변형하는데 사용된다. 그런데 **폰트리스 마스터는 글립 하나에 대해 중간과정을 수정하면 좌우 방향의 모든 인터폴레이션에 영향을 끼친다.** 특정 구간 사이 또는 특정 구간 이상이나 이하 과정에만 영향을 끼치도록 할 수는 없다.

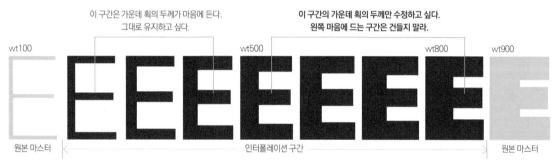

인터폴레이션 과정 수정사항의 적용 범위 시나리오

1 인터폴레이션 과정의 수정사항이 위의 그림과 같은 형태로 적용되도록 할 때 조건부 글립 대체를 이용할 수 있다.

원본 마스터인 wt100(Thin)과 wt900(Black)에서 E 글자를 완성하여 인터폴레이션이 정상 작동하는 것을 확인한 후 Glyph 메뉴에서 Duplicate Glyph를 실행해 E를 복제한다. 예제에서는 ❶.alt와 ❷independent 로 복제하였다. 멀티플 마스터에서 복제하였으므로 Thin과 Black 마스터에서 모두 복제가 수행된다.

참고 복제한 E.alt 글립은 폰트창의 제일 아래쪽에 위치한다. Font filter type을 Index로 설정한 후 452쪽의 방법을 사용해 E.alt를 끌어와 E 옆에 위치하게 하면 좋다.

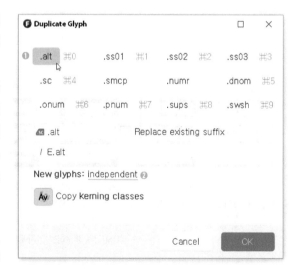

인터폴레이션
과정을 검토하는
방법
☞ 343쪽

❷ E.alt 글립의 Thin과 Black 모두 중앙의 획 두께를 크게 조정한다. 인터폴레이션 미리보기를 참고하면서 wt500에서 wt800 사이의 두께가 적정해지도록 Thin과 Black의 굵기를 수정한다. E.alt 글립에서 너무 급격하게 두께가 변하면 wt400과 wt500 사이의 균형이 맞지 않을 수 있으므로 전체 균형을 고려하여 두께를 변화시킨다. 글립편집창에 E와 E.alt를 동시에 띄워놓고 두께변화를 비교하면서 작업한다(E.alt를 더블클릭해 글립편집창에 나타나게 한 후 Text바에서 /E.alt 앞에 E를 입력하면 된다).

원본 E 글립의 인터폴레이션 과정에서
wt 700에서 가운데 획의 두께

E.alt 글립의 인터폴레이션 과정에서
wt 700에서 가운데 획의 두께

참고 E와 E.alt 글립의 모양이 동일하여 Preview 과정에서 제대로 대체되고 있는지 쉽게 알아볼 수 없다면 E.alt 글립의 Thin과 Black에서 E 위쪽으로 길게 세로막대를 그려준다. Preview 과정에서 500, 600, 700, 800을 선택했을 때 막대가 나타나면 글립 대체가 잘 진행되고 있다는 뜻이다. 결과가 좋으면 막대를 삭제한다. ☞454쪽

❸ 이로써 E 글립과 E.alt 글립이 완성되었다. 접미사 앞부분이 동일하므로 조건부 글립 대체 태그를 사용할 때 자동으로 두 글립이 연결된다. wt500과 wt800 사이에서 글립 대체가 수행되도록 설정해보자. E.alt 글립의 글립창에서 Tag 상자에 **~500<wt<800**이라고 입력한다.

❹ 폰트창에서 E 글립을 선택한 후 350쪽의 Preview 창에서 확인하기 방법을 이용해 wt500에서 wt800 사이의 E 변화과정을 살피면서 원하는 형태대로 적용되는지 검토한다.

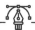

인스턴스를 마스터로 등록해 수정하기

///

미리보기를 통해 인터폴레이션 진행 과정에 있는 글자들을 살펴보았을 때 수정해야 할 글자들의 수가 적다면 폰트리스 마스터로 보완해주면 된다. 대다수의 글자를 수정해야 하는 상황이면 인터폴레이션 진행과정에 있는 특정한 두께의 모든 글자를 별도의 마스터로 등록하여 수정하는 것이 좋다.

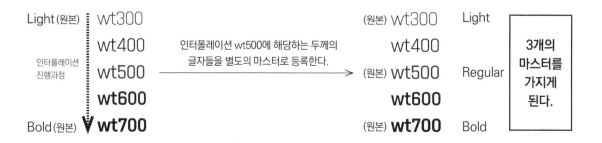

그런데 위의 그림과 같이 인터폴레이션이 진행될 때는 wt500을 수정하기 위해 인스턴스를 마스터로 등록하는 경우는 거의 없다. wt500의 인터폴레이션이 좋지 않다면 폰트 설계 자체가 잘못된 것이기 때문이다.

인스턴스를 마스터로 등록해 수정하는 대상은 대부분 인터폴레이션의 바깥쪽인 엑스트라폴레이션으로 형성되는 두께이다. 엑스트라폴레이션에 해당하는 두께는 글자 조각의 두께가 너무 얇거나, 두껍거나, 글자가 뭉개지거나, 글자 조각의 가로세로 두께비가 적정하지 않거나 하는 문제가 생긴다. 따라서 해당 두께를 정식으로 만들고 싶을 때는 인스턴스를 마스터로 등록해 수정해야 한다.

Black에 해당하는 인스턴스를 마스터로 등록하는 것은 엑스트라폴레이션으로 생성된 글자의 두께나 모양을 올바르게 수정한다는 목적 외에 두꺼운 굵기에서 특정 글자 조각의 인터폴레이션 진행 방향을 변경하려 할 때에도 도움이 된다.

인터폴레이션은 두 마스터 사이의 두께, 크기, 위치 등이 각각 동일한 방향으로 변화하는 형태로 진행되기 때문에 인터폴레이션 과정 중 특정 글자 조각의 변화 방향을 임의로 변경할 수는 없다. 다음의 예를 보자.

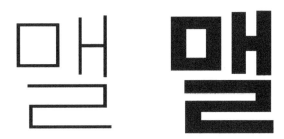

Light와 Bold 두 개로 인터폴레이션을 진행할 때

굵기가 두꺼워짐에 따라 검은색 글자 조각의 변화 방향은 위의 그림과 같이 정해진다.
따라서 Bold에서 Black(Heavy)으로 진행될 때는 ㅁ의 오른쪽 끝이 그대로 자리를 지키고 있거나
반대쪽인 왼쪽 방향으로 변하도록 인터폴레이션을 설정할 수는 없다.

왜 변화방향을 바꾸려고 하는가?

Light와 Bold를 사용해 인터폴레이션 수행하면 '맬' 형태의 경우 초성 ㅁ과 중성 ㅐ가 모두 안쪽방향으로 변화하는 형태가 된다. 이때 글자의 두께가 ExtraBold, Black(Heavy)으로 굵어지면 ㅁ과 ㅐ 사이의 간격이 지나치게 좁아진다. 이를 해결하기 위해 ExtraBold와 Black(Heavy) 단계에서는 ㅐ의 왼쪽 변화폭을 줄이고, ㅁ의 오른쪽은 제자리를 지키면서 굵기만 변화하거나, 오히려 왼쪽으로 당겨지면서 굵기가 변화하는 형태로 설계하는 경우가 있다.

Bold 단계에는 적정했던 ㅁ과 ㅐ의 공간

엑스트라폴레이션으로 형성된 Black(Heavy)에서는 ㅁ과 ㅐ의 공간이 너무 작을 수 있다. 일정한 방향으로 글자 조각이 변화하기 때문이다.

엑스트라폴레이션에 해당하는 인스턴스를 마스터로 등록해 수정하면 글자 조각의 두께와 형태를 적정하게 손봐주면서 특정한 글자 조각의 진행방향도 변경할 수 있는 기회가 된다.

초성과 중성의 너비가 안쪽 방향으로 일정하게 변화하는 인터폴레이션 형태

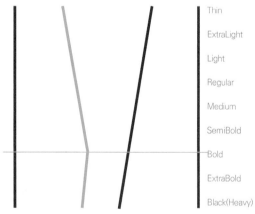

초성과 중성의 너비가 Bold 단계까지는 일정한 방향으로 커지고 ExtraBold와 Black(Heavy) 단계에서는 초성의 오른쪽 끝이 제자리를 지키거나 오히려 조금씩 줄어드는 인터폴레이션 형태.
맬, 왰, 뭴과 같이 ㅐ, ㅔ 형태의 복합모음이 있는 글자에서 많이 나타난다.

Thin

Bold

Thin부터
Black까지
ㅁ과 ㅣ가
안쪽으로
확장되는
모습

Bold

ExtraBold

Black

Thin

Bold

Black

Thin부터
Bold까지는
ㅁ과 ㅐ가
안쪽으로
확장되다가
Bold부터
Black 사이는
초성 ㅁ의
오른쪽 끝이
왼쪽으로
변화되는
모습

Bold

ExtraBold

Black

변화방향의 변경은 Y축에도 적용할 수 있다

Bold에서 Black으로 진행될 때 인터폴레이션 변화 방향을 변경하려는 의도는 상하 방향, 즉 글자의 Y축 위치에도 적용할 수 있다. 대표적인 예가 '관쏼촭'에서 짧은기둥이 초성과 만나지 않고 끝맺음 되는 경우이다. 초성은 아래쪽으로 계속 확장되려 하는데 짧은기둥마저 위쪽으로 확장되려고 하면 Black 두께에서는 둘 사이의 거리가 너무 좁아지게 된다. 이때 Black에 해당하는 인스턴스를 마스터로 등록하여 짧은기둥의 끝맺음 위치를 Bold보다 낮게 설정하면 짧은기둥이 Light에서 Bold까지는 제자리를 지키거나 약간씩 상승하다가 Bold에서 Black 단계는 하강하는 형태를 만들 수 있다.

Light에서 Bold 단계는
짧은기둥의 위치가 조금씩 상승한다.

Bold에서 Black 단계는
짧은기둥의 위치가 조금씩 하강한다.

짧은기둥의 끝맺음 위치가 계속 상승하는
인터폴레이션 형태

Bold에서 Black 단계는 짧은기둥의 끝맺음 위치가
하강하는 인터폴레이션 형태

인스턴스를 마스터로 등록하기

엘리스 DX 널리체의 Light와 Bold 마스터를 이용해 299쪽과 같이 Thin=100, "Extra Light"=200, Light=300, (Regular)=400, Medium=500, "Semi Bold"=600, Bold=700, "Extra Bold"=800, Black=900이라는 축으로 인터폴레이션을 진행할 때 wt900에 해당하는 엑스트라폴레이션을 마스터로 등록해보자.

❶Variations 패널에서 ❶Variations list 단추 ☰ 를 클릭한 후 인스턴스 목록에서 ❷Black: Wt=900을 선택하고 ❸Weight 상자가 900으로 설정된 것을 확인한 후 ❹Add current instance as font master 단추 ◉ 를 누른다.

> Weight 상자의 숫자가 900으로 설정된 것을 반드시 확인해야 한다.

❷Generate Instance 상자가 나타나면 Add as Master를 선택한다.

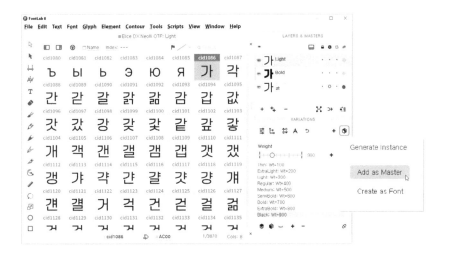

❸ 검은색 진행상자가 나타나면서 Wt=900 인스턴스를 Black이라는 마스터로 등록하는 작업이 이루어진다. 마스터 등록작업이 완료되면 Layers & Masters 패널에 ❶Black이라는 마스터가 등록된 것을 볼 수 있다.

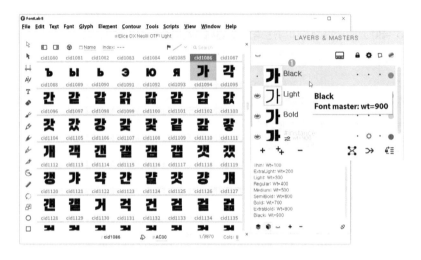

변화방향의 설정

변화방향 설정은 간단하다. 글자 조각의 X축 끝위치를 Bold와 동일한 수치로 설정하면 제자리를 지키게 되고, Bold보다 작게 설정하면 줄어들게 된다.

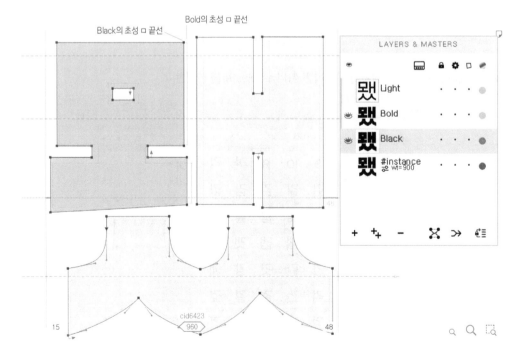

06

폰트
내보내기

폰트 이름 지정

File 메뉴의 Font Info를 실행한 후 Font Info 창에서 Names 항목을 선택하면 나타나는 Family name에 폰트의 이름을 지정한다. 폰트랩은 영문으로 된 폰트 이름과 한글로 된 폰트 이름을 모두 지정하는 Localize 설정 기능이 없기 때문에 Family name 항목에는 영문으로 된 이름을 지정하는 것이 좋다.

보통, 폰트 이름을 영문으로 설정하는 경우에도 각 나라의 언어로 된 폰트 이름을 지정할 수 있는데 이것이 Localize 기능이다. 예를 들어 G마켓 산스 Light는 영문 이름은 'Gmarket Sans Light', 한글 Localize 이름은 'G마켓 산스 Light'로 설정되어 있다. 한글 윈도우 시스템에서 폰트를 선택할 때 한글 Localize 이름으로 폰트 이름이 표시된다.

TIP Localize 이름설정이 꼭 필요한 경우 폰트랩에서 TTF/OTF로 폰트를 생성한 후 무료 프로그램인 Fontforge를 이용하는 방법도 있다.

Glyphs, FontCreator 등은 폰트 이름을 지정할 때 영문으로 된 폰트 이름 외에 Localize 옵션을 이용해 각국의 언어로 된 폰트 이름을 따로 지정할 수 있지만 폰트랩은 그렇지 않다.

FontCreator의 Localize 이름 설정

코드페이지 ☞ 379쪽

항목		설정내용	예
Family name		응용프로그램의 폰트 메뉴에서 패밀리의 모든 폰트가 그룹화되어 나타나는 대표 이름이다. Family name 항목에는 영문과 한글을 모두 사용할 수 있지만 폰트랩 도움말에서는 영어가 아닌 문자와 밑줄, & 같은 특수문자들은 사용하지 말 것을 강조하고 있다. 폰트랩은 영문 폰트 이름과 한글 폰트 이름을 동시에 지정하는 Localize 기능이 없다. 한글 폰트 이름을 인식하지 못하는 정보기기에서 폰트 이름이 깨질 수 있기 때문에 영문으로 지정하도록 하자.	영문이름 MyFont와 같이 원하는 이름을 입력 한글이름: 비추천 폰트 이름만 영문으로 표시될 뿐 코드페이지 949를 설정하면 폰트는 '한글 영역'에 나타난다.
텍스트 가중치	Weight class	폰트의 두께에 관한 값을 지정한다. Light 두께이면 Light로 설정한다. 오른쪽에 있는 숫자는 Light 두께의 wt값이다. 드롭다운 상자를 이용해 Light로 지정하면 wt값은 자동으로 설정된다. 여기에서 지정한 wt값은 인터폴레이션을 수행할 때 이용된다.	Light, 300
	Width class	글자폭에 관한 값을 지정한다. 일반적인 글자폭이면 Normal을 지정한다. 홀쭉한 형태를 별도로 만들었을 때는 Condensed, Ultra Condensed 등을 설정할 수도 있다.	Normal
	Slope class	일반적인 글자인지, 이탤릭에 해당하는 글자인지 등을 설정한다.	Plain
Style name, Full name, PostScript, Style group, Master name		각각 오른쪽에 있는 자동설정 단추 ↺ 를 눌러 자동으로 설정되게 한다. • Full name은 최대 31자이며, 공백도 가능하다. • PostScript name은 29자를 초과할 수 없으며, 영문 대소문자, 숫자, 하나의 하이픈(-)을 사용할 수 있다. 공백은 사용할 수 없다. • Style group에는 Regular, Italic, Bold, Bold Italic과 같은 스타일 링크가 있다. 응용프로그램에 있는 B 단추(두껍게)와 I 단추(이탤릭)에 대응하는 역할을 한다. 이 항목은 Regular로 설정한다. • Build Names 단추 Build Names 를 누르면 이들 항목이 모두 폰트 이름에 맞게 자동으로 설정된다.	자동설정 단추 ↺ 를 눌러 자동으로 설정한다.

멀티플 마스터를 구현한 파일에서 작업할 때는 Font Info 창의 왼쪽 하단에 위치한 Light, Medium, Bold 등 해당 파일에 있는 마스터를 클릭하여 각 마스터에서 모두 이름을 지정해준다.

Family Dimension 지정

Family Dimension 항목에서는 글꼴의 수직 메트릭(Vertical Metrics)에 관련된 수치를 지정한다. 여러 굵기를 가진 멀티플 마스터 파일은 물론이고 하나의 굵기를 가진 단일 마스터 파일일 때도 Family Dimension에서 수직 메트릭을 지정해야 한다. 수직 메트릭은 폰트의 세로공간 크기와 위치를 설정하고 줄 사이의 기본 간격 등을 설정하는 데 도움을 주는 지표이다.

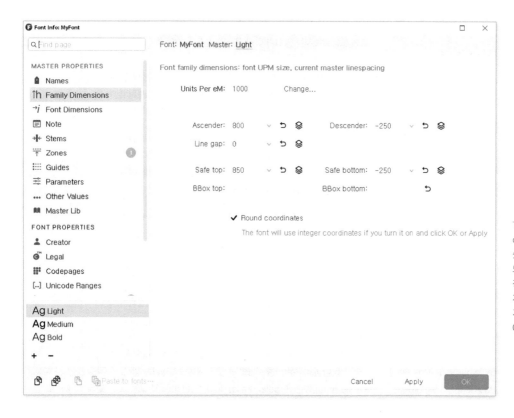

TIP Round coordinates 옵션은 숫자 반올림을 통해 노드와 핸들의 좌표값이 정수(소숫점이 없는 수)가 되게 해주는 기능이다. ON 상태로 유지한다.

Family Dimension이라는 이름에서 알 수 있듯이 하나의 폰트 패밀리에서는 Family Dimension 설정값이 동일해야 한다. 인터폴레이션을 통해 굵기별 폰트를 생성할 때는 멀티플 마스터 파일에서 Family Dimension을 지정하므로 Light와 Bold의 설정값이 달라지는 경우는 없다. 그러나 각 두께를 개별 파일로 작업할 때에는 Family Dimension을 일치시켜 주어야 한다.

수직 메트릭에 대한 구글의 가이드

수직 메트릭은 디지털 폰트 개발의 역사성으로 인해 OS/2.sTypo, OS/2.usWin, hhea라는 세 가지 테이블이 존재한다. OS/2는 IBM이 1987년 선보인 GUI 운영체계인데 마이크로소프트가 OS/2용 글꼴을 개발하면서 폰트 관련된 테이블을 설정하였기 때문에 이러한 이름이 붙었다. OS/2.usWin은 윈도우 운영체계에서 사용되는 테이블이며, hhea는 매킨토시, 아이폰, 아이패드 등에서 사용하는 테이블이다. CJK 폰트의 수직 메트릭에 대한 구글의 가이드는 다음과 같다.[*]

테이블	값 설정 방법	UPM 1000 폰트의 예시	폰트랩의 해당 항목
OS/2.sTypoAscender	0.88×UPM	880	Ascender
OS/2.sTypoDescender	−0.12×UPM	−120	Descender
OS/2.sTypoLineGap	0	0	Line gap
OS/2.usWinAscent	hhea.Ascender와 동일한 값	1160	Safe top
OS/2.usWinDescent	hhea.Descender 동일한 값	−288	Safe bottom
OS/2.fsSelection bit 7 (Use_Typo_Metrics)	Do not set / disabled	OFF	Other Values 항목의 Prefer typo metrics 옵션 ON/OFF
hhea.Ascender	1.16×UPM (이 수치 내에서 자유롭게 설정)	1160	Other Values 항목의 hhea Ascender
hhea.Descender	−0.288×UPM (이 수치 내에서 자유롭게 설정)	−288	Other Values 항목의 hhea Descender
hhea.LineGap	0	0	Other Values 항목의 hhea Line gap

각 테이블의 주요 기능

❶ OS/2.sTypoAscender = Aacender
OS/2.sTypoDescender = Descender
OS/2.sTypoLineGap = Line gap

폰트의 표준적인 수직 공간 크기와 위치, 줄간격에 영향을 끼친다.

❷ OS/2.usWinAscent
OS/2.usWinDescent

폰트의 수직 공간 크기와 위치, 줄간격에 영향을 끼친다.
윈도우 운영체계에서 글자의 클리핑 영역(잘림 방지)에 관여한다.

Use_Typo_Metrics

폰트의 표준적인 수직 공간 크기와 위치, 줄간격 기준으로
위의 ❶번을 취할 것인지(ON), ❷번을 취할 것인지(OFF) 결정한다.

[*] https://googlefonts.github.io/gf-guide/metrics.html

주요 한글폰트의 수직 메트릭 설정 내용

폰트랩의 항목	Noto Sans KR	KoPup 돋움체	KoPup World 돋움체	나눔고딕	G마켓 산스
UPM	1000	1000	1000	1000	1000
Ascender	880	800	800	800	800
Descender	−120	−200	−200	−300	−200
Line gap	0	0	0	0	150
Safe top (OS/2.usWinAscent에 해당)	1160	850	1050	840	800
Safe bottom (OS/2.usWinDescent에 해당)	−288	−250	−490	−310	−350
Perfer typo metrics	OFF	OFF	OFF	OFF	OFF
hhea Ascender	1160	850	1050	800	800
hhea Descender	−288	−250	−490	−300	−200
hhea Line gap	0	0	0	0	0

※ KoPub World 돋움체의 Safe top과 Safe bottom 값이 크게 설정되어 있는 이유는 370쪽 하단 내용을 참고하라.

Noto Sans KR Medium의 수직 메트릭 구조

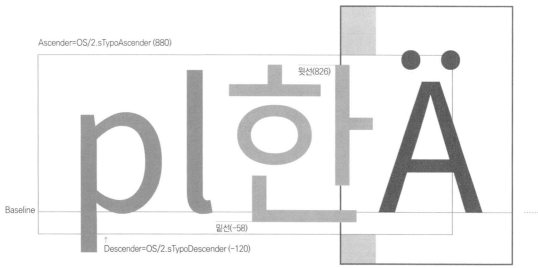

OS/2.usWinAscent=hhea.Ascender (1160)

Ascender=OS/2.sTypoAscender (880)

윗선(826)

Baseline

밑선(−58)

↑ Descender=OS/2.sTypoDescender (−120)

OS/2.sTypoLineGap=0으로 설정됨

OS/2.usWinDescent=hhea.Descender (−288)
hhea.LineGap=0

Prefer_Typo_Metrics가 OFF되어 있으므로 빨간색 사각형이
Noto Sans가 실제 사용하고 있는 세로공간이다.

세로 방향에서 모든 글자의 절대적인 기준선은 Baseline이다. Baseline은 Y축의 값이 0이 되는 지점이며 위치를 옮길 수 없다.

Noto Sans KR은 한글의 밑선이 베이스라인에 가깝게 위치하고 있으며, 윗선도 올라가 있는 형태이기 때문에 세로 방향을 기준으로 한글이 약간 위로 올라가 있다. 이에 비해 우리나라에서 출시되는 대부분의 고딕/헤드라인형 폰트는 윗선이 800보다 더 위쪽으로 형성되는 경우가 거의 없으며, 밑선도 Noto Sans보다 내려와 있다. 따라서 베이스라인을 기준으로 한글의 세로위치가 정해지는 일러스트레이터 같은 응용프로그램에서 Noto Sans와 나눔고딕을 같은 줄에 위치시키면 Noto Sans가 위로 올라가보이는 정도가 심해진다.

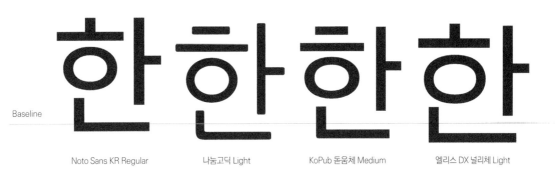

| Baseline |
| Noto Sans KR Regular | 나눔고딕 Light | KoPub 돋움체 Medium | 엘리스 DX 널리체 Light |

일러스트레이터는 베이스라인을 기준으로 글자의 위치를 나타낸다.

G마켓 산스 Light의 수직 메트릭 구조

Prefer_Typo_Metrics가 OFF되어 있으므로 빨간색 사각형이 G마켓 산스가 실제 사용하고 있는 세로공간이다.

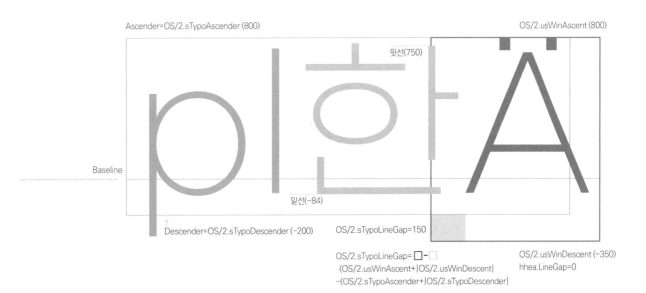

Ascender=OS/2.sTypoAscender (800)　　　　　　　OS/2.usWinAscent (800)

윗선(750)

Baseline

밑선(-84)

Descender=OS/2.sTypoDescender (-200)　　OS/2.sTypoLineGap=150

OS/2.sTypoLineGap= □-□
(OS/2.usWinAscent+|OS/2.usWinDescent|
-(OS/2.sTypoAscender+|OS/2.sTypoDescender|

OS/2.usWinDescent (-350)
hhea.LineGap=0

이미지 아이디어: Karsten Lücke's Font Metrics https://kltf.de/kltf_otproduction.shtml#papers

수직 메트릭 테이블의 영문 이름이 너무 길어 이후부터는 약칭을 사용한다.

OS/2.sTypoAscender → TypoAscender OS/2.sTypoDescender → TypoDescender
이들을 모두 가리킬 때는 OS/2.sTypo*이라고 표현한다.
OS/2.usWinAscent → WinAscent OS/2.usWinDescent → WinDescent
이들을 모두 가리킬 때는 OS/2.usWin*이라고 표기한다.

각 설정값의 의미와 활용 예

Ascender와 Descender

폰트 정보의 Ascender와 Descender는 폰트의 세로공간 크기와 위치를 규정하여 폰트를 디자인
할 때 글자가 위치하는 영역을 설정하고, 응용프로그램에서 글자가 나타나는 위치 및 줄간격에 영향
을 준다. 폰트 정보에서 설정하는 어센더/디센더를 Vertical Metrics라고 하는데 줄간격과도 관련
되어 있기 때문에 Line Metrics라고 부르기도 한다. 어센더 + |디센더| = UPM 크기가 되게 하는
것은 오랜 전통이었으나 현대에 와서는 UPM 크기를 넘어서는 등의 변화가 이루어지고 있다.

> **참고** 폰트랩 Font Info에 있는 어센더(Ascender), 디센더(Descender)는 OS/2.sTypoAscender와 OS/2.
> sTypoDescender를 가리킨다.

Line gap

Line gap은 두 줄로 된 텍스트 사이의 최소 권장 세로공간이다. 구글의 Line gap에 대한 수직 메트
릭 권장사항은 0으로 설정하는 것이다. 나눔고딕, KoPub 돋움체, 고운바탕 등 대부분의 한글 폰트
는 Line gap 값이 0으로 설정되어 있다. **폰트에 설정된 수직 메트릭을 무시하고 자체적인 기능으로
글자를 처리하는 InDesign은 Line gap의 수치와 관계 없이 줄간격이 설정된다.**

Safe top과 Safe bottom

폰트랩의 Safe top은 WinAscent, Safe bottom은 WinDescent에 해당한다. 설정값은 보통
hhea.Ascender 및 hhea.Descender와 동일하다. WinAscent와 WinDescent는 줄간격에도 관
여하지만 글자의 클리핑(글자 잘림)에도 관여한다. WinAscent/WinDescent 값을 넘어서는 곳에 있
는 부분은 일부 응용프로그램에서 사용할 때 화면에 표시되지 않거나 프린터에 인쇄되지 않을 수 있다.

　다음 그림은 Safe top(WinAscent)과 Safe bottom(WinDescent)의 동작을 확인하기 위해 Noto
Sans KR Regular의 '!맘p밈' 글자의 상단과 하단에 Noto Sans KR Regular의 WinAscent/
WinDescent 값인 1160/-288 지점을 넘어서도록 자 모양의 세로선을 길게 그려준 다음 TTF로
내보내 각 응용프로그램에서 글자를 표시해본 것이다. 가로선 중 안쪽으로 길게 뻗어나온 선이 있는
곳이 1160과 -288 위치이다.

**잘리지
않는다**

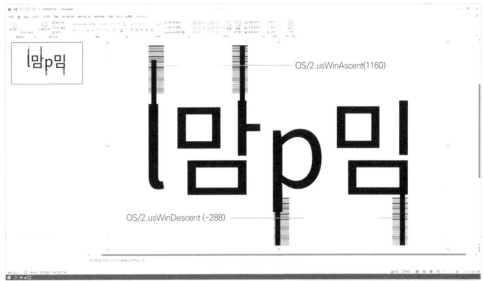

MS Word/파워포인트/일러스트레이터 – WinAscent와 WinDescent를
넘어서는 곳이 있어도 잘림 현상 없이 모든 부분이 나타난다.

잘린다

HWP2005/2016/2020, 윈도우 메모장 – WinAscent와 WinDescent
에 지정된 수치인 1160과 –288 지점에서 정확히 글자가 잘린다. HWP
의 경우 화면에 표시할 때는 글자가 잘리지만, PDF 생성이나 프린터 인
쇄시에는 모든 부분이 나타난다.

BBox top과 BBox bottom

폰트 파일에 있는 글립 중 가장 상단에 위치한 글자 조각과 가장 하단에 위치한 글자 조각의 경계선을 입력한다. BBox 항목의 오른쪽에 있는 자동설정 단추를 눌러 폰트랩이 설정하도록 해준다. 멀티플 마스터일 경우에도 이 값은 각 마스터에서 동일해야 한다. BBox top은 보통 가장 굵은 마스터에 있는 가장 높은 지점에 있는 글자 조각의 값이 된다. BBox bottom도 동일한 방식으로 가장 낮은 위치에 있는 글자 조각의 아래쪽 수치를 지정한다.

Use_Typo_Metrics의 동작과 폰트랩의 해당 기능

글자가 나타나는 세로위치 및 줄간격에 영향을 미치는 테이블로 Use_Typo_Metrics가 있다. 이것을 ON으로 설정하면 윈도우용 응용프로그램이 해당 폰트의 수직 메트릭으로 OS/2.sTypo* 값을 사용한다(OFF로 설정하면 WinAscent와 WinDescent를 사용한다). FontLab의 Font Info – Other Values – Family dimensions에 있는 **Prefer typo metrics 옵션**이 Use_Typo_Metrics에 해당한다.

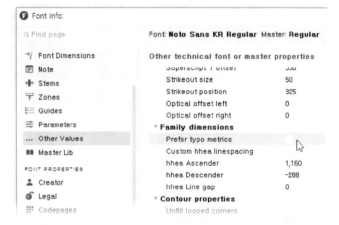

폰트랩에서 Prefer typo metrics 옵션을 ON으로 설정하면 MS Word, 파워포인트, 메모장 같은 윈도우 응용프로그램(인디자인, 일러스트레이터 같은 DTP/그래픽 프로그램 제외)이 해당 폰트의 글자가 나타나는 세로위치와 줄간격을 계산할 때 Ascender와 Descender를 사용하고 OFF로 설정하면 Safe top과 Safe bottom을 사용한다.

참고 폰트랩의 Ascender는 TypoAscender, Descender는 TypoDescender에 해당한다. Safe Top은 WinAscent, Safe Bottom은 WinDescent에 해당한다.

Prefer typo metrics 옵션은 OS/2.usWin* 값이 상당히 커져야 하는 이유가 있을 때 사용하는 경우가 많다. 예를 들어 수학 폰트에서는 키가 큰 적분 기호(인테그랄 기호)가 있을 때 글자가 잘리지 않게 하기 위해 OS/2.usWin* 값을 크게 지정해야 하는데, 이 수치가 폰트의 전체 수직 메트릭을 좌우하면 안될 때 Prefer typo metrics 옵션을 ON해준다.

우리나라에서 만들어지는 폰트도 WinAscent/WinDescent 값이 크게 설정되어 있는 경우 Prefer typo metrics 옵션이 ON되어 있으며(Gothic A1), 그렇지 않은 경우 대부분 OFF되어 있다. 이 옵션 역시 폰트에 설정된 수직 메트릭을 무시하고 자체적인 기능으로 글자를 처리하는 InDesign, 일러스트레이터 등에서는 의미가 없다.

Prefer typo metrics 옵션의 ON/OFF에 따른 글자의 세로위치

MS Word, 윈도우 메모장과 MacOS의 텍스트 편집기는 폰트에 정의된 수직 메트릭 값을 사용하여 수직 공간의 위치/크기를 설정한다. 따라서 어센더/디센더 설정값과 Prefer typo metrics 옵션의 ON/OFF 사항에 따라 글자가 나타나는 세로위치에 차이가 난다.

Noto Sans KR Regular의 설정내용 UPM 1000 Ascender 880 Descender −120 LignGap 0 WinAscent 1160 WinDescent −288 Perfer typo metrics OFF

Noto Sans KR Regular 원본
세로공간으로 1160/−288을 사용

Prefer typo metrics 옵션을 ON한 경우
세로공간으로 880/−120을 사용

Noto Sans KR의 배포본은 기본값으로 Prefer typo metrics 옵션이 OFF되어 있다. 글자는 박스에 세로 중앙 정렬 하였다.

Prefer typo metrics 옵션을 ON하면 1160/−288을 사용하던 세로공간이 880/−120을 사용하게 된다. 옵션 변경 후 TTF로 내보내 테스트하였다.

파워포인트

맴몰 맴몰

MS Word

맴몰 맴몰

MS Word는 생각과는 다르게 오히려 글자가 올라간다.

InDesign

맴몰 맴몰

InDesign은 Prefer typo metrics 옵션을 신경쓰지 않는다.

줄간격 테스트

역시 MS Word, 윈도우 메모장과 MacOS의 텍스트 편집기는 폰트에 정의된 수직 메트릭 값을 사용하여 줄간격을 설정한다. 따라서 수직 메트릭을 설정한 후 줄간격이 적정한지 테스트하려면 이들 프로그램에서 시험해봐야 한다. 줄간격이 너무 커 보이면 WinAscend와 WinDescent 값을 비례적으로 줄이고, 간격이 너무 좁으면 비례적으로 더 추가한다(Prefer typo metrics 옵션이 OFF일 때). InDesign과 같은 DTP 프로그램은 자체적인 기능으로 줄간격을 설정하므로 줄간격 설정을 위한 테스트용으로는 사용하지 않아야 한다.

Font Dimension 설정이 다른 폰트의 응용 프로그램별 동작 비교(줄간격 자동 또는 기본값)

MS Word

호모 사피엔스는 현생인류의 기원이 되는 원시 인류이다. 호모 사피엔스가 출현한 것은 플라이스토세였다. – KoPub 돋움체 Light, 10pt, 줄간격 자동	호모 사피엔스는 현생인류의 기원이 되는 원시 인류이다. 호모 사피엔스가 출현한 것은 플라이스토세였다. - Noto Sans KR Light, 10pt, 줄간격 자동

MS Word에서 동일한 크기, 동일한 줄간격으로 KoPub 돋움체와 Noto Sans KR Light를 지정한 모습. 둘 사이 줄간격 차이가 크다.

InDesign

호모 사피엔스는 현생인류의 기원이 되는 원시 인류이다. 호모 사피엔스가 출현한 것은 플라이스토세였다. – KoPub 돋움체 Light, 10pt, 줄간격 자동	호모 사피엔스는 현생인류의 기원이 되는 원시 인류이다. 호모 사피엔스가 출현한 것은 플라이스토세였다. - Noto Sans KR Light, 10pt, 줄간격 자동

인디자인은 글자 크기를 기준으로 줄간격을 설정하기 때문에 수직 메트릭 설정값에 영향을 받지 않는다.

어센더와 디센더 수치 변경을 통한 글자의 세로위치 조정

글자가 놓인 물리적 위치는 변경하지 않고 Font Info의 어센더와 디센더 수치를 변경해 글자가 응용프로그램에 나타날 때 세로위치를 변경할 수 있다. 예제에 사용된 폰트는 SIL OFL 폰트인 엘리스 DX 널리체 Light이다.

참고 어센더와 디센더 값을 변경하여 글자의 세로위치에 변화를 꾀하려는 경우 폰트 정보에 설정된 수직 메트릭 값을 이용하여 글자를 처리하는 MS Word, 파워포인트 등에서는 효과가 있지만 글자가 실제로 위치한 곳을 기준으로 동작하는 인디자인, 일러스트레이터 등에서는 효과가 없다. 이들 프로그램에서도 글자의 세로위치가 변경되게 하고 싶으면 글자의 물리적인 위치를 위로 올리거나 내려줘야 한다. 폰트랩의 Action에는 Shift 기능이 있는데 이것을 이용해 글자의 위치를 손쉽게 상하좌우로 변경할 수 있다.

엘리스 DX 널리체를 재료로 한 WinAscent/WinDescent 변경 시나리오(Prefer typo metrics 모두 OFF)

폰트 이름	어센더	디센더	Line gap	Safe Top (WinAscent)	Safe bottom (WinDescent)	세로공간 합계 WA+WD
엘리스 DX 널리체 Light	800	−300	30	800	−300	1100

	800	−300	30	900	−200	1100

Elice SAFE900-200
(변경값을 알기 쉽도록 폰트이름을 지정했다)

Prefer typo metrics 옵션이 OFF되어 있으므로 글자의 세로공간은 WinAscent와 WinDescent가 적용된다. 따라서 이들 값만 변경하였다. 800/−300에 있는 가상의 틀을 900/−200을 설정해 위치만 100 유닛 위로 올려주었다. 그러면 글자가 내려간 효과가 나타난다. WinAscent와 WinDescent는 글자의 클리핑(잘림)에도 관여하므로 −200 밑으로 내려간 부분은 파워포인트/워드/일러스트레이터에서는 잘 나타나지만 HWP와 메모장에서는 잘리게 된다. 특히 HWP에서는 글자의 위치변화도 없으면서 화면에서 글자가 잘리기만 하는 문제점을 겪게 된다. 프린터 인쇄와 PDF 생성은 잘리지 않고 정상으로 동작한다.

	800	−300	30	900	−300	1200

Elice SAFE900-300

WinAscent만 위로 100 유닛 확장하였다. 그러면 글자가 내려간 효과가 나타난다. 세로공간의 합이 1100에서 1200으로 확장되었기 때문에 폰트 정보에 설정된 수직 메트릭 값을 적극적으로 반영하여 글자를 나타내는 MS Word, 파워포인트, 메모장 등에서는 줄간격이 넓어진다.

	800	−300	30	780	−320	1100

Elice SAFE780-320

780/−320으로 설정해 800/−300에 있는 가상의 틀을 크기를 유지한 채 아래쪽으로 20 유닛 내려주었다. 그러면 글자가 올라간 효과가 나타난다. WinAscent와 WinDescent는 글자의 클리핑(잘림)에도 관여하므로 780 위쪽에 있는 부분은 HWP와 메모장에서 잘리게 된다. 800/−400을 테스트했으나 MS Word에서는 효과가 없고 파워포인트에서는 생각한 대로 작동하였다.

	엘리스 DX Light 원본	Elice SAFE900-200	Elice SAFE900-300	Elice SAFE780-320
MS Word의 결과 – 세로위치	맬	맬	맬	맬
MS Word의 결과 – 줄간격	어센더와 디센더 값을 변경하여 글자의 세로위치에 변화를 꾀할 때 MS Word에서 효과가 있다.	어센더와 디센더 값을 변경하여 글자의 세로위치에 변화를 꾀할 때 MS Word에서 효과가 있다.	어센더와 디센더 값을 변경하여 글자의 세로위치에 변화를 꾀할 때 MS Word에서 효과가 있다.	어센더와 디센더 값을 변경하여 글자의 세로위치에 변화를 꾀할 때 MS Word에서 효과가 있다.

참고 글자 잘림현상이 싫을 때는 Prefer typo metrics 옵션을 ON한 후 Ascender와 Descender를 변경하는 방법도 있다. 글자의 세로위치에 관해서는 다른 폰트와의 조화도 생각해야 하기 때문에 수직 메트릭 값은 일반적인 예를 따르고 글자의 실제 위치를 잘 설계하는 것이 좋다.

Font Dimension 지정

Font Dimension에서는 Light, Bold 등 개별 폰트의 Caps height, x height, 밑줄의 위치와 굵기 등을 지정한다. 각각의 값은 오른쪽에 있는 자동설정 단추를 눌러 설정한다.

여러 굵기를 가진 멀티플 마스터일 경우에 Font Dimension에 설정된 값은 각 마스터마다 다를 수도 있고 같을 수도 있다. 같은 경우라면 Regular 굵기에 맞춰 수치를 설정해주면 된다. Light와 Bold로 멀티플 마스터를 구성했을 때는 Light 마스터에서 값을 설정해준다.

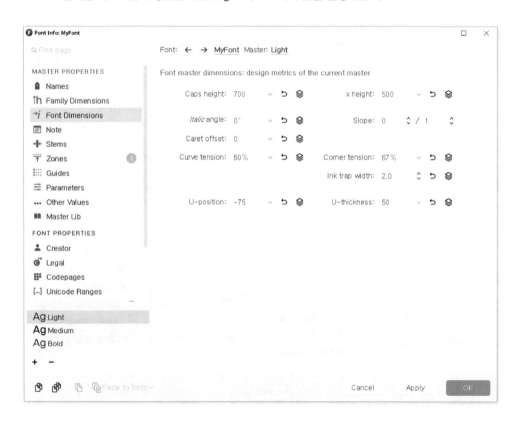

항목	설정내용	예
Caps height	대문자의 높이. 보통 H 문자의 높이를 설정한다.	700
x height	소문자의 높이. 보통 x 문자의 높이를 설정한다.	500
Italic / Slope	Italic 항목은 이탤릭체를 만들 때 사용한다. Slope는 이탤릭체에서 커서가 기울어지는 정도를 표시한다. 이탤릭체가 아니면 모두 0으로 설정한다.	0 / 0
Caret offset	이탤릭체를 만들 때 사용된다. 이탤릭체가 아니면 0으로 설정한다.	0

곡선 장력(Curve tension)은 곡선에서 두 점을 연장해 만든 가상의 사각형에서 핸들의 길이가 얼마나 되는지 측정하는 척도이다. 보통 60%로 설정한다. 단, 이곳에서 60%로 지정한다고 해서 글자 조각에 이미 설정되어 있는 곡선 장력이 변하는 것은 아니다.

Curve tension		60%
Corner tension		60%
Ink trap width	Corner tension은 글자 조각의 모서리를 둥글게 설정하는 스마트 코너를 사용했을 때 곡선 장력을 지정해준다. Ink trap width는 가위 도구로 각진 노드나 곡선 노드를 클릭하면 노드가 복제되면서 Ink trap width에서 지정한 값만큼 두 노드 사이를 떨어뜨린다.	2.0

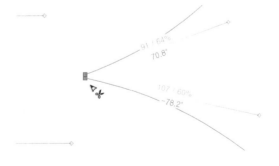

U-position U-thickness	밑줄의 위치와 두께를 지정한다.	−75 / 50

기타 설정사항

Other Values 지정

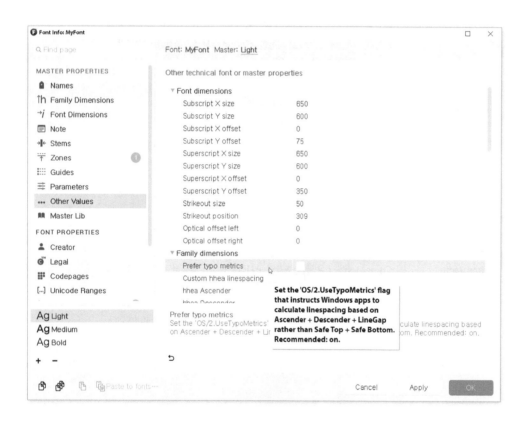

항목	설정내용	예
Subscript X size		650
Subscript Y size	아래첨자의 X축/Y축 사이즈와 위치를 설정한다.	600
Subscript X/Y offset		0/75
Superscript X size		650
Superscript Y size	위첨자의 X축/Y축 사이즈와 위치를 설정한다.	600
Superscript X/Y size		0/350

항목	설정내용	예
Strikeout size/ position	취소선의 너비와 위치를 설정한다.	50/309
Prefer typo metrics	글자의 줄간격 기준으로 Ascender, Descender 값을 사용한다. 자세한 것은 앞에 설명하였다.	
hhea Ascender hhea Descender hhea Line gap	매킨토시, 아이패드 등 Apple 기기에서 사용하는 수직 메트릭이다. 자세한 것은 368쪽에 설명되어 있다.	800 -300 0
PANOSE identifier	해당 글꼴이 없을 때 대체되는 글꼴을 위한 정보를 담고 있다. 고딕 및 헤드라인 계열의 PANOSE로 2 11 6 0 0 1 1 1 1 1을 많이 사용한다. 값 지정 없이 0 0 0 0 0 0 0 0 0 0으로 설정되어도 무방하다.	2 11 6 0 0 1 1 1 1 1
힌팅정보	PS 힌팅과 TT 힌팅을 위한 설정값이다. 기본값대로 사용한다.	

Creator 지정

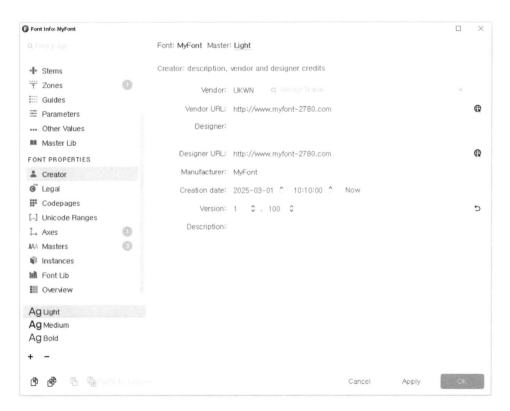

Creator 항목은 폰트 제작자에 관한 정보를 담고 있다. 특별한 설명이 필요치 않다. 원하는 내용으로 입력하면 된다. Vender Name은 기존의 폰트 제작사 명칭과 동일하지 않게 설정한다.

Legal의 PDF 임베딩 옵션 설정

저작권 관련 사항, 상표권 표시 내용 등을 입력한다. SIL OFL 폰트의 경우 License 상자에 SIL OFL 라이센스 전문을 복사해 붙여넣기도 한다. SIL OFL 라이센스 전문은 영문으로 된 내용에만 효력이 있다.

Legal 항목에서 가장 중요한 것은 Embedding 내용이다. PDF와 같은 전자 문서를 생성할 때 폰트가 PDF 파일에 포함(임베딩)되게 할지 여부를 결정한다.

항목	설정내용
Only printing and previewing of the document is allowed (read only)	글꼴을 사용하여 문서를 보고 인쇄할 수 있지만 글꼴을 사용하여 문서를 편집하는 것은 허용되지 않는다.
Editing the document is allowed	폰트를 임베딩할 수 있으며, 글꼴을 사용하는 문서를 보고, 인쇄하고, 편집할 수 있다. 폰트의 PDF 임베딩을 제한하지 않을 때 가장 많이 선택하는 옵션이다.
Everything is allowed (installable mode)	문서가 열린 후 글꼴을 시스템에 설치하여 향후 다른 문서와 함께 사용할 수 있다.
Embedding of this font is not allowed	폰트를 PDF 문서에 포함시킬 수 없도록 금지된다. '…not allowed' 옵션이 지정된 폰트로 인해 응용프로그램에서 PDF 파일이 만들어지지 않을 수도 있다.

Codepage 지정

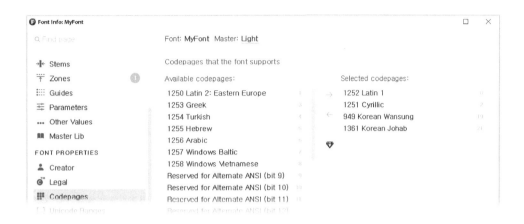

폰트에 포함되어 있는 언어별 코드 페이지를 설정한다. 가운데에 위치한 자동설정 아이콘◆을 클릭하면 글꼴에 있는 유니코드 정보를 분석하여 글꼴이 담고 있는 코드 페이지가 자동으로 설정된다. 자동으로 설정하더라도 한글 폰트의 경우 1252 Latin 1과 949 Korean Wansung은 반드시 포함해야 한다. 949 Korean Wansung 항목이 포함되어야 윈도우 응용프로그램에서 '한글 영역'에 폰트 이름이 나타난다.

Unicode Range 지정

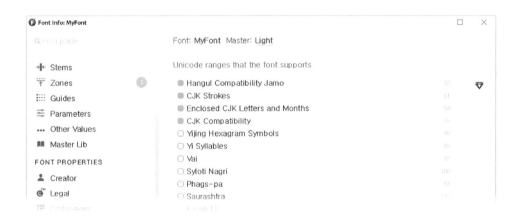

글꼴이 지원할 수 있는 유니코드 범위를 지정해줘야 운영체제가 글꼴을 표현하는 데 사용할 수 있는 문자를 결정할 수 있다. 오른쪽에 있는 자동설정 아이콘◆을 클릭하여 자동으로 설정한다. 한글 폰트에는 Hangul Compatibility Jamo, Hangul Syllables가 포함되어야 한다. 한글 자음·모음과 한글 글자가 포함되어 있으면 자동설정 아이콘◆을 클릭할 때 이들 항목은 자동으로 설정된다.

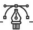

Auto Hinting 수행

〰〰

힌팅은 저해상도 디스플레이에서 글자가 작은 크기로 표시될 때 획이 뭉개지거나 가늘게 보이거나 두껍게 보이는 문제를 해결하여 좀더 미려하게 글자가 나타나도록 하기 위해 등장한 기술이다(일반적으로 사용하는 FHD 모니터, QHD 모니터 등이 저해상도 디스플레이이다).

힌팅은 저해상도 디스플레이에서 글자가 보다 뚜렷하게 나타나도록 하기 위한 기술이므로 인쇄와는 관련이 없으며, 고해상도로 발전하고 있는 스마트 기기에서도 큰 의미가 없다. 전문적인 힌팅 작업을 수행하려면 힌팅에 관련된 지식, 폰트랩으로 힌팅을 수행하는 방법, 상당량의 시간이 필요하다.

폰트랩은 Tools 메뉴의 Action - Hinting을 통해 TTF와 OTF에 대한 '낮은 수준'의 힌팅을 수행할 수 있으나 효과는 미미하다. TTF 형식으로 내보내려면 TT Autohint, OTF 형식으로 내보내려면 Autohint를 실행한다.

❶ OTF 파일로 내보내려면 폰트창에서 Ctrl-A를 하여 전체 글립을 선택한 후 Tools 메뉴에서 Action - Hinting - Autohint를 선택한다. Run 단추를 누르면 Autohint가 수행된다. OK였던 단추가 Close로 변하면 액션 수행이 완료된 것이다.

❷ '맘' 글자를 클릭해보면 가로 세로 방향으로 녹색의 막대가 나타나며, 노드를 연결해 보여주는 화살표가 나타난다. OTF Autohint는 극적인 효과는 없으며, OTF로 내보내 응용프로그램에서 사용해보면 약간의 효과가 있다.

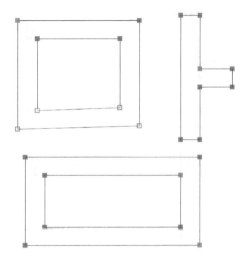

❸ TTF 파일로 내보낼 때는 TT Autohint를 수행한다. TT Autohint가 완료되면 폰트창에서 글립의 왼쪽 상단에 T 아이콘이 나타난다. 글립편집창에서 글자를 살펴보면 OTF의 힌팅과는 다르게 TT Autohint는 아무런 표시도 나타나지 않는다. 폰트랩의 Action을 통해 수행하는 TT 힌팅은 한글에서 효과가 미미해 아쉬움만 준다.

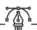

폰트 내보내기

//

폰트랩에서 작업한 파일을 컴퓨터나 정보기기에서 이용하려면 TTF나 OTF 형식으로 내보내야 한다.

폰트 파일로 내보내기 전에 WinAscent와 WinDescent를 넘어서는 부분이 있는지, Font Info의 Codepage에서 949 Korean Wansung이 지정되어 있는지 점검한다. WinAscent와 WinDescent를 넘어서는 부분은 일부 응용프로그램에서 화면에 보이지 않을 수 있으며, 949 Korean Wansung이 지정되어 있어야 응용프로그램에서 폰트를 선택할 때 한글 영역에 폰트가 표시된다. 또 Tools 메뉴의 Actions – Basics에서 Decompose와 Flatten Glyph 및 Remove overlap을 실행하여 평범한 글자 조각이 되게 해준다.

점검이 완료되면 File 메뉴에서 Export Font As를 선택한다. 파일을 내보낼 때 자세한 사항을 지정할 수 있는 Export Font 창이 나타난다. Export Font 창의 오른쪽 상단에는 어떤 대상을 파일로 내보낼 것인지 선택하는 항목이 있다.

TIP Decompose, Flatten Glyph, Remove Overlap 명령은 컴포넌트와 레퍼런스 구성을 파괴하는 기능이므로 Export를 수행하는 파일에서만 적용한다. 또한, 이를 명령을 실행하기 직전의 원본 파일을 별도로 저장해둔다.

항목	대상
Current layer	Layers & Masters 패널에서 선택된 레이어만 폰트 파일로 내보낸다. 멀티플 마스터를 만들었을 경우 Layers & Masters 패널에는 Light, Bold와 같은 두께별 마스터 레이어, 인스턴스 레이어 등이 존재하게 되는데, 여기에서 Light가 선택된 상태라면 Light 두께만 폰트 파일로 내보내진다.
Instances	인터폴레이션을 위한 정보설정 단계에서 지정한 인스턴스 목록이 나타난다. 폰트랩의 기본값대로 Thin, ExtraLight, Light...와 같은 9개 두께의 인스턴스를 생성했다면 이곳에 9개 두께가 나타난다. 모든 인스턴스를 내보낼 수 있으며, 각 두께의 이름 앞에 있는 파란색 점을 ON/OFF하여 원하는 두께만 폰트 파일로 내보낼 수 있다.
Masters	Layers & Masters 패널에 있는 마스터만 폰트로 내보낸다. Light와 Bold가 있는 멀티플 마스터면 Light와 Bold 두께만 폰트 파일로 내보내진다.

Current layer Instances Masters

TTF/OTF로 내보내기

1 인터폴레이션 정보설정을 완료한 멀티플 마스터 파일에서 모든 인스턴스를 TTF 형식으로 내보내보자. Export Font As 상자의 왼쪽에서 ❶ OpenType TT를 선택하고, ❷ 오른쪽에서 Instances 를 선택한다.

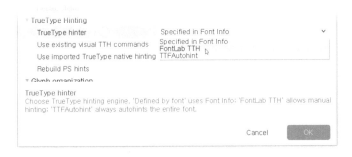

2 Destination 항목에서 폰트 파일을 저장할 폴더를 지정하고, 제일 아래에 있는 Customize 단추를 누른다. Curtomize Profile 상자가 나타나면 대부분의 설정은 기본값대로 이용하되 Outline 항목의 Remove overlaps 옵션을 체크해준다. 이것은 글자 조각이 겹친 부분이 있을 때 하나로 합쳐주는 옵션이다. Hinting 항목은 All Glyphs, TrueType Hinting 항목에서 FontLab TTH를 선택해 미약한 기능이지만 힌팅이 적용되게 해준다. 아래쪽으로 내려와 Export color font files에 있는 항목들은 모두 OFF하고 OK 단추를 누른다.

❸Export Font 창으로 되돌아와 아래쪽의 Export 단추를 누른다. 공장이 가공되면서 폰트 내보내기가 시작된다. 인터폴레이션이 적용된 파일에서 폰트로 내보낼 경우 마스터 동일성에 문제가 있어 인터폴레이션이 작동하지 않는 글립이 있으면 Output 상자가 나타나면서 문제 있는 글립을 나열해주므로 이것을 참고해 인터폴레이션을 위한 수정작업을 수행한다.

OUTPUT

Non-matching masters in glyph 'uniFF1A', exporting default master
Non-matching masters in glyph 'uniFF1B', exporting default master
Non-matching masters in glyph 'uniFF1D', exporting default master
Non-matching masters in glyph 'uniFF1F', exporting default master
Non-matching masters in glyph 'uniFF20', exporting default master
Non-matching masters in glyph 'uniFF5B', exporting default master
Non-matching masters in glyph 'uniFF5D', exporting default master
Non-matching masters in glyph 'uniFF5E', exporting default master
Non-matching masters in glyph 'uni3003', exporting default master
Non-matching masters in glyph 'uni00AB', exporting default master
Non-matching masters in glyph 'uni00BB', exporting default master
Non-matching masters in glyph 'uni2225', exporting default master
Non-matching masters in glyph 'uni223C', exporting default master
Non-matching masters in glyph 'uni00A1', exporting default master

TIP Output 상자에 나타난 내용은 블록으로 지정하여 복사할 수 있다.
밑줄이 그어진 글립 이름을 클릭하면 해당 글립으로 이동하기 때문에 문제가 있는 글립을 빠르게 수정할 수 있다.

❹문제가 없으면 앞의 1단계에서 지정한 폴더에 TTF 파일이 생성된다. 폰트를 설치해 한글 영역에 폰트이름이 나타나는지, 폰트 사용에 문제는 없는지 여러 응용프로그램에서 점검한다.

참고 OTF로 내보내는 과정은 TTF로 내보낼 때와 동일하다. 다만 Export Font 창에서 OpenType PS를 선택하는 것만 다르다.

07

폰트랩
매뉴얼

곡선과 노드

선 위에 있는 점을 노드(Node), 선을 벗어난 위치에 있는 점을 핸들(Handle)이라고 한다. 인접한 두 노드 사이의 선을 세그먼트(Segment)라고 한다. 패스(Path, Outline)는 연속적인 세그먼트를 뜻한다. 점과 점 사이의 선이 세그먼트(Segment)를 이루고, 세그먼트가 모여 패스를 이루고, 패스가 모여 글자 조각(Contour)을 만들고, 글자 조각이 모여 하나의 글자(Glyph)가 만들어진다.

포스트스크립트 곡선과 트루타입 곡선

포스트스크립트 곡선(PS curve)은 Type 1 곡선, 베지어 곡선이라고도 하며 3차 곡선이다. 두 개의 노드와 제어 지점(핸들)으로 구성되며, 노드와 핸들을 연결하는 벡터를 제어 벡터라고 한다. 각 핸들은 하나의 노드에만 연결되며, 하나의 노드에는 최대 두 개의 핸들이 있다. 트루타입 곡선(TT curve)은 2차 곡선으로 두 개의 노드와 한 개의 제어 지점(핸들)으로 구성된다.

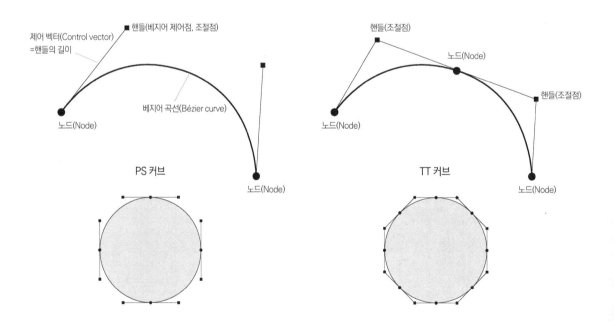

노드의 종류

각진 노드(Sharp node ▮)는 다각형의 꼭지점이나 직선 위에 있는 노드로서 날카로운 연결에 사용된다. 빨간색으로 네모난 형태로 나타난다. **곡선 노드(Smooth node ◢)**는 곡선의 중간에 있는 노드로서 부드러운 연결에 사용된다. 초록색으로 된 동그라미 형태로 나타난다. **탄젠트 노드 (Tangent node ◀)**는 직선에서 곡선 또는 곡선에서 직선으로 전환되는 부드러운 연결에 사용된다. 보라색으로 된 화살표 모양으로 나타난다.

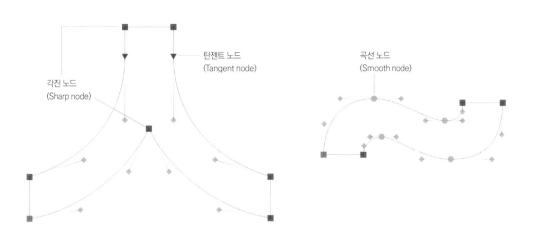

서번트 노드(Servant node, 종속 노드)는 인접한 노드의 위치를 이동했을 때 해당 노드의 위치와 핸들의 길이까지 비례적으로 커지거나 작아지면서 크기가 조절되는 노드이다. 크기 조절에 사용되며 수평 방향으로 작동하면 X-Servant, 수직 방향으로 작동하면 Y-Servant 노드라 한다.

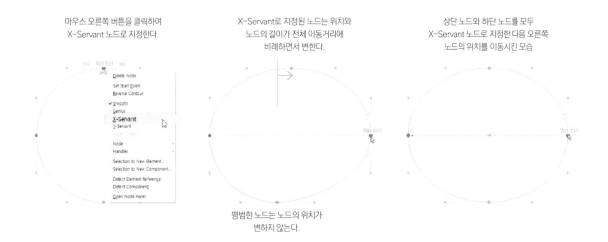

패스의 작도

\\

핸들을 가상의 삼각형 안에 위치시킨다

곡선형 패스를 그리거나 수정할 때는 핸들을 노드 또는 핸들 길이의 연장선이 만나는 가상의 삼각형 안에 위치시킨다. 핸들이 가상의 삼각형 밖으로 빠져나온 형태 및 가상의 삼각형이 지나치게 뾰족한 형태는 좋지 않다.

Good

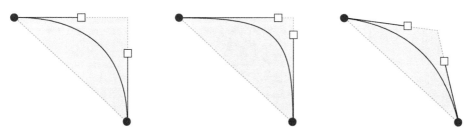

핸들이 가상의 삼각형 안에 위치한 Magic Triangle

Bad

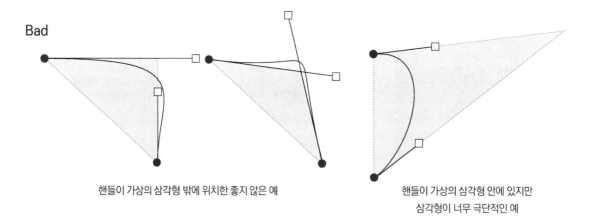

핸들이 가상의 삼각형 밖에 위치한 좋지 않은 예

핸들이 가상의 삼각형 안에 있지만
삼각형이 너무 극단적인 예

노드를 극점에 위치시킨다

극점(Extreme)이란 곡선형 글자 조각의 제일 바깥쪽으로 수직/수평의 접선이 생기는 지점을 뜻한다. 사선 형태의 접선 위치는 극점이 아니다.

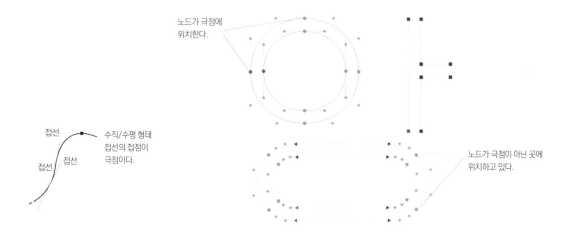

노드가 극점에
위치한다.

접선
수직/수평 형태
접선의 접점이
극점이다.
접선 접선

노드가 극점이 아닌 곳에
위치하고 있다.

필요 이상의 노드를 사용하지 않는다

노드를 극점에
배치하면서
개수도 적정하게
사용하였다.

필요 이상으로
노드의 개수가
많다.

다만, 동그라미 모양에서 일부러 극점이 아닌 곳에 노드를 추가하여 위 그림의 오른쪽 아래처럼 만드는 경우도 있다. 곡선의 형태가 특정한 모양이 되도록 의도하는 경우에는 극점이 아닌 곳에 노드를 배치할 수 있으며, TTF 형식으로 폰트를 내보낼 때 패스가 틀어지는 것을 방지하기 위한 목적도 있다.

노드 수정하기

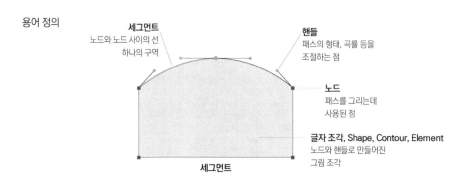

용어 정의

세그먼트
노드와 노드 사이의 선
하나의 구역

핸들
패스의 형태, 곡률 등을
조절하는 점

노드
패스를 그리는데
사용된 점

글자 조각, Shape, Contour, Element
노드와 핸들로 만들어진
그림 조각

세그먼트

노드 선택 추가하기/제외하기

Contour 툴로 넓은 범위로 드래그하면 지정된 범위에 있는 노드가 모두 선택된다. 여러 노드가 선택된 상태에서 Shift키를 누른 채 노드를 클릭하면 선택되어 있지 않은 노드는 선택에 추가되며, 이미 선택되어 있는 것은 선택이 제외된다.

노드 삭제하기와 Del키

노드를 선택하고 BackSpace키를 누르면 노드가 삭제된다. 또는 노드에서 우클릭을 한 후 Delete Node를 선택한다. Del키는 노드 삭제가 아니라 패스의 연결을 깨는 Break로 작동한다.

노드 추가하기

클릭으로 추가하기(Ctrl-Alt-클릭) – 세그먼트 위에서 Ctrl-Alt키를 누른 채 클릭하면 노드가 추가된다. 또 세그먼트 위에서 Ctrl-Alt-Shift-클릭하면 극점(Extreme) 위치에 노드가 추가된다. 극점은 곡선에 있는 개념이므로 직선 위에서 Ctrl-Alt-Shift-클릭을 하면 단순 노드 추가 기능으로 작동한다.

나이프 툴로 추가하기 – 나이프 툴 🔪로 세그먼트 위를 클릭하거나 드래그하면 노드가 추가된다(Ctrl키를 누른 채 나이프 툴로 글자 조각을 가로질러서 드래그하면 글자 조각을 잘라낸다). 또한 펜 툴 ✒️로 세그먼트를 클릭하면 노드가 추가된다.

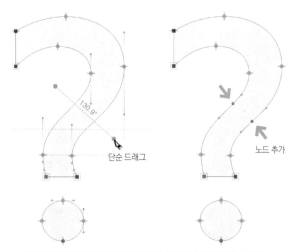

단순 드래그

노드 추가

나이프 툴로 패스를 클릭하거나 글자 조각을 가로지르면 노드가 추가된다. 글자를 잘라내려면 Ctrl키를 누른 채 드래그한다.

노드 복제하기

노드를 복제하는 가장 쉬운 방법은 노드를 우클릭
한 후 나타나는 빠른메뉴에서 Node – Duplicate
를 선택하는 것이다.

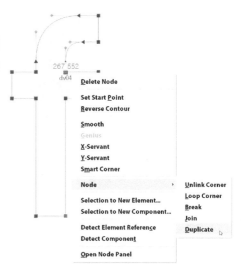

특별한 형태의 노드 이동

작업	동작	특징
핸들 위치를 유지한 채 노드 위치만 이동하기	Alt-노드Drag	핸들은 제자리에 있고 노드 위치만 이동된다.
패스 선을 따라가면서 이동시키기	Alt-Shift-노드Drag	패스의 선을 따라가면서 노드가 이동한다. 이때 핸들의 길이가 변경된다.
정교한 노드 이동	Ctrl-노드 Drag Ctrl-핸들 Drag	보통은 마우스 커서가 움직인 거리만큼 노드나 핸들이 이동하는데, Ctrl키를 누른 채 드래그하면 마우스 커서 움직임의 1/n 수준으로 움직여 정교한 이동을 수행할 수 있다. n에 해당하는 숫자는 Preferences – Distances – Ctrl dragging point moves it by 1/□에 입력된 숫자에 해당한다. 기본값으로 6이 설정되어 있다. 이를 10을 바꾸면 더 정교한 이동이 이루어진다.

노드 위치를 이동하면 핸들도 함께 이동하는 것이 일반적인 동작 형태이다. 핸들의 위치를 유지한 채 노드만 이동시키는 기능은 ㅅ, ㅈ, ㅊ과 같이 곡선이 만나는 형태를 수정할 때 많이 사용된다.

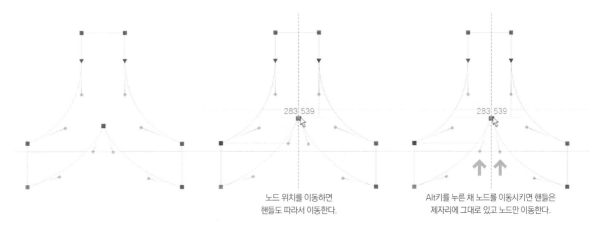

노드 위치를 이동하면
핸들도 따라서 이동한다.

Alt키를 누른 채 노드를 이동시키면 핸들은
제자리에 그대로 있고 노드만 이동한다.

노드 핸들 꺼내기: 세그먼트 위에서 Alt-드래그

Alt키를 누른 채 세그먼트 위에서 드래그하면 양 쪽의 노드에서 핸들이 생성된다. 보통은 작업대상을 지정하기 위해 습관적으로 노드나 세그먼트를 클릭해 선택한 다음 드래그를 하는데, 핸들을 꺼낼 때는 세그먼트를 선택하지 않은 상태에서 Alt키를 먼저 누르고 드래그해야 한다.

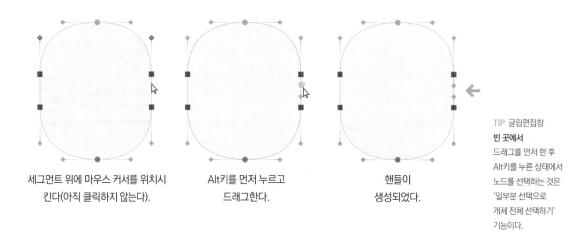

세그먼트 위에 마우스 커서를 위치시
킨다(아직 클릭하지 않는다).

Alt키를 먼저 누르고
드래그한다.

핸들이
생성되었다.

TIP 글립편집창
빈 곳에서
드래그를 먼저 한 후
Alt키를 누른 상태에서
노드를 선택하는 것은
'일부분 선택으로
개체 전체 선택하기'
기능이다.

노드 패널을 이용한 노드 수정

Window – Panels – Node를 실행하면 노드 수정을 집중적으로 수행할 수 있는 Node 패널이 나타난다. 이곳에서 아이콘을 통해 노드의 위치 설정, 노드 유형 변경, 서번트 노드(연관된 노드가 이동할 때 수직/수평 방향으로 함께 움직이게 하는 기능) 지정, 모서리를 둥그렇게 만드는 스마트 코너 지정 등을 할 수 있다.

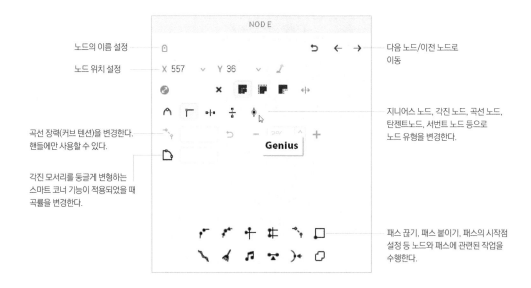

노드의 이름 설정

노드 위치 설정

다음 노드/이전 노드로
이동

곡선 장력(커브 텐션)을 변경한다.
핸들에만 사용할 수 있다.

지니어스 노드, 각진 노드, 곡선 노드,
탄젠트노드, 서번트 노드 등으로
노드 유형을 변경한다.

각진 모서리를 둥글게 변형하는
스마트 코너 기능이 적용되었을 때
곡률을 변경한다.

패스 끊기, 패스 붙이기, 패스의 시작점
설정 등 노드와 패스에 관련된 작업을
수행한다.

핸들 다루기

〰〰〰〰〰〰〰〰〰〰〰〰〰〰〰〰〰〰〰〰〰〰〰〰〰〰〰〰〰〰〰〰〰

환경설정에서 핸들 선택의 제어

일반적으로 마우스로 드래그하여 사각 영역으로 선택(Marquee selection)하면 노드와 핸들이 모두 선택된다. Edit 메뉴에서 Preferences – Edit – Ignor handles on node marquee selection 옵션의 ON/OFF를 통해 사각 선택시 노드만 선택되고 핸들은 선택에서 제외되도록 지정할 수 있다.

Ignor handles on node… 옵션이 OFF되면 노드와 핸들이 모두 선택되고 ON되면 사각 선택을 했을 때 노드만 선택된다. Alt-Drag를 통한 올가미툴로 선택할 때는 이 옵션에 관계 없이 선택 영역 안에 있는 모든 노드와 핸들이 선택된다. 기본값은 OFF이다.

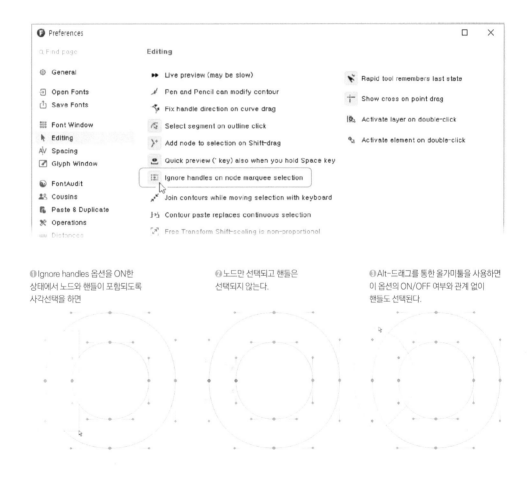

❶ Ignore handles 옵션을 ON한 상태에서 노드와 핸들이 포함되도록 사각선택을 하면

❷ 노드만 선택되고 핸들은 선택되지 않는다.

❸ Alt-드래그를 통한 올가미툴을 사용하면 이 옵션의 ON/OFF 여부와 관계 없이 핸들도 선택된다.

그래픽 프로그램에서 Shift는 일반적으로

- 더한다/제외한다
- 수평/수직으로 방향성 제한
- 10배

의 의미로 사용된다. 이러한 특징에 맞춰 핸들을 다룰 때 Shift키의 기능을 유추한다.

핸들 수직/수평으로 변환하기: Shift-더블클릭, Alt-더블클릭

Shift-더블클릭	노드의 위치가 그대로 유지된 상태에서 핸들이 수직/수평으로 변한다.
Alt-더블클릭	노드가 극점으로 이동하면서 핸들이 수평/수직으로 변한다.

Shift-더블클릭은 노드의 위치가 유지되면서 핸들이 수직/수평으로 변환되기 때문에 개체의 모양이 많이 왜곡될 수 있는 반면 Alt-더블클릭은 노드가 극점으로 이동하면서 수직/수평으로 변경되기 때문에 개체의 형태가 최대한 비슷하게 유지된다.

핸들 길이 같게 만들기: Alt-드래그

Alt키를 누른 상태에서 핸들을 드래그하면 반대편 핸들의 길이가 현재 선택한 핸들과 같은 크기로 설정되면서 길이가 조정된다.

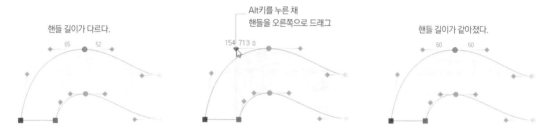

핸들 길이가 다르다.

Alt키를 누른 채
핸들을 오른쪽으로 드래그

핸들 길이가 같아졌다.

각도 변화 없이 핸들 이동하기: Shift-드래그

핸들을 드래그하여 위치를 이동하면 핸들 각도가 바뀌는 것은 당연하다. 그런데 곡선을 수정할 때 핸들의 각도는 바뀌지 않으면서 위치만 이동시켜야 할 때가 있다. Shift키를 누른 채 핸들을 드래그하면 각도가 유지되면서 핸들의 위치만 바뀐다. ㅅ, ㅈ, ㅊ을 수정할 때 많이 이용된다.

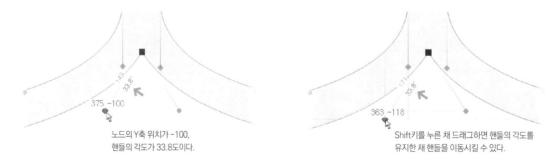

노드의 Y축 위치가 -100,
핸들의 각도가 33.8도이다.

Shift키를 누른 채 드래그하면 핸들들의 각도를
유지한 채 핸들을 이동시킬 수 있다.

글자 조각 자르기/떼어내기

글자 조각 잘라내기

나이프 툴 ✏️은 직선 형태로 글자 조각을 잘라 두 개로 분리한다. 나이프 툴을 선택한 후 단순히 글자 조각을 가로질러 드래그하면 노드를 추가하는 기능으로 동작하며, **Ctrl키를 누른 채 드래그해야 잘라내기 기능으로 동작한다.** Ctrl과 Shift키를 동시에 누른 채 드래그하면 수평/수직 방향으로 잘라내기를 할 수 있다.

글자 조각 떼어내기

나이프 툴이 글자 조각을 직선 방향으로 분리하는 데 비해 **가위 툴 ✂️은 글자 조각을 오버랩된 상태로 분리해준다.** 분리하고 싶은 곳의 노드가 포함되도록 넓게 영역을 지정하면 글자 조각이 분리된다.

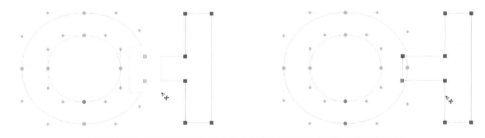

분리할 곳의 노드가 포함되도록 가위 툴로 범위를 지정하면 오버랩 상태로 분리된다.

가위 툴을 사용할 때 세 개 이상으로 분리되는 형태일 경우 왼쪽을 먼저 분리하고, 오른쪽을 분리하는 2단계로 분리작업을 수행해야 한다. 한 번에 처리하려고 무리하게 영역을 설정하면 이상한 형태로 분리된다.

시작점 위치와 패스 방향

글자 조각은 시작점과 전개 방향을 가지고 있다. 포스트스크립트(PS)는 반시계방향, 투르타입(TT)은 시계방향의 패스 방향을 가진다. 단, PS가 반시계방향이라고 해서 시계방향의 패스 방향을 가지면 안 된다는 뜻은 아니다.

두 개의 도형이 겹쳐 있을 때 패스 방향이 다르면 안쪽이 채워지지 않는 빈 영역으로 설정된다. ㅇ, ㅁ 등은 이렇게 만든다. View 메뉴에서 Contours – Contour Direction을 ON하면 시작점과 패스 방향(↳, ↰)이 나타난다.

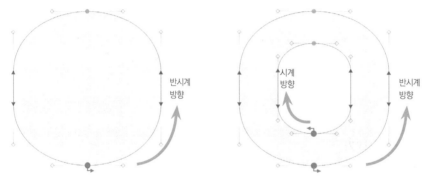

가장 아래쪽에 시작점과 반시계방향의 패스 방향이 나타난 모습. ▲▼이 패스 방향이 아니고 ↳, ↰이 패스 방향이다. 안쪽에 작은 원을 그리고 패스 방향을 반대로 설정하면 속이 뚫리게 된다.

시작점 위치 설정하기

인터폴레이션을 위해 마스터를 일치시킬 때 두 마스터 사이에 시작점 위치와 패스 방향이 동일해야 한다. 시작점 위치 지정은 노드를 선택하고 우클릭하여 빠른메뉴를 호출한 다음 Set Start Point를 선택하면 된다.

자유로운 위치에 시작점을 설정하지 말고 **왼쪽 하단**(바둑용어의 좌하귀)**에 시작점을 설정**하도록 하자. 폰트랩이 시작점을 자동으로 설정할 때 왼쪽 하단을 기준점으로 잡기 때문이기도 하고, 시작점을 이곳저곳으로 설정하면 인터폴레이션을 위한 글자 조각의 시작점과 패스 방향을 수정하는 작업을 할 때 많은 어려움에 직면하기 때문이다.

패스 방향 바꾸기

노드를 선택하고 우클릭하여 나타나는 빠른메뉴에서 Reverse Contour를 선택해 패스 방향을 바꿀 수 있다. 인터폴레이션 과정에서 시작점 지정과 패스 방향 바꾸기는 빈번하게 사용되므로 Ctrl-1, Ctrl-2 등으로 단축키를 지정하여 사용하면 좋다(Ctrl-1과 2는 원래 화면확대에 관련된 단축키인데 잘 사용되지 않는 기능이다).

단축키 지정하기
☞ 428쪽

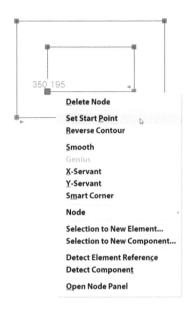

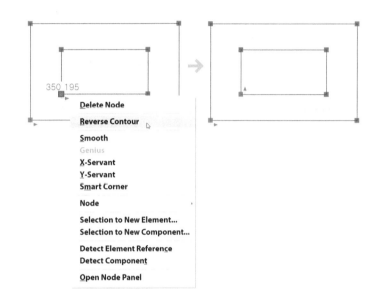

노드를 선택하고 우클릭 한 뒤 Set Start Point를 실행하여 시작점 위치를 지정한다.

패스 방향을 반대로 설정해주는 Reverse Contour 명령. 겹쳐진 두 글자 조각의 패스 방향이 서로 반대이면 겹친 부분이 뚫리게 된다.

시작점 위치와 패스 방향을 한 번에 정리해주는 Action 기능

폰트창에서 Ctrl-A를 하여 모든 글립을 선택한 후 Tools 메뉴에서 Action – Contour – Set start point와 Contour direction PS를 수행하면 시작점 위치와 패스 정리를 한 번에 수행할 수 있다.

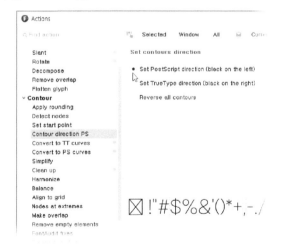

참고 Action 기능을 사용할 때에는 반드시 파일 저장을 먼저 한 후에 Action을 적용하도록 하자. 또 적용범위를 'Selected'로 설정하는 습관을 만들자. 잘못된 Action 수행은 지금까지 구축해온 폰트 구성을 한 번에 허물어뜨릴 수 있다.

커베처(Curvature) 활용하기

폰트랩의 커베처(Curvature)는 곡선이 변하는 정도를 패스의 가장자리에 곡률 빗 형태로 표시해주는 기능이다. 곡선 연결이 자연스러우면 곡률 빗이 매끄럽게 연결되어 나타나지만 곡선이 급격하게 변하거나 연결이 매끄럽지 못할 때는 곡률 빗이 끊어져 나타나거나 변하는 정도가 급격한 모습으로 나타난다.

곡률 빗을 보면서 곡선이 자연스러운지를 판단하고, 부자연스러울 경우 노드와 핸들을 조정하여 매끄러운 형태가 되도록 수정한다. 곡률 빗이 나타도록 하려면 View 메뉴에서 Contours - Curvature 명령을 실행한다.

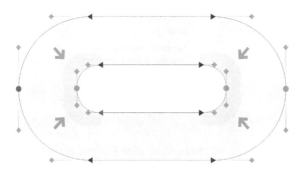

커베처가 나타나도록 한 모습. 바깥쪽의 곡선은 커베처가 완만하게 변하면서 잘 연결되어 있지만 안쪽의 곡선은 사분원의 커배처가 튀어나와 있어 곡선의 연결이 조화롭지 못한 것을 알 수 있다.

커배처 모양을 참고하면서 핸들들의 길이를 수정하여 곡선 연결을 수정한 모습

곡선의 연속성(Curve Continuity)

폰트랩에서 곡선이 만나는 유형으로 G0, G1, G2, G3 연속이 있다. G0과 G1 연속은 곡선에 돌출 부위가 생기거나 모습이 예쁘지 않다.

TIP 곡선의 연속성은 폰트랩뿐만 아니라 AudoDesk, Rhino 3D, CATIA와 같은 설계 프로그램에서도 사용하는 개념이다.

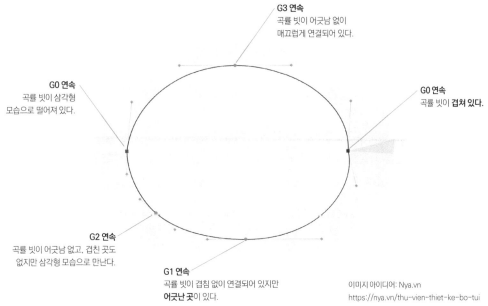

G3 연속
곡률 빗이 어긋남 없이
매끄럽게 연결되어 있다.

G0 연속
곡률 빗이 삼각형
모습으로 떨어져 있다.

G0 연속
곡률 빗이 **겹쳐 있다.**

G2 연속
곡률 빗이 어긋남 없고, 겹친 곳도
없지만 삼각형 모습으로 만난다.

G1 연속
곡률 빗이 겹침 없이 연결되어 있지만
어긋난 곳이 있다.

이미지 아이디어: Nya.vn
https://nya.vn/thu-vien-thiet-ke-bo-tui

연속	특징	수정방법
G0 위치연속 (Positional Continuity)	두 곡선이 날카롭게 연결되었을 때	곡률 빗이 삼각형 형태로 떨어져 있거나 겹쳐서 나타난다. 곡선에 돌출부와 꼬임이 나타난다.
G1 접선연속 (Tangent Continuity)	연결점에서 두 곡선의 접선의 방향이 같을 때 (=핸들들의 각도가 같을 때)	곡률 빗이 겹치지 않으면서 어긋난 상태로 붙어 있다. 매끄럽기는 하지만 곡선에 돌출되는 모습이 나타날 수 있다. → 폰트랩의 곡선 노드(Smooth node 🖊)는 두 곡선의 기 울기를 같게 하여 부드러운 연결이 되도록 만들어 G1 곡선 으로 만들어준다.
G2 곡률연속 (Curvature Continuity)	연결점에서 두 곡선의 접선의 방향과 곡률이 같을 때	곡률 빗이 접합부 양쪽에서 동일한 크기로 붙어 있다. 곡선이 조화롭기는 하지만 매끄럽지 않을 수 있다. → 폰트랩의 Genius 노드나 Harmonize 명령은 두 곡선 의 기울기와 곡률을 같게 하여 곡률 빗이 어긋나지 않게 연 결되게 하여 삼각형 형태를 없애주고 매끄러운 연결이 되 도록 만들어준다.
G3 곡률연속 (Curvature Continuity)	연결점에서 두 곡선의 접선의 방향, 곡률, 곡률 변화율이 같을 때	곡률 빗이 접합부 양쪽에서 동일한 크기로 붙어 있으며 돌 출부위 없이 매끄럽다. 곡선이 조화롭고 매끄러운 연속성을 가진다. → 폰트랩의 Harmonize Handles 명령은 G3 연속이 되 게 만들어준다.

곡선의 연속성 수정하기

곡선에 각진 노드(Sharp node ■)가 있을 경우 곡선 노드(Smooth node ◢)로 변경하면 곡선이 부드럽게 연결된다. Harmonize 명령은 두 곡선의 접선 방향과 곡률을 일치시켜 곡선이 튀어나온 곳이나 급격하게 변화하는 것을 없애 매끄러운 곡선이 되게 해준다. Harmonize 명령은 노드와 핸들 모두에 사용할 수 있으며, Superharmonize 명령은 핸들에만 사용할 수 있다.

글자 조각의 모든 곡선이 반드시 G2나 G3 연속이어야 하는 것은 아니다. 글자 모양에 따라 G0, G1 연속 형태를 가질 수도 있다.

탄젠트 노드 만들기

직선에서 곡선으로 변하는 구조일 때 곡선쪽에만 핸들이 있는 형태가 탄젠트 노드(Tangent node ◀)이다. 탄젠트 노드를 사용하면 직선과 곡선의 매끄러운 연결이 만들어지고, 곡선의 모양을 조절할 때 한쪽만 수직 또는 수평으로 핸들이 조작되므로 반대쪽에 있는 직선의 모양이 흐트러지지 않는다.

각진 노드(Sharp node ■) 또는 곡선 노드(Smooth node ◢)를 탄젠트 노드로 변환하려면 직선 구간의 핸들을 삭제한 후 탄젠트 노드로 전환시킬 노드를 우클릭을 하고 빠른메뉴에서 Smooth를 선택한다. 그러면 노드 모양이 사각형/원형에서 삼각형으로 바뀌면서 탄젠트 노드로 전환된다.

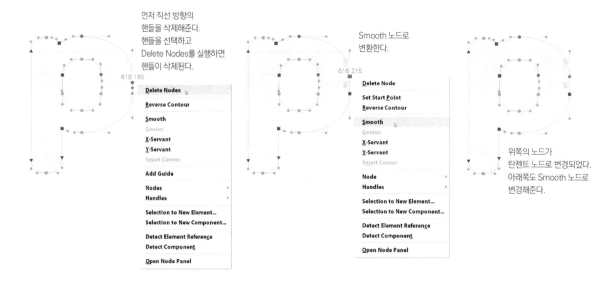

탄젠트 노드에서 일반 노드로 변환하려면 노드를 우클릭한 뒤 Smooth를 한 번 더 선택해 OFF시키면 된다. 각진 노드로 변환될 때 반대쪽에 핸들이 생성되지 않는다. 반대쪽에 핸들을 만들어주려면 세그먼트 위에서 Alt키를 누른 채 드래그하여 핸들을 꺼내주면 된다.

G2 연속으로 만들기

노드 양쪽 곡률 빗의 높이 차이가 적을수록 곡선이 부드럽게 연결된다. 두 곡률 빗이 높이 차이 없이
만나면(겹치지도 않아야 한다) G2 연속이 되어 부드럽고 매끄러운 연결이 된다.

곡률 빗이 높이 차이 없이 만나면서 겹친 곳도 없지만 튀어나온 곳이 있을 때 G2 연속이 된다.

노드 위치가 이동하면서 G2 연속으로 만들기 – Harmonize Node

①곡선 노드(Smooth node 🖌)를 선택하고 Contour 메뉴에서 Harmonize Nodes 실행 또는 ②노
드를 마우스 우클릭한 후 Node – Harmonize를 실행하거나 Make Genius 실행 또는 ③Alt키를
누른 채 노드 더블클릭 중 하나를 수행하면 핸들의 모양을 유지한 채 노드의 위치가 이동하면서 G2
연속이 된다.

TIP 곡률 빗이
나타도록 하려면
View 메뉴에서
Contours – Curvature
명령을 실행한다.

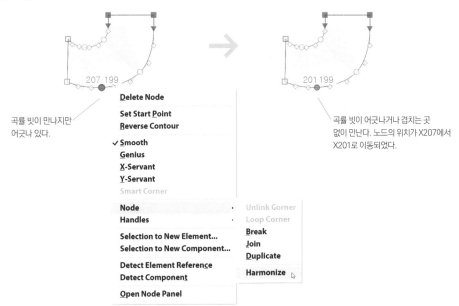

곡률 빗이 만나지만
어긋나 있다.

곡률 빗이 어긋나거나 겹치는 곳
없이 만난다. 노드의 위치가 X207에서
X201로 이동되었다.

노드 위치를 유지한 채 G2 연속으로 만들기 – Harmonize Handle

①곡선 노드(Smooth node ✐)를 선택하고 Contour 메뉴에서 Handles – Harmonize 실행 또는
②노드를 우클릭하여 Handles – Harmoize 실행 또는 ③Ctrl-Alt키를 누른 채 노드 더블클릭 중
한 가지 방법을 수행하면 노드의 위치가 유지된 채 핸들이 조절되면서 G2 연속이 된다.

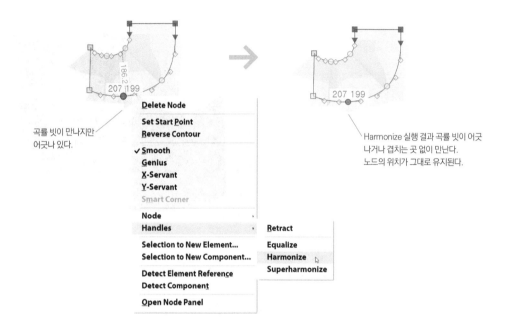

곡률 빗이 만나지만
어긋나 있다.

Harmonize 실행 결과 곡률 빗이 어긋
나거나 겹치는 곳 없이 만난다.
노드의 위치가 그대로 유지된다.

G2 연속으로 만들어주는 Genius 노드

①곡선 노드(Smooth node ✐)를 선택하고 Contour 메뉴에서 Nodes – Genius 실행 또는 ②폰트
랩 상단의 속성표시줄에서 Make Genius 선택 또는 ③Alt-Shift키를 누른 채 노드 더블클릭 중 한
가지 방법을 수행하면 지니어스 노드로 전환되고 노드의 위치가 이동하면서 G2 연속이 된다.

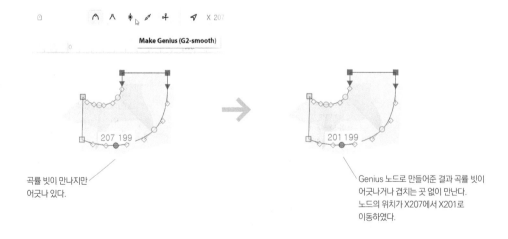

곡률 빗이 만나지만
어긋나 있다.

Genius 노드로 만들어준 결과 곡률 빗이
어긋나거나 겹치는 곳 없이 만난다.
노드의 위치가 X207에서 X201로
이동하였다.

G3 연속으로 만들기

G2 연속은 매끄럽고 부드러운 곡선 모양이지만 접합 부위가 살짝 튀어나온 느낌을 줄 수 있다. 만나는 두 곡선의 곡률 빗이 날카로운 느낌이 없으면 곡률 변화율이 같아지게 되어 접합 부위가 튀어나온 느낌이 제거되면서 매끄러운 G3 연속이 된다.

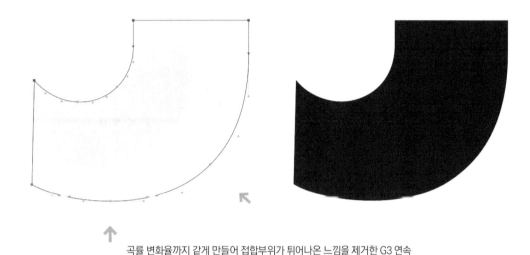

곡률 변화율까지 같게 만들어 접합부위가 튀어나온 느낌을 제거한 G3 연속

Super Harmonize 실행

노드를 우클릭하여 Handles − Superharmonize를 실행하면 곡선 노드와 Genius 노드의 핸들이 조정되면서 G3 연속이 된다. 이때 핸들만 변화하므로 노드의 원래 위치가 유지된다. 노드를 선택한 후 Superharmonize 명령을 실행해야 하지만 효과는 핸들에 대해서만 작동한다.

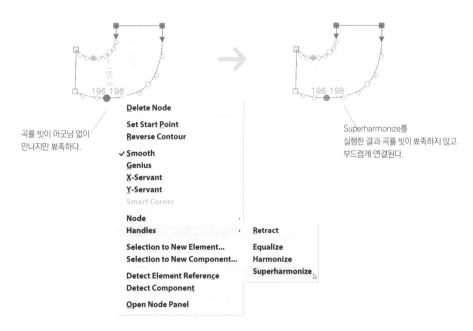

노드 정리 기능 활용하기

폰트랩의 Contour 메뉴에는 글자 조각의 노드, 핸들, 세그먼트 등을 정리하는 Simplify, Clean up, Harmonize, Balance라는 기능이 제공된다.

Simplify와 Clean Up

Simplify는 불필요한 노드를 삭제하고, 필요하다면 극점(Extreme)에 노드를 추가한다. 이에 비해 Clean Up은 불필요한 노드를 제거하기만 할 뿐 노드를 추가하는 동작은 일어나지 않는다.

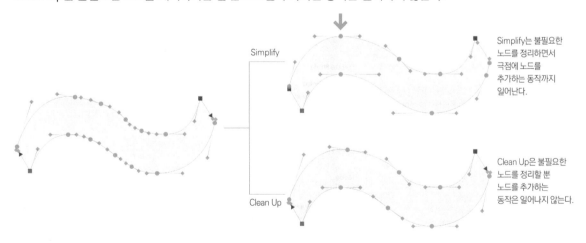

Simplify는 불필요한 노드를 정리하면서 극점에 노드를 추가하는 동작까지 일어난다.

Clean Up은 불필요한 노드를 정리할 뿐 노드를 추가하는 동작은 일어나지 않는다.

Balance

핸들의 길이가 불균형한 것을 약간 균형있게 만들어준다. 핸들은 곡선형 세그먼트에만 존재하므로 곡선을 다듬어주는 역할을 한다. **Balance 명령은 중심을 가로질러서 대칭적인 모습을 가진 원모양을 다듬을 때 사용한다.** Balance를 실행했다고 해서 곡선이 완전히 매끄럽게 되는 것은 아니다. 핸들의 길이만 약간 균형있게 조정해줄 뿐이다.

양쪽 핸들의 길이를 동일하게 하려면 Contour 메뉴에서 Handles – Equalize를 실행하거나 Alt 키를 누른 채 핸들을 드래그한다. Handles – Equalize 명령은 두 핸들의 길이를 더해 2로 나눈 수치로 핸들의 길이를 동일하게 해주며, Alt-핸들 드래그는 반대편의 핸들이 현재 선택한 핸들 길이와 같아지면서 핸들 길이가 조정된다.

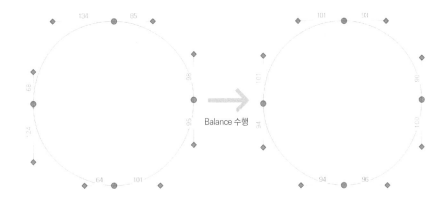

<center>Balance 수행</center>

Harmonize Node와 Harmonize Handle

Harmonize Nodes는 노드 위치가 이동되면서 양쪽의 핸들 방향을 동일하게 하고, 곡률도 동일하게 하여 곡선을 매끄럽게 만들어 G2 연속이 되게 해준다. 이에 비해 Harmoinze Handles는 노드의 위치를 그대로 둔 채 핸들의 길이가 조정되면서 핸들의 방향과 곡률을 동일하게 하여 G2 연속이 되게 해준다. 자세한 것은 402쪽을 참고한다.

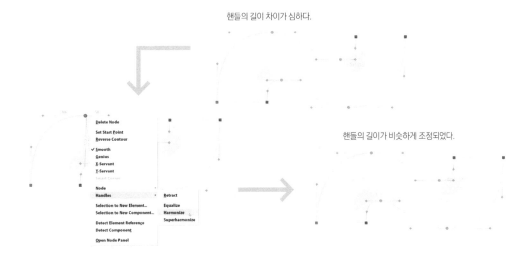

Edit Across 메뉴

〃〃

Edit 메뉴에는 Edit Across Elements, Edit Across Layers, Edit Across Glyphs라는 Edit Across 삼남매가 있다. 이들은 각각이 대상으로 하고 있는 곳을 동시에 선택할 수 있게 해주는 기능이다(원래는 선택이 불가능한데 이 옵션을 ON하면 선택이 가능하다).

Edit Across Elements

Contour 툴을 이용할 때 Element 패널에서 같은 층에 있지 않은 여러 개체를 동시에 선택할 수 있게 해준다. Contour 툴은 원래 Element 패널에서 같은 층에 있지 않을 경우 동시선택이 불가능하다. 이 옵션을 ON하면 그때부터 동시 선택이 가능하게 된다. 단, 컴포넌트 기능으로 삽입된 개체들은 이 옵션의 ON 여부와 관계 없이 Ctrl-A를 통해 '모두 선택'이 가능하다.

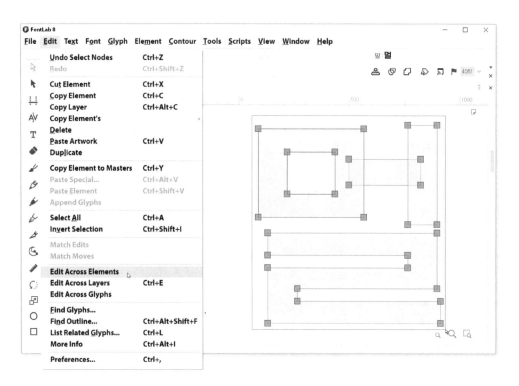

Edit Across Layers

하나의 파일에 Light, Bold 등의 굵기를 통합한 멀티플 마스터를 구현했을 때 사용하는 기능이다. 이 옵션을 ON하면 어느 하나의 마스터에서 글자 조각의 노드를 선택할 때 다른 마스터에 있는 노드도 동시에 선택할 수 있다.

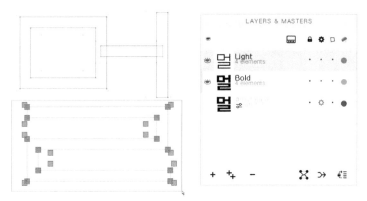

Edit Across Layers를 ON한 상태에서 Contour 툴을 이용하여 Light 마스터와 Bold 마스터에 있는 받침 ㄹ을 동시에 선택한 모습

Edit Across Glyphs

글립편집창에 여러 글립을 띄워놓고 작업할 때 사용하는 기능이다. 글립편집창에 '가나다라'가 동시에 나타나게 했을 때 Contour 툴은 하나의 글립에 있는 개체만 선택할 수 있다. 가에 있는 ㄱ과 나에 있는 ㄴ을 동시에 선택할 수 없는 것이다. Edit Across Glyphs를 ON하면 서로 다른 글립에 있는 ㄱ과 ㄴ을 동시에 선택할 수 있다.

Edit Across Glyphs를 ON한 다음 Contour 툴을 드래그하여 덜멀얼에 있는 ㄹ을 동시에 선택하고 있다.

글립편집창에 여러 글자가 나타났을 때 Edit Across Glyphs를 ON하면 여러 글립에 걸쳐서 동시 선택이 가능하다. 단, 동시 선택하려는 글자 조각이 동일한 레퍼런스로 구성된 상태일 때는 아무것도 선택되지 않을 수도 있다(동일한 글자 조각을 한 번 선택하고, 다시 선택하는 효과라서 선택 제외가 작동하기 때문이다. 폰트랩의 기능 개선이 필요하다).

Edit Across Glyphs를 ON한 다음 Element 툴로 덜멀얼의 초성만 선택한 모습. Element 툴을 선택한 상태에서 Shift키를 누른 채 여러 글자 조각을 클릭하면 된다.

Edit Across Glyphs를 ON한 다음 Contour 툴로 덜멀얼의 초성만 선택한 모습. Contour 툴을 선택한 상태에서 Ctrl-Alt-Shiftt키를 누른 채 여러 글자 조각의 일부를 드래그해주면 된다. Ctrl-Alt-드래그는 일부분 선택으로 개체 전체를 선택하는 기능인데, 여기에 Shift키를 더해 선택 영역을 추가해주는 것이다.

Edit Across Elements와 Edit Across Layers, Edit Across Glyphs는 동시에 사용할 수 있다. 세 가지 선택사항을 모두 ON하면 여러 글자 조각에, 여러 층에, 여러 글자에 걸쳐서 동시 선택이 가능하다.

앵커와 핀 활용하기

앵커(Anchor)와 핀(Pin)은 두 개의 개체들이 합쳐질 때 표시해 둔 점끼리 만나도록 하여 개체의 위치를 지정하는 기능이다. 글립과 글립이 합쳐질 때 만나는 점은 앵커이며, 글자 조각(엘레먼트)과 글자 조각이 합쳐질 때 만나는 점은 핀이다. 앵커와 핀은 사용하는 대상만 다를 뿐 동일한 기능이다.

움직이지 않고 제자리를 지키는 기본 앵커와 핀은 이름 앞에 아무런 표시가 없으며, 여기에 부착되는 부속 앵커는 이름이 기본과 동일하지만 앞에 밑줄(_)을 넣어준다. 예를 들어 Ă 문자를 만들 때 A의 상단에는 top이라는 이름으로 앵커를 만들고, ˘의 하단에는 _top이라는 이름으로 앵커를 만들면 A와 ˘가 결합될 때 top과 _top이 자동으로 만난다. **어떤 형식이든 관계 없이 동일한 이름의 밑줄 없음과 밑줄로 시작하는 것이 하나의 쌍으로 동작한다.**

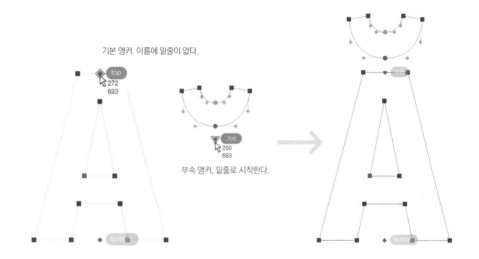

A 글립의 상단 X272/Y693 지점에 top이라는 이름으로 앵커를 만들고 ˘ 하단에 X200/Y693 지점에 _top이라는 앵커를 만든 다음 유니코드 0102 글립(Ă 글립)에서 Auto Layer를 실행하면 top과 _top 앵커가 만나면서 부착되는 글자의 위치가 설정된다.

앵커 삽입하기

편집화면 빈 곳을 우클릭하여 빠른메뉴가 나타나면 Add Anchor를 선택하여 앵커를 삽입할 수 있다. 이때에는 커서가 위치한 지점에 앵커가 삽입된다. Glyph 메뉴에서 Add Anchor를 실행하여 앵커를 삽입할 수도 있는데, 이 방법을 사용하면 앵커를 만들 때 순서대로 top, bottom, left, right 위치에 같은 이름을 가진 앵커가 삽입된다.

Glyph 메뉴에서 Add Named Anchor를 실행하면 상하좌우 위치를 알려주는 격자를 이용하여 시각적으로 확인하면서 top, bottom, center, left 등의 위치를 지정할 수 있다.

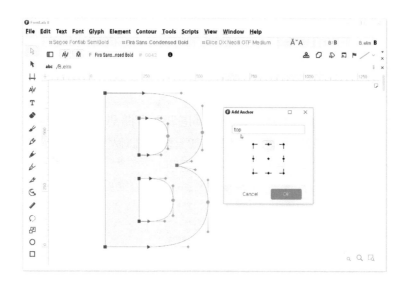

앵커 위치 조정과 Auto Layer 수행

View 메뉴에서 Lock – Anchors & Pins를 OFF하면 Contour 툴로 앵커와 핀을 클릭한 후 드래그하여 위치를 이동시킬 수 있으며, 앵커와 핀을 우클릭하여 나타나는 빠른메뉴에서 ●, ■, ▶, ◆ 등으로 모양을 변경할 수 있다. Anchors & Pins 패널에서는 앵커와 핀의 이름 변경, 숫자 입력을 통한 위치 지정, 표현식(Expression)을 사용한 위치 지정 등을 수행할 수 있다.

❶A와 ´에 앵커를 삽입한 후 Á 글립(글립이름 Aacute, 유니코드 00C1)을 만들어보도록 하자. ´글립의 이름은 acute이며 유니코드는 00B4이다(실제 Á와 같은 글립을 합성할 때는 대문자용 acute로 acutecomb이나 acutecomb.case란 이름의 글립을 사용한다. 이에 대한 자세한 내용은 414쪽을 참고한다).

❷Auto Layer로 Á 글립을 만들면 글자의 위치가 자동으로 설정되지만 더 정교한 위치 지정을 위해 앵커 기능을 사용하기로 한다.

먼저 A를 글립편집창에 불러들인 후 Glyph 메뉴에서 ❶Add Anchor를 실행한다. Glyph 메뉴의 Add Anchor를 사용하면 첫 번째로 삽입되는 앵커는 자동으로 A의 가로 중앙과 세로 최상단에 위치하며 이름은 ❷top으로 지정된다. top 앵커의 위치는 X354/Y791인 상태이다.

3 acute를 글립편집창에 불러들인 후 Glyph 메뉴에서 Add Anchor를 실행하면 마찬가지로 중앙 최상단인 X223/Y962 지점에 top이라는 이름으로 앵커가 만들어진다.

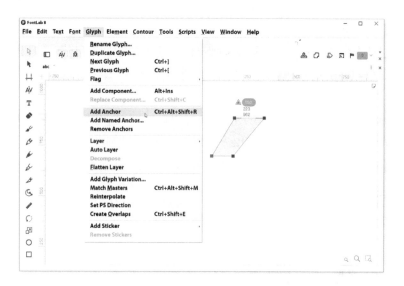

4 acute에 삽입된 top 앵커를 우클릭하고 Open Anchors & Pins Panel을 선택하여 앵커 패널이 나타나게 한다. Anchors & Pins 패널에서 top을 선택하여 이름을 _top으로 수정하고 Y 위치를 ´의 하단보다 70 유닛 아래인 626으로 설정한다. 이렇게 하여 A의 top과 ´의 _top 앵커가 만들어졌다.

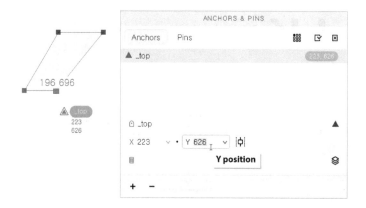

Auto Layer
☞ 70쪽

5 폰트창에서 ❶ Aacute(유니코드 00C1) 글립을 선택한 다음 Glyph 메뉴에서 ❷ Auto Layer를 실행하거나 Layers & Masters 패널의 하단에 있는 Auto Layer 단추 ⛺ 를 클릭한다. 구문 입력 상자에 A+acute가 자동으로 입력되면서 A와 ´를 합성하여 Á가 만들어진다. 이때 A의 top 앵커와 ´의 _top 앵커가 만나면서 ´의 위치가 자동으로 설정된다.

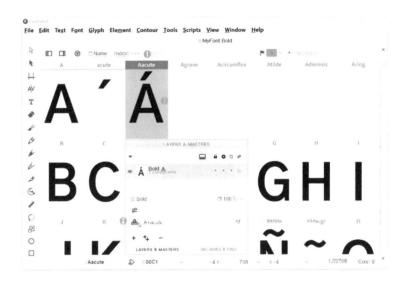

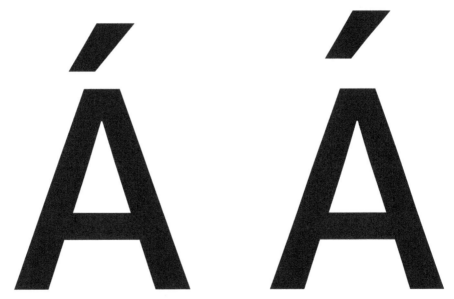

Auto Layer 기능으로 Á를 만들 때 앵커를 사용해 위치를 지정한 결과(좌)와
앵커 사용 없이 단순 Auto Layer를 수행한 결과(우)

참고 폰트랩은 Auto Layer로 Á와 같은 라틴확장문자를 만들 때 합성되는 글립의 우선순위를 내부적으로 가지고 있으며, 이 내용은 폰트랩의 Resources 폴더에 있는 alias.dat 파일에 수록되어 있다. 415쪽 참고.

Auto Glyph에 사용되는 대문자용 부착기호와 소문자용 부착기호

라틴확장문자에는 ÁáÉéÍíÓó와 같이 부착기호가 있는 글립이 많다. 그런데 대문자 A에 부착되는 ´와 소문자 a에 부착되는 ´의 크기를 달리하는 경우가 대부분이다. 대문자에 비해 소문자에 부착되는 ´의 크기가 더 크다. 이러한 이유로 acute 글립만 하더라도 acute 문자로 사용되는 글립(글립이름 acute, 유니코드 00B4), 대문자 부착용 acute 글립(글립이름 acute.case, 유니코드 없음-폰트랩 내부적으로 사용되는 글립), 소문자 부착용 acute 글립(글립이름 acutecomb, 유니코드 0301)을 나누어서 만든다. 이러한 구분을 하지 않고 acute 글립 하나로 대문자와 소문자에 모두 부착시킬 수도 있다.

TIP Layers & Masters 패널에서 Auto Layer 단추를 눌렀을 때 지정된 글자끼리 결합되면서 글립이 완성되는 것을 Auto Glyph이라 한다.

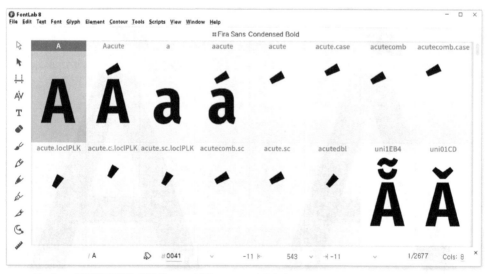

Fira Sans 폰트에 존재하는 다양한 acute 글립. actue 글립뿐만 아니라 acute.case 글립, acutecomb 글립, acutecomb.case 글립 등 용도에 따라 10개의 acute 글립이 만들어져 있다. 또 이들 글립에는 모두 앵커가 설정되어 있다.

폰트랩은 내부적으로 사용되는 글립 합성 레시피(FLS5)가 있어 Auto Layer 단추를 눌렀을 때 알맞은 글립을 합성한다. 대문자에는 *.case 글립이 합성되고 소문자에는 *comb 글립이 합성된다.

Á ➔ Aacute = A+acute.case

á ➔ aacute = a+acutecomb

별도의 글립 합성 레시피를 사용하려면 Font 메뉴의 Build Glyphs – Custom 탭에서 글립 합성 레시피를 입력하거나, alias.dat이라는 파일에 글립 합성 레시피를 지정할 수 있다. alias.dat 파일은 폰트랩의 Resources 폴더에 저장되어 있으며 단순한 텍스트 파일로 이루어져 있다.

alias.dat 파일에 담겨 있는 Auto Layer(Auto Glyph)에 사용되는 글립 합성 레시피 내용
alias.dat 파일은 C:\Program Files\Fontlab\FontLab 8\Resources\Data 폴더에 있다.

alias.dat 파일의 규정에 의해 폰트랩의 내부적인 글립 합성 레시피(FLS5)는 Auto Layer 기능을 사용하여 Á 글립을 합성할 때

Aacute A+acute.case

Aacute A+acutecomb

Aacute A+acute

순서로 acute 글립을 사용한다. 즉 Á에 Auto Layer를 적용할 때 acute.case라는 글립이 존재하면 A와 acute.case를 합성하여 Á를 만들고, acute.case 글립이 없으면 acutecomb 글립, 이것도 없으면 acute 글립이 순서대로 적용된다. acute.case 글립은 유니코드가 부여되어 있지 않으며 폰트랩 내부적으로 사용되는 컴포넌트용 글립이고 acutecomb 글립은 유니코드 0301의 글립이다. 이 순서를 무시하고 사용자가 지정한 글립끼리 합성되도록 하려면 Font 메뉴의 Build Glyphs – Custom 탭에서 글립 합성 레시피를 입력해주면 된다. 예를 들어 acutecomb.case(유니코드 없음, 컴포넌트용 글립)라는 글립을 별도로 만들고 이것과 A 글립이 합성되어 Á가 만들어지게 하려면 Build Glyphs – Custom 탭에 Aacute=A+acutecomb.case라고 입력해주면 된다.

표현식(Expression) 사용하기

///

폰트랩에서는 사칙연산자(+, −, *, /)와 매개변수를 결합한 표현식(Expression)을 사용하여 가이드라인, 앵커 및 핀의 위치를 지정할 수 있다. 숫자를 직접 입력하여 위치를 지정하는 것이 절대위치 개념이라면 표현식을 사용하여 위치를 지정하는 것은 상대위치 개념이다.

절대위치/상대위치 ☞ 34쪽

예를 들어, ascender+100은 Font Info에서 지정한 ascender 수치로부터 100 유닛만큼 위라는 Y축 좌표를 의미한다. 매개변수를 결합한 표현식을 사용하면 매개변수의 값을 변경했을 때 그와 연관된 수치가 자동으로 변경되어 고정된 값을 사용할 때에 비해 유연하게 수치를 변경할 수 있다.

표현식은 다음과 같은 기호와 변수를 사용한다.

사칙연산자	+, −, *, / (*은 곱하기, /은 나누기이다)
매개변수	ascender, descender, x_height, caps_height, baseline, width 다른 가이드라인 이름, 다른 앵커 이름, 다른 핀 이름

매개변수 중 width는 가로위치와 관련된 것이며, ascender, descender, x_height, caps_height, baseline은 세로위치와 관련된 것이고 다른 가이드라인, 다른 앵커, 다른 핀은 가로세로위치에 모두 관련된 것이다. 표현식을 사용하여 수치를 지정할 수 있는 곳에는 계산기 아이콘▦이 표시되어 있다. Guide 패널에서 가이드라인의 위치를 지정하는 곳, Anchors & Pins 패널에서 앵커와 핀의 위치를 지정하는 곳이 이에 해당한다.

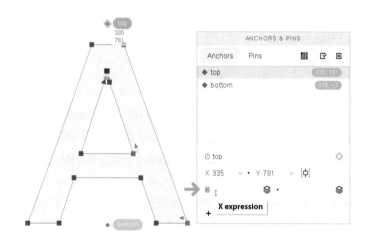

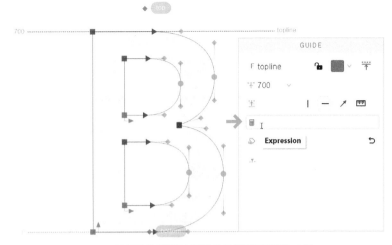

가이드라인 위치를 설정할 때 표현식을 입력하는 상자

표현식의 예	의미
x_height/2	x-height의 1/2 지점(Y축)에 위치하라.
(x_height+100)/2	x-height 수치에 100을 더한 수치의 1/2 지점(Y축)에 위치하라.
x_height+100/2	괄호가 없으면 곱셈과 나눗셈이 먼저 계산되므로 x-height 수치에 50을 더한 지점(Y축)에 위치하라는 뜻이 된다.
caps_height+50	caps_height 수치보다 50 위쪽(Y축)에 위치하라.
width/2	X축 위치 지정시 사용하며, 글자폭의 가운데(X축)에 위치하라.
Top+50	예를 들어 가로방향 가이드라인의 이름을 Top이라고 지정해주었을 때 Top이 있는 위치보다 50 더 위쪽에 위치하라(가이드라인, 앵커, 핀 등에는 이름을 지정해줄 수 있다).
Bot+20 ... Bot-50	앵커의 위치를 지정할 때, Bot라는 이름을 가진 앵커를 기준으로 X축은 Bot보다 20 더 오른쪽에, Y축은 Bot보다 50 더 아래쪽에 위치하라. 앞에 있는 표현식은 X축 위치 입력상자, 뒤의 표현식은 Y축 위치 입력상자에 입력한다는 뜻이다.

　　표현식 중 X축과 관련된 변수는 width밖에 없다. 앵커와 핀의 위치를 입력할 때 Y축 위치에 width를 사용하면 caps-height 수치로 지정된다.

　　만약 X축의 위치를 지정할 때 Y축과 관련된 표현인 x_height/2를 입력하면 효과가 없으며 아무런 일도 일어나지 않는다. 또 가로방향 가이드라인에 X축 위치를 지정하는 표현을 입력해도 효과가 없다. 가로방향 가이드라인은 글자폭보다 크게 가로로 길게 표시되기 때문에 X축 위치가 의미가 없기 때문이다.

글자 조각에 색 지정하기

\\\

글자를 만드는 과정에서 수정중인 글자 조각, 수정을 완료한 글자 조각 등을 표시할 때 글자 조각에 색깔을 입혀놓는 방법을 사용하면 좋다. 글자 조각에 색을 입히는 것은 색깔을 가진 폰트, 즉 컬러 폰트를 만들 때도 사용할 수 있다. 여기에서는 컬러 폰트 관련 내용은 다루지 않으며, 단순히 편집 과정상의 편의를 위해 글자 조각에 색깔을 입히는 것을 살펴본다.

컬러 패널을 이용한 색 지정

글자 조각에 색깔을 입히는 가장 기본적인 방법은 Color 패널을 이용하는 것이다. Window 메뉴에서 Panels – Color를 실행하면 Color 패널이 나타난다. Color 패널에서는 단색과 그라디언트 색을 지정할 수 있다.

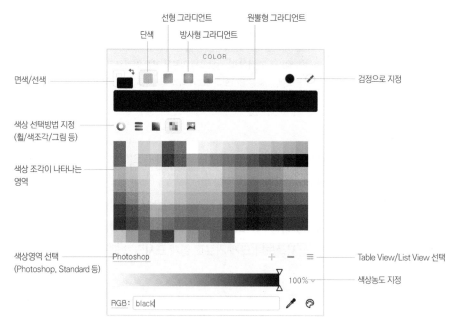

Color 패널의 주요 기능

418

Color 패널에서 가장 많이 사용하는 방식은 단색으로 된 Photoshop 영역의 색상 조각을 이용하는 것이다. 두 번째는 휠 패널을 이용해 색을 지정하는 방법으로 슬라이더를 클릭하여 색 영역을 설정한 후 농도 조절점을 드래그하여 원하는 농도를 맞춰주면 된다.

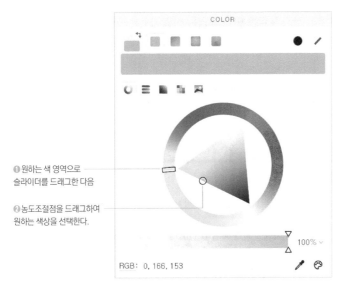

①원하는 색 영역으로
슬라이더를 드래그한 다음

②농도조절점을 드래그하여
원하는 색상을 선택한다.

휠 패널을 이용한 색깔 지정

글립편집창에서 글자 조각에 색깔을 지정할 때는 Contour 툴 또는 Element 툴로 글자 조각을 선택하고 원하는 색상을 클릭해주면 곧바로 색깔이 적용된다. 레퍼런스로 사용된 글자 조각에 색깔을 지정하면 해당 글립에서만 색깔이 지정될 뿐 다른 글립은 변화가 없다. 이에 비해 컴포넌트로 사용된 글자 조각의 색상을 변경하면 해당 글자 조각을 컴포넌트로 사용하고 있는 모든 글립에서 색깔이 바뀐다.

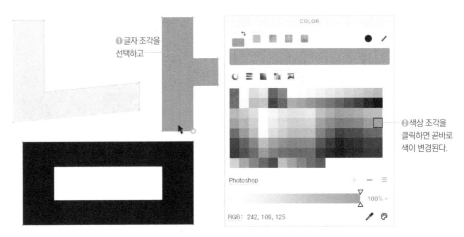

①글자 조각을
선택하고

②색상 조각을
클릭하면 곧바로
색이 변경된다.

ㄴ은 작업완료라는 의미로 연두색을 지정하고, ㅏ는 작업이 필요하다는 뜻으로 분홍색을 지정해준 모습이다.
이러한 색깔지정 컨셉을 사용하면 모든 글자가 연두색으로 변할 때 글자 만들기가 완성되는 셈이다.

그라디언트 색을 지정하려면 선형 그라디언트 단추█, 방사형 그라디언트 단추█, 원뿔형 그라디언트 단추█ 중 하나를 선택하고 시작색과 끝색을 지정한다.

그라디언트 색을 지정할 때는 Element 패널의 각 층에 있는 글자 조각 단위로 지정된다. 따라서 글자 조각 전체에 대해 균일한 그라디언트 컬러를 사용하려면 글자 조각이 하나의 층으로 합쳐진 상태, 즉 Flatten된 상태여야 한다. 컬러 폰트를 만들지 않는 상황에서는 색깔 지정에 시간이 소요되는 그라디언트 색을 사용할 필요가 없다.

TIP Flatten 명령은 컴포넌트와 레퍼런스가 소멸되는 명령이므로 주의한다.

글립편집창에서 색상을 지정할 때는 글자 조각을 선택한 후 원하는 색상을 선택하기만 하면 곧바로 색깔이 지정되는데 비해 폰트창에서 글립을 선택한 후 색깔을 지정할 때는 Color 패널의 하단에 Apply 단추가 나타나며, 원하는 색상을 선택하고 Apply 단추를 눌러주어야 한다. 또 폰트창에서 색깔을 지정할 때는 글립 단위로 색이 지정되므로 글자 조각마다 다른 색깔을 지정할 수는 없다.

TIP 글자 조각마다 다른 색을 지정하려면 글립편집창에서 색깔 변경을 수행한다.

Color 패널을 이용하면 폰트창에서 여러 글립을 선택하여 한 번에 글자 색깔을 지정할 수 있다.

Element 패널을 이용한 색 지정

Element 패널의 element properties 메뉴에서도 글자 조각에 색깔을 지정할 수 있다. 폰트랩은 Element 패널이 나타나게 했을 때 모든 옵션이 닫힌 채 글자 조각의 층만 보여주므로 Element 패널의 상단에 있는 Show element properties 단추를 눌러 패널의 가운데에 속성표시줄이 나타나게 한 다음 다시 Expand properties 단추를 눌러줘야 비로소 색깔 지정 메뉴가 나타난다.

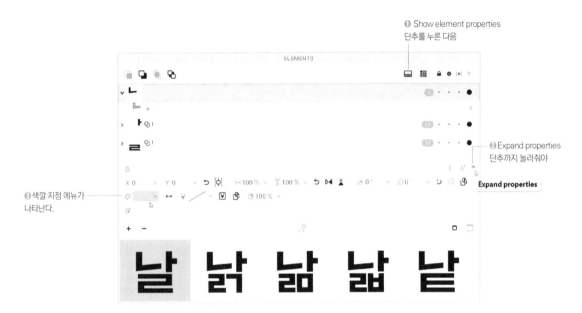

❶ Show element properties 단추를 누른 다음

❷ Expand properties 단추까지 눌러줘야

❸ 색깔 지정 메뉴가 나타난다.

Element 패널의 색깔 지정 메뉴를 클릭하면 Color 패널에 있는 것과 동일한 창이 나타나면서 색을 지정할 수 있게 해준다. Color 패널을 이용할 때는 글립편집창뿐만 아니라 폰트창에서도 글자에 색깔을 지정할 수 있지만 Element 패널을 이용할 때는 글립편집창에서만 색깔을 지정할 수 있다.

여러 가지 방법으로 색깔을 지정할 수 있는 Color 패널이 있음에도 불구하고 Element 패널에서도 색깔 지정 기능을 제공하는 이유는 글자 조각을 만들거나 수정하는 과정에서 손쉽게 색깔을 지정할 수 있게 하려는 목적이다.

Paste Special 활용하기

〟〟〟

일러스트레이터의 스포이드 툴을 이용한 모양 복사, 엑셀의 붙여넣기 옵션, 워드프로세서 프로그램
의 서식복사 등은 특정한 형식만 복사하여 적용하거나 복사해둔 내용에서 특정한 형식만 적용되게
할 수 있는데, 폰트랩의 Paste Special이 이와 유사한 기능이다. **Paste Special의 핵심적인 기능
으로 다른 폰트에서 글립을 복사하여 현재 작업하고 있는 폰트에 붙여넣어주는 것이 있다.**

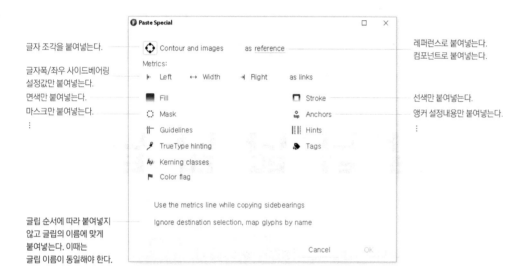

Paste Special에 있는 붙여넣기 선택사항은 필요한 것만 중복해서 지정할 수 있다. 예를 들어 단
순히 글자 조각만 붙여넣으려면 Contour and Images만 선택하면 되고, 글자 조각을 레퍼런스로
붙여넣으려면 as reference를, 컴포넌트로 붙여넣으려면 as component를 선택한다.

글자 조각은 붙여넣지 않고 앵커 설정내용만 붙여넣으려면 Contour and Images 단추를 OFF
로 한 상태에서 Anchors 항목만 선택한다.

Paste Special로 다른 폰트에서 글립 붙여넣기

SIL OFL 폰트로 작업하고 있을 때 다른 SIL OFL 폰트에서 여러 개의 글립을 복사한 후 현재 작업
하고 있는 폰트에 한 번에 붙여넣어보자. Ignore destination selection 옵션이 ON되지 않은 상태
에서 **글립을 붙여넣을 때는 유니코드나 글립이름의 동일성과는 상관 없이 블록으로 설정한 곳에 순
서대로 붙여지므로 복사할 폰트와 붙여넣을 폰트에서 글립의 순서를 일치시켜준다.**

■1엘리스 DX 널리체 Bold에 있는 0~9까지의 숫자를 복사하여 현재 작업중인 MyFont라는 이름의
파일에 붙여넣어보자. 폰트랩에 두 폰트를 모두 불러들인 후 엘리스 DX 널리체 Bold의 폰트창에서
0에서 9까지 블록으로 설정하여 복사한 후 MyFont로 돌아와 ❶0~9까지 **블록으로 설정**하고 Edit
메뉴에서 ❷Paste Special을 실행한다.

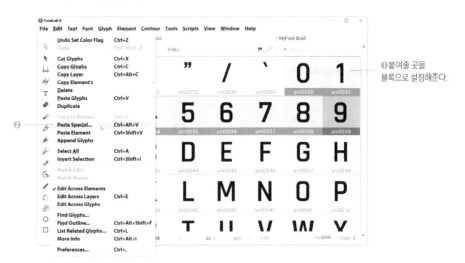

❷Paste Special 상자에서 Contour and
images 단추를 ON하고 OK한다. 다른 폰트
에 있는 글립을 붙여넣을 때는 as reference나
as component 옵션이 의미가 없다. 다른 폰
트에 있는 것을 레퍼런스나 컴포넌트로 이용할
수는 없기 때문이다. 또 다른 폰트에서 글립을
복사해 붙여줄 때는 글자 조각과 글자폭, 사이
드베어링 설정값이 모두 붙여진다.

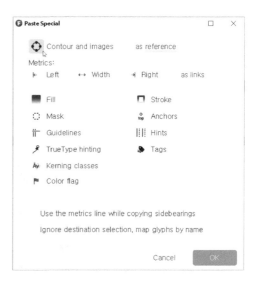

❸Paste Special 상자의 제일 아래에 위치한 **Ignore destination selection, map glyphs by name 옵션을 ON하면 글립 순서에 관계 없이 글립의 이름에 맞게 붙여넣어지므로 작업을 수행하기 전에 두 개의 폰트에서 글립 이름을 일치시켜주어야 한다.** 이 옵션을 사용할 때는 붙여넣어줄 때 대상이 되는 글립을 블록으로 지정하지 않아도 된다. 단순히 Paste Special을 수행하기만 하면 글립 이름에 맞게 알아서 자리를 찾아가면서 붙여넣어지기 때문이다.

현재 MyFont는 uniXXXX 이름체계로 설정되어 있다. 엘리스 DX 널리체의 글립 이름이 cidXXXX 형식으로 되어 있는데 Font 메뉴에서 Rename Glyphs – uniXXXX를 실행해 유니코드 기반의 이름체계로 변경한다. 이어서 0에서 9까지 블록설정하여 복사한 후 MyFont로 돌아와 앞의 2번과 같이 붙여넣을 대상을 선택하지 않고 곧바로 Paste Special을 실행해 Contour and images와 Ignore destination selection, map glyphs by name 옵션을 선택하고 OK한다.

글립의 이름체계
☞ 26쪽

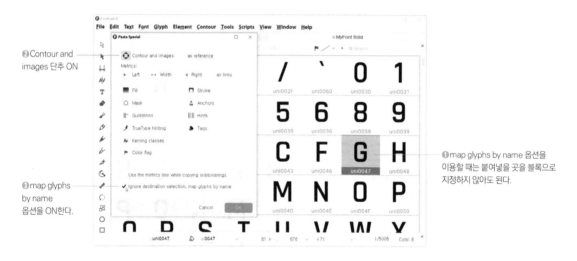

❷Contour and images 단추 ON

❸map glyphs by name 옵션을 ON한다.

❶map glyphs by name 옵션을 이용할 때는 붙여넣을 곳을 블록으로 지정하지 않아도 된다.

❹MyFont 파일은 uniXXXX 이름체계로 설정된 상태이므로 두 폰트의 이름체계가 동일하다. 따라서 글립 이름에 맞게 알아서 알맞은 글립으로 붙여넣기가 수행된다. 이 방법은 이곳저곳으로 떨어져 있는 글립을 붙여넣어줄 때 이용하면 좋다.

Quick Help 활용하기

폰트랩은 편집툴, 패널, 메뉴 등 폰트랩에서 제공하는 기능을 작업 상황에 맞게 자세하게 설명해주는 Quick Help 기능을 제공한다. 항상 사용하던 기능만 반복적으로 쓰다 보면 폰트랩에서 제공하는 더 좋은 방법을 익히기 힘들다. 가끔씩 Help 메뉴에서 Quick Help를 ON하여 툴바, 메뉴, 특정한 작업환경 아이콘에 마우스 커서를 위치시켜보자. 잊고 있었던 기능을 되새길 수 있을 뿐만 아니라 더 쉽고 빠른 작업방법을 발견할 수도 있다.

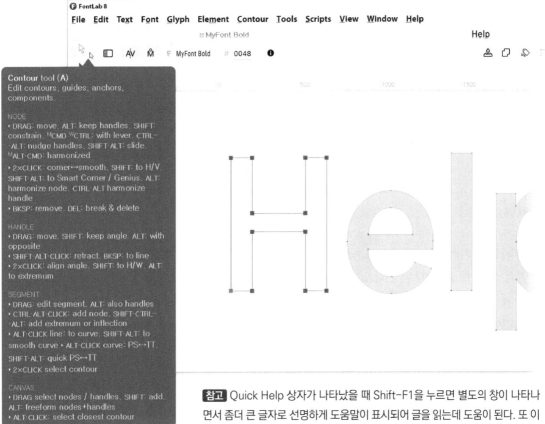

참고 Quick Help 상자가 나타났을 때 Shift-F1을 누르면 별도의 창이 나타나면서 좀더 큰 글자로 선명하게 도움말이 표시되어 글을 읽는데 도움이 된다. 또 이곳에 나타난 글을 복사하여 번역기로 돌려주면 기능 이해가 한결 빨라진다.

Decompose, Flatten, Remove Overlap

Decompose

파괴적인 기능이다. 전문적인 폰트제작 프로그램은 동일한 글자 조각들을 여러 곳에 재사용할 수 있는 레퍼런스와 컴포넌트 기능을 제공한다. 레퍼런스와 컴포넌트는 폰트를 그리는 단계에서의 편리성을 제공할뿐만 아니라 수정하는 과정에서의 편리성도 제공한다. 맘암담남의 종성 ㅁ의 높이를 5유닛 늘려야 할 때 ㅁ을 사용하는 글자들을 하나하나 찾아가면서 수정하는 것이 아니라 맘의 종성 ㅁ 하나만 수정하면 암의 ㅁ, 담의 ㅁ, 남의 ㅁ 등 레퍼런스나 컴포넌트로 연결된 다른 글자들에서도 자동으로 수정된 사항이 반영되는 것이다.

Decompose는 이렇게 레퍼런스나 컴포넌트로 연결된 정보를 모두 삭제하고 개별 조각으로 만들어버리는 기능이다. 암이 맘의 ㅁ을 사용했다면 Decompose 후에는 연결 없이 암의 ㅁ, 맘의 ㅁ으로 독자적으로 전환되어 버린다. Decompose는 보통 TTF나 OTF로 폰트를 내보내기 직전에 수행한다. 폰트를 이용하는 정보기기, DTP, 그래픽, 문서작성 프로그램 등이 Decompose된 폰트를 더 에러없이 다루어주기 때문이다.

Flatten

역시 파괴적인 기능이다. 글자를 만드는 과정에서 레퍼런스나 컴포넌트 기능을 사용하면 해당 글자는 여러 엘레먼트 층을 가지게 된다. 믈의 경우 ㅁ, ㅡ, ㄹ이라는 세 개의 층을 가질 수도 있고, 누군가는 ㅁ을 네 개의 획이 모여 구성되도록 그렸다면 ㅁ만 해도 4개의 층을 가질 수도 있다.

Flatten은 글자에 존재하는 여러 개의 층을 하나의 층으로 합쳐버리는 기능이다. 포토샵의 Flatten Layer를 생각하면 된다. **Flatten되는 과정에서 레퍼런스나 컴포넌트 정보는 삭제된다.** Decompose가 층은 남겨둔 채 연결정보를 삭제하는데 비해 Flatten은 층을 하나로 합치면서 연결정보까지 삭제한다는 측면에서 Decompose보다 더 파괴적이다. Flatten 역시 TTF나 OTF로 폰트를 내보내기 직전에 수행한다. 폰트를 이용하는 컴퓨터, DTP, 그래픽, 문서작성 프로그램 등이 Flatten된 폰트를 더 에러없이 다루어주기 때문에 수행한다.

TIP Decompose나 Flatten을 수행하기 직전의 원본 파일을 반드시 별도로 보관해두어야 한다.

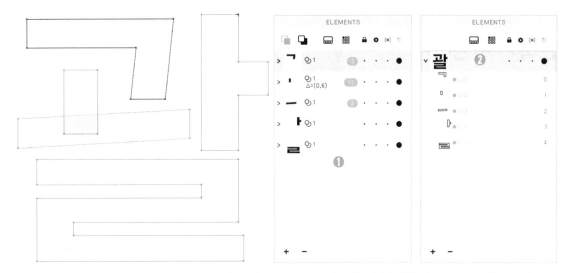

Element 패널에 나타난 '괄'의 모습. ❶여러 조각들이 층을 이루고 있다. Flatten을 수행하면 오른쪽처럼 ❷하나의 층으로 합쳐지면서 그 속에 구성되어 있는 조각들이 나타난다. 하나의 층이 되었지만 Remove Overlab을 하지 않아 글자 조각들이 겹쳐져 있는 특성은 유지되고 있다.

Remove Overlap

Decompose나 Flatten된 글자는 비록 연결은 깨지고, 글자의 층이 하나로 합쳐졌다고 해도 여러 개의 글자 조각으로 구성되어 있다. 경우에 따라 글자 조각들이 서로 겹친 상태로 있을 수도 있다. **Remove Overlap은 글자 조각이 겹친 곳이 있으면 이를 하나로 합쳐버리는 기능이다.**

ㅕ가 안쪽 곁줄기 두 개와 ㅣ 세로획이 겹쳐져서 만들어졌다면 Remove Overlap을 하면 이들을 하나로 합쳐버린다. 또 굵은 글자에서 권과 길이 중성이 아래로 내려와 종성과 겹쳐지는 상황일 때도 Remove Overlap을 하면 둘을 하나로 합쳐버린다. Remove Overlap을 하는 이유도 앞의 두 개의 이유와 같다.

컴포넌트 기능을 사용하고, Decompose/Flatten을 수행하지 않아 Elememt 패널에서 글자 조각들이 개별 층에 위치하고 있는 Gothoic A1 Black

모든 글자 조각들이 하나의 층에 모여 있고, Remove Overlap까지 수행된 Tmon 몬소리 Black

단축키 지정하기

///

폰트랩에서 사용하는 모든 명령과 기능을 사용자가 원하는 단축키로 지정할 수 있다. 기존에 있던 단축키를 변경할 수도 있으며, 이미 그 단축키를 사용하고 있는 명령이 있으면 취소시키고 자신이 원하는 명령에 할당할 수도 있다.

단축키 사용자 설정

1 패스를 삼각형으로 된 꼬인 형태로 만들어주는 Loop Corner 명령에 Ctrl-L이라는 단축키를 설정해보자. Tools 메뉴에서 Commands & Shortcuts를 실행한다. 단축키 지정 상자가 나타나면 상단 검색창에 loop를 입력한다.

2 Contour: Loop corners 명령이 검색되었다. Set 상자에 아무것도 없는 것을 보니 단축키가 지정되어 있지 않은 상태이다.

❸사용할 명령이 Loop Corner이므로 Ctrl+L을 지정해보자. Set 상자 내부를 클릭하고 Ctrl키를 누른 상태에서 L키를 누른다. 해당 단축키는 Edit의 List related glyphs 명령이 이미 쓰고 있다고 하단에 빨간색으로 보여준다. 하지만 Ctrl+L을 사용하고 싶다.

❹빨간색으로 나타난 Edit: List related glyphs를 클릭하면 해당 명령이 창에 나타난다. 이 상태에서 Clear 단추를 누른다(Set 단추가 Clear 단추로 바뀌어 나타난다). 그러면 List related glyphs에 배당되어 있는 단축키가 사라진다. 이제 Ctrl+L은 자유다.

❺이 과정 중에는 최초로 검색한 Contour: Loop corners가 계속 보이게 동작한다. Contour: Loop corners 선택 → Set 상자 안 클릭 → Ctrl+L을 누르고 오른쪽의 Set 단추를 눌러준다. Loop Corners의 단축키로 Ctrl+L이 지정되었다. Close 단추를 눌러 단축키 지정 상자를 닫는다.

단축키 설정내용 저장하기/불러오기, 단축키 초기화하기

단축키 지정 상자에서 파란색으로 나타나는 것은 설정 내용을 변경한 사용자 지정 단축키이며, 회색으로 나타난 것은 폰트랩의 기본 단축키이다.

단축키 지정 상자의 하단에 위치한 햄버거 단추 ≡ 를 클릭하고 Export Custom Shortcuts를 실행하면 단축키 설정내용을 별도의 파일로 저장할 수 있으며 Import Custom Shortcuts를 선택하여 저장해둔 단축키 설정내용을 불러들일 수 있다. Reset Shortcuts를 실행하면 사용자가 지정한 내용이 사라지고 폰트랩의 기본 설정값으로 초기화된다.

Element 패널 활용하기

Element 패널은 글자 조각들이 층지어 나타나는 곳이다. 조각의 형태를 보여주는 작은 그림, 몇 개의 글자에서 해당 글자 조각을 연결하여 사용하고 있는지 알려주는 숫자가 나타난다. Element 패널의 Proferty Bar에서는 글자 조각의 상대위치 지정, 회전, 경사 등의 변형을 할 수 있다. 여러 글자에 컴포넌트나 레퍼런스로 연결된 개체를 Element 패널에서 변형하면 그 효과는 해당 글자에서만 나타나고 다른 글자에는 적용되지 않는다.

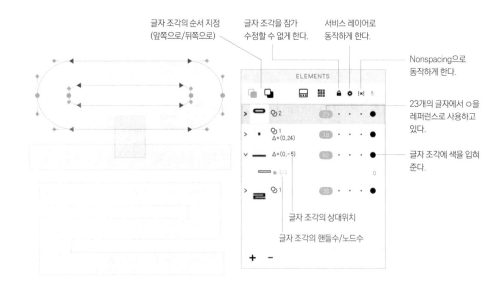

아이콘	기능
🔒 Lock/Unlock	글자 조각을 잠가서 수정할 수 없게 만든다. 한 번 더 눌러주면 Lock이 해제된다.
⚙ 서비스 엘레먼트 지정/해제	서비스 엘레먼트로 지정되면 Preview 창에 나타나지 않으며, 폰트 파일로 내보낼 때 포함되지 않고, 인터폴레이션에도 참여하지 않는다. 또 Nonspacing 효과처럼 사이드베어링에도 영향을 주지 않는다. Layers & Masters 패널의 서비스 레이어와 동일한 기능이다.
⋈ Nonspacing 지정/해제	Nonspacing으로 지정되면 사이드베어링에 참여하지 않는다. 서비스 레이어와 다르게 폰트 파일로 내보낼 때 함께 내보내진다. 165쪽 참고

폰트랩을 처음 사용할 때 Element 패널이 나타나게 하면 글자 조각의 층만 보여주는 모드로 동작한다. Element 패널 상단에 있는 Show/hide Element properties 단추를 ON해야 패널의 중앙에 속성표시줄이 나타난다. 또 View component and references 단추를 ON해야 선택한 글자 조각을 컴포넌트와 레퍼런스로 사용하고 있는 글자들이 패널 하단에 나타난다.

속성표시줄에서의 메모 상자에 입력한 메모는 View-Anchors & Element에서 Element Frame을 선택했을 때 보이는 사각 프레임에 나타난다.

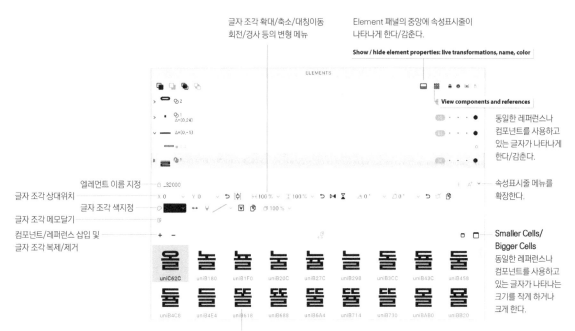

글자 조각 확대/축소/대칭이동 회전/경사 등의 변형 메뉴

Element 패널의 중앙에 속성표시줄이 나타나게 한다/감춘다.

Show / hide element properties: live transformations, name, color

ELEMENTS

View components and references

동일한 레퍼런스나 컴포넌트를 사용하고 있는 글자가 나타나게 한다/감춘다.

엘레먼트 이름 지정
글자 조각 상대위치
글자 조각 색지정
글자 조각 메모달기
컴포넌트/레퍼런스 삽입 및 글자 조각 복제/제거

속성표시줄 메뉴를 확장한다.

Smaller Cells/ Bigger Cells
동일한 레퍼런스나 컴포넌트를 사용하고 있는 글자가 나타나는 크기를 작게 하거나 크게 한다.

| uniC62C | uniB180 | uniB1F0 | uniB20C | uniB27C | uniB298 | uniB3CC | uniB43C | uniB458 |
| uniB4C8 | uniB4E4 | uniB618 | uniB688 | uniB6A4 | uniB714 | uniB730 | uniBAB0 | uniBB20 |

더블클릭하면 해당 글자가 글립편집창에 나타난다.

엘레먼트 이름 지정

엘레먼트의 이름 상자에 이름을 지정해주면 Add Element Reference 상자에서 엘레먼트 이름을 입력해 레퍼런스로 불러들일 수 있다(50쪽 참고). 한편, 엘레먼트 이름 지정을 통해 레퍼런스를 삽입하는 기능을 사용하지 않을 때는 **엘레먼트 이름을 마치 '메모장'처럼 사용하는 편법도 가능하다**(453쪽 참고).

TIP 레퍼런스를 삽입할 때는 엘레먼트 이름지정 방법보다 글자 조각을 복사한 후 Ctrl-Shift-V로 붙여주는 것이 한결 쉽고 빠르다.

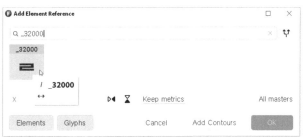

Layers & Masters 패널 활용하기

///

Layers & Masters 패널은 폰트의 마스터(굵기별 원본 폰트), 인스턴스 레이어, 마스크 레이어, 폰트리스 마스터 등이 나타나는 곳이다. 상단에 있는 Show/hide layer properties 단추 🔳를 누르면 제일 아래쪽에 Auto Layer를 지정할 수 있는 속성표시줄이 나타난다.

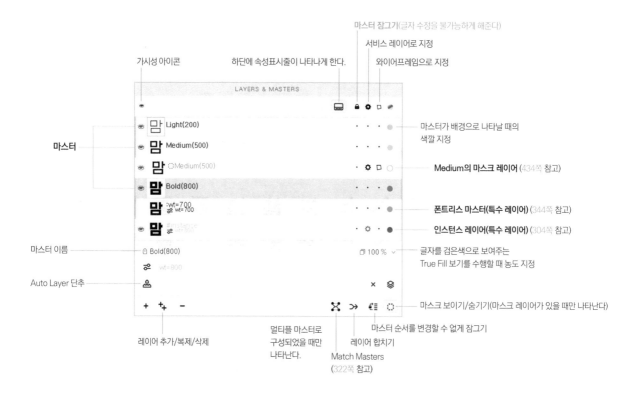

Auto Layer 메뉴에서는 글립 이름을 지정하여 컴포넌트를 삽입할 수 있으며, 구문(Syntax)을 사용하여 컴포넌트를 대칭이동하거나 위치이동을 수행할 수 있다. Auto Layer의 구문에 대한 자세한 설명은 70쪽을 참고한다.

Layers & Masters 패널의 주요 기능

아이콘	기능
🔒 마스터 잠그기	Lock ON하여 잠그기 상태가 되면 해당 마스터의 글립을 수정할 수 없도록 잠긴다. 갑자기 글자 조각을 수정할 수 없는 상태가 되면 마스터 잠그기 상태부터 확인한다. 이곳 외에도 Element 패널에도 잠그기 기능이 있다. 또한 View 메뉴에서 Lock – Outline 항목이 설정되어도 글자 조각을 수정할 수 없도록 잠긴다.
⚙ 서비스 레이어로 지정하기	ON하여 서비스 레이어로 설정하면 해당 마스터는 미리보기 창에서 나타나지 않고, 인터폴레이션에도 참여하지 않는다(인터폴레이션 과정에서 해당 마스터에 있는 글자는 무시된다).
☐ 와이어프레임으로 지정하기	와이어프레임으로 지정된 마스터의 글자들은 글립편집창에서 테두리선만 진하고 내부는 옅은 회색으로 나타나며 폰트창 및 다른 마스터를 선택한 상태에서는 테두리로만 나타난다.
● 마스터 색 지정하기	멀티플 마스터인 상태에서 어느 하나의 마스터를 선택하면 나머지 마스터에 있는 글자들은 외곽선으로 배경처럼 나타난다. 이때의 색상을 지정하는 기능이다.
➕ ➖ 마스터 추가/삭제	새로운 마스터를 추가하거나 삭제한다.
➕➕ 마스터 복제	선택한 마스터를 복제하여 새로운 마스터를 생성한다.
✕ Match masters	인터폴레이션을 위해 마스터 사이의 연결을 수행한다.
≫ Merge visible layers	멀티플 마스터 상태일 때만 나타난다. Visible 상태(가시성 눈 아이콘👁이 ON으로 설정된 상태)로 설정된 마스터를 합친다.
📋 Block reordering of layers and their removal	마우스로 드래그하여 마스터의 순서를 변경할 수 있는데, 이 옵션이 설정되면 마스터의 순서 변경을 금지하고, 마스터를 삭제하는 것도 금지된다.
👁 가시성 아이콘	멀티플 마스터를 구성했을 때 가시성 아이콘을 OFF 상태로 설정하면 다른 마스터를 선택했을 때 해당 마스터의 글자들은 화면에 나타나지 않는다.

마스크 활용하기

일러스트레이터의 마스크는 마스크를 씌운 부분만 나타나게 하는 기능이지만 **폰트랩의 마스크는 일종의 임시 저장소 같은 역할이다.** 글자 조각을 마스크로 설정하면 Layers & Masters 패널에서 원본 마스터의 바로 아래에 별도의 레이어로 자리잡으면서 글자 조각이 복사된다.

원본 마스터의 글자 조각을 수정할 때 마스크 내용이 외곽선으로 배경처럼 나타나기 때문에 이것을 참조하면서 작업할 수 있다. View 메뉴에서 Snap – Mask를 ON하면 마스크의 외곽선에 글자 조각이 부착되도록 할 수 있기 때문에 가이드라인처럼 사용할 수도 있다.

마스크의 활용

마스크는 **하나의 글립에서만 나타나는 단순 마스크와 모든 글립에서 나타나는 글로벌 마스크** 두 종류가 있다. 하나의 글립에서만 나타나는 마스크에 대해서는 Swap with Mask를 실행하여 원본 마스터와 마스크의 내용을 서로 교체할 수 있고, Paste Mask를 실행하면 마스크에 있는 내용을 원본 마스터로 복사해올 수 있다. 이에 비해 글로벌 마스크는 Swap이나 Paste 기능을 사용할 수 없다.

1 마스크의 1차적 기능은 임시 저장소로 활용하는 것이다. 폰트랩은 대지 (Artwork) 기능이 있는 DTP 프로그램이 아니기 때문에 글자 조각을 수정하기 전에 원본을 따로 보관해두고 싶을 경우 글자폭 밖으로 옮겨두어도 사이드베어링 등에 영향을 준다. 이럴 때 사용하는 것이 마스크이다. '헐' 글자의 ㅎ을 수정할 때 원본을 마스크에 보관해보자. ㅎ을 선택하고 Tools 메뉴에서 Mask – Copy to Mask를 실행한다.

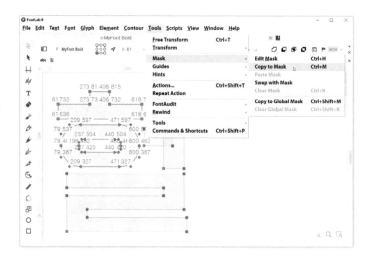

❷Layers & Masters 패널을 보면 원본 마스터의 바로 아래에 ◯표시와 함께 마스크가 만들어졌다. 마스크 레이어는 서비스 레이어와 와이어프레임 옵션이 자동으로 설정된다. 서비스 레이어 ⚙ 로 지정되면 Preview 창에 나타나지 않으며, 폰트 파일로 내보낼 때 포함되지 않고, 인터폴레이션에도 참여하지 않는다. 또 Nonspacing 효과처럼 사이드베어링에도 영향을 주지 않는다. 와이어프레임 ◻ 으로 지정되면 다른 마스터에서 작업할 때 마스크에 있는 글자들이 외곽선으로 나타난다.

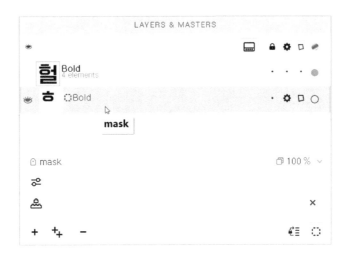

❸Layers & Masters 패널에서 마스크를 클릭하면 녹색 배경으로 마스크에 있는 내용이 나타난다. 레퍼런스나 컴포넌트로 연결된 글자 조각을 마스크로 복사하는 경우에는 연결 정보가 사라진다. 마스크는 단순히 글자 조각의 임시 저장소 역할만 한다.

4 원본 마스터에서 ㅎ의 모양을 수정한다. 마스크 레이어의 가시성 눈 아이콘👁이 ON으로 설정된 상태이면 마스크에 있는 글자 조각이 외곽선 형태로 나타나는데 이것을 참고하면서 수정 작업을 진행한다. 예제에서는 ㅎ으로 된 모양을 ㅎ 형태로 수정했다.

5 수정한 내용이 마음에 들지 않을 때는 글자 조각을 삭제한 후 Tools 메뉴에서 Mask – Paste Mask를 실행한다. 그러면 마스크에 있는 내용이 원본 마스터로 복사되어 나타난다. 한편, 마스크가 만들어진 상태에서 마스크를 한번 더 만들면 기존에 있던 내용에 새롭게 지정한 내용이 추가된다.

마스크는 글립편집창에서도 만들 수 있고 폰트창에서도 만들 수 있다. 폰트창에서 여러 개의 글립을 선택하고 Tools 메뉴에서 Mask – Copy to Mask를 실행하면 각 글립마다 글립 전체의 내용이 마스크로 만들어진다.

글로벌 마스크의 활용

글로벌 마스크는 모든 글립에서 나타나는 마스크이다. View 메뉴에서 Snap – Global Mask를 ON하면 글자 조각이 글로벌 마스크에 Snap되도록 설정할 수 있기 때문에 글자를 만들 때 가이드 라인처럼 사용할 수 있다. 또 모든 글립에서 나타난다는 특징을 이용해 특정한 글자 모양의 표준 틀을 설정하려 할 때도 글로벌 마스크를 이용할 수 있다.

하나의 글립에만 나타나는 단순 마스크는 Layers & Masters 패널에 레이어로 등록되지만 글로벌 마스크는 별도의 레이어로 등록되지 않는다.

가이드라인으로 활용

TIP 폰트가이드는 모든 글자에서 니디니는 가이드라인이다. 440쪽 참고

1 선이나 사각형을 그려서 글로벌 마스크로 설정하면 마치 폰트가이드처럼 사용할 수 있다. 한글 자음이 위치한 유니코드 3131부터 3175까지 사각형의 틀을 만들고 글로벌 마스크로 설정하여 글 자 조각이 들어갈 위치를 설정해보도록 하자.

ㅁ이 들어가는 유니코드 3141 글립에서 ㅁ을 알맞은 크기로 그린 후 전체를 감싸는 사각형을 그 려주고, 중심선에 해당하는 가로/세로 사각형을 그려준다. 이어서 전체를 감싸는 사각형과 가로/세 로 사각형만 선택하고 Tools 메뉴에서 Mask – Copy to Global Mask를 실행한다.

TIP 여러 사각형을 선택할 때는 Ctrl-Alt-Shift키를 누른 채 개체의 일부분을 드래그해주면 된다.

참고 사각형같은 도형뿐만 아니라 Pencil 툴, Rapid 툴, Pen 툴을 이용하여 그린 선도 글로벌 마스크로 지정할 수 있다. 마스크 색과 글로벌 마스크 색은 Edit 메뉴의 Preferences – Glyph Window 항목에 있는 Mask Color 와 Global mask 메뉴를 이용해 다른 색으로 지정할 수 있다.

❷화면에는 아무런 변화가 없는 것처럼 보이지만 ㄱ에 해당하는 유니코드 3131을 열면 글로벌 마스크가 마치 가이드라인처럼 빨간 외곽선으로 나타난다. 글로벌마스크의 선을 참고하면서 ㄱ, ㄴ, ㄷ 등을 그려나간다.

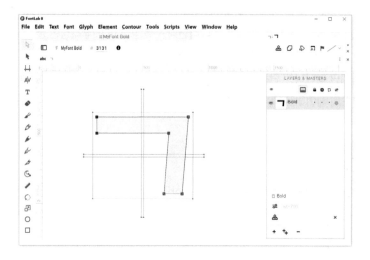

❸글로벌 마스크를 안내선처럼 사용할 경우 **글립편집창에 여러 글자를 띄워놓고 상하 경계선을 넘어서는 글자가 있는지 확인할 때 사용하면 좋다.** 폰트랩의 Font Dimension 라인이나 폰트가이드는 해당 글자를 클릭해야만 나타나는데 비해 글로벌 마스크는 모든 글자에서 선명하게 나타나기 때문이다. 게다가 글로벌 마스크를 새롭게 지정하면 기존에 있던 내용에 추가되는 형태로 동작하기 때문에 펜 툴로 선을 그린 다음 1유닛씩 위치를 이동시켜가면서 3~4회 글로벌 마스크로 지정하면 두꺼운 안내선을 만들어줄 수 있다.

글자의 표준 틀로 활용

글자를 만들 때 표준형에 해당하는 글자를 글로벌 마스크로 설정하고 이를 참조하면서 글자 만들기를 해나가면 좋다. 글로벌 마스크는 쉽게 만들고 쉽게 삭제할 수 있기 때문에 글자 형태가 바뀔 때마다 이러한 방식으로 작업해나가면 쉽고 빠른 글자 만들기 작업이 가능하다.

1 마스크와 마찬가지로 글로벌 마스크도 생성할 때마다 기존에 있던 내용에 추가된다. 이미 글로벌 마스크가 지정되어 있으면 Tools 메뉴에서 Mask – Clear Global Mask를 실행하여 초기화한다. 맘 글자를 완성한 후 Ctrl-A로 전체선택을 하고 Tools – Mask – Copy to Global Mask를 실행한다.

2 '망'이 위치한 유니코드 B9DD 글립을 열면 글로벌 마스크로 설정한 '맘' 글자의 외곽선이 나타난다. 레퍼런스나 컴포넌트 기능을 사용하지 않을 때는 글로벌 마스크의 선을 참고하면서 '망' 글자를 그려준다. 만약 View 메뉴에서 Snap – Global Mask가 ON으로 된 상태라면 글로벌 마스크 선에 글자 조각이 부착되므로 작업할 때 편리하다.

가이드라인과 가이드 툴 활용하기

가이드는 위치를 참조할 수 있도록 설정해놓은 선이다. 가이드는 나타나는 영역에 따라 노드 사이에서만 나타나는 **노드가이드**, 특정한 글자 조각에서만 나타나는 **엘레먼트가이드**, 하나의 글립에서만 나타나는 **글립가이드**, 모든 글립에서 나타나는 **폰트가이드**로 분류할 수 있고, 생김새에 따라 수직가이드, 수평가이드, 벡터가이드(사선가이드), 짧은가이드로 나눌 수 있다. 엘레먼트가이드나 글립가이드는 글자를 그릴 때 사용되며, **폰트가이드는 글자의 규격이나 이탤릭 글꼴의 각도 등을 설정하는데 사용된다.**

가이드 만들기와 변형하기

글립가이드와 폰트가이드 만들기
수평자나 수직자에서 드래그를 시작하여 편집화면 안에 떨구면 가이드가 생성된다. View 메뉴에서 Rulers를 ON하여 자가 나타나게 한 후(단축키 Ctrl-R) 자 위에서 단순 드래그 앤 드롭하면 글립가이드가 만들어지며, **Shift키를 누른 채 드래그 앤 드롭하면 폰트가이드가 만들어진다.** 수평 자 위에서 드래그하면 수평가이드가, 수직 자 위에서 드래그하면 수직가이드가 생성된다.

Shift키를 누른 채 자에서 글립편집창으로 드래그 앤 드롭하여 폰트가이드를 만든다.

벡터가이드 만들기

1 글립가이드나 폰트가이드는 **방향성을 가지는 가이드인 벡터가이드**로 변환할 수 있다. 방향성이 있으므로 수직수평뿐만 아니라 사선형태로 만들어줄 수 있다. 벡터로 만들 가이드를 선택한 다음 우클릭하고 빠른메뉴가 나타나면 Vector를 선택한다

2 벡터가이드로 설정되면 가이드에 작은 점이 나타난다. 가이드를 클릭하면 작은 동그라미와 화살표가 보이는데 이것을 드래그하여 위치를 옮겨 방향을 설정할 수 있으며, 가이드라인의 길이도 조정할 수 있다. 폰트랩 상단의 속성표시줄과 Guide 패널에서 각도 수치를 입력하여 방향을 지정할 수도 있다.

벡터가이드에 나타난
삼각형과 원형을 드래그하여
방향과 크기를 지정한다.

참고 가이드라인의 위치를 정할 때 Guide 패널 및 가이드를 선택하면 나타나는 속성표시줄(폰트랩 상단)에서 표현식(Expression)을 사용할 수 있다. 이에 대해서는 416쪽을 참고한다.

엘레먼트가이드 만들기

엘레먼트가이드란 글자 조각에 매여 있는 가이드를 말한다. Element 툴을 이용하여 엘러먼트가이드가 설정된 글자 조각을 이동하거나 복사하여 다른 글립에 붙여넣으면 가이드가 함께 따라다닌다 (Contour 툴로 이동하거나 복사/붙여넣기를 하면 엘레먼트가이드는 따라다니지 않는다). 엘레먼트가이드를 만들려면 글자 조각을 먼저 선택한 다음 Guide 툴 ✏️ 을 선택하고 다음 **Alt키를 누른 채 드래그**한다.

엘레먼트가이드는 만들어질 때부터 벡터가이드 성질을 가진다. 따라서 엘레먼트가이드를 클릭하면 작은 원과 삼각형이 나타나며, 이것을 드래그하여 가이드 방향 변경, 크기 조정 등을 수행할 수 있다.

○ Alt키를 누른 채 글자 조각 외곽에서 가이드 툴로 드래그한다.

노드가이드 만들기

노드가이드는 두 개의 노드 사이에 형성되는 가이드이다. 하나의 개체 뿐만 아니라 서로 다른 개체의 노드 사이에도 사용할 수 있다. 두 개의 노드를 선택하고 Alt키를 누른 채 Guide 툴로 한 노드에서 시작하여 다른 노드까지 드래그한다. 노드와 노드 사이를 잇는 파란색의 노드가이드가 만들어진다. 노드에 매여 있으므로 노드를 이동하면 가이드도 따라서 커지거나 작아진다. 또한 Alt키를 누른 채 Guide 툴을 드래그하여 만들었으므로 엘레먼트가이드 성격도 가진다.

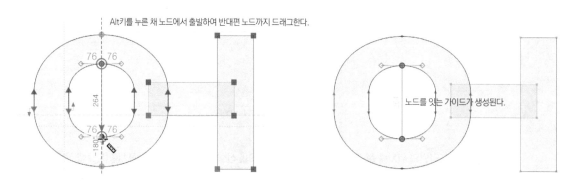

Alt키를 누른 채 노드에서 출발하여 반대편 노드까지 드래그한다.

노드를 잇는 가이드가 생성된다.

가이드에 너비 지정하기

가느다란 선으로 나타나는 가이드에 너비를 지정해서 굵은 선처럼 나타나게 할 수 있다. 가이드를 선택하고 Shift키를 누른 채 드래그하면 너비가 설정되며, Guide 패널 및 가이드를 선택했을 때 나타나는 속성표시줄의 Width 항목에 숫자를 입력하여 너비를 설정할 수도 있다.

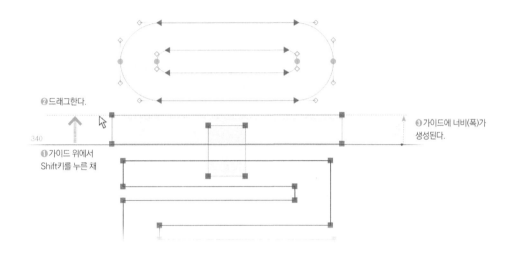

가이드에 측정기능 달아주기

가이드를 더블클릭하면 가이드에 마커가 생성되면서 글자 조각의 두께를 수치로 안내해준다. 이 상태에서 가이드를 이동하면 가이드가 지나가는 곳에 위치한 글자 조각의 두께가 연속적으로 표시된다. 다시 가이드를 더블클릭을 하면 마커가 고정되고, 한 번 더 더블클릭하면 최초의 상태로 되돌아간다.

가이드 잠그기/삭제하기

View 메뉴의 Lock 항목에서 Glyph Guides와 Font Guides가 ON으로 되어 있으면 가이드를 선택할 수 없도록 잠긴다. 한편 가이드를 선택한 후 Guide 패널에서 자물쇠 아이콘을 클릭해도 가이드가 잠긴다. Guide 패널에서 잠근 가이드는 View 메뉴의 Lock ON/OFF에 영향을 받지 않고 항상 잠긴 상태가 유지된다. 이 기능은 윗선/밑선 등 폰트의 중요한 규격에 해당하는 폰트가이드를 만들었을 때 사용하면 효과가 좋다(186쪽 참고).

가이드 삭제하려면 지울 가이드를 선택하고 Del키를 누르면 된다. Tools 메뉴에서 Remove Element Guide, Glyph Guide, Font Guid 등을 선택하면 해당하는 종류의 가이드가 모두 한 번에 삭제된다.

TIP **Shift키를 누른 채** 글립가이드를 더블클릭하면 글립편집창에 있는 모든 글립가이드가 선택된다. Del키 한 번으로 모두 삭제할 수 있다. 폰트가이드도 마찬가지이다.

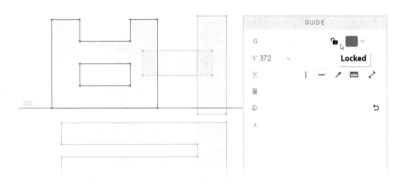

Guide 패널에 있는 가이드 잠그기 아이콘. 이곳에서 가이드를 잠그면 View 메뉴의 Lock 설정여부와 관계없이 항상 잠긴다.
자물쇠를 한 번 더 클릭하면 잠금해제가 된다.

가이트 툴의 기타 기능

글립편집창에서 가이드 툴을 선택하기만 하면 곧바로 좌우 글자폭의 한계선, 폰트의 수직 메트릭 라인, 글자 조각의 각 부분의 두께, 노드 사이의 거리가 표시된다.

한편 가이드 툴로 두 글자 조각 사이를 드래그하면 거리가 표시된다. 이외에도 가이드 툴로 편집영역의 빈 곳을 Alt-Click을 하면 핀이 만들어지며, Shift-Click을 하면 앵커가 만들어진다.

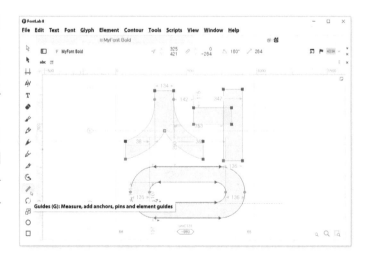

폰트랩 Tip Collection

Text바에서 여러 글자를 타자할 때 텍스트 줄넘김을 하고 싶다

글립편집창의 View 메뉴에서 Control Bars – Text Bar를 실행하면 폰트랩 상단에 가로로 길게 Text바가 나타난다.

이곳에서 한글을 입력하여 그에 해당하는 글자가 편집창에 나타나게 할 수 있다. Text바에서 여러 글자를 입력하다가 줄넘김이 필요할 때에는 ₩n을 입력한다. ₩는 역슬래시(\)인데 한글 윈도우에서는 ₩ 형태로 나타난다.

Text바 외에도 사이드바에서도 한글을 입력하여 글자가 나타나게 할 수 있는데, 이곳에서는 ₩n을 사용할 필요 없이 엔터를 눌러 줄을 바꿔주면 줄넘김이 적용된다.

글자 조각을 더블클릭해야 선택된다. 클릭 한 번으로 선택하고 싶다

Contour 툴로 글자 조각을 선택할 때 더블클릭해야 선택되는 것이 기본 동작이다. 클릭 한 번으로 글자 조각이 선택되게 하려면 Edit – Preferences를 실행하여 환경설정으로 들어간 후 Editing 항목의 Activate element on double-click의 선택을 해제한다.

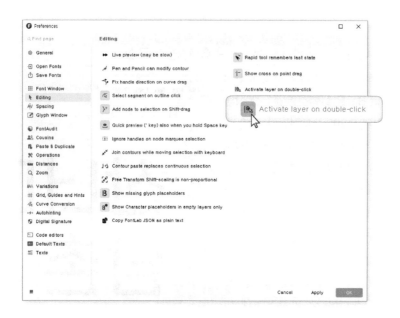

Contour 툴로 노드를 선택할 때 가끔씩 좌표를 알려주는 숫자가 선택되어서 자기를 수정해 달라고 한다. 좌표를 알려주는 숫자가 선택되지 않도록 하고 싶다

글자 조각이 위치한 좌표를 알려주는 숫자를 코디네이트(Coordinate)라고 한다. Contour 툴로 글자 조각을 선택할 때 가끔씩 코디네이트 숫자가 입력된 상자 안에 커서가 위치해서 글자를 입력해달라고 깜박일 수 있다. 이것은 사용자가 직접 숫자를 입력해 좌표를 변경할 수 있게 해주는 기능인데, 의도치 않게 숫자를 수정하는 상태가 되어 상당히 불편하다.

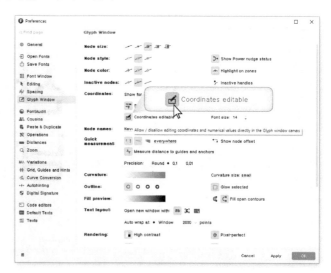

Preferences의 Glyph Window 항목에서 'Coordinates editable'의 선택을 해제한다. 그러면 좌표 안내 숫자가 잠겨 선택되지 않는다.

글자 조각이 위치한 좌표를 알려주는 코디네이트 숫자의 글자 크기가 너무 작아 알아볼 수 없다. 이 숫자를 더 크게 할 수 없는가?

코디네이트의 기본 글자 크기는 8 유닛인데, 최대 14 유닛까지 크게 할 수 있다. Preferences의 Glyph Window 항목에서 Coordinates에 있는 Font size의 숫자를 14로 입력한다. 최대값이 14라서 더 이상 커지지 않는다.

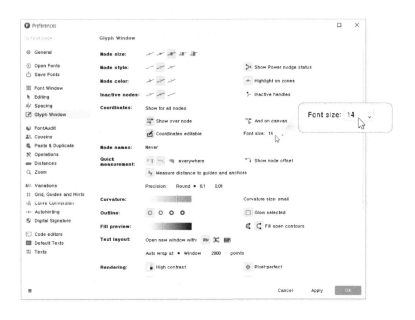

Coordiantes 숫자의 글자 크기가 8 유닛으로 설정된 기본값 상태

14 유닛으로 지정한 상태

글자 조각을 선택 영역으로 지정해야 노드에 좌표 숫자와 길이가 표시된다. 클릭해서 선택하기만 했을 때 좌표 숫자와 길이가 나타나게 할 수 없는가?

폰트랩은 Preferences – Glyph Window – Coordinates 항목에 있는 Show for 옵션이 기본값으로 selected nodes로 설정되어 있다. 이것은 노드를 영역으로 선택했을 때 좌표 숫자를 보여주겠다는 뜻이다. Show for 옵션을 all nodes로 바꾼다. 그러면 마우스로 글자 조각을 클릭했을 때 곧바로 좌표 숫자와 길이를 보여준다. 또 Editing 항목에서 Activate element on double-click 옵션을 해제해야 한 번만 클릭해도 글자 조각이 선택된다.

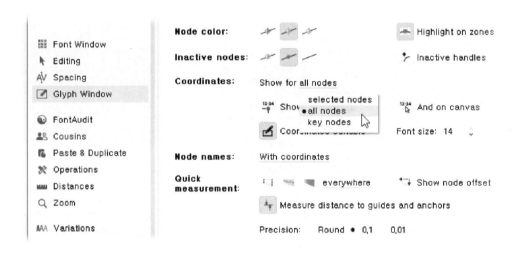

글자 조각에 갑자기 작은 삼각형들이 생겼어요. 이거 뭐죠?

글립가이드와 폰트가이드를 더블클릭하면 가이드에 마커가 생기면서 글자 조각의 두께를 보여준다. 다시 한 번 더블클릭하면 마커가 고정되면서 작은 삼각형 모양으로 나타난다. 여기에서 다시 가이드를 더블클릭하면 최초 모습으로 되돌아온다. 자신도 모르게 가이드가 더블클릭/더블클릭된 것이므로 가이드를 한 번 더 더블클릭해준다.

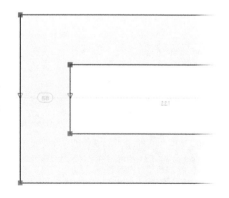

글자 조각이 겹친 곳이 흰색으로 나타난다

글자 조각이 겹친 곳이 채워지지 않고 흰색으로 나타날 때가 있다. 겹친 곳이 흰색으로 나타나는 원인은 두 글자 조각의 패스 방향이 반대이기 때문이다. 폰트랩은 Element 패널에서 같은 층에 있는 두 글자 조각이 겹쳐질 때 패스 방향이 같으면 겹친 부분이 채워지며, 패스 방향이 다르면 겹친 부분이 채워지지 않고 흰색으로 나타난다. 이에 비해 Element 패널에서 서로 다른 층에 있는 글자 조각은 겹친 곳이 있더라도 항상 채워진 상태가 된다.

따라서 겹친 곳이 흰색으로 나타날 때 이를 해소하는 제일 좋은 방법은 어느 하나의 패스 방향을 반대로 설정해주는 것이다. 패스 방향을 바꿀 노드를 선택하고 우클릭을 하여 Reverse Contour를 설행해주거나 Fill 툴 ◈을 선택하고 채울 부분을 클릭하면 된다.

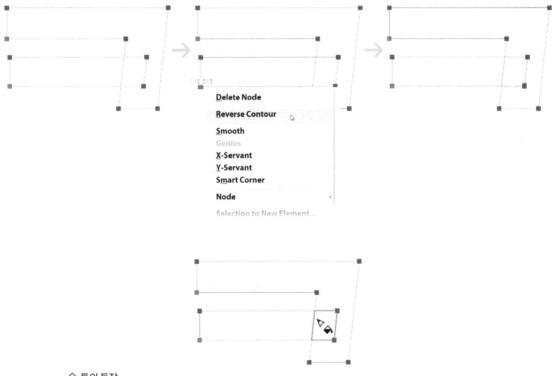

◈ 툴의 동작

동작	기능
단순 클릭	겹쳐진 곳에 색을 채운다.
Alt-클릭	겹쳐진 곳에 색을 채우지 않는다.
Shift-노드클릭 Shift-패스클릭	패스 방향을 반대로 바꿔준다.

갑자기 글자 조각 수정이 안 된다

폰트랩은 다양한 방법으로 글자 조각 또는 글자 전체와 마스터 전체에 대해 수정을 하지 못하도록 Lock을 설정할 수 있다. 갑자기 글자 수정이 안되도록 막히면 다음의 사항들을 살펴보아야 한다.

다양한 Lock 설정 기능

View 메뉴의 Lock – Outline이 ON되면 마스터에 있는 모든 글자에 대해 Lock이 설정된다. 이렇게 Lock이 설정되면 Contour 툴을 이용했을 때 노드가 선택되는 것처럼 동작하지만 노드의 위치를 옮기거나 핸들을 수정할 수 없다. 글립편집창의 왼쪽 상단에 자물쇠 아이콘이 나타나는 것을 보고 Lock이 설정되었다는 것을 알 수 있다.

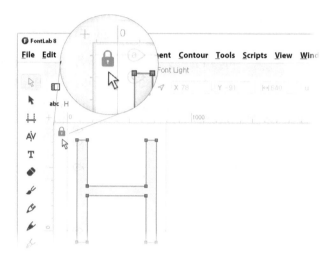

Element 패널에 있는 글자 조각의 층에서 자물쇠 아이콘을 ON하면 해당 글자 조각에 대해서 Lock이 설정된다. 또는 글자 조각을 선택하고 Element 메뉴에서 Locked Content를 실행해도 동일한 효과가 적용된다. **이 기능은 개별 글자 조각에 대해 Lock을 설정하는 것이다.**

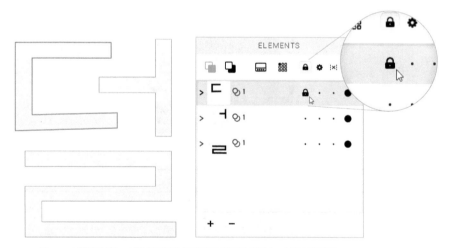

Element 패널에서 Lock을 설정하면 글자 조각 하나에 대해 Lock이 설정된다.

Layers & Masters 패널에서도 마스터에 대해 Lock을 설정할 수 있다. 여기에서 Lock을 설정하면 편집 화면에는 아무런 표시도 나타나지 않고, 해당 마스터에 있는 모든 글자에 대해 선택도 불가능하게 된다. 자물쇠 아이콘을 한 번 더 클릭해 Lock을 해제할 수 있다.

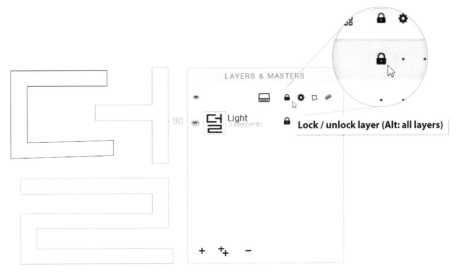

Layers & Masters 패널에서 Lock을 설정하면 해당 마스터에 있는 모든 글자가 잠긴다.

Lock의 해제

View – Lock – Outline이나 Layers & Masters 패널에서 설정한 Lock은 해당 메뉴를 한 번더 선택해 Lock을 해제할 수 있지만, Element 패널에서 설정한 Lock은 한 번에 일괄 해제하는 기능이 제공되지 않는다. Element 패널을 보면서 글자 조각 하나하나에 대해 일일이 Lock을 해제해야 한다. 이러한 불편이 있으므로 Element 패널(Element 메뉴에서 Locked Content도 동일)에서 Lock을 설정하는 것은 되도록 피해야 한다. 또 필요에 의해 Lock을 설정했더라도 작업이 완료되면 곧바로 Lock을 해제해주는 것이 좋다.

글립을 복제하면 제일 끝부분에 위치해 이것을 원하는 위치로 옮겨주는게 불편하다

폰트랩은 새로운 글립을 만들거나 Glyph 메뉴에서 Duplicate를 실행하여 기존의 글립을 복제하면 글립의 제일 끝부분에 위치한다. 만약 '감'을 복제하여 '감' 글립 옆에 두고 싶다면 제일 밑으로 내려가서 한참을 끌고 올라와야 해 여간 불편한 것이 아니다.

　이럴 때는 폰트창에서 Ctrl-□ 키를 계속 눌러 글립셀의 크기가 최소가 되게 한 다음 끌어오면 된다. 한글 2,780자를 만들 때는 2~3회 드래그로 곧바로 '가' 영역에 도달할 수 있으며, 11,172자인 상태이더라도 빠르게 '가' 영역으로 글립을 끌어줄 수 있다. 물론 글립의 위치를 옮겨주려면 폰트창 상단의 Font filter type이 Index로 설정되어 있어야 한다(152쪽 참고).

TIP 글립을 이동하기 전에 글립셀의 색깔을 빨간색 등으로 지정해주면 이동하던 과정에 글립을 놓치더라도 쉽게 알아볼 수 있다.

Ctrl-□를 계속 눌러 글립 셀의 크기를 최소화한 후 글립을 드래그하여 원하는 위치로 옮긴다.

글립을 복제하면 폰트창에서 원본 글립의 바로 옆에 위치하게 하고 싶다.

　Glyph 메뉴에서 Duplicate를 실행하여 글립을 복제할 때 접미사를 선택하도록 되어 있다. 이 말은 곧 접미사 앞부분은 원본 글립과 같다는 뜻이다. 예를 들어 uniXXXX 이름체계일 때 '곰' 글립의 이름은 uniACF0이다. 이것을 복제하면 복제되는 글립은 uniACF0.alt나 uniACF0.ss01과 같이 된다. 따라서 정렬 기준을 '이름'으로 설정하면 원본과 복제본이 나란히 위치하도록 해줄 수 있다. **폰트창 상단에서 Font filter type을 Encoding으로, Sorting을 name으로 설정**하면 된다.

　Font filter type을 Encoding으로, Sorting을 name으로 설정하면 다른 글자의 순서가 흐트러진다는 단점이 있다. 또 Font filter type을 다른 것으로 설정하면 글립의 위치가 바뀌어 버린다. 귀찮긴 하지만 앞에서 소개한 방법을 이용해 글립을 끌어오는 것이 가장 좋다.

이 글자 조각을 내가 손봤다는 표식을 달아놓고 싶다

수정한 글자 조각이 컴포넌트로 사용된 것이라면 글자 조각에 색을 입혀준다. 그러면 해당 글자 조각을 컴포넌트로 사용하고 있는 모든 글자에서 색이 바뀐다. 그러나 레퍼런스로 사용한 글자 조각은 색을 변경해도 하나의 글자에서만 바뀌며 레퍼런스로 연결된 다른 글자에서는 색이 바뀌지 않는다.

레퍼런스로 사용된 글자 조각에 수정완료 등의 메모를 할 때 (원래 기능은 아니지만) **Element 패널에 있는 Element name 상자에 메모 내용을 입력하는 방법을 사용할 수 있다.** 이렇게 입력한 내용은 View 메뉴에서 Anchors & Elements – Element Frame(단축키 Ctrl-Shift-R)을 선택했을 때 글자 조각의 프레임 상단에 나타난다.

Element name 기능은 원래 글자 조각에 이름을 지정한 후 Add Reference 기능으로 레퍼런스를 삽입할 때 불러오기 위한 것이다(50쪽 참고). 그런데 이 기능을 쓰지 않는다면 단순 메모용으로 사용해도 무방하다. 정식으로는 Element note에 메모 내용을 입력해야 하지만 이것은 Element Frame에서 곧바로 보이지 않고 노트 아이콘을 한 번 더 클릭해주어야 나타나므로 글립 편집창에서 '바로바로 메모 내용을 보고 싶어 하는 우리'가 원하는 메모 용도로는 성에 차지 않는다.

❷ 엘레먼트 프레임에 이름이 나타날 때 메모가 보이는 느낌을 연출할 수 있다.

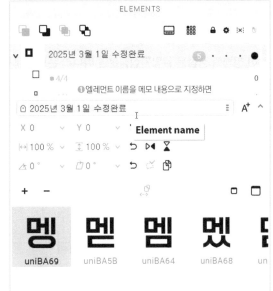

TIP 엘레먼트 이름은 글립 이름이 아니기 때문에 글립 이름 지정 규칙에 구애받지 않고 자유롭게 내용을 입력할 수 있다.

필자는 컴포넌트보다는 레퍼런스 기능으로 글자를 조직화하는 방법을 사용하는데, 특정 구간을 수정할 때 종종 이용하는 방식으로 '안테나 달아주기'가 있다. 수정을 완료한 글자 조각에 세로로 길게 막대를 달아주는 것이다. 예를 들어 '팜팡팓판팔팥...' 등을 손볼 때 수정이 완료된 ㅍ에는 세로로 길

게 막대를 붙여준다. 막대를 붙여줄 때는 막대를 복사한 뒤 글자 조각을 먼저 클릭하여 선택한 다음 Ctrl-V를 하여 해당 글자 조각과 막대가 '결합된 개체'가 되도록 해야 한다. 막대를 새롭게 그려줄 때도 수정한 글자 조각을 먼저 선택한 뒤 그 위에서 그려주어야 '결합된 개체'가 된다. 그래야 레퍼런스로 연결된 다른 글자에서도 막대가 나타난다.

TIP 레퍼런스로 사용한 글자 조각의 색깔을 변경하면 해당 글자 조각을 공유하고 있는 모든 글립에서도 색깔이 바뀌는 옵션 하나 넣어달라. 폰트랩 개발진에게 거는 희망사항이다.

수정이 완료된 글자 조각에 세로로 긴 막대를 붙여주었다. 가로막대는 다른 글자의 영역을 침범하기 때문에 좋지 않다.
세로막대는 79쪽의 방법을 이용해 '결합된 개체'로 붙여주어야 한다.

이 방법의 장점은 글립편집창뿐만 아니라 폰트창에서도 글자 조각의 수정여부를 쉽게 알아볼 수 있다는 것이다. 수정이 완료되면 해당 글자들을 글립편집창에 띄워 놓고 화면을 적당하게 축소한 다음 Edit 메뉴에서 Edit Across Element, Edit Across Glyphs를 ON한다. Contour 툴로 가로로 길게 영역을 지정하고 마우스 커서에서 손을 떼기 전에 Alt키를 눌러 '여러 글자 조각에 대해 일부분 선택으로 개체 전체 선택하기'로 막대를 모두 선택하고 Del키를 눌러주면 한 번에 지워줄 수 있다.

TIP 폰트랩의 핀(Pin)은 엘레먼트(글자 조각)에 적용되는 기능이다. 따라서 글자 조각에 핀을 삽입하면 레퍼런스로 연결된 다른 모든 글자에서 핀이 보이게 된다. 글자 조각을 선택하고 Element 메뉴에서 New - Pin을 실행해 핀을 삽입하고, 핀의 이름을 메모 내용으로 입력하는 방법도 생각해볼 수 있다.

폰트창에서 팍팎팟판팔... 등을 선택하고 엔터를 누르면 선택된 글자들이 한 번에 글립편집창에 나타난다. 드래그를 먼저 시작한 후 Alt키 누르기로 막대를 모두 선택해 삭제할 수 있다. 이렇게까지 하고 싶지 않지만 해야 할 때도 있다.

레퍼런스로 연결된 글자 조각의 색깔을 한 번에 바꾸는 방법

레퍼런스를 사용할 경우 수정완료했다는 뜻으로 글자 조각에 색깔을 지정하는 방법을 많이 사용한다. 그런데 폰트랩은 레퍼런스로 연결되어 있을 경우 어느 하나의 글립에서 색깔을 바꾸면 다른 글립에는 영향이 없고 해당 글립에서만 색깔이 변경되는 방식으로 동작한다.

❶멈의 받침 ㅁ이 25개 글자에 레퍼런스로 연결되어 있다. 이들의 색깔을 한 번에 바꿔보자. 준비물이 있다. Window – Panels – Color를 선택해 Color 패널을 열어놓고 Element 패널도 열어놓는다. 또 Edit 메뉴에서 Edit Across Elements, Edit Across Layers, Edit Across Glyphs 세 개를 모두 ON시킨다. 멈을 글립편집창에 불러들여 Contour 툴로 받침 ㅁ을 클릭해주고 ㅁ에 걸쳐도록 아래쪽으로 긴 사각형을 그려넣는다(ㅁ과 결합된 개체로 묶이도록 사각형을 그려넣는 것이다).

결합으로 묶기
☞ 77쪽

TIP Element 패널의 색깔지정 기능을 이용하면 일괄 색변경이 수행되지 않으므로 Color 패널을 이용해야 한다.

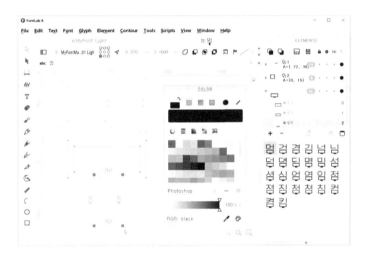

❷Element 패널에는 받침 ㅁ을 레퍼런스로 사용하고 있는 글자들의 목록이 나타난다. Element 패널에서 이들을 모두 선택(첫번째 글립 클릭 후 Shift키를 누른 상태에서 마지막 글립 클릭)한 후 엔터를 누른다. 선택된 글자가 모두 글립편집창으로 불러들여진다.

❸25개의 글자가 나타나면 Ctrl-9를 눌러 모든 글자가 화면에 보이도록 축소한다. Element 툴을 선택하고 1번에서 그려준 사각형만 가로질러 가로로 길게 드래그한다. 그러면 받침 ㅁ만 선택된다.

❹Color 패널에서 원하는 색깔을 선택한다. 그러면 선택된 글자 조각만 색깔이 일괄 변경된다. 색깔을 지정할 때는 선택상태를 해제하지 않은 상태에서 Space바를 눌러가면서 제대로 색깔이 바뀌었는지 검토한다. 색깔이 잘 변경되었으면 어느 하나의 글립에서 Contour 툴을 이용해 1번에서 그려준 사각형을 삭제한다(이때는 Element 툴로 지우면 안 된다. 1번에서 그려준 사각형을 선택할 때는 일부분 선택으로 개체 전체 선택하기 방법을 이용한다).

일부분 선택으로
개체 전체 선택하기
☞ 36쪽

❺행복하다. 폰트랩에 레퍼런스로 연결된 글자 조각의 색깔을 일괄 변경하는 기능이 추가되면 이 글을 잊는다.

Matchmaker 창에서 Match masters 단추⚒를 눌러줘야 하는 상황이다. 그런데 이 단추를 누르면 글자 조각의 위치가 마음대로 바뀌어 버린다. 무슨 해법 없나?

인터폴레이션을 위한 글자 조각의 연결을 수행할 때 어떤 경우에는 Match masters 단추⚒를 눌러야 연결이 제대로 수행되는 상황이 있다. 이때 글자 조각의 길이 차이가 크지 않은 ㅐ, ㅔ 형태의 두 세로기둥이 말썽을 일으킨다.

ㅐ, ㅔ를 유사한 크기를 가진 기둥 두 개(ㅣㅣ), 두 기둥 사이를 가로지르는 가로획(ㅡ)으로 구성했을 경우 Match masters 단추⚒를 누르면 세로기둥의 위치가 마음대로 바뀌어 버린다. 더군다나 이들을 레퍼런스로 지정하여 여러 글립에 사용하고 있다면 해당 글립에서도 동일한 오류가 발생한다. 힘들게 조직화한 폰트가 망가지는 것이다(325쪽 참조).

이를 해결하기 위해 개별로 존재하는 글자 조각을 '결합된 개체'로 묶거나 '하나로 된 형태로 다시 제작'할 경우 이미 구축해놓은 레퍼런스 연결이 깨진다. 새롭게 만든 개체들을 레퍼런스나 컴포넌트로 다시 지정하는 것 또한 고통스럽다.

또다시 등장하는 안테나

그래서 고안해 낸 편법은, ㅐ, ㅔ의 안쪽 세로기둥에 세로로 긴 사각형 표식을 '결합된 개체'로 붙여주는 방법이다. 비슷한 요소들을 위치이동시키므로 비슷하지 않게 만드는 것이다. 세로로 긴 사각형 표식은 폰트를 TTF나 OTF로 내보내기 바로 직전에 Edit 메뉴에서 Edit Across Glyphs, Edit Across Layers, Edit Across Elements 옵션을 ON한 상태에서 폰트들을 나열하여 삭제해주면 된다. 이 방법으로 불필요한 사각형 삭제하는데 10분도 걸리지 않는다.

결합으로 묶기
☞ 77쪽

ㅐ와 ㅔ를 ㅣ, ㅡ, ㅣ를 사용해 레퍼런스로 구성한 글자에서 안쪽 세로줄기에 작은 사각형을 '결합으로 묶기'로 붙여준다(이미 만든 작은 사각형을 복사한 후 안쪽 곁줄기를 먼저 클릭하여 선택한 다음 Ctrl-V를 하면 된다). 안쪽과 바깥쪽의 세로기둥 모양이 다르니 Match masters 단추⚒를 눌렀을 때 세로기둥의 위치가 변하는 문제가 발생하지 않는다. 문제점은 모든 마스터에서 이 과정을 수행해야 한다는 것이다.

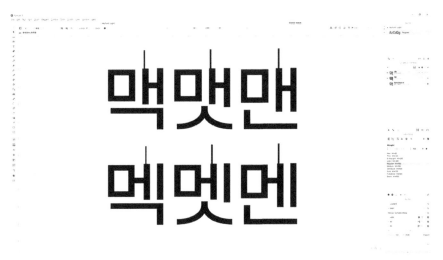

Match masters 단추의 마음대로 위치이동에 대처하는 최후의 수단은 글자 조각에 세로막대를 붙여주는 것이다.
맷멧은 세로기둥의 크기 차이가 많으므로 붙여주지 않아도 되는데 Ctrl-V로 질주하다보니 그림처럼 되어 버렸다.

나의 작업환경 설정값을 저장하고 싶다

폰트랩에서 사용자가 설정한 단축키, 환경설정값, 작업공간(Workspace)을 별도의 파일로 저장해두고, 필요할 때마다 불러와서 사용할 수 있다.

1. 단축키 저장하기

Tools 메뉴에서 Commands & Shortcuts를 실행한다. 단축키 지정 상자가 나타나면 제일 아래쪽에 위치한 햄버거 단추 ≡를 클릭한 뒤 Export Custom Shortcuts 메뉴를 선택해 원하는 곳에 단축키 설정값을 저장한다. 햄버거 단추 ≡가 나타나지 않으면 상단에 위치한 Open shortcuts editor 단추 ✿를 눌러주면 된다.

2. 환경설정값 저장하기

Edit – Preferences는 필요에 따라 설정값을 바꿔주는 경우가 많다. 이렇게 설정한 환경설정값은 Preferences 상자의 하단에 있는 햄버거 단추를 클릭하여 저장하고, 불러들일 수 있다.

3. 작업공간 저장하기

작업공간(Workspace)은 툴바의 위치, 패널의 종류와 크기 및 위치 등을 설정해놓은 작업화면을 가리킨다. 사용자가 설정한 작업공간은 Window 메뉴의 Workspace – Save Workspace를 통해 폰트랩 내부에 등록해둘 수 있으며, Save selected workspace to the file 단추를 클릭해 별도의 파일로 저장할 수도 있다.

폰트랩 환경설정(Preferences) 이해하기

폰트랩의 Edit – Preferences에는 폰트랩 동작을 제어하는 수많은 환경설정 내용이 담겨 있다. 이들 환경설정은 처음부터 다 이해할 필요가 없다. 작업하던 도중 분명히 '이것에 대한 환경설정이 있을만도 한데...'라는 감이 오면 그때 찾아보면 된다. 특정한 작업을 하기 위해 꼭 필요한 환경설정 내용은 이 책 곳곳에 이미 설명되어 있다.

General

폰트랩 화면 테마___밝은 테마, 검은 테마를 선택할 수 있다. 테마를 변경하면 폰트랩을 다시 실행해야 적용된다.

폰트창/글립편집창의 모양___폰트랩 창이 탭 형식으로 나타나게 할 것인지/창과 탭을 같이 사용할 것인지 설정한다.

사이드바의 동작형태 설정___사이드바가 닫힌 상태를 기본값으로 할 것인지 선택한다.

업데이트 설정___폰트랩을 시작할 때 프로그램의 업데이트 사항을 체크한다.

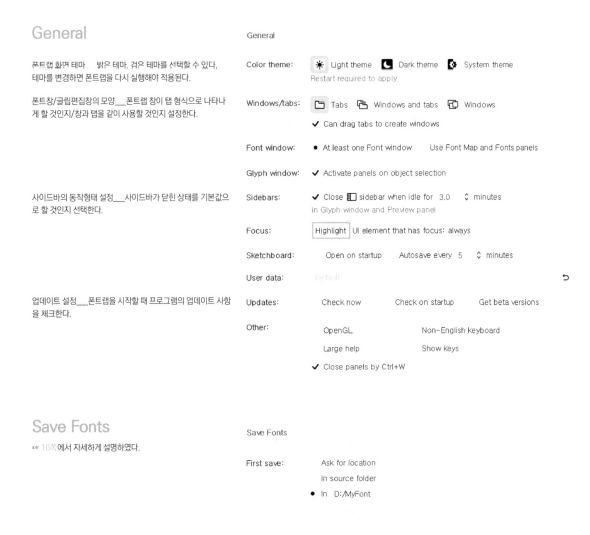

General

Color theme: ☀ Light theme 🌙 Dark theme ⚙ System theme
 Restart required to apply

Windows/tabs: 📁 Tabs 🗗 Windows and tabs 🗖 Windows
 ✓ Can drag tabs to create windows

Font window: ● At least one Font window Use Font Map and Fonts panels

Glyph window: ✓ Activate panels on object selection

Sidebars: ✓ Close ▥ sidebar when idle for 3.0 ↕ minutes
 in Glyph window and Preview panel

Focus: Highlight UI element that has focus: always

Sketchboard: Open on startup Autosave every 5 ↕ minutes

User data: Default ↺

Updates: Check now Check on startup Get beta versions

Other: OpenGL Non-English keyboard
 Large help Show keys
 ✓ Close panels by Ctrl+W

Save Fonts

☞ 16쪽에서 자세하게 설명하였다.

Save Fonts

First save: Ask for location
 In source folder
 ● In D:/MyFont

Font Window

기본 필터 설정___폰트창에서 글립이 정렬되는 형태를 설정한다. Index, Unicode 모드가 가장 많이 사용된다. ☞ 152쪽

폰트창 색상값 설정___글립 사각 격자(글립셀)에 칠해진 색깔의 농도를 설정한다. ☞ 31쪽

글립셀 폰트 설정___글립 이름에 사용할 폰트를 설정한다.

글립셀 형태 설정___글립 사각 격자에 그리드라인을 표시할지 등을 설정한다.

캡션 위치 설정___글립셀에 나타나는 글립의 이름을 셀 위에 배치할 것인지/아래에 배치할 것인지 설정한다. 글립셀 이름을 표시할 때 사용할 폰트와 크기를 설정한다.

Font Window

Filter:	Default: Index None ≡ Index
	✔ Encoding filters find synonyms
	✔ Unicode filters find glyph names & variants
Background:	˅ Filtered: ˅ ⚑ ▦ ☀
	🌙 Allow dark theme
Cell:	Placeholder font: Frutiger LT 47 LightCn Bold Reset
	Missing glyph: ⓐ **a**
	🅰 Open single glyph in existing Glyph window
Show in cell:	✔ Grid lines Hinting icons Auto layer and composite icons
	☐ Glyph metrics if cell is larger than 70 ˅ pixels
	Note icon ☐ Note text if possible ✔ Unicode-name mismatch
Caption:	▣ ▢ 📝 Editable 🏳 Colorize numbers
	Caption font: Source Sans Pro SemiBold Reset
	Size: large
Scrolling:	🖱 Precise ↕ Space 🐞 Browse glyphs with Cmd+scroll

Editing

Live preview___글자를 수정할 때 마스터 일치 여부 등 변경사항을 곧바로 보여준다.

Show cross on point drag___글립편집창에서 마우스 주위에 가로세로로 십자선을 표시해준다.

Activate element on double-click___일반적으로 글자 조각을 더블클릭해야 포커싱이 지정된다. 클릭 한 번으로 글자 조각을 포커싱하려면 이 옵션을 해제한다. ☞ 446쪽

Add node to selection on Shift-drag___Shift키를 누른 채 드래그하는 것으로 노드 선택을 추가할 수 있게 해준다.

Ignore handles on node marquee selection___마우스를 드래그하여 선택할 때 핸들은 선택되지 않게 해준다. ☞ 393쪽

Contour paste replaces...___세그먼트를 복사하여 다른 글립의 세그먼트에 대체하면서 붙여넣을 수 있다. 세그먼트는 노드와 노드 사이의 선을 말한다. 예를 들어 직선과 곡선으로 된 일부분을 복사한 후 유사한 글립에서 세그먼트를 선택하고 Ctrl-V를 하면 선택한 세그먼트가 대체되면서 붙여진다.

Editing

▶▶ Live preview (may be slow)

✐ Pen and Pencil can modify contour

✐ Fix handle direction on curve drag

⌖ Select segment on outline click

⤵+ Add node to selection on Shift-drag

☁ Quick preview (` key) also when you hold Space key

⠶ Ignore handles on node marquee selection

⤹ Join contours while moving selection with keyboard

J•⤷ Contour paste replaces continuous selection

⤢ Free Transform Shift-scaling is non-proportional

ß Show missing glyph placeholders

ß° Show Character placeholders in empty layers only

🐜 Copy FontLab JSON as plain text

⤴ Rapid tool remembers last state

✝ Show cross on point drag

🐞 Activate layer on double-click

🐜 Activate element on double-click

빨간색 부분을 복사하여 다른 글립의 세그먼트를 선택하고 Ctrl-V를 하면 해당 부분이 빨간색의 내용으로 대체된다는 뜻이다.

Glyph Window

노드 설정___노드의 크기, 스타일, 색깔을 선택한다.

Coordinates: Show for...___글자 조각의 좌표를 알려주는 숫자가 모든 글자 조각에서 나타나게 한다/선택영역으로 지정해야 나타나게 한다. ☞ 448쪽

Coordinates editable___좌표를 알려주는 숫자를 클릭해 수치를 수정할 수 있게 한다/없게 한다. ☞ 446쪽

Font Size___좌표안내 숫자의 크기를 설정한다. ☞ 447쪽

Quick measurement___글자 조각의 두께, 길이 등을 알려주는 숫자가 나타나는 형태/나타나는 곳을 설정한다.

Precision___좌표, 두께, 길이 등에 소숫점이 있을 때 반올림하여 보여주는 단위를 설정한다. ☞ 461쪽

Glow selected___선택된 글자 조각의 가장자리를 밝게 표시해준다.

Mask color/Global mask___마스크와 글로벌마스크가 나타나는 색깔을 설정한다. ☞ 434쪽

Property bar___속성표시줄이 나타나는 위치를 폰트랩의 상단에 있게 한다/하단에 있게 한다. 속성표시줄은 특정한 기능을 실행할 때 크기/위치/모양 등의 속성을 설정할 수 있도록 상황에 맞게 나타나는 메뉴표시줄을 말한다.

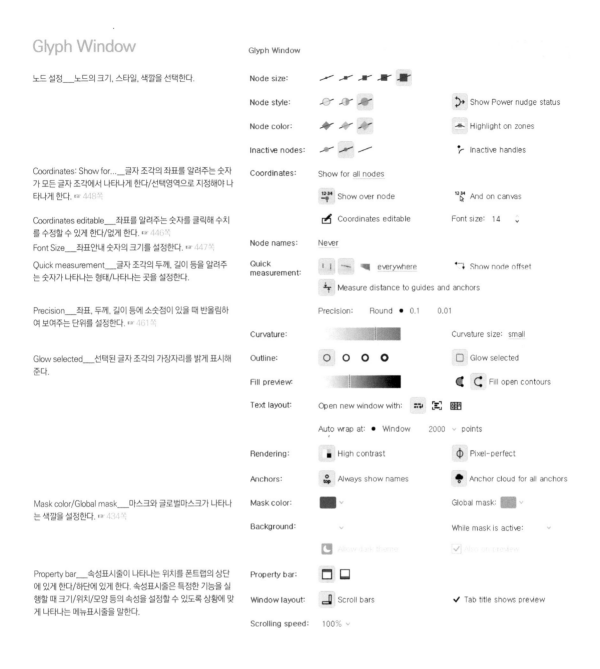

Glyph Window

Node size:	
Node style:	Show Power nudge status
Node color:	Highlight on zones
Inactive nodes:	Inactive handles
Coordinates:	Show for all nodes
	Show over node / And on canvas
	Coordinates editable / Font size: 14
Node names:	Never
Quick measurement:	everywhere / Show node offset
	Measure distance to guides and anchors
	Precision: Round • 0.1 0.01
Curvature:	Curvature size: small
Outline:	Glow selected
Fill preview:	Fill open contours
Text layout:	Open new window with:
	Auto wrap at: • Window 2000 ∨ points
Rendering:	High contrast / Pixel-perfect
Anchors:	Always show names / Anchor cloud for all anchors
Mask color:	Global mask:
Background:	While mask is active:
	Allow dark theme / Also on preview
Property bar:	
Window layout:	Scroll bars / ✔ Tab title shows preview
Scrolling speed:	100% ∨

참고 여기에서 설명하지 않은 환경설정 내용은 기본값대로 사용하면 되거나, 어떤 내용인지 손쉽게 알 수 있는 사항이다.

참고자료

논문과 단행본

국립한국박물관(2018),『훈민정음 표준 해설서』, 국립한글박물관.

노은유·함민주(2022),『글립스 타입 디자인: 글립스 매뉴얼』, 워크룸 프레스.

박용락(2024),『고딕 폰트 디자인 워크북』, 안그라픽스.

신창환(2020),「글자체(폰트) 파일의 컴퓨터프로그램저작물성에 대한 고찰」,『계간 저작권』 33(2), 한국저작권위원회.

안상수·한재준·이용제(2009),『한글디자인 교과서』, 안그라픽스.

이용제(2009),『한글+한글디자인+디자이너』, 세미콜론.

이용제(2012),「효율적인 한글 활자디자인을 위한 대표 글자 연구 – 글자의 균형과 비례를 중심으로」,『글자씨』4(1), 한국타이포그라피학회.

이용제(2016),「네모틀 한글 조합규칙에서 닿자 그룹 설정 방법 제안」,『글자씨』8(2), 한국타이포그라피학회.

이철권·박윤정(2023),「한글 배리어블 폰트의 개발 과정과 효용성에 관한 연구 – '가로산스' 개발 사례를 중심으로-」,『기초조형학연구』24(5), 한국기초조형학회.

Rainer Erich Scheichelbauer, Georg Seifert and Florian Pircher(2024), *Glyphs3 Handbook*, Glyphs GmbH.

기타 자료

폰트랩 도움말 https://help.fontlab.com/fontlab/7/manual/

폰트랩 비디오 튜토리얼 https://www.youtube.com/watch?v=BL0Boa1BkW8&list=PLj-8PzlEWrCF8M0bmHFhI0BfVk4sRCm1b

폰트랩 튜토리얼 https://help.fontlab.com/fontlab/8/tutorials/

Glyphs Learn https://glyphsapp.com/learn

Google Fonts Guide https://googlefonts.github.io/gf-guide/

https://www.tiktok.com/@barnardco/video/7226201300986236186

Karsten Lücke's Type Faces https://kltf.de/kltf_otproduction.shtml

Nya.vn https://nya.vn/thu-vien-thiet-ke-bo-tui/

Recommendations for OpenType Fonts https://learn.microsoft.com/en-us/typography/opentype/spec/recom

TypeDrawers https://typedrawers.com

찾아보기